능동적 도서:
얀 치홀트와 새로운 타이포그래피

능동적 도서:
얀 치홀트와 새로운 타이포그래피

크리스토퍼 버크 지음
박활성 옮김

워크룸

차례

부록

참고 문헌 및 자료

감사의 말

이 책은 오랫동안 치홀트를 연구해온 많은 사람들의 공헌, 즉 루어리 매클린, 게르트 플라이슈만, 게리트 빌렘 오빙크, 게오르크 쿠르트 샤우어, 그리고 특히 근래『새로운 타이포그래피』를 각각 영어와 스페인어로 소개한 로빈 킨로스와 호세프 M. 푸홀의 탁월한 성과 덕분에 가능했다.

이 책을 위한 주요 연구는 로스앤젤레스 게티 연구소에서 연구비를 지원받아 이뤄졌다.

그 밖에 이 책에 도움을 주신 아래의 모든 분들께 감사드린다.
폴 반스, 펠릭스 비들러, 노르베르트 뢰더부슈, 마이클 트와이먼, 수전 워커, 마티외 로멘, 한스 라이하르트, 롤랜드 로이스와 페터 슈텡글, 리처드 홀리스, 필립 루이들, 올레 룬드, 앤 필러, 에릭 킨델, 한스 디터 라이헤르트, 페트라 체르네 오벤, 게리 레오니다스, 요스트 호흘리, 프레트 스메이어르스와 코리나 코토로바이,『아이디어』의 토시아키 코가와 키요노리 무로가, 마르쿠스 라스게프, 라이프치히 국립도서관 프리더 슈미트와 가브리엘레 네트슈 박사, 버지니아 목슬레이브스카스(그리고 게티 직원들), 메릴 C. 버먼과 짐 프랭크, 스테파니 에레트폴(클링스포어 박물관), 롤프 탈만 박사(바슬러 포스터컬렉션), 알렉산데르 비에리와 토마스 카수트(로슈), 가브리엘레 미에르츠바와 게를린데 지몬(MAN), 나이젤 로슈(그리고 세인트 브라이드 인쇄도서관 직원들), 캔다스 뱅크스(뉴욕현대미술관), N. 마쿠로바(프라하 장식미술박물관), 호세프 M. 푸홀, 후안 헤수스 아라우시, 그레이엄 트웸로우, 마이클 리처드슨과 한나 라워리(브리스톨 대학교 도서관), 캐서린 제임스(예일 대학교 도서관), 안드라스 푸레스, 루돌프 바르메틀러, 제임스 모즐리, 로버트 할링, 야시아 라이하르트, 해리 블래커, 에른스트 게오르크 퀼레, 톰 그레이스, 베로니카 부리안, 제러미 에인슬리, 장 프랑수아 포르셰, 귄터 칼 보제, 볼프강 호몰라, 마틴 앤드류와 베러티 앤드류, 리처드 사우솔, 쿠르트 비데만.

끝으로 많은 도움과 조언을 준 릴로 치홀트링크와 코르넬리아 치홀트, 올리버 치홀트에게 특별한 감사를 드린다. 그분들이 치홀트의 작업을 사용하도록 허락하지 않았다면 이 책은 나올 수 없었을 것이다.

얀 치홀트에 대한 비평적 이해를 향해
로빈 킨로스

1974년 8월, 얀 치홀트가 사망했을 때 그의 생애와 작업을
다룬 중요한 책들이 막 출간됐거나 출간 준비 중이었다. 첫 번째
책은 1972년 얀 치홀트의 칠순을 맞이해 나온『튀포그라피셰
모나츠블레터(Typographische Monatsblätter, 이하 TM)』특집호였다.
여기에는 '기억하다'라는 뜻을 가진 라틴어 '레미니스코르(Reminiscor)'의
이름으로 그의 삶과 업적을 조명하는 글이 실려 있었다.[1] 그를 극구
칭찬하는 몇몇 구절이 그렇지 않아도 당시 독자들에게 의구심을
불러일으켰을 이 에세이는 얀 치홀트 본인이 쓴 것이 거의 확실하다. 글과
함께 책에는 광범위한 그의 작업과 저작 목록이 실려 있었다.

1977년 드레스덴에서 출간된『타이포그래퍼 얀 치홀트의 삶과
작업』(이하 '삶과 작업')은 기본적으로『TM』특집호의 확장판이었다.
똑같은 글이 실렸고 (더욱 많아진) 도판과 서지 목록이 포함되었으며,
치홀트의 가장 중요한 에세이 다섯 편이 더해졌다. 치홀트의 생전에
착수된 이 책의 기획에 그가 참여했음은 분명하다. 사실상 치홀트
본인이 자신에게 바친 기념물인 셈이다. 한 사람의 일생을 이런 식으로
조명하는 모노그래프는 미술과 디자인 분야에서 매우 흔한데『삶과
작업』은 이들 중에서도 매우 유용하고 감동적인 사례였으며, 지금도
그건 마찬가지다. 책의 디자인과 제작 면에서 특히 그렇다. 1977년에
드레스덴은 독일민주공화국, 즉 동독에 속해 있었지만 이 책만 보면
마치 유년 시절 치홀트가 살던 곳으로 돌아간 듯하다. 여기서 치홀트는
그가 귀화한 스위스나 당시 서독을 연상시키는 요소들을 피하려고 애쓴
것 같다. 당시만 해도 거의 사라진 활판인쇄기로 찍어낸『삶과 작업』은
사람들이 그에게 기대할 법한 무게와 품격을 갖추면서도 전형적인 치홀트
디자인이라 할 수 있는 겸손하고 자기부정적인 면모를 보여준다.

1. 이 글은『TM』에 특집으로 실린 매우 유용한 연재물 중 하나였다. 이 연재에서 다룬
대상으로는 엘 리시츠키(1970년 12월), 에밀 루더(1971년 3월), 카를 게르스트너(1972년
2월) 등이 있다.

치홀트가 죽은 이듬해 바젤 비르크호이저 출판사에서 나온 『책의 형태와 타이포그래피에 대한 선집』(1975년) 역시 그가 살아 있을 때 기획하고 직접 디자인한 책이다. 여기에는 북 디자인에 대한 치홀트의 가장 의미심장한 생각들이 상당수 실렸으며, 늘 그렇듯 굉장히 정갈하고 잘난 체하지 않으면서도 자기 생각을 분명하게 드러내는 그의 디자인이 (역시 활판인쇄로) 한껏 반영되어 있었다.[2]

치홀트와 특별한 관계를 맺은 스위스와 영국도 곧이어 그의 삶과 작업을 조명하기 시작했다. 1976년 취리히 미술공예박물관에서 치홀트를 다룬 전시가 열렸으며 동료들의 글과 작업 설명, 그리고 (본질적으로 1972년 목록과 동일한) 참고 문헌 등 유용한 기록이 담긴 소책자가 함께 출간되었다. 1975년에는 루어리 매클린의 책 『얀 치홀트: 타이포그래퍼』가 런던에서 출간되었다. 이 책은 기본적으로 기존 자료들을 모아 책으로 엮은 것인데 치홀트를 다룬 책들이 대개 그러하듯 그의 디자인 원칙을 대부분 부정하는 방식을 취하고 있다. 치홀트와 친했던 매클린은 개인적으로 자신이 아는 바를 덧붙이긴 했지만 대개는 '레미니스코르'의 해석에 기댔으며, 결과적으로 치홀트가 스스로 그린 윤곽을 따르는 간략한 설명을 제공했다. 이 책은 1990년 문고본으로 출간되었으며 1997년에는 더욱 간결해진 판본으로 발간되어 최근까지도 얀 치홀트에 대한 유일한 설명을 제공해왔다.

지금까지 언급한 책에는 모두 얀 치홀트 본인의 흔적이 엿보인다. 물론 이미 무덤에 들어간 사람이 세상에 영향을 끼치는 일은 비일비재하다. 하지만 치홀트의 경우는 일이 어떤 식으로 돌아갔는지 너무 빤히 보인다. 아마도 우리는 치홀트가 '레미니스코르'라는 필명으로 글을 쓰면서 스스로에게 솔직하지 못했음을 비난할 수 있을 것이다. 매클린이 자신의 책에 치홀트의 말을 그대로 빌려왔음을 양심적으로 밝히지 않은 것을 탓할 수도 있다. 하지만 이미 치홀트는 죽은 지 30년이 넘었으며

2. 1991년 『책의 형태』(밴쿠버: Hartley & Marks / 런던: Lund Humphries)란 제목으로 출간된 영어판에는 일부 글이 빠져 있다. 이 책은 대가의 흔적을 좇으려는 열망에 빠져 너무 엄밀한 번역과 디자인을 채택해서 고생했는데, 특히 작고 겸손한 원서와 나란히 놓고 보면 크기나 태도가 과해 보인다. 1994년에는 프랑스어판 『삶과 타이포그래피: 에세이 선집』(파리: Allia)이 출간되었다. 2003년 이탈리아어로 출간된 『책의 형태』(밀라노: Edizioni Sylvestre Bonnard)는 로버트 브링허스트의 소개 글이 포함된 캐나다 판본에서 나온 것이다.

능동적 도서: 얀 치홀트와 새로운 타이포그래피

매클린 역시 2006년에 사망했다. 더 이상 누군가의 눈치를 보지 않고 새롭게•치홀트를 바라볼 때가 온 것이다.

사실 치홀트를 기리는 성대한 연회의 두 번째 물결은 1980년대 중반에 이미 지나갔다. 1986년 뉴욕 타입디렉터스클럽 독일위원회의 주도로 복간된 「근원적 타이포그래피」(1925년)는 노쇠한 치홀트의 검열을 받지 않은 풋풋한 젊은이를 사람들에게 상기시켰을 뿐 아니라 역사적인 맥락에서 그를 논하는 새로운 에세이를 선보이기도 했다.

1987년에는 치홀트의 책 『새로운 타이포그래피』가 베를린에 있는 브링크만&보제라는 작은 출판사에서 다시 출간됐다. 이 책은 비록 표제지에 두 번째 판본이라고 적혀 있고 판권에는 새로운 출판사에 저작권이 있다고 기재되어 있지만 본문을 보면 사실 1928년 판본을 그대로 복제한 것이다. 종이와 제본 방식도 원본과 유사하고 재현 상태도 좋아서 구하기 어렵고 파손되기 쉬운 원본의 훌륭한 대체물 역할을 한다. 적어도 독자들은 이 책 덕분에 전설 속에나 등장하는, 엄청나게 수정하지 않는 한 원저자가 절대로 재출간을 허락하지 않았을 책을 쉽사리 접할 수 있었다. 또한 출판사는 훌륭하게도 책에 대한 해설이 실린 48쪽짜리 부록을 원래 책과 분리해놓았다.

브링크만&보제는 이 책에 이어 두 권으로 구성된 『저작집 1925~1974』이라는 꽤 완벽한 치홀트의 에세이와 기사 모음집을 출간했다. 1권은 1991년, 2권은 1992년에 나왔는데, 판권 문제도 확실히 처리한 이 책 덕분에 독자들은 치홀트의 글을 보다 쉽게 접할 수 있게 되었다. 각 권 끝에는 치홀트의 작업을 모아 큰 판형으로 복간할 예정이었던 『얀 치홀트: 타이포그래프』가 근간으로 소개되어 있지만 이 책은 출간되지 않았다.

브링크만&보제의 책들은 치홀트가 죽은 후 그의 책을 다시 출간할 때 부딪힐 수밖에 없는 중요한 딜레마를 보여준다. 치홀트는 자신의 책을 모두 직접 디자인했으며, 그 결과물은 책에 담긴 내용과 긴밀히 통합되어 있었다. 즉 디자인이 바뀌면 내용도 바뀌는 것이다. 그대로 재현하는 것이 유일한 방법이지만 이건 잘해내기가 무척이나 어렵다. 치홀트가 작업할 당시와 완전히 다른 인쇄 및 출판 환경에서는 더더욱 그러하다. 그나마 『새로운 타이포그래피』는 한 권의 책으로 되어 있어서 어떻게 복제할지 비교적 명확했지만, 『저작집』은 따라야 할 모델이 없었다. 더군다나

그들이 다뤄야 하는 인물은 인생 중반에 작업 스타일을 완전히 바꿨으니 난감할 만했다. 결국 그들은 1967년 '비대칭 타이포그래피'라는 제목으로 출간된 『타이포그래피 디자인』(1935년) 영어판을 모델로 삼았지만 판형과 타이포그래피 스타일을 따르는 데 어려움에 봉착해야만 했다. 치홀트가 직접 디자인을 감독한 영어판에서 보이는 타협과 혼란들은 브링크만&보제의 『저작집』에서도 그대로 공명한다.[3]

한편 치홀트 저작의 독일어 출판은 번역서 출간에도 자극을 주기 시작했다. 영어권에서 발행된 주요 출판물로는 1995년 캘리포니아 대학교 출판부가 원서를 그대로 복간한 『새로운 타이포그래피』를 들 수 있다. 하지만 결과는 브링크만&보제에 비해 썩 좋지 않다. 원서를 훌륭히 모방하고 추가된 내용 역시 본문과 똑같은 방식으로 조판해서 성공적으로 결합시켰음에도 불구하고 영어로 되어 있다는 바로 그 사실이 이 책이 다른 시각적 권역에 속해 있음을 확연히 드러내기 때문이다(이 책에는 새로운 소개 글과 치홀트가 이 책의 두 번째 판을 어떻게 바꾸길 원했는지, 그리고 영어로 번역할 때 어떻게 만들길 원했는지 밝히는 루어리 매클린의 서문이 추가됐다).

2003년에는 발렌시아에 있는 캄프그라픽이 스페인어로 『새로운 타이포그래피』를 출간했다. 이 책은 기본적으로 캘리포니아 대학교 출판부의 방식을 따르긴 했지만 호세프 M. 푸홀이 쓴 매우 긴 서문은 본문과 다른 형식으로 조판됐다. 2007년에는 상파울루에 있는 알타미라 출판사가 브라질-포르투갈어로 같은 책을 출간했으며 「근원적 타이포그래피」도 출간 준비 중이다.

치홀트가 이런 출판물들과 함께 그의 일생 동안, 그리고 사후 20여 년간 주로 머물러 있던 몇몇 유럽 전초기지와 독일-앵글로 지방을 벗어나 더 넓은 세계로 여행하기 시작했음은 분명하다. 데스크톱 출판의 등장과 함께 더 많은 사람들에게 조판과 서체 디자인이 개방됨에 따라 타이포그래피 문화가 확장된 것도 한몫했으며 인터넷 출현 역시 지식 전파를 촉진한 또 다른 요인일 것이다.

2002년 라이노타이프 사에서 출시한 사봉 넥스트도 이러한

3. 이 책에 대한 가장 날카로운 비평은 아마도 하이픈 프레스에서 나온 『앤서니 프로스하우그: 타이포그래피와 텍스트』 191~195쪽에 실린 네 편의 리뷰일 것이다.

관점에서 이해할 수 있다. 파리의 장 프랑수아 포르셰가 디자인한
이 새로운 서체는 치홀트가 1967년에 만든 활자체를, 본인이라면 절대로
찬성하지 않았을 방식(엑스트라 볼드와 블랙 폰트들, 그리고 스워시
문자들)으로 개량한 것이다. 서체 회사들은 전 세계 젊은 디자이너들에게
거의 신격화된 치홀트의 위상에 기대어 그의 작업이 원래 지녔던 고유한
장점과 아무런 상관없이 그것을 되살릴 가치가 있다고 여기는 듯하다.
사봉 서체의 경우는 세 가지 다른 조판 시스템을 만족시켜야 했던 초기의
디자인 제한도 없어진 마당에 왜 우리에게 또 다른 개러몬드 리바이벌이
필요한지 명확한 이유를 대지 못한다.

　　　치홀트에 대한 발견은 현재 전 세계로 확장되었다. 동아시아에서는
1991년 디자이너 안상수가 자신이 설립한 회사 안그라픽스에서
『타이포그래피 디자인』의 영어판인 『비대칭 타이포그래피』를
번역해 펴낸 것이 신호였다. 1998년에는 도쿄의 로분도 사가 『서체
마스터북』(1952년)의 일본어판을 출간했으며 2007년에는 일본의 그래픽
잡지 『아이디어』가 얀 치홀트 특집호를 발행했다. 아마 일본에서
얀 치홀트를 다룬 책이 나온 시기가 생각보다 늦다고 여기는 사람도 있을
것이다.* 치홀트가 보여준 아시아 그래픽 문화에 대한 관심과 동양적
스타일을 생각해보면 말이다. 물론 이렇게 말하는 건 스테레오타입에
가깝다. 일본과 중국의 출판물이 치홀트에게 준 영향을 검토하는 건
어디까지나 해당 주제에 정통한 사람들의 몫이다.

　　　이런 움직임에도 불구하고 치홀트의 작업에 대한 평가는 여전히
미흡한 편이다. 디자이너들은 그의 디자인 작업에 어린 신비에 스스로
위압된다. 치홀트의 글을 비판적으로 바라보고 약점을 분석한 헤릿
노르트제이는 아주 드문 예에 속한다. 더군다나 이 글은 치홀트의 디자인
작업에 깃든 가치를 제대로 알고 있는 디자이너가 썼다는 점에서 더욱
그러하다.⁴ 미술사나 디자인 역사를 연구하는 사람들은 여전히 바우하우스
타이포그래피와 함께 1920~30년대 작업을 뭉뚱그려 모더니즘이라는
용어로 서술할 뿐 그 어떤 흥미로운 방식으로도 치홀트의 작업을 논하고

* 역주: 일본에서 처음 출간된 얀 치홀트의 책은 『새로운 타이포그래피』의 일본어판인
『신활판술연구(新活版術研究)』다. 히로무 하라가 번역한 이 책은 독일에서 원서가 나온 지 불과
4년 뒤인 1932년에 출간됐다.
4. 헤릿 노르트제이, 「규칙 혹은 법칙」, 반스(편), 『얀 치홀트: 회고와 재평가』, 25~31쪽.

있지 못하다. 타이포그래피 디자인의 특징이나 가치에 대한 평가는 이들 비평가 너머에 있다. 그들은 그걸 토론할 언어를 가지고 있지 않기 때문이다.

오늘날에는 누구나 쉽게 얀 치홀트가 쓴 글이나 작업에 접근할 수 있으며 남아 있는 자료도 풍부하다. 그가 살던 동안, 그리고 사후까지도 그를 둘러싸고 있는 이야기를 계속해서 재활용하는 데 의문을 던지지 않는 건 이제 어떤 변명도 통하지 않는다. 우리는 당시 제작된 인쇄물, 타자기로 친 문서와 교정쇄, 그가 주고받은 편지와 엽서, 오랫동안 공개되지 않았던 잡지와 팸플릿 같은 중요한 자료를 놓고 토론을 시작해야 한다. 치홀트를 그가 놓여 있던 맥락 속에서 바라보고, 그가 다른 사람과 벌인 토론 가운데 살피고, 그가 원하던 '능동적 도서'의 생산과 연계시켜야 한다. 이 책이 중요한 출발점이 되어줄 것이다.

이 책에 실린 자료들은 두 개의 주요 출처에서 나왔다. 하나는 게티 연구소(로스앤젤레스)가 소장한 '얀&에디트 치홀트의 서류들'이고 두 번째는 라이프치히 국립도서관에 있는 치홀트 컬렉션이다.

편지의 각주에 다른 출처가 표시되어 있지 않으면 게티 연구소가 소장한 자료이다. 다른 출처들은 681쪽에 적어두었다. 별다른 말이 없으면 여기에 인용된 편지들은 필자가 독일어를 직접 번역한 것이다(원래 영어로 쓰인 벤 니컬슨의 편지는 예외다). 마찬가지로 독일에서 출판된 책에서 인용한 내용도 번역에 대한 표시가 없으면 필자의 번역이다. 번역할 때는 최대한 원문에 가깝도록 직역했다. 이는 종종 그다지 우아하지 못한 영어 문장을 낳았는데, 여기에 대해서는 독자들의 양해를 구한다. 『새로운 타이포그래피』에서 발췌한 인용의 경우, 출처가 영어판으로 표기되었으면 거기서 인용한 것이다. 영어 번역이 여러 개 있는 경우는 원래의 독일어 출처를 표기했다. 편지에서 인용한 경우, 대소문자 사용은 원문을 따랐다. 그 밖에 대소문자를 비롯해 이 책에 적용된 서지학적 양식은 관례를 따랐다.

인용구 각주에 다른 저자 표기가 없으면 치홀트의 말이다. 이 책과 관계된 치홀트의 저작에 대한 자세한 목록은 672쪽에 있다. 다른 인용에 대한 출처는 책 뒤에 실린 참고 문헌 목록에서 자세한 서지 사항을 찾을 수 있다. 책에 실린 타이포그래피 작업에 별다른 표기가 없으면 치홀트가 디자인한 것이다. 많은 경우 라이프치히 국립도서관이 친절하게 게재를 허락해주었다.

이 책의 저자 크리스토퍼 버크는 치홀트를 연구하는 학자로서 이 책을
저술했다. 그러다 보니 지나치게 엄밀한 표현과 매끄럽지 않은 독일어
직역, 꼬장꼬장하고 세세한 내용을 지닌 책이 되어버렸다. 역자는
한국어로 번역할 때 그다지 엄밀하지 않은 표현과 의역을 지향했다. 예를
들어 버크는 확실하지 않은 사실이나 사람들의 생각을 언급할 때 거의
예외 없이 '~인 것 같다' 혹은 '아마 그랬을 것이다'라는 표현을 썼는데,
너무 많이 나오다 보니 읽기에 거슬릴 수밖에 없다(아무리 자료가 남아
있어도 당시 사람들의 생각을 확신할 수 있는 일이란 별로 없는 것이다).
따라서 한국어로는 때에 따라 '이다'나 '그랬다'로 옮겼다.

　　편지의 대소문자는 당시 아방가르드 인사, 특히 새로운
타이포그래퍼들의 태도를 나타내는 중요한 요소로서 책의 내용을
이해하는 데도 영향을 미치지만 따로 표시하지 않았다. 편지글의 종결형
어미는 당시 두 사람의 관계, 나이 등을 역자가 추정해서 번역했다.

　　인명을 비롯해 책이나 글 제목, 작품, 전시 등은 문맥상 필요한
경우를 제외하고는 원어를 병기하지 않았다. 주로 독일어이고 폴란드어,
체코어 등 우리에게 친숙하지 않은 말들이 섞여 있으며 게다가 양도
상당해서 모두 병기한다면 독서에 방해가 될 정도이기 때문이다. 역자는
이 책이 국내에서 학문적 목적으로 읽힐 경우는 거의 없으리라 생각하고,
아마도 그럴 것이다. 하지만 그런 목적을 가진 독자들을 위해 책 뒤에
찾아보기를 다시 구성하고 (거의 모든) 원어를 표시해두었다. 인용된 참고
문헌 가운데 국내에 출간된 책들의 쪽수는 번역서를 기준으로 했다. 또한
본문 옆에는 참고할 도판 및 내용이 수록된 페이지를 적어 놓았다.

　　'새로운 타이포그래피(Neue Typographie)'를 비롯해 치홀트를
둘러싼 각종 용어와 고유명사들은 그동안 우리나라에서 여러 가지로
번역되어왔다. 예를 들어 치홀트의 선언문이 실린 독일 인쇄교육연합
저널 『튀포그라피셰 미타일룽겐(Typographische Mitteilungen)』만 해도
타이포그래피 정보(안상수), 타이포그래피 소식(김현미), 타이포그래피
보고(박효신), 타이포그래피셰 미타이룽겐(송성재), 튀포그라피셰
미타일룽엔(최성민) 등으로 번역되었다. 역자는 그동안의 번역을 존중하되
여러 가지 표기가 존재할 경우 대체로 가장 최근에 출간된 책을 따랐다.

본문에 사용한 영문 글꼴의 경우 산세리프체는 치홀트가 (모방할 정도로) 존경을 표했던 길 산스를, 세리프체는 새로운 타이포그래퍼로서 치홀트가 한층 성숙한 모습을 보인 『타이포그래피 디자인』 본문에 사용한 보도니를 택했다.

이 책의 제목 '능동적 도서'는 1930년 치홀트가 저술한 『한 시간의 인쇄 디자인』 서문에서 비롯된 말이다. 새로운 타이포그래피에 대해 기술하면서 그는 "수동적 가죽 장정이 아닌 능동적 도서(Active Literature)"야말로 새로운 시대에 걸맞는 특징이라고 단언한다. 의역하자면 "닫힌 가죽 장정이 아닌 펼쳐진 책" 정도로 표현하는 것이 무난했겠지만 진행 중인 프로젝트로서 치홀트 시대의 '현대주의'를 바라본다면 '능동적'이라는 뉘앙스를 살리고 싶었다. 이는 단순히 책 제목을 정하는 문제를 떠나 오늘날 우리가 치홀트를 어떻게 받아들일지에 대한 문제이기도 하다.

10년도 더 전에 신출내기 편집자로 디자인 전문 출판사에 들어간 지 얼마 안 되었을 때, 하루는 선배 편집자가 교정을 보던 번역 원고를 보여주며 역자의 교양 수준에 심각한 의문을 표했다. 원고에는 'Jan Tschichold'라는 이름이 엉뚱한 이름으로 번역되어 있었다. 선배의 반응은 디자인 책을 번역하면서 어떻게 얀 치홀트도 모를 수 있느냐는 것이었다. 비전공자로서 당연히 그가 누구인지 몰랐던 나로서는 대꾸할 말이 있기는커녕 그 이름을 정확히 어떻게 발음해야 할지도 몰랐고, 그리하여 스스로 디자인 역사에 무지하다는 생각에 그의 책 『타이포그라픽 디자인』을 읽어보았다. 그때의 황망함이란. 아무리 생각해봐도 이 책의 내용이 뭐가 그리 대단한지 알 수가 없었다. 아니, 대칭과 비대칭 타이포그래피가 뭐가 그렇게 중요한 문제가 될 수 있는지, 그걸 두고 논쟁이 벌어진다는 사실 자체를 이해하지 못했던 것이다. 아무리 과거라지만 그때 사람들은 상식이란 게 없었던 건가? 둘 다 쓰면 되잖아.

"얀 치홀트라는 규정하기 어려운 역사적 페르소나의 본성은 여덟 개의 자음과 두 개의 모음만으로 이뤄진 그의 이름에서 출발한다"라는 첫 문장을 읽었을 때, 당시 기억이 떠오르며 이 책을 번역하고 싶다는 생각이 들었다. 이 책의 의도와 의의는 로빈 킨로스가 서문에서 밝힌 대로이며 거기에 덧붙일 말은 별로 없다. 다만 예전의 역자와 달리 당시 사람들의

생각을 이해하려면, 그리고 치홀트의 삶을 입체적으로 파악하려면 20세기 초 독일이라는 난맥을 이해해야 하고, 그러려면 꽤나 많은 배경지식이 필요하다는 점에서 다소 아쉬움이 남는다. 물론 이는 이 책의 범위를 벗어나는 일이고 전적으로 독자에게 맡겨진 일이다. 하지만 치홀트가 자신의 선언문 「근원적 타이포그래피」를 발표하기 불과 석 달 전인 1925년 7월은 히틀러가 『나의 투쟁』 1권을 출간한 때이기도 하다는 점을 염두에 두는 것이 대체로 평온한 어조로 흐르는 이 책을 이해하는 데 도움이 될 것이다.

　　1920년대 리시츠키가 예견한 전자도서관이 실현된 지금, '능동적 도서'란 과연 무엇일까. 단순히 전자책은 아닐 것이다. 생존을 걱정하며 남의 눈치를 보거나 시장과 기술에 끌려가는 듯한 현재의 전자책은 이 시대의 능동적 도서라 할 수 없다. 속도의 문제를 제외하면 그 당시 사람들이 마주한 지각변동은 지금보다 덜하지 않았고, 문화적 충격은 더 컸을 것이다. 새로운 시대의 가능성 속에서 신념을 일구고 행동했던 치홀트를 비롯한 당시의 전위들은 갈수록 답답해지는 출판 환경에서 책을 만드는 역자 같은 사람들에게 시사하는 바가 크다. 그래서 이 책의 제목은 능동적 도서가 되었다.

마지막으로 원고를 꼼꼼히 읽고 다듬어준 김뉘연 님, 독일어 번역과 타이포그래피 용어를 검토해준 유지원 선생, 몇 번이나 판면을 바꿔가며 책에 알맞은 형태를 찾아준 김형진에게 깊이 감사드린다.

프롤로그

크리스마스를 맞은 치홀트 가족.
1917년경. 왼쪽부터 마리아, 베르너, 에리히,
프란츠, 그리고 얀(당시는 요하네스).

치홀트와 그의 부모님. 1918년경.
앞쪽에 실린 사진과 같은 날 찍은 듯하다.

얀 치홀트라는 규정하기 어려운 역사적 페르소나의 본성은 여덟 개의 자음과 두 개의 모음만으로 이뤄진 그의 이름에서 출발한다. 이것은 슬라브어 이름을 독일식으로 옮긴 것으로 독일어 원어민이 아니면 도무지 어떤 발음이 정확한지 알기가 힘들다. 반복되는 'ch'는 특히 로망어를 사용하는 사람들에게 거짓된 실마리를 제공한다.* 슬라브어 표기 시스템을 사용하면 훨씬 단순하게 표기할 수 있는데, 예를 들어 폴란드어로는 Czychold, 체코어로는 Čichold, 러시아어로는 Чихольд로 적을 수 있다.[1] 치홀트의 부모 마리아와 프란츠는 모두 슬라브 족 혈통으로 알려져 있다. 어머니의 조상은 러시아 출신이며 아버지의 부모는 남 루사티아 푀르텐 지방 출신이다.[2] 브로디로 알려진 이곳은 현재 폴란드 영토지만 당시에는 프로이센에 속해 있었다. 루사티아는 벤드 족, 혹은 소르비아 족이라 불리는 슬라브 소수민족의 본거지인데 이들은 여러 세기에 걸친 독일의 지배 탓에 한 번도 나라의 형태를 갖추지 못했다. 가장 이른 시기에 인쇄된 치홀트의 이름 철자는 훨씬 복잡하다. Tzschichhold. 치홀트의 가족은 1920년대 이 복잡하기 그지없는 자신들의 성에서 z와 세 번째 h를 떼어냈는데, 1925년 무렵에는 치홀트도 짧아진 이름을 사용하고 있음을 볼 수 있다.[3]

다음으로 1902년 그가 태어났을 때 붙여진 요하네스(Johannes)라는 세례명을 살펴보자. 이 이름은 1926년 '얀(Jan)'으로 굳어졌는데, 그전에 약 2년간 러시아혁명 문화에 감명을 받아 스스로 지은 이반(Ivan)이라는 이름을 사용한 시기도 있다. 이렇게 공개적으로 이름을 바꾼다는 건 자아에 대한 불확실성을 나타내기는커녕 그 반대에 가깝다. 치홀트의 경우는 확실히 자의식이 강했으며, 후에 그의 경력에 뚜렷한 흔적을 남긴 타이포그래피에 대한 관점 변화의 기저에서도 이런 자의식이 강하게 느껴진다. 20대 초반에 그가 흠모했던 몇몇 유럽 아방가르드 인사들이 자신의 이름을 바꿨다는 점도 그에게 영감을 주었을 것이다. 예를 들어 르코르뷔지에(본명은 샤를에두아르 잔느레), 루마니아 다다이스트인 트리스탕 차라(사미 로센스톡), 첫 번째 이름의 이니셜(El)만 남긴 라자르 리시츠키 등이 여기에 속한다. 다다이스트이자 포토몽타주 작가인 존 하트필드(본명은 헬무트 헤르츠펠트, 나중에는 헤르츠펠데)는 제1차 세계대전 중 반(反)영어 프로파간다에 항의하는 뜻으로 단독 날인증서로

* 역주: 로망어는 라틴어에 뿌리를 둔 언어로 영어가 속한 게르만어에 이어 전 세계적으로 두 번째로 많이 사용된다. 프랑스어, 포르투갈어, 에스파냐어, 이탈리아어 등이 여기에 속한다.
1. 발음 기호로는 tʃiçɔlt이다.
2. 비데만, 「얀 치홀트: 비극적 해석에 대한 논평」, A115쪽.
3. 치홀트의 두 가지 초기 장서에는 성의 마지막이 'ᵗ'로 쓰여 있는데, 그중 'ch'를 연자로 쓴 프락투어체 장서를 보면 글자 간격으로 이름 구조가 강조되어 있다. Tʒſ¢i¢hhol¢.

자신의 독일식 이름을 개명했다. 그리고 데 스테일의 창립자 테오 판 두스뷔르흐가 있다. 여러 개의 필명을 가진 그의 본명은 C.E.M. 퀴퍼스다.[4]

치홀트는 자신의 일흔 번째 생일을 맞아 쓴 「얀 치홀트: 타이포그래피 스승」이라는 자전적 에세이를 통해 스스로 "민족적으로 슬라브인"이라고 느낀다고 말한 바 있다.[5] 이 글은 치홀트 연구자들에게 매우 귀중한 자료이지만 주의 깊게 다룰 필요가 있다. 기본적으로 제3자가 전지적 관점에서 쓴 것처럼 서술되어 있는 데다가 글에는 '기억하다'라는 뜻의 라틴어 '레미니스코르'로만 저자가 표기되어 있어 치홀트를 한 번 더 가려주기 때문이다.[6] 인쇄학자 게오르크 쿠르트 샤우어는 이 글을 가리켜 고백과 회고, 역사와 비평, 그리고 최후의 진술이 뒤섞인 "흥미로운 혼합물"이라고 묘사했다. 샤우어는 치홀트가 부끄러움도 모르고 자기 글에 최상급을 사용한 사실에 괴로워하며 왜 아무도 그에게 말해주지 않았는지 궁금해했다. 누구도 자기 자신을 그런 식으로 표현하면 안 된다고 말이다. 특히 그의 신경을 거스른 부분은 20세기 첫 20년 동안 독일 인쇄 문화는 쇠락한 채 아무것도 흥미로운 것을 생산해내지 못했으며, 그럼에도 자신은 독학으로 거장의 반열에 올랐다는 내용이었다. 샤우어는 1925년에 치홀트가 자신의 첫 저작을 통해 개선했다고 주장하는 그 퇴보한 타이포그래피야말로 독일 출판사들이 이룩한 빛나는 성과물이라고 반박했다. 그는 치홀트가 만년에 자신의 명성을 위해 다채롭고 풍요로운 과거 전통들을 폄하하는 건 아니었는지 우려했다.[7]

그보다 2년 전 레미니스코르가 쓴 에세이 「귓속의 속삭임」에서는 역사에 대한 일반적 서술과 1인칭으로 된 주관적 생각을 명확히

4. 잘 알려지지 않은 사실이지만 비아위스토크(현재는 폴란드)에서 태어난 러시아 영화의 선구자 지가 베르토프의 본명은 보리스 카우프만이다. 그가 선택한 필명은 '팽이'란 뜻이다. 치홀트는 자신이 『새로운 타이포그래피』190쪽에서 프랑스 포스터 미술가로 소개한 A. M. 카상드르가 실은 러시아에서 태어났으며 본래 이름은 장마리 무롱이었다는 사실도 처음에는 몰랐을 것이다.
5. 율리우스 자이틀러는 1934년 치홀트의 선생님 가운데 하나인 카를 에른스트 푀셸의 예순 번째 생일을 기념하며 그를 "게르마니아 타이포그래피의 스승"으로 묘사한 바 있다. 슈미트-쿤제밀러, 『윌리엄 모리스와 새로운 서적 예술가』143쪽 참고.
6. 치홀트의 유년기에 대한 설명은 루어리 매클린이 『얀 치홀트: 타이포그래퍼』(17쪽)에서 그런 것처럼 대개 이 글에 많이 의존하고 있다. 두 번째 장에서 매클린은 치홀트의 글을 거의 번역만 해놓았는데 이는 치홀트의 자전적 글을 해석할 때 주의해야 할 점을 일러준다. 예를 들어 "타이포그래피 도덕주의자 치홀트, 그는 사색자이자 논리적인 사람이다"라는 말로 시작하는 치홀트를 찬양하는 긴 인용문은 비데만이 쓴 것으로 되어 있지만 사실 치홀트 자신이 전시 도록에 수록한 글에 덧붙인 구절을, 1963년 발표되기 전에 수정한 것이다(심지어 치홀트는 여기에 인용된 '레미니스코르'의 글 첫 문장도 다시 썼다). 이것이 영어로 번역된 비데만의 글 「디자이너 프로필: 얀 치홀트」에 포함되었다. 이 사실을 확인해준 비데만 선생님께 감사드린다(2006년 10월 31일 저자에게 보낸 편지).
7. 샤우어, 「얀 치홀트는 누구인가」, A190쪽.

구분해놓은 다소 균형 잡힌 시각을 볼 수 있다. 1890년대 이후 나온 타이포그래피 성과물 가운데 그가 칭찬한 것은 영국 출판사들, 특히 도브스 출판사의 작업이었다. 20세기 초반 독일 타이포그래피에 대해서는 특별한 언급 없이 마지못해 다음과 같이 인정했을 뿐이다. "전용 서체로 주의 깊게 조판하고 좋은 종이에 책을 인쇄한 소수의 (독일) 개인 출판사 역시 존재한다."[8] 아마도 그는 (방식과 태도에 있어 도브스를 뛰어넘는) 브레머 출판사를 염두에 뒀을 것이다.

과거를 돌아보며 치홀트는 라이프치히에서 그를 가르친 선생님 가운데 한 명인 발터 티만의 북 디자인 작업도 칭찬했다. 공예와 인쇄 분야에서 정규교육을 받은 치홀트는 미술이나 건축을 공부한 당시 다른 새로운 타이포그래피 주창자들과 구분된다. 아마 그와 비슷한 배경을 가진 동시대 모던 타이포그래퍼로는 게오르크 트룸프가 유일할 것이다. 치홀트는 미술가에서 디자이너로 변신한 동시대 사람들과 비전과 생각을 공유했고 일생 동안 현대미술에 대한 관심을 유지했다. 하지만 항상 비구상예술과 타이포그래피 사이에 평행선을 그으며 둘의 차이점을 분명히 했다. 글을 통해 그가 타이포그래피 세부 사항에 기울인 주의를 보면 그의 작업이 인쇄 전통 안에서 바깥으로 향했지, 라슬로 모호이너지나 엘 리시츠키, 테오 판 두스뷔르흐처럼 바깥에서 안으로 향하지 않았음을 알 수 있다.

동시대 사람들과 그를 더욱 차별화한 것은 이른 시기부터 보여준 풍부한 저작 활동이었다. "나는 항상 강의 중이다"라고 말했을 만큼 그는 정밀하고 다작하는 필자였다.[9] 그는 모호이너지와 리시츠키가 쓴 짧은 글에서 힌트를 얻었지만 여기에 그치지 않고 그들과 나눈 이상적인 아이디어를 적용 가능한 타이포그래피로 연결하기 위해 노력했다. 인쇄 분야의 이론적, 역사적 근거 위에 새로운 타이포그래피를 정립시키기를 원한 것이다. 하지만 치홀트는 한 번도 전통적인 인쇄 도제 훈련을 받지 않았으며 인쇄소에 풀타임으로 고용되어 일한 적도 없다. 이런 측면에서 본다면 그는 자신이 선택한 분야에서도 아웃사이더였던 셈이다. 그의 글에는 현대 타이포그래퍼, 혹은 그래픽 디자이너의 역할을 암시하는 내용이 포함되어 있었지만, 그가 말을 건넨 독자층은 인쇄업자와 식자공, 견습생 및 학생들이었다. 사실 타이포그래퍼나 그래픽 디자이너는

8. 「귓속의 속삭임」, 360쪽. 브레머 출판사는 몇몇 책의 보급판을 출간했으며 1925년에는 당시 치홀트도 관계를 맺었던 사회주의 북 클럽 뷔허길데 구텐베르크와 함께 책을 내는 등 호화 장정으로 나오는 한정판이 아닌 책에서도 치홀트가 바라는 기준을 충족했다. 브레머 출판사에 대해서는 버크의 「사치와 금욕」 105~128쪽 참고. 『타이포그래피 페이퍼』 2호, 1997년.
9. 베르톨트 하크, 「얀 치홀트: 인물과 작업」, B104쪽 편지에서 재인용. 파울 레너에 따르면 치홀트는 "고해자"였다. 크리스토퍼 버크, 『파울 레너』(서울: 워크룸 프레스, 2011년), 176쪽 주.

IOHANNES TZSCHICHHOLD

Nachmittags von 2 bis 6 Uhr hier zu sprechen
Wohnung: Leipzig-Gohlis, Fritzschestraße 8¹
Fernruf Nummer 51024

피셔&비티히 인쇄소에서 타이포그래퍼로 일할
당시 문에 붙어 있던 라벨. h가 세 개인 치홀트의
이름과 근무시간, 주소가 적혀 있다. 1923년경.
5.4x13cm.

1920년대만 해도 완전한 형태를 갖추지 못한 직종이었다(아마도 그가 첫 세대에 속할 것이다). 실제로 그는 1923년 자신이 라이프치히 인쇄소 피셔&비티히를 위해 "그때까지 알려지지 않은 직종인 타이포그래피 디자이너"로 일했다고 주장했다.[10] 물론 독일(파울 레너)은 물론이고 다른 곳(브루스 로저스)에서도 다른 사람이 그보다 앞선다고 말할 수 있겠지만, 다른 누구도 타이포그래피에 대해 그렇게 사색적이고 유용한 글과 웅변적인 작업을 결합하지는 못했다. 샤우어는 그를 두고 "그래픽 디자인이라는 풍경에 거석처럼 우뚝 선 이론적 체계"를 일궈낸 사람으로 묘사했다.[11]

『모던 타이포그래피의 선구자들』에서 허버트 스펜서는 "인쇄공과 식자공이 비대칭 타이포그래피를 쉽게 이해하고 매일의 작업에 즉시 적용 가능하도록 설명"하는 데 치홀트의 글이 수행한 역할을 인정했다. 하지만 동시에 그는 그런 체계화는 "필요하지도 유의미하지도 않다"라고 비판했는데 이는 치홀트를 두고 "현대 타이포그래피의 정신"이라고 한 진술과 모순된다(게다가 스펜서 자신의 작업 역시 치홀트의 강한 영향을 받지 않았던가).[12] 이러한 비판은 새로운 타이포그래피에 대한 치홀트의 글이 너무 편협하다고 느낀 피트 즈바르트와 헤르베르트 바이어가 당시 치홀트를 두고 개인적으로 한 말에서 그 힌트를 찾아볼 수 있다. 하지만 그의 유산을 풍요롭게 하고, 계속해서 사람들이 치홀트를 참조하도록 하는 것은 다름 아닌 이론가이자 작업자로서 그가 행한 이중 역할이다.

이 책에서 치홀트의 작업과 글이 진화해가는 모습은 그가 만나거나 서신을 주고받은 사람들과 맺은 우정의 프리즘을 통해 매우 폭넓게 반영될 것이다. 그가 어떤 사람들과 접촉했는지 살펴보는 일은 단지 그가 받은 영향을 정리하는 것뿐 아니라 그가 어떤 방식으로 새로운 타이포그래피 규준들을 창조해냈는지 알아보는 일이기도 하다. 치홀트는 정보와 자료를 얻는 데 많은 부분을 지인들에게 의존했는데, 이는 당연히 치홀트의 관심사 및 편향은 물론 그의 역사적 발전 과정에 영향을 주었다.

이 책은 치홀트를 새로운 타이포그래피의 주창자이자 기록자로 다룬다. 즉 작업에서 그 흔적이 사라지는 그의 경력 전반부가 여기서 다루는 주요 대상이다. 1940년대 후반에 했던 펭귄북스 작업들은 치홀트가 전통으로 회귀한 지점에 도장을 찍으며 효과적으로 전후를 나눠주는데, 여기서 그 에피소드를 자세히 다루지는 않을 것이다.

10. 「얀 치홀트: 타이포그래피 스승」, 16쪽.
11. 샤우어, 「얀 치홀트: 비극적 존재에 대한 논평」, A421쪽.
12. 스펜서, 『모던 타이포그래피의 선구자들』, 51, 147쪽. 스펜서의 불평은 일찍이 프레데릭 에를리히의 비평에서 예견되었다. 『새로운 타이포그래피와 현대적 레이아웃』(런던: Chapman & Hall, 1934년), 31쪽.

펭귄 이후 그는 점차적으로 인쇄와 타이포그래피에 대한 글을 쓰는 데
몰두했다. 이 책은 엄격하게 전기적인 방식을 취하진 않았지만 일종의
전기이기도 하다. 이런 점에서 스위스에 정착한 후 고전주의자로 다시
태어난 치홀트의 작업과 글은 존경할 만하고 의심의 여지없이 중요하긴
하지만, 책을 쓰는 입장에서 이 후반 시기에 대한 내용은 솔직히 바이마르
독일에서 그가 보여준 엄청난 열정과 투쟁, 그리고 망명 시절보다
살펴보기에 (쓰기에도) 덜 흥미롭다. 치홀트의 작업과 글에 힘을 실어준
긴장감은 전통과 현대의 기로에 서 있던 바이마르 문화에서 일어난
폭넓은 투쟁을 반영한다. 짧은 시기에 이뤄진 이들 투쟁은 독일을 현대
세계의 도가니로 만들기에 충분히 극단적이었다.

능동적 도서: 얀 치홀트와 새로운 타이포그래피

Ⅰ. 요하네스에서 이반으로

1919년 7월 마이센에서 찍은 사진.
라이프치히 아카데미에서 간 단체 여행으로
추정된다. 정중앙에 치홀트가 보인다.

치홀트와 함께 드레스덴 미술공예아카데미에서
공부하던 학생들. 1920년 7월 9일. 왼쪽에 나이 든
사람이 아마도 하인리히 뷔인크인 듯하다.

요하네스 치홀트는 1902년 4월 2일 라이프치히에서 태어났다. 그의
아버지는 시내 중심부에 가게를 둔 간판 제작자였다. 라이프치히는 독일
인쇄 산업의 중심지로 주요 출판사들과 인쇄소, 제본소, 활자주조소의
근거지였다. 도시에는 이미 제1차 세계대전 전에 인쇄 박물관이 딸린
출판 회관이 있었다. 이 박물관은 무료로 공개되었으며 구텐베르크의
흉상과 석판인쇄를 발명한 제네펠더, 윤전식 인쇄기를 발명한 쾨니히의
초상화가 걸려 있었다. 소년 치홀트는 1914년 고향에서 열린 국제
도서그래픽전람회를 방문할 기회가 있었는데, 훗날 과거를 회상하며 이
전시가 그에게 미친 영향을 (3인칭 시점으로) 다음과 같이 말했다.

> 1914년, 세계대전이 발발했다. 부그라(Bugra, 라이프치히 전람회의
> 약자)는 1914년 가을에 문을 닫았다. 하지만 돔으로 된 '문화의
> 집'이라는, 문화 발전을 다룬 아름다운 전시물이 진열된 건물은
> 열어두었다. 열두 살 소년 치홀트는 시즌 티켓을 이용해 시간이 날
> 때마다 그곳에 들러 문화와 역사, 책과 문자의 역사를 익혀나갔다.
> 그곳에는 학교에서는 절대로 볼 수 없는 모든 것이 있었다. '문화의
> 집'과 그곳에 있던 훌륭한 전시 도록은 치홀트가 쌓은 소양의 근간이
> 되었다.[1]

예술가가 되고 싶었던 치홀트는 미술 교사 교육을 받게 해달라고
부모님을 설득했다. 1916년 라이프치히와 가까운 그리마에서 미술 교사
수업을 받기 시작한 그는 그곳에서 훌륭한 라틴어와 프랑스어 소양을
익힐 수 있었다. 하지만 문자와 타이포그래피에 대한 그의 관심은
집요했다. 학교에 다니면서도 그는 시간 날 때마다 루돌프 폰 라리슈와
에드워드 존스턴의 캘리그래피 매뉴얼을 "굉장한 열정으로" 공부했다.[2]
열일곱 살에는 아버지 사업장에서 사용하는 서식을 디자인해 보기도
했지만 아직 갈 길이 멀다는 점을 깨달았다.[3] 그는 종종 아버지를 도와
글자를 칠했는데, 훗날 일찍부터 '글자도안가(Schriftzeichner)'가 되기로
결심한 데에는 이런 배경과 의향이 작용했다고 한다.[4] 부모님의 동의를
얻어 진로를 바꾸는 데 성공한 그는 1919년 부활절, 라이프치히 주립
그래픽미술출판아카데미(이하 라이프치히 아카데미)에 입학했다.

1. 「얀 치홀트: 타이포그래피 스승」, 12~13쪽.
2. 라리슈, 『장식 문자 강의』(1905년) / 존스턴, 『필기, 채식, 문자도안』(1906년), 독일어판 번역:
안나 지몬스(1910년).
3. 치홀트가 알프레드 페어뱅크에게 보낸 편지. 매클린, 『얀 치홀트: 타이포그래퍼』, 148쪽 부록.
4. 「얀 치홀트 1924~44: 20년간의 타이포그래피 변화와 개인사」(미출간 타자 원고, 라이프치히
국립도서관), 1쪽.

훗날 치홀트는 테오도르 플리비어의 책 제목 '카이저는 가고 장군들만 남다'를 인용하며 당시 독일 사회의 격변기를 회고했다.[5] 1918년 11월혁명 이후 독일은 유혈 낭자한 반혁명으로 소란스러운 상태였다. 라이프치히에 있던 치홀트의 동료 학생은 당시를 떠올리며, 거리에는 무장한 불만 세력이 존재했고 총소리도 들렸지만 학교 안은 비교적 평온했다고 말했다.[6] 치홀트는 그곳에서 헤르만 델리치의 서법 수업을 들었는데 1944년에 쓴 자전적 글에서 이에 대해 다음과 같이 언급했다.

> 델리치는 사실 컬리그래퍼라기보다 중세 필사 예술사를 공부한 학자에 가까웠다. 그는 캘리그래피의 역사와 문자 형태의 발달에 대해 누구도 견줄 수 없이 해박했으며, 실제로 '쓰는' 일은 드물었지만 서법에 대한 완벽한 지식을 지니고 있었다. 그의 수업 방식은 영국인 에드워드 존스턴과 오스트리아인 루돌프 폰 라리슈의 쓰기 방식을 결합한 것이었다. 따라서 인쇄된 활자의 형태와 발전에 대해서는 거의 다루지 않았다.[7]

치홀트는 판화 제작 기법과 장정 수업도 들었는데, 말년에 이르러 당시 타이포그래피 디자인은 어느 곳에서도 가르치는 곳이 없었으며 그건 라이프치히 아카데미 역시 마찬가지였다고 주장했다.

> 그(델리치)를 비롯해 어느 선생님도 내게 활자체의 역사적 양식을 알려주거나 옛 책의 미적인 가치를 일깨워주지 않았다. 미술사 수업 역시 이런 주제들을 다루지 않았다. 당시 나는 옛 서적 문화와 전통을 잘 알지 못했기 때문에 주변에서 보는 것을 근거로 판단을 내릴 수밖에 없었는데, 많은 경우 그것들은 충분히 끔찍했다.

1944년 무렵에는 치홀트도 델리치에게 감사하는 마음을 가진 듯하다. 그의 고무적인 가르침 덕분에 자신의 내부에서 배움의 열망으로 가득 찬 학생을 발견할 수 있었다고 말이다. 하지만 1970년에 와서는 라이프치히 아카데미 선생님들은 가르쳐준 것이 많지 않았고 범접하기 어려운 반쯤 신적인 존재였다고 묘사했다.[8] 다른 선생님으로는 발터 티만, 후고 슈타이너프라크, 에밀 루돌프 바이스의 학생이었던 게오르크 알렉산더

5. 「얀 치홀트: 타이포그래피 스승」, 14쪽.
6. 하인리히 후스만, 「요하네스 치홀트」, 루이들, 『J.T.』, 9쪽.
7. 「얀 치홀트 1924~44」, 1~2쪽. 존스턴은 사실 우루과이에서 태어난 스코틀랜드 사람이다.
8. 「귓속의 속삭임」, 361~362쪽.

능동적 도서: 얀 치홀트와 새로운 타이포그래피

마테이, 그리고 게오르크 벨베가 있었다. 훗날 치홀트가 내린 평가에 따르면 그들은 엄밀한 의미에서 디자이너가 아니었을 것이다. 하지만 그곳에서 보낸 5년이라는 세월 동안 치홀트가 조판과 인쇄에 대한 유용한 지식을 습득하지 못했을 리는 없다.[9]

라이프치히 아카데미에서 보낸 첫 해 동안 치홀트는 베를린에 있는 카를 슈나벨이 출판한 '팔라티노' 시리즈 가운데 적어도 두 권을 디자인했다. 컬리그래퍼가 쓴 글자를 이용해 석판인쇄 기법으로 인쇄한 책이었는데 열일곱 살치고는 놀라운 위업이었다. 이 시집 시리즈는 드레스덴 미술공예아카데미의 교수이자 저명한 서체 디자이너 하인리히 뷔인크가 감독했다. 치홀트는 정규 미술교육을 받기 전에도 그와 만난 적이 있는데, 뷔인크의 기억에 따르면 1918년 둘이 처음 만났을 때 치홀트는 중등학교 모자를 쓰고 있었다고 한다. 1920년 부활절에 치홀트는 드레스덴으로 건너가 반년 정도 뷔인크 밑에서 배웠다. 뷔인크는 당시 열아홉 살이던 치홀트를 다음과 같이 기억했다. "그는 세속과 격리된 채 필사실에서 일하는, 선택받은 자들의 예술적 진취성을 자신의 이상으로 여겼고 캘리그래피에 뛰어난 재능을 보였다."[10] 후에 치홀트는 그가 지속해온 캘리그래피 작업의 중요성을 가리켜 "엄청난 집중력을 요하는 이 고요한 작업은 이후 내가 한 모든 작업의 진정한 근간이다"라고 장황하게 설명한 바 있다.[11] 곧이어 라이프치히 아카데미로 돌아온 치홀트는 교장이었던 발터 티만의 가장 우수한 학생(Meisterschüler)*이자 주요 활자예술가(Schriftkünstler)가 되었다. 티만은 저녁 수업에 치홀트를 불러 델리치의 서법 수업을 돕게 했는데, 이는 젊은 나이에도 치홀트가 뛰어난 캘리그래피 지식을 지녔음을 보여주는 명백한 증거다.

1922년에는 라이프치히에서 캘리그래피의 대가 루돌프 코흐와 그의 학생들 작품을 보여주는 전시가 열렸다. 1914년 부그라 전시에서 코흐가 직접 손으로 쓴 책을 본 후 내심 그를 흠모하고 있었던 치홀트는 또다시

9. 『책의 예술』(런던/파리/뉴욕: The Studio, 1914년)에서 듀브너는 독일의 서적 예술에 대해 다음과 같이 말했다. "많은 사람들이 처음에는 이런 류의 작업에 취미로 덤벼들었지만, 조용하고 진지한 노동과 문제를 해결하며 얻은 발전을 거치며 그들은 그래픽 예술과 출판에 헌신하게 되었다."(131쪽) 이와 관련해 그는 발터 티만, J. V. 키자르즈, F. H. 엠케, 클로이켄스 형제, 루돌프 코흐, 파울 레너, 슈타이너프라크, 그리고 하인리히 뷔인크의 이름을 언급했다. 라이프치히 신생님들에 대한 치홀트의 평가질하는 처음에 샤우어가 언급했고, 푸홀이 「얀 치홀트와 모던 타이포그래피」에서 길게 검토했다.
10. 뷔인크, 「요하네스의 변화」, 77쪽. 치홀트는 「얀 치홀트 1924~44」(1쪽)에서 뷔인크에게 배우기 시작한 날을 1920년 부활절이라고 밝히고 있지만 「얀 치홀트: 타이포그래피 스승」(14쪽)에서는 라이프치히에 온 지 2년 후, 즉 1921년 부활절에 드레스덴에 갔다고 언급하고 있다. 이 책 30쪽에 실린 사진 날짜로 보건대 1920년이 맞다.
11. 「얀 치홀트 1924~44」, 2쪽.
* 역주: 마이스터쉴러는 가장 우수한 학생들만 이수할 수 있는 최고 교육과정을 뜻한다.

요하네스에서 이반으로

그의 작업에 깊은 감명을 받고 프랑크푸르트 근처의 오펜바흐로 두 차례나 그를 찾아갔지만 "정신적 추종자"가 되기에는 둘의 관점 차이가 너무나 컸다. 치홀트는 후에 독일 글자체 전통에 강한 신념을 가진 코흐는 "현대 교양인의 복잡한 철학"을 이해하지 못했다고 말했는데,[12] 이는 코흐보다 치홀트에 대해 더 많은 것을 알려주는 대목일 것이다. 치홀트도 인정했듯이 코흐의 캘리그래피는 현대 표현주의 미술과 충일함을 공유했으며 섬세한 글자 획 사이를 단색으로 채운 (몬드리안을 연상케 하는) 작업은 치홀트가 젊을 때 따라 하기도 했었다.

280

치홀트는 아직 학생이던 1921년부터 라이프치히 무역박람회를 위해

281~282

다수의 캘리그래피 광고 작업을 했는데, 이는 그가 향후 몇 년간 이어진 독일의 천문학적인 인플레이션 시기를 그럭저럭 넘길 수 있게 해주었다. 그는 글자체와 책의 역사에 관한 책들을 모으기 시작했으며(치홀트는 자신의 서가가 비슷한 종류의 개인 서재 중 최고라고 자부했다)[13] 부모님 집에서 나와 라이프치히 골리스 지역에 아파트를 얻을 만큼 여유가 있었다. 후에 그는 이곳을 학교 친구였던 발터 실리악스와 함께 쓰기도 했다.

라이프치히 아카데미에서 지내는 동안 치홀트는 훌륭한 소장품을 보유한 독일 출판유통협회를 정기적으로 방문했으며, 푀셸&트레프테

285

인쇄소에 자원해서 조판하는 법을 익히는 등 누구보다도 열심히 고전 타이포그래피를 공부했다.[14] 이 인쇄소는 몇몇 고전 서체 복원에 선구적 역할을 하며 양질의 책을 출판하기로 유명한 곳이었다. 회사 소유주인 카를 에른스트 푀셸은 윌리엄 모리스가 인쇄 품질을 개선하기 위해 적용한 원칙들에 익숙했으며, 인젤 출판사의 고문이자 모리스의 동료였던 에머리 워커와 1905년부터 고전 시리즈를 함께 디자인한 사람이었다. 이를 통해 치홀트는 학업을 마칠 때까지 라이프치히의 인쇄 문화가 그에게 제공할 수 있는 모든 것을 마음껏 누리며 공부할 수 있었다.

치홀트가 처음 발을 들여놓은 출판미술 분야는 당시 출판미술가가

12. 「얀 치홀트 1924~44」, 3쪽.
13. 치홀트가 크네르에게 보낸 1925년 6월 19일 편지. 이 편지에서 치홀트는 그의 '과거 활동 영역'에 상응하는 대부분의 책들을 없애버렸다고 말했다. 그는 "호화판" 중에서 "명확한 성과물"이라고 여긴 것들만 남겼는데 여기에는 마레스게젤샤프트 출판사에서 나온 그리스 여성 시인 사포의 시집(1921년)이 포함되어 있다. 이 시집은 오리지널 그리스어를 E. R. 바이스가 조각하고 그의 부인이자 예술가 르네 진테니스가 그림으로 새긴 동판화로 인쇄했다.
14. 치홀트가 푀셸에게 연락한 것은 아마도 푀셸과 어릴 적 친구였던 티만의 생각이었을 것이다. 푀셸이 1904년에 쓴 실용적인 에세이 「최신 인쇄술」을 보면 그는 타이포그래피를 늘 사각형 안에 짜 넣던 당시의 조판 경향을 처음으로 비판한 사람 중 하나였다. 대신 그는 요소들을 더 작은 덩어리로 나눌 것을 주장했다. 이는 치홀트의 글에서도 종종 등장하는 이야기인데, 실제로 푀셸의 글은 전통으로 회귀한 치홀트의 후기 작업에 영향을 주었다. 이 글은 치홀트가 목록 작성을 도운 『타이포그래피와 애서가』에 재수록되었다.

처음에 관례적으로 시작하는 장정과 표제지 작업이었다. 대부분 드로잉이나 캘리그래피로 책을 장식하는 일이었다. 로만체와 고딕체 디자인을 위한 드로잉을 시작한 것도 이 무렵의 일이다.[15]

그러던 1923년, 그는 여태껏 자신이 배워온 모든 것이 송두리째 흔들리는 경험을 하게 된다. 7월과 9월 사이 어느 때, 바이마르 바우하우스에서 열린 첫 번째 전시를 보게 된 것이다. 이전부터 그는 새로운 예술 사조에 대한 이야기를 풍문으로 들어왔지만 라이프치히 아카데미에서 미술사를 가르쳤던 율리우스 자이틀러는 그에게 아무런 설명을 해주지 않았기 때문에 결국 자기 눈으로 직접 새로운 흐름을 확인하기로 마음먹은 것이다. "혼란" 속에서 집으로 돌아온 치홀트는 얼마 지나지 않아 바우하우스 기초 과정을 맡고 있던 헝가리 구성주의자 라슬로 모호이너지에게 연락을 취했다. 치홀트가 러시아 미술과 디자인을 접하기 시작한 것은 틀림없이 모호이너지를 통해서였을 것이다. 새로운 예술은 1924년으로 넘어갈 무렵 자신의 이름을 요하네스 대신 이반(Ivan)으로 바꿀 만큼 치홀트에게 엄청난 자극을 주었다(이름 철자는 일관성 없이 때로는 'Iwan'이라고 적기도 했다). 뷔인크는 몇 년 후 이를 두고 "그는 훌륭한 독일식 이름을 갑판 밖으로 내동댕이치고 이반으로 이름을 바꾼 후 근원적 타이포그래피와 포토몽타주 운동을 벌였다"고 꼬집었다.[16]

하지만 그가 모더니스트로 전향한 것은 하룻밤 사이에 일어난 일도 아니고 절대적인 것은 더더욱 아니었다. 1920년대 내내 그는 인젤 출판사를 위해 얼마간 고전 양식으로 표제지를 디자인하고 책을 장정했다. 그러나 1924년부터 그는 점차 역사적 서체와 캘리그래피 대신 실험적이고 기하학적인 문자 도안을 선호했으며, 중앙 정렬 대신 산세리프 서체를 사용한 더 역동적인 조판에 전념하기 시작했다. 1924년 말 헝가리 인쇄인 임레 크네르에게 보낸 편지에서 치홀트는 자신의 캘리그래피 작업에 대해 이렇게 언급했다.

> 근래 들어 점점 이런 것들을 멀리하고 있습니다. 지금은 오직 타이포그래피로만 작업하고 있어요. 책등이나 포스터처럼 어쩔 수 없이 손으로 그려야 하는 일들과 상관없는 작업 말입니다.[17]

15. 「얀 치홀트: 타이포그래피 스승」, 14~16쪽. 임레 크네르에게 보낸 1924년 11월 4일 편지를 보면 치홀트는 자신이 디자인한 고딕체 활자가 반년 후 스위스에서 출시될 거라고 말했지만 나오지 않았다.
16. 뷔인크, 「요하네스의 변화」, 77쪽.
17. 치홀트가 크네르에게 보낸 1924년 12월 4일 편지(베케시 아카이브).

훗날 치홀트는 자신의 방향 선회를 알리는 결정적인 작업으로, 즉 "필기 예술 대신 구성을 사용한" 작업으로 1924년 폴란드 출판사 필로비블론이 의뢰한 포스터 디자인을 꼽았다.[18]

　　1924년 12월 8일, 치홀트는 라이프치히 타이포그래피협회가 주최한 강연 '구성주의에 대해'에 연사로 나섰다. 행사 초청장에는 다음과 같이 적혀 있었다. "다수의 슬라이드가 준비"되어 있으며 "인쇄 디자인 분야에서 우리 동료들에게 새로운 무언가를 보여줄 것입니다."[19]

18.「얀 치홀트: 타이포그래피 스승」, 13쪽.
19. 되데,「얀 치홀트」, 13쪽.

능동적 도서: 얀 치홀트와 새로운 타이포그래피

2. 역사를 만들다

DIE NEUE TYPOGRAPHIE

IWAN TSCHICHOLD:

1 TYPOGRAPHIE ist die exakte graphische Form der **Mitteilung** auf dem Wege des Hochdruckverfahrens. *aller graphischen Verfahren*

2 Diese Mitteilung kann sein **1)** werbend,
2) abhandelnd.

3 **Werbende TYPOGRAPHIE: Plakate,** Inserate, Prospekte, Umschläge.
Abhandelnde TYPOGRAPHIE: Artikel, Abhandlungen, „Literatur".

4 Eine Mitteilung soll die **1)** KÜRZESTE
2) EINFACHSTE
3) EINDRINGLICHSTE Form haben.

5 Kürze, Einfachheit, Eindringlichkeit werden umso zwingendere Notwendigkeiten, je mehr sich die Mitteilung von der Form der „LITERATUR" entfernt und sich dem Wesen des PLAKATS nähert.

6 Die neue Typographie ist **zweckbetont** —: siehe **4** und **5**.

7 **Typographie IM SINNE NEUER GESTALTUNG** ist konstruktiver Aufbau zweckmäßigsten Materials
1) einfachster FORM
2) sparsamster MENGE
gemäß den Funktionen der zu schaffenden Mitteilungsform.

8 Die MITTEL der neuen Typographie sind **ausschließlich die DURCH DIE AUFGABE gegebenen:** die BUCHSTABEN und MESSINGLINIEN des Setzkastens. Ornament auch einfachster Form (fettfeine Linien!) ist, da überflüssig, unzulässig.

9 Die einfachste, darum allein überzeugende **Form** der europäischen SCHRIFT ist die **Block-**(Grotesk)-**Schrift.**

10 Durch Anwendung **fetter** und MAGERER Charaktere und verschiedener Schriftgrade können stärkste Gegensätze gestaltet werden.

11 Im fortlaufenden Textsatz ist die heutige Form der GROTESK schwerer lesbar als die bis jetzt meist angewandte MEDIÄVAL-ANTIQUA. Lesetechnische Gründe, vertieft durch ökonomische Erwägungen zwingen also zur vorläufigen Beibehaltung des Textsatzes aus ANTIQUA.

12 Alle wichtigen Teile (Überschriften, Zahlen, wichtige Satzteile) werden aus GROTESK verschiedenster Grauwerte gesetzt.

13 **Nationale** Schriften (Fraktur, Gotisch, Altslawisch) werden als nicht allgemein verständlich und der Geschichte angehörend von der Verwendung **ausgeschlossen.** Ökonomische Erwägungen vertiefen diese Notwendigkeit.

14 Um das **Sensationelle** Neuer Typographie zu steigern und zugleich um den statischen Ausgleich zu schaffen, sind neben horizontalen auch vertikale und schräge Zeilen**richtungen,** auch die SCHRÄGSTELLUNG GANZER GRUPPEN, möglich.

9

근원적 타이포그래피

치홀트는 곧 예술과 디자인 분야에서 일어난 새로운 운동의 중요성과
타이포그래피에 대한 그의 생각을 글로 다듬어내는 일에 착수했다.
새로운 타이포그래피의 역사를 저술하는 그의 학구적 태도는 공교롭게도
열정적인 전향자의 모습을 보여준다. 말하자면 1930년대 전통으로 회귀한
악명 높은 사건은 일종의 재탕인 셈이다. 그의 첫 번째 전향은 여기,
그러니까 1923~25년 사이 젊은 열정에서 촉발된 전통으로부터의 탈피,
잘 정립되고 숙련된 고전주의로부터의 전향이었다. 1925년 여름, 그는
"여전히 낡은 것 안에서 새로운 삶을 숨 쉬려는 사람들이 존재하지만,
과거는 이미 죽었다"고 선언했다.[1] 당시 다른 중앙 유럽 아방가르드
인사들과 마찬가지로 치홀트는 제1차 세계대전이 끝난 후 낡은 질서가
종말을 고하고, 러시아혁명과 함께 새로운 운동이 일어나자 그에 깃든
낙관주의에 한껏 고무되어 있었다.

293

 1925년 초부터 치홀트는 라이프치히에 근거지를 둔 독일
인쇄교육연합의 저널 『튀포그라피셰 미타일룽겐』에 싣기 위해
구성주의와 관련된 타이포그래피 자료들을 정리하고 있었다. 하지만 당초
예상보다 오래 걸리는 바람에 이 원고는 1925년 10월에 가서야 '근원적
타이포그래피'라는 제목으로 실리게 된다.[2] 그 사이 그는 다른 잡지에 보다
짧은 타이포그래피 선언문을 실었다. 그동안 관련 문헌은 물론 치홀트
본인도 언급하지 않았던 사실이지만 이는 「근원적 타이포그래피」가
발행된 날짜보다 앞선다. 글이 실린 잡지는 "좌파 문학의 대변인"을
표방하던 『쿨투어샤우』였다. 편집장은 라이프치히의 주요 사회주의

291

출판사 뷜페의 고문이자 공산당원이었던 아르투어 볼프였는데, 치홀트가
당시 라이프치히에서 벌어지던 사회주의 운동에 호감을 갖고 있었음을
확인해주는 대목이다(뷜페에 대한 자세한 내용은 쉬테의 책 『뷜페』 참조).
 16개 항목으로 이뤄진 이 선언문에는 1923년 바우하우스 전시
카탈로그에서 모호이너지가 처음으로 사용한 '새로운 타이포그래피'라는
제목이 붙었다. 「근원적 타이포그래피」와 상당 부분 겹치긴 하지만 그가
현대적 관점에서 처음으로 밝힌 이 간결한 성명은 전문을 인용할 가치가
있다(치홀트가 연필로 고친 부분은 번역에 반영했다).

I **타이포그래피**는 그래픽 프로세스의 영역에서 **의사 전달**을 위한
 정밀한 그래픽 형태이다.

『쿨투어샤우』 4호(1925년
봄)에 발표한 치홀트의
첫 타이포그래피 선언문.
치홀트는 1923년
모호이너지가 사용한 제목을
그대로 적용했을 뿐 아니라
왼쪽 여백에 이름을 수직으로
배치한 것도 모방했다. 서로
다른 서체를 활용해 대비를
준 것도 모호이너지가 적극
추천한 사항이다.

1. 치홀트가 크네르에게 보낸 1925년 6월 19일 편지(베케시 아카이브).
2. 1925년 오순절에 크네르에게 보낸 편지에서 치홀트는 「근원적 타이포그래피」의 게재가
연기됐음을 한탄하며 7월에는 가능하기를 희망했다(베케시 아카이브).

역사를 만들다

2 의사 전달의 목적은 다음과 같은 것이 될 수 있다.

> **1)** 선전
>
> **2)** 설명

3 **선전용 타이포그래피: 포스터,** 광고, 안내서, 책 표지

설명용 타이포그래피: 기사, 에세이, '문학'

4 의사 전달은 다음과 같아야 한다.

> 1) 가장 간결할 것
>
> 2) 가장 단순할 것
>
> 3) 가장 긴박한 형태일 것

5 '문학'에서 멀어질수록, 그리고 **포스터**에 가까워질수록 의사
전달의 간결성, 단순성, 그리고 긴박성이 필요하다.

6 새로운 타이포그래피는 **목적을 지향한다** –: **4**와 **5** 참조.

7 **타이포그래피는,** 새로운 디자인이라는 의미에서, 달성해야 할 의사
전달의 종류와 기능에 따라 가장 적절한 재료 즉,

> 1) **가장 단순한** 형태와
>
> 2) **최소한의** 수단으로

이뤄진 구성물이다.

8 새로운 타이포그래피의 **전용** 재료는 과업에 의해 **주어진다:**
활자상자에 든 글자와 선들. 아주 단순한 형태의 장식(모양 있는
선!)마저도 불필요하고 허용할 수 없다.

9 유럽의 서체 중 가장 단순한, 따라서 유일하게 설득력 있는 **형태**는
블록-(그로테스크)-**서체**이다.

10 가장 강한 대비는 **볼드체**와 라이트체, 그리고 다른 활자 크기를
사용해 만들 수 있다.

11 긴 글에서 현재의 그로테스크체는 지금까지 사용되는 **메디에발-
안티크바체**보다 가독성이 떨어진다. 독서에 대한 이런 기술적
이유들은 경제적 고려와 함께 우리가 **안티크바체**로 조판된
텍스트에 일시적으로 머물 것을 강요한다.*

12 중요한 요소들(제목, 쪽 번호, 글의 주요 부분)은 모두 잘 보이는
검은색 **그로테스크체**로 조판되어야 한다.

13 **민족성이 강한** 서체들(프락투어, 고티슈, 알트슬라비슈)은 대부분
읽기 어렵기에, 또한 역사의 잔재물로서 **배제한다.** 경제적인 이유
역시 여기에 부합한다.

14 새로운 타이포그래피의 **극적인** 효과를 높이기 위해, 그리고
정적인 수평 수직 요소들을 보완하기 위해 대각선 **방향** 역시

* 역주: 메디에발-안티크바체, 혹은 안티크바체는 영어로 로만체를 말한다.

능동적 도서: 얀 치홀트와 새로운 타이포그래피

가능하다. 심지어 **모든 글줄을 대각선으로 놓을 수도 있다.**

15 **사진**은 그림보다 설득력이 강하다. 증가하는 수요와 새로운 복제 기술의 비용 감소를 감안할 때 이미지를 보여주는 수단으로서 우리가 열망하는 적극적인 사진 활용을 방해하는 장애물은 더 이상 없다.

16 기술의 발달과 함께 이 원칙들이 실현된다면 **완전히 새로운 형태의 책**이 나올 것이다.

"경제적 고려"와 "최소한의 수단"과 같은 표현은 확실히 1920년대 독일 상황을 반영하는 말이다. 당시 독일은 미국의 구호 융자와 산업 '합리화' 이론을 바탕으로 파멸적인 인플레이션에서 서서히 회복하던 중이었다. 구성주의의 영향 역시 아직 뚜렷하지는 않지만 살펴볼 수 있다. 사실 「근원적 타이포그래피」를 준비하는 동안 치홀트에게 '구성주의'와 '근원적 타이포그래피'는 동의어나 마찬가지였다.[3] 선언문과 함께 『쿨투어샤우』에 실린 도판 두 점은 러시아와 헝가리에서 각각 독일로 구성주의를 전파한 엘 리시츠키와 모호이너지의 작품이었다. 하지만 치홀트는 당시 활발하게 편지를 주고받았던 헝가리 인쇄인 임레 크네르에게 말한 것처럼 그간 그가 보아온 헝가리의 새로운 타이포그래퍼들을 그다지 훌륭한 사례로 여기지는 않았다.

291

> 하지만 전반적으로 훨씬 좋다고 말할 순 없군요. 엄격한 작업 방식을 보이는 몇몇 사람들의 작업들만 눈에 띕니다. 누구보다도 모호이너지 말입니다. 저는 새로운 '예술'(이 표현이 별로 유쾌하진 않지만)을 비롯해 새로운 타이포그래피를 대표하는 가장 중요한 사람은 러시아의 엘 리시츠키라고 생각합니다.[4]

소련과 구성주의의 영향은 '예술'에 대한 그의 이런 폄하, 혹은 선언문에서 따옴표 안에 묶인 '문학'에 대한 비슷한 의구심을 통해 은연중 느껴진다.

리시츠키가 치홀트에게 끼친 충격은 자신의 이름을 이반으로 바꾸면서 개인적으로 만든, 색이 교차하는 수평선과 산세리프체로 우아하게 인쇄된 편지지 서식을 보면 명확히 드러난다. 1925년 무렵 동부 유럽에 대한 그의 편애는 바르샤바의 필로비블론 출판사를 위해 디자인한 서식류, 홍보물, 표제지와 모스크바의 한 고객을 위해 디자인한 편지지

292

3. 치홀트가 크네르에게 보낸 1925년 오순절 편지(베케시 아카이브).
4. 치홀트가 크네르에게 보낸 1925년 6월 12일 편지(베케시 아카이브). 그는 헝가리 저널 『머저르 그러피커』를 통해 몇몇 모던 타이포그래피 작업을 접한 적이 있다.

서식에도 잘 나타난다. 타이포그래피에 대한 새로운 접근을 정의하려는 첫 시도에서도 우리는 같은 편향성을 발견할 수 있다. 인쇄교육연합이 출판한 '근원적 타이포그래피' 특집을 여는 글 「새로운 디자인」에서 그는 다음과 같이 주장한다. "새로운 타이포그래피는 러시아 절대주의, 네덜란드 신조형주의, 특히 논리적으로 일관된 구성주의가 전해준 지식 위에 세워졌다."[5] 교육을 뜻하는 독일어 '빌둥(Bildung)'에는 존경받는 독일인, 혹은 자기를 계발하려는 세련된 교양인의 인문주의 전통이 깃들어 있는데, 산업 노조 운동의 맥락에서 살펴볼 때 인쇄교육연합에서 발행하는 저널이 좌익에 기우는 것은 자연스러운 일이었다. 독자는 주로 활판인쇄 분야에서 일하는 식자공과 견습생들이었다. 따라서 어떤 점에서 그 단체는 인쇄소 소유주들을 위한 저널이었던, 편집 기조에 있어 정치적 우익 성향을 띤 독일 인쇄인협회 저널의 반대편에 자신의 위치를 설정하기도 했다.

이쯤에서 두루뭉술하게 사용되는, 또 그러고 싶은 욕망을 불러일으키는 구성주의라는 용어에 대해 짚고 넘어가는 것이 순서일 것이다. 그 용어를 적절하게 정의하기 어려운 까닭은 가장 절정이었을 때조차 명확함과는 거리가 멀었던 그 말의 의미에서 기인한다. 구성주의는 1921년 3월, 모스크바 디자인학교 브후테마스에서 벌어진 예술의 목적에 대한 토론으로부터 구성주의자 노동 그룹이 결성되면서 생겨난 용어이다.[*] 그룹 회원 가운데에는 예술가 알렉산드르 롯첸코, 바르바라 스테파노바, 게오르기&블라디미르 슈텐베르크 형제, 그리고 작가이자 비평가인 알렉세이 간이 있었다. 이들 그룹이 작성한 구성주의 프로그램은 1920년 나움 가보와 그의 형 앙투안 페브스너가 예술의 자율적 가치를 지지하며 발표한 리얼리스트 선언에 반대했다.[6] 리시츠키는 1921년 브후테마스에 잠시 몸담은 적이 있지만 구성주의 그룹의 회원은 아니었다. 그는 비테프스크(벨라루스) 미술학교에 있던 카지미르 말레비치를 중심으로 한 절대주의 및 유노비스 그룹과 더 친밀한 관계를 맺었다. 리시츠키는 1919~21년 그곳에서 건축과 인쇄 및 그래픽 예술 워크숍을 이끌기도 했다. 독일로 이주한 후 리시츠키는 몇 차례나, 특히 일리야 예렌부르크와 함께 베를린에서 창간한 정기간행물 『베시/게겐슈탄트/오브제』(이하 베시)에 자신이 공리주의를 강조하는

5. 「새로운 디자인」, 193쪽.

* 역주: 저자의 설명과 달리 당시 노동 그룹은 1921년 1월 1일부터 4월 말까지 거의 4개월에 걸쳐 '구축'과 '구성'의 개념에 대해 논쟁을 벌였다. 엄밀히 말해 'Constructivism'은 구성주의(構成主義)보다 구축주의(構築主義)가 더 정확한 표현이지만, 여기서는 보다 널리 알려진 구성주의를 채택했다. 자세한 내용은 『1900년 이후의 미술사』(서울: 세미콜론, 2007년) 180~185쪽 참조.

6. 게르트 플라이슈만의 중요한 자료집 『바우하우스』에는 나탄 알트만이 구성주의 선언문을 작성한 것으로 잘못 적혀 있다.

구성주의를 싫어한다는 글을 실었다.[7] 3개 국어로 발행된 이 잡지는 구성주의 미술을 많이 다루기는 했지만 판 두스뷔르흐와 르코르뷔지에의 에세이를 소개하는 등 유럽의 다른 경향도 균형 있게 소개했다.[8] 혼란스러운 사실은, 리시츠키가 판 두스뷔르흐 및 한스 리히터와 함께 1922년 5월 뒤셀도르프에서 개최된 국제 진보미술가의회로부터 파생된 국제 구성주의미술가분파의 공동 창립자로 서명했다는 점이다. 한편 한스 아르프와 함께 쓴 『미술 사조』를 보면 "근시안들은 오직 기계만 바라본다"며 구성주의를 경시하는 구절이 다시 한 번 등장한다.

엘 리시츠키와 모호이너지가 1920년대 초반 움직인 이동 경로를 보면 베를린과 하노버, 그리고 바이마르를 둘러싸고 어느 정도 서로 겹친다. 같은 무리 안에는 신조형주의를 지지한 네덜란드 데 스테일 운동의 창시자 테오 판 두스뷔르흐와 다다에서 데 스테일을 거쳐 구성주의로 옮겨간 쿠르트 슈비터스가 있었다. 바우하우스 교사들은 예술계에서 종종 서로를 끌어당겼다가 배척하곤 하는 각종 '이즘(ism)'에서 어느 정도 거리를 두는 편이었다. 그들은 바우하우스의 근거지 바이마르에서 열린, 일견 모순되어 보이는 "구성주의자와 다다이스트 대회"에도 참가하지 않았다. 이 대회는 바우하우스에서 교편을 잡으려는 헛된 희망을 품고 1921년 바이마르에 정착한 판 두스뷔르흐가 조직한 것이다. 아직 바우하우스에서 기초 과정 책임자로 임명되지 않았던 모호이너지(1923년 봄에 임명됐다)는 리시츠키와 함께 참가한 것으로 알려져 있다.

한때 법학을 공부했던 모호이너지는 제1차 세계대전에 복무한 후 아방가르드 잡지 『Ma』(헝가리어로 '오늘')에 참여하게 된다. 이 잡지는 1916년 부다페스트에서 러요시 커사크가 창간한 것으로, 단기간 유지됐던 1919년의 헝가리 소비에트 공화국을 지지했다. 따라서 정권이 무너지자 커사크와 모호이너지는 헝가리를 빠져나와야 했다. 빈에 정착한 커사크는 계속해서 『Ma』를 발행하면서 점점 더 구성주의자의 관점을 취해갔다.

7. 리시츠키-퀴퍼스, 『엘 리시츠키』 338쪽에 실린 그의 강연 「새로운 러시아 미술」도 참조. 여기에서 그는 "물신숭배"를 이유로 타틀린과 그의 동료들을 비난했다. 몇몇 연구자들은 『베시』에 참여한 사람들이 루블로 비용을 지급받은 것으로 보아 이 잡지가 소련의 재정 후원을 받은 것으로 믿고 있지만, 그건 단지 라이히스마르크가 당시에 불안정했기 때문일 거라는 주장도 있다(니스벳, 『엘 리시츠키 1890~1941』, 49쪽 주46). 『베시』를 발행한 베를린 출판사는 스키타이였는데 이곳은 러시아 이주자 그룹이 운영하는 곳이었다. 이들은 러시아혁명에는 우호적이었지만 볼셰비즘에는 동조하지 않았다. 잡지가 어떻게 발전해 나가는지 지켜보던 그들은 곧 실망하곤 세 번째 호를 마지막으로 발행을 중단했다. 치홀트의 눈을 벗어난 리시츠키의 베를린 시기 작업은 니스벳의 도록 『엘 리시츠키 1890~1941』과 레일링(편)의 『혁명의 목소리』에 실린 빅터 마골린의 글 참조.
8. 『러시아 실험 예술』 275쪽에서 카밀라 그레이는 『베시』를 제1차 세계대전 이후 나타난 최초의 국제적 다국어 시각예술 잡지로 일컬으며 이 잡지가 국제적 기능주의 디자인 학교를 만든 사상과 개성들을 통합했다고 말했다.

역사를 만들다

모호이너지는 독일로 건너가 간판 화가로 돈을 벌며 빈에서 베를린으로
여정을 이어갔다. 베를린에서 그는 헤르바르트 발덴이 운영하던 갤러리
슈투름에서 1922년 초 그림을 전시할 수 있었으며 발덴이 발행하던
같은 이름의 잡지 표지를 디자인했다. 『슈투름』(폭풍이라는 뜻)은 빈의
『Ma』와 깊게 연계되어 있었다. 모호이너지는 편지로 베를린 특파원
역할을 수행했고, 커사크와 함께 중요한 동시대 예술 경향을 모은 『새로운
예술가들』(1922년)을 편집했다. 당시 베를린에는 러시아와 헝가리에서
망명 온 거대한 예술가 커뮤니티가 존재했다. 엘 리시츠키가 그곳에
도착해 모호이너지의 스튜디오를 방문한 것은 1921년 말이었다.

모호이너지는 합리화 이론과 함께 기계시대의 활력과 단순 명쾌함을
내세우며 바우하우스에서 떠오른 새로운 타이포그래피 방법론에 있어 가장
중요한 인물이었다. 활자를 다루는 솜씨는 다소 부족했지만 1923년 그가
디자인한 바우하우스 전시 도록은 이후 새로운 타이포그래피의 요람이
되었다. 타이포그래피로만 보자면 모호이너지의 가장 뛰어난 제자였던
헤르베르트 바이어가 디자인한 표지부터 큼지막한 산세리프체 대문자로
짜인 제목, 왼쪽 여백에 수직으로 배치된 필자 이름, 두꺼운 선을 따라
굵은 산세리프체로 잘 짜인 차례까지, 이 책자는 그야말로 대담한 성명이나
다름없었다. 여기에 실린 중요한 에세이 「새로운 타이포그래피」에서
모호이너지는 대비를 통한 효과, 그리고 무엇보다도 명확성을 강조했는데
이는 모두 조만간 치홀트가 정교하게 다듬어낼 것들이었다.[9]

서신 왕래로 시작한 모호이너지와 치홀트의 관계는 점차 지속적이고
친밀한 우정으로 발전해나갔다. 저널 『Ma』와 『새로운 예술가들』은 모두
「근원적 타이포그래피」의 도판 목록에 포함되었으며[10] 바우하우스에서
출간된 『회화, 사진, 영화』(1925년)에서 발췌한 모호이너지의 글
「타이포-포토」 역시 마찬가지였다. 치홀트는 말미에 실은 주에서
처음에는 「근원적 타이포그래피」를 바우하우스에서 낼 생각도 했다고
밝히면서 "바우하우스는 새로운 문화의 최전선을 이루는 하나의 근거지일
뿐"이라고 말했다. 아마도 그는 모호이너지와 연락을 취하면서 아직

296

9. 영화와 사진에 대한 그의 지속적인 관심에 충실하게, 모호이너지가 쓴 글의 주요 주제는 사진이
미래에 예시를 위한 기술이 되어야 한다는 것이었다. 이 글은 플라이슈만의 『바우하우스』에
재수록됐으며 코스텔라네츠의 『모호이너지』에 영어로 번역되어 실렸다(역주: 한국어로는 2005년
한가람디자인미술관이 전시와 함께 펴낸 『라슬로 모호이너지』 101쪽에 번역 소개된 바 있다).
10. 『Ma』의 표지 디자인으로 「근원적 타이포그래피」에 소개된 또 다른 헝가리인 퍼르커스
몰나르는 1921~25년 사이 바우하우스에서 공부했다. 아마도 치홀트는 1923년 바이마르
바우하우스 전시에서 그의 작업을 본 듯하다. 판 두스뷔르흐가 바이마르에서 운영한 대안
수업에서 영감을 받은 몰나르는 기초 과정을 책임지고 있던 요하네스 이텐의 신비주의에 맞서
바우하우스 학생들 가운데 형성된 합리주의 그룹을 이끌었다. 부다페스트로 돌아온 후 몰나르는
중요한 현대건축가가 됐다.

바우하우스에서 타이포그래피가 확고한 뿌리를 내리지 못했음을 알게
됐을 것이다. 또한 행정적, 경제적 이유가 결합되어 바우하우스 총서의
출간이 미뤄진 점 역시 그가 다른 발행인을 찾아야 하는 이유를 제공했다.

치홀트는 비록 「근원적 타이포그래피」에서 바우하우스가 새로운
타이포그래피가 실행된 곳 가운데 하나일 뿐임을 분명히 했지만
바우하우스라는 학교가 지닌 중요성은 깨닫고 있었다. 그는 타이포그래피
작업을 했던 몇몇 교사들과 강한 유대 관계를 맺었을 뿐 아니라, 학교에
직접 맞춤 탁자와 의자(말 털로 만든 덮개를 포함해서)를 주문하기도
했다. 마르셀 브로이어가 디자인한 벤치와 파울 클레의 디자인을 적용한
깔개의 세부 사항도 요청했다.[11] 1925년 초 비슷한 연배인 헤르베르트
바이어와 서신 왕래를 시작한 것은 짐작건대 모호이너지를 통해서였을
것이다. 오스트리아에서 태어난 바이어는 바이마르 바우하우스에서
2년간(1921~23년) 공부한 뒤 건축 스튜디오에서 도제로 일을 시작했다.
1년간 이탈리아를 여행한 뒤 그는 바우하우스 인쇄 공방의 책임자로
임명됐다. 이 공방은 데사우로 이전한 후인 1927년 봄에서야 비로소
출판부서로 제 역할을 다하게 된다.[12] 바이어는 독일에서 천문학적인
인플레이션이 기승을 부리던 바우하우스 학생 시절 튀링거 주립 은행의
의뢰로 긴급 은행권을 디자인했는데, 이 놀랄 만한 지폐 디자인이 죽어가는
통화를 위해 만들어졌다는 점은 참 아이러니한 사실이다.* 바이어에게서
직접 자료를 공수받을 수 있었던 치홀트는 「근원적 타이포그래피」에
바이어가 디자인한 이 100만 마르크짜리 지폐를 포함시켰다.

1925년 초에는 이미 「근원적 타이포그래피」를 『튀포그라피셰
미타일룽겐』에서 출간하기로 정해진 상태였지만 치홀트는 바이어와
함께 바우하우스에서 '광고와 타이포그래피'에 대한 책을 내는 문제로
논의를 계속했다. 이 프로젝트는 연기를 거듭하다 결국 실현되지 못했다.
바이어가 어쨌든 바우하우스 광고만 다룬 책이 먼저 나와야 한다고

297

11. 치홀트의 주문은 그로피우스가 서명한 1925년 8월 17일 편지로 확정됐지만 이후 바우하우스
유한회사는 치홀트에게 클레의 깔개는 디자인이 복잡해서 불행히도 애초에 말했던 80마르크가
아니라 280~300마르크가 든다고 알렸다. 바우하우스 유한회사가 치홀트에게 보낸 1925년 11월
편지.
12. 바이어가 치홀트에게 보낸 1927년 3월 21일 편지. 바이마르 바우하우스에는 수동 인쇄기밖에
없었다. 하나 있던 인쇄 기계가 1914년 앙리 반 데 벨데의 개인 소유물이란 이유로 압류당했기
때문이다. 그는 바우하우스의 전신 가운데 하나인 바이마르 미술공예학교 교장이었는데, 제1차
세계대전이 발발하자 벨기에인이었던 그는 졸지에 독일의 적이 되어버렸다. 노네슈미트&로에브,
『요스트 슈미트: 바우하우스 작업과 가르침 1919~32』, 19쪽.
* 역주: 1923년 독일 정부는 극심한 인플레이션으로 인한 화폐가치의 하락을 막기 위해
렌텐마르크를 발행했다. 곧이어 1924년, 독일 중앙은행은 라이히스마르크를 발행하며
렌텐마르크를 대체했는데 아마도 바이어가 디자인한 긴급 은행권은 이 렌텐마르크를 말하는
듯싶다.

역사를 만들다

고집을 부린 데다가 스스로 타이포그래피 작업과 서체를 모아 책을 낼 계획이 있다고 말했기 때문이었다. 하지만 바우하우스 출판부에서 그런 책이 기획된 적은 없었다.[13] 결국 이러한 학구적 야심을 달성하는 데 어려움을 느낀 바이어는 오래지 않아 동시대 타이포그래피의 역사를 기록하는 치홀트의 역할을 인정하고 표준화된 편지지 디자인에 대한 글을 쓰지 않겠냐는 제안을 했다. 이는 그들이 상당히 열정적으로 토론한 주제로서 당시 인쇄 영역에서 표준화에 대해 모더니스트들이 품었던 기대를 반영하는 것이었다. 바이어는 치홀트에게 DIN(독일공업표준) 규격에 맞춰 값싼 투명 창 봉투를 제조하는 데사우의 한 회사에 대한 자세한 정보를 제공해주었다. 지금이야 이런 표준화가 대단치 않아 보일지 모르지만 당시로서는 매우 혁신적인 것이었다는 점을 기억해야 한다. 바이어는 자신이 직접 새로운 종류의 "상업적 편지"를 다룬 글을 쓰고 싶어 했지만 역부족이었다.

> "표준화로 인해 새로운 (편지) 형태가 개발되고 있네(혹은 개발되겠네). 이건 레터헤드의 디자인 콘셉트로 요약될 수 있다네. 자네는 펜을 잘 다룰 줄 아니 말인데, 어떤가? 뭔가 써볼 생각은 없나? 만약 자네가 글을 쓴다면 내 자료들을 얼마든지 마음대로 써도 좋네. (⋯) 이런 문제를 다루는 사람은 우리가 처음일 걸세. 이 기회를 놓친다면 아주 부끄러운 일이야.[14]

바이어는 이 새롭고 독창적인 분야를 다룬 글을 발표하는 것이 매우 가치 있다고 생각했다. 그리고 직감적으로 자신의 작품이 새로운 타이포그래피를 다룬 치홀트의 저작에 소개되는 것이 좋은 홍보가 되리라는 사실을 감지했다. 그는 1933년(아마도 그보다 오래)까지 긴밀하게 편지를 주고받으며 치홀트에게 자료를 제공했으며,[15] 결과적으로 치홀트의 책에서 엘 리시츠키의 작업과 (그보다 질은 떨어졌음에도 불구하고) 동등하게 다뤄졌다.

바우하우스와의 연계보다 「근원적 타이포그래피」의 내용에 더 결정적으로 영향을 준 것은 러시아 구성주의에 대한 치홀트의 관심과, 그가 새로운 타이포그래피의 지도적 인물(Führer)로 묘사한

13. 바이어가 치홀트에게 보낸 1925년 10월 30일 편지. 바이어가 계획했던 프로젝트는 바우하우스를 특집으로 다룬 『오프셋』에서 일부 실현됐다. 애초에 목록에 있었지만 끝내 나오지 않은 책 중에는 리시츠키가 계획했던 '광고와 타이포그래피(Reklame und Typographie)'도 있다.
14. 바이어가 치홀트에게 보낸 1926년 4월 7일 편지.
15. 1939년에 발표한 「제목에 안티크바체와 꺾인 서체 사용하기」라는 글에서 치홀트는 반대 사례로 바이어의 작업을 실었다.

능동적 도서: 얀 치홀트와 새로운 타이포그래피

엘 리시츠키와의 접촉이었다.「근원적 타이포그래피」말미에 실린
주석에서 치홀트는 다음처럼 말했다.

> 따라서 다음 호는 바우하우스에서 이미 수행된 타이포그래피 작업에
> 국한되지 않고 이 분야를 대표할 수 있는 입수 가능한 모든 나라의
> 작업들도 고려할 필요가 있다. 그중에서도 러시아의 엘 리시츠키는
> 새로운 디자이너의 전형이자 새로운 타이포그래피의 최고 수행자 중
> 한 명으로 꼽을 수 있다.[16]

동시대 타이포그래피가 비구상 회화와 어떤 식으로 연결되는지 이해하는
데 리시츠키의 작업이 핵심이라는 점을 깨달은 치홀트는 1925년
모호이너지를 통해 리시츠키에게 연락을 취했다. 이 밖에도 치홀트는
구성주의 저널『레프』를 통해 알렉산드르 롯첸코를 비롯한 다른 혁명적인
러시아 예술가들의 타이포그래피 작업도 잘 알고 있었을 것이다. 하지만
개인적으로 그들과 접촉하기에는 말이 통하지 않았고 지리적, 정치적
장벽도 높았다.[17] 이름을 요하네스에서 이반으로 바꾼 것은 소비에트
미술과 디자인에 대한 열정에서 비롯된 것이었지만 치홀트는 한 번도
소련을 여행하지 않았으며 슬라브 족 혈통을 물려받았음에도 불구하고
러시아어를 구사할 줄 몰랐다.[18] 반면 리시츠키는 제1차 세계대전이
일어나기 전에 다름슈타트에서 건축가로 훈련받으며, 그리고 1921~24년
사이 베를린에서 일하면서 완벽하지는 않아도 의사소통하기에는 충분할
정도로 독일어를 익혔다. 덕분에 치홀트는 그와 쉽사리 서신을 주고받을
수 있었다.
　　당시 소련과 독일의 관계는 라팔로조약과 로카르노조약의 체결로

16.「근원적 타이포그래피」, 212쪽. 치홀트는 확실히「근원적 타이포그래피」에 이어 곧바로
두 번째 출판물을 준비하고 있었다. 리시츠키의 작업을 16쪽에 걸쳐 컬러 도판으로 보여주는,
전적으로 러시아 타이포그래피만 다루는 내용이었는데 끝내 나오지 않았다. 리시츠키-퀴퍼스,『엘
리시츠키』, 68쪽.
17. 모호이너지는 1923년부터 롯첸코와 연락을 하고 있었다. 따라서 치홀트가 모호이너지를
통해 롯첸코의 작업을 알게 됐을 수도 있다. 하지만 치홀트가 롯첸코와 연락을 취한 것은 훨씬
훗날의 일이다(113쪽 참조). 모호이너지는 1923년 12월 롯첸코에게 편지를 보내 바우하우스에서
출간되는 책에 실을 요량으로 구성주의에 대한 글을 써달라고 요청하면서 다음처럼 말했다.
"우리는 (그곳에 사는) 러시아 동지들과 함께 도모하는 일이 너무 부족합니다. 그리고 이곳에서
유명한 리시츠키와 가보의 이름이나 그 위상이 러시아 미술가들에게도 널리 알려져 있는지
궁금합니다."『롯첸코: 글과 자전적 노트, 편지, 회고록』172쪽에서 재인용.『레프』는 치홀트가
「새로운 디자인」에서 인용한 트로츠키의『문학과 혁명』에도 언급된 바 있다.
18. 하지만 그는 러시아어를 배우려고 노력한 듯하다. 1925년 7월 19일 크네르에게 보낸 편지를
보면 리시츠키의『두 사각형 이야기』에 나오는 타이포그래피와 러시아어 발음과의 관계를
설명하는 구절이 나오는데 리시츠키가 그런 세부적인 내용을 설명해주지는 않았을 것 같고,
치홀트가 그 정도의 의미는 파악할 정도로 러시아어를 할 수 있었던 듯하다(베케시 아카이브).

정상화된 상태였다. 특히 소련이 신경제정책을 펼침에 따라 자유주의 기류가 커지면서 많은 러시아인이 자유롭게 독일로 여행할 수 있었다. 두 나라 사이에는 일종의 "특별한 관계"가 형성되고 있었고 코민테른은 여전히 독일이 세계 혁명의 다음 타자가 되리란 낙관적인 희망을 품고 있었다.[19] 이런 상황에서 리시츠키가 독일로 온 배경에는 혁명이 일어난 후 "유럽에서 급진적인 국제 예술운동을 촉진시키려는 커다란 전략의 일부로서, 서유럽에 수정된 개념의 구성주의를 전파"하는 반(半)공식적인 임무가 있었다는 이야기가 있다.[20] 확실히 지칠 줄 모르는 에너지로 온 유럽을 돌아다닌 그의 행적을 보면 이런 주장이 납득 안 가는 바는 아니지만 치홀트에게 보낸 편지나 그의 독일인 아내 소피와 개인적인 문제와 예술에 대해 주고받은 방대한 양의 서신에서 이를 뒷받침하는 증거는 발견되지 않았다.[21] 만약 리시츠키에게 공산주의 문화의 영향력을 퍼트리려는 뜻이 있었다면 확실히 치홀트는 본의는 아니겠지만 동부 유럽과 구성주의를 향한 애정으로 그의 의도에 화답한 셈이다. 「근원적 타이포그래피」 출간을 준비할 무렵 치홀트는 네덜란드의 데 스테일 그룹과 동명의 잡지도 알고 있었지만 그들의 작업은 하나도 싣지 않은 반면 리시츠키의 작업은 다섯 점이나 실었다.

특집 서두에 실린 글 「새로운 타이포그래피」에서 치홀트는 아주 최근에 속하는 구성주의의 역사를 학구적이고 명쾌하게 소개했다. 그는 리시츠키의 관점을 그대로 받아들이긴 했지만 그 기원에 대해서는 다음과 같이 말했다.

> 이 운동이 원래 낭만주의로부터 유래했다는 사실은 중요하지 않다. 기계와 도구, 그리고 새로운 것에 대한 사랑에서 말이다. 그만큼이나 중요한 핵심으로서, 사물에 대한 진짜 디자인이 이를 정립했다.[22]

「근원적 타이포그래피」에는 구성주의 프로그램도 함께 실렸는데 치홀트가 약간 수정한(불순물을 섞었다고 말할 수도 있으리라) 독일식

19. 윌렛, 『새로운 절제』, 72쪽.
20. 로더, 「엘 리시츠키와 구성주의의 수출」, 퍼로프&리드, 『엘 리시츠키의 자리: 비테프스크, 베를린, 모스크바』, 36쪽. 윌렛에 따르면 리시츠키가 베를린에 간 주요 목적은 1922년 10월에 열린 '첫 번째 러시아 미술전'을 조직하기 위함이었다고 한다(『새로운 절제』, 76쪽). 한편 니스벳이 1941년에 작성된 리시츠키의 자전적인 노트를 인용하며 주장한 바에 따르면 리시츠키는 1921년에 코민테른 출판부를 위해 일하고 있었다고 한다. 『엘 리시츠키 1890~1941』, 48쪽.
21. 리시츠키-퀴퍼스, 『엘 리시츠키』 참조. 한편 터프신 마가리타의 책 『엘 리시츠키: 추상적 캐비닛을 넘어』에는 1930년대에 쓴 다른 편지들이 수록되어 있는데 여기에 보면 영향력 있는 소비에트 당 지도부와 리시츠키가 긴밀한 관계를 맺고 있었음을 알 수 있다. 리시츠키가 (그리고 그의 아내도) 이런 공식적인 전파와 관계가 있었음을 고려할 수 있는 대목이다.
22. 「새로운 디자인」, 194쪽. 원문 이탤릭 강조.

버전이었다. 마르크스-레닌주의자들의 원래 수사는 여기서 상당히 부드러워졌다. 예를 들면 "우리의 유일한 이데올로기는 역사적 유물론에 입각한 과학적 공산주의다"라는 원래 구절에서 치홀트는 과학적 공산주의라는 말을 빼버렸다.[23] 치홀트는 제1차 세계대전 직후 독일에서 일어난 11월혁명이 무자비하게 진압된 상황에서 국내 독자들의 정서를 고려하지 않을 수 없었을 것이다. 독일 공산당 지도자 카를 리프크네히트와 로자 룩셈부르크는 1919년 1월 15일, 바이마르공화국 사회민주정부의 암묵적인 승인 아래 반혁명 부대원들에 의해 길거리에서 차가운 피를 흘리며 살해됐다.

　　치홀트는 "특정 개인의 의견이 개입되지 않은 객관적인, 모두를 위한 공통의 디자인 작업"을 원했다. 당시 독일에서 발표된 많은 성명들이 뚜렷하게 공산주의 관점을 취했던 것과 달리 그는 모호하게 좌파를 옹호했다. 「근원적 타이포그래피」에 트로츠키를 인용하긴 했지만 치홀트는 1920년대 말부터 1930년대 초까지 정치적 성향이 없는 '새로운 광고 디자이너' 동우회에서 활동한 것을 제외하면 독일 공산당은 물론 어떤 특정 '주의'나 그룹에도 참여하지 않았다.[24]

　　「근원적 타이포그래피」에 수록하기 위해 치홀트가 고른 글 중 하나는 독일 구성주의 저널 『G』(리시츠키의 제안으로, 형태라는 뜻의 'Gestaltung' 첫 글자를 딴 이름)에 처음 실렸던 나탄 알트만의 「근원적 관점 선언」이다. 알트만의 작품은 하나도 실리지 않았지만 치홀트는 "새로운 러시아 예술의 대표 주자" 중 하나로 화가이자 조각가, 무대 디자이너, 그리고 "모스크바 회의를 위한 장식용 건축물을 디자인한" 알트만을 언급했다.[25] 알트만은 1918년 인민계몽위원회(나르콤프로스) 순수 미술부의 페트로그라드 지부장으로 임명되었고 혁명 1주년을 축하하기 위해 겨울궁전 광장을 장식하는 책임을 맡았다.[26] 그는 또한

23. 크리스티나 로더의 러시아 원문 번역에서 인용. 해리슨&우드, 『미술 이론 1900~2000』, 342쪽. 치홀트는 「근원적 타이포그래피」 말미에 실은 주에서 의문스럽게도 구성주의 프로그램은 수정할 필요가 있다는 언급을 했다. 러시아 원문은 저널 『에르미타슈』 13호(1922년)와 구성주의 기관지 『레프』 1호(1923년)에 실렸다. 헝가리 저널 『에지세그』(통합이라는 뜻, 빈에서 발행되다가 후에 베를린으로 근거지를 옮겼다) 2호에는 영어 번역이 실렸다(1922년 7월). 이 글은 『가보: 구성, 조각, 회화, 드로잉, 판화』(런던: Lund Humpries, 1957년)에 '생산주의자 그룹의 프로그램'이라는 제목으로 다시 실렸으며 1921년 작성된 것으로 표기됐는데, 훗날 벤턴&샤프(편)의 『형태와 기능』 91~92쪽에 실릴 때는 또다시 1920년으로 잘못 표기됐다. 독일어로는 치홀트의 버전이 처음으로 보이며 그때까지 구성주의 참고 문헌에 나타난 적이 없다.
24. 그 밖에 「근원적 타이포그래피」에는 독일 공산당 당원이자 공산주의 미술가 연합 '붉은 그룹'의 주요 인물이었던 게오르게 그로스의 말도 인용했다.
25. 「근원적 타이포그래피」 212쪽 주.
26. 그레이, 『러시아 실험 예술』, 230~232쪽. 또한 알트만은 페트로그라드 스보마스(자유국립미술작업소)의 교수였으며 1922년 그의 작품이 전시된 러시아 미술전과 관련해서 베를린에 왔다.

역사를 만들다

1922년 충격적인 모더니즘 디자인을 포함해 몇 개의 기념우표를 디자인하기도 했다. 알트만의 선언은 애초의 구성주의 프로그램 정신을 그대로 반영한 것이었다. 그는 예술 그 자체가 목적인 예술은 자기 방종일 뿐이라고 비난하며 "물질 본연의 속성에 의해 결정되는 정밀한 법칙에 의존하는 형태, 사회에 봉사할 의도로 창조되는 디자인"을 요청했다. 치홀트의 선언문 역시 타이포그래피에 있어 비슷한 원칙을 지향한다(부록 A 참조). 전체 편집 방향에서 치홀트는 원래 구성주의에 내재한 강경 노선을 취하면서도, 한편으론 리시츠키의 관점과 작업을 통해 한결 부드러운 방식으로 이를 전하고 있다. 리시츠키는 그 점에 있어서 독일에서 정치적인 색채가 덜한 구성주의를 퍼뜨리는 데 일조했으며, 동시에 소련으로부터는 그 때문에 비판을 받았다. 1920년 그가 시작한 '프룬*'은 절대주의와 구성주의의 통합이었다.

　　비록 치홀트가 구성주의에 경의를 표하며 "모든 예술에 대한 회고적 전쟁"을 선언한 그들의 프로그램을 자신의 선언문 앞에 배치했지만, 그는 의도적으로 자신의 글이나 출판물을 '구성주의'로 포장하지 않았다. 대신 그는 더 중립적인 '근원적 타이포그래피'라는, 그가 느끼기에 "우리의 작업 감각"에 훨씬 알맞다고 생각하는 용어를 골랐다. 그는 세심하게도 미주에서 "결국 같은 길동무에게서 악평을 듣고 있는, 오해의 소지가 있는 '구성주의'라는 용어는 피해야만 한다"라고 설명했다.[27] 치홀트로서는 대체로 보수적인 독일 인쇄업계에 배포되는 출판물에 소련 색채를 띤 용어를 쓰기가 부담스러웠을 것이다. 그렇지 않아도 어느 정도 인쇄업계와 거리가 있는 마당에 굳이 더 이상 그의 잠재 독자층 일부와 소원해질 수는 없는 노릇이었다.

　　공리주의 원칙을 자신이 표현한 대로 대개 "목적 지향적" 기술인 타이포그래피에 적용시킨 것은 적절한 선택이었다. 예술에서 끌어온 구성주의를 이 분야에서 굳이 급진적으로 재해석할 필요는 없었다. 하지만 반대로 이는 「근원적 타이포그래피」에 쏟아진 몇몇 비판이 취한 입장이기도 하다. 즉 치홀트의 선언은 본질적으로 어떤 새로운 것도 제안하지 못했다는 관점 말이다.[28] 구성주의가 자연적으로 발견된 재료의

* 역주: "새로운 것을 긍정하기 위해"라는 러시아어 문장의 줄임말.

27. 치홀트는 국제 구성주의 창시자 중 한 명인 한스 리히터가 "오늘날 구성주의라는 이름 아래 이뤄지는 것들은 근원적인 디자인과 아무런 관계가 없다"라고 말한 것을 진지하게 받아들였음이 틀림없다(치홀트는 체코 잡지 『데베트실』에 실린 이 말을 「새로운 디자인」 195쪽에 인용했다). 알트만의 선언문과 리히터가 공동 편집한 저널 『G』의 전체 제목 '근원적 디자인을 위한 저널' 역시 치홀트가 제목을 붙이는 데 영감을 주었을 것이다. 1921년 10월에는 『데 스테일』 역시 모호이너지와 이반 푸니, 라울 하우스만, 한스 아르프가 작성한 '근원적 예술을 위한 호소'라는 선언문을 실었다.

28. 프리들, 「'근원적 타이포그래피' 특집에 대한 반향 및 반응」 참조.

적절한 사용을 강조한 것처럼 치홀트는 근원적 타이포그래피를 통해 내용을 구성하는 요소들(글자, 숫자, 기호, 선)을 엄격히 제한하고, 이를 "정확한 이미지(사진)"와 결합할 것을 강조했다. 그의 주요 목적은 독일 상업 인쇄물에 만연한 고질적인 장식물, 시각적으로 불필요한 요소들을 쓸어내버리는 것이었다. 말년에 그는 (완전히 지나친 자만이라고 할 수는 없겠지만) 이렇게 회고했다.

> 이 분야의 상황은 더 이상 나빠질 수가 없었다. 심지어 1895년의 타이포그래피조차 1925년 무렵의 광고보다 훨씬 나았다. 이 모든 것들이 너무나 끔찍해서 나는 급진적인 변화를 결심했다. 그리고 성공했다. 불과 스물세 살의 나이에 말이다![29]

당시에는 대개 책의 초판 부수도 적고 도서관이나 미술관 수집 체계도 정착되지 않았던 시기였기 때문에 아방가르드 디자인에 관한 지식이나 자료를 얻기가 어려웠다. 치홀트는 출판에 필요한 몇몇 핵심 자료들을 입수하는 데 리시츠키에게 의존할 수밖에 없었다. 1925년 1월 19일 리시츠키에게 보낸 첫 편지에서 치홀트는 이렇게 적었다. "부단히 노력했지만 제가 관심 있게 지켜봤던 선생님의 몇몇 작품(마야콥스키의 『목청을 다하여』와 『베시』)을 입수하는 데 실패했습니다." 이중 첫 번째로 언급한 책은 리시츠키가 "도서 구축자(Book constructor)"라고 자신의 역할을 명시한 마야콥스키의 시집 『목청을 다하여』(1923년) 판본을 말한다. 이 책은 소비에트 국영 출판사가 발행했지만 베를린에서 인쇄되었고 주로 당시 그곳에 있던 러시아 이민자들을 대상으로 한 책이었다. 치홀트는 리시츠키에게 가능한 한 모든 타이포그래피 작품을 보내줄 것을 요청하면서 한 부밖에 없는 것은 모두 돌려주겠다고 약속했다. 그는 다음과 같이 연대감을 표하는 말로 편지를 끝맺었다. "모호이너지 씨도 저를 잘 알고 있습니다. 저는 라이프치히 유일의 구성주의 타이포그래퍼랍니다."[30]

리시츠키는 기꺼이 작품을 보내주겠다며 짧은 답장을 보냈다. 대신 "지금 나는 (아파서) 꼼짝도 할 수 없다"고 말하며 친구들이 와서 자료 챙기는 일을 도와줄 때까지 기다려달라고 부탁했다. 리시츠키가 답장을 쓴 곳은 1924년 2월 결핵 판정을 받고 요양을 위해 은둔한 스위스 미누시오였다. 1925년 1월 말 리시츠키는 치홀트에게 마야콥스키의 『목청을 다하여』 한 부와 그가 공동 편집하고 디자인했던 쿠르트

29. 「귓속의 속삭임」, 360쪽.
30. 치홀트가 리시츠키에게 보낸 1925년 1월 19일 편지.

309

296, 300~302

슈비터스의 『메르츠』 8/9호, 그리고 그의 절대주의 우화 『두 사각형 이야기』 네덜란드어판과 러시아 원서 사진 몇 장을 보냈다.[31] 그는 1921년 이전에 러시아에서 했던 작업은 갖고 있는 게 아무것도 없다며 자료를 많이 보내지 못하는 데 유감을 표했다. 또한 『두 사각형 이야기』의 원래 판본은 한 부도 없었기 때문에 소련으로 돌아가는 3월까지는 네덜란드어판과 마야콥스키의 책을 돌려달라고 요청했다.[32] 「근원적 타이포그래피」에서 치홀트는 『두 사각형 이야기』를 "새로운 타이포그래피 작업 중 최고의, 그리고 가장 흥미로운 성과물"로 묘사하면서 자신이 디자인한 책 표지에서 그 표제지를 모방함으로써 경의를 표했다.

1925년 3월 리시츠키는 당국과의 문제 때문에 스위스를 떠나야 했다.[33] 독일을 거쳐 소련으로 돌아간 그는 러시아에서 치홀트에게 더 많은 자료를 보낼 수 있었다.

나는 긴 여행의 후유증에 시달리고 있습니다. 집에 도착했을 때 열이 펄펄 나더군요. 지금 나는 이번 달 15일 당신이 보낸 편지에서 내비친 희망을 충족시키기 위해 최선을 다한 상태입니다. 당신도 알다시피 내가 사는 마을은 모스크바 바깥에 있어서 의사를 만나러 갈 때를 제외하곤 좀처럼 시내에 나가지 않습니다. 옛날에 한 작업들은 다 소진되어 버렸어요. 모두 혁명 때 그날그날 필요한 것들을 작업한 터라 모아두질 않았어요. 등기우편으로 작업을 몇 개 보냅니다:

1. 폴란드와 전쟁하던 시기에 서부전선 참모본부에서 발행한 포스터. 집에서 완전히 너덜너덜해진 걸 하나 발견했는데, 이건 내가 보관하고 싶군요. 그래서 원래 색으로 똑같이 그린 걸 보냅니다. 적힌 뜻은 다음과 같습니다. **붉은색으로 된 쐐기를 가지고 흰색을 쳐라.** 하지만 이건 번역할 수 없습니다. 단어 수도 많아지고 소리도 완전히

31. 이 책은 베를린의 스키타이 출판사에서 1922년 출간됐는데 리시츠키는 「우리의 책(Our Book)」(1926년)에서 그보다 2년 전에 이 책을 디자인했다고 주장했다. 이에 따르면 리시츠키가 말레비치와 함께하던 시기에 만들어진 책인 셈이다(125쪽 주222 참조). 네덜란드어판은 『데 스테일』의 한 호로 발행된 것인데 판 두스뷔르흐와의 관계 때문으로 보인다.
32. 리시츠키는 치홀트에게 베를린에서 『베시』를 구할 있는 러시아 서점을 하나 알려줬다. 3월에 치홀트가 리시츠키에게 보낸 『두 사각형 이야기』 러시아어판도 틀림없이 여기서 샀을 것이다. 치홀트는 이 책의 시험 복제판도 몇 개 함께 보내줬는데 리시츠키는 이것을 보고 들떠서 치홀트에게 독일어판을 낼 출판사를 찾아보면 어떻겠냐고 제안했다. 물론 나오진 않았지만. 러시아어판의 모든 페이지를 흑백으로 축소 복제한 이미지와 「목청을 다하여」 도판들은 리시츠키의 선언 「타이포그래피 사실들」에도 실렸다. 『구텐베르크 기념 논문집』에 게재된 이 선언문은 전통주의 울타리 안에 불편하게 끼여 있다.
33. 그가 사랑했던 누이의 자살 소식도 리시츠키의 귀향을 앞당겼다. 리시츠키-퀴퍼스, 『엘 리시츠키』, 58쪽.

능동적 도서: 얀 치홀트와 새로운 타이포그래피

달라지니까요(KLINOM KRASSNYM BYEI BELIKH). 글과 디자인 전부 나의 작품입니다.[34]

「붉은 쐐기로 흰색을 쳐라」(1920년)라는 제목으로 더 잘 알려진 이 포스터는 「근원적 타이포그래피」에도, 『새로운 타이포그래피』에도 실리지 않았다. 아마 소비에트 이념을 선전하는 성격을 띠기 때문이었을 것이다.[35] 『목청을 다하여』의 유명한 '찾아보기 탭' 형식을 보여줄 의도로 리시츠키가 보낸 사진 역시 치홀트의 첫 번째 출판물에 포함되지 않았다. 대신 여기에는 몇 개의 도식화된, 납작하게 한 페이지에 인쇄된 것처럼 보이는 이미지만 실렸다. 이 사진은 후에 『새로운 타이포그래피』에 실렸지만 여전히 실제 책의 물리적인 질을 보여주기에는 역부족이었다.
302 각 시를 심벌로 표시한 이 찾아보기 탭을 보고 영감을 얻은 치홀트는 서신 왕래를 위해 알파벳순으로 정리한 파일을 이와 비교했다. 하지만 남아 있는 자료를 보면 리시츠키는 이런 기능을 일상적으로 사용했던 듯하다. 그의 유품 중에는 동시대 아방가르드 인사들의 이름으로 가득 찬 주소록이 두 개 있는데 모두 손때 묻은, 몇 개는 리시츠키가 빨갛게 칠한, 인덱스 탭으로 구성돼 있다.[36]

리시츠키는 치홀트에게 그가 작업한 미국 문학 저널 『브룸』(폐기 구겐하임의 조카 해럴드 러브가 편집을 맡았다)의 표지 디자인 스케치도 보냈다. 그 디자인이 자기 작업의 '특징'을 잘 드러낸다고 여긴 리시츠키는
298 실물은 없지만 「근원적 타이포그래피」에 그 작업이 포함되어야 한다고 주장했다.[37] 치홀트는 리시츠키가 보내준 스케치를 토대로 손수 조판을 위한 드로잉을 했는데, 실제 크기로 실린 모호이너지의 바우하우스 안내서와 헤르베르트 바이어의 작품을 비롯해 「근원적 타이포그래피」에 실린 몇몇 도판은 이러한 방식으로 제작되었다. 사진 복제 기술을 사용할 수도 있었지만 치홀트는 그의 특집을 위해 같은 서체를 사용해 모든 텍스트를 새로 조판했다. 이런 방식은 확실히 비용도 덜 들었을

34. 리시츠키가 치홀트에게 보낸 1925년 7월 22일 편지. 퍼로프&리드, 『엘 리시츠키의 자리』, 243쪽.
35. 리시츠키가 손으로 그린 (치홀트가 돌려준) 복사본은 아마 차후에 복제할 때 근간으로 사용된 듯하다. 니스벳, 『엘 리시츠키 1890~1941』, 182쪽 참조.
36. 게티 미술관 소장.
37. 리시츠키가 치홀트에게 보낸 1925년 1월 25일 편지. 그는 그 표지를 1922년에 디자인했다고 말했지만 피터 니스벳이 지적한 대로 이는 『브룸』의 발행 역사와 일치하지 않는다. 작업 연도는 1923년 이후가 틀림없으며 리시츠키가 언급한 5권 3호가 아니라 다음 호에 사용됐다. 『브룸』의 마지막 호는 음란물이라는 이유로 미국 우정 공사에 의해 판매 금지 조치를 당했으며 리시츠키에게 가는 잡지도 그의 설명처럼 세관에서 압수되었다. 니스벳, 『엘 리시츠키 1890~1941』, 187~188쪽. 리시츠키-퀴퍼스의 『엘 리시츠키』에는 또 다른 버전의 디자인이 실려 있다.

테지만, 또한 그래픽 자료를 복제함에 있어 평생 동안 치홀트가 견지한 유동적이고, 전적으로 신뢰할 수만은 없는 방식이기도 했다.

치홀트에게는 모호이너지나 리시츠키와 같은 예술가들의 타이포그래피 작업을 널리 알림으로써 아무런 생각 없이 답습되고 있던 전통적인 인쇄 관행에 신선한 공기를 불어넣으려는 의도가 있었다. 그러기 위해서는 정화를 위한 요소로서 타이포그래피를 내세워 낡은 거미줄을 걷어버리고 업계에서 이뤄지는 매일의 실무에 견고한 발판을 마련할 필요가 있었다. 모호이너지는 조만간 모든 책이 엑스레이를 통해 이미지를 감광지에 노출하는 방식으로 제작될 것이라고 예측했으며 리시츠키는 한술 더 떠서 이미 인터넷으로 우리 앞에 모습을 드러낸 '전자도서관'을 예언했다.[38] 타이포그래피의 물리적 제약을 참지 못했던 그들은 타이포그래피가 하루빨리 종이라는 물질적 속박에서 자유로워지기를 희망했다. 리시츠키와 처음 편지를 주고받은 지 40년이라는 세월이 흐른 후, 치홀트는 이 러시아인의 작업 세계를 다음처럼 요약했다.

> 새로움마저도 그에겐 충분치 않았다. 그의 모든 작업은 다가올 기술 시대의 우화들이며 미래 형태의 시각적 예측이자 엔지니어링의 극치였다. 그 모든 혁명적인 실험들은 두 번 다시 반복할 수 없는 주문을 우리에게 내던졌다.

이러한 찬사와 더불어 그는 오랜 친구에게도 엄격한 비평적 잣대를 들이대며 글을 이어갔다.

> 1922년에 리시츠키는 당연히 구텐베르크의 납 활자로 타이포그래피 작업을 해야만 했다. 거의 500년이나 묵은, 그가 의도한 개념과 궁합이 전혀 안 맞는 투박한 도구였다. 전문가가 보기에 그의 대각선 조판은 기술적으로 충분하지 않으며 명백한 실패작이다. 리시츠키는 보통의 조판 기술로부터 그의 특징적 형태를 개발하지 않았다. 그는 아마 식자공이 그의 스케치를 보고 어떻게 조판하는지 관심도 없었을 것이다. 활자로 자신이 원하는 바를 이루지 못한 그에게 드로잉은 유일한 대안일 경우가 많았다. 오늘날에도 여전히 아름다운, 그가 만든 편지지의 기술적 완벽함은 빛나는 예외이다. 그 밖에는 모두, 독창적이고 강렬할 수는 있어도 고대의 다루기 힘든 인쇄의 신비와 고군분투한 아마추어의 손길이 드러난다. 그가

38. 모호이너지, 「근원적 북 테크닉」, 62쪽. 리시츠키, 「타이포그래피의 지형」, 62쪽(한국어 번역은 로빈 킨로스, 『현대 타이포그래피』(서울: 스펙터 프레스, 2009년), 118~119쪽).

능동적 도서: 얀 치홀트와 새로운 타이포그래피

기대했던 형태를 표현하기에 너무나 딱딱했던 망판과 금속활자는
그의 발목을 붙잡았음이 틀림없다.[39]

치홀트는 리시츠키가 40년 후에나 가능했던, 모든 것이 가능한
사진식자의 자유를 예측했다고 언급했다.

여기서 치홀트는 성숙한 전통주의자의 입장에서 리시츠키에 대해
조금 과장 섞어 말한 측면이 있다. 리시츠키는 책이 만들어질 때 직접
가서 "기계 옆을 지키는" 것이 얼마나 중요하다고 느끼는지 표현한
바 있다. 이런 방식으로 그는 식자공과 인쇄공을 설득해 그들이 평소
하던 작업 이상의 놀라운 성과물을 만들 수 있었다. 베를린의 조그만
인쇄소 루체&포크트에서 일하던 식자공들은 처음에 활자상자의

302

재료들을 사용해 『목청을 다하여』의 도판을 구축하자는 리시츠키의
말을 이해하지 못했다.[40] 리시츠키의 예지적 접근에 비해 치홀트는 훨씬
실용적이고 설명적으로 타이포그래피에 접근했다. 오랫동안 학생들을
가르친 치홀트의 교육적인 글은 확실히 예시적이었고, 이 점에서 그는
인쇄 기술자들과 소통할 어휘와 정확한 방법을 숙달하는 데 관심을
가졌다. 따라서 그가 처음으로 낸 두 권의 주요 저작물을 인쇄업계에 속한
단체에서 내기로 한 것은 자연스러운 결정이었다.

『튀포그라피셰 미타일룽겐』의 편집자 브루노 드레슬러는 인쇄
노조와 연계된 사회주의 북 클럽 뷔허길데 구텐베르크의 발기인이기도
했다. 이 단체는 1924년 8월 29일 라이프치히에서 열린 독일 인쇄인협회
모임에서 창립되었고, 본거지 역시 그곳에 두었다. 치홀트는 뷔허길데

530~533

구텐베르크의 열다섯 번째 책 콜린 로스의 『여행기와 모험담』(1925년)을
디자인했으며, 북 클럽 회원들에게 배포된(치홀트도 당연히 회원이었다)
동명의 잡지를 「근원적 타이포그래피」에 실린 추천 저널 목록에
포함시켰다.

그의 첫 번째 저작물을 업계지에 실음으로써 치홀트는 『데
스테일』이나 『G』와 같은 아방가르드 저널을 읽는 수백 명에 불과한

39. 치홀트, 「엘 리시츠키(1890~1941)」, 리시츠키-퀴퍼스 『엘 리시츠키』, 389쪽에서 재인용. 이
글은 1965년 『튀포그라피셰 미타일룽겐』에 실린 것으로 되어 있지만 당시 이 잡지는 나오지 않은
지 오래다. 아마 『TM』을 잘못 적은 것 같은데 실제로 1970년 『TM』 12호에 이 글이 실린 적이
있다. 이 글은 애초에 1966년 1월 바젤 쿤스트할레에서 열린 전시 축사에서 나왔다. 이 전시는
소련 외의 지역에서 열린 리시츠키의 첫 번째 주요 회고전이었으며, 바젤 『나치오날 차이퉁』
86호에 글이 실렸다.
40. 리시츠키의 관련 인터뷰가 레일링(편)의 『혁명의 목소리』 35~36쪽에 재수록됐다. 치홀트는
후에 『목청을 다하여』의 찾아보기 탭을 가리켜 "어떤 공학적 의미도 띠지 않는, '새로운' 형태를
성취하기 위한 예술가적 장치"라고 말했다. 「엘 리시츠키(1890~1941)」, 389쪽.

전형적인 독자 대신 2만 명이 넘는 구독자들과 만날 수 있었다.[41] 이에 따라 치홀트의 선언문은 독일, 스위스, 오스트리아의 인쇄업계에 강한 인상을 심어주었으며 "출판을 통한 선동"이라는 구성주의의 강령을 성취했다.[42] 치홀트는 나중에 이에 대해 모든 식자공이 자신의 이름을 알 만큼 "효과가 엄청났다"고 주장했다.[43] 훗날 자신을 신화화한 그의 성향을 감안하더라도 이는 얼마간 진실을 품고 있다. 이듬해 『튀포그라피셰 미타일룽겐』에는 치홀트의 특집에 대한 독자들의 반응을 게재하는 편집 기사 시리즈가 실리기도 했다. "아마 다른 어떤『튀포그라피셰 미타일룽겐』호도 지난해 10월 호만큼 비평적 주목을 받지 못했을 것이다."[44]

「근원적 타이포그래피」에 대한 반응 중에는 어느 정도 동조의 목소리도 있었다. 예를 들어 하인리히 바흐마이르는 라이프치히의 또 다른 정기간행물 『타이포그래피 연감』에 다음과 같은 글을 실었다.

> 유별나기는 하지만 한편으론 매우 이해할 만한 사안들이다. (…) 새로운 예술적 형태를 표현하기 위한 싸움을 지지하는 사람들은 대개 기존 사회 형태를 바꾸기 위해 노력하는 사람들, 즉 '좌파'에 가깝다.[45]

하지만 많은 사람들에게 구성주의 성향이 짙은 치홀트의 글은 황소 눈앞에서 빨간 천을 흔드는 것이나 마찬가지였다. 특히 강한 적의를 품은 리뷰가 독일 인쇄인협회 저널과 스위스 인쇄 저널『스위스 그래픽 소식』에 나란히 실렸다. 치홀트가 소개한 작품에는 "사회주의 양식"과 "볼셰비즘"이라는 딱지가 붙었으며, 헤르만 호프만은 다음과 같은 말까지 했다. "그 운동이 시작된 모스크바의 지령을 받아, 그것만 아니라면 유능한 그래픽 디자이너가 됐을 치홀트는 구성주의와 동맹을 맺고

41. 치홀트는 리시츠키에게 보낸 첫 편지에서 저널의 발행 부수를 2만 부라고 언급했다. 『아르히프』(56권 11호, 1919년 12월, 201~205쪽)에서 드레슬러는『튀포그라피셰 미타일룽겐』의 구독자가 1919년 초 1만 명에서 같은 해 10월 2만 3000명으로 증가했다고 주장했다. 한편 베르트람 에번스에 따르면 1925년 구독자 수는 2만 2000명이었다. 「대륙의 모던 타이포그래피」, 30쪽. 치홀트 본인은『한 시간의 인쇄 디자인』에서 그의 특집이 2만 8000부 인쇄됐으며 더 이상 구할 수 없다고 말했다. 『저작집』 1권, 89쪽.
42. 「근원적 타이포그래피」, 197쪽.
43. 「얀 치홀트: 타이포그래피 스승」, 19쪽. 파울 레너가 "하룻밤 사이에 그의 이름은 어떤 다른 그래픽 디자이너보다 인쇄업계에 널리 알려졌다"라고 한 말도 어느 정도 이를 뒷받침해준다. 「현대적 타이포그래피에 대해」, 1쪽.
44. 『튀포그라피셰 미타일룽겐』은 1926년 8월에서 12월 사이 '새로운 글 조판에 대한 비평'이라는 제목으로 네 번에 걸쳐 독자들의 반응을 게재했다.
45. 「새로운 글 조판에 대한 비평」, 『튀포그라피셰 미타일룽겐』, 23권 12호, 1926년, 333쪽.

몇몇 독일 도시에서 그에 대한 강연을 했지만 심한 혹평을 받았다."[46] 리시츠키가 문화적 사절로서 다소간 소비에트 정부를 대변했다는 점을 받아들인다 해도 이는 무리한 억측이며 치홀트가 코민테른과 관계가 있다는 증거는 어디에도 없다.

호프만이 언급한 강연 중 하나는 1925년 9월 16일, 「근원적 타이포그래피」가 발행되기 직전에 라이프치히 타이포그래피 단체에서 치홀트가 했던 강연이다. 알베르트 지젝케는 이 강연에 대해 라이프치히 인쇄 저널 『오프셋』에 '구성주의의 전사'라는 제목으로 상당히 적대적인 긴 리뷰를 실었다. 지젝케는 강연의 요지는 "근원적 디자인 이론"이었지만 자신이 보기에 실제로 새로운 것은 아무것도 없으며 불확실한 생각들과 결합되었다고 언급했다. 그럼에도 불구하고 그는 "우리 중 그런 환상에 쉽게 영향받을 사람들에게 경고하기 위해" 치홀트가 제기한 사안들을 소개할 책무를 느낀다고 말했다. 이어지는 글에서 우리는 지젝케가 묘사한 스물세 살 "요하네스 이반"의 흥미로운 초상화를 살펴볼 수 있다.

> 그 강연에서 감명을 받은 사람이 있을지 몰라 미리 말해두건대, 그는 처음에 자신의 세계관을 표현한 것이라고 말했음에도 불구하고 자신이 한 말에 스스로 깊은 믿음을 갖고 있지 않았다. 그렇지 않다면 반쯤 쑥스러워하며, 또 반쯤은 호소하는 듯한 미소를 띠며 강연하지 않았을 것이다. 심리학자라면 그것이 사춘기에 분출된 젊은이의 들끓는 망상에서 비롯된 것이라고 결론 내렸을 것이다. 물론 스스로 러시아인들의 생각에 사로잡히도록 내버려두는 많은 독일 동포들을 대변하는 사례로서 그는 충분히 흥미롭다. 그리고 그러한 유형을 알아두는 것도 어쩌면 필요한 일이다.

치홀트는 강연에서 쿠르트 슈비터스의 작업을 너무 로맨틱하다고 치부하며 대신 '역사적 유물론'에서 구성주의가 파생됐음을 강조했는데, 지젝케는 이를 두고 "선지자 요하네스"가 박식하다며 조롱했다. "자신의 원칙에 맞지 않는 모든 것을 간단히 '거부하는'" 치홀트의 태도에서 그의 제안이 사회주의 양식이라는, 폐쇄된 체계로 빠져버릴 잠재성을 인식한 지젝케는 다음과 같은 혐의를 제기했다.

> 스스로 러시아 사회주의를 지지한다고 선언한 치홀트의 솔직함만은 칭찬할 만하다. 실제로 그는 근원적 디자인을 위한 생각들이

46. 프리들, 「'근원적 타이포그래피' 특집에 대한 반향 및 반응」, 9쪽.

돌파구를 찾으려면 완전한 혁명과 부르주아의 박멸이 이뤄져야
한다고 믿고 있다.[47]

정확한 강연 내용은 모르지만 지젝케는 치홀트를 "예술 볼셰비키
(Kunstbolschewist)"라 불렀다. 이런 혐의는 나치가 권력을 잡은 후
고스란히 치홀트에게 해를 끼쳤고 지젝케의 글은 그 증거가 되었다.

그에 비해 치홀트의 예전 선생님이었던 하인리히 뷔인크는 보다
건설적인 비평을 내놓았다. 독일 인쇄업계의 정기간행물 『아르히프』에
기고한 글에서 그는 "새로운 즉물성(die neue Sachlichkeit)"이
타이포그래피에 "가치 있는 자극"을 제공했음을 인정하면서 "소비에트
러시아에서 온 소수의 예언자들이 그들의 독일 동료들과 함께 일으키고
있는 혁명적 열망"을 인식했다. 또한 "그 동료 가운데 라이프치히인
요하네스(이제는 이반) 치홀트는 주목할 만한 인물이다"라고 말했다.
하지만 그는 항목별로 번호를 붙인 치홀트의 근원적 타이포그래피
원칙들을 풍자하며 이렇게 꼬집었다.

구성주의자들의 선언문은 명확하지 않은 개념과 텅 빈 말들로
채워지기 일쑤다. 근원적, 구성적, 혹은 기능적과 같은 술어들은
별다른 타당성 없이 사용되고 있는데, 우리는 그런 구절 없이도
지금까지 그들이 말하는 문제들을 잘 이해해왔다.

"모든 개혁적인 생각은 과장된 정의를 포함하기 마련인데 새로운
타이포그래피 역시 이러한 위험을 피해갈 수 없다"는 뷔인크의 사색적인
비평은 훗날 치홀트가 자신의 젊을 때 작업을 되돌아보며 취한 관점을
묘하게 예견하는 면이 있다. 장식을 추방하자는 치홀트의 주장에 대해서는
이렇게 말했다. "장식이 없다고 그 형태를 좋다고 말할 수는 없다. 장식 그
자체는 좋지도 나쁘지도 않은 것이다."[48]

반대로 「근원적 타이포그래피」는 바우하우스에서 따뜻한 환대를
받았다. 모호이너지의 편지부터 살펴보자.

이번에 나온 『튀포그라피셰 미타일룽겐』은 굉장한 성과물입니다.
몇 군데 논의의 여지가 있기는 하지만 전체적으로 저는 당신 의견에
전적으로 동의합니다.

47. 지젝케, 「구성주의의 전사」, 735~736쪽, 738~739쪽.
48. 뷔인크, 「최신 타이포그래피 방법론」, 374~376쪽. 산세리프체에 대한 뷔인크의 견해는
163쪽 주9도 참조. 아이러니하게도 뷔인크는 왼끝맞추기 방식의 조판에 관해서는 들여쓰기를
활용해 잘만 정렬한다면 타이포그래피에서 유용할 거라며 치홀트보다 급진적인 제안을 했다.

능동적 도서: 얀 치홀트와 새로운 타이포그래피

모호이너지는 치홀트가 다시 그를 방문해서 자신이 언급한 문제에 대해 토론하기를 고대했다. 그로피우스 역시 치홀트에게 축하의 메시지를 전했다.

> 당신의 아름다운 타이포그래피 책자, 잘 받았습니다. 이곳 데사우에서 소문자 전용을 위해 싸우고 있는 내게 이 책은 큰 도움이 되었습니다.[49] *

「근원적 타이포그래피」에서 치홀트는 '클라인슈라이붕(Kleinschreibung)', 뜻을 풀이하자면 대문자 없이 소문자만 사용하는 표기법을 옹호했지만 책에 적용하지는 않았다.

리시츠키는 「근원적 타이포그래피」에 찬사를 보내며 이 책의 잠재적인 독자층이 넓다는 점을 인식했다. 책을 받은 답례로 그는 이렇게 적었다.

> 친애하는 치홀트,
> 브라보,
> 브라보,
> 아름다운 인쇄물 「근원적 타이포그래피」의 출간을 진심으로 축하합니다. 이 책은 내게 물리적인 기쁨을 선사하는군요. 책을 쥐고 있는 손과 손가락, 그리고 눈에 말입니다. 내 신경은 촉수를 뻗고, 모든 모터는 속도를 올립니다. 이 책은 분명 모든 타성을 극복하고 있습니다.
> 일관된 설명, 억지스럽지 않은 주장, 모든 사람이 이해할 수 있는 내용은 매우 훌륭하며 말 그대로 이 책에 가치를 더해줍니다. 이 모두가 당신이 이룬 성과입니다. 그것도 예술 전문지가 아니라 업계 저널의 특집을 통해 말입니다. 나는 인쇄공들이 이것을 보고 자기 일에 확신을 가질 수 있기를, 자극을 받아 자신의 활자상자를 사용하는 법을 발명했으면 좋겠습니다.

한편으로 리시츠키는 자신의 타이포그래피 작업을 과거의 것이라고 느꼈다.

49. 모호이너지(1925년 10월 27일)와 그로피우스(1925년 11월 9일)가 치홀트에게 보낸 편지(라이프치히 국립도서관).
* 역주: 모호이너지와 그로피우스의 편지 원문은 모두 소문자로 되어 있다. 새로운 타이포그래피에서 소문자 전용은 꽤 중요한 사항이기 때문에 원서에서는 책 전체에 걸친 인용에서 이를 철저히 지켰지만 한국어판에서는 아쉽게도 반영하지 못했음을 다시 한 번 밝혀둔다.

이 책을 통해 이미 지나간 시기의 작업을 한데 묶어서 볼 수 있어 개인적으로 매우 기쁩니다. 이제는 조금 거리를 두고 볼 수 있으니까요. 현재 나는 건축에 엄청나게 관심이 많습니다. 타이포그래피 문제도 끊임없이 나를 바쁘게 하기는 하지만, 이곳의 기술적인 자원이 너무나 열악해서 실제로는 실험적인 작업을 제외하곤 아무것도 할 수 없답니다.[50]

리시츠키의 건축적 야심은 소련의 어려운 경제 현실에 부딪혀 좌절되었고, 그때마다 그는 그래픽 디자인으로 돌아와야 했다. 주로 선전 인쇄물을 감독하거나 전시회를 디자인하는 일이었는데, 둘 다 리시츠키가 포토몽타주의 대가임을 증명한 작업이었다. 1928년 쾰른에서 개최된 국제 보도사진전 '프레사'에서 리시츠키가 디자인한 소비에트관은 영화적 에너지로 가득 차 있었고 이 분야에서 모더니즘 작업의 전범이 되었다. 하지만 치홀트와 편지를 주고받기 시작할 무렵 그는 타이포그래피와 광고 작업을 생계를 위한 일시적인 수단으로만 여긴 듯하다. 하노버에 위치한 회사 귄터 바그너를 위해 펠리칸이라는 필기구 브랜드 광고를 디자인한 대가로 받은 급료는 실제로 그가 스위스에서 병치레를 하는 동안 병원비를 충당하는 데 큰 도움이 되었다.[51] 바로 1923년 무렵 독일 경제가 최악이었을 때 많은 화가와 건축가들이 찾던 일이었다. 재앙에 가까운 인플레이션이 독일 마르크를 종잇조각으로 만드는 바람에 건물을 짓거나 예술품을 살 돈은 거의 없었다. 건축보다 자원이나 노동력이 덜 드는, 상대적으로 투자 규모가 작은 상업적 인쇄 활동 쪽에 돈벌이 기회가 훨씬 많았다. 쿠르트 슈비터스는 인플레이션이 절정에 달한 후인 1924년 1인 광고 에이전시 메르츠 베르베젠트랄레를 설립하고 이후 10년간 그래픽 디자인을 주 무대로 삼았다.

「근원적 타이포그래피」에는 네덜란드 건축가 마르트 슈탐과 리시츠키가 타이포광고(Typoreklame)에 대해 공동으로 쓴 짧은 글도 실렸는데, 이는 스위스 잡지 『ABC』에 실렸던 것을 재수록한 것이다.[52] 리시츠키에게 연락을 취하기 전에 치홀트가 1923년 리시츠키가 쓴 중요한 선언문 「타이포그래피의 지형」을 알고 있었는지는 확실치

50. 리시츠키가 치홀트에게 보낸 1925년 10월 22일 편지. 영어 번역은 퍼로프&리드, 『엘 리시츠키의 자리』, 247쪽.

51. 이 일은 아마 펠리칸을 위해 홍보물을 디자인했던 슈비터스가 주선했을 것이다. 리시츠키는 스위스에 있을 때 그를 위해 『메르츠』 8/9호 작업을 했었다. 치홀트는 「근원적 타이포그래피」에 슈비터스가 타이포그래피로 만든 펠리칸 로고를 실었으며 『메르츠』 11호에도 펠리칸 광고들이 대거 실려 있다.

52. 『ABC』는 치홀트의 글 「새로운 디자인」의 요약본을 실어서 화답했다. 홀리스, 『스위스 그래픽 디자인』(서울: 세미콜론, 2007년) 56쪽 주 참조.

능동적 도서: 얀 치홀트와 새로운 타이포그래피

않다. 모르고 있었다면 리시츠키가 보내준『메르츠』를 통해 접하게
됐을 것이다. 당시 치홀트는 하노버에서 쿠르트 슈비터스가 편집하던
이 비정기간행물을 구독하면서 과월호를 모두 보내달라고 했는데
리시츠키의 글이 바로 4호에 실려 있었다.[53] 1923년경 슈비터스는
리시츠키와 판 두스뷔르흐의 우정 어린 격려에 힘입어 다다이즘에서
점차 이성주의적 접근으로 나아가고 있었다. 슈비터스와 판 두스뷔르흐는
『허수아비』(1925년)의 출간을 위해 한동안 협력하며 정기적으로 서로를
방문했다.『목청을 다하여』의 선례를 따라 이 책 역시 온전히 활자상자
안의 재료로만 구성된 책이다. 이 실험적인 책의 후원자이자 동업자였던
케테 슈타이니츠에 따르면『목청을 다하여』를 인쇄할 때 어려움을 겪었던
리시츠키와 달리 그들은 우호적인 인쇄공을 만나 활자 재료를 상상력
넘치게 사용하는 데 거의 저항을 받지 않았다고 한다.[54] 한편 리시츠키는
1922년 9월 바이마르에서 열린 다다-구성주의 대회라는 기이한 회담에
참석한 후, 이 회담을 주선한 판 두스뷔르흐의 고향 하노버로 그를 찾아가
여러 예술가들과 인사를 나눴다. 그들 중에는 리시츠키의 장래 부인이자
진보적 성향을 띤 케스트너 소사이어티의 큐레이터로 일하던 소피
퀴퍼스도 포함되어 있었다.[55]

　　「근원적 타이포그래피」를 준비하는 동안 치홀트는『메르츠』11호에
실렸던 슈비터스의「타이포그래피에 관한 논문」을 알고 있었을 가능성이
많다. 다다이즘에서 출발한 슈비터스의 생각들, 예를 들면 "셀 수 없이
많은 타이포그래피 규칙 중 가장 중요한 것은, 절대로 다른 사람이 이미
한 일을 하지 말라는 것이다"와 같은 구절이 리시츠키나 모호이너지의
글만큼 치홀트에게 감동을 주지는 못했을 듯하다. 그러나 "텍스트의
음영에 해당하는 요소, 즉 종이에 인쇄되지 않은 부분들 또한 중요한
타이포그래피 요소다"라는 구절처럼 슈비터스의 글에는 치홀트가 납득할
만한 타이포그래피 교리들도 담겨 있었다.[56] 또한 이 서툴게 디자인된
선언문에는 막스 부르하르츠가 펴낸「광고 디자인」이 언급되어 있었는데,
치홀트는 이걸 보자마자 1925년 2월 말 부르하르츠에게 편지를 보내 그의

53. 헬마 슈비터스가 치홀트에게 보낸 1925년 2월 6일 엽서.
54. 슈비터스,『타이포그래피는 때로 예술이 될 수 있다』, 135쪽.『허수아비』는「근원적
타이포그래피」에 싣기에 너무 늦게 출간된 듯하다. 슈타이니츠는 치홀트에게 편지와 함께
『허수아비』를 한 부 보내며 책에 포함되지 못한 것을 아쉬워했다(1925년 11월 6일, 라이프치히
국립도서관). 후에 이 책은『새로운 타이포그래피』와『메르츠』14/15호에 수록됐다.
55. 슈비터스와 퀴퍼스는 모두 1923년 1월 케스트너 갤러리에서 열린 리시츠키의 전시를 도왔다.
매우 호화롭게 만들어진 이 전시의 도록에는 그의 프룬 작품이 실려 있다.
56. 치홀트는『새로운 타이포그래피』72쪽에서 "새로운 타이포그래피는 지금까지 '배경'으로
인식됐던 공간을 매우 의식적으로 활용한다. 비어 있는 흰 공간은 검정 활자의 영역만큼이나
중요하다"라고 말했다.『튀포그라피셰 미타일룽겐』1927년 1호에 실린 치홀트의 뮌헨 강연도
참조.

타이포그래피 작업을 받아「근원적 타이포그래피」에 실었다.

아버지 가구 회사에서 영업 사원으로 일하던 부르하르츠는 제1차
세계대전이 일어나기 전까지 뒤셀도르프 미술아카데미에 다녔으며
전쟁이 끝난 후 표현주의 양식으로 그림을 그리기 시작했다. 그의
작품 중 하나는 첫 번째 바우하우스 판화 컬렉션에 포함되기도 했다.
1919년부터 바이마르에 살았던 그는 1922년 판 두스뷔르흐가 진행한
대안 코스에 참석했다. 실제로 몇몇 세미나는 그의 집에서 열리기도
했다. 이후 데 스테일의 일원이 된 그는 다다-구성주의 대회에 참석하는
등 점차 리시츠키와 슈비터스가 포함된 예술가 그룹에 속하게 됐다.
그는 바우하우스와 친밀한 관계를 맺은 적이 없지만 그곳에서 출간한
판 두스뷔르흐와 몬드리안의 책을 번역했으며, 판 두스뷔르흐와
친했음에도 불구하고 1923년 바우하우스를 떠난 요하네스 이텐의
후임으로 모호이너지를 지지했다.[57] 1924년, 그림만으로는 생계를
유지하기 어려움을 알게 된 부르하르츠는 공업이 발달한 루르 지대의
보훔으로 이주해 요하네스 카니스와 함께 오늘날 광고 에이전시의 원형에
해당하는 베르베바우라는 회사를 설립했다. 첫 번째 고객이었던 빌헬름
엥스트펠트의 가구 회사 베하크를 위해 그들은 충격적일 만큼 현대적인
홍보물을 디자인했으며 특히 부르하르츠는 가구와 문손잡이 같은 물건도
디자인했다.

1924년 6월에 나온「광고 디자인」은 부르하르츠가 편집하고
카니스가 출간한『화려한 사각형 팸플릿』이라는, 단명한 시리즈의 첫
번째 출간물이었다. 시리즈 제목은 베르베바우 로고의 일부를 이루는
구성주의 색채를 띤 빨간색 사각형을 가리키는 말이다.

306, 347

좋은 광고는
즉물적(sachlich)이고 1
명확 간결하고 2
현대적 수단을 사용하고 3
눈길을 끄는 형태를 지니며 4
저렴하다. 5[58]

치홀트는「근원적 타이포그래피」를 출간하고 얼마 안 있어 보훔으로
부르하르츠를 찾아갔다. 이후 부르하르츠는『새로운 디자인』에 대대적으로

57. 부르하르츠가 덱셀에게 보낸 1923년 3월 10일 편지.
58.「광고 디자인」,『화려한 사각형 팸플릿』1호, 1924년 6월. 슈튀어체베허,「막스가 마침내
옳은 길로 들어서다」에 재수록.

소개된 제철 회사 보후머 페어라인의 회사 소개서를 비롯해 그의 디자인
작업을 치홀트에게 계속 보내주었다. 리시츠키 역시 부르하르츠의 상업
카탈로그를 보고 치홀트에게 열광적인 편지를 썼다. "막스는 전도유망한
길을 걷고 있군요. 우리가 시작한 운동이 좋은 결실을 맺고 있습니다."[59]
비슷한 행로를 밟은 그의 몇몇 동시대인들처럼 부르하르츠 역시 1926년
에센 미술공예학교에 임용되어 그래픽 디자인을 가르쳤다.[60]

화가로 출발해 타이포그래퍼로 활동하며 가르친 또 다른
인물로 요하네스 몰찬이 있다. 그의 타이포그래피 작업은 일찌감치
「근원적 타이포그래피」에 포함될 만큼 치홀트의 관심을 끌었다.
사진을 공부하기도 한 몰찬은 1923년부터 마그데부르크 미술공예 및
수공예학교에서 타이포그래피와 그래픽 디자인을 가르쳤으며 1928년에는
브레슬라우 미술아카데미로 자리를 옮겼다. 그는 바우하우스의 전신인
바이마르 미술공예학교에서 공부한 후 제1차 세계대전이 끝난 직후까지
그곳에 살았다. 발터 그로피우스가 바우하우스를 설립할 때 가장 먼저
연락한 사람이 바로 그였다. 그로피우스로부터 그 지역 예술가들의 작업을
조사해달라는 요청을 받았음에도 불구하고 그는 공식적으로 바우하우스
교수진에 포함된 적이 없다.[61] 치홀트가 펴낸 『새로운 타이포그래피』에는
몰찬이 작업한 전형적이고 교육적인 물품 명세서 디자인이 실려 있다.

마그데부르크에서 몰찬이 가르치던 자리는 그의 친구이자 그곳에서
미술사를 가르치던 발터 덱셀이 채웠다. 다재다능한 덱셀은 뮌헨에서
미술사를 공부했으며 1916년부터 1928년 사이 예나 미술협회 갤러리의
전시 감독을 지낸 인물이다. 쿠르트 슈비터스와 막스 부르하르츠를
비롯해 많은 주목할 만한 현대미술가들이 이곳에서 작품을 전시했다.
덱셀 역시 1923년 미술협회가 개최한 구성주의 전시에서 리시츠키,
빌리 바우마이스터와 함께 그의 비구상 회화를 몇 점 선보이기도 했다.
그는 모호이너지가 바우하우스 교수로 임용되기 전인 1922년 초부터
연락을 주고받았으며, 바우하우스와 지리적으로 가까운 이점을 살려
모호이너지를 비롯해 클레와 칸딘스키 같은 바우하우스 교수들의 작업을
전시하기도 했다. 하지만 그는 바우하우스와 어느 정도 거리를 두고

59. 리시츠키가 치홀트에게 보낸 1925년 10월 22일 편지. 번역은 퍼로프&리드 『리시츠키의
자리』, 248쪽. 부르하르츠와 보후머 페어라인의 관계에 대해서는 제러미 에인슬리의 『독일 그래픽
디자인 1890~1945』 173~174쪽 참조.
60. 처음에는 조교수였지만 1927년 4월 타이포그래피 교수로 임용됐다. 1926년 12월 9일
치홀트에게 보낸 편지에서 그는 학교를 인테리어 디자인과 광고 그래픽을 위한 전문대학으로 바꿀
계획을 열정적으로 내비쳤다.
61. 짐작건대 1922년부터 알펠트에 있는 파구스 공장의 홍보물을 디자인한 것은 그로피우스를
통해서였을 것이다. 이 유명한 현대건축물을 설계한 사람이 바로 그로피우스였다.

독립성을 유지하며 현대 디자인에 대한 중요한 책들을 저술했다.[62]

치홀트는 덱셀에게 「근원적 타이포그래피」한 부를 보내며 그의 작업을 특집에 포함시키지 않은 것을 변명하듯 자신의 조사가 충분하지 않았음을 솔직히 인정했다. 약간은 원망 섞인, 또 역사가로서 염려가 깃든 덱셀의 답장은 다음과 같다.

> 친애하는 치홀트 씨
> 「근원적 타이포그래피」를 보내주셔서 감사합니다. 거기에 제가 포함되지 않은 것은 괜찮습니다. 다만 거기 실린 자료에 대한 검토는 필요할 듯합니다. 중요한 사람들이 빠져 있더군요. 독일에서 새로운 타이포그래피 작업을 처음 시작한 바로 그 사람들 말입니다. 이런 종류의 자료집에서 누가 먼저 했는지는 매우 민감한 지점입니다. 예를 들어 슐레머, 바우마이스터, 룈, 그리고 저나 다른 사람들도 많습니다. 역사적인 흐름에 모호이너지만 포함시키고 판 두스뷔르흐나 데 스테일 그룹 전체를 뺀 것도 잘못된 판단입니다. 사실 러시아와 헝가리 사례들이 새로운 타이포그래피를 대표하는 듯 비춰지는 것은 제가 볼 때 균형이 맞지 않습니다. 어쨌든 앞으로는 더 광범위하게 조사할 계획이라는 소식을 들으니 기쁩니다. 그 자체로 아름다운 책자에 대한 답례로 최근에 제가 작업한 타이포그래피 작품 두 개를 보냅니다. 옛날 작업은 다 없어져 버렸답니다.[63]

오래지 않아 치홀트와 덱셀은 뮌헨에서 만나 친분을 맺었으며 1920년대 내내 우정 어린 연락을 주고받았다. 하지만 새로운 타이포그래피에 대한 책과 글에서 치홀트는 한 번도 마땅한 정도의 비중으로 덱셀의 작업을 다루지 않았다. 1925년에 예나에서 선구적인 교통표지판을 디자인한 덱셀은 이듬해 프랑크푸르트암마인으로 건너가 에른스트 마이와 아돌프 마이어가 이끈 현대적인 도시 개발 프로그램에 참여해 똑같은 역량을 발휘했다. 그곳에서 덱셀은 구성주의 양식을 효과적으로 변주해 건물과 광고탑, 공중전화 박스에 들어가는 네온사인 레터링을 디자인했다. 또한 예나 미술협회 홍보물을 비롯해 라이프치히의 헤세&베커 출판사가 출판한 현대적인 주제들을 다룬 프로메테우스 시리즈의 재킷과

374

62. 그의 저서로는 아내 그레테와 공저한 『오늘의 집』(1928년)과 일상 사물의 디자인 역사를 다룬 『익명의 수공예품』(1935년)이 있다.

63. 덱셀이 치홀트에게 보낸 1925년 12월 4일 엽서. 1922년 초 이래 판 두스뷔르흐와 알고 지냈다는 점을 생각하면 그가 네덜란드를 옹호한 것은 자연스러운 일이다. 카를 페터 룈은 첫 번째 바우하우스 학생들 중 하나였지만 판 두스뷔르흐가 바이마르에서 경쟁적으로 연 대안 수업에 깊게 관련되었다. 덱셀은 『새로운 프랑크푸르트』(1931년 6호)에 판 두스뷔르흐에게 바치는 애정 어린 부음 기사를 쓰기도 했다.

표지도 디자인했다. 이 작업들은 정확히 치홀트가 찾아 헤매던 종류의
타이포그래피였을 텐데도, 그는 결코 자신의 저술에 이를 포함시키지
않았다.[64]

　　덱셀은 1927년 5~6월 예나 미술협회 주최로 열린 '새로운 광고'라는
전시를 기획했다. 이 전시는 새로운 타이포그래피에 관한 첫 번째 전시
가운데 하나였지만 치홀트는 참여하지 않았다. 반면 1927년 12월에서
이듬해 1월 사이 바젤 미술공예박물관에서 열린 전시 카탈로그에 실린
덱셀의 글 「새로운 타이포그래피란 무엇인가」에는 치홀트의 작업이
보인다.[65] 덱셀은 전시장으로 들어가는 입구의 반대편 패널에 프랑스
베르사유궁전에 있는 프티 트리아농의 이미지와 18세기 책의 표제지를,
프랑크푸르트의 현대적인 건축물 사진과 『새로운 타이포그래피』 표제지를
나란히 놓았다.[66]

　　「근원적 타이포그래피」의 접근 방식에 대한 덱셀의 평가가
치홀트에게 얼마나 영향을 주었는지는 분명치 않다. 하지만 『새로운
타이포그래피』에서 그는 확실히 범위를 넓혀 독일과 네덜란드 사례를 더
많이 포함시켰다. 예를 들어 그때쯤엔 피트 즈바르트의 작업을 포함시킬
수 있었다. 덱셀이 독일의 주요 새로운 타이포그래피 선구자 중 하나로
언급한 빌리 바우마이스터는 치홀트보다 열 살 이상 많았다. 그는
1913년 이래 아방가르드 모임에서 그림을 전시해왔으며 급진적 예술가
그룹 '노벰버그루페'의 창립 회원이었다. 치홀트는 덱셀의 충고에 따라
슈투트가르트에 있던 바우마이스터의 작업실로 책을 한 부 보내면서
그의 타이포그래피 작업에 대한 정보를 요청했다. 바우마이스터는 이렇게
답했다.

　　나는 1920년부터 이미 새로운 관점에서 광고물들을 구성했습니다.
　　그때부터 베를린을 비롯한 여러 곳에서 그 주제에 대해 공개적으로
　　강연 또한 해왔답니다. 나의 주 활동 영역은 정기간행물과 신문으로
　　뻗쳐 들어갔는데, 내 생각에 새로운 방식(neugestaltenden Herren)
　　으로 작업하는 다른 신사분들과 내 방식은 좀 다른 것 같아요. 『광고
　　저널』에 실린 내 짧은 에세이를 읽어보면 알 수 있을 겁니다.[67]

64. 프로메테우스 시리즈 중 두 개의 재킷이 『시선 포착』에 실려 있다. 프리들의 『발터 덱셀:
새로운 광고』도 참조. 1931년 글 「포스터 작업의 새로운 길」에서 치홀트는 이제는 유명해진
덱셀의 포스터 '현대의 사진(Fotografie der Gegenwart)'을 소개했다. 다른 포스터들과 함께
덱셀이 보내준 것이었다. 덱셀이 치홀트에게 보낸 1930년 1월 21일 편지.
65. 이 전시에 참여한 사람들 목록은 플레이슈만 『바우하우스』 346, 352쪽에 나온다. 아마도
큐레이터 게오르크 슈미트가 썼을 카탈로그의 서문은 대단히 통찰력 있는 글이다.
66. 『베르크』, 1928년 1월, 26쪽.
67. 바우마이스터가 치홀트에게 보낸 1926년 2월 17일 편지.

바우마이스터가 언급한 에세이는 1926년 독일공작연맹의 저널
『포름』에도 실린 「새로운 타이포그래피」였다. 실제로 치홀트의 「근원적
타이포그래피」는 무언가를 굴리기 시작한 것이다. 부르하르츠와 몰찬이
쓴 새로운 광고 디자인에 대한 기사들도 역시 『포름』에 소개되었다.[68]
바우마이스터에게 있어 "타이포그래피는 무엇보다도 제한된 표면의
분할"이었다. 이런 전제하에 그는 순수 미술과 타이포그래피를 확실히
구분했으며 타이포그래피에 내재한, 언어라는 내용과 글을 읽는 방향에서
도출된 원칙들을 강조했다.[69] 바우마이스터의 작업 역시 이런 서신 왕래의
결과 『새로운 타이포그래피』에 소개될 수 있었다.

베를린, 뮌헨, 그리고 작은 검정 책

「근원적 타이포그래피」에서 치홀트는 독자들에게 자신이 계획하는 전시와
"향후 글과 강의"에 사용할 수 있도록 새로운 자료들을 ("되도록 두
개씩") 보내달라고 요청하며 끝을 맺는다. 그의 계획은 더욱 원대해져
갔다. 1926년 초 라이프치히에서 당시 아방가르드 문화의 중심지로
유명했던 베를린의 환락가 샬로텐부르크 지역으로 이사한 치홀트는
이때부터 이미 『새로운 타이포그래피』를 구상하기 시작했다. 우연의
일치로 『새로운 타이포그래피』를 출간하게 될 인쇄교육연합 역시 1926년
초 뷔허길데 구텐베르크와 연계해 주 사무실을 라이프치히에서 베를린으로
옮겼다. 치홀트와 연락을 유지하던 『튀포그라피셰 미타일룽겐』의 편집자
브루노 드레슬러는 당시 베를린 출판인쇄회관의 인쇄 공방 책임자로
일하고 있었는데, 이곳은 모더니즘 건축을 선도한 막스 타우트가 독일
인쇄인연합의 보금자리로 디자인한 건물이었다. 그해 8월에 이미 "새로운
타이포그래피에 관한 책"을 위해 자료를 모으고 있었던 걸로 봐서
치홀트와 드레슬러가 그곳에서 책 출간을 논의했음직도 하다.[70]

치홀트는 베를린에서 그의 장래 부인이자 인생의 동반자가 될
에디트 크라머와 결합할 예정이었다. 그녀가 그곳에서 수습 저널리스트
일자리를 얻었기 때문이다. 덕분에 그들의 결혼은 급물살을 탔다.
세 들어 살던 집 주인아주머니가 결혼하기 전에는 절대로 동거할 수
없다고 엄포를 놓았던 것이다. 실제로 치홀트의 결혼 프러포즈는 너무

68. 부르하르츠의 「최신식 광고」와 몰찬의 「광고 기술의 경제학」. 둘 다 플라이슈만의
『바우하우스』에 재수록됐다.
69. 슈비터스와 마찬가지로 바우마이스터 역시 다음처럼 주장했다. "글줄과 글자사이 공간은
본질적으로 중요성을 띤다." 바우마이스터, 「새로운 타이포그래피」, 플라이슈만, 『바우하우스』,
339쪽.
70. 리시츠키가 치홀트에게 보낸 1926년 8월 26일 편지. 치홀트는 드레슬러에게 리시츠키가
뷔허길데의 책을 디자인하는 데 관심이 있다고 전했다.

치홀트의 결혼 축하 카드.
9.8x15.3cm. 글귀는 단순하다.
"이반 치홀트 / 에디트 크라머 /
결혼했음."

치홀트 부부. 1930년경.

31.
3.
1926 ——————————— ivan tschichold
edith kramer

•

vermählte

급작스럽게, 심지어 얼굴도 못 보고 이루어졌다(그녀는 당시 아직 라이프치히에 있었다). 엽서와 전보, 전화로 결혼 의사를 타진하고 결혼식 이틀 전에야 초대한 증인들에게 결혼 소식을 알린 치홀트와 에디트는 1926년 3월 31일 부부가 되었다.[71]

에디트 치홀트는 훗날 베를린 생활에 대해 이렇게 회상했다.

> 베를린은 화가를 비롯한 다른 예술가들과 어울리기에 훌륭한 곳이었지만, 너무 비쌌어요. 시인의 낭송과 전시가 연결되고 나중에는 춤까지 어우러지는, 유명한 저녁 행사가 열리던 슈투름 입장권조차 너무 비싸서 엄두가 나지 않았죠. 우린 겨우 한 번 가봤을 뿐이에요.[72]

에디트에 따르면 베를린 출판인들은 대체로 보수적이었으며 이 때문에 치홀트는 일거리를 찾는 데 어려움을 겪었다. 이런 측면에서 봤을 때 인쇄교육연합과의 관계도 결국, 그녀가 느끼기에 남편에게 방해 요인으로 작용했다. "모든 인쇄공들과 출판계 사람들은 그를 좌파로 여겼는데 그건 누명에 불과했습니다." 실제로 그녀는 독일에서 치홀트에게 붙은 사회주의자라는 딱지는 일생 동안 그들을 따라다녔다고 믿었다.

1920년에서 1925년 사이 베를린에서 활동한 소설가이자 저널리스트 요제프 로트는 일찍이 "베를린은 환승 지점이다. 떠나야 할 이유가 생기면, 떠나는 곳이다"라고 말했는데 이를 입증하듯 치홀트는 베를린 생활을 반년도 채우지 못하고 다시 짐을 꾸려야 했다.[73] 뮌헨에서 교사로 자리 잡기 위해서였다. 베를린에서 치홀트는 뮌헨 그래픽직업학교 교장 파울 레너로부터 편지를 받았다. 원래는 레너가 프랑크푸르트 미술학교를 떠나면서 생긴 빈자리를 맡아달라는 내용이었다.[74] 숙련된 전통 타이포그래피 작업에서 모더니즘 쪽으로 신중히 발걸음을 옮기던 레너는 아마도 치홀트의 『튀포그라피셰 미타일룽겐』 특집과 그에 대한 리뷰를 봤을 것이다. 글을 통해 치홀트가 모스크바로부터 지령을 받았다는 혐의를 씌운 헤르만 호프만은 이어서 "레너가 이 모든 것들과 얼마나 연결되어 있는지" 궁금하다며 두 사람 모두에게 화살을 돌렸는데 이 점이 레너에게 연대감을 느끼게 해 치홀트에게 연락하도록 부추겼을 수도 있다. 당시 기하학적 요소로 글자를 구성하려는 (후에 서체 푸투라로

71. 되데, 「차 한 잔의 시간」, 루이들, 『J.T.』 16쪽에서 재인용.
72. 「에디트 치홀트 인터뷰」, 183쪽.
73. 로트, 『방황하는 유대인』(뉴욕: Norton, 2001년), 68쪽.
74. 레너는 몇 달 전부터 논의가 있었음에도 불구하고 1926년 부활절이 되어서야 뮌헨의 직책을 맡았다. 버크의 『파울 레너』, 55쪽.

실현된) 생각을 가졌던 레너에게는 이미 '볼셰비키주의자'라는 딱지가
붙은 상태였다. 이런 혐의에 대해 레너는 만약 호프만이 자신과 "존경받는
동료" 치홀트가 모스크바의 부름에 답한 걸로 믿고 있다면 오산이라고
냉정하게 지적한 바 있다.[75]

1922년에 『예술로서 타이포그래피』라는 책을 썼던 파울 레너는
치홀트와 자신 사이에 어느 정도 공통점이 있음을 인식하고 프랑크푸르트
대신 뮌헨에서 설립을 준비하던 새로운 국립학교로 그를 초청했다.[76]
에디트 치홀트는 "무엇보다도, 생계를 유지할 길이 필요했던" 그녀의
남편은 이미 프랑크푸르트의 교사 자리를 받아들이기로 한 상태였지만
뮌헨 학교가 훨씬 매력적이었다고 회상했다. 그곳이 미술학교가 아니라
인쇄소 감독자를 길러내는 인쇄 전문학교였기 때문이었다.[77] 치홀트는
1926년 6월 1일 뮌헨의 직책을 맡았고, 독일 인쇄장인학교는 이듬해인
1927년 2월 1일 기존에 있던 뮌헨 그래픽직업학교와 나란히 개교했다.

레너와 친했던 토마스 만의 주장에 따르면 뮌헨은 정치적,
경제적으로 베를린의 '문화적' 반대 항이었다.[78] 반면 정치에 무관심했던
에디트 치홀트에게 뮌헨의 매력은 그곳 사람들과 건축물에 깃들어
있었다. 치홀트가 도착할 무렵 뮌헨은 베를린보다 더 보수적인 도시였다.
그곳에 세워졌던 단명한 소비에트 스타일의 공화국은 끔찍한 유혈 사태
속에서 타도됐고, 이듬해 바이에른은 독일 내에서도 우익 극단주의자들이
모여드는 보수 우파의 아성으로 돌아섰다.[79] 바이에른 사회주의 공화국에
가담한 몇몇 저명인사들은 러시아 출신 공산주의자였는데 이는 1920년대
내내 뮌헨을 중심으로 꾸준히 힘을 길러온 국가사회주의자들이 조장한
공포에 불을 지피는 역할을 했다.[80] 훗날 레너는 당시 분위기에 대해 "뮌헨
사람들에게 치홀트를 이반이라고 소개할 수는 없었다"고 회상했다.[81]
에디트 치홀트 역시 다음과 같이 말했다. "이반이라는 이름은 파울
레너를 포함해 이 타이포그래피 혁명가에게 전혀 호의적이지 않았던
학교 관계자들을 불편하게 했습니다. 그들은 그에게 '올바른' 이름을
쓰라고 거듭 요구했죠." 그녀는 학교 당국이 만약 치홀트가 원래

75. 레너의 반론은 독일인쇄인협회 저널 33호에 실렸다. 1926년 4월, 266~267쪽.
76. 치홀트가 인상 깊게 봤던 부그라 전시에서 레너가 디자인한 게오르크 뮐러 출판사의 책이
대상을 받았다. 한편 치홀트의 편지를 처음 받은 후 레너는 그의 아름다운 손글씨를 높이
평가했다.
77. 「에디트 치홀트 인터뷰」, 183쪽.
78. 만, 「문화 중심지로서 뮌헨」(1926년), 『정치범의 글과 연설』 2권(프랑크푸르트: Fischer
Bücherei, 1968년), 161쪽.
79. 커쇼, 『히틀러 I』, 193쪽.
80. 1905년 혁명에 참여했던 베테랑 혁명가 막스 르비앙과 오이겐 레비네는 모두 러시아인이었다.
81. 레너, 「현대적 타이포그래피에 대해」, 119쪽.

역사를 만들다

이름으로 돌아가지 않으면 교수 자격을 주지 않겠다며 압력을 행사했다고 덧붙였다.[82] 학교에 나가기 시작한 지 며칠 지나지 않아 치홀트는 그의 친구 베르너 되데에게 편지로 다음과 같이 한탄했다. "이제 나는 이반이 아니라 얀이야. 뮌헨이니까! 이곳에서 이반은 불가능해!" 그에게 새로운 환경은 도전적이었지만 꼭 유쾌하지만은 않았다. "이곳에서 내가 원하는 바를 이루면 만족스러울 걸세. 과정은 물론 힘들겠지…… 하지만 뮌헨은 아름다운 도시야."[83]

한편 치홀트의 뮌헨 학교 임용을 둘러싸고 약간의 착오가 있었다. 레너는 분명 치홀트에게 정교수 자리를 제의했지만 사실은 그가 상황을 잘못 파악한 것이었다. 레너는 훗날 치홀트가 몇 년 후에야 정식으로 교수가 될 수 있다는 사실을 알고도 "의연하게" 대처했다고 회상했다. 하지만 그곳에서 7년간 가르치면서 치홀트는 보조 선생(Studienrat)으로 남았을 뿐 결코 교수 자리를 얻지 못했던 듯하다. 이런 맥 빠지는 상황은 봉급에도 영향을 주었을 것이고, 이는 친밀한 관계가 아니었던 레너와의 긴장 관계에도 다소 기여했으리라 짐작할 수 있다.

치홀트는 같은 프랑크 가 건물에 있었던 그래픽직업학교의 타이포그래피 수업에도 관여했다. 학생들은 주로 인쇄 수습공들이었으며 주당 9시간의 수업 중 2시간을 쓰기 수업(Schriftschreiben, 글자형태를 배우는 서법, 혹은 타이포그래피 스케치)에 할애했다. 4학년이 되면 이 수업은 인쇄 실습 훈련으로 대체되었다. 1927/28년 장인학교에서 보낸 첫해 동안 치홀트는 1학기와 2학기에 일주일마다 2시간씩 쓰기 수업을 가르쳤다(1년 반에 걸쳐 총 3학기가 있었다). 2년제 4학기로 바뀐 1930년부터는 기술 교사였던 요제프 코이퍼와 함께 1학기에는 일주일에 22시간씩, 2학기에는 17시간씩 조판을 가르쳤다. 이때에도 매주 2시간씩 쓰기 수업을 맡았다. 2학년에 접어든 장인학교 학생들에게는 인쇄소 운영을 위한 경영 이론과 인쇄 기술, 그리고 약간의 광고 이론 수업이 더해졌다.[84]

뮌헨 그래픽직업학교의 작업 사례들은 1928년 쾰른에서 열린 주요

82. 에디트 치홀트, 「요하네스 치홀트, 이반 치홀트, 얀 치홀트」, 루이들, 『J.T.』, 31쪽. 레너는 후에 치홀트가 얀이라는 이름을 선택한 건 "그것이 폴란드 이름이기 때문이다. 그는 위대한 동포 니체처럼 자신의 폴란드 혈통을 자랑스러워하는 것 같았다"라고 주장했다. 「현대적 타이포그래피에 대해」 초안, 1948년. 하우스호퍼 아카이브.

83. 치홀트가 되데에게 보낸 1926년 6월 5일 편지. 루이들, 『J.T.』, 19쪽. 간략화한 이름을 등록하러 뮌헨 시청에 간 에디트 치홀트에게 담당 공무원이 그녀의 남편이 이름 전체를 바이에른 식으로 바꾸면 공무원이 될 수도 있다고 말하자 그녀는 남편 이름은 이미 업계에 유명하다고 대꾸했다. 루이들, 『J.T.』, 32쪽.

84. 자세한 교과과정은 『아르히프』 69권 8호(1932년)와 장인학교 기념 책자 『독일 인쇄장인학교 25년』에 실려 있다.

능동적 도서: 얀 치홀트와 새로운 타이포그래피

국제 인쇄 전시회인 '프레사'에 출품되었다.[85] 이곳을 방문한 레너는
빌레펠트 미술공예학교에서 출품한 타이포그래피 작업을 보고 감명을
받아 그곳에서 그래픽 디자인 공방을 이끌던 게오르크 트룸프를 장인학교
선생으로 초빙했다. 이러한 레너의 행동에는 치홀트가 인쇄장인학교에
오래 머무르지 않을 것이라는 예측이 일부 작용한 듯하다. 치홀트는
뮌헨에 온 지 18개월 만에 피트 즈바르트에게 그곳에서 살고 싶지
않다는 편지를 보내기도 했는데[86] 독실한 가톨릭 지역인 바이에른에서
무신론자였던 치홀트가 불편함을 느꼈을 수도 있다. 레너는 치홀트가
자신의 자리에 만족하지 않음을 알고 있었다. 장인학교에 대한 레너의
계획을 지지한 뮌헨 시 교육감 한스 바이어에게 보내는 편지에서 레너는
트룸프야말로 진짜 실용적인 인쇄 및 조판 경험을 지닌 유일한 젊은
후보라고 언급했다.

> 이건 매우 중요한 사실입니다. 치홀트는 제게 마음을 열지 않고
> 뮌헨에도 애착이 별로 없습니다. 만약 그가 한 번만 더 사직하겠다고
> 하면 장인학교 운영이 위험에 처할 겁니다. 타이포그래피에 대해
> 그만큼 정통한 사람이 학교에 또 없으니 말입니다.[87]

트룸프는 1929년 후반 레너의 제안을 받아들여 1930년부터 4학기
학생들에게 활자 조판과 '타이포그래피 스케치' 수업을 가르쳤다.
치홀트와 달리 트룸프는 빌레펠트에서 학과를 맡았던 경험이 있어
처음부터 교수로 임용될 수 있었다. 너무 늦게 알게 되는 바람에
『새로운 타이포그래피』에는 싣지 못했지만, 치홀트는 그의 두 번째 책
『한 시간의 인쇄 디자인』에 트룸프의 작업을 포함시켰다. 트룸프는
훌륭한 타이포그래퍼였을 뿐 아니라 왕성하게 활동하는 혁신적인
서체 디자이너였다. 1930년대 몇몇 디자인 작업에 트룸프가 디자인한
슬래브세리프체 시티를 사용한 것으로 보아 치홀트 역시 암묵적으로 그의
디자인을 인정한 듯하다. 하지만 트룸프는 뮌헨에 오래 머물지 않았다.
1931년 베를린 미술공예학교로 떠나버린 그는 레너와 치홀트가 해직된

313

85. '프레사'에서 바우하우스는 바이어의 디자인 및 감독하에 '근원적 서적 기술'이라는 제목으로
따로 전시되었다. 대부분 예전에 라이프치히와 드레스덴에서 치홀트를 가르쳤던 선생님들로
구성된 프레사 조직 위원회에서 바이어는 유일한 모더니스트였다. 『프레사: 공식 도록』(쾰른,
1928년)과 에인슬리의 『독일 그래픽 디자인 1890~1945』 147~148쪽 참조.
86. 치홀트가 즈바르트에게 보낸 1928년 1월 26일 편지. 반년쯤 흐른 후 크네르에게 보낸
편지에서는 바이에른에 "할 수 없이 남아 있다"고도 말했다. 1928년 7월 25일 편지(베케시
아카이브).
87. 레너가 바이어에게 보낸 1928년 10월 17일 편지.

역사를 만들다

지 1년 후인 1934년 장인학교 교장으로 다시 돌아오게 된다.[88]

1927년 5월 11일, 치홀트는 뮌헨 그래픽직업학교에서 '새로운 타이포그래피'라는 제목으로 공개 저녁 강연을 열었다. 뮌헨에 도착한 지 얼마 지나지 않아 그의 책이 형태를 갖췄음을 짐작할 수 있는 대목이다. 행사를 주최한 곳은 그의 책을 출판한 인쇄교육연합 뮌헨 지부였다. 행사 초청장은 「근원적 타이포그래피」에서 익숙해진 산세리프체와 여백, 비대칭 양식의 타이포그래피로 이뤄져 있었는데 여기 적힌 안내 문구를 통해 그의 교수법을 얼핏 살펴볼 수 있다. "강의는 100개가 넘는 슬라이드와 함께 진행될 예정입니다. 대부분 컬러이며 토론은 없습니다." 이 시기 새로운 타이포그래피에 대한 그의 이런 독단적인 사고방식은 그리 유별난 것도 아니다. 훗날 다른 방식을 권할 때도 그는 똑같이 독단적이었다. 그렇다고 그가 공개된 자리에서 말하기를 꺼렸던 것은 아니다. 치홀트는 1927~28년 사이 독일과 오스트리아, 스위스의 여러 도시에서 타이포그래피 업계 사람들을 대상으로 최소한 열아홉 번 이상 (대부분 '새로운 타이포그래피'라는 제목으로) 강연을 했다. 한 강연에서 그는 다음과 같이 말했다.

옛날 타이포그래피들은, 어쨌든, 확실히 예술적이라고 말할 수 있습니다. 단지 저는 이전 방식으로 조판된 그 타이포그래피가 과연 우리 시대에 어떤 설득력을 가질 수 있을지 의구심이 들 뿐입니다.

나중에 다른 강연에서는 '새로운 타이포그래피'라는 말 대신 '새로운 인쇄 조판 디자인(neue Drucksatzgestaltung)'이라는 용어를 제안하기도 했다. 그가 느끼기에 새로운 타이포그래피라는 말은 전문가나 비전문가 모두에게 "다소 모호한 개념"이었다. 그는 동시대 타이포그래피에서 가장 중요한 점을 다음과 같이 요약했다.

1. 관습적으로 주어진 편견 타파
2. 개인적 표현 회피
3. 내용에 의거해 배치한 시각 형태
4. 현대적 인쇄 공정의 완전한 활용[89]

88. 레너는 마지못해 트룸프를 떠나보낸 후에도 그가 베를린에서 돌아올 경우를 대비해 자리를 비워놓았다. 아마 치홀트가 곧 떠나버릴 거라 생각한 듯하다. 1932년 초에도 레너는 트룸프를 다시 데려오기 위해 활발히 노력했지만 정작 트룸프는 베를린에서 어려움을 겪으면서도 그곳에 남기로 결정했다.

89. '새로운 타이포그래피'와 '새로운 인쇄 조판 디자인을 위하여' 강연을 위한 타자 원고(라이프치히 국립도서관).

능동적 도서: 얀 치홀트와 새로운 타이포그래피

1928년 12월에는 스위스 공작연맹이 기획한 재미있는 행사가 열렸다. 그들은 의도적으로 상반된 의견을 가진 인쇄 역사가 콘라트 바우어와 치홀트를 나란히 연사로 초청했다. 취리히에서 열린 이 저녁 행사의 제목은, 바우어가 완전히 반대 입장이 아니었음에도 불구하고 '새로운 타이포그래피에 대한 찬반'이었다. 둘 다 슬라이드 사례로 무장한 상태였다.

314

뮌헨에 있는 동안 치홀트가 교육에 힘쓴 증거는 여러 곳에서 발견된다. 정규 수업 외에 치홀트는 1927년 동안 인쇄교육연합 뮌헨 지부 회원들을 대상으로 서법과 타이포그래피 스케치, 그리고 '새로운 타이포그래피' 수업을 강의했다. 반면 레너와 요제프 레나커는 '아름다운 책' 수업을 맡았다. 『튀포그라피셰 미타일룽겐』에는 인쇄교육연합 뮌헨 지부의 행사를 기록한 다음과 같은 기사가 실려 있다.

현 시대와 관련된 모든 기술적 문제의 중심에 새로운 타이포그래피가 있다. 이 운동을 이끄는 대표자 중 한 사람인 치홀트 씨는 우리에게 수차례 유용한 강의를 통해, 때로는 슬라이드 사례를 곁들이며 새로운 타이포그래피를 설명해주었다. 비록 씨앗이 늘 풍요로운 땅에 떨어지는 것은 아니지만 새로운 사고는 어떻게든 땅을 뚫고 나오게 마련이다. 보다시피 이미 새로운 방식으로 디자인된 수많은 작업들처럼 말이다.[90]

이 기사는 치홀트의 강연에 참석한 70명의 사람들이 모두 그의 생각을 환영하지는 않았음을 암시한다. 실제로 새로운 타이포그래피와 치홀트는 1928년 2월 뮌헨에서 열린 인쇄교육연합 저녁 행사 초청장에서 조롱거리가 되기도 했다.

316

뮌헨의 두 학교에서 학생들을 가르치느라 치홀트는 『새로운 타이포그래피』를 집필할 시간을 많이 빼앗겼다. 그러한 일정 속에서 실제 디자인 작업을 하기는 더더욱 어려웠을 텐데, 쿠르트 슈비터스의 음향 시 '우르조나테(Ursonate, 원시 소나타, 혹은 소나타의 기원)' 소책자 작업이 한 예이다. 1926년 리시츠키가 이 일을 거절하자 치홀트는 슈비터스에게 자신이 디자인을 해주겠다고 약속했다. 하지만 이것은 1932년 『메르츠』 마지막 호에 가서야 겨우 실릴 수 있었다. 이 책의 조판과 제작을 장인학교 학생들의 프로젝트로 진행하기로 한 것 역시 부분적으로 지연의 빌미를 제공하기는 했지만, 아무리 그래도 40쪽짜리 소책자를 만드는 데

318~319

90. TGM 기록 담당관 노이마이어. 뮌헨 타이포그래피 단체, 『타이포그래피 100년』 72쪽에서 재인용.

5년이란 너무 오랜 세월임에 틀림없다. 그들의 우정에 금이 가지 않은 것은 순전히 슈비터스 덕분이었다.[91] 1928년 6월 피트 즈바르트에게 보낸 편지에서도 치홀트는 학교 일이 너무 바빠 도무지 다른 일을 할 시간이 없다며 답장이 늦었음을 사과했다. "최근 대부분의 시간을 제 책을 마무리하는 데 할애하고 있답니다."[92]

『새로운 타이포그래피』의 내용은 진보 성향을 띤 베를린 출판사 로볼트가 발행하는 주간지 『문학세계』에 치홀트가 기고한 짧은 글에서 미리 엿볼 수 있다(이 잡지에는 발터 베냐민이나 로베르트 무질 같은 이들도 글을 실었다). 1927년 7월 22일자 잡지에 실린 이 글은 치홀트가 라이프치히에서 열린 국제 도서미술전람회에 자극을 받아 쓴 것이다. 그는 레너, 바이어, "라슬로(Ladislaus)" 모호이너지와 더불어 전시에 참여한 몇 안 되는 '모더니스트'였다. 도록에 "장정, 표제지, 타이포그래피 디자인 교사"로 소개되어 있는 점도 흥미롭다.[93] 하지만 전람회 자체는 전통적인 북 디자인 위주였으며 심사 위원들도 치홀트가 다녔던 라이프치히 아카데미 교수들로 구성되었다. 제1차 세계대전 이전의 '서적 예술'과 새로운 타이포그래피의 가교 역할을 했던 레너는 출시를 눈앞에 둔 푸투라로 조판한 전람회 관련 기사를 그보다 일찍 『문학세계』에 싣기도 했다.

『문학세계』는 아방가르드 문학을 다루는 잡지였음에도 불구하고 책에 대해서는 다소 보수적인 애서가 취향을 보였다. 편집을 맡은 체코인 빌리 하스는 전람회를 평가하며 소비에트 포스터에 대해 그다지 긍정적인 말을 하지 않았으며 치홀트의 작품은 "훌륭한 과도기적 해결책을 보여준다"라는 단 하나의 알쏭달쏭한 문장으로 요약했다. 그가 쓴 편집자의 글로 판단하건대 하스는 애초에 치홀트에게 지면을 할애하는 데 회의적인 입장이었던 듯하다. 치홀트가 글을 쓴 것은 전람회가 시작되기 전이었는데도, 하스는 자신은 "너무 산업적이고 전체적으로 편향된, 급진적인 젊은 북 테크니션"의 의견을 이전 호에 포함시키는 것을 원치 않았다고 말하며 "그들의 의견과 원칙들은 오늘날의 서적 예술과 아무런 상관이 없다"고 단언했다. 실제로 치홀트의 글은 이 문학 주간지 독자들에게 꽤 충격적인 생각들을 품고 있었다. 함께 실린 도판들도 마리네티의 미래파 시와 롯첸코의 포토몽타주를 비롯해 고의적으로 고른

91. 슈비터스가 치홀트에게 보낸 1926년 9월 3일 엽서와 1931년 12월 3일 편지.
92. 치홀트가 즈바르트에게 보낸 1928년 6월 13일 편지. 즈바르트에게 보낸 1927년 9월 12일 편지에는 벌써 책을 조판 중이라고 한 걸로 봐서 이 시점에 이미 상당 부분 집필되어 있었을 것이다.
93. 라이프치히 국제 도서미술전람회 공식 도록. 1927년. 80쪽. 전통적인 도서 미술가들이 주관한 이 전시에서 치홀트의 가장 중요한 작업으로 평가받은 것은 인젤 출판사를 위해 작업한 "서적 예술"이었다.

도발적인 예시들이었다. 치홀트는 동시대 북 디자인이 여전히 윌리엄 모리스의 전철을 밟고 있다고 불평하며 이렇게 물었다. "자동차나 비행기를 탄 여자가 괴테 시대에나 만들어졌을 법한 책을 읽는 것을 정말 문화라고 부를 수 있을까?"(전체 번역은 부록 B 참조)

320~335

뮌헨에서 지낸 처음 몇 년간 치홀트는 북 디자인 외에 상업적인 서식류 디자인과 베를린에 본사를 둔 푀부스 영화사의 영화 포스터 작업을 맡아서 진행했다. 이 영화사는 뮌헨에서 가장 큰 극장인 푀부스팔라스트를 소유하고 있었는데 영화를 상영할 때마다 적은 예산을 들여 포스터를 만들었다. 디자인부터 제작까지 나흘, 어떤 경우 이틀 안에 끝내야 하는 일들이었다. 치홀트는 이 극장을 위해 1927년 한 해에만 약 서른 점의 포스터를 디자인했으며 그중 반 정도는 커다란 나무 활자를 사용한 순수한 타이포그래피 작업이었다. 사진과 함께 사용한 글자는 대부분 직접 그려서 석판인쇄하거나 라이노컷으로 활판 인쇄했다. 치홀트가 디자인한 이 포스터 시리즈는 시간 제약을 고려한다면 꽤나 놀라운 결과물이다. 그가 『새로운 타이포그래피』에 자그마치 일곱 점이나 싣고 "진정한 영화 포스터를 만들기 위한 최초의 실용적 시도"라고 자랑할 만도 했다. 그는 영화사들이 포스터를 위해 사진을 적극 활용할 뿐만 아니라 당시 대형 사진을 인쇄하는 데 따르는 기술적이고 경제적인 한계들을 명확히 인식하고 있음을 알고 "정말 경이롭게" 여겼다.[94] 치홀트는 그 기술적 한계들을 할 수 있는 데까지 밀어붙였다. 그가 포스터를 맡은 영화 중에는 아벨 강스의 「나폴레옹」이나 버스터 키튼의 「제너럴」처럼 무성영화 시대의 끝자락을 장식한 고전들도 있는데, 자신의 과거를 부정하던 노년기에도 치홀트는 이 포스터들이 여전히 "주목할 만하다"고 인정했다.[95]

치홀트는 1930년에 발표한 「포스터 작업의 새로운 길」이라는 제목의 글에서 "포스터에 있어 새로운 타이포그래피의 목적"을 다음과 같이 정리했다.

기존 활자 재료의 활용. 참뜻의 이해와 '가독성'을 증진시키는 단순한 외곽선 유지. 효과를 증대하기 위해 가능한 모든 대비와 다양한 톤의 의식적 채택(수평 수직 움직임, 활자 크기, 자간, 음양, 컬러나 모노톤 등등, 등등).

사용할 만한 좋은 서체가 없는 경우 그는 다음과 같은 방법을 추천했다.

94. 『새로운 타이포그래피』, 185~186쪽.
95. 「얀 치홀트: 타이포그래피 스승」, 20쪽.

역사를 만들다

명확하고 실용적인 형태로 글자를 그린 다음 리놀륨 판을 사용해
인쇄하되 거친 표현주의 스타일 혹은 어떤 '손글씨'의 흔적도
엄격하게 피해야 한다.

퓌부스 포스터들은 드레스덴 미술공예도서관에서 1928년 초에 열린
새로운 타이포그래피 전시에 선보여졌다. 이 전시를 주관한 사람 중
하나였던 뷔인크는 전시에 대한 짧은 리뷰에서 치홀트의 포스터들이
너무 복잡하고 영화관을 찾는 사람들에게 충분히 '자극적이지' 않다고
평가했다. 하지만 「인간의 욕정」 포스터는 치홀트 최고의 영화 포스터로
추켜세우며 "포토몽타주를 사용해 주제에 걸맞는 정신적 차원의 성취를
이뤘다"고 칭찬했다.[96]

325

뮌헨에 있는 동안 치홀트는 장인학교에서 열린 자잘한 행사
포스터들(그중 하나는 그로피우스의 '새로운 건축' 강의였다)뿐만 아니라
그래픽 캐비닛이라는 회사를 위해 순수한 타이포그래피 포스터 시리즈를
디자인했다. 이들은 '아방가르드 포스터'라는 제목으로 1930년 초에
열린 '얀 치홀트 컬렉션' 전시에 포함되었다. 이 전시는 그가 역사적인
기록을 위해 동시대 작업들을 모은 체계적인 방식을 보여준다. 실제로
여기에는 치홀트가 전위적인 타이포그래피 작업을 하고 있다고 여기는
모든 디자이너들이 총망라되어 있었다. 그들 중 상당수는 이미 치홀트와
개인적으로 연락을 취하고 있었으며 나머지도 조만간 그럴 예정이었다.

336~337

자신이 직접 쓴 책과 라이프치히의 인젤 출판사를 위해 작업한
몇몇 표지 디자인을 빼면 치홀트는 1926년에서 1930년 사이 북
디자인은 거의 하지 않았다. 뷔허길데 구텐베르크의 책도 1931년
『자연의 작업실로부터』를 디자인할 때까지 작업한 게 없다.[97] 이 북
클럽의 도서 목록 가운데 몇 권은 타이포그래피와 사진을 결합할 수 있는
흥미로운 책이었지만 게오르크 트룸프나 그의 빌레펠트 미술공예학교
동료였던 빌헬름 레제만 같은 다른 모더니스트들이 맡았다.[98] 『새로운
타이포그래피』를 집필하는 동안 "문학이 아닌" 재료를 다루면서 치홀트의
주된 관심사는 책을 거의 배제한 채 다양한 인쇄물을 다루는 쪽으로
옮겨갔다. 북 디자인을 다루는 짧은 장도 마지막에 덧붙여진 것처럼 보일
정도다. 여기서 그는 새로운 타이포그래피가 그림책에, 특히 포토몽타주를
사용해서, 생기를 불어넣을 수 있다고 말했지만 일반적인 책(소설과

536~539

534~535

96. 뷔인크, 「새로운 타이포그래피」, 29쪽.
97. 1929년 2월 피트 즈바르트에게 작업을 몇 개 보내면서 치홀트는 의뢰가 부족해서 작업한 게
별로 없다고 말했다. 1929년 2월 3일 엽서.
98. 하인리히 슐체, 게르하르트 쿠체바흐, 아돌프 폴이 디자인한 흥미로운 또 다른 뷔허길데
책으로 『석탄 통』(1931년)이 있다. http://wiedler.ch/felix/books04.html 참조.

능동적 도서: 얀 치홀트와 새로운 타이포그래피

과학소설)에 있어서는 즉물성(Sachlichkeit)이 새로운 디자인 원칙이 될 수 없음을 시인했다.

> (기술적 의미에서) 진짜로 새로운 종류의 책이 만들어질 가능성은 없다. 옛날의 책 형태는 그러한 종류의 문학에 완벽하게 들어맞기 때문이다. 더 좋은 형태가 발견될 때까지 그 형태는 계속될 것이다. 완전히 새로운 형태가 발견되어 변화를 정당화하지 않고서야 바꿀 이유가 전혀 없다. 타이포그래피적 형태에 관해서도 전통적인 북 디자인에 있어서는 약간의 수정만 가능할 뿐이다.[99]

1928년 6월, 마침내 『새로운 타이포그래피』가 출간되었다. 이 책은 첫 번째 현대적인 타이포그래피 매뉴얼이라고 할 수는 없지만 신문과 잡지, 포스터, 그리고 표준화된 상업 서식류 디자인을 포괄하는 첫 번째 모던 그래픽 디자인 안내서임에 틀림없다.[100] 책의 디자인 역시 혁명적이지는 않지만 상징적이다. 치홀트는 모든 텍스트를 철저히 산세리프체로 조판했고, 굵은 서체로 쪽 번호를 표기했다. 굵은 서체는 간혹 가다 강조할 때도 사용했으며 글과 이미지를 통합하기 위해 코팅된 종이에 인쇄했다. 하지만 어떤 부분에서는 예전의 낡은 특징들이 드러나기도 한다. 예를 들어 강조할 때 자간을 주는 것은 이탤릭체가 없는 고딕 서체의 전형적인 타이포그래피 특징이다. 게르트 플라이슈만이 지적한 대로, 권두 삽화가 들어가는 책의 앞부분에는 말레비치의 「검정 사각형」을 암시하는 듯한 치홀트의 영감 어린 솜씨가 잘 드러나 있다.[101] 일체의 장식을 배제한 책의 외관 역시 웅변적이다. 재킷을 씌우지 않고 질 좋은 검은색 천을 사용한 표지에는 아무 글자도 없으며 저자와 책 제목만 책등에 은색으로 찍혀 있을 뿐이다. 이 책은 거의 70여 년 동안 영어로 번역되지 않았고, 따라서 읽히지 않은 위대한 모던 타이포그래피 책이 되었다. 이 책에 부여된 지위는 이를테면, 마치 스탠리 큐브릭의 「2001년 스페이스 오디세이」에 등장하는 신비로운 검정 돌기둥을 연상시켰다. 무언의, 그러나 모든 지식의 원천으로서의 지위 말이다.[102]

　이제 충분히 영어로 이 책을 접할 수 있게 된 지금, 굳이 여기서 책의 내용을 구구절절 늘어놓을 필요는 없을 것이다. 전체적인 구성을

339

99. 『새로운 타이포그래피』(224쪽)의 영문판 번역을 약간 수정했다.
100. 이 영예로운 자리의 유력한 경쟁자로는 '그래픽 디자인'이란 표현을 처음 썼다고 알려진 드위긴스의 『광고 레이아웃』(같은 해인 1928년 출간)이 있다. W. G. 라페가 쓴 『그래픽 디자인』(1927년)은 더 일찍 나오긴 했지만 본질적으로 '상업미술'을 다룬 책이다.
101. 플라이슈만, 「수염이 덥수룩한 조종사를 상상할 수 있는가?」, 35쪽.
102. 독일에서도 이 책은 1987년 브링크만&보제에서 영인본이 출판될 때까지 어느 정도 망각 속에 묻혀 있었다.

살펴보면, 치홀트는 구체적인 타이포그래피 사례를 소개하기에 앞서 꽤
긴 분량에 걸쳐 책의 이념적 배경을 제시하고 있다. 그는 "1440년부터
1914년까지의 낡은 타이포그래피"를 길에서 치워버리고 "새로운
예술"부터 몇 장에 걸쳐 새로운 타이포그래피의 역사와 원칙들을
설명하기 시작한다. 여기에는 구상 회화와 자신의 직업 사이의 관계에
대한 치홀트의 확고한 믿음이 반영되어 있다.

치홀트의 글은 뚜렷한 정치적 색채를 띠진 않았지만 그 밑바닥에는
국제 공산주의 운동과 함께 불타오른 개혁에 대한 희망이 깔려 있었다.
예를 들어 다음의 구절에서 '새로운 타이포그래피'를 '공산주의'라는 말로
바꿔서 읽어도 별로 어색하지 않다.

> 새로운 타이포그래피는 맹렬한 공격과 단호한 비판을 받았지만 결국
> 중앙 유럽에 정착하고야 말았다. 현대인들은 모든 곳에서 그 징후와
> 마주치고 있다. 가장 열성적인 반대자라 할지라도 종국엔 그것을
> 받아들일 수밖에 없을 것이다.[103]

판권 부분에는 모든 저작권이, 특히 "러시아어를 포함한 다른 언어로
번역되는 것들에 대해서도" 치홀트에게 있음이 명시되어 있는데 아마도
그는 자신의 동의 없이 소련에서 번역본이 출간될까봐 걱정한 듯하다.
또 달리 생각하면 이 구절은 다른 언어보다 먼저 러시아어로 번역본을
출간하고 싶은 그의 마음을 드러내기도 한다.[104]

341 치홀트는 르코르뷔지에와 구성주의자들의 선례를 따라 목적 있는
디자인을 위해 장식을 배제한 "기술자들"을 현대의 영웅으로 칭송했다.
그의 책에는 기술과 새로운 삶의 방식을 향해 영웅적 모더니즘이 품었던
해방된 열정이 활기차고 매혹적으로 기록되어 있다. 치홀트는 쉼표도
찍지 않고 숨 가쁘게 목록을 외쳐댔다. "자동차 비행기 전화 라디오
공장 네온 광고 뉴욕!"[105] 사실 새로운 타이포그래피는 바이마르공화국을
가로지른 온갖 '새로운' 것들 중 하나에 불과했다. 새로운 음악(쇤베르크와
힌데미트), 새로운 건축(미스 반데어로에, 그로피우스, 멘델스존,
기타 많은 이들), 새로운 사진(모호이너지, 렝거파츠슈), 그리고
독일공작연맹의 낡은 즉물주의를 대체하며 당시 많은 문화 활동을
아울렀던 신즉물주의(neue Sachlichkeit) 역시 빼놓을 수 없다.[106] 책을

103. 『새로운 타이포그래피』, 7쪽.
104. 치홀트는 1931년에 M. 일리인이 러시아어판을 출간했다고 했지만, 그런 적 없다. 치홀트가
롯첸코에게 보낸 1931년 10월 10일 편지, 『롯첸코』, 175쪽. 367쪽 도판도 참조.
105. 『새로운 타이포그래피』, 11쪽.
106. 윌렛은 이 단어가 보통 영어로 "새로운 객관성(the new objectivity)"으로 번역되는

홍보하는 소개 문구에서 드러나듯 치홀트와 인쇄교육연합은 『새로운 타이포그래피』가 당시 출현한 문화적 맥락에서 분리될 수 없음을 인식하고 있었다.

> (저자는) 새로운 타이포그래피와 "현대의 총체적 삶의 복잡성"이 밀접한 관계가 있음을 보여주고자 한다. 새로운 건축을 비롯해 우리 시대에 시작된 모든 새로운 것들과 마찬가지로 새로운 태도의 표현으로서 새로운 타이포그래피가 필요함을 드러내고자 한다.

치홀트가 보기에 새로운 기술은 다양한 사회 영역에 급속도로 침투해 들어가며 낡은 세대에게 "엄청난 문화적 충격과 혼돈"을 안겨주었지만 새로운 것에 편견 없는 태도로 열정을 품은 자신과 같은 젊은 세대에게는 정화를 위한 추진력을 제공했다. 『새로운 타이포그래피』에는 치홀트가 살던 이러한 시대적 특성이 상당수 반영되어 있다. 결과적으로 그는 몇몇 동시대 모더니스트들보다 덜 기술결정론적 입장을 보인다. "그 자체가 목적인 전기-기계화는 터무니없다. 새로운 기술의 진정한 목적은 대량 생산된 질 좋은 물건으로 기본적 욕구를 충족시킴으로써 우리의 창조적 힘을 일깨우는 것이다." 그가 보기에 기하학적 형태는 기계화된 생산으로부터 유기적으로 출현한 것이 아니라 "현대적 기술과 표준된 기계를 만드는 제작자들이 필요에 따라 정확한 기하학적 형태를 사용하게끔 이끈" 것이었다. 하지만 그 밑바탕에는 기능주의가 존재했다. 아름다움은 더 이상 "그 자체로 중요하지 않으며 독립적으로 존재하는 독재자도 아니다. 올바르고 적절한 구성의 결과일 뿐이다." 그에게는 "형태의 순수성"이 더욱 중요했으며 궁극적인 목표는 "삶의 통합!"이었다.[107] 그는 다음과 같이 경고했다.

> 인쇄 분야에서 창조적으로 활동하고자 하는 모든 사람들은 새로운 타이포그래피의 지적 토대를 검토할 필요가 있다. 단순히 겉모습만 모방하는 것은 옛날보다 나을 게 없는 새로운 형식주의일 뿐이다.

치홀트는 "많은 사람들이 새로운 타이포그래피를 여전히 본질적으로 기술 상징적인 형식주의의 일종으로 여기는데, 실은 정확히 그 반대"라고

것은 잘못이며 이 단어에 내포된 "중립적인, 수수한, 있는 그대로의 접근" 등의 뜻을 감안할 때 "기능주의, 유용성, 장식의 배제와 같은 뜻도 아울러야 한다"고 주장했다. 『새로운 절제』, 112쪽. 한편 존 헤스켓은 『독일 디자인 1870~1918』 111쪽에서 디자인에서는 이 말을 "실용성(practicality)"이라는 단어로 번역할 것을 제안했다.
107. 원문에서는 볼드체로 강조되어 있다. 『새로운 타이포그래피』, 12~13쪽.

말하며 이런 상황이 바뀔 필요가 있음을 강조했다. 미술과 디자인에서 모더니즘은 현대성에서 내재적으로 도출된 것이 아니라 현대성의 표현이라는 후대 역사가들의 결론을 그는 이미 알아차리고 있었던 것이다.[108]

> 새로운 타이포그래피의 '형식'은 우리가 지닌 세계관의 <u>정신적</u>
> <u>표현</u>이기도 하다. 따라서 새로운 타이포그래피의 표현 방식을 정확히
> 판단하거나 그에 따라 디자인하기를 원한다면 먼저 그 원칙을
> 이해하는 법을 배워야 한다.[109]

그는 새로운 운동에서 뚜렷하게 발견되는 양식적 속성보다는 더 근본적인, 일종의 교리를 위한 책을 만들고자 했다. 그러나 이 지점, 즉 밖으로 드러난 양식과 내부의 원칙들을 하나로 묶으려는 치홀트의 노력에서 우리는 그가 새로운 타이포그래피의 진정한 의미가 타락할 잠재성을 인지하고 있었음을 눈치챌 수 있다. 어쨌든 그가 말했던 일반적인 원칙들은 오늘날에도 여전히 누구나 수긍할 만한 타당성을 지니고 우리에게 강한 자극을 준다.

> 무엇보다도 기존의 표준화된 해결책이 아닌 신선하고 독창적인 지적
> 접근이 요구된다. 명쾌한 사고와 신선하고 단호한 마음가짐으로
> 각각의 일에 임할 수 있다면 일반적으로 좋은 해결책이 도출될
> 것이다.[110]

344

모더니스트들의 기술에 대한 신봉과 장식 없는 형태에 대한 집착의 어두운 이면에는 다른 문화를 배척하는 서구의 오랜 편견이 놓여 있었다. 치홀트만 해도 오래전부터 극동 문화에 관심을 가졌고 일본 타이포그래피 및 그래픽 디자인과 유럽의 새로운 타이포그래피 사이의 유사성을 인식했지만,[111] 오늘날 시각에서 보자면 너무나 오만하게도 한자와 가나를 그리스문자나 키릴문자, 혹은 다른 '외래종' 문자들과 함께 민족주의의 상징으로 치부해버렸다. 그에게 이들은 불가피하게 "미래의 국제 서체"인 로만체로 대체될 것들이었다.[112] '외래종' 가운데서도 파푸아뉴기니에

108. 에릭 홉스봄, 『극단의 시대』(서울: 까치, 1997년) 상권 262쪽. 이미 고전이 되어버린 이 20세기 역사책에 치홀트의 이름이 영예롭게 올라 있다.
109. 『새로운 타이포그래피』, 7~8쪽.
110. 원서의 여백에 굵은 선으로 강조되어 있다. 『새로운 타이포그래피』, 69쪽.
111. 「일본 타이포그래피, 깃발과 기호」(1928년), 38~39쪽.
112. 『새로운 타이포그래피』, 74~75쪽.

능동적 도서: 얀 치홀트와 새로운 타이포그래피

대한 언급은 빈의 건축가이자 디자인 이론가 아돌프 로스의 (악)명성 높은 견해에 그가 찬성하고 있음을 드러낸다.『새로운 타이포그래피』에는 장식과 범죄를 동일시한 루스의 글이 인용되어 있는데 루스에 따르면, 파푸아뉴기니 사람들이 몸에 문신을 하는 것은 그들의 도덕관념이 어린아이와 같아서 그럴 수 있지만 "현대적인", 즉 서구 사람이 같은 행위를 한다면 그건 "범죄 혹은 퇴폐적인" 짓이었다.

형태를 발가벗겨 본질적 요소를 드러내고픈 욕망을 지닌 루스는 일찍이 현대 운동으로서 소문자 전용을 옹호했다. 이는 소련 교육인민위원회의 아나토리 루나차르스키가 소비에트연방 내에서 튀르크어파 사람들을 강제로 서구화하려 했던 시도와 연관된다. 1929년 그는 '반(半) 그리스적' 키릴문자 대신 대문자 없는 로만 알파벳을 채택했다.[113] 하지만 같은 해 루나차르스키는 사임을 했고 잠시나마 소련 내에서 전통적인 아라비아문자 대신 라틴문자를 도입하려는 소문자 전용 정책은 잊히게 되었다.[114]

『새로운 타이포그래피』에서 치홀트는 해당 분야의 역사가이자 이론가로서 자신의 이중 역할을 명확히 드러냈다. 그는 한 치의 의심도 없이, 길을 열어가는 선도자이자 "모든 나라의 소수의 명석한 우두머리이자 아방가르드 인사" 안에 자신을 포함시켰다.[115] 하지만 당시 짧은 이론적 글을 썼던 다른 사람들과 치홀트를 차별화해주는 주된 요소는 그의 글에 나타난 역사적 측면이다.「근원적 타이포그래피」의 시작 부분과 비교해봤을 때 그는 길어진 책의 분량에 걸맞게, 인쇄된 지면의 전통적인 조화를 뒤흔들기 위해 불협화음을 내는 활자 사용(이탤릭, 볼드)을 옹호한 마리네티의 책『미래주의의 자유 언어』(1919년)를 길게 인용하며 이탈리아 미래주의를 포함시키고 새로운 타이포그래피의 역사적 근거를 더욱 넓혔다(부록 B 참조). 치홀트는 "장식적 타이포그래피에서 기능적 타이포그래피로의 전환"을 개척한 공로를 인쇄에 "비전문가인" 마리네티에게로 돌림으로써 이후 널리 받아들여진 현대 타이포그래피의 기원설 중 하나를 만들어냈다. 이어서 그는 스위스와 독일로 건너가 다다이즘을 짧게 개괄한 후 다시 구성주의의 영향으로 돌아와 리시츠키의「타이포그래피의 지형」을 재수록했다. 또한 그는『데 스테일』과『메카노』에서 판 두스뷔르흐가

113.『튀포그라피셰 미타일룽겐』 26권 8호, 1929, 186쪽.
114. 이에 자극받은 터키공화국의 초대 대통령 케말 아타튀르크는 1928년 단기간에 걸쳐 아라비아문자를 라틴문자로 대체했다. 그리고 아마도 이 일의 결과로, 오스만제국과 터키공화국의 정치적 연결 고리를 피하기 위해 1930년대 중반 라틴문자는 키릴문자에 의해 축출되었다. 이는 러시아의 문화적 지배력을 반영함과 동시에 소련 동부 지역의 문화적 자주성을 드러내기 위한 시책이었다.
115.『새로운 타이포그래피』, 13쪽.

역사를 만들다

작업했던 초기의 "장식 없는 타이포그래피"에 좀 더 공로를 돌렸다.[116]
　　새로운 타이포그래피의 시초가 누구인지에 대한 논쟁을 의식한
치홀트는 책에 실린 선구자들의 목록에 덱셀과 바우마이스터를 신중하게
포함시켰다.

> 전쟁이 끝난 후 추상화와 구성주의의 창조자들은 실용적인
> 작업에서 동시대 타이포그래피 양식을 위한 규칙들을 고안해냈다.
> (…) 독일에서는 주로 1922년까지 빌리 바우마이스터, 발터 덱셀,
> 요하네스 몰찬, 쿠르트 슈비터스를 비롯한 몇몇 사람들이 새로운
> 타이포그래피를 실현시켰다.[117]

그는 꼼꼼하게도 새로운 타이포그래피를 다룬 바우마이스터와
덱셀의 글들을 거론하면서, 나아가 이 분야에서 현재 활동하고 있는
사람들의 목록을 상세히 소개했다.[118] 물론 그가 전에 출간했던 「근원적
타이포그래피」 역시 새로운 타이포그래피의 발전의 일부로서, 사실
그대로를 밝히는 방식으로 책 뒤에 실린 참고 문헌 목록에 포함되었으며
본문에는 이에 관한 짧은 문단을 포함시켰다. 또한 치홀트는 지면을
통해 일찍이 『스위스 그래픽 소식』에 실린 서평 때문에 고통받았던 일을
복수할 기회를 가졌다. 중도적 관점에 기대는 척하면서 악의에 찬 비평만
하는 "소수의 반대를 일삼는 편견덩어리"들에게 그는 극단의 시기를
겪고 있는 독일에서 중용이란 존재하지 않으며 불가피하게 자신처럼 특정
방향으로 나아가지 않을 수 없다고 주장했다.[119]
　　「근원적 타이포그래피」와 비교했을 때 바우하우스의 중요도는 훨씬
줄어들었다. 모호이너지의 작업은 바우하우스 총서를 위한 리플릿 작업
하나밖에 실리지 않았으며(이번에는 오리지널 그대로 실었다), 『회화,
사진, 영화』(1925년)에 실린 영화 타이포그래피 사례 「메트로폴리스
다이내믹」도 싣지 않은 점은 특기할 만하다. 요스트 슈미트의 작업은 두
개, 바이어의 작업은 (이 책에서 추천하는 많은 DIN 규격 가운데 하나인)
표준화된 서식류를 다룬 장에 실린 바우하우스 편지지를 포함해 모두
다섯 개가 실렸다. 아마도 치홀트는 바우하우스는 이미 좋은 작업들을

116. 하지만 치홀트는 『메카노』를 직접 본 적이 없다. 판 두스뷔르흐와 나눈 대화를 바탕으로
기술했을 뿐이다. 치홀트가 라울 하우스만에게 보낸 1930년 4월 3일 편지.
117. 『새로운 타이포그래피』, 58쪽.
118. 덱셀을 존중하는 뜻에서 그는 뢸과 슐레머도 목록에 포함시켰는데, 사실 슐레머를 새로운
타이포그래퍼로 분류하는 것은 새로운 타이포그래피의 정의를 넓히는 짓이었다. 그의 주요 자격
요건은 바우하우스 인장이었다. 이는 활자상자의 재료를 새롭게 활용했다는 점에서 치홀트의
'근원적 타이포그래피'에 속한 '타이포-인장'을 위한 기준을 충족시킬 수 있었다.
119. 『새로운 타이포그래피』, 61쪽.

사람들에게 충분히 알렸다고 느꼈던 것 같다(참고 문헌에는 각종 저널에
실린 바우하우스 특집들과 바우하우스 총서 목록이 포함되어 있다).[120]
하지만 바이어 본인은 1928년 바우하우스를 떠난 후에도 "새로운
타이포그래피"를 "바우하우스 양식"과 어느 정도 동일시하는 생각을
유지한 것 같다. 『새로운 타이포그래피』를 받아본 그는 치홀트의 글에
드러난 정치적 색깔에 불편함을 드러내는 장문의 편지를 보냈다.

> 나는 이렇게 말하고 싶네. 만약 이 책이 쓰인 맥락을 고려해서
> 판단한다면, 그러니까 내 말은 인쇄교육연합의 주문을 뜻한다네,
> 책의 구성이나 책에 실린 실용적인 사례들은 확실히 올바르다고
> 할 수 있어. 그렇지 않다면 나는 새로운 타이포그래피를 세계관과
> 결부시키는 것은 잘못이라고 생각하네. 그런 방식으로는
> 이 분야가 실제보다 더 문제가 많은 것처럼 보여. 언젠가는 분명히
> 알게 될 걸세. 이 책에 반영된 협소함과 경직(이렇게 말해도
> 우리 사이에 어떤 해도 끼치지 않으리라 믿네)은 닳아 없어지고
> 즉물성과 유용성이 당연하게 여겨질 것임을. 목적에 얽매여
> 대칭이니 비대칭이니 어느 하나를 옳다고 여기는 것이 아니라,
> 자유로이 창조적으로 디자인하게 되겠지. 이론이나 규칙들 없이,
> 덜 문제적이고 더 느슨한 방식으로 말일세.[121]

바이어는 그나 치홀트처럼 타이포그래피에서 새로 나타난 예술적
디자이너들이 작업과 글을 통해 자신의 페르소나들을 창조하고
있다는 점을 깨닫고 있었다. 바이어가 편지에 적은 대로 『새로운
타이포그래피』는 어떤 의미에서 그가 충분히 유연하지 못하다고 느끼기
시작한 특유의 청교도적인 접근을 보여준다. 한편 베를린에서 그래픽
디자이너로 새로운 경력을 시작한 바이어는 바우하우스에서 그가 하던
제한된 인쇄 업무와는 전혀 다른 종류의 일을 하고 있었다. 국제적인 광고
에이전시 돌랜드의 독일 지사 및 독일어판 『보그』의 아트 디렉터로서
그는 자신의 기술을 상업적인 일에 접목시켰다. 치홀트에게 새로 나온
『보그』를 몇 권 보내주며 바이어는 "내가 처한 여러 조건들 때문에 나는
진짜배기 '근원적 타이포그래퍼'로서 취했어야 할 방식과 다른 해결책을

120. 바우하우스에 대한 치홀트의 역사적 관점은 요하네스 이텐의 작업을 "표현주의" 시기의
작업으로 언급한 주석에서 엿볼 수 있다. 치홀트는 이텐이 디자인한 『유토피아』(1922년)에 대해
새로운 타이포그래피의 범위 바깥에 있지만 "동시대적으로 중요한 상징주의" 타이포그래피로
분류했다. 『새로운 타이포그래피』, 58쪽.
121. 바이어가 치홀트에게 보낸 1929년 11월 26일 편지.

역사를 만들다

찾아야 했다네"라며 약간 변명하는 어투로 말했다.[122]

　　아이러니하게도 독일 공산당 공식 저널 『붉은 깃발』은 치홀트의
책이 오히려 충분히 정치적이지 않다며 비판을 가했다.

> ("새로운 세계관"이라는 장에서) 이데올로기에 관한 한 치홀트는
> 완전히 실패했다. 그는 진짜 이데올로기, 즉 현실의 '정치' 문제들을
> 다루는 대신 원시적인 기술 낭만주의를 칭송했다. 이와 맞물려 정치
> 프로파간다의 수단으로서 타이포그래피가 지닌 광대한 가능성을
> 무시한 채 그저 광고의 수단으로서만 그 기능을 다뤘다.[123]

이러한 정서는 1928년 4월 그로피우스의 뒤를 이어 새로 교장이 된
한스 마이어의 지도 아래 사회주의 성향이 강화된 바우하우스에서도
퍼져 있었다. 한 익명의 필자는 바이어와 마찬가지로 이 책이 좁은 접근
방식을 보이고 있으며 지극히 얄팍하다는 독설에 찬 리뷰를 바우하우스
저널에 실었다. 광고를 둘러싼 인쇄 프레임을 "과거의, 개인주의 시대"와
동일시한 치홀트의 말에서부터 실마리를 풀어나가면서 이름을 밝히지
않은 이 필자는 장광설을 늘어놓았다.

> 만약 당신이 광고의 본질에서 개성을 없애버리길 원하는 거라면
> 단지 디자인에서 대칭을 비대칭으로, 프락투어체를 산세리프체로,
> 그림을 사진으로, 장식을 이른바 기능적인 기하학으로 대체하는
> 것만으로는 충분치 않습니다. 목적을 달성하기 위해서는 좋든 싫든
> 집을 함께 태우는 수밖에요. 아마 당신은 모든 자본주의 광고를
> 처음부터 끝까지 부정해야 할 겁니다. 하지만 개인적인 상업 활동이
> 존재하는 한, 그것들은 여전히 인식할 수 있는 형태로 남는 것이
> 더 좋지 않을까요. 치홀트 씨, 당신은 형식적인 피상성에 만족하는
> 듯합니다. 당신은 책 전체를 구조적-구성주의적으로 디자인된 인쇄물
> 사례로 채울 수 있다는 이유만으로 새로운 철학을 선언했습니다.
> 하지만 용서하시기를. 구성주의가 도식적으로 적용된 도판들을
> 끝없이 보고 있는 건 끔찍하게 지루한 일입니다. (…) 결국 이것은
> 지나치게 체계적이고 너무 꽉 조인 기하학입니다. 더욱이 이는 항상
> 즉물적이지도 않으며, 근원적이라고 할 수도 없고 종종 제멋대로
> 양식화되거나, 때로는 가독성을 완전히 해치기도 합니다. (…)
> 　　하지만 인정할 건 해야 한다. 치홀트의 책은 견고하고 근면한

122. 바이어가 치홀트에게 보낸 1929년 7월 24일 편지.
123. 저자는 'Dur'로 표기되어 있다. 『붉은 깃발』, 1928년 12월 16일.

84　　**능동적 도서: 얀 치홀트와 새로운 타이포그래피**

노력의 산물이다. 사례 모음집이기는 하지만 진지하다. 만약
치홀트의 체계화에 얽매여 경직되지 않고, 현 시점에 필요한 것들을
잘 알고, 창조적 자유를 위한 건전한 감각을 갖고 있다면, 심지어
계몽된 타이포그래퍼라 할지라도 이 책은 도움이 될 것이다.[124]

치홀트처럼 좌익 성향을 지닌 사람들에게 이는 바이어의 비평과 더불어
급소를 찌르는 것처럼 느낄 수 있다. 불과 몇 년 후에 그가 쓴 몇몇
글들에서 이 두 비판에 대한 부분적인 반응을 감지할 수 있다.
　하인리히 뷔인크의 비평은 덜 정치적이었지만 가혹하기는
매한가지였다. 그는 마치 자신의 옛 학생의 관점을 설명하거나 적어도
다뤄야 할 의무라도 느끼는 양 새로운 타이포그래피의 주제로 돌아가
2년 새 네 편의 글을 썼다.『새로운 타이포그래피』를 논평하는 글
「요하네스의 변화」에서 뷔인크 역시 책에 실린 "피곤할 정도로 비슷한"
사례들을 공격하며 다음과 같이 말했다.

> 좋은 타이포그래피의 비밀은 한쪽으로 치우진 신조에 복종하는 데
> 있지 않다. 그것은 항상 개인의 창조적 능력과 밀접한 관계가 있다.
> 타이포그래피에서 낡은 길을 따르느냐, 새로운 길을 따르느냐는
> 완전히 요점을 빗나간 것이다. 그것은 새로움만이 우리 시대의
> 성과물이라고 생각하는 소수의 광적인 추종자들의 문제보다
> 결과물과 훨씬 더 결부된 일이어야 한다.

결론에서 뷔인크는 예언자적인 관찰을 내놓았다.

> 치홀트의 책은 그 시대의 흥미로운 기록으로서 가치가 있다. 이는
> 앞으로 저자가 밟아나갈 자연스러운 발전 과정에서 일종의 표석이
> 될 것이다. 아마도 분명히 요하네스는 언젠가 다시 한 번 영광스러운
> 자리로 되돌아올 것이다.[125]

치홀트를 가르쳤던 또 다른 선생, 발터 티만은『새로운 타이포그래피』가
출간된 지 약 반년이 흐른 후에야 비로소 입을 열어 책에 대한 부정적인
견해를 내비쳤다. 1929년 2월에 열린 한 강연에서 이 라이프치히

124.『새로운 타이포그래피』에 대한 익명의 리뷰,『바우하우스』, 3권 2호, 1929년.
125. 뷔인크, 「요하네스의 변화」, 79쪽. 하지만 2년 후에 펴낸『한 시간의 인쇄 디자인』에서
뷔인크를 새로운 역사주의자 "새로운 비더마이어" 양식의 옹호자로 일축한 것으로 보아
치홀트는 그의 비판을 겸허히 받아들이지 못한 듯하다(역주: 비더마이어는 19세기 독일에서 유행한
간소하고 실용적인 예술 양식이다. 경멸하는 의미로 인습적이고 독창성 없음을 뜻하기도 한다).

역사를 만들다

아카데미의 교장 선생님은, 그가 보기에 "무비판적인 군중"으로부터 인기를 끌었을 뿐인 (경쟁 학교의 선생) 레너와 치홀트의 이론을 비판했다. 인쇄업계 안에서 노조 운동이 지닌 힘을 고려했을 때 이 말은 꽤나 자극적이었다. 티만의 발언은 곧 『튀포그라피셰 미타일룽겐』에 실린 분개에 찬 응답을 받았다. 익명의 필자는 티만의 글은 인쇄소 직공들에게 치욕을 줬으며 미래는 그런 군중, 즉 "집합적 노동 정신과 공동의 창조 의지에 고무된" 군중에게 달린 것이라고 주장했다. 치홀트의 명예 역시 옹호되었다.

> 또한 당신이 반론을 제기한 치홀트의 책은 ('무비판적인 군중인') 인쇄교육연합이 발행한 책입니다. 아무도 당신이 반론할 권리가 있다는 데 불만을 갖지는 않을 겁니다. 하지만 티만 씨, 우리는 당신 책이 기다려지는군요. 그때 우리는 좀 더 이야기를 나눌 수 있을 겁니다.[126]

조금 우호적인 형태를 취하기는 했지만 임레 크네르 역시 전통주의 관점에서 반론을 제기했다. 헝가리 시골에서 아버지의 인쇄소를 물려받은 크네르는 철저히 업계 안에서 자라난 인쇄인이었으며 라이프치히 실업학교에서 교육을 받아 치홀트에게 유창한 독일어로 편지를 쓸 수 있었다. 서신을 주고받기 시작할 때부터 크네르는 새로운 타이포그래피에 회의적이었다. 치홀트의 초기 캘리그래피 작업이나 레터링 작품을 봐온 그로서는 치홀트를 공예 장인으로 여기고 있었으며 치홀트가 "새로운 방향"에서 무엇을 성취할 수 있을지 관심을 갖고 지켜보았다. 반대로 치홀트는 크네르의 고전적 타이포그래피 작업에 깃든 현대적인 측면을 높이 사 그의 의견을 존중했다. 『새로운 타이포그래피』를 받아보기 전에도 크네르는 (인쇄 기법으로부터 자연스럽게 도출되지 않는다는 의미에서) 치홀트의 근원적 타이포그래피 작업이 "개인주의적"이고 "완전히 타이포그래피적이지 않다"고 비판했다. 이는 치홀트 이론에 대해 인쇄업계에서 나온 비평 아래 많은 부분 깔려 있는, 인쇄공과 디자이너 사이의 긴장이라는 문제점을 상기시켜준다. 검은 예술의 수호자로서 인쇄공들은 그들에게 인쇄에 대해 왈가왈부하는 외부인을 주제넘게 여겼다. 크네르도 마찬가지였다.

126. 「겸손과 겸허: 까마귀와 무비판적인 군중」, 『튀포그라피셰 미타일룽겐』, 26권 4호, 1929년, 85쪽. 익명의 필자는 브루노 드레슬러일 가능성이 높다. 같은 해 3월 인쇄교육연합 베를린 지부에서 열린 강연에서 그 문제를 다룬 적이 있다. 그의 비판은 티만이 했던 두 개의 강의 기록에 근거한 것이었는데 정작 티만은 다음 호 저널에서 자신은 그런 논쟁적인 말을 한 적이 없다고 부인했다.

논평을 용서하게. 하지만 친애하는 치홀트, 나는 자네나 자네 같은 누군가가 새로운 타이포그래피 양식을 창조하는 건 불가능하다고 여기네! 자네는 그러기에는 완전한 인쇄공이 아니잖나! 이 업계에서 자라 모든 가능한 경험을 해왔고, 또 그것을 자기 것으로 만들어왔다고 자부하는 나도 여전히 지난 20년간 겪지 못했던 문제나 가능성들과 계속해서 마주치고 있다네. 바깥 사람들로서는 상상도 못하는 그런 것들을 말이야.

기술은 외부에서 자극을 받아 그 표현 형태를 일신할 수 없는 법이라네.[127]

마지막 부분, 즉 외부인들이 인쇄업계의 디자인을 새롭게 하기 위한 추동제를 제공했다는 것이야말로 정확히 치홀트의 견해였다. 크네르는 모더니스트들의 의도에 동조하지 않았으며 도리어 그들이 잘못 판단한 것으로 여겼다. 그는 "어느 누구도 발전의 속도를 강제로 앞당길 수 없다"고 경고하며 그런 식으로 만들어진 혁신은 지속될 수 없다고 말했다. "전통을 너무나 귀중하게 여긴" 크네르는 자신과 치홀트가 극과 극의 관점을 대변하고 있음을 깨달았다. 하지만 한창 중요한 변화를 겪고 있던 시기 크네르와의 의견 교환은 치홀트를 일깨워 주었으며 특히 자신이 짊어진 현대성에 대한 책무를 정당화해 주었다. 『새로운 타이포그래피』를 받고 크네르가 한 비평에 답하며 치홀트는 이렇게 설명했다.

저는 새로운 경향에 관해 당신을 완전히 납득시키는 것이 가능한지 잘 모르겠습니다. 당신과 나의 차이는 온전히 세대 차라고 믿습니다. 전쟁 후에 자라난 저로서는 자연히 전쟁 전에 했던 모든 것에 대해 상당히 회의적일 수밖에 없습니다. 모든 새로운 문화가 그래야 했던 것처럼, 우리가 지금 하는 작업의 동기는 낡은 것에 대한 거부입니다. 설혹 이것이 이상하고 잘못된 길로 이끌지라도 저는 쇄신과 재건에 대한 욕망을 가장 결정적인 요인으로 여깁니다. 이를 향한 우리에게 젊은 수습공과 훈련생들은 힘을 실어줍니다. 그들 대다수는 새로운 것에 호의를 지니고 있습니다. (…)

우리가 근본적으로 바라는 것은 구조를 전적으로 무시하는 것이 결코 아닙니다. 또 순전히 지적인 의미를 추구하는 것도 아닙니다. 제 의견으로는 새로운 타이포그래피가 고전적인 타이포그래피가 지니고 있던 내용과 기술, 형태 사이의 조화를 인정하는 것이 중요합니다. 이것은 현재 우리 본성의 지적인 표현에

127. 크네르가 치홀트에게 보낸 1927년 9월 11일 편지(베케시 아카이브).

완전히 적대적인 사례이기 때문입니다. 새로운 정신적 경향은 의심의 여지없이 자신만의, 그와 유사한 적절한 표현에 도달할 것입니다.[128]

아방가르드의 형성

『새로운 타이포그래피』를 위해 자료를 취합하며 치홀트는 다재다능한 네덜란드 디자이너 피트 즈바르트의 작업에서 커다란 친연성을 발견했다. 1921년에서 1927년 사이 건축가 헨드릭 베를라허의 조수로 일했던 즈바르트는 신문에 건축 칼럼을 썼으며 대량생산을 위한 유리 제품과 가구는 물론 옷도 디자인했다. 1919년에서 1933년 사이에는 로테르담 아카데미에서 미술사와 디자인 기법을 가르치기도 했다. 또한 정규교육을 받지 않았음에도 본연의 재능을 발휘해 인쇄공들에게서 재빨리 실무를 터득해 1921년에는 이미 타이포그래퍼로 활발히 활동하고 있었다. 1923년 베를라허의 소개로 네덜란드 케이블 회사 NKF의 홍보물 디자인을 맡은 즈바르트는 이 회사 제품에 맞는 혁신적이고 현대적인 기법을 개발할 자유를 누릴 수 있었다. 그는 굵기와 크기 대비를 유희적으로 사용해 순수한 타이포그래피 광고를 디자인했는데 이는 미래주의와 다다가 지닌 혼돈스러운 성향을 구성주의의 외관으로 누그러뜨린 것이었다. 실제로 즈바르트는 1923년 러시아 방문단이 네덜란드를 찾았을 때 리시츠키를 만나『목청을 다하여』를 선물받은 적이 있다. 이때 리시츠키는 즈바르트에게 포토그램 기법을 가르쳤으며, 재차 방문해서는 포토몽타주를 가르쳤다.『새로운 타이포그래피』에 실린 작업에서 보듯 즈바르트는 곧 순수한 타이포그래피 작업이었던 NKF 홍보물에 포토그램을 사용하기 시작했다.

치홀트는 네덜란드 잡지『광고』(1927년 1월)에 실린 NKF 광고를 보고 회사에 직접 홍보물을 요청하는 편지를 썼다. NKF는 치홀트와 즈바르트를 연결해주었고, 치홀트는 그해 8월 즈바르트에게 자신의 작업 몇 가지를 동봉하며 자료를 요청하는 편지를 씀으로써 지속적으로 자료를 교환하기 시작했다. 치홀트는 즈바르트에게 "저는 당신과 극도로 비슷한 정신을 품고 있다"고 말할 정도로 그들의 연대 의식에

348

128. 치홀트가 크네르에게 보낸 1928년 7월 25일 편지(베케시 아카이브). 이 편지에는 다소 흥미로운 점이 있다. 그와 편지를 주고받은 지 꽤 오래됐음에도 불구하고 편지를 이지르 크네르, 즉 임레의 아버지이자 크네르 인쇄 왕국의 설립자 앞으로 보낸 것이다. 아마 그들의 관점 차가 계속 벌어지자 그들의 나이 차이를 과장하기 위해 그런 것일 수도 있다. 임레 크네르는 (1928년 7월 27일 편지에서) 제1차 세계대전이 일어날 동안 겪은 "지적 발달" 과정을 고려하면 자신의 문화적 정체성이 전쟁 전에 형성됐다는 것은 인정하지만 자신의 나이는 고작 (치홀트보다 열두 살 많은) 서른여덟밖에 되지 않는다고 설명했다. ◆

능동적 도서: 얀 치홀트와 새로운 타이포그래피

의문을 갖지 않았다.[129] 보내준 자료에 감사를 표하며 즈바르트에게
보낸 다음 편지에서는 "선생 작업은 예외 없이 좋습니다. 선생을 알게
되어 행복합니다"라고 말하기까지 했는데 이런 표현은 치홀트로서는
드문 것이었다.[130] 즈바르트에게 보낸 편지에서 치홀트는 공동의 정신을
품고 있다는 말을 한 번 이상 언급하면서 자신들이 선택된 엘리트
그룹에 속한다고 느끼고 있음을 명확히 드러냈다. 그는 자신이 선택한
소수에 들지 않는 다른 사람들, 예를 들어 (그의 상사였던) 파울 레너와
프리츠 헬무트 엠케는 일축했다. 이들은 모두 제1차 세계대전 이전
서적 예술의 고전적 부흥에서 발전해 '새로운' 양식을 제한적으로
수용한 사람들이었다. 치홀트에 따르면 엠케는 "현대 운동을 뒤따르는
데 실패했다." 즉 그는 전위가 아니라 후위였다.[131] 레너에 대해서는
"그는 아직 당신이 누군지도 모릅니다. 그는 변절한 전력이 있는 자(ein
überlaufer)"라고 말하며 그에게 작업을 보내주지 말 것을 당부했다.[132]

치홀트는 즈바르트의 몇몇 작업들을 『새로운 타이포그래피』에
신기를 열망했지만 사진이 새겨진 인쇄판을 만들기에 시간이 촉박했다.
그가 즈바르트에게 언급했듯이 "책은 이미 조판 중"이었다.[133] 치홀트가
자신이 수집한 자료들을 얼마나 애지중지했는지는 즈바르트에게 NKF의
'종이 절연 전선'을 위한 홍보물을 보내달라고 한 데서 살펴볼 수 있다.
그는 이미 영어판을 가지고 있었지만 인쇄 과정에서 자료가 훼손될까봐
두려워서 그의 새 친구에게 여분의 네덜란드어판 원본을 보내달라고
요청했다. 즈바르트에게는 이렇게 설명했다. "저는 이것을 당신 특유의
색깔이 드러나는 작업으로 여기고 있습니다. 정확한 것을 복제하는 것이
저에게는 매우 중요합니다."[134]

타이포그래퍼로서 즈바르트는 자신을 타이포텍트(Typotect)*라
칭했다. 엄격히 계획된 그의 접근법은 확실히 치홀트에게 매력적으로
비춰졌을 것이다. 1925년 네덜란드에서 국가 표준으로 채택된 DIN

129. 치홀트가 즈바르트에게 보낸 1927년 8월 15일 편지.
130. 치홀트가 즈바르트에게 보낸 1927년 8월 31일 편지.
131. 치홀트가 즈바르트에게 보낸 1929년 8월 15일 편지. 1925년 「근원적 타이포그래피」를 본
엠케는 치홀트를 가리켜 "가장 재능 있고 숙련된 저술 예술가"라고 부르며 매우 우호적인 리뷰를
썼었다. 『튀포그라피셰 미타일룽겐』 23권 8호, 1926년, 218쪽에서 재인용.
132. 치홀트가 즈바르트에게 보낸 1927년 12월 14일 편지.
133. 치홀트가 즈바르트에게 보낸 1927년 9월 12일 엽서. 1928년 1월 26일 즈바르트에게 보낸
편지에서는 책이 8주 안에 나올 거라는 희망을 내비쳤지만 결국 6월에야 나왔다.
134. 결국 치홀트는 『새로운 타이포그래피』에 자신이 갖고 있던 자료를 실어야 했다. 즈바르트가
보내준 네덜란드어판은 『포름』에 실린 치홀트의 관련 기사 「사진과 타이포그래피」에 사용됐다.
마찬가지로 학생들을 가르칠 때도 치홀트는 자신의 자료를 수업 자료로 활용하길 원치 않고
그래픽직업학교 수업용 자료를 따로 요청했다(즈바르트에게 보낸 1927년 11월 30일 편지).
* 역주: 타이포그래퍼와 건축가를 아우르는 말

규격 종이를 기꺼이 사용한 점도 마찬가지였다. 즈바르트는 NKF 홍보용 소책자에 필요한 전선 확대 사진을 얻는 데 어려움을 겪자 사진을 독학하기도 했다. 1928년 봄 A4 크기로 출간된 이 소책자의 시험 교정지를 몇 장 받아본 치홀트는 흥분해서 말했다. "선생이 작업한 새로운 NKF 카탈로그를 받아볼 수 있다면 정말 최고로 기쁘겠습니다. 지금까지 본 것 중 가장 훌륭한 작업입니다. 모든 페이지를 보지 못한다면 굉장히 후회스러울 것입니다."[135] 카탈로그는 『새로운 타이포그래피』에 포함시키기에 너무 늦게 도착했다. 하지만 치홀트는 즈바르트에게 소책자 발간을 축하하는 편지를 썼다. 완벽주의자답게 가벼운 비판을 참지 못하긴 했지만 말이다.

> 선생의 NKF 카탈로그는 정말 훌륭합니다. 한 가지, 굳이 결점을 말하자면 바깥 여백에 있는 검은 줄무늬가 제게는 조금 형식적으로 느껴집니다. 하지만 그게 전부입니다. 어쨌든 카탈로그의 전체적인 아름다움은 그것 때문에 손상을 입지 않습니다.[136]

즈바르트를 만나기를 고대했던 치홀트는 혹시 즈바르트가 슈투트가르트에서 공작연맹이 주최한 '주거'전을 방문할 계획이 있으면 그곳에서 만나자고 편지에 썼다. 이 전시에는 바이센호프 주거단지를 중심으로 르코르뷔지에, 그로피우스, 페터 베렌스를 포함해 선도적인 모더니스트 건축가들이 대거 참여했는데, 실제로 슈투트가르트를 찾은 즈바르트는 뮌헨에 있는 치홀트에게 연락을 취했다. 치홀트는 이미 전시를 본 상태였지만 다음과 같이 급행 편지를 보냈다.

> 저는 토요일(내일) 오후 네 시 삼십 분에 급행열차로 슈투트가르트에 도착할 예정입니다. 도착하자마자 숙소를 잡고 약 한 시간 후쯤 선생을 만나러 호텔로 가겠습니다. 혹시 그때 시간이 여의치 않으면 저녁에 만날 장소와 시간을 메모로 남겨주십시오.[137]

하지만 편지를 부치자마자 치홀트는 즈바르트로부터 다음 기회로 만남을 미뤄야 할 것 같다는 편지를 받았다. 그는 언젠가 만날 수 있기를

135. 치홀트가 즈바르트에게 보낸 1928년 3/4월 편지.
136. 치홀트가 즈바르트에게 보낸 1928년 6월 13일 편지. 1929년 여름 이 홍보 책자의 영어판을 받은 치홀트는 『포름』에 여기에 대한 글을 쓸 것을 제안했지만 무산된 듯하다(치홀트가 즈바르트에게 보낸 1929년 8월 15일 편지). 이 브로슈어는 브로스&헤프팅의 『네덜란드 그래픽 디자인』 86쪽에 수록됐다.
137. 치홀트가 즈바르트에게 보낸 1927년 10월 20일 편지.

능동적 도서: 얀 치홀트와 새로운 타이포그래피

바란다는 답장을 썼다. 그리고 이듬해 네덜란드 해변으로 휴가를 떠난 치홀트는 헤이그를 방문해 그와 만나게 된다. 치홀트는 엽서를 보내 기차가 정박했을 때 즈바르트나 그의 부인이 자신을 만나러 올 수 있는지 물었다. "역에서 식별 표시: 단춧구멍에 종이 리본."[138]

즈바르트는 헤이그에 있는 트리오 인쇄소를 위한 안내서에 「낡은 것에서 새로운 타이포그래피로」라는 제목의 에세이를 썼다(실제로 인쇄되지는 않았다). 그는 치홀트의 글에서 많은 부분을 빌려왔지만 한 가지 주요한 다른 점이 있다. 비대칭 배열의 장점을 언급하며 그는 다음과 같이 말했다.

> 낡은 타이포그래피가 대칭적으로 배열된 반면 (가운데 축에 중심을 둔 이 레이아웃은 심지어 논리를 훼손하면서까지 유지되었다) 새로운 타이포그래피는 왼쪽 끝에 텍스트를 정렬시키고 끝나는 지점은 글줄의 길이에 맡기거나 혹은 일부러 줄을 바꿔 텍스트 내에 일종의 긴장감을 유도한다(광고에서 이런 일이 벌어진다).[139]

마지막 구절은 즈바르트의 타이포그래피 작업이 대부분 광고와 관련되어 있음을 드러내긴 하지만, 이 글은 새로운 타이포그래피가 왼끝맞추기, 혹은 끝흘리기 조판과 연루되어 있음을 명확히 암시한다. 이는 사실 연속된 글의 본문에서는 실제로 일어나지 않는 일이다. 치홀트는 '모더니스트'로 활동하는 동안 어떤 작업에서도, 심지어 광고에서도 이러한 방식으로 활자 조판을 지정하지 않았다. 왼쪽 정렬은 비대칭 타이포그래피 이론의 논리적 결과이지만 1920~30년대 인쇄소에서 식자공에게 이를 요구했다면 꽤나 논란을 일으켰을 것이다. 하지만 치홀트의 글이나 작업에서 그러한 점을 거의 찾아볼 수 없다는 사실을 그런 실용적인 차원에서 설명하거나, 혹은 결과론적으로 의문스러운 부재로 특징지을 필요는 없다. 그는 단지 비대칭 원칙을 추구하는 데 있어 거기까지 나가지 않은 것뿐이다. 시기는 아직 무르익지 않았다.[140]

648

치홀트와 즈바르트는 영화에 대한 열정도 공유했다. 즈바르트가 1928년 4월과 5월 사이 헤이그에서 열린 국제 영화 전시를 준비할 때 치홀트는 자신이 모아둔 푀부스 영화사 포스터 전체를 포함해 독일의

138. 치홀트가 즈바르트에게 보낸 날짜 미상의 엽서.
139. 몬구치, 「피트 즈바르트: 타이포그래피 작업 1923/1933」, 7쪽(페이지 번호 없음)에서 재인용. 트리오 인쇄소에 대해서는 브로스&헤프팅의 『네덜란드 그래픽 디자인』 106~107쪽 참조.
140. 킨로스, 「맞추지 않은 글과 결단의 시간」, 『맞추지 않은 글』, 286~301쪽 참조. 1970년 치홀트는 마침내 그 문제에 대해 입을 열어 "왼끝맞추기 조판은 읽기에 좋지 않다"고 단호히 말했다. 「귓속의 속삭임」, 364쪽.

역사를 만들다

영화 포스터 사례를 기꺼이 그에게 보내주었다. 자료를 보내주며 치홀트는 "불행히도 푀부스 영화사가 파산하는 바람에 더 이상 영화 포스터 작업을 하지 못했습니다. 자료적 관점에서 볼 때 이는 저에게 큰 손실입니다"라고 덧붙였다.[141] (푀부스 영화사는 선전 영화 제작을 위해 독일 해군이 마련한 기금 남용과 관련해 일어난 시끄러운 부패 스캔들로 문을 닫았다.) 치홀트는 당시 만들어진 독일 영화 포스터들을 거의 예외 없이 형편없다고 느꼈다. 비록 지금은 고전이 된 프리츠 랑의 영화 「메트로폴리스」의 포스터는 "나쁘지 않다"고 평했지만 말이다. 불과 2주 전에 개봉된 이 영화를 두고 치홀트는 "모든 시대를 통틀어 최악의 영화 가운데 하나"라고 평했다.[142] 뉴욕을 보고 영감을 얻은, 르코르뷔지에의 울트라 유토피아와 닮은 미래 도시에 대한 랑의 비전이 치홀트 맘에 들었으리라 생각할 수도 있지만, 치홀트는 랑을 "젠체하는 치장의 옹호자"로 묘사한 당시의 독일 문화 비평가 지그프리트 크라카우어의 견해에 동조했던 것 같다.[143]

치홀트는 즈바르트에게 민족주의자들이 베를린에 있는 독일 최대의 영화사 UFA를 인수한 후 독일 영화의 질이 떨어지고 있다고 한탄하며 그가 뮌헨 '영화예술민중연합' 준비 위원회에 있다고 밝혔다. 이 연합은 "사회적으로 가치 있는" 영화를 위해 캠페인을 벌일 목적으로 전국 각지에서 싹튼 모임 중 하나였다.[144] 비록 그 모임이 준비 단계를 넘어 발전했는지는 명확하지 않지만, 치홀트는 자신의 이름이 찍힌 이 모임의 표준 편지지 서식까지 갖고 있었다. 푀부스의 영화 포스터 이외에도 치홀트는 뮌헨 영화축제와 1929년 여름 지가 베르토프의 강연을 위한 포스터를 포함해 뮌헨에서 열린 몇몇 영화 이벤트 홍보물을 디자인했다. 이 소비에트 영화 개척자는 치홀트가 공동 기획한 영화 및 사진 전시에서 USSR 부문을 맡은 리시츠키의 디자인 설치를 감독하기 위해 독일에 있었다.

치홀트의 눈을 사로잡은 또 다른 타이포그래퍼는 파울 스하위테마였다. 즈바르트와 편지를 주고받기 시작할 무렵 『광고』에서

350

141. 치홀트가 즈바르트에게 보낸 날짜 미상의 편지. 1928년 3/4월.
142. 치홀트가 즈바르트에게 보낸 1927년 10월 20일 편지. 대신 치홀트는 지가 베르토프의 영화와 함께 화가이자 음악가였던 발터 루트만의 다큐멘터리 영화 「대도시의 심포니」(1927년)를 추천했다(루트만은 1936년 레니 리펜슈탈을 도와 「올림피아」를 편집했고 1941년 나치 선전 영화를 만들다 치명적인 부상을 당했다).
143. 크라카우어, 『칼리가리에서 히틀러까지』, 149쪽. 그는 랑의 접근법을 "예술인 척하는, 내용으로부터 유리된 기교"로 요약했다. 150쪽.
144. 치홀트가 즈바르트에게 보낸 1928년 6월 13일 편지. 제1차 세계대전 동안 정부가 주도해 주요 영화사들을 합병하면서 만들어진 UFA는 1927년 말 미디어 업계의 거물이자 히틀러 지지자 중 하나인 알프레드 후겐베르크에 의해 인수되었다.

능동적 도서: 얀 치홀트와 새로운 타이포그래피

그의 작업을 본 치홀트는 즈바르트에게 그의 주소를 문의했다. 고기와 빵 써는 기계(그리고 분유)를 만드는 톨레도베르켈이라는 회사를 위해 디자인한 홍보물이었다.[145] 실제로 스하위테마는 즈바르트와 친분이 있었다. 즈바르트와 로테르담 아카데미를 함께 다닌 헤라르트 킬랸을 포함해 이 세 사람은 1928년 사진 기법을 배우기 위해 독일에서 나온 안내서를 돌려가며 보기도 했다. 1931년경 이들이 만든 네덜란드 우표는 충격적인 타이포포토 디자인을 보여준다. 특히 치홀트가 네덜란드에서 받은 편지 봉투에는 아이들의 정신적 행복을 다룬 우표들이 붙어 있었는데 이는 치홀트에게 강한 인상을 주었다. 치홀트는 이것을 당연히 즈바르트가 디자인했을 거라고 생각하고 그가 곧잘 글을 실었던 뮌헨 그래픽직업학교 학보에 실을 요량으로 소인이 찍히지 않은 샘플을 보내달라고 요청했다. 즈바르트는 킬랸과 자신의 우표 몇 장을 보냈고 이는 짧은 기사와 함께 잡지에 실렸다. 치홀트는 이때 사용한 우표의 인쇄판을 자신이 계획하고 있던 『새로운 타이포그래피』두 번째 판에 다시 사용할 생각이었다.[146]

치홀트에게 파리에 있는 피트 몬드리안의 주소를 알려준 사람은 즈바르트 아니면 모호이너지였을 것이다.[147] 치홀트는 『새로운 타이포그래피』에 몬드리안의 그림을 한 점 싣고 그의 말을 인용해 소개했다. "우리는 현재 문명의 전환점이자 모든 낡은 것의 끝자락에 있음을 결코 잊어서는 안 됩니다. 이 갈림길은 절대적이며 결정적입니다." 치홀트는 인쇄교육연합에 부탁해 몬드리안에게 책을 보내고 감사의 편지를 썼다. 치홀트의 편지를 받은 몬드리안의 (프랑스어) 답장은 다음과 같다.

친애하는 치홀트 씨,
홍미롭군요. 지금 막 출판사에 당신 책을 보내주어 감사하다는 편지를 보낸 참입니다. 내 생각과 그림을 좋게 봐준 데 대해 감동받았다고 당신에게 전해주면 고맙겠다고 부탁했답니다. 독일어는 조금밖에 읽을 줄 몰라서 이렇게 프랑스어로 편지를 씁니다.
나는 당신 책을 평가하고 싶은 생각이 조금도 없습니다. 새로운 정신을 위해 기울인 모든 노력에 감사할 따름입니다. 나는 당신이

145. 치홀트가 즈바르트에게 보낸 1927년 8월 31일 편지.
146. 치홀트가 즈바르트에게 보낸 1932년 2월 16일 편지.
147. 즈바르트는 20세기 초부터 몬드리안과 좋은 친구 관계를 유지했다. 1926년 몬드리안의 파리 스튜디오 방문 기록 참조. 몬구치, 「피트 즈바르트」, 4쪽. 데 스테일에 속하지 않았던 즈바르트는 1919년 일찍이 판 두스뷔르스와 공개적으로 충돌했으며 몬드리안 역시 1925년 판 두스뷔르흐와 관계를 끊었다.

역사를 만들다

훌륭한 작업을 했다고 믿습니다.

특별한 감사를 전하며,

피트 몬드리안

파리에 올 일이 있을 때 방문해주면 좋겠군요.[148]

후에 치홀트는 몬드리안과 정말로 지인이 되었으며 뜻밖의 기회를 통해 그의 그림을 소장하게 되었다. 1931년 초 치홀트는 취리히 다다이스트의 원조 격인 한스 아르프를 포함해 몬드리안을 알고 지내던 몇몇 사람들과 함께 심각한 재정적 궁지에 빠져 있던 몬드리안을 도와준 적이 있는데, 답례로 몬드리안이 그들에게 줄 수 있었던 것은 그림밖에 없었다. 추첨 결과 그림은 치홀트에게로 돌아갔다. 그는 그 그림을 『새로운 타이포그래피』두 번째 판에 실을 생각이었지만 정작 실린 것은 『타이포그래피 디자인』네덜란드어판과 덴마크어판이었다.[149]

150, 618

네덜란드 흐로닝언 지방에서 활동하던 인쇄업자 헨드릭 베르크만도 당시 유희적인 실험을 했지만 치홀트의 관심을 크게 끌지는 못했다. 『새로운 타이포그래피』에서 치홀트는 베르크만을 네덜란드 아방가르드 타이포그래피를 대표하는 한 사람으로 언급했지만 작업은 하나도 싣지 않았다. 베르크만이 제작한 정기간행물『넥스트 콜』도 1926년 8월에 견본을 요청하는 편지를 쓴 걸로 봐서 알고는 있었지만 참고 문헌 목록에 포함시키지 않았다. 베르크만은 쿠르트 슈비터스를 포함해 여러 나라의 아방가르드 인사들에게 『넥스트 콜』을 무료로 보내줬었다. 인쇄소 기자재를 활용해 효과적인 인쇄 기법을 보여준 베르크만의『드뤽셀스』는 아마 당시 새로운 타이포그래피를 정립하기 위해 치홀트가 세운 실용적(공리적)인 생각에 부합하지 않았을 것이다. 제2차 세계대전이 끝난 후 (전쟁 중에 베르크만은 나치에 의해 총살당했다) 그의 작업은 빌럼 산트베르흐와 허버트 스펜서에 의해 모던 타이포그래피를 선도한 전범이 되었다.[150]

352

새로운 타이포그래피 규범을 정립하려는 치홀트의 노력은 A4 크기로 나온 두 번째 책『한 시간의 인쇄 디자인』(1930년)으로 이어졌다. 주로 도판 사례로 이뤄진 이 책의 부제는 "식자공과 광고 전문가, 인쇄

148. 몬드리안이 치홀트에게 보낸 편지(1928년 10월 2일)와 인쇄교육연합 앞으로 보낸 엽서(1928년 9월 30일).

149. 몬드리안이 치홀트에게 보낸 1931년 2월 17일 편지. 자세한 일화를 들려준 코르넬리아 치홀트에게 감사드린다. 치홀트는 1931년 아르프의 시집을 디자인하는 문제로 그와 서신을 주고받았는데 실제로 책이 출간된 것은 1939년의 일이었다(635쪽 도판 참조). 비슷한 모음집 『장화 속의 별』은 치홀트 사후 교정지를 바탕으로 출간되었다(취리히: Arche, 1978년).

150. 산트베르흐는 1945년 암스테르담 시립미술관에서 베르크만에 관한 전시를 기획했고 스펜서는 1955년 『타이포그라피카』(옛 시리즈) 10호에 그의 작업에 대한 글을 썼다.

능동적 도서: 얀 치홀트와 새로운 타이포그래피

재료 사용자, 그리고 애서가들을 위한 새로운 타이포그래피의 근본적
콘셉트"였다. 이처럼 넓은 영역은 그가 스스로에게 부여한 소임이 반영된
것이었다. 책 제목은 "인쇄 디자인을 위한 간단한 강의" 정도로 번역될
수 있을 것이다. 이 책은 기존에 나왔던 아돌프 베네의『한 시간의
건축』이나 베르너 그라에프의『한 시간의 자동차』같은 개론서 시리즈의
일환으로 기획된 것이었다. 원래 슈투트가르트에 있는 베데킨트 출판사는
빌리 바우마이스터에게 이 책의 집필을 부탁했지만 그는 1928년 11월
치홀트에게 책에 대해 설명하며 집필을 제안했다. 빌리 바우마이스터는
1928년 4월 프랑크푸르트 미술학교에 임용되기 전부터 그곳에 근거지를
두고 있었다. 광고 그래픽과 타이포그래피 수업을 맡게 되면서 그는
자연스럽게 저널『새로운 프랑크푸르트』를 중심으로 형성된 진보적인
디자인 그룹에 속하게 되었고 1930년에는 저널의 디자인을 맡았다.[151]
슈투트가르트에 있는 동안 그는 공작연맹의 바이센호프 주거단지 전시
홍보물을 디자인했다. 그라에프는 언론 및 홍보 담당자였다.

　　치홀트의 좋은 친구가 된 바우마이스터는 제2차 세계대전이 끝난
후에도 그와 연락을 주고받는 관계로 남았다. 그는 자신이 받은 제안을
치홀트에게 넘기며 이렇게 말했다. "동봉된 제안을 받았는데, 혹시
자네가 두 번째 책을 출간할 의사가 있는지 궁금하네. 내 생각엔 짧은
개론서라면 자네의 첫 번째 책과 부딪히지 않을 것 같은데 말일세."[152]
부족한 월급을 보충할 만한 디자인 작업 의뢰가 부족했던 치홀트에게
이는 확실히 매력적인 제안이었을 것이다. 로빈 킨로스가 정확히 지적했듯
치홀트가 쓴 이 책의 서문은 "새로운 타이포그래피 원칙에 관한 가장
간결하고 눈여겨볼 만한 글이다."(이러한 이유로 부록에 이 글의 전문을
실었다.)[153] 또한 이 글은 몇몇 동료들이 비판한『새로운 타이포그래피』의
독단적인 신조를 완화한 중요한 수정본, 혹은 최소한 개량본이기도 하다.
'새로운 타이포그래피는 무엇이며 무엇을 위한 것인가?'라는 제목이
붙은 이 글에서 치홀트는 추상화가들이야말로 새로운 타이포그래피의
창시자라고 다시 한 번 단언했다. 하지만 그는 주어진 목적에서 자유로운
예술과 그에 묶인 타이포그래피는 다르다는 점을 분명히 하며 이 둘의
관계는 "형식적이 아니라 유전적"이라고 말했다. 또한 "목표 달성에
최대한 근접하기 위해서는 새로운 타이포그래피가 반드시 요구된다"고

356

151. 빙글러,『미술학교 개혁 1900~33』참조. 파울 레너도 1925~26년 사이 같은 학교에서
타이포그래피를 가르쳤다.
152. 바우마이스터가 치홀트에게 보낸 1928년 11월 8일 편지. 1930년 바젤 미술공예박물관에서
열린 '새로운 광고 그래픽' 전시 카탈로그 서문에는 곧 나올 그의 책 제목이 '알기 쉬운 인쇄
디자인'으로 되어 있지만, 이 책은 '한 시간' 시리즈 초기부터 잡혀 있던 것이다. 치홀트가 이
카탈로그의 편집을 도운 걸 감안하면 이상한 일이다.
153. 킨로스,『새로운 타이포그래피』서문, xxxv쪽.

강조하며 이를 위해 다양한 수단을 동원할 수 있다고 말했다. 여기에는 "역사적 서체"를 사용해 산세리프체 위주의 레이아웃에 대비를 주는 것도 포함된다. 그는 자신의 제안이 역사를 완전히 무시하는 것이라는 해석에 대해 새로운 타이포그래피는 "반역사적이라기보다 비역사적"이라고 응수했으며, 새로운 타이포그래피가 "빈곤한 표현"을 낳는다는 주장도 부인했다.

『한 시간의 인쇄 디자인』에서 세 쪽을 차지하는 이 짧은 서문을 제외한 부분은 모두 주석이 붙은 도판 사례로 구성되어 있다. 치홀트의 설명은 이전보다 훨씬 명쾌하며 교과서적이다. 표준화의 미덕을 보여주는 수정 전과 수정 후 사례가 몇 차례나 등장하고, (익명의) 나쁜 사례들이 본인 혹은 다른 새로운 타이포그래퍼가 디자인한 좋은 사례와 나란히 비교되어 있다. 책 전체에서 가장 중요한 자리는 그가 마음속에 그리는 전형적인 독자에게 건네는 권위적인 충고가 차지하고 있다. DIN 규격을 357 엄중히 따른 업무용(그리고 사적인) 서류를 사용하라는 충고 말이다.

동시대 인쇄 디자인의 전제 조건은 DIN 476 표준에 따른 규격 혹은 DIN 판형을 적용하는 것이다. DIN 판형은 사용자에게 많은 장점을 선사한다. 작업을 더 쉽게 해주고, 인쇄소와 종이 공급사, 제지사의 비용을 덜어준다!

그는 DIN 476 표준에서 종이 크기가 정해지는 원리, 즉 점진적으로 이등분되어 가며 만들어지는 모습을 커다랗게 보여주면서 독자들에게 이렇게 권했다. "표준 판형의 원칙 뒤에 숨은 설득력 있는 논리를 스스로 점검해보라."[154]

책에 실린 모든 도판들은 잡동사니와 장식적 서체, 불필요하게 복잡한 구조를 없애라는 일관된 원칙을 뒷받침하는 사례들이었다. 나아가 치홀트는 광고 디자인과 관련되어 표준화 원칙을 단순히 적용하기 어려운 부분, 즉 이미지의 통합까지 포괄하고자 했다. 실제로 이 책은 거의 전적으로 광고 및 상업 인쇄물에 초점을 맞추고 있으며 잡지와 신문도 언급되지만 북 디자인은 전혀 다루지 않는다. 치홀트는 현대적 이미지의 특징을 적절하게 정의하고 그가 고른 사례들을 통해 이미지를 활자와 결합하는 올바른 방식을 결정했다. 이 중 몇몇은 스하위테마의 작업이었지만 지면 대부분은 부르하르츠와 헤어진 후 독립적으로 일하던 359~360 요하네스 카니스가 디자인한 광고 브로슈어가 차지했다.

그의 도판에 대한 치홀트의 언급은 이론적 관점에서 볼 때 새로운

154. 『한 시간의 인쇄 디자인』, 10~11쪽.

능동적 도서: 얀 치홀트와 새로운 타이포그래피

타이포그래피가 일종의 닫힌 체계임을 입증해준다. 치홀트는 능숙한 수사를 써가며 자신이 세운 원칙에서 벗어나는 세부 사항들을 중요하지 않은 것으로 일축하거나 더 큰 목적을 이루기 위한 방책으로 간주하며 그의 규범 안으로 끌어들였다.

『한 시간의 인쇄 디자인』 서문은 곧바로 책에 실렸던 도판들과 함께 프랑스 잡지 『인쇄 공예』, 영국 저널 『커머셜 아트』를 포함해 유럽 곳곳의 정기간행물에 번역되어 소개되었다. 새로운 타이포그래피라는 말이 널리 알려졌다는 사실 외에도 이에 따른 원고료는 궁핍한 생활을 하던 치홀트에게 반가운 손님이었을 것이다. 이때부터 『커머셜 아트』에는 치홀트가 쓴 짧은 글들이 영어로 번역되어 실리기 시작했다. 그중 몇 개는 『커머셜 아트』를 위해 새로 쓴 글들이었다. 또한 같은 출판사에서 1년에 한 번 발행하는 『현대적 홍보』를 위해 본인이나 다른 사람들의 작업을 모아서 보내준 것으로 봐서 『커머셜 아트』의 독일 통신원 노릇도 한 듯하다.[155]

하지만 『한 시간의 인쇄 디자인』 역시 새로운 타이포그래피를 너무 협소하게 정의했다는 비판을 면치 못했다. 이번에는 이 책이 법칙을 제시한 광고 디자인 분야에서 치홀트보다 훨씬 경험이 많은 즈바르트가 들고 일어났다. 치홀트는 온화한 어조로 즈바르트에게 답장을 보냈다.

> 하지만 말입니다. 제가 생각할 때 책에 실린 가르침이 교조적이지는 않다고 봅니다. 만약 유기적인 활자 레이아웃이 필요하다는 말을 교조적이라고 하지 않는다면 말이죠. 어쩌면 '논리'에 너무 많은 비중을 두었을 수는 있지만 그건 '형식주의'와 다릅니다. 제가 더 이상 책을 그다지 좋아하지 않는다고 여겨도 아마 틀리지 않을 겁니다. 그건 어려운 작업이었습니다.[156]

한편 1930년 9월 즈바르트에게 『한 시간의 인쇄 디자인』을 보내면서 "곧 나올" 거라고 언급했던 『새로운 타이포그래피』 개정판에 대해 치홀트는 낙관적으로 생각한 듯하다. 『한 시간의 인쇄 디자인』에는 분명 『새로운 타이포그래피』가 거의 소진됐다고 적혀 있었고, 1931년에 출간된 『식자공을 위한 서법』에는 '절판'으로 선언되어 있었으니 그럴 만도 했다. 말하자면 성공적으로 3년 만에 5000부가 모두 팔린 것이다. 두 번째 판부터 치홀트는 판형을 A4로 바꿀 생각이었다. 아마 새로 추가되는

155. 발터 자이페르트가 보낸 1931년 3월 22일 편지. 치홀트의 소개로 그의 작업이 그해 『현대적 홍보』에 실렸다.
156. 치홀트가 즈바르트에게 보낸 1932년 2월 16일 편지.

도판들을 더 잘 보여주기 위해서였을 것이다. 그가 소개하고자 했던 이들 중 하나는 당시 바우하우스 기초 과정을 맡고 있던 요제프 알베르스였다. 1932년 말 알베르스는 "출판을 향한 당신의 열정에 감탄했다"며 치홀트에게 "큰 판형으로 나올 새 책"에 실으라고 자료를 보내주었다.[157] 반면 이상하게도 치홀트는 바우하우스에서 광고 수업을 맡았던 요스트 슈미트와는 거의 혹은 아예 연락을 주고받지 않은 듯하다. 1933년 초에는 거의 비슷하게 직장까지 잃은 처지였는데도 말이다.

194

치홀트가 책에 포함시키고 싶었던 다른 사람으로는 슈투트가르트에서 에른스트 슈나이틀러의 가르침을 받고 독일에서 활동하던 헝가리인 임레 라이너와, 바우하우스에서 수학한 후 베를린에서 헤르베르트 바이어와 함께 하숙하며 활동하던 스위스 태생의 그래픽 디자이너 크산티 샤빈스키가 있다. 정통 유대인 배경을 가진 그는 건축가로서 도제 훈련을 받았으며 화가로도 활동했다. 바우하우스에 있을 때는 바우하우스 밴드에서 색소폰을 연주했을 뿐 아니라 무대 워크숍과 특히 전시 디자인에 관여했다. 1932년 베를린에 정착하기 전 그는 마그데부르크에 있는 뮌헨 건축 사무소의 그래픽 디자이너로 일했는데, 그때 디자인한 상업 항만에 대한 홍보 브로슈어는 놀랄 만한 작업이다. 치홀트는 편지 서식 안에 도표와 사진을 기발하게 결합한 이 작업을 『새로운 타이포그래피』 두 번째 판에 포함시킬 생각이었던 것 같다.[158]

포토테크 시리즈 가운데 모호이너지의 작업을 다룬 모노그래프 (1930년)에 실린 광고를 보면 1931년 초에 200여 개의 새로운 도판이 실린 『새로운 타이포그래피』 개정판이 (추가로 5000부) 출간될 예정이라고 나와 있다. 1932년 초에는 요제프 알베르스가 바우하우스에 책 예약 주문을 받는다는 전단을 붙이기도 했다. 하지만 책의 출간 일정은 불확실하기만 했다. 이는 부분적으로 치홀트가 다른 일을 하느라 너무 바빠서였지만, 그해 2월 즈바르트에게 보내는 편지에 쓴 것처럼 상황 또한 그의 통제를 벗어나고 있었다.

366~367, 388

불행히도 책이 언제 나올지 여전히 알 수 없습니다. 원고는 이미 준비됐고 언제든 조판할 수 있지만 이곳 상황이 좋지 않아 출판사가 위험을 감수하려 들지 않는군요. 두 번째 판은 어쩌면 주문이 확정된 러시아어 번역본이 독일어 원서보다 빨리 나올지도 모릅니다.[159]

157. 알베르스가 치홀트에게 보낸 1932년 12월 28일 편지.
158. 빅토리아앨버트 미술관에 있는 치홀트 소장품 중에 이 책이 포함되어 있다. 이외에 복제용으로 책자에서 오려낸 자료들을 남긴 것으로 봐서 치홀트는 이 브로슈어를 한 부 이상 가지고 있었던 것 같다.
159. 치홀트가 즈바르트에게 보낸 1932년 2월 16일 편지.

능동적 도서: 얀 치홀트와 새로운 타이포그래피

그러나 결국, 둘 다 나오지 않았다. 인쇄교육연합이 점점 나빠지는 독일의
경제 상황을 암담하게 바라보자 치홀트는 다른 출판사를 찾기 시작했다.
그는 임레 라이너에게 『한 시간의 인쇄 디자인』과 사진집 『포토-
아우게』를 출간한 바 있는 베데킨트 출판사가 될 것 같다고 알렸다.[160]
동시에 프리드리히 포르템베르게-길데바르트에게는 다음과 같이 말했다.
"새로운 판, 혹은 어쨌든 완전히 새로운 책이 내년에는 나올 겁니다."[161]
1928년 그로피우스, 바이어와 더불어 바우하우스를 떠나 당시 베를린에서
작업하고 있던 모호이너지도 미리 책을 주문한 사람 가운데 하나였다.[162]
치홀트의 장담대로 내년은 아니었지만, 확실히 1935년 스위스에서 출간된
치홀트의 다음 주요 저작은 『새로운 타이포그래피』 두 번째 판 이상의
다른 책이었다.

새로운 광고 디자이너 동우회

1927년 말, 치홀트가 "마음이 맞는 사람들"이라고 여긴 선택된
디자이너들, 다른 말로 그가 옳다고 여기는 새로운 방식으로 작업하는
사람들은 자신들의 작업을 홍보하기 위해 "새로운 광고 디자이너
동우회"라는 모임을 결성했다. 치홀트는 이 단체의 구성원들을
"급진적이고 실용적인 예술가들"이라고 표현했는데, 이는 모임의 주요
목적이 당시만 해도 배아기에 머물러 있던 그래픽 디자이너라는 직업을
촉진하기 위함이라는 사실을 은연중 드러낸다.[163] 실제로 이들 대부분이
예술 쪽 배경을 지녔다는 사실은 다음과 같은 키스 브로스의 관찰을
뒷받침해준다.

> 한편으로 광고 작업으로 돈을 벌 수 있다는 사실이 점점
> 명확해졌는데 이는 전문학교나 그래픽 학교에 속하지 않은, 그리고
> 다다나 구성주의 회화만으로는 먹고사는 데 어려움을 겪던 많은
> 예술가들에게 매력적으로 비춰졌다.[164]

이런 점에서 이들이 자신들의 모임을 예술가가 아닌 디자이너들의
동우회로 최종 자리매김한 것은 의미심장한 전환이었다.
　　모임 결성을 위한 초기 논의는 1927년 하반기에 슈비터스와 덱셀을

160. 치홀트가 라이너에게 보낸 1932년 11월 27일 편지.
161. 치홀트가 포르템베르게에게 보낸 1932년 11월 28일 편지.
162. 모호이너지가 치홀트에게 보낸 1932년 9월 20일 편지.
163. 치홀트가 즈바르트에게 보낸 1927년 11월 30일 편지.
164. 브로스, 『새로운 광고 디자이너: 1931년 암스테르담 전람회』, 7쪽.

ring „neue werbegestalter"

mitgliedskarte 1928

*für
Jan Tschichold*

치홀트가 소지했던 동우회 회원 카드.

중심으로 이뤄졌다. 하지만 모임의 견인차 역할을 한 것은 짐작건대 치홀트에게 연락을 취한 슈비터스였을 것이다. 발기인은 바우마이스터, 부르하르츠, 덱셀, 세자르 도멜라, 로베르트 미셸, 슈비터스, 트룸프, 치홀트, 그리고 프리드리히 포르뎀베르게-길데바르트였다.[165] 마지막에 있는 포르뎀베르게는 슈비터스의 가까운 친구로서 1927년 동우회에 앞서 슈비터스, 도멜라와 더불어 하노버 추상미술가그룹을 결성한 사람이다. 그는 원래 목공과 인테리어 디자인을 배웠지만 회화로 진로를 바꿨으며, 많은 동시대 사람들과 마찬가지로 인플레이션이 기승을 부리던 시기 타이포그래피로 전환했다. 1924년 포르뎀베르게는 하노버 케스트너 소사이어티의 스튜디오로 입주했는데 마침 그곳은 리시츠키가 사용하던 곳이었다. 서둘러 스위스로 떠나야 했던 리시츠키가 남기고 간 수많은 그래픽 작업들은 포르뎀베르게에게 많은 영감을 주었다. 『새로운 타이포그래피』에 그에 대한 언급이 없는 것으로 봐서 치홀트는 그때까지 포르뎀베르게의 작업을 보지 못한 듯하다. 하지만 개정판을 예약 주문하는 과정에서 서로를 알게 된 두 사람은 후에 정기적으로 서신을 주고받는 사이로 발전했다. 포르뎀베르게는 하노버에 있는 케스트너 갤러리와 생산적인 관계를 맺고 1928~34년 사이 나온 대부분의 갤러리 홍보물을 디자인했는데, 여기서 보여준 타이포그래피에 대한 그의 전문가적 태도는 예술가가 이러한 측면에서 딜레탕트적인 면모를 보인다는 것이 사실이 아님을 보여준다. 그는 바이마르 시기 화가나 조각가 혹은 시인들이 단지 "재정상의 이유로 타이포그래피 분야에 뛰어들었다"는 견해를 거부했다. 그는 타이포그래피를 "시각 커뮤니케이션"으로 자연스럽게 받아들였으며 "처음에는 그것을 조사하고, 그다음 그것을 새로 디자인했다."[166] 다른 분야에서 타이포그래피로 뛰어든 사람들은 자연스럽게 저마다 흥미나 의지에 따라 어느 정도씩 관습적인 기술을 익혀나갔다.

동우회 회비는 18마르크였다. 새로운 회원이 되려면 기존 회원의 추천을 받아야 하며, (슈비터스가 제안한) "의무 규정"에 따라 열 점의 작업을 보내 회원들이 돌려볼 수 있게 한 다음 다수결에 따른 투표 과정을 거쳐야 했다. 피트 즈바르트는 1927년 11월 치홀트의 추천을 받아 독일 바깥 사람으로는 첫 번째 회원이 되었다. 러요시 커사크, 카렐 타이게, 그리고 리시츠키 역시 치홀트가 추천한 사람들이다. 그는 새로운 모임의

165. 주로 건축가로 활동한 미셸은 처음에는 바우하우스와 연결되어 있었지만 그 후 에른스트 마이가 주도한 새로운 프랑크푸르트 계획에 관여했다. 이는 당시 프랑크푸르트에서 활동하던 건축가 아돌프 마이가 동우회 명예 회원으로 선출된 것을 설명해준다.
166. 1959년 포르뎀베르게가 울름에서 가르치던 때 했던 '타이포그래피의 역사' 강연. 『포르뎀베르게-길데바르트』, 93쪽. 그는 슈비터스의 경우도 부분적으로 적용되는 말이라고 언급했다.

목적을 "전시 등에 대한 이해관계를 대변"하는 것으로 설명했다.[167]
실제로 동우회의 주요 활동은 순회 전시를 조직하는 것이었으며
슈비터스와 그의 아내 헬마가 열정적으로 이를 관리했다. 1928~29년
동안 동우회는 독일과 네덜란드에서 두 차례의 순회 전시를 동시에 여러
도시에서 열었으며, 1929년 베를린에서 열린 "새로운 타이포그래피"
쇼처럼 보다 규모 있는 전시에도 참여했다. 베를린 전시를 위해
슈비터스는 바이어, 모호이너지, 타이게, 판 두스뷔르흐, 몰찬에게 참여를
요청했는데, 이들은 모두 출품에는 동의했지만 회원이 되지는 않았다.

　　모호이너지가 쓴 글 「타이포그래피 작업의 원칙」은 베를린 쇼를
비롯해 이어지는 동우회 전시에서 사람들에게 유포되었다. 회원은
아니었지만 간결하고 함축적인 그의 글은 동우회의 목적을 훌륭하게
설명해주었을 뿐 아니라 처음으로 새로운 타이포그래피를 정의한
모호이너지의 중요성을 확인시켜 주었다. 또한 그의 견해가 치홀트와
교류하며 어떻게 발전해 나갔는지 보여주는 글이기도 하다.[168]

　　　　타이포그래피가 이룬 진보의 본질은 형식이 아니라 조직상의 성취에
　　　　있다. 타이포그래피는 더 이상 단순히 활자를 조판하는 작업이
　　　　아니다. 그것은 인쇄 기술을 다루는 일이 되었다. 인쇄를 위한
　　　　몽타주는 이제 인쇄소 바깥에서 일종의 "레이아웃"으로서, 조판이
　　　　아닌 다른 수단에 의해 수행될 수 있다. (…)
　　　　　　우선 화가 특유의 면 분할 원칙이 만연해 있으며, 구성주의
　　　　회화의 영향으로 정확한 기하학적 해결책이 전면에 떠올랐다.
　　　　시선을 사로잡는 장치들은 유행처럼 전통적인 스타일의 장식들을
　　　　대체했다. 많은 경우 이런 특징들이 너무 과도하면 텍스트를
　　　　타이포그래피적으로 조직화한다는 새로운 진취성의 진정한 의미를
　　　　흐리곤 한다. 이러한 조직화는 명확성, 간결성, 정확성의 원칙에 따라
　　　　이뤄져야만 한다. 공교롭게도 대부분의 창의적인 타이포그래퍼들의
　　　　작업에서 두꺼운 선이나 굵은 점, 혹은 커다란 사각형 등은 찾아볼
　　　　수 없다. 그들은 피상적으로 눈길을 끄는 요소 없이도, 예를 들어
　　　　활자의 굵기와 크기 변화만으로도 텍스트를 기능적으로 조직할 수
　　　　있다는 점을 깨닫자마자 작업에서 그러한 요소들을 없애버렸다.

167. 치홀트가 즈바르트에게 보낸 1929년 11월 30일 편지.
168. 이 글에서 모호이너지는 더 이른 시기에 자신이 썼던 「최신 타이포그래피」의 내용을
부분적으로 가져왔으며 새로운 타이포그래피의 역사적 발전 과정에 대한 설명은 치홀트에게서
빌려왔다. 치홀트에게 보낸 타자 원고를 보면 모호이너지가 신중하게 손으로 적은 『새로운
타이포그래피』에 대한 주석을 볼 수 있다. 실제로 치홀트는 동우회가 그 글을 채택하는 데
상당한 역할을 했을 것이다. 위의 인용문은 (크레디트 표기 없이 살짝 수정되어) 『튀포그라피셰
미타일룽겐』(28권 8호, 1931년, 214~215쪽)에 실린 것을 기준으로 했다.

모호이너지는 DIN 규격의 중요성을 강조했으며, 같은 원칙을 '단일 문자(Einheitsschrift)'를 개발하는 데도 적용할 것을 제안했다. 흥미로운 점은 이어지는 모호이너지의 글에 나오는 "타이포그래피 레이아웃 창조자"가 떠맡은 새로운 역할은 항상 활자 식자공에게 중요성을 부여했던 치홀트의 견해와 상반된다는 것이다.

> 오늘날 대중매체(신문, 화보 정기간행물, 잡지)의 광범위한 보급은 새로운 발전의 근간이 되었으며 그로부터 야기된 사진과 복제 기술의 발견은 인쇄 작업의 기획에 근본적인 혁명을 강요하고 있다. 식자공의 자리는 이제 "인쇄 레이아웃 기술자"에게로 넘어갔다. 사진과 손글씨, 타자 원고, 활자와 색상들이 결합된 페이지들은 촬영되거나 복제될 것이며, 그런 다음 사진 건판을 통해 인쇄판이 만들어질 것이다. 인쇄는 경제적 고려에 따라 결정된 기술에 의해 수행될 것이다.
>
> 의심의 여지없이, 앞으로는 수명이 짧은 인쇄물이나 화보 잡지뿐 아니라 책들도 이런 방식으로 제작될 것이다. 모든 것은 오로지 인쇄판의 가격을 결정짓는 미래의 기술 개발에 달렸다. 값비싼 아연 제판 기술이 사라지면 아마 해결책을 찾을 수 있을 것이다. 이 미래의 타이포그래피는 모든 시각 이미지를 자유롭게 디자인할 수 있게 해줄 것이며 실질적으로 수직과 수평 평면에 국한됐던 손 조판의 한계는 이로써 사라질 것이다. 미래의 새로운 타이포그래퍼, 즉 "타이포그래피 레이아웃 창조자"는 오직 주어진 타이포그래피 과업에 내재한 법칙에 의해서만 지배받을 것이다.

다소 상업적 실용주의가 섞이기는 했지만, 납 활자로부터 사진적 발명과 평판인쇄(둘 다 실현되었다)로 이행하면서 얻게 될 자유를 예언하면서 모호이너지는 "새로운 광고 디자이너"가 그들의 잠재 고객을 설득하기 위해 필요한 (둘 모두에게 이로운) 지점을 정확히 말하고 있다. 하프톤 사진을 인쇄하기 위한 사진 블록을 만드는 말도 안 되는 비용은 확실히 1929년 이후 불황기에 큰 이슈였으며, 특히 사진 이미지의 잠재력에 흥분한 디자이너(그리고 클라이언트)들을 낙담시켰을 것이다.

동우회에 합류한 사람들 가운데는 프랑크푸르트 당국에 고용되어 시의 건축 프로그램을 알리는 역할을 했던 저널 『새로운 프랑크푸르트』를 디자인한 한스&그레테 라이스티코프 남매가 있었다.[169] 파울 스하위테마

169. 라이스티코프 남매는 『새로운 타이포그래피』에 언급되기는 하지만 그들의 인상적인 작업이 치홀트의 저작에 실린 적은 없다. 한스 라이스티코프는 1930년 에른스트 마이와 소련으로 여행을

역시 모임에 합류해 1928년 12월 즈바르트를 도와 로테르담에서 열린 동우회 전시를 조직했다. 이 밖에도 슈비터스는 그라에프, 리히터, 하트필드를 포함해 몇 명에게 더 참여를 권했으나 아무도 응답하지 않았다. 그라에프는 설립을 위한 토론에는 확실히 참여했지만 서신에 답하지 않은 후, 놀랍게도 제명되었다. 동우회가 바우하우스와 연계를 맺어야 하는지에 대해서는 모임 내부에서 의견이 분분했다. 몇몇 회원들은 바우하우스로부터 독립적인 위치를 지켜야 한다고 생각했지만 치홀트와 부르하르츠는 한스 마이어가 교장으로 있는 한 바우하우스의 광고학과장을 동우회 회원으로 선출하는 것을 지지했다. 당시 광고학과 책임자는 요스트 슈미트였는데, 그는 결코 회원이 되지 않았다.[170] 반면 1920~49년 사이 슈투트가르트 미술공예학교에 몸담았던 에른스트 슈나이틀러의 영입이 고려되었다는 점은 흥미롭다. 그는 사실 새로운 타이포그래퍼라기보다는 전문 컬리그래퍼이자 서체 디자이너였기 때문이다. 치홀트와 예전에 슈나이틀러의 학생이었던 트룸프는 그의 영입을 적극 찬성했지만 슈비터스가 독단적으로 일을 처리하는 바람에 회원 선출이 거부되었는데, 이는 동우회 회원들 사이에 실망과 혼란을 가져다주었다.[171]

　　동우회 회장을 맡은 슈비터스는 1924년부터 1933년 사이 거의 그래픽 디자인 일에 몰두했다. 하노버 전차를 위해 그가 디자인한 도시 정보 포스터와 하노버 및 카를스루에 시 당국을 위해 만든 공문서 시스템은 기억할 만한 작업이다. 여기에 사용한 푸투라와 기하학적 기업 심벌 사이의 섬세한 균형은 늙은 다다이스트에게 놀라운 자제심이 필요한 작업이었을 것이다. 슈비터스의 다른 타이포그래피 작업은 많은 경우 좀 더 거칠고 대담한 측면을 보여준다. 사실 이 겸손한 사람은 작업에 드러나는 치홀트의 시각적 판단을 칭찬했다. 『메르츠』를 위해 치홀트가 디자인한 「우르조나테」 작업을 보고 슈비터스는 축하와 함께 이렇게 적었다.

318~319

　　자네가 한 작업을 보니 내 작업은 거칠고 서툴러 보이더군. 앞으로는 가벼운 서체를 자주 사용하려고 노력해야겠어. 난 항상 얇은 서체를 쓰면 미적으로 약해 보일까 두려워하곤 했는데 경우에 따라 그렇지 않다는 걸 알게 됐다네.[172]

떠나 7년 동안 그곳에 머물며, 리시츠키와 친구로 지내며 작업했다.
170. 『'새로운 광고 디자이너' 동우회』, 114쪽. 킨로스가 요약한 토론도 참조. 「다시 바우하우스」, 『맞추지 않은 글』, 256~258쪽.
171. 『'새로운 광고 디자이너' 동우회』, 116~118쪽.
172. 슈비터스가 치홀트에게 보낸 1931년 12월 3일 편지.

슈비터스는 치홀트 작업의 중요한 부분이 그의 "논리적 표준화"임을
인식했다.[173] 슈비터스의 경우는 시 공문서를 디자인할 때 DIN 규격 종이
규격을 채택하기는 했지만 세부 요소들의 배치는 서신 표준을 완전히
따르지 않았다. 치홀트에게 공문서 샘플을 보내주면서 그는 이렇게
자백했다. "사실 난 DIN 규격을 정밀하게 지키지는 않았다네."[174]

동우회 지명도를 높이려는 이들의 활동은 의심의 여지없이 일부
회원들에게 새로운 일거리를 안겨주었다. 물론 모두가 바라던 것만큼
많지는 않았지만 말이다. 1929년 월가의 추락으로 촉발된 세계 경기 침체
역시 여기에 영향을 주었을 것이다. 치홀트의 경우도 피트 즈바르트에게
일거리가 부족하다고 한탄하기는 했지만, "지금은 큰 광고캠페인 하나를
시작했다"고 언급하고 있다.[175] 당시 치홀트가 한 작업들을 살펴볼 때
372 이것은 아마 린다우어 사의 여자 수영복 홍보 포스터를 말하는 듯싶다.
이 작업은 1931년 동우회가 주최한 암스테르담 전시에 출품되었으며 『한
시간의 인쇄 디자인』에도 실려 있다. 또한 『인쇄 공예』에는 "린다우어의
브랜드 마크는 클라이언트가 넣어달라고 부과한 것이다"라는 캡션과 함께
실렸는데, 이는 단순히 그것이 자신의 디자인이 아니라는 사실을 밝히는
것을 넘어 클라이언트의 상업적인 요청 때문에 작업이 뜻대로 되지 않아
불편한 심정을 은연중 드러낸다. 확실히 작업을 완벽히 통제하지 못하는
점은 그의 마음에 들지 않았을 것이다. 치홀트는 NKF처럼 마음이 맞는
클라이언트를 만난 즈바르트를 다소 부러운 듯 축하했다. 아마 치홀트가
이상적으로 원했던 작업은 산업 제품이나 일종의 기계 부품처럼 새로운
타이포그래피와 어울리는 기계시대의 상징물을 위한 홍보물 디자인이었을
것이다. 미국의 역사학자 마우드 라빈은 동우회 회원들이 작업한 광고
이미지에 담긴 세계관을 이렇게 표현했다. "대중을 위한 남권주의
아방가르드 유토피아."[176] 실제로 린다우어 포스터에서 수영복을 입은
여자의 피부는 은색을 띤 푸르스름한 톤으로 인쇄되어 창백한 금속 표면
같은 느낌을 주며, 옷을 입고 있는 모습도 치홀트의 "절제된" 디자인
안에서 어딘지 불편해 보인다. 치홀트는 이론가로서 자신이 설교한
바를 실천해야 하는 입장이었으며, 이런 측면에서 화려한 광고 산업에
성공적으로 적용한 헤르베르트보다 유연하지 못했다.

치홀트가 광고 디자인을 많이 하지 않았다는 사실은 사회주의
낙인이 찍힌 탓에 남편이 일거리를 얻기 어려웠다는 에디트 치홀트의
증언에 신빙성을 더해준다. 또한 치홀트가 좌파 그룹에 우호적이었음을

173. 슈비터스가 즈바르트에게 보낸 1931년 4월 1일 편지.
174. 슈비터스가 치홀트에게 보낸 1931년 12월 3일 편지.
175. 치홀트가 즈바르트에게 보낸 1929년 2월 3일 편지.
176. 마우드 라빈, 『그래픽 디자인의 두 얼굴』, 43쪽.

보여주는 작업도 발견된다. 예를 들어 1928년에 창간한『스포츠 정치 전망』표지 디자인은 치홀트의 취향에 훨씬 잘 맞았을 것이다. 이 잡지는 바이마르 시기 독일 노동자들의 스포츠에 대한 열망이 반영된 매체였다. 덧붙여『새로운 타이포그래피』에는 이와 매우 유사한 독일 공산당 혁명분파 KAPD의 저널『프롤레타리아』의 표지 디자인이 실려 있는데, 캡션에는 디자이너를 알 수 없다고 적혀 있지만 치홀트가 디자인했으리라 짐작되는 작업이다. 직접 디자인하지 않았다 하더라도, 자신의 책에 실은 만큼 심정적으로 동조했다는 점은 확실하다.[177]

442~451

자신이 쓰는 편지지 문구를 "얀 치홀트 nwg(독일어 '새로운 광고 디자이너'의 두문자)"로 바꾸었음에도 불구하고 동우회는 치홀트에게 많은 일거리를 가져다주지 못했다. 1929년 아내 에디트가 병치레 후 회복기에 있었기에 치홀트로서는 치료비를 충당할 돈이 절대적으로 필요한 상황이었다. 치홀트는 광고 작업보다 빨리 돈을 벌기 위해 제목용 서체를 디자인하기로 마음먹었다. 서체 트란지토의 드로잉을 500마르크에 판 데 이어 1931년 그는 두 종의 제목용 서체를 팔아 1800마르크와 약간의 인세를 벌 수 있었다.[178] 글자체에 대한 해박한 지식을 가진 치홀트에게 이 일은 쉬웠을 뿐 아니라 작업할 때 통제권을 더 많이 발휘할 수 있다는 점에서도 마음에 쏙 들었을 것이다. 비록 최종 출시된 트란지토는 마음에 들지 않아 실망했지만 말이다.

170~176

373

치홀트는 1930년 3월 바젤 미술공예박물관에서 열린 전시 '새로운 광고 그래픽' 개막식에 동우회 대표로 참석해 연설을 했다. 전시에 출품된 작업은 주로 치홀트가 모은 포토몽타주 기법을 사용한 포스터들이 많았으며, 연설 제목도 '새로운 포스터'였다.[179] 1931년 무렵 동우회 전시는 스웨덴의 스톡홀름까지 진출할 정도로 뻗어나갔지만, 사실 이때부터 모임은 흐지부지해지고 있었다. 슈비터스는 치홀트에게 편지를 보내 "이제 동우회는 유명무실해진 것 같네. 아무도 답장하지 않고 아무도 작업을 보내지 않아"라며 불평을 토로했다.[180] 이는 아마 치홀트에게도 해당되는 말이었을 것이다. 슈비터스는 여전히 새로운 프로젝트들을 추진하고 있었지만 진행이 되지 않았다. 그가 열정적으로 밀어붙인 동우회

177. 이듬해 치홀트는 뷔허크라이스를 위해 디자이너로 일하면서, 또 (프란츠 자이베르트가 공동 편집한 '쾰른 진보 예술가' 저널)『A부터 Z까지』에 글을 기고하면서 KAPD가 연결된 문화계 인사들과 친하게 지냈다(186~191쪽 참조).

178. 치홀트가 알베르스에게 보낸 1931년 12월 8일 편지. 1930년대 산업 및 공예 노동자의 평균 월급은 178마르크, 사무직 노동자는 371마르크였다(베르크한,『현대 독일』, 288쪽 통계).

179. 이 글은 전시회 카탈로그와『오프셋』(7권 7호, 1930년) 233~236쪽에 실렸다. 또한「포스터 작업의 새로운 길」이라는 제목으로 영어와(『커머셜 아트』10권, 1931년 6월, 242~247쪽) 체코어로도 번역되었다(410쪽 도판 참조).

180. 슈비터스가 치홀트에게 보낸 1931년 3월 28일 편지.

회원들과 바우어 활자주조소가 협업한 디자인 출판물 역시 마찬가지로
실제로는 아무런 결과를 내지 못했다. 한편 1930년 하인츠&보도 라슈
형제가 출간한 『시선 포착』에는 모든 동우회 회원들의 작업과 그에
대한 짧은 설명이 포함되어 있다. 이 책은 또 다른 사례 모음집으로서
치홀트가 조사한 새로운 타이포그래피에 대한 내용을 보완해줄 뿐만
아니라 어떤 면에서는 더욱 다양한 범위를 포괄하는 면모를 지니고 있다.

374~375

실제로 『시선 포착』(140점)에는 『새로운 타이포그래피』(125점)보다
더 많은 도판이 실려 있다. 표지는 실험적인 투명 플라스틱으로 되어
있으며 이를 통해 보이는, 책을 반쯤 덮은 빨간색 종이에는 동우회가
제작에 (아마도 재정적인) 도움을 준 사실이 기재되어 있다. 슈비터스에
대해서는 안쪽에도 특별한 감사의 말이 적혀 있다. 이 책은 1930년 2월
슈투트가르트 그래픽 클럽에서 열린 전시에서 처음 선보였으며 이후
동우회 전시와 함께 여러 도시를 여행했다.

원래 건축가였던 라슈 형제는 의자를 주로 만드는 가구 회사를
운영했다. 그들이 타이포그래피 작업을 시작한 것은 전적으로 자신들의
사업에 필요했기 때문이었다. 책의 서문에 치홀트가 1930년 디자인한
음표문자가 실려 있는 것으로 보아 라슈 형제는 치홀트의 작업을 잘 알고

421~425

있었던 것 같다. 이렇게 볼 때 『시선 포착』이 『새로운 타이포그래피』와
같은 산세리프체로 조판된 점도 그다지 놀라운 일이 아니다. 덧붙여 『시선
포착』에는 세 가지 활자 크기가 사용되었는데 영리하게도 라슈 형제는
각각의 크기마다 조판 명세를 달리 지정해서 한 줄에 들어가는 글자 수를
65~70개로 유지했다. 치홀트도 역시 같은 문제를 다룬 바 있다. 예를
들어 『한 시간의 인쇄 디자인』에서 치홀트는 "정말로 좋은 가독성"의
중요성을 강조하면서 글줄 길이가 너무 짧거나 너무 길면 안 된다고
충고했다. 하지만 『시선 포착』 표지지 왼쪽 페이지에 실려 있는 설명 중
몇몇 용어들을 보면, 라슈 형제는 가독성과 관련된 최근의 과학적 연구에
대한 지식이 있었던 반면, 치홀트는 순전히 자신의 시각적 판단에 의해
비슷한 결론에 다다르고 있다.[181]

라슈 형제는 책에 실린 사람들 한 명당 2~4쪽을 할애했으며
그들에게 나이를 비롯해 상세한 프로필을 요청했다. 또한 사람들에게
"타이포그래피 디자인에서 당신이 따르는 원칙은 무엇인가? 혹은 이러한
측면에서 실제로 원칙들을 가지고 있는가?"라는 질문을 던지고 그 답변을
실었다.[182] 결과적으로 이 책은 치홀트가 책에서 제공할 수 있었던 것보다

181. 20세기 첫 20년 동안 독일 과학 저널에 실린 가독성에 대한 몇몇 기사 목록이 허버트
스펜서의 『가시적 말』 참고 문헌에 실려 있다.
182. 하인츠 라슈가 즈바르트에게 보낸 1930년 1월 29일 편지.

역사를 만들다

동시대 작업에 대해 더 많은 관점을 보여주고 있다. 『시선 포착』이 주로 다룬 것은 광고 디자인 분야였는데, 치홀트가 두 점의 작업과 함께 기고한 글은 다소 형식적으로 보인다. 다른 사람들과 마찬가지로, 그는 광고의 본질에 대해 언급하지 않은 채 특유의 간결하고 실용적인 문장으로 자신이 따르는 지배적 원칙을 표현했다. "나는 광고 작업을 할 때 최대한 목적에 부합하려고 노력하며, 개별적 구조적 요소들을 전체 디자인에 통합하려고 시도한다."

376

이 말에는 새로운 타이포그래피를 이끄는 실천가이자 동시대 새로운 타이포그래피를 기록하는 주요(혼자일 수도 있지만) 역사가라는 치홀트의 특별한 입장이 반영되어 있다. 더 많은 일거리를 얻을 기회를 놓칠지도 모른다는 두려움 때문에 치홀트는 자신이 설파한 것들을 원하는 만큼 정직하게 따르지도, 또 그것들로부터 너무 멀리 떨어지지도 못했을 것이다. 반면 1923년 처음으로 '신즉물주의'라는 용어를 사용하고 1925년 같은 제목으로 중요한 전시를 기획했던 미술사가 구스타프 하르트라우프는 감정에 치우치지 않고 동시대 광고 디자인을 분석했다.

377

그는 1927년 8~9월에 만하임 미술관에서 열린 '광고미술 그래픽'전을 기획했으며(치홀트가 포스터를 디자인했다) 이듬해에는 「광고로서의 미술」이라는 글을 통해 홍보 분야에서 새로운 타이포그래피가 지닌 현대성을 곰곰이 뜯어보았다. 글에는 디자이너의 이름이 언급되지 않았지만 그는 치홀트의 영화 포스터 몇 점을 보여주면서 다음과 같이 말했다. "현대의 영화 포스터가 득세할 날이 얼마 남지 않은 듯하다. 대중은 곧 더욱더 그것을 원하게 될 것이다." 바야흐로 영화의 시대가 도래하기 시작했을 때(그리고 텔레비전은 막 발명됐을 때) 그는 대중매체로서 광고의 영향력을 확신했다.

> 광고미술은 이제 현대의 기능적 건축과 함께 유일한, 진짜 공공 예술이라 할 수 있다. 그것은 자신만의 언어를 가지고 더 이상 교회나 국가가 아닌 스포츠와 패션, 그리고 '비즈니스'에 열광하는 익명의 도시 군중에게 뻗어나간다. 축구장과 권투경기장, 경륜장을 채운 한 떼의 양들에게, 일상에서 벗어난 곳, 요컨대 갤러리나 전시장, 혹은 극장에서 더욱 편안함을 느끼는 거대하고 광범위한 '대중'에게 말이다. 광고미술은 진실로 집단적이며 실제로 오늘날 존재하는 유일한 진짜 대중 미술이다. 이는 대중이라는 익명의 공동체 속에서 시각적 관습을 형성한다.

그는 새로운 광고가 보여주는 "수수하고 금욕적인" 양식이 "일체의 낭만주의를 거부하고 표준화와 '미국' 지향적인 라이프스타일에 확고히

'예'라고 말하는, 또한 미래의 문화라는 측면에서 예술적으로 그리고
도덕적으로 '최선을 추구'하려는 세대의 의지"에 부합한다고 느꼈다.
그러나 하르트라우프는 새로운 타이포그래피가 모든 목적에 적합한 것은
아니라는 점을 알고 있었다.

> 사실 현대적, 즉물적, 구성주의 양식은 특정 광고에만 적합하다. 예를
> 들어 기계 산업이나 기구 제작 등 일반적으로 기술과 관련된 분야
> 말이다. 영화 홍보를 위한 광고에도 가능하다. 하지만 파이프 담배나
> 시가처럼 소비자의 취향이 오래된 형태를 선호하는 과거 상품들의
> 경우, 새로운 양식의 즉물성은 고객들의 짜증과 싸늘한 시선만
> 유발할 뿐이다.[183]

사진과 포토몽타주

집 문제도 치홀트가 책을 집필하는 데 별로 도움을 주지 못했다.
만족스러운 거처를 찾는 데 어려움을 겪던 그는 두 번의 이사를 더 거친
후, 1929년 초 보르슈타이 주택단지에 있는 포이트 거리에 정착하게
된다. 아들 페터가 태어난 것도 그즈음이었다. 뮌헨에서 북서쪽에
위치한 다하우로 가는 길목에 있는 보르슈타이는 현대적이기는 했지만
기능적 양식의 주택단지는 아니었다. 베를린이나 프랑크푸르트에 견줄
때 새로운 건축은 뮌헨에 방금 도착한 것이나 다름없었다. 치홀트는
중앙난방과 온수를 자랑하는(당시에는 당연한 것이 아니었다) 자신의
아파트를 현대적 양식의 바우하우스 가구로 가득 채웠다. 신문에서
인터뷰 요청을 하고 인테리어 사진을 찍어갈 정도였다. 같은 곳에 살던
이웃 중에는 미술사가 프란츠 로가 있었다. 로는 동시대 유럽 회화를
다룬 『후기 표현주의』(1925년)라는 책에서 (후에 남아메리카 문학에
적용된) '마술적 사실주의'라는 용어를 처음으로 썼으며 같은 해에 열린
'신즉물주의' 전시의 자문을 맡은 사람이다. 아방가르드 사진가이자
포토몽타주 작가로도 활동한 로와 사진을 현대 인쇄물의 필수 요소로
여기며 이론적 관점에서 열정을 보였던 치홀트는 이내 친구가 되었으며
함께 작업하는 사이로 발전했다.
　　둘은 매월 뮌헨에서 지인들끼리 모여 동시대 관심사를 토론하던
작은 모임에 속했다. 구성원은 치홀트 부부와 로, 사진가 에두아르트
바소브, 신경학자 빌헬름 마이어, 바우하우스에서 수학한 힐데 호른과
그녀의 남편 빌, 두 젊은 선생님인 쿠르트 질만과 알폰스 지몬스였다.

183. 하르트라우프, 「광고로서의 미술」, 173~175쪽.

그들은 저마다 관련된 저널을 구독해서 매주 금요일 정해진 순서에 따라 돌려 봤다. 질만의 기억에 따르면 비구상예술이 토론 주제였던 월례 모임에서 치홀트가 정통적이지는 않지만 날카로운 지적을 했다고 한다.[184]

치홀트는 독일공작연맹 뮌헨 지부와 연결된 디자인 저널리스트 한스 에크슈타인과도 친하게 지냈다. 그는 파울 레너와 함께 다소 보수적이었던 뮌헨 지부에 관여한 소수의 '현대인'이었으며 1925년 바이에른 국립박물관에 생긴 '노이에 자믈룽(Neue Sammlung)'이라는 전시관의 후원자이기도 했다. 이곳은 뮌헨에서 현대 디자인을 접할 수 있는 몇 안 되는 전시장 중 하나였다. 에크슈타인은 훗날 치홀트가 독일을 떠나야 했을 때 스위스에서 일자리를 찾을 수 있도록 도와주기도 했다.

당시 레너는 공작연맹의 주요 회원이었지만 에크슈타인은 물론 로나 치홀트도 공작연맹에 속하지 않았다. 1927년 여름 치홀트는 공작연맹 회원이었던 막스 부르하르츠에게 자신의 가입 신청을 지지해줄 것을 부탁했다. 부르하르츠는 그의 가입을 환영하며 "새로운 것에 관심 있는 사람이라면 '누구나' 적어도 공작연맹(D.W.B)에는 가입해야 한다"고 말했다.[185] 하지만 치홀트는 회원이 되지 않았다. 아마 그가 마음을 바꾸었거나 뮌헨 지부에서 받아들이지 않은 것으로 보인다. 그럼에도 불구하고 치홀트는 1929년 공작연맹의 뷔르템베르크 작업그룹에서 활동하던 구스타프 스토츠가 기획한 '영화와 사진(Film und Foto, 일명 Fifo)'전 선정 위원 중 한 명으로 뽑혔다. 스토츠는 그전에도 공작연맹이 열었던 '장식 없는 형태'(1924년)와 '주거'(1927년) 전시를 감독했던 사람이었다. 치홀트를 선정 위원으로 뽑은 사람은 베른하르트 판콕과 한스 힐데브란트였다. 두 사람 모두 연륜 있는 노인으로 전자는 유겐트슈틸 시기 응용미술에 뛰어든 사람이며, 후자는 슈투트가르트 기술고등학교에서 교편을 잡고 있던 미술사가로서 현대적 관심을 갖고 있었다. 1929년 5~7월 동안 슈투트가르트에서 열린 '영화와 사진'전은 많은 논쟁을 불러일으키며 큰 성공을 거뒀으며, 이후 취리히, 베를린, 그단스크, 빈, 뮌헨, 도쿄, 오사카로 대규모 순회전에 나섰다.

빅터 마골린의 설득력 있는 주장에 따르면 '영화와 사진'전에 출품된 작품을 선정하는 데 중점을 둔 것은 바로 비정치적 성격이었다. 예를 들어 노동자들을 예술가적 태도로 담은 동시대 사진을 이용한 작업들은 무시되었다.[186] 선정 위원들의 다양한 관심사와 논쟁에 따른 불가피한 타협을 생각해보면 그다지 놀라운 일이 아니다. 게다가 이는

184. 질만, 「얀 치홀트를 추억하며」, 루이들, 『J.T.』, 24쪽.
185. 부르하르츠가 치홀트에게 보낸 1927년 7월 7일 편지.
186. 마골린, 『유토피아를 위한 투쟁』, 157쪽.

어찌 됐든 정치권 밖에 머물고 싶어 한 공작연맹의 목적과도 부합하는 것이었다. '타이포포토'로 선정된 작품 중에는 치홀트 자신의 작업을 비롯해 장인학교 '특별 타이포그래피 수업'의 결과물들이 포함되었는데, 이는 의심의 여지없이 치홀트의 영향으로 보인다. 피트 즈바르트와 엘 리시츠키는 각각 네덜란드와 소련 작품의 선정을 맡았으며 전시 디자인은 에른스트 슈나이틀러가 담당했다. 특별 상영을 위한 영화는 아방가르드 영화 제작자이자 치홀트와 영화에 대한 금욕적 관점을 공유했던 한스 리히터가 선정했다.[187]

전시의 내용은 장소에 따라 바뀌었다. 1930년 6월에서 9월 사이 뮌헨의 노이에 자믈룽 전시관에서 전시할 때는 '사진(Das Lichtbild)'이라는 제목을 달았으며 전시관 디렉터였던 볼프강 베르신과 레너, 로, 그리고 바소브로 구성된 지역 선정 위원들이 주도해 과학 사진, 보도사진, 광고, 추상 사진 섹션을 꾸미고 새로운 작품을 추가했다. 로는 사진의 역사 섹션을 책임졌으며 전시 포스터는 게오르크 트룸프가, 기타 홍보물은 치홀트가 디자인했다.

Fifo의 도록에는 그다지 많은 도판이 실리지 않았는데 이는 곧이어 같은 주제를 다룬 두 권의 책이 출간되도록 북돋웠을 수도 있다. 하나는 리히터와 함께 추상영화를 만들었던 베르너 그라에프의 『새로운 사진이 온다』(1929년)이고 다른 하나는 치홀트와 로가 함께 작업한 『포토-아우게』였다. 치홀트에 따르면 전시를 기획하던 시기 로와 함께 뮌헨에서 기차를 타고 슈투트가르트로 가던 도중 이 책에 대한 아이디어가 떠올랐다고 한다.[188] 이 책은 3개 국어로 되어 있으며 로가 쓴 「메커니즘과 표현」이라는 서문과 모호이너지가 찍은 사진을 비롯해 하트필드, 한나 회흐, 한스 라이스티코프가 작업한 포토몽타주, 부르하르츠, 즈바르트, 치홀트가 사진을 활용해 디자인한 광고 등 모두 76점의 작업이 실려 있다. 여기에는 책 제목에 영감을 준 베르토프의 영화 「키노-아이」의 스틸 컷도 몇 개 포함되었으며 표지에는 지금은 유명해진, 리시츠키가 자신의 초상을 활용해 만든 포토몽타주 「구축자(The constructor)」(1924년)가 실렸다. 리시츠키는 전에 이 작업을 치홀트에게 개인적으로 보낸 적이 있는데 다소 작고 어둡게 복제된 것이었다. 『포토-아우게』에 실린 것은 Fifo 전시에 출품된 오리지널 판본을 복제한 것인데 치홀트는 이때 인쇄한

379

383

187. 한스 리히터는 영화계의 단결을 요청하는 『오늘날 영화의 적 – 내일의 영화의 친구』라는 소책자를 쓰기도 했다. 여기서 그는 독일과 미국의 상업 영화를 신랄하게 비판했으며 (치홀트와 마찬가지로) 「메트로폴리스」의 디자인이 너무 과하다고 말했다. 윌렛, 『새로운 절제』, 148쪽 참조. 1926년에 출간된 저널 『G』(리히터가 편집했던)의 마지막 합본호는 영화를 특집으로 다뤘다. 치홀트와 리히터는 타이포그래피를 주제로 이 저널을 다시 내자고 논의했지만 실현되지 않았다. 치홀트가 즈바르트에게 보낸 1927년 8월 31일 편지.
188. 「포토-아우게는 어떻게 시작됐나」, 『저작집』, 413쪽.

하프톤 교정쇄를 평생 간직했다. 1970년 리시츠키에 대한 글을 쓸 때도 그는 이것을 이용했는데, 이때에는 신중하게 원본보다 크기를 조금 키워서 조판에 포함된 리시츠키의 편지 서식의 포토그램 요소를 지정할 수 있게 했다.[189] 치홀트는 또한 1931년 리시츠키를 다룬 글에서도 「구축자」를 "사진 발전에서 중요한 계기이자, 지난 10년간 가장 중요한 사진적 작업"으로 소개했다.[190]

『포토-아우게』는 애초에 잘 팔리지 않았다. 때가 좋지 않았다. 바야흐로 국제적인 경제 위기가 시작되던 참이어서 독일에 대한 외국인 투자는 이미 전년 대비 반 토막 난 상태였고, 미국 주식시장의 추락은 미국으로부터 얻은 차관을 불러들이며 독일 내 신용위기를 야기했다. 『포토-아우게』를 낸 베데킨트 출판사는 저자에게 현금 대신 책으로 인세를 지불했는데 로와 치홀트가 그것을 팔아서 수익을 내기란 요원한 일이었다(당시 치홀트는 『한 시간의 인쇄 디자인』 또한 같은 출판사에서 진행했는데, 모르긴 해도 그 책 역시 치홀트에게 아무런 수익을 가져다주지 못했을 것이다). 그럼에도 어쨌든 『포토-아우게』는 1929년 첫 번째로 열린 '가장 아름다운 책 50' 공모전에 뽑혔다. 치홀트는 자신의 디자인을 자랑스럽게 생각했다. 훗날 치홀트는 이 책에 대해 다음과 같이 말했다. "내 목적은 겸손한 책을 만드는 것이었습니다. 아름답지만 비싸지 않은, 젠체하지 않는 책 말입니다. 무엇보다도 양장은 피했습니다." 본문이 84쪽밖에 되지 않았기 때문에 치홀트는 책에 볼륨감을 주기 위해 (낱장을 재단하지 않고 접어서 묶는) 중국식 제본 방식을 택했으며 한쪽 면만 코팅된 종이에 인쇄했다.[191]

『포토-아우게』 서문에서 로는 사진에 있어 새로운 추진력은 업계 내부의 전문가가 아닌 '외부'로부터 왔음을 강조했다. 마치 치홀트가 타이포그래피에 대해 주장한 것처럼 말이다. 리시츠키와 모호이너지, 롯첸코를 비롯한 현대 예술가들은 1925년 처음으로 대량 생산된 라이카 L1과 같은 35mm 신종 경량 카메라가 사진 매체에 제공한 가능성을 접하고 흥분을 금치 못했다.[192]

후에 나치는 『포토-아우게』를 "해롭고 바람직하지 않은 문헌" 목록에 포함시켰는데 이는 이 책의 배포와 판매가 공식적으로 금지되었음을 뜻한다.[193] 포함된 이유는 아마도 러시아 작가들의 작업과

189. 치홀트가 에인트호번 판 아베 박물관장 얀 레이링에게 보낸 편지. 이 작업의 원본은 아마 모스크바 트레티야코프 미술관에 있는 것 같다. 터프신, 『엘 리시츠키』, 81쪽 참조.
190. 「'구성주의자' 엘 리시츠키」, 149~150쪽.
191. 「포토-아우게는 어떻게 시작됐나」, 413~415쪽.
192. 모호이너지는 첫 번째 아내이자 사진가였던 루시아 슐츠 덕분에 사진의 잠재력에 눈을 떴다.
193. 『해롭고 바람직하지 않은 문헌 목록』, 라이히슈리프트툼스캄머 발행. 1938년 12월. 『포토-아우게』는 알파벳순으로 R[oh] 아래 실려 있다.

능동적 도서: 얀 치홀트와 새로운 타이포그래피

하트필드의 포토몽타주 때문이었을 것이다.

　'새로운 사진'에 대한 열정을 공유한 로와 치홀트는 뒤이어 새로운
사진 모노그래프 시리즈를 기획하게 된다. 역시 3개 국어로 조판되고
388~393
치홀트가 디자인한 '포토테크: 현대의 사진 책들' 시리즈가 그것이다.
둘은 스포츠 사진, 키치 등을 비롯해 현대사진에 대한 광범위한 연구로 이
시리즈를 구상했지만 경제적 환경이 뒷받침되지 않은 탓에 모호이너지와
엔네 비어만의 모노그래프 두 권만 출간되고 중단되었다. 두 권 모두
1930년에 출간되었고 로가 서문을 썼다. 애초에 밝힌 시리즈의
다섯 번째 책은 (4권 '경찰 사진'에 이어) 리시츠키의 '소련의 사진과
타이포사진'이었다. 1930년 리시츠키는 독일에서 열린 두 번의 전시 작업
때문에 치홀트를 방문했지만 자신이 이 시리즈에 포함되어 있음을 알지
못했다. 후에 광고를 본 리시츠키는 허락도 없이 자신의 책이 나온다고
광고한 것에 대해 별다른 말을 하지는 않았지만, 대신 자신과 곧잘
협업했던 아내 소피가 그 작업을 더 잘할 수 있을 거라고 제안했다. 그는
온전히 자신의 작업을 다룬 책이 나오면 더할 나위 없이 행복할 거라고
말했다.[194] 실제로 엔네 비어만의 모노그래프에 실린 출간 예정 목록을 보면
제목이 "엘 시리츠키. 60장의 사진과 타이포사진"으로 변경되어 있다.

　치홀트는 시리즈의 세 번째 책 '포토몽타주'를 위해 작업을 모아 두
가지 색으로 인쇄하려고 했다. 이 점을 염두에 두고 그는 당시 모스크바에
있던 알렉산드르 롯첸코와 연락을 취했는데, 편지 내용을 보면 이전에도
치홀트는 그와 연락하려고 시도했던 듯하다.

　　답장을 보내주셔서 정말 기쁩니다. 저는 당신과 연락하기 위해
　　그동안 많은 노력을 했지만 지금까지 연락이 닿지 않았습니다. 저는
　　전시 등을 통해 당신의 이름을 오래전부터 알고 있었습니다. 또한
　　당신의 포토몽타주가 실린『레프』몇 권과 마야콥스키의 책『이것에
　　대하여』도 갖고 있답니다. 이 책은 아마도 포토몽타주가 삽화로
　　사용된 첫 번째 책이라고 말할 수 있을 것입니다.[195]

치홀트는 롯첸코에게 포토테크 시리즈 두 권과『포토-아우게』를
보내주면서 후자에 롯첸코가 빠진 것은 고의가 아니었으며 Fifo 전시에
그의 작업이 소개되었다고 설명했다. 책을 받아본 롯첸코의 답변은
다음과 같다. "『포토-아우게』에 진심으로 경의를 표합니다. 당신과 더

194. 리시츠키가 치홀트에게 보낸 1930년 8월 22일 편지.
195. 치홀트가 롯첸코에게 보낸 1931년 10월 10일 편지.『롯첸코』175쪽. 실제로 치홀트는
『새로운 타이포그래피』(224쪽)에서도 같은 취지로 말했다.

일찍 연락이 닿지 못해 유감스러울 뿐입니다. 그랬다면 이 친구들과 함께 실렸을 수도 있었을 텐데 말입니다."[196] 치홀트는 롯첸코의 작업을 다룬 모노그래프를 출간하기 위해 광범위한 사진 원판이 필요하다고 말했으며 그가 계획한 포토테크에 포함시키기 위해 롯첸코의 포토몽타주 포스터도 몇 개 요청했다. 하지만 롯첸코는 요즘 자신은 순수 사진에 집중하고 있으며, 그의 아내 바르바라 스테파노바가 국가를 위해 활발한 그래픽 디자인 활동을 펼치고 있다고 설명했다. 치홀트가 소련 포토몽타주를 중요하게 여긴 점은 소련에서 가장 일찍 대표적인 프로파간다 포스터들을 디자인했던 사람 중 하나인 구스타프 클루치스의 자료를 탐구했던 사실에서도 드러난다. 1930년 3월과 4월 두 차례에 걸쳐 치홀트는 소비에트 국영 출판사에 편지를 써서 클루치스가 1928년 소련이 주최한 대규모 스포츠 행사 스파르타키아드를 위해 디자인한 엽서와 포스터들을 요청했다. 또한 실리지는 않았지만 『커머셜 아트』를 위해 클루치스의 포스터에 관한 짧은 기사를 쓰기도 했다. 여기서 그는 다음과 같이 설명했다. "클루치스의 대담하고 완벽한 조판은 관련 작업들을 훨씬 뛰어넘는다. 이 작업들을 포토몽타주의 고전으로 여길 수 있을 것이다."[197]

비록 포토몽타주를 다룬 포토테크 시리즈는 출간되지 않았지만 남아 있는 자료를 보면 그가 포토몽타주의 역사적·이론적 측면을 모두 다루려 했으며 모호이너지와 로의 글을 포함시키고자 했음을 알 수 있다. 그가 밝힌 목적은 "이들 그래픽이 '유효기간이 만료'됐다는 이야기들이 공허한 수다에 불과함을 증명하는 것"이었다. 『커머셜 아트』를 위해 쓴 「합성사진과 광고에서의 그 위치」라는 짧은 글에서 그 접근법을 짐작해볼 수 있다(합성사진은 포토몽타주의 영어 번역이다). 모든 사진을 예술로 간주할 수 있느냐 하는 문제는 논쟁거리이기는 하지만, 그는 다음과 같이 주장했다. "하지만, 사진은 세 가지 형태로 진짜 예술이 될 수 있다. 합성사진으로서, 이중 복사로서, 그리고 포토그램으로서." 그는 현대적인 포토몽타주와 원시적인 속임수를 쓴 사진을 구별했다.

베를린의 슈텐거 컬렉션에 있는 작은 몸과 커다란 머리를 가진 포토-캐리커처처럼, 우리는 사진의 아주 초기 단계에서부터 합성사진을 볼 수 있다. 그러나 이 낡은 성격의 사진은 새로운 합성사진과 전혀 다르다. 전자는 그저 현실을 모방한 사진적 사기에 불과하다. 이런 거짓된 야망은 다다 운동의 진정한 발명품인 현대적 합성사진의 측면에서 보자면 한참이나 모자란 것이다. 현대

196. 롯첸코가 치홀트에게 보낸 1931년 10월 28일 편지.
197. 「G. 클루치스의 사진 포스터에 관하여」, 한 페이지짜리 타자 원고(게티).

능동적 도서: 얀 치홀트와 새로운 타이포그래피

합성사진의 진정한 창시자들은 라울 하우스만, 존 하트필드, 한나
회흐, 게오르게 그로스 같은 이들이다. 그들의 목적은 그림 대신
사진을 사용해 현실의 형태를 획득하는 것이었다.[198]

여기서 치홀트가 라울 하우스만을 포토몽타주의 혁신자 가운데 첫 번째로
언급한 것은 하우스만이 그와 서신을 주고받으며 이의를 제기한 것에
대한 일종의 의도된 배려였을 것이다. 빈 태생의 하우스만은 베를린
다다와 그 뒤를 이은 구성주의 모임에서 중요한 역할을 한 인물이다. 그는
1930년 4월 2일 치홀트에게 편지를 보내 자신이 포토몽타주뿐 아니라
새로운 타이포그래피의 발전에 있어서도 최초에 해당한다고 열띤 주장을
폈다. 또한 치홀트가 『새로운 타이포그래피』에서 다다이즘을 설명할
때 그의 이름을 빼먹었을 뿐 아니라 포토몽타주의 출현에서 하트필드를
지나치게 부각시켰다고 비난했다. 라우스만은 다다 운동의 핵심 출판물
중 하나의 타이포그래피를 자신이 감독했으며 1920년에는 사상 최초로
포토몽타주 작업을 했다고 말하며 치홀트가 다른 사람의 입김으로 자신을
의도적으로 배제했다고 믿었다.

> 앙심을 품은 패거리들이 당신에게 그렇게 설명했을 수도 있지만
> 그렇다고 당신이 역사의 진실을 왜곡했다는 사실이 정당화될 수는
> 없습니다. 나는 당신이 앞으로 8일 이내에 답할 것을 요구하며
> 그렇지 않을 경우 다른 방법을 취할 수밖에 없음을 알려드립니다.

치홀트의 역사적 견해에 대한 하우스만의 반론은 동시대 역사를
서술하는 데 따른 위험을 보여준다. 치홀트처럼 역사가 자신이 논의
대상과 이해관계가 얽혀 있을 경우 더더욱 그렇다. 치홀트의 관심은
다다와 미래주의를 합리적으로 통합하는 데 있었지만 하우스만에게
보낸 답장에서 드러나듯 그는 최선을 다해 정확하게 역사에 접근하려고
노력했다. 치홀트는 곧잘 한 달, 혹은 그보다 늦게 사람들의 편지에 답하며
너무 바빠서 시간이 없었다고 변명하곤 했지만 하우스만의 경우는 당연히,
바로 다음 날 답장을 썼다.

> 친애하는 하우스만 씨,
> 저는 전부터 당신과 연락을 취하려고 했었지만 지금까지
> 도저히 짬을 내지 못했습니다. 그러다가 당신 편지를 받고 정신이

198. 「합성사진과 광고에서의 그 위치」, 244~248쪽. 이 글의 내용은 「사진과 타이포그래피」
(1928년)와 조금 겹친다.

역사를 만들다

아득해졌습니다. 솔직한 심정으로 책에서 제가 당신 이름을 고의로
빠뜨리지 않았음을 알아주시기 바랍니다. 저는 당신도 잘 아는
쿠르트 슈비터스와 친구이기도 합니다. 그에게 제가 어떤 사람인지
물어본다면 이러한 사실을 더 잘 알게 되리라 믿습니다. 저는
이 일과 엮인 사람들이 부린 권모술수의 희생자는 제가 아니라
당신이라고 믿고 싶습니다. 과연 그들이 누구인지는 의문이지만
말입니다. 저는 정말 양심에 따라 새로운 타이포그래피의 연대기를
작성했습니다. 가능한 한 모든 자료를 찾아봤지요. 이 과정에서
때때로 어쩔 수 없이 제3자의, 아마도 주관이 섞인 글에 의존해야
했습니다. 제 참고 문헌에서 당신의 이름이 누락된 것은 절대로 나쁜
의도에서 비롯된 게 아닙니다 – 저는 제 연대기에 여기에 관계된
모든 이름들이 완벽하게 기재되기를 바라지는 않았습니다. 단지
후에 널리 사람들에게 알려진 이름들을 언급했을 뿐입니다. 제가
알고 있는 한, 당신의 이름은 그 당시 이후 매체에 잘 언급되지 않은
듯합니다.

저는 과연 누가 포토몽타주를 창안했는지 진짜로 따지기
시작한다면 그건 끝없고 쓸모없는 토론이 되리라 믿습니다. 저 또한
더 이상 하트필드가 이를 발명했다고 고집을 부리고 싶은 생각이
없습니다. 어떤 사람들은 다소 주관적인 견해로 자신이 포토몽타주를
발명했다고 주장하곤 합니다. 아마 그들 입장에서는 그런 믿음이
충분히 합리적이고 당연할 테지요. 저는 당신의 말에 충분히 귀를
기울여 다음 기회에 반영할 것입니다.[199]

실제로 치홀트는 『한 시간의 인쇄 디자인』을 저술하는 동안
하우스만과 서신을 주고받았으며 역사를 개괄하는 부분에 다른 베를린
다다이스트들과 더불어 하우스만을 잊지 않고 언급했다. 또한 하우스만이
다다 운동을 벌일 당시 자신의 작업에 관한 글을 쓰는 것을 돕겠다고
약속했으며 뮌헨에서 로와 함께 기획한 저녁 강의에 아르프, 슈비터스와
더불어 참여해달라고 초청하기도 했다. 한편 아르프 역시 1920년에
작업한 '아르프와 [막스] 에른스트의 콜라주 원작'을 치홀트에게
보내 이는 "모든 종류의 콜라주 작업의 아담과 이브"라고 주장하며
'몽타주'(포토몽타주라고 특정하지는 않았다)를 발명한 공로를 자신과도
나눠야 한다고 (훨씬 점잖게) 항의했다.[200]

199. 치홀트가 하우스만에게 보낸 1930년 4월 3일 편지. 뒤이어 1930년 4월 28일에 보낸
편지에서 치홀트는 "역사적 사실로서 당신의 작업은 큰 의미가 있습니다. 제게 준 정보를 최대한
객관적으로 사용할 것을 약속드립니다"라고 끝맺었다.
200. 아르프가 치홀트에게 보낸 1931년 5월 29일 편지.

능동적 도서: 얀 치홀트와 새로운 타이포그래피

하우스만은 치홀트의 사려 깊은 답변에 만족하며 자신이 그렇게 공격적인 어조로 말한 것은 그의 전 동료이자 연인이었던 한나 회흐가 그를 겨냥해 벌인 "조직적인 캠페인" 때문이었다고 설명했다.[201] 그는 자신이 "순전히 예술적인 이유로" 사람들 시선에 노출되는 것을 꺼렸기 때문에 치홀트가 "그들이 실제로 어땠는지 알 수 없는 위치"에 있다는 점에 동의했다.[202] 하지만 후에 『포토-아우게』를 구입한 하우스만은 책에 자기만 빼놓고 회흐와 하트필드, 그로스의 포토몽타주가 실린 것을 보고 또다시 속이 뒤집어졌다. 특히 로가 소개 글에서 그로스의 편지를 인용하며 그로스와 하트필드가 1915년에 이미 "사진-붙이기-몽타주-실험(foto-klebe-montage-experimenten)"을 했다는 언급을 보고는 당시 그로스와 회흐는 아직 학생에 불과했다고 반박했다.

치홀트는 이 문제로부터 어느 정도 거리를 두기 위해 자신의 입장을 신중하게 수정했는데 이는 포토몽타주 발명을 두고 친구와 지인들이 벌인 극심한 경쟁 탓이었을 것이다.[203] 치홀트가 겪은 곤란함은 훗날 역사가들의 말에서 짐작할 수 있다. 티모시 벤슨은 『라울 하우스만과 다다』에서 다음과 같이 적었다.

> '포토몽타주'의 '공식적인 역사'는 다다이스트들의 욕망과 분쟁, 모호함, 왜곡, 그리고 하찮은 경쟁의식들로 점철됐다. 미술의 역사를 매체의 범주 안에서 이뤄지는 선형적 발전으로 이해하는 경향이 있는 미술계에서 인정받으려는 욕심에 그로스와 하트필드, 회흐, 하우스만은 모두 자신이 포토몽타주를 발명했다고 주장했다. 입증되지 않은 그들의 모순된 진술은 정작 포토몽타주로부터 사람들의 주의를 분산시켰다.[204]

이들 포토몽타주 선구자들의 작품은 1931년 4~5월 베를린 주립 미술도서관에서 열린 전시에서 대부분 소개되었다. 처음으로 본격적으로 포토몽타주를 다룬 이 전시는 '새로운 광고 디자이너' 동우회 회원인 세자르 도멜라가 큐레이터를 맡았으며 치홀트도 작품 선정에 다소 관여한 것으로 보인다.[205] 하우스만은 개막식에 참석해 사람들 앞에

201. 회흐는 후에 하우스만이 그녀에게 끼친 막대한 영향을 인정했다. 1958년 손으로 쓴 자서전(게티).
202. 하우스만이 치홀트에게 보낸 1930년 4월 7일 편지.
203. 치홀트는 『새로운 타이포그래피』에서 확신에 찬 어조로 하트필드가 포토몽타주로 된 책 재킷을 처음으로 만들었다고 했지만 당시 하트필드와 연락을 한 적은 없는 것 같다.
204. 벤슨, 『라울 하우스만과 다다』, 110쪽.
205. 전체 출품 목록은 플라이슈만의 『바우하우스』 353쪽 참조. 하우스만과 회흐는 1931년 암스테르담에서 열린 동우회 전시에도 객원으로 참여했다.

역사를 만들다

자신의 모습을 다시 드러내 오프닝 강연을 했는데, 이는 부분적으로
치홀트와 편지를 주고받은 덕분일 것이다. 이 밖에도 전시에는 리시츠키,
롯첸코, 클루치스와 그의 부인 발렌티나 쿨라지나 등 소련 작가들의
작품과 치홀트가 디자인한 포스터를 포함해 다수의 '타이포포토' 광고가
소개됐다.

빈의 통계학

치홀트는 빈에 잠시 머물며 사회경제박물관에서 그림 통계를 만드는
그룹과 작업했다. 그가 체류했던 날짜는 정확히 알려지지 않았지만 아마도
1929년 전반기, 즉 그곳에서 『사회와 경제』라는 중요한 책이 만들어지고
있던 때였을 것이다. 주거 및 도시 개발에 대한 전시장을 만들 목적으로
1925년에 설립된 사회경제박물관은 제1차 세계대전 직후 빈에서 일어난
주거 운동과 함께 그곳의 관장이었던 오토 노이라트와 밀접한 관계가
있다. 노이라트는 예술가나 디자이너는 아니지만 후에 아이소타이프로
알려진 "빈 방법론"이라는 통계학적 표현법을 창시한 사람이다.[206]
대중에 대한 역사교육과 국제적인 사회복지 증진을 추구했던 노이라트는
숫자만이 아닌 그림을 사용해 표현한 통계가 가진 국제적인 의사소통
잠재성을 알아차렸다. 박물관의 모토는 "산술적 정밀성을 잃더라도
그래픽적으로 양을 시각화하는 것이 낫다"는 것이었다. 치홀트는
"대중의 교육과 계몽"이라는 이곳의 정치적 토대에 강하게 이끌렸다.
사회경제박물관은 곧 국제적인 명성을 얻었으며 노이라트는 베르톨트
브레히트 등과 연락을 주고받았다.

박물관 도표 디자인은 치홀트가 빈에 도착하기 전에 이미 '근원적'
디자인의 요소를 차용하기 시작했는데 이는 주로 독일 미술가 게르트
아른츠 덕분이었다. 1926년 노이라트는 사람 형상을 도식화한 아른츠의
목판화를 보고 그에게 반복 가능한 그림 유닛을 디자인해 달라고
요청했다. 아른츠는 1928년 9월 박물관에 채용되어 빈으로 이주했는데,
도착해보니 박물관은 이미 그때 훗날 아이소타이프의 표준 서체가 된
파울 레너의 푸투라 활자를 (비록 포장도 뜯지 않은 상태였지만) 갖추고
있었다고 회상했다. 아른츠는 『새로운 타이포그래피』가 출간되자마자
봤기 때문에 치홀트의 생각을 잘 알고 있었을 것이다. 또한 그는
1929년에서 1933년 사이 쾰른 진보미술가그룹이 발행한 저널 『A에서

206. 노이라트는 사회과학자(마이클 트와이먼 『아이소타이프를 통한 그래픽 커뮤니케이션』
7쪽)이자 백과사전 편집자(킨로스, 「못 본 척하기, 빈정거리기, 디자인의 정치성」, 『비저블
랭귀지』 28호, 1995년 1월, 76쪽)로 소개되어 있다.

Z까지』와도 관계를 맺고 있었다. 치홀트도 글 두 편을 실은 적이 있는 이 저널은 (로와 치홀트의 『포토-아우게』처럼) 전체를 대문자 없이 조판했을 만큼 새로운 타이포그래피 방법론을 정통으로 받아들인 출판물이었다. 미루어 짐작하건대 치홀트가 빈에 초청된 것은 아른츠의 관여로 이뤄졌거나 혹은 노이라트와 친했던 프란츠 로를 통해서였을 것이다.[207] 노이라트는 1919년 사회민주주의 정부에서 일할 때 뮌헨에 파견되어 단명한 바이에른 소비에트 공화국 시기의 혼란을 겪은 후 그곳을 떠날 때까지 로와 친분을 맺은 적이 있다.

400

치홀트가 디자인한 (제작되지 않은) 편지지와 결재 판이 남아 있긴 하지만 빈에서 그가 정확히 무얼 했는지는 명확하지 않다. 그가 호들갑스럽게 칭찬한 『사회와 경제』에 무언가 공헌하기는 했을 것이다. 빈 방법론의 원칙을 강술한 (영어로 출판된) 치홀트의 기사에 따르면 "모든 과학이 직면한 과업, 즉 대중화가 이곳에서는 미소와 함께 풀렸다." 각 도표 안에 반영된 빈 통계학의 표준화는 치홀트를 강하게 매혹했다. 값이 고정된 심벌의 반복을 통해 양을 나타내는 빈 통계학은 표준화의 정점이었으며 최고의 즉물성을 띠었다. 아른츠가 디자인한 완성도 있는

402~403

그래픽 또한 치홀트에게 매력적이었다.

우리의 관점에서 볼 때 박물관 작업에서 가장 중요한 것은 본질을 체계적으로 강조하는 것이다. 이는 보편적으로 이해되는, 국제적으로 통할 수 있는 그림 기호로 표현된다.
불필요한 모든 것, 특히 장식을 위한 요소는 엄격히 배제한다. 그림의 모든 요소들은 뜻과 의의가 있다. 단색의 표면으로 확고함을 표하며 모든 요소들은 극도로 단순하게 표현한다. 큰 숫자를 표현하기 위해 큰 요소를 사용하는 것은 피한다. 큰 숫자들은 더 많은 기호들로 지시된다. 크기가 다양한 정육면체처럼 오해의 소지가 있는 입체적인 형상 역시 피하며 가능한 한 평면 형태만 채택한다.[208]

"빈 방법론"에서 치홀트는 그가 새로운 타이포그래피에서 희망했던 것과 같은 명확성, 정확성, 국제적 잠재성을 인식했다.
그림 통계를 만든 빈 팀에서 중추적인 역할을 한 인물은

207. 리시츠키와 그의 가족은 1928년 중반 무렵 사회경제박물관을 방문했으며 그곳에서 노이라트를 알게 됐다. 그들이 빈을 방문하기 전에 에디트 치홀트가 휴일 동안 오스트리아에서 그들과 잠깐 합류한 적이 있는데 이것이 치홀트의 초청과 관계있을 수도 있다. 리시츠키와 노이라트의 친분으로 빈 팀은 시각통계협회 설립을 돕기 위해 소련을 방문하기도 했다. 리시츠키-퀴퍼스, 『엘 리시츠키』, 86쪽.
208. 「그림 통계」, 114쪽.

복잡한 데이터를 분석한 후 그것을 최종 도표에 사용하기 위한 그래픽 초안으로 그려낸 사람들이었다. 그들은 이 역할을 한 사람, 즉 현대 그래픽 디자이너의 원형이자 치홀트가 감탄했을 사람을 "변형가(Transformator)"라고 불렀다. 『사회와 경제』를 비롯해 사회경제박물관에서 이뤄진 대부분의 주요 프로젝트에서 변형가 역할을 한 사람은 훗날 노이라트와 결혼한 미리 라이데마이스터였다.

치홀트는 가벼운 마음으로 빈 박물관에 취직해버릴까 생각하기도 했지만 재정상의 이유로 마음을 접어야 했다.[209]

동부 유럽과의 관계

자신을 "민족적으로 슬라브 족"이라고 여긴 치홀트는 훗날 자신이 체코와 깊은 인연이 있음을, 특히 체코의 서적 예술에 특별한 친밀감을 느낀다고 말했다.[210] 1930년부터 여러 나라의 새로운 타이포그래피 양상을 조사하는 과정에서 그는 다음과 같이 적었다. "타이포그래피에 항상 놀라운 재능을 보여준 체코슬로바키아 역시 뛰어난 성과물들을 만들어냈다."[211] 「근원적 타이포그래피」를 엮고 있을 당시 그는 이미 체코의 주요 아방가르드 그룹 데베트실의 저널 『파스모』(1924~26년)를 접했다. 『새로운 타이포그래피』참고 문헌에는『Ma』가 출판한『새로운 예술가들』과 유사한 선집『생활 II』를 포함해 데베트실 그룹 멤버들이 쓰고 디자인한 몇몇 체코 책들을 포함시켰다. 1920년 프라하에서 창립된 데베트실은 제1차 세계대전 이후 체코슬로바키아 민주공화국이 추구한 현대적 삶의 방식과 그에 대한 낙관적 탐색을 옹호했다. 그중 화가이자 사진가, 음악가, 미술 및 건축 평론가였던 카렐 타이게는 데베트실의 선도적 이론가이자 체코 현대 타이포그래피에서 가장 중요한 인사로 떠올랐다.

404

타이게가 디자인한 데베트실의 첫 번째 선집(1922년) 표지는 그룹 이름과 검정색 원으로만 구성되어 있다. 이 디자인은 비록 사각형 대신 원을 쓰긴 했지만 말레비치와 리시츠키를 연상시키며 동시대 러시아 미술에 대한 친밀감을 보여준다. 실제로 데베트실이 출간한 첫 번째 (단명한) 저널의 이름은『원반』이었다. 체코의 모더니즘 운동은 곧이어 좀 더 유희적이고 시적인 요소로 공리주의를 억누른 '포에티즘'을 표방했다. 선언문(1924년)에서 타이게는 이를 "현대의 쾌락주의" 혹은 "시간 낭비의 예술"이라고 묘사하며 데베트실의 새로운 방향은 구성주의와

209. 치홀트가 즈바르트에게 보낸 1929년 8월 15일 편지. 하지만『튀포그라피셰 미타일룽겐』 26권 9호(1929년 9월) 225쪽에는 치홀트가 빈에서 자리를 잡았다고 잘못 보도되었다.
210. 「얀 치홀트: 타이포그래피 스승」, 12쪽.
211. 「국내외 새로운 타이포그래피의 전개」, 83쪽.

포에티즘의 결합이라고 말했다. "포에티즘은 삶의 꼭대기이며 구성주의는 그 근간이다."[212]

　　포에티즘의 대표적인 특징은 포토몽타주 류의 시각 시에서 찾아볼 수 있다. 다다나 구성주의의 그것과는 조금 다른 이런 특징은 데베트실의 회원이며 화가이자 타이포그래퍼였던 진드리히 스티르스키와 토엔(마리 체르미노바)의 책 표지에서 확연히 드러난다.[213] 타이게는 전위적인 북 디자인에 보기 드물 정도로 개방적이었던 체코 출판인들 덕분에 섬세한 구성주의 양식을 반영한 타이포그래피 작업을 많이 할 수 있었다. 그는 비테즈슬라프 네즈발의 시와 무용가의 사진이 대구를 이루며 글자형태와 어우러지는 멋진 책『알파벳』(1926년)을 비롯해 1925년부터 데베트실의 공식 출판사였던 오데온의 책들을 디자인했다. 또한 1922년 이래 좌파 건축 저널『스타브바』를 편집했을 뿐 아니라 1927년부터 1931년 그룹이 내부 분열로 해체될 때까지 오데온이 발행한 가장 중요한 데베트실의 저널『레트』의 편집자이자 아트 디렉터였다. 타이게는 점차 공산주의에 강하게 빠져들었는데, 이는『레트』의 제목과 내용에 고스란히 반영되어 있으며 1929년 바우하우스에서 그가 했던 강의록에서도 살펴볼 수 있다.

　　물증은 없지만 치홀트는『새로운 타이포그래피』를 출간한 후 타이게와 연락한 것으로 보인다. 또한 1931년 초 처음으로 프라하를 방문했을 때 만났을 가능성도 존재한다.[214] 타이게의 포토몽타주들은 치홀트가 공동 큐레이터로 참여한 전시 Fifo에 출품된 체코 작품 중 상당수를 차지하고 있었다. 치홀트는 타이게가 새로운 광고 디자이너 동우회에 꼭 가입하길 바랐지만 타이게는 몇몇 동우회 전시에 객원으로 참여했을 뿐 끝내 가입하지 않았다.

　　치홀트는『한 시간의 인쇄 디자인』에 타이게의 에세이「현대 타이포그래피」(1927년)에 나온 타이포그래피 원칙들을 다수 인용하며 일찍이 마리네티와 리시츠키에게만 부여했던 명예를 그에게도 부여했다. 타이게의 글은『새로운 타이포그래피』가 조판될 무렵 (체코어와 독일어로) 출간됐지만, 둘 사이에는 놀랄 만한 유사점이 있다. 둘 모두 아르누보/유겐트슈틸의 장식적 서체를 거부했으며 현대 타이포그래피와 비구상예술을 긴밀하게 비교했다. 또 기묘하게도 모두 라틴 알파벳으로 인해 아랍 문자와 극동 문자들이 사라질 것이라고 예언했는데, 이는

212. 타이게,「포에티즘 선언문」. 들루호슈&슈바하(편),『카렐 타이게 1900~51』, 67~69쪽에 실린 번역.
213. 치홀트는 타이게와 야로미르 크레이차르의 작업을 그의 무산된 포토몽타주 책에 포함시킬 계획이었다.
214. 치홀트는『한 시간의 인쇄 디자인』에 타이게의 주소를 수록했는데 허락도 없이 그랬을 것 같지는 않다. 또한 타이게의 개인 기록 중에는 날짜는 없지만 "얀 치홀트, 프라하"라고 적혀 있다(프라하 장식미술관).

405

타이게가 그의 글이 인쇄되기 전에 치홀트의 책을 알고 있었을 가능성을 시사한다. "구성주의 타이포그래피"라고 부른 접근법을 만들어낼 때 타이게가 바우하우스 이론과 치홀트의 「근원적 타이포그래피」와 같은 독일의 새로운 타이포그래피 운동에 익숙했음은 분명하다.[215] (부록 C 참조)

타이포그래피 작업으로 치홀트를 매료시킨 또 다른 데베트실 일원은 즈데네크 로스만이었다. 타이게와 로스만은 치홀트와 나이가 거의 비슷했으며 새로운 타이포그래피 동년배들 중 가장 어린 축에 들었다. 로스만은 데베트실 브르노 지부의 저널 『파스모』와 그룹을 소개하는 책자 『프론타』(1927년)를 디자인했는데, 후자는 이미지 블리딩을 시도한 선구적 사례로서, 또 책 전체를 소문자로 조판한 초기 사례로서 치홀트의 찬사를 받을 만했다. 프라하 기술대학을 졸업하고 1929년 무렵 1년 동안 바우하우스에 다닌 덕분에 로스만은 바우하우스 타이포그래피를 잘 알고 있었으며 치홀트가 알고 지낸 모든 체코 지인들과 마찬가지로 독일어로 편지를 쓸 수 있었다.

1930년 초부터 서로 작업물을 교환하기 시작한 두 사람의 관계는 1935년 치홀트가 『타이포그래피 디자인』에 로스만의 작품을 몇 점 소개할 때까지 지속되었다. 로스만은 『새로운 프랑크푸르트』를 모델로 삼아 창간한 것이 틀림없는 "새로운 슬로바키아의 월간 저널" 『새로운 브라티슬라바』의 편집자가 되었고, 1931년 9월에는 브라티슬라바 미술공예학교 교수로 임명되었다. 치홀트는 1932년 말에서 1933년 초 사이 로스만의 초청으로 이 학교에서 며칠간 강의를 하기도 했다. 1931년 1월 프라하와 브르노를 방문한 적이 있는 그로서는 두 번째 체코슬로바키아 여행이었다. 첫 번째 방문 때 프라하 기차역에서 치홀트를 맞이한 사람은 체코의 선도적인 타이포그래퍼이자 쾰른 '프레사' 전시(1928년)와 바르셀로나 만국박람회(1929년)에서 체코관을 디자인했던 라디슬라프 수트나르였다. 1923년부터 프라하 주립 그래픽미술학교에서 학생들을 가르쳐온 수트나르는 데베트실에 속하지는 않았다.[216] 1929년부터 그는 출판사 드루주스테브니 프라체('협업'이라는 뜻)와 가구와 가정용품을 주로 생산하는 연합 산업디자인 회사 크라스나 이즈바(아름다운 가정용품이라는 뜻)의 아트 디렉터를 맡아 유리와

215. 치홀트의 서류 중에는 타이게의 글 「현대 타이포그래피」에서 발췌 인쇄한 독일어 텍스트가 있는데 아마 타이게가 보내준 것으로 보인다(혹은 타이게에게 부탁받았을 수도 있다). 또한 타이게의 글이 실렸던 체코 잡지 『타이포그래피』는 예전에 『오프셋』 바우하우스 특집에 실렸던 모호이너지와 바이어의 글을 체코어로 번역해 싣기도 했다(『타이포그래피』 34권 3호, 1927년).
216. 그러나 수트나르와 데베트실의 사이가 나쁜 것은 아니었다. 타이게는 1934년 초 프라하에서 열린 수트나르의 타이포그래피 전시 오프닝 연설을 하기도 했다.

도자기용품을 디자인했으며, 현대적 삶을 다룬 책『작은 집』(1931년)을
공저하기도 했다. 그는 책 재킷과 표지 디자인에 새로운 타이포그래피를
우아한 방식으로 적용했으며 종종 산세리프 서체를 대각선으로 배열한
예술적 디자인과 오려낸 사진들을 결합시켰다. 이러한 사례는 체코에서
발행된 버나드 쇼의 책 표지들과 드루주스테브니 프라체에서 출판한
『지에메』('우리는 살아 있다'라는 뜻)에서 살펴볼 수 있다. 특히 후자에서
보이는 체계적이고 일관성 있는 본문 디자인은 오늘날 보더라도 여전히
신선하다. 또한 수트나르는『장식미술』의 편집자로 일했다. 이 잡지는
종종 기사 전체를 산세리프체로 조판했는데, 그중에는 치홀트가 1930년
바젤 미술공예박물관에서 새로운 포스터에 대해 연설한 내용을 체코어로
번역한 글도 포함된다.[217]

408~409

410

289

폴란드의 경우 치홀트는 일찍 관계를 맺지 못한 듯하다. 1924년
치홀트는 바르샤바에 있던 필로비블론 출판사의 일을 한 적이 있지만 이
일이 당시 폴란드에서 활동하던 아방가르드 인사들과 친분을 쌓는 계기가
되지는 못한 듯하다. 실제로『새로운 타이포그래피』집필에 전념할 당시
폴란드 타이포그래피의 주요 인사 가운데 하나인 헨리크 베를레비는
치홀트의 관심에서 벗어나 있었다. 이는 조금 당혹스러운 사실인데
왜냐하면 베를레비가 타이포그래피에 눈뜨게 된 것은 그들의 공동
친구였던 리시츠키 덕분이기 때문이다. 리시츠키는 1921년 러시아에서
독일로 가는 길목에 위치한 바르샤바의 한 강연에서 베를레비와
친구가 되었다. 벨기에와 파리에서 미술교육을 받은 베를레비는 같은
유대인으로서 리시츠키가 해준 조언에서 영감을 받아 히브리 전통
안에 속한 자신의 작업 방향을 선회해 구성주의로 돌아섰다. 몇 달 후
리시츠키를 따라 베를린으로 온 그는 성공적인 회화 전시를 열었다.
베를레비는 구성주의 선언문에서 용어를 빌려와 자신의 추상 양식을
"기계적 복제(Mechano-faktura)"라고 불렀다. 1924년 독일 저널
『슈투름』에 자신의 선언문을 발표한 베를레비는 같은 해 바르샤바로
돌아와 작가 알렉산데르 바트, 스타니스와프 브루치와 함께 광고
에이전시 레클라마 메하노를 설립했다.[218] (이는 부르하르츠와 카니스가
독일에서 설립한 베르베바우와 같은 해이다.) 그들이 만든 광고는
리시츠키의 동시대 작업과 견주어도 매우 인상적이며, 서체 사용에
있어서는 더욱 일관성을 보여준다(모두 산세리프체). 베를레비는 1928년
폴란드를 떠나 파리에 정착해 주로 미술가로 활동했으며, 그렇게 한창

217. 치홀트, 「새로운 포스터(Nový plakát)」,『장식미술』11권 9~10호, 1929~30년, 173~178쪽.
218. 실제로 레클라마 메하노가 표방한 목표는 베르베바우와 꽤장히 유사하다. "목적의식, 신속성,
저비용, 창의력, 단순함과 아름다움." 그레스티&레비슨(편),『폴란드 구성주의 1923~36』47쪽
참조. 베를레비는 리시츠키를 통해 부르하르츠의 작업을 알고 있었을 것이다.

역사를 만들다

새로운 타이포그래피에 대한 자료를 모으고 있던 치홀트의 시야에서
멀어져갔다.[219]

그러나 베를레비는 미에치스와프 슈추카, 테레사 자르노베르, 헨리크
스타제브스키, 그리고 에드문트 밀레르가 주축이 되어 발행한 폴란드의
핵심 아방가르드 저널 『블로크』(1924~26년)에 강한 영향을 미쳤다.
1927년, 스물아홉의 나이로 산악 사고를 당해 죽은 슈추카는 폴란드
포토몽타주의 선구자 중 하나였으며 치홀트가 『새로운 타이포그래피』에
언급한 유일한 폴란드인이었다. 당시 치홀트는 『블로크』를 알지
못했지만 후에 이를 계승한 『프라에센스』 창간호를 입수했다. 단 두 권만
나온(1926년과 1930년) 이 잡지는 『블로크』와 마찬가지로 지면을 통해
여러 나라의 아방가르드 작업들을 소개했는데 그중에는 1930년 1월
치홀트와 연락을 주고받기 시작한 브와디스와프 스체민스키의 작업도
포함되어 있었다. 독일어에 능통한 스체민스키는 치홀트에게 보낸 첫
편지에서 자신이 최근 입수한 『새로운 타이포그래피』를 극구 칭찬하며
자신의 작업 샘플을 보낼 주소를 알려달라고 요청했다.[220]

스체민스키는 아내이자 예술의 동반자였던 카타지나 코브로와
함께 러시아혁명 미술 및 디자인과 직접적인 연결 고리를 맺고 있는
인물이다. 그가 태어난 벨라루스의 민스크는 역사적으로 폴란드와
러시아가 갈등을 빚고 있는 지역이었다. 상트페테르부르크 공학학교를
졸업하고 러시아군에 입대해 제1차 세계대전에 참가한 스체민스키는
1916년 부상으로 인해 오른쪽 다리와 왼쪽 팔뚝을 절단해야만 했다.
상처를 치료하기 위해 요양 중이던 그는 전쟁 부상자를 돌보는 일에
자원한 모스크바 태생 코브로와 만나게 된다. 전쟁이 끝나고 둘은
모스크바의 프리 스튜디오에서 공부했으며 스체민스키는 인민계몽위원회
순수 미술부에서 일하게 된다. 1919년 그는 말레비치를 도와 스몰렌스크
근처에 유노비스와 (리시츠키가 가르쳤던) 비테프스크 미술학교의 지부를
설립한 후 1922년 해산할 때까지 코브로와 함께 학생들을 가르쳤다.
한편 벨라루스를 두고 벌인 폴란드와 러시아의 전쟁은 리가 협정으로
끝을 맺었으며 이로 인해 정식으로 출범한 벨라루스 소비에트 사회주의
공화국은 1918년 짧게나마 독립 공화국의 지위를 누릴 수 있었다.
이러한 과정을 거치며 얼마간 혁명에 염증을 느낀 스체민스키와 코브로는
소비에트연방을 떠나 폴란드에 정착했다.[221] 도착하자마자 스체민스키는

219. 독일을 떠난 후 치홀트가 스체민스키에게 베를레비의 주소를 물어본 것으로 보아 아마 그가
치홀트에게 베를레비에 대해 말해준 것 같다(1934년 5월 3일 편지).
220. 스체민스키가 치홀트에게 보낸 1930년 1월 27일 편지.
221. 스체민스키의 글 「러시아 미술에 대한 기록」(1922년) 참조. 벤슨(편), 『세계들 사이』,
272~280쪽. 그는 타틀린의 공리주의를 공격하고 그가 폴란드 국민이라고 주장한 말레비치를

빌나에서 열린 전시 기획을 도왔는데, 이는 폴란드에서 최초로 '새로운 미술'을 다룬 전시였다. 그는 전시 도록 디자인에도 참여했는데 그가 보여준 절대주의-구성주의 타이포그래피는 사람들에게 큰 충격을 주었다. 리시츠키의 초기 타이포그래피 작업을 두고 스체민스키가 "1918~20년 사이 말레비치가 했던 인쇄 작업의 연속일 뿐"이라고 말했을 때 치홀트는 그 말을 무시할 수 없었다. 스체민스키가 직접 체험한 일이었기 때문이다. 치홀트는 스체민스키에게 다음과 같이 답했다. "저에게는 앞으로도 새로운 타이포그래피의 '역사'에 대해 저술할 기회가 있을 겁니다. 당신의 정보는 제게 매우 소중합니다."[222]

스체민스키와 코브로는 『블로크』의 필자였지만 저널이 표방한 강경 구성주의 노선에는 비판적 입장이었으며 그 뒤를 이은 『프라에센스』 (이 잡지는 "계간 모더니스트"라는 말을 사용했는데 이는 유럽 아방가르드 중에서도 매우 이른 축에 속한다)를 발간하던 그룹에 합류하지 않았다. 치홀트와 연락이 닿았을 때 스체민스키는 이미 '우니즘'이라는 자신만의 이즘을 제창하고 코브로, 스타제브스키와 함께 'a.r.'이라는 또 다른 예술가 그룹을 만든 후였다. 스체민스키는 치홀트에게 이 약자가 아무것도 뜻하지 않는다고 말했는데, 이는 내부의 의견 차이 때문으로 보인다. 스체민스키는 이를 '리얼 아방가르드 (awangarda rzeczywista)'라고 해석한 반면 스타제브스키는 '혁명적인 미술가들(artyści rewolucyjni)'이라고 해석했다.[223] 한편 a.r.의 주도하에 스체민스키는 우치에 현대미술 갤러리를 설립하는 캠페인을 벌였다. 1930~32년 사회주의 주립 당국의 지원을 받아 실현된 이 갤러리는 리시츠키가 디자인한 하노버 지방박물관에 이어 이러한 종류의 영구 컬렉션으로는 두 번째였다. a.r.은 인맥을 동원해 슈비터스와 판 두스뷔르흐, 피카소를 포함한 저명 예술가들의 작품을 기증받을 수 있었다. 또한 우치에서 국제 타이포그래피 전시회도 열었다. 이때 스체민스키는 치홀트에게 "당연히 '새로운' 것만이 이 전시에 출품될 수 있다"고 말하며 각 나라마다 누구에게 연락해야 자료를 얻을 수 있을지 자문을 구했다.

칭찬했다. 코브로와 스체민스키의 삶에 대해서는 모니카 크룰의 「협업과 타협: 폴란드-독일 아방가르드 그룹의 여성 미술가들」 참조. 벤슨(편), 『중앙 유럽 아방가르드』, 339~359쪽.
222. 치홀트가 스체민스키에게 보낸 1930년 4월 6일 편지와 스체민스키가 치홀트에게 보낸 1930년 11월 26일 편지. 치홀트는 마음은 굴뚝같았지만 끝내 말레비치와 접촉하지 못한 듯하다. 또한 말년까지 여전히 이런 생각을 품고 있었던 것 같다(1971년 아인트호벤의 판 아베 미술관의 안 레이링과 주고받은 편지). 한편 스체민스키가 언급한 말레비치의 작업은 리시츠키의 감독하에 비테프스크 워크숍에서 석판술로 인쇄한 『절대주의: 서른네 가지 드로잉』일 가능성이 크다.
223. 스체민스키가 치홀트에게 보낸 1930년 5월 6일 편지. 그레스티&레비슨(편), 『폴란드 구성주의 1923~36』 10쪽도 참조.

역사를 만들다

스체민스키는 우치 전문대학의 저녁 수업에서 타이포그래피를 지도했으며 치홀트에게 그가 쓴 『기능적 타이포그래피』(1930년)라는 소책자와 그곳에서 한 작업 사례를 보내주었다. 그가 보내준 결과물에 깊은 인상을 받은 치홀트는 폴란드와 독일의 차이점에 대해 다음과 같이 분석했다.

411

> 폴란드에서 새로운 타이포그래피는 추상회화의 디자인 방법론을 뚜렷한 방식으로 취하고 있군요. 이곳에서는 타이포그래피에 활용 가능한 인쇄 활자로부터 특정 시각 효과들을 개척했는데 이것이 바로 이곳과 당신네 타이포그래피의 본질적 차이를 이루는 듯합니다. 폴란드 타이포그래피에 자주 등장하는 소위 치체로 룰(cicero rule, 굵은 선)은 우리에게 충격적입니다. 제가 한 말들이 부정적인 의미는 아닙니다. 그저 저는 이곳의 관점에서 폴란드 타이포그래피의 특징을 묘사하는 것이 당신에게도 흥미로울 것이라 생각합니다.[224]

여기서 치홀트는 아마도 선언문 성격을 띤 a.r. 그룹의 리플릿과 1930년 스체민스키가 디자인한 율리안 프르지보시의 시집을 염두에 두고 말한 것 같다. 이들 표지에 스체민스키가 쓴 화려한 레터링은 그 자체로 순수한 형태 구성을 이룬다.[225] 실제로 뒤이어 보낸 편지에서 치홀트는 다음과 같이 언급했다. "화가 특유의 방식을 취한 당신의 작업들은 정말 훌륭합니다. 아마 이러한 방식으로 성취할 수 있는 최고 수준이 아닌가 싶습니다. 이건 거의 회화나 마찬가지입니다."[226]

치홀트는 스체민스키에게 조만간 폴란드의 새로운 타이포그래피를 다룬 글을 쓰고 싶다고 말하며 이렇게 덧붙였다. "저는 실은 '타이포 포토 그라피크'라는 잡지를 창간하고 싶습니다. 각 영역에서 이뤄지는 새로운 디자인들만 다루는 잡지 말입니다."[227] 바람과 달리 당시에 나온

412

것은 아무것도 없지만 치홀트의 이런 생각은 훗날 스위스 잡지 『TM』의 기획에 반영되었다. 말년에 이르러 치홀트는 폴란드 현대 타이포그래피에

213

대한 글을 쓸 생각을 다시 되살렸는데 이는 그가 이 주제에 남다른 애착을 가지고 있었음을 보여준다. 이외에 말년에 치홀트가 쓴 글들 중 현대주의에 대한 것은 (물론 자기 자신에 대한 것은 제외하고) 리시츠키를 다룬 글뿐이다. 현재로서는 어떤 타자 원고도 남아 있지 않지만 1960년대 치홀트가 「1930년경 폴란드의 새로운 타이포그래피」라는 글을 『TM』에

224. 치홀트가 스체민스키에게 보낸 1930년 5월 14일 편지.
225. 베커&홀리스, 『아방가르드 그래픽 1918~34』 81쪽.
226. 치홀트가 스체민스키에게 보낸 1934년 5월 3일 편지.
227. 치홀트가 스체민스키에게 보낸 1930년 5월 14일 편지.

신기 위해 잡았던 레이아웃이 남아 있다.[228] 또한 말년의 치홀트는 타이포그래피에 대한 스체민스키의 글을 독일어로 번역해서 자신이 덧붙인 주석과 함께 잡지에 실을 준비도 했었다. 치홀트의 방대한 주석은 스체민스키의 생각에 대부분 반대하는 것이었는데, 아마 치홀트는 현재 자신이 지닌 모순이 상당히 문제가 있음을 깨닫고 이를 실행에 옮기지 못했을 것이다.

1928년 무렵까지 치홀트는 동유럽 나라들의 아방가르드 경향들을 대부분 파악할 수 있었다. 여기에는 다다이스트였던 마르셀 얀코가 참여한 잡지 『콘팀포라눌』(1922~32년)로 대표되는 루마니아와, 1921~26년 사이 리우보미르 미치치가 편집한 『제니트』가 발행된 유고슬라비아도 포함된다. 미치치는 자그레브와 베오그라드를 근거지로 활동하며 국제적인 교류 관계를 맺어나갔으며 1922년 『제니트』 9/10월 호를 위해 리시츠키와 예렌부르크를 객원 편집자로 초청하기도 했다. 한편 단명하기는 했지만 류블랴나에서도 구성주의 타이포그래피를 종종 소개한 현대주의 잡지 『탄크』(1927~28년)가 나타났다.

새로운 타이포그래피의 국제적 발전

모더니즘에 있어 양차 세계대전 사이 북부와 중앙, 그리고 동부 유럽에서 발현한 그래픽 디자인의 중요성은 이제 잘 알려져 있다. 『새로운 타이포그래피』를 보면 치홀트는 이미 벨기에와 덴마크에서 활동하던 별로 알려지지 않았던 인사들에게도 주의를 기울이고 있었음을 알 수 있다. 1929년 무렵부터 독일 인쇄 문화와 인연이 깊은 스칸디나비아의 광고 및 인쇄 산업에서 치홀트의 영향력은 빛을 발하기 시작한다. 하지만 프랑스와 스페인, 혹은 이탈리아와 같은 남부 유럽의 경우는 어떨까? 『새로운 타이포그래피』에서 치홀트가 한 보편주의적 발언을 보면 우리는 다음과 같이 말할 수 있을 것이다. 즉 새로운 타이포그래피를 전도하던 8년이라는 시간 동안 그는 새로운 타이포그래피가 전 세계까지는 아니더라도 유럽 정도는 정복할 수 있음을 (그리고 그래야 한다고) 믿어 의심치 않았다고 말이다. 치홀트는 동시대 일본 타이포그래피에 대해서는 다소 감탄하는 심경을 드러냈으며 미국에서 새로운 타이포그래피를 거의 처음으로 받아들인 더글러스 맥머트리의 작업도 잘 알고 있었다. 『현대 타이포그래피와 레이아웃』(1929년)에서 맥머트리는 타이포그래피의 원칙을 명확히 하는 데 도움을 준 『새로운 타이포그래피』와 치홀트의 역할을 순순히 인정했다. 맥머트리는 현대 타이포그래피를 "앞으로

228. 치홀트는 (텍스트 없이) 대략적인 레이아웃을 잡고 "모두 유니버스로"라고 표시했다(게티).

모든 인쇄물에 혁명적인 영향을 끼칠 힘"으로 여겼다.[229] 하지만 치홀트의 관심은 주로 유럽에 한정되었다. 1930년에 쓴 「국내외 새로운 타이포그래피의 전개」라는 짧은 에세이에서 치홀트는 새로운 타이포그래피는 새로운 환경에 순응해서는 안 되며, 오히려 세계가 그에 따라 변해야 한다는 뜻을 내비쳤다.

새로운 타이포그래피는 그 원칙들이 조금씩 변하면서 발전하는 것이 아니다. 그보다는 순수한 타이포그래피 형태가 지닌 추상적 표현력에 대한 사람들의 이해가 넓어지면서 발전되어 나간다. 바깥에서 볼 때 이는 점진적 진전으로 비춰질 것이다. 하지만 이것은 실제 그것을 개척한 이들의 작업이 점차 이해받으면서 상식이 되어가는 과정일 뿐이다.[230]

그는 새로운 타이포그래피가 프랑스나 영국을 포함해 "그에 반대했던" 지역들에서 점차 세력을 확장해나가고 있다고 주장했다. 아마 치홀트가 이렇게 말할 수 있었던 것은 그 나라들에서 자신의 글을 출판할 수 있었기 때문일 것이다. 하지만 게르만족의 진전에 전통적으로 거부감을 가졌던 프랑스로서는 새로운 타이포그래피의 이성주의적 측면을 결코 받아들이지 않았다. 단적인 예로 『인쇄 공예』(1927~38년)는 현대적 양식을 고상하게 받아들이는 척하면서 실제로는 오랫동안 절충적이고 다원적인 모습으로 남았다. 치홀트는 르코르뷔지에의 책을 당연히 읽어보았고 그와 관계된 잡지 『에스프리 누보』(1920~25년)도 알고 있었다. 또한 카상드르를 매우 존경했다. 치홀트가 봤을 때 그의 포스터들은 이미 "고전의 반열"에 들었다고 표현하기에 부족함이 없었다.[231] 파리의 인쇄업자 알프레드 톨메의 『미장파주』(1931년) 역시 알고 있었던 것 같다. 『커머셜 아트』과 『현대적 홍보』의 런던 발행사인 더 스튜디오와 뉴욕 출판사 윌리엄 루지가 공동 발행한 이 책은 프랑스어가 일부 포함되어 있기는 했지만 주로 영어로 되어 있었다.[232] 의심의 여지없이 미국 광고와 잡지 디자인에 마음이 빼앗긴 이 책은 다채로운 종이와 장인다운 인쇄 기법, 그리고 절묘한 아르데코 양식이 어우러진 놀라운 솜씨를 보여준다. 그 책을 직접 언급한 적은 없지만 치홀트는 아르데코라는 이름이 유래한 1925년

414~415

229. 맥머트리, 『현대. 타이포그래피와 레이아웃』(시카고: Eyncourt Press, 1929년), 18쪽. 치홀트는 이 책을 『한 시간의 인쇄 디자인』 참고 문헌 목록에 실었다. 레너 역시 맥머트리와 연락을 취했다.
230. 「국내외 새로운 타이포그래피의 전개」, 82쪽.
231. 『새로운 타이포그래피』, 190쪽.
232. 『현대적 홍보』 1930년 호에는 『미장파주』의 책 광고가 전면에 실렸다.

파리에서 열린 '현대장식미술 산업미술국제전' 이후 프랑스 인쇄 산업에서 현대 디자인이 더욱 뚜렷해졌음을 인식하고 있었다. 『미장파주』는 그 전시에서 일정 부분 영향을 받았음이 틀림없다.[233]

치홀트는 그가 일정 부분 존중하는 후기 신고전주의 전통을 보유한 프랑스의 경우 새로운 타이포그래피의 정화 기능이 크게 필요하지 않다고 믿었다. 다소 낡긴 했지만 이는 조판 영역에서 식자공들에게 여전히 효과적인 규범 세트를 제공해주었기 때문이다. 1931년에 쓴 짧은 글 「최신 프랑스 타이포그래피」에서 치홀트는 어떻게 보면 장식적이라고 표현할 수도 있는 몇몇 동시대 프랑스 작업 사례를 포괄하기 위해 그가 새로운 타이포그래피 주위에 쳐놓은 경계망을 약간 느슨하게 풀기도 했다. 실제로 그가 사례로 든 것은 프랑스 현대주의 경향과 예외적 관계를 맺고 있는 드베르니&페뇨 활자주조소의 활자 견본집으로 제한되었다. 이곳의 책임자 샤를 페뇨는 파리 현대예술가동맹의 일원이었으며 주요 협업자는 그곳에서 발행하는 잡지 『디베르티스망 티포그라피크』의 편집자 막시밀리앵 복스였다. 치홀트는 다음과 같이 말했다.

> 막시밀리앵 복스의 작업을 보면 친숙하고 전통적인 재료를 새롭고 유머러스한 방식으로 사용하기 위해 그가 얼마나 애썼는지 알 수 있다. 특히 타자기 서체의 사용에서 두드러지는 일종의 아이러니한 태도는 이런 종류의 타이포그래피가 전통주의라는 혐의에서 벗어나 있음을 명확히 드러낸다.

유머는 지금껏 치홀트가 생각하는 새로운 타이포그래피의 개념에 들어가지 않던 단어였다. 복스의 작업에 깃든 매력과 아이러니한 태도는 이 무렵 치홀트에게 역사적 서체들이 유사한 방식으로 (자의식적으로) 사용되는 한 새로운 타이포그래피의 무기고에 입성할 수 있는 가능성을 열어주는 데 보탬이 됐을 것이다. 특히 카상드르가 디자인한 서체 비퓌르(1929년)의 활자 견본집은 치홀트에게서 최고의 상찬을 받았다. 샤를 페뇨와 카상드르가 함께 디자인한 이 견본집은 치홀트가 보기에 "그러한 종류 가운데 가장 아름다운 견본집 중 하나"였다.[234] 그는 계속해서 열정적으로 이 견본집이 지닌 화려한 물성을 다음과 같은 서정적인 수사로 표현했다. "당장이라도 활자를 구입해서 이와 똑같은

175

233. 이 책에 대한 아직 출간되지 않은 자료를 제공해주고 프랑스 현대 타이포그래피의 다른 측면을 일러준 앤 필러에게 감사드린다.

234. 이 견본집은 블라시코프의 『프랑스 그래픽 디자인 이야기』 84~85쪽에 재수록됐다. 페뇨는 또한 치홀트가 최신 프랑스 경향에 대한 "최상의" 정보를 제공한다고 지목한 『인쇄 공예』의 디렉터였다.

호사로운 방식으로 사용해보고 싶은 욕구를 불러일으키는 견본집이라고 말한다면 충분한 칭찬이 아닐까?" 그는 자신이 고른 사례가 품은 관능적 본성에 이끌려 '호화로움'에 이르는 진정한 길로 들어서는 듯한 인상마저 준다. 실제로 치홀트는 새로운 타이포그래피가 그때까지도 '라틴' 문화에서 동떨어진 것으로 인식되고 있음을 명확히 느끼고 있었는데, 그가 칭찬한 사례들은 "지금까지 중앙 유럽에 묶여 있던, 그리고 너무 '북유럽'적이라 그보다 서쪽에서는 거부되었던 것을 받아들이려고 노력한 프랑스의 호의적인 참여"를 치홀트에게 확인시켜 주었다.[235]

1930년 치홀트는 「국내외 새로운 타이포그래피의 전개」라는 글에서 다음과 같이 말했다. "독재 치하의 이탈리아, 스페인, 폴란드에서만 여전히 새로운 타이포그래피가 발전할 기미가 보이지 않는다. 적어도 반향이 없다."[236] 그에게 새로운 타이포그래피는 확실히 좌익 신념과 떨어질 수 없는 것이었다. 당시 소련은 유럽 사회주의자들에게 영감과 희망의 원천이었을 때라 치홀트는 자연스럽게 스탈린 치하의 소련을 독재국가로 인식하지 않았을 것이다(실제로 빈 사회경제박물관의 오토 노이라트와 마리 라이데마이스터를 비롯해 치홀트의 몇몇 동시대인들은 정확히 이 시기에 실무 방문차 소련으로 떠나기도 했다).[237] 스체민스키와 편지를 주고받았던 치홀트는 곧 1926년 공화주의 정부를 축출한 군사 쿠데타가 폴란드에서 아방가르드 운동을 가로막지 않았음을 알 수 있었을 것이다. 스페인에 한해서는 치홀트가 옳았다. 이곳에서는 1931년 프리모 데 리베라의 독재가 끝나고 두 번째 공화국이 들어선 후에야 비로소 새로운 타이포그래피의 영향력이 느껴진다. 특히 테네리페의 카나리 섬에서 발행된 『가세타 데 아르테』는 스페인 전체로 보자면 그리 중요하지는 않지만 치홀트의 영향력을 직접적으로 받은 잡지였다. 잡지의 편집자이자 발행인 에두아르도 웨스테르달은 독일을 여행하며 치홀트의 책을 접했다. 독일어를 읽을 줄 알았던 그는 심지어 『포토-아우게』의 사례를 따라 잡지에서 대문자를 없애는 급진적인 단계까지 이르렀다. 치홀트가 독일을 떠나고 얼마 지나지 않아 웨스테르달은 그와 연락을 취해 몇몇 프로젝트를 함께하자고 제안했지만 모두 수포로 돌아가고 말았다. 이후 웨스테르달은 빌리 바우마이스터의 모노그래프를 출판하며 바우마이스터와 돈독한 관계를 쌓아나갔다.[238]

217

235. 「최신 프랑스 타이포그래피」(1931년), 382~384쪽.
236. 「국내외 새로운 타이포그래피의 전개」, 84쪽.
237. 당시 소련을 방문한 사람들로는 한스 마이어, 마르트 슈탐, 프랑크푸르트 시 건축가 에른스트 마이 등이 있다. 윌렛의 『새로운 절제』 213~221쪽 참조.
238. 파트리시아 코르도바, 『스페인 현대 타이포그래피』 참조.

이탈리아에 관해 치홀트는 마리네티가 새로운 타이포그래피의 역사에서 차지하는 중요성을 인정하지 않을 수 없었다. 마리네티는 초기부터 이탈리아 파시스트 정당을 지지했으며 후에 무솔리니 정권에서 공직을 맡기도 했다. 또한 이탈리아는 현대주의 양식이 우익 정권의 공적인 이미지를 대변한 거의 유일한 나라였다. 그럼에도 치홀트가 이탈리아에서 새로운 타이포그래피가 영향을 끼친 발전의 징후를 찾을 수 없다고 한 것을 보면 치홀트로서는 아방가르드 운동과 정치적 우파가 나란히 서는 것을 받아들일 수 없었던 것 같다. 미래주의자들과 전쟁 기계 사이의 밀월 관계는 마리네티의 초기 글에서부터 명확했는데 (놀랍지도 않게) 치홀트가 그와 연락을 취하려고 노력한 증거는 보이지 않는다. 새로운 타이포그래피의 시작을 다룬 연대기에서 치홀트는 그래픽 디자인에 끼친 미래주의의 영향을 그보다 훨씬 핵심적인 이데올로기에 대한 내용과 기꺼이 분리했다. 한편 그는 마리네티의 동료 중 하나이자 미래주의 타이포그래피를 더욱 상업적인 용도에 적용했던 포르투나토 데페로와 연락을 취했던 듯하다.[239] 광적일 정도로 에고를 드러낸 『데페로 미래주의』(1927년)에서 데페로는 두 개의 금속 볼트로 제본한 두꺼운 표지 사이에 자신의 작업을 말 그대로 '진열'했다. 그의 고향 로베레토에 있는 작은, 그리고 호의적인 인쇄소 덕분에 데페로는 활판인쇄 조판에 있어 고도로 예술적인 기교를 성취함과 동시에 독창적인 타이포그래피 진열을 위한 시각적 향연을 선보일 수 있었다. 그는 소위 "타이포그래피 건축"을 추구할 것을 주장했지만 이 구절을 다소 표면적으로 취한 측면이 있으며, 그가 주장한 내용은 치홀트가 추구한 구조적 접근과도 거리가 있다.

1930~33년 사이 새로운 타이포그래피의 정의에 대한 치홀트의 생각은 신즉물주의가 이미 한물갔다고 말하는 몇몇 동시대 독일인들의 목소리가 반영된 느낌을 준다. 1928년 『문학세계』는 일찌감치 신즉물주의의 죽음을 발표하기도 했다.[240] 1930년, 다소 의문스러운 말투이기는 하지만 치홀트 자신 또한 적어도 그 첫 번째 마디는 끝났다는 식의 발언을 했다.

239. 치홀트는 1933년 12월 10일 데페로에게 보낸 엽서에 자신이 슈비터스가 가진 『데페로 미래주의』를 보고 영감을 받았다고 적었다. 하지만 1933년 여름 독일을 떠난 후 1935년까지 슈비터스를 본 적이 없음을 고려할 때 엽서를 쓰기 훨씬 전에 책을 봤을 것이다. 치홀트는 그의 타이포그래피가 자신에게 얼마나 영향을 미쳤는지 모른다고 말하며 그 책과 자신의 책을 서로 교환하자고 제안했다. 불행히도 이 문서는 로베레토에 있는 데페로 박물관에서 분실되었다. 마누엘라 라틴&마테오 리치, 『문자의 질문: 1861년부터 1970년대까지 이탈리아 타이포그래피』(로마: Stampa alternativa / Graffiti, 1997년) 46쪽 참조. 『게브라우흐스그라피크』 1930년 4월 호에도 데페로의 작업이 실려 있다.
240. 윌렛, 『새로운 절제』, 176쪽.

역사를 만들다

비록 형태에 대한 이해는 완전히 다르지만 아마도 우리는
정신적으로 비더마이어 시대와 연결된 시대에 다가서고 있는 것
같다. 범세계적인 검소함의 시대, 수수하고 이상적인 견고함의
시대로.[241]

이러한 정서는 1931년 초 『튀포그라피셰 미타일룽겐』에 실린 필자
미상의 글을 보면 더욱 확연히 드러난다. "이렇게 볼 때, 우리는
과연 '제3제국'에서도 타이포그래피에 대한 희망을 볼 수 있을까?[242]
제3제국이 들어서기 2년도 더 전에 국가사회주의와 치홀트가 어떤 식이든
얽히리라는 점을 내다볼 수는 없었겠지만(제3제국은 1922년 어떤 점에서
나치즘을 예언한 보수주의 작가 묄러 판 덴 브루크가 만든 말이다)
그럼에도 불구하고 사후적 관점에서 이 말은 불길하게 들린다.

태풍의 눈: 1933년 설문 조사

1933년 1월에서 3월 사이, 즉 독일 정치 무대에서 운명적인 사건들이
벌어지던 바로 그때 인쇄교육연합 저널은 유명 디자이너들과 활자주조소,
교육자들을 대상으로 벌인 광범위한 설문 조사 결과를 발표했다. 1925년
10월 치홀트의 「근원적 타이포그래피」를 통해 새로운 타이포그래피에
대한 의제를 설정하고 이에 대한 지표가 된 『튀포그라피셰 미타일룽겐』은
사회주의 성향과 교육적 성격을 모두 가진 저널이었다. 설문의 주제는
현대 타이포그래피 디자인과 독일 철자법 개혁에 관한 것이었다. 그
전해 치홀트는 「오늘날 우리는 어디에 서 있나?」를 비롯해 두 편의 글을
저널에 실으며 다시 표면에 떠올랐는데, 이 글들은 1933년 설문 조사의
주제를 어느 정도 예견한 것이었다(부록 D 참조).

조사에 포함된 질문들은 다음과 같다. "객관적(sachlich)
타이포그래피 디자인"은 현재 답보 상태에 처했는가, 타이포그래피는
앞으로 어떻게 발전할 것인가, 산세리프 서체는 "현대 타이포그래피
표현을 위한 활자"로서 그 지위를 잃었는가, 마지막으로 과연
프락투어체의 전면적 채택이 임박했는가. 응답자 가운데 한 명이 답한
대로 프락투어체가 이미 "현재의 널리 퍼진 문화적 맥락"에서 민족주의의
상징이 된 상황에서 마지막 질문은 이 설문에 정치적 배경이 깔려 있음을
명확히 드러냈다(활자 양식과 관련된 질문에 대한 답변은 175쪽 참조).

241. 「국내외 새로운 타이포그래피의 전개」, 84쪽.
242. 『한 시간의 인쇄 디자인』과 『클림슈 연감』에 대한 리뷰. 필자 미상. 『튀포그라피셰
미타일룽겐』 28호 1권, 1931년, 32쪽. 1930년 로볼트 출판사는 '제3제국이 오는가?'라는 제목의
책을 출판했으며, 뒤이어 1931년 좌익 프로파간다 영화 「제3제국에서」가 개봉했다.

새로운 타이포그래피가 다소 위축됐다는 느낌은 바이마르공화국이 마지막 몇 년 동안 입헌적, 경제적 위기를 겪으며 민주주의가 붕괴된 것과 비슷한 측면이 있다. 실제로 『게브라우흐스그라피크』의 편집자 헤르만 카를 프렌첼은 응답을 통해 신즉물주의를 바이마르공화국이 구현한 새로운 국가 형태에 수반한 것으로 보는 흥미로운 역사적 견해를 피력했다. 이외에도 『튀포그라피셰 미타일룽겐』은 알베르스, 바이어, 부르하르츠, 모호이너지, 레너, 트룸프 등 모두 45명의 답변을 실었다. 치홀트의 글은 3월 호에 가서야 실렸는데 그때는 이미 히틀러가 수상이 된 후였고, 바야흐로 국가사회주의자들이 엄청난 파국을 불러올 결정적 선거에서 승리를 거머쥘 참이었다. "잘 알려진 새로운 타이포그래피 선구자"로 소개된 치홀트의 응답은 (잡지 편집자의 바람대로) 짧고 명료했다.

> 설문에서 "객관적 타이포그래피 디자인"이라고 표현된 타이포그래피 양식의 변화, 즉 소위 '새로운 타이포그래피'가 단순히 별다른 움직임을 보이지 않는다고 해서 그것이 정점에 달했다고 말할 순 없습니다. 우리는 자신을 속여서는 안 됩니다. 새로운 생각의 침투, 혹은 그 구체적인 실현은 오직 소수의 동료들에 대해서만 말할 수 있다는 사실을 말입니다. 양식의 변화를 조금 있다 사라지는 패션과 혼동해서도 안 됩니다. 우리의 관심은 새로움 자체가 아니라 옳은 것, 혹은 좋은 것에 있습니다. 또한 낡았다고 무조건 배척하는 것이 아니라 엉터리들, 나쁜 것, 혹은 새로운 척하는 것들을 반대하는 것입니다! 불쾌한 기념비들이 아닌 의미 있는 시각 형태로 눈을 돌려야 바람직할 것입니다. 새로운 양식에 헌신하는 사람들에게 주어진 과제는 그에 깊이를 더하는 일입니다. 그러면서 우리는 그것이 널리 퍼지기를 원합니다. 지금까지 극소수의 사람들이 새로움을 흡수하고 이를 통해 그 과실을 더욱 풍성하게 해오기는 했지만, 새로운 무언가는 전적으로 부수적일 뿐 우리가 바라는 것이 아닙니다. 유행 감각이라는 측면에서 현재 변화의 요구를 파악하는 것은 양식에 있어 변화의 의미를 제대로 이해하지 못하는 극히 피상적인 관점을 드러낼 뿐입니다. 새로움이 가져오는 효과를 방해하는 것은 '안 좋은 경제 상황'뿐입니다.[243]

243. 『튀포그라피셰 미타일룽겐』 30권 3호, 1933년 3월, 65쪽. 『저작집』 1권, 119쪽. 응답자의 답변은 소문자로 조판되었으며, 일부는 응답자가 원하는 바에 따랐다. 자신의 글이 온전히 전달되지 않을까 염려한 치홀트는 약간의 경제적 손실을 감수하는 편을 택했다. 그가 제출한 텍스트 위에 (여백에 빨간 연필로) 쓴 글은 다음과 같다. "나는 아래의 글줄이 원문 그대로, 수정되지 않고, 또한 소문자만으로 게재될 경우에 한해 원고료를 받지 않는 데 동의합니다."(라이프치히 국립도서관)

오늘날 우리가 보기에 치홀트가 새로운 타이포그래피를 흔쾌히 "양식의 변화"라고 묘사한 것이 놀라울 수도 있다. 하지만 당시 그에게 양식이란 얄팍한 것이 아닌, 더 깊이 있는 원칙들이 뒷받침하는 것이었다. 새로운 타이포그래피를 다양화하는 데 앞장섰던 바이어는 이 문제를 자신의 공로로 돌렸다. 그는 새로운 양식의 얄팍한 적용, 즉 잘못되게 "바우하우스 양식"으로 불린 타이포그래피는 실제로 답보 상태에 빠졌다고 여겼다. "나는 여기서 근원적 타이포그래피를 말하지 않겠다. 그것은 자신이 경험한 형식적 풍요로움이나 다양성과 상관없이 그 나름의 의미를 지니며, 앞으로도 자신의 가치를 품을 것이기 때문이다." 그러면서 그는 자신이 개인적으로 치홀트에게 했던 불평들을 반복했다. "나는 타이포그래피가 이데올로기에서 좀 더 멀어지기를, 대신 보다 그래픽적 의미를 지니기를 바랄 뿐이다."[244]

　　응답자의 3분의 2는 새로운 타이포그래피가 교착 상태라는 것을 부정했다. 반면 치홀트를 가르쳤던 후고 슈타이너프라크와 발터 티만은 그것이 막바지에 다다랐다고 생각하는 소수에 속했다. 티만의 의견에 따르면 "합리주의와 기능주의에 대한 매혹에서 나온 이런 취향은 독단에 빠지기 쉬우며, 이미 그 원칙들을 왜곡하기 시작했다." 그가 보기에 새로운 타이포그래피라는 '취향'의 징후들은 '진보'가 아니라 단순한 변화에 불과했다. 또한 새로운 타이포그래피의 경향이 쉽사리 독단에 빠진 것을 독일 민족이 가진 특성으로 파악했다.[245] 헤르만 카를 프렌첼 역시 새로운 타이포그래피의 미래를 의심했다. 그는 새로운 타이포그래피가 "우리 분야의 미래의 동료들이 다시금 되돌아올 것이라는 통찰을 가져다주었다"고 여겼으며, 이미 짜증 나는 도식으로 뻣뻣하게 경직되었다고 느꼈다. 계속해서 그는 다음과 같이 덧붙였다. "새로운 타이포그래피를 옹호하는 사람들이 그렇게 오만하고 자만심에 빠져 처신하지만 않는다면 이런 사실로 인한 실망감은 그리 크지 않을 것이다." 프렌첼은 미래에는 '상상력'이 '이성'보다 훨씬 큰 역할을 하리라고 믿었는데,[246] 실제로 새로운 타이포그래피의 이상을 믿었던

244.『튀포그라피셰 미타일룽겐』30권 3호, 1933년 3월, 70~71쪽.
245.『튀포그라피셰 미타일룽겐』30권 3호, 1933년 3월, 72쪽. 티만의 글 일부는 라이프치히 아카데미에서 인쇄한 1931년 에세이「예술과 취향」에서 가져왔다.
246.『튀포그라피셰 미타일룽겐』30권 3호, 1933년 3월, 70쪽. 프렌첼이 『게브라우흐스그라피크』의 편집자였다는 점을 감안하면 1925~33년 사이 왜 그 잡지에서 치홀트의 모습을 볼 수 없었는지 상당 부분 이해가 된다. 그의 동료였던 레너와 달리 심지어 그는 1933년 1월 그래픽 디자인의 현 상태에 대한 설문 조사에는 응하지도 않았다. 1930년 5월에 발행된『게브라우흐스그라피크』에는 잡지에 대한 글에서 근원적 타이포그래피가 "인플레이션 시기 예술의 찌꺼기"로 묘사되기도 했다. 롤랜드의 글에서 재인용. 홀슈타인(편),『눈길을 끄는 것』, 296~297쪽. 이 글에는 아방가르드에 대한 (특히 치홀트에 대한) 의심의 눈초리가 자세히 실려 있다.

합리주의자들은 제3제국 치하에서 비이성의 희생양이 될 참이었다. 치홀트가 곧 경험하게 되듯 일단 나치스가 정권을 잡자, 진보적 예술가와 디자이너들은 선전을 위해 민족적(völkisch) 문화의 반대자로서 박해받았다.

『튀포그라피셰 미타일룽겐』이 설문 조사 결과를 발표하고 난 한 달 후인 1933년 4월, 『아르히프』 저널은 이 설문에 대한 일종의 후기에 해당하는 글을 출판했다(이때 치홀트는 이미 나치에 의해 구류 중이었다). 치홀트의 옛 선생님 가운데 한 명인 카를 에른스트 푀셸이 쓴 이 "열린 편지"는 라이프치히에 있는 푀셸의 인쇄소에서 소책자 형태로 (바이스-프락투어체로) 인쇄되어 저널에 합본되었다. 글 제목 「기계화에 반대하고 개인을 찬성하며」은 푀셸의 관점을 여과 없이 보여주는 것이었다. 치홀트의 이름이 언급되지는 않지만 "기계화의 추종자이자 표준화의 광신자"가 그를 뜻하는 것임을 모를 사람은 없었다.

> 이론적 실험과 표준화가 연대해 벌인 노력으로 인해 독일 인쇄 산업은 어떻게 되었나? (…) 타이포그래피 조합과 협회, 혹은 학교가 어떻게 조판되어야 할지, 어떤 서체가 허용되는지 지시할 때, 그것을 과연 자유라고 불러야 할까?[247]

푀셸이 은연중 지칭한 것은 인쇄교육연합과, 특히 뮌헨 장인학교였다. 그가 새로운 타이포그래피에 대해 언급한 측면들은 확실히 치홀트의 글을 겨냥한 것들이었다. 예를 들어 그는 "카메라는 아직 예술가의 손을 대신할 수 없다"고 말하며 사진을 책에 제한적으로 사용해야 한다고 여겼다. 게다가 푀셸은 바이어와 부르하르츠, 실리악스, 슈나이틀러, 그리고 트룸프의 작업을 칭찬하면서 자신이 중요하게 여기는 "젊은" 타이포그래퍼 목록을 늘어놓으며 치홀트의 이름은 쏙 빼먹었는데 오히려 그래서 더 눈에 띈다. 그는 표준화나 엄격한 규칙이 연결된 경향을 대놓고 언급하지 않았지만, 그들은 그의 취향에 비춰볼 때 지나치게 사회주의의 향기를 풍겼다(그는 "계급의식"을 경멸적으로 언급했다).

푀셸의 글은 결코 불평불만에 차 있지는 않으며, 치홀트의 접근 방식과 어떤 면에서 공통점이 뚜렷하다.

> 낡고, 진부하고, 고전적이고, 요란한 타이포그래피를 근원적, 기능적, 객관적, 순수하고 명확한 타이포그래피의 반대 항으로 말하는 것

247. 푀셸, 「기계화에 반대하고 개인을 찬성하며」, 7쪽. 푀셸의 글 제목은 『기계화한 그래픽』의 저자 파울 레너 역시 암시한다.

자체가 이미 잘못이다. 실제로는 오직 하나의 차이만 있을 뿐이다. 좋은 타이포그래피와 나쁜 타이포그래피. 만약 타이포그래피가 특정 목적에 맞게 올바르게 적용됐다면, 최선의 방식으로 가장 이해하기 쉽게 독자들에게 생각을 전달했다면 그것이 대칭으로 구성됐는지 비대칭으로 구성됐는지, 어떤 서체를 사용했는지는 중요하지 않다.[248]

그는 새로운 타이포그래피 덕분에 "절대적으로 필요했던 정화 작업"이 이뤄진 점에는 감사를 표했다(이 점은 전향 후 치홀트도 마찬가지이다).[249] 푀셸이 치홀트와 달랐던 점은, 그는 비인격적인 공동의 비전을 거부했다는 사실이다. "집단의식이 존재한다고? 천만에! 의식이란 전적으로 개인 고유의 것이다." 그의 결론은 다음과 같다. "이 모든 도식화된 실험과 히스테릭한 표준화의 압제에 종지부를 찍자."[250]

푀셸은 비록 나치가 전형적으로 내세운 공허한 민족주의 수사에 동참하지는 않았지만 그의 글에 깃든 정서는 새로운 정치 기후에 들어맞았다. '열린 편지' 소개말에서 율리우스 로덴베르크가 말한 것처럼 푀셸은 "수년간 만연했던 지성주의적 경향"으로부터, 또 그들의 골치 아픈 이론들로부터 벗어나는 길에 앞장섰다. 확실히 독일 내의 조류는 치홀트와 반대 방향으로 치닫고 있었다.

248. 푀셸, 「기계화에 반대하고 개인을 찬성하며」, 9~10쪽.
249. 「믿음과 현실」, 312쪽 참조. 2년 후에 출간된 『타이포그래피 디자인』에서 푀셸을 칭찬한 것을 보면(11쪽) 치홀트는 푀셸의 글이 자신을 공격하고 있다는 점을 알고 있었다 해도 별다른 유감을 갖지 않았던 듯하다. 『비대칭 타이포그래피』, 19쪽.
250. 푀셸, 「기계화에 반대하고 개인을 찬성하며」, 10, 22쪽.

3. 체포

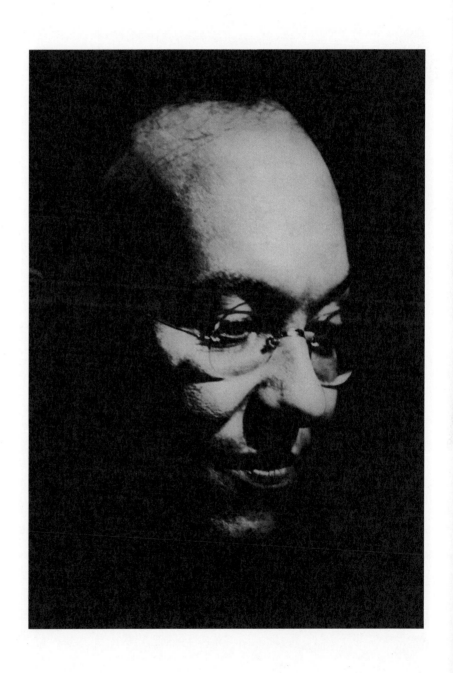

RAINER MARIA RILKE · ÜBER GOTT

RAINER

MARIA RILKE

ÜBER GOTT

Den Rand mit einer *strumpffeinen* und einer 2 Pkt 3/4 fetten Linie setzen!
Getöntes (etwa Ingres) Papier mit einer aus der Papierfarbe entwickelten Aufdruckfarbe.

Entw. Tschichold

치홀트의 회상에 따르면 "1933년 초 뮌헨 사람들은 히틀러가 바이에른 주에서 자신의 길을 닦지 못할 것이라고 믿고 있었다."[1] 하지만 바이에른 주는 1920년대 내내, 특히 시골 지역을 중심으로 국가사회주의가 기반을 다지는 데 공헌해왔다. 나치스는 기대하지 않던 곳에서도 자신의 지지층을 꾸준히 늘려갔다. 1928년 11월 히틀러가 뮌헨 대학에서 한 연설이 열광적인 반응을 받은 것이 한 예다.[2] 독일 전체를 놓고 보면 1930년 3월 사회민주당 행정부의 몰락은 뒤이은 의회 위기와 맞물려 그해 9월 선거에서 나치스가 엄청난 표를 얻는 기회를 제공해주었다. 선거가 끝나자 그들은 의회에서 두 번째로 큰 정당이 되어 있었다. 나치스는 신중히 다듬은 시각 아이덴티티를 중심으로 강력한 선전 활동을 벌이면서 사람들에게 최면을 걸었다. 나치돌격대(SA)가 좌파 정당을 상대로 벌이는 준군사적 폭력은 날로 증가하며 독일 전체에 반공산주의 감정을 고조시켰다. 1932년 11월 치른 선거에서 국가사회주의자들은 승리하지 못했지만, 만연한 정치적 혼돈을 빌미로 이뤄진 타협의 결과 1933년 1월 말 히틀러는 수상으로 임명되었다. 치홀트의 회상대로 당시 대다수 독일인들은 그에게 권력을 부여한 근시안적인 실세들에게 의심스러운 눈초리를 보내며 히틀러의 권력이 그리 오래가지 않으리라 생각했다. 하지만 독일 국회의사당 방화 사건이 일어나자 나치스는 모든 것을 (단독 범죄였음에도 불구하고) 공산주의자들의 음모로 돌리고 긴급 법령을 발동해 독일 전체를 중앙집권 경찰국가로 만들어버렸다. 뒤이은 3월 선거에서 국가사회주의자들이 거둔 승리는 그들의 권력에 허가 도장을 찍어준 것과 마찬가지였다.

한편 아방가르드 미술 및 디자인은 바이마르공화국 시기 자신의 뿌리를 충분히 내리지 못했다. 그들은 늘 소수였으며 진보적 후원자들과 갤러리, 그리고 지방 관료들의 호의에 기댈 수밖에 없었다. 아마 바우하우스의 운명이야말로 현대적 기획에 내포된 불안정성을 명확히 드러낸 사건일 것이다. 후원자였던 튀링겐 주 정부가 우익에게 장악당하면서 1925년 바이마르에서 쫓겨난 바우하우스는 1931년 재설립 자금을 댄 데사우 시의회의 통제권까지 나치스에게 넘어가자 또다시 위험에 처해야 했다. 나치스는 1932년 9월 말 데사우 바우하우스의 문을 닫고 그로피우스가 설계한 상징적 건물을 철거하겠다고 위협했다. 새로운 건축은 1920년대 독일에서 모더니스트들과 민족적 당파 사이에 문화적 충돌의 토대를 제공해왔다. 후자를 대표한 사람은 인종주의적 미술 디자인 이론을 퍼뜨린 건축가 파울 슐체-나움부르크였다. 1930년 주 정부에

치홀트가 감옥에서 작업한 것으로 추측되는 인젤 출판사를 위한 재킷 디자인. 1933년. 아래의 지시는 다음과 같다. "색지(앵그르지와 비슷한 종이)에 종이와 어울리는 색의 잉크로." (외곽선 조판을 위한 지시문 위에는 줄이 그어져 있다.)

1. 「얀 치홀트: 타이포그래피 스승」, 1쪽.
2. 커쇼, 『히틀러 I』, 449쪽.

자신의 세력을 심으려는 나치의 계획에 따라 공직에 임명된 나움부르크의 사상은 같은 해『민족의 감시자』편집자 알프레드 로젠베르크가 뮌헨에서 창립총회를 열고 설립한 독일 문화투쟁연맹의 공식 강령으로 채택되었다. 1931년 슐체-나움부르크는 독일 내 여섯 개 도시를 돌며 순회강연을 펼쳤는데 로젠베르크가 합류한 뮌헨 강연에서는 청중 가운데 젊은 작가 한 명이 반대 의견을 말하자 나치돌격대원들이 몰려들어 폭행하는 사태가 벌어지기도 했다. 치홀트의 지인 한스 에크슈타인은 이에 격분해 뮌헨 문화단체들을 중심으로 항의 운동을 조직했지만 보수적인 독일공작연맹 뮌헨 지부는 참여를 거부했다.[3]

　　오랫동안 뮌헨 이외의 지역에서 일자리를 알아보던 치홀트는 1932년 말 데사우 바우하우스가 문을 닫은 후 베를린으로 이주한 요제프 알베르스에게 자신이 1933년 4월 초부터 베를린에서 일할 수 있다는 편지를 보냈다. 치홀트는 게오르크 트룸프가 교장으로 있던 베를린 미술공예학교에서 발전해 나온 베를린 고등 그래픽전문학교에서 타이포그래피 학과장을 맡기를 원했다.[4] 1933년으로 넘어갈 무렵 치홀트는 마침내 뮌헨 장인학교에 사직서를 제출했다. 하지만 1월 말 베를린에서 히틀러가 수상에 취임하자 치홀트는 마음을 바꿔 뮌헨에 남기로 결심했다. 그는 자신의 결정을 트룸프에게 알리고 레너를 찾아가 뮌헨에서 계속 일하려면 어떻게 해야 할지 조언을 구했다. 그의 우유부단함에 조금 짜증이 난 레너는 사직서는 1933년 1월 24일 자로 처리됐으니 학교에 남고 싶으면 뮌헨 시 당국에 가서 직접 문의하라고 냉담하게 말했다. 시 당국 역시 치홀트에게 연금 자격이 박탈될 예정이라는 편지를 보내왔다(편지 봉투에 'Johannes Tzschichhold'라고 이름이 적혀 있었으니, 치홀트는 더 짜증이 났을 것이다). 결국 나치스가 3월 초 선거에서 승리할 때까지 치홀트의 직장 문제는 어정쩡한 상태로 남게 되었다.

　　치홀트가 체포된 것은 1933년 3월 중순이었다. 그가 감옥에 있었던 기간은 총 29일이었고 사직서는 4월 1일부터 효력이 발생했으니 그는 감옥에서 최종 실직 통보를 받은 셈이었다. 그는 임레 라이너에게 이렇게 편지를 썼다. "말도 안 되는 일이 연속되는 바람에 난 뮌헨과 베를린 모두에서 일자리를 잃었다네."[5] 훗날 레너는 이에 대해 이렇게 언급했다. "이도 저도 아니게 된 것은 치홀트 자신이 부른 불운이었다."[6]

————————
3. 레너의『문화적 볼셰비즘?』9쪽에 나온 사건 보고서 참조.

4. 치홀트가 알베르스에게 보낸 1932년 12월 30일 편지.

5. 치홀트가 라이너에게 보낸 1934년 5월 23일 편지.

6. 레너가 카를 잘츠만 박사에게 보낸 1944년경 편지(하우스호퍼 아카이브). 한편『튀포그라피셰 미타일룽겐』30권 3호 92쪽(1933년 3월)에는 베를린 고등 그래픽전문학교에 치홀트가

치홀트의 체포는 나치의 악명 높은 직업공무원재건법과 아무런 상관이 없었다(이 법은 1933년 4월 7일에야 통과되어 파울 레너를 사실상 뮌헨 학교에서 해임시키는 역할을 했다). 레너가 후에 언급한 대로 나치스는 치홀트에 대해 아무런 물증도 없는 상태였다. 그는 공산당원이었던 적도 없었고 아주 잠깐 동안 (역시 레너에 따르면) 사회민주당에 가입했을 뿐이었다.[7] 나치가 제기한 소위 치홀트의 공산주의적 성향은 치홀트를 뮌헨으로 데리고 올 때 그를 옹호했던 레너에게까지 혐의가 돌려졌다. 레너 사건에 대한 나치의 공식 보고서에 인용된, 그보다 3년 전 『민족의 감시자』에 실렸던 기사를 살펴보자. 제목하여 "이해할 수 없는 임용"이라는 이 글에서 익명의 나치 저널리스트는 치홀트를 학생들에게 악영향을 끼친 인물로 헐뜯었으며 뒤이어 1924년 12월 치홀트가 라이프치히에서 했던 강연에 대해 알베르트 지젝케가 했던 말까지 언급했다(지젝케는 당시 치홀트가 스스로 공산주의자라고 불렀다고 썼는데 이 나치 신문은 이 단어를 "볼셰비키주의자"로 바꿨다). "심지어 빨간색에 익숙한 라이프치히에서도 이 볼셰비키주의자의 발언은 혐오스러웠으며 사람들에게 불안감을 조성했다."[8] 문제의 강연이 거의 10년 전에 했던 것임을 고려한다면 나치의 감시견들에게 먹이를 던져준 것은 치홀트에게 악감정을 가진 사람들이었음이 틀림없다.

『민족의 감시자』 발행인 아돌프 뮐러는 오랫동안 히틀러와 개인적으로 가까이 지낸 사이였다.[9] 또한 1920년대 "뮌헨 사람들에게 이반을" 소개하는 것이 불가능했다는 레너의 훗날 발언은 당시 뮌헨에 반 소련 정서가 팽배했음을 시사한다.[10] 치홀트는 이반이라는 러시아 이름을 사용함으로써 자신도 모르게 나치의 손에 놀아날 빌미를 제공한 셈이었다. 실제로 국가사회주의자들이 레너의 보고서를 작성하기 위해 취합한 증거들을 보면 그의 이름은 얀 치홀트가 아닌 '이반 치홀트', 혹은 '요하네스 치홀트'라고 언급되어 있다. 장인학교에 임명된 후 꾸준히 지속된 치홀트에 대한 보수적인 뮌헨 공무원들의 반감은 (한 나치 보고서에 언급된 표현처럼) "볼셰비키주의자 기질이 다분한 그래픽

임용됐음을 알리는 기사가 실렸다가 다음 호(4권 114쪽)에 정정 기사가 실리는 해프닝이 벌어지기도 했다. 잡지 측은 이전 기사는 학교에서 제공한 자료에 근거한 것이었다고 해명했다.
7. 레너가 잘츠만에게 보낸 1944년경 편지. 에디트 치홀트에 따르면 프란츠 로 '역시' 사회민주당원이었는데 이 때문에 나치가 남편도 그 정당에 가입했음을 확신했다고 말했다. 「에디트 치홀트 인터뷰」, 187쪽.
8. 「이해할 수 없는 임용」, 『민족의 감시자』, 1930년 3월 22일.
9. 1923년에 히틀러가 감옥에서 풀려났을 때 그를 집으로 데려다준 것이 아돌프 뮐러였다(커쇼, 『히틀러 I』, 360쪽). 뮐러의 이름은 1941년 나치가 고딕 활자를 금지할 때도 무게를 실어주었다. 치홀트에 대한 기사는 지역에 따라 신문에 덧붙이는 『민족의 감시자』 일일 부록에 실렸다(1920년 나치는 1919년에 『뮌헨의 감시자』에서 발전해 나온 『민족의 감시자』를 인수했다).
10. 버크, 『파울 레너』, 177쪽.

디자이너"로 굳어졌으며 뮌헨에서 그가 선생 자리를 다시 얻을 가능성은
사라졌다.『민족의 감시자』의 선동가들이 치홀트의 임용에 대해 다음과
같이 왜곡된 보도를 한 것도 전혀 놀랍지 않다.

> 정확히 점검해보지도 않고 그런 사람을 임용했다는 건 부끄러워해야
> 마땅한 일이다. 우리 독일 학교에 외국인은, 특히 볼셰비키
> 러시아인은 더더욱 필요 없는 존재라는 점에서 정말 창피하다.

비록 치홀트는 레너의『문화적 볼셰비즘?』(1932년)처럼 저서를 통해
직접적으로 나치의 문화 정책을 비판하지 않았지만 그의 좌파 성향은
글이나 인쇄교육연합과의 관계를 보면 명확히 알 수 있었다. 그는 1932년
인쇄교육연합이 주최한 주요 강연과 1933년 2월 열린 "타이포그래피
세미나"에 적극 참여하는 등 인쇄교육연합 뮌헨 지부와 긴밀한
관계를 맺어왔다. 또한 그는 1930년부터 사회주의 북 클럽과 출판사
뷔허크라이스의 주요 디자이너이기도 했다.

509~529

제3제국 초기에 히틀러는 독일 전역에 대한 나치의 통제권을 공고히
하기 위해 하인리히 힘러를 뮌헨 경찰장관으로, 라인하르트 하이드리히를
바이에른 정치 경찰대장으로 즉각 임명했다(전자는 후에 SS 대장이
되었고 후자는 소위 '최종 해결책'의 입안자 중 하나이다). 1933년
3~4월 이 새로운 체제하에 체포된 "공산주의자와 사회주의자"는 무려
1만여 명에 달한다.[11] 치홀트의 체포 역시 3월 5일 선거에서 승리한 후
열흘도 채 지나기 전에 이뤄진 것을 보면 그동안 나치의 선전으로 반
'볼셰비키주의'가 얼마나 기승을 부렸는지 짐작할 수 있다. 치홀트는
"빨갱이"로 어느 정도 명성을 떨치긴 했지만 엄밀히 말해 정치 활동은 한
번도 한 적이 없었다. 소위 "문화적 볼셰비즘"이라고 불린 것 자체만으로
투옥의 이유가 충분했던 것이다. 존 윌렛의 말대로 문화에 대한 나치의
태도는 이성적이지 않았다. "예술에 있어 어떤 혁신적인 생각도 예술,
혹은 문화적 볼셰비즘이라는 명목 아래 가차 없이 쓰러졌다. 그 말이 진짜
뜻하는 문화적, 정치적 의미와 전혀 상관없이 말이다."[12]

치홀트의 체포를 주도한 사람은 이웃에 살던 나치돌격대원이었다.
당시 SA와 SS는 모두 바이에른 주에 본부가 있었기 때문에 치홀트가
살던 보르슈타이 주택단지에도 두 기관의 제복을 입은 사람들이 심심찮게
이사를 오곤 했다. 치홀트 부부는 자신들이 너무 가까이서 관찰당한다는
느낌을 지울 수 없었다. 그들이 살던 아파트는 현대적 양식을 따라

11. 커쇼,『히틀러 I』, 649쪽.
12. 윌렛,『새로운 절제』, 208쪽.

커튼도 달지 않았기 때문에 그런 느낌이 더했을 것이다. 에디트 치홀트는 나치에 대해 험담하는 것을 엿들은 청소부가 그들을 고발했다고 믿었다. 체포를 담당한 SA 장교는 확실히 치홀트와, 역시 같은 시기 구금된 그의 이웃 프란츠 로를 싫어했다. 그리고 정당한 권한 없이 치홀트를 체포한 돌격대원은 후에 동료들에게 체포되어 당에서 쫓겨나는 신세가 되었다.[13] (SA 대원들의 규율 없는 행동은 1934년 소위 '긴 칼의 밤'으로 알려진 숙청이 있기 전까지 항상 나치스에게 골칫거리였다.)*

무장한 SA 대원들이 포이트 거리에 있는 치홀트의 집에 들이닥친 것은 1933년 3월 11일이었다. 치홀트는 뮌헨 시절 강연을 위해 자주 여행을 다니곤 했는데, 때마침 그날도 슈투트가르트와 도나우에싱겐으로 여행을 가 있던 참이었다. 에디트 치홀트는 후에 그날의 사건을 다음처럼 회상했다.

> 토요일 저녁, SA가 우리 집을 수색하러 왔을 때 치홀트는 강연 여행 중이었어요. 문 두드리는 소리가 거칠게 들려왔지요. 문을 여니 총을 든 SA 대원 여섯 명이 서 있더군요. 그들은 치홀트를 내놓으라고 했어요. 저는 남편이 지금 어디 있는지 모른다고 대답했죠. 그러자 그들은 온 집안을 뒤지더니 마구잡이로 물건을 가져갔어요. 대부분 책들이었는데 그 위에 "독일 문화투쟁연맹 압류"라고 적더군요. 그런 후에 SA 대원들은 떠났지만 한 명은 남아서 저를 '감시'했어요. 저는 그가 화장실에 간 틈을 타서 재빨리 전화가 있는 방으로 갔지요. 친구에게 전화를 걸어 지금 당장 기차역으로 가서 치홀트에게 알리라고 말했습니다. 친구는 즉시 뭔가 잘못됐다는 걸 눈치채고 기차역으로 치홀트를 데리러 갔어요. 그를 만나서 자기 집으로 데려와 지하 창고에 숨겨주었지요. 새벽 4~5시쯤 SA 대원들이 다시 찾아와 그사이 치홀트가 왔었는지 추궁했지만 전 대답하지 않았죠. 저를 감시하던 대원까지 포함해서 모두 떠난 후 저는 (당시 세 살 반이던) 잠자고 있던 아들을 깨워서 옷을 입히곤 뒷문으로 달아났어요. 슈바빙에 있던 친구네 집에 가서 치홀트를 만났죠. 우리는 어떻게 할지 의논했습니다. 결론은 당장 뮌헨을 떠나야 한다는 거였어요. 우리는 시골로 가서 여인숙에 방을 잡았습니다. 그곳에서 라디오를 듣고 있자니 체포가 끝났다는 뉴스가 나오더군요. 우리는 이걸 믿고 다음 날 집으로 돌아오기로 결정했죠. 치홀트는

13. 레너가 잘츠만에게 보낸 1944년경 편지.
* 역주: 1934년 6월 30일 히틀러는 쿠데타라는 명목으로 나치 내부의 반대파들을 대거 숙청했다. 오래전부터 함께해온 히틀러의 오른팔 에른스트 룀은 자살을 강요받았지만 끝내 거부하자 총으로 쏘아 죽였다.

먼저 친구들에게 전화를 해본 후 학교로 가고 저는 집으로 왔습니다. 집 앞에 도착해보니 앞문이 조금 열려 있었습니다. 전에 봤던 SA 대원이 집에 와 있었죠. 그들은 그동안 어디 갔었는지 추궁했습니다. 그리고 저를 체포하겠다고 말했죠. 집을 비운 사이 그들은 아름다운 러시아 동화책 수집품을 포함해 우리 물건들을 더 많이 압류했습니다. 이제 기억이 나네요. 치홀트가 말하길 그날 장인학교 수업에 들어가 보니 약 4분의 3에 달하는 학생들이 SA 제복을 입고 있더라는 거예요. 진짜 충격적인 모습이었죠. 저는 에트 거리에 있는 경찰서로 끌려갔습니다. 한 남자가 저를 심문하기 시작했는데, 바로 알 수 있었죠. 이 사람은 나치가 아니라는 것을요. SA는 그 후로는 별로 나타나지 않았습니다. 저는 심문을 마치고 독방에서 잠들 수 있었습니다. 강의를 마친 치홀트는 친구네로 돌아가서 우리 집으로 전화를 했죠. 그랬더니 낯선 목소리가 대답하더래요. 한편 친절한 경찰관이 제 독방으로 와서 저를 체포했던 SA 대원들이 치홀트를 찾고 있는데 그들의 손에 떨어지면 끔찍한 일이 벌어질 거라고 말해줬습니다. 하지만 경찰은 법대로 처리할 테니 치홀트가 있는 곳을 말해주는 편이 나을 거라고 말이에요. 잠시 고민한 후에 저는 아마 그가 주치의 집에 있을 거라고 실토했습니다. 치홀트는 제가 체포됐으며, 그가 경찰에 출두한다면 제가 풀려날 수 있을 거라는 말을 듣자마자 택시를 잡아타고 감옥으로 왔습니다. 우리는 경찰서 사무실에서 잠깐 얼굴만 본 후, 치홀트는 체포되고 저는 풀려났습니다.[14]

돌격대원들은 총 4일 동안 치홀트의 아파트를 점거했다. 후에 치홀트는 임레 라이너에게 이렇게 말했다. "나는 운 좋게도 구타를 당하지 않았어. 이웃에 살던 유대인 노인은 발바닥으로 걷어차였다네."[15] 치홀트는 뮌헨 중심 이자르 강 바로 남쪽에 있는 노이데크 감옥으로 이송되어 '보호 구금(Schutzhaft)'되었는데 이는 그가 정식으로 어떤 범죄로 기소되지 않았음을 뜻한다.[16] 그곳에 갇혀 있는 동안 그는 한 번도 심문받지 않은 채 그의 부인과 어린 아들은 안전한지, 언제쯤(혹은 과연) 풀려날 수 있을지 전혀 모르는 상태로 끔찍한 시간을 겪었다. 한편 에디트 치홀트의 부탁을

14. 「에디트 치홀트 인터뷰」, 189~191쪽. 기억과 달리 당시 아들 페터는 막 네 살이 넘은 나이었다.

15. 치홀트가 라이너에게 보낸 1934년 5월 28일 편지.

16. 1933년 2월 4일 통과된 '독일 민족 보호를 위한 법령' 덕분에 나치는 자신의 적들을 쉽게 구금할 수 있었다. 스칸디나비아 저널 『그라피스크 레비』에는 치홀트가 "작센 주에 있는 강제수용소에" 갇혔다는 잘못된 소식이 실리기도 했다(1933년 4권 2호, 20쪽).

받은 파울 레너는 치홀트와 로를 변호했는데, 훗날 레너는 이것이 빌미가 되어 3월 25일 자신이 가택수색을 당하고 4월 4일 결국 체포되기에 이르렀다고 여겼다. 치홀트의 친구 힐데 호른 역시 뮌헨의 저명한 서적 삽화가 에밀 프레토리우스에게 도움을 요청했지만 거절당했다. 에디트는 치홀트의 장인학교 동료 헤르만 바이럴과 함께 뮌헨 미술공예학교의 프리츠 엠케에게도 찾아가 도와달라고 말했다. 치홀트는 그의 작업을 아방가르드로 여기지 않았는데, 어쩌면 그래서 그에게 요청했을 수도 있다. 하지만 자기 역시 위협받고 있다고 느꼈던 엠케는 치홀트를 도울 수 없었다.[17] 에디트 치홀트는 후에 자신들의 지인 중에는 나치에 영향력을 가진 사람이 없어서 치홀트나 로가 레너처럼 빨리 석방되지 못했다고 애석해했다. 그나마 오스카 슐레머를 통해 나치에 조금 줄을 대보기도 했지만 효과가 없었다.

다행히 교도소장은 치홀트에게 약간의 아량을 베풀어주었다. 실직으로 수입이 끊긴 치홀트를 위해 교도소장은 인젤 출판사의 책 표지를 디자인하는 데 필요한 먹물과 펜, 제도판, 그리고 T자를 그의 아내가 가져다주어도 된다고 허가를 내주었다. 그리고 4월 13일 부활절 직후, 치홀트는 마침내 석방되었다. 치홀트는 풀려나자마자 독일을 떠나고 싶어 했지만 출발은 즉시 이뤄지지 않았다. 그들은 전부터 보르슈타이에 있는 아파트를 비울 계획을 가지고 있었다. 베를린으로 직장을 옮길지도 모른다는 것과 상관없이 집이 너무 비좁았기 때문이었다. 그들은 20세기 초에 지어진 커다란 방이 딸린 집을 계약했었는데 치홀트가 감옥에 있던 동안 에디트가 수입이 없는 점을 염려해서 임대계약을 취소하는 바람에 그들은 다른 집을 구해야 했다. 감옥에서 풀려난 치홀트는 도시 중심에서 남서쪽에 위치한 뮌헨 슈베르트 거리에 방 두 칸짜리 아파트를 얻어 거처를 옮겼다. 그곳에서 치홀트 부부는 독일을 떠나는 7월까지 임시로 머물렀다.

에디트 치홀트는 파울 레너가 자신의 남편을 좀 더 도와주지 않은 것에 대해 말년까지 조금 양심을 품었지만 정작 치홀트는 레너가 개입해준 것에 감사했고, 실제로 자신이 석방되는 데 도움이 됐다고 생각했다. 4월 17일 편지에 치홀트는 다음과 같이 썼다.

　　　친애하고, 존경하는 교장 선생님께
　　지난 화요일 저는 4주간의 감옥살이에서 풀려났습니다. 저의 구속 기간을 줄이기 위해 도와주신 선생님의 노고에 진심으로 감사드립니다.
　　　아내와 저는 선생님께 좋지 못한 결과를 초래한 아내의 방문에

17. 엠케는 1913년부터 뮌헨 미술공예학교에서 가르쳤으며 1938년 60세의 나이로 퇴직했다.

대해 특별히 사과드립니다. 기대와 달리 제가 냈던, 그리고 이미
수리된 사직서를 취소해달라는 진정서가 받아들여지지 않는 바람에
저는 엄청난 재정적 위기를 겪고 있습니다. 하지만 저는 이 고난을
무사히 헤쳐나가길 희망하고 있습니다.

　　선생님과 선생님 가족에게 진심 어린 안부를 전합니다.

　　얀 치홀트[18]

치홀트는 여전히 레너가 어떤 식으로든 자신의 직장 문제를 해결하는 데
도움을 주기를 바란 듯하다. 하지만 치홀트가 감옥에 가 있는 동안, 정확히
말하면 4월 11일 레너는 직업공무원재건법에 따라 일시적으로 장인학교
직위에서 해임된 상태였다. 치홀트를 두둔하는 바람에 레너는 그와 치홀트
사이의 관계를 자백한 셈이 되었고, 이는 최종적으로 레너의 해임으로
이어진 조사에 무게를 실어주었다. 레너에 대한 판결에서 바이에른 주
부처는 모호하게 (그리고 거짓으로) 치홀트가 "공산주의 활동" 때문에
체포됐다고 주장했다. 하지만 치홀트가 감옥에서 풀려나자마자 친구
포르뎀베르게-길데바르트에게 말한 대로 그와 에디트는 결백했다.
"우리는 결코 정치적인 활동을 한 적이 없네. 특히 공산주의자들과는
완전히 동떨어져 있지. 내 관심은 어디까지나 예술적인 측면에 한한
것이라네." 그는 이렇게 덧붙였다. "학교에서도 당연히 정치적인 발언을
하지 않았어. 그런데 지금 정말 비참하게 살고 있지."[19]

　　주 당국은 장인학교에서 치홀트를 해고할 만한 계기를 찾지
못했지만 그에게 불리한 증거들은 쉽게 꾸밀 수 있었다. 치홀트는 정치적
활동을 한 적이 없다고 항변했지만, 당시 독일 공산주의노동자당의 주요
인사 카를 슈뢰더가 주도하던 뷔허크라이스를 위해 디자인했던 그의
작업들은 나치의 눈에 범죄의 증거로 보일 수밖에 없었다. 치홀트의
글에서 발췌한 내용, 특히 「근원적 타이포그래피」의 내용 역시 레너의
경우처럼 "볼셰비키주의자"라는 증거로 인용되었다.[20] 실직으로 돌이킬
수 없는 손실을 입은 치홀트는 즉시 다른 방법을 강구하기 시작했다.
석방된 다음 날, 그는 최근 사재를 털어 베를린에서 다시 바우하우스를
설립한 미스 반데어로에에게 선생 자리가 있는지 문의하는 편지를 썼다.
하지만 치홀트는 몰랐겠지만 바우하우스는 나치에 의해 3일 전인 4월

18. 치홀트가 레너에게 보낸 1933년 4월 17일 편지. 루이들, 「뮌헨 ― 검은 예술의 메카」
205쪽에서 재인용.
19. 치홀트가 포르뎀베르게에게 보낸 1933년 3월 23일 편지. 에디트 치홀트에 따르면 리시츠키나
모호이너지와 그렇게 친하게 지냈음에도 불구하고 "정치는 우리 가운데 거의 떠오르지 않았다."
「에디트 치홀트 인터뷰」, 186쪽.
20. 레너의 경우는 그가 뮌헨에서 상당히 영향력 있는 인사였다는 점에서 좀 더 복잡한
사안이었다.

능동적 도서: 얀 치홀트와 새로운 타이포그래피

11일 폐쇄된 후였다. 학교를 되살리기를 바랐던 미스로서는 학교 문을 닫게 만든 정치적 문제가 더 이상 따라붙기를 원치 않았다. 그는 한 달을 훨씬 넘긴 후에야 치홀트에게 답장을 보내 학교가 계속 유지될 수 있을지 확실하지 않기 때문에 구체적인 대답을 할 수 없다고 애매모호하게 말했다. 그리고 같은 날, 미스는 독일공작연맹 위원회 시절부터 알고 지내던 레너에게 편지를 보내 다음 주에 바우하우스의 문을 다시 열기를 희망하고 있으며 일단 치홀트에게는 부정적으로 말했다고 알렸다. 그러면서 이렇게 물었다.

당신도 알다시피 치홀트는 선생으로서 관심이 가는 사람입니다. 하지만 현 상황에서 나는 최대한 조심해야 합니다. 제게 그의 성향과 지금 처한 상황을 비밀리에 알려주셨으면 좋겠습니다. 최대한 빨리 알려주시면 정말 고맙겠습니다. 그리고 실례가 아니라면 치홀트가 최소한 어느 정도 월급을 받아야 할지도 알려주면 감사하겠습니다.[21]

이 편지는 1928년 바이어가 떠난 이후 요스트 슈미트가 맡아오던 바우하우스 광고 수업과 관련해 미스와 치홀트 사이에 이전에도 논의가 있었을 수도 있음을 암시한다. 미스는 슈미트의 체계적인 교수 프로그램 대신 좀 더 실용적인 접근법을 원했다.[22] 요스트는 치홀트에게 거의 일자리를 빼앗길 참이었다. 하지만 학교를 회생시키려는 미스의 계획은 아무런 결실도 맺지 못한 채, 바우하우스는 1933년 최종 해산하게 된다.[23]
　　석방된 후 스위스로 이주하기까지 뮌헨에서 보낸 짧은 시간 동안 치홀트는 많은 충격을 받았을 것이다. 투쟁연맹이 압수한 타이포그래피 수집품들만 해도 그에게 문자 그대로 엄청난 손실이었다. 새로 옮긴 뮌헨의 임시 거처에서 포르템베르게에게 보낸 편지에는 그의 비통함이 그대로 묻어난다.

내가 모아온 방대한, 게다가 귀한 자료들을 몽땅 압수당했습니다. 리시츠키의 작품은 물론이고 러시아 타이포그래피들은 대부분 가져갔어요. 새로운 타이포그래피나 새로운 미술의 발전과 관련해 제가 소장하고 있던 자료들은 정말 구하기 어려운 것들이라

21. 미스가 레너에게 보낸 1933년 3월 16일 편지. 루이들, 「뮌헨 – 검은 예술의 메카」 205~206쪽에서 재인용.
22. 브뤼닝(편), 『바우하우스의 정수』, 217쪽.
23. 흥미롭게도 일찍이 1929년 10월, 당시 교장이었던 한스 마이어는 피트 즈바르트에게 슈미트 대신 광고 수업을 맡아달라고 제안했었다. 즈바르트는 바우하우스를 방문했을 때 만족스러운 수업을 했음에도 불구하고 네덜란드를 떠나지 않았다. 마이어는 1930년 7월 정치적 이유로 강제 해임되었다.

너무나 고통스럽군요. 무사히 돌려받았으면 좋으련만 모든 것이
불투명합니다.

압수당한 자료들은 그동안 치홀트가 인내심을 갖고 사람들과 관계를
구축해나가며 쌓아온 시간이 맺은 결실이자 현대 운동의 연대기 작가로서
그에게 말할 수 없이 소중한 것들이었다. 그는 포르템베르게에게 새로운
작업물을 보내준 데 고마움을 표하며 "전에 말했던 개인 박물관에
포함시켜서 (희망하건대) 역사를 보존할 수 있도록" 그가 자료들을
보관해줄 수 있는지 물었다. 압류된 자료들은 돌려받지 못했지만
포르템베르게는 상황이 나아질 거라며 낙관했다.

> 부디 자네가 모았던 광범위하고 귀중한 수집품들을 돌려받을 수
> 있기를 바라네. 무솔리니와 마리네티가 이탈리아에서 그랬던 것처럼
> 언젠간 그것들의 위대함을 인정받을 수 있을 걸세.
> 　　그나저나 이런 오해 때문에 직장을 잃게 된 점이 안타깝군.
> 모든 것이 다시 제자리를 찾기를 바라네. 지금 시대는 틀림없이
> 현대적 예술가들을 필요로 할 테니 두고 보게나.[24]

지금 돌이켜보면 포르템베르게의 생각은 정치와 거리가 먼 예술가의
순진한 희망처럼 보인다. 특히 권력에 희생되어본 적이 없는
포르템베르게는 이전과 마찬가지로 소문자만 사용해 편지를 썼지만,
이제껏 (그가 알고 지내던 많은 친구들과 같이) 대문자를 쓰지 않았던
치홀트가 관습적인 독일 철자법에 따라 (편지의 모든 명사를 대문자로)
썼다는 점은 의미심장하다. 그는 분명히 이것도 문제의 빌미가 될까
걱정했을 것이다. 히틀러 치하의 독일에서 현대미술가들이 얼마나
환대받지 못했는가는 곧이어 시작된 "퇴폐 미술"을 겨냥한 프로파간다
캠페인으로 명백해졌다. 유대인에 대한 폭력이 점점 심해지자
포르템베르게는 1938년 유대인 아내와 함께 네덜란드로 피신했다.
　　치홀트는 자신과 가족이 처한 불확실한 상태에도 불구하고
새로운 책에 대한 구상을 게을리하지 않았다. 예를 들어 그는 『새로운
타이포그래피』 확장판을 만든다는 야심 찬 계획을 세우고 이에
포르템베르게의 작업을 포함시키기를 원했다. 정작 그의 작업에 대해서는
너무 자주 대문자로만 조판하고 선을 과도하게 사용한다고 비판했으면서
말이다.

24. 치홀트가 포르템베르게에게 보낸 1933년 3월 23일 편지와 1933년 6월 2일 포르템베르게가
보낸 답장.

내가 이렇게 말해도 상처받지 않을 거라고 생각하네. 자네는 병적인 자의식이나 자격지심으로 고통받지 않는 현대인 아닌가. 우정 어린 친구의 말에 마음을 닫지 않을 거라 믿네.[25]

그때쯤 치홀트도 『새로운 타이포그래피』의 개정판을 내는 일에 매우 비관적이었다. 비록 250부의 선주문을 받았지만 그것만으로는 충분치 않았다. 그는 때로 마뜩지 않을 때도 있었지만 어쨌든 책을 내주었던 인쇄교육연합이 없어지고 나면 출판할 기회가 영영 사라지리라 여겼다(대신 그는 1932년 말 『포토-아우게』와 『한 시간의 인쇄 디자인』을 출간했던 베데킨트 출판사와 출판을 논의하는 중이었다). 인쇄교육연합이 새로운 정권의 먹잇감이 되리라던 치홀트의 추측은 옳았다. 1933년 5월 2일 나치스는 인쇄교육연합이 있던 베를린 출판인쇄회관을 접수하고 자신들의 스바스티카 깃발을 건물에 내걸었다. 뷔어길데 구텐베르크 역시 같은 수순을 밟았으며, 그곳의 편집 주간이자 1920년 볼프강 카프가 일으킨 쿠데타를 다룬 르포를 썼던 좌파 인사 에리히 크나우프는 훗날 처형을 당했다. 반면 브루노 드레슬러는 치홀트와 마찬가지로 스위스로 망명해 바로 다음 달 취리히에서 첫 번째 북 클럽 저널을 다시 출간하는 기민함을 보였다.

치홀트가 독일을 떠나 생계를 유지할 기회를 찾은 것은 한스 에크슈타인 덕분이었다. 그는 스위스 공작연맹의 저널 『베르크』는 물론이고 취리히와 바젤에서 각각 발행되던 신문 『노이에 취르허 차이퉁』과 『나치오날 차이퉁』에 치홀트의 소식을 실었다. 그는 자신이 연재하던 '뮌헨 연대기'라는 칼럼에서 치홀트의 체포를 "지식인에게 강요된 지지"의 증거로 묘사했다(구스타프 하르트라우프가 만하임 미술학교에서 해임된 소식도 마찬가지로 다뤘다).[26] 에크슈타인의 기사가 나가고 얼마 지나지 않아 치홀트는 바젤 미술공예학교 교장이었던 헤르만 킨즐로부터 일주일에 두 시간씩 타이포그래피를 강의해달라는 초청을 받았다. 그는 1930년 바젤 미술공예박물관 관장을 지낼 때 '새로운 응용 그래픽' 전시를 준비하면서 치홀트를 만난 적이 있었다. 당시 치홀트는 전시회 도록을 엮는 일을 맡았는데 킨즐은 아마도 비슷한 책을 구상하는 중이었던 것 같다. 또한 그는 치홀트가 바젤에서 미술공예박물관 도록을 만들던 인쇄소 겸 출판사 벤노 슈바베에서 타이포그래퍼로 반일 근무를 할 수 있도록 주선해주었다. 당시 취리히에 있는 우헤르타이프 사로부터 장기간에 걸친 일거리까지 받은 치홀트로서는 마음이 동하지 않을 수

25. 치홀트가 포르템베르게에게 보낸 1933년 3월 23일 편지.
26. 『베르크』 20권 4호, 1933년 4월, XLI.

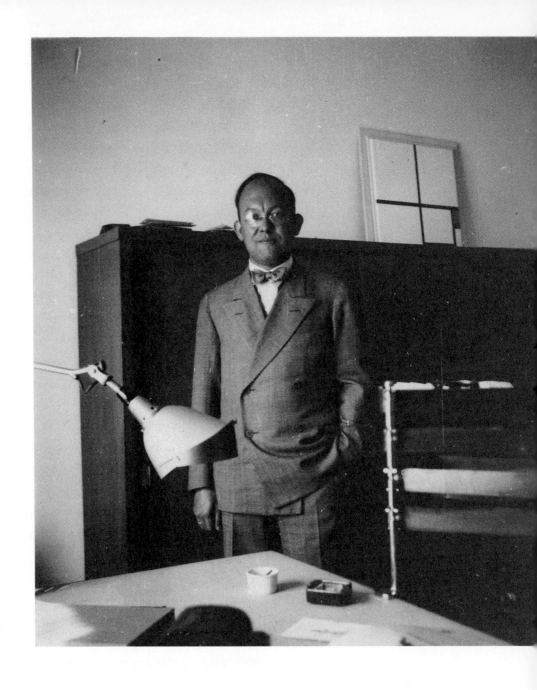

보르슈타이에 살던 당시 치홀트. 뮌헨.
1931년 초에서 1933년 3월 사이.
옷장 위에 몬드리안에게서 받은 「구성
1930」이 놓여 있다.

없었다. 아직 어린 아들 페터를 생각하더라도 스위스로 이민을 가는 것이 여러모로 나았다.[27] 한 가지 문제라면 1933년 1월 히틀러가 수상이 된 후 독일에서 이민이 공식적으로 금지되었다는 것이었는데 치홀트의 경우는 운이 좋았다. 다시 에디트 치홀트의 이야기를 들어보자.

> 얼마 지나지 않아 바젤에서 만나러 올 수 있냐고 묻는 편지가 도착했어요. 물론 우리는 가고 싶었지만 여권 문제가 남아 있었죠. 저는 저를 심문했던 마음씨 좋은 경찰을 다시 찾아갔습니다. 사무실 문을 열었더니 그의 맞은편에 SA 대원이 앉아 있더군요. 저는 재빨리 방을 잘못 찾았다고 사과하고 문을 닫았어요. 그랬더니 그 경찰관이 눈치를 채고 저를 따라 밖으로 나왔죠. 저는 그에게 바젤에 갈 여권이 필요하다고 말했습니다. 그는 저에게 부드러운 목소리로 조언을 해줬어요. 내일 여권 사진을 가지고 이런저런 사무실을 찾아가서 누구누구에게 부탁을 해보라고요. 그가 말한 사람은 진짜로 우리를 위해 여권을 만들어줬어요. 믿을 수가 없었죠. 여권을 받자마자 치홀트는 즉시 바젤로 떠났어요. 도착한 후에는 저에게 전화해서 짐을 모조리 싸서 떠날 준비를 하라고 말했죠. 그렇게 우리는 바젤로 왔습니다.

치홀트 가족은 7월 하순에 뮌헨을 떠났다. 짐들을 모두 안전하게 가져올 수 있을지 걱정이 됐지만 어쩔 수 없었다. 특히 몬드리안의 그림은 그들에게 소중한 물건이었기 때문에 더더욱 걱정스러웠다. 에디트 치홀트에 따르면 SA 대원이 그들의 아파트를 뒤질 때 이 그림과 얽힌 에피소드도 하나 있다.

> SA 대원은 벽에 걸린 몬드리안의 그림을 보고 금고 문으로 착각을 했어요. 저보고 빨리 금고를 열라고 요구했죠. 처음에는 무슨 말인지 알아들을 수가 없었죠. 그러고는 말했죠. 이건 그림일 뿐이에요. 우린 금고가 없다고요.[28]

1933년 8월 1일, 그들은 리헨의 바젤 교외에 간신히 자리를 잡고 짐을 풀 수 있었다. 아직 뮌헨에 남아 있던 로에게 치홀트는 (다시 소문자로만) 엽서를 썼다.

27. 「얀 치홀트: 타이포그래피 스승」, 20쪽.
28. 「에디트 치홀트 인터뷰」, 191쪽.

마침내 우리는 작은 평온을 되찾았다네. 이곳을 감싼 고요한 분위기가 우리에게 무척이나 잘 맞아. 사람들도 다 친절하고 마치 오래된 친구처럼 도와주려고 해. 지금 있는 곳은 시골인데 작은 방 하나뿐이지만 설비가 잘 되어 있다네. 나중에 방을 두 개 더 얻어서 이곳에 눌러살 생각이야. 멋진 정원이 있고 여기서 보이는 바젤 풍경도 끝내준다네. 주인아주머니는 학교 선생님인데 지적이고 유쾌한 분이야. 무엇보다도 그곳에서 빠져나온 것이 가장 기쁘다네. (…) 집은 라인 강 북쪽 언덕에 있는데 여기서 약 200미터 남쪽에 독일 국경이 보여. 집 앞쪽으로 비행장 하나랑 무사태평해 보이는 화장터 하나가 있지. 그 밖에는 나무와 들판, 그리고 영원히 계속될 듯한 여름날뿐이라네.[29]

스위스에서 보낸 첫 1년 동안 치홀트는 재정적으로 어려움을 겪었지만 타이포그래피 작업과 글쓰기에 전념할 수 있게 해준 평화와 안전에 감사했다. 반면 독일에 남은 아방가르드 인사들은 나치의 집권으로 가혹한 시기를 거쳐야 했다. 종종 유럽의 "영웅적 모더니즘"이라 불리던 시기 역시 독일에서 종말을 고했다. 타이포그래피와 그래픽 디자인을 대표하던 이들은 처음에는 모더니즘의 불꽃을 되살리려고 노력했지만 새로운 정치 현실 앞에서 모든 것이 달라졌음을 시인했으며, 몇몇은 망명을 통해 새로운 곳에서 작업을 이어갔다.

한편 치홀트가 무사히 스위스에 도착했다는 소식을 듣고 리시츠키는 안도의 한숨을 내쉬었다.

친애하는 치홀트, 당신의 소식을 들어서 정말 기쁩니다. 노이라트에게 당신이 卐-제국에서 겪은 일을 전해 들었거든요. 우리는 무엇보다도 당신이 지옥에서 무사히 빠져나와 기쁘고, 둘째로 당신이 그들에게 굴복해 전향하지 않아 기쁩니다. 만약 그랬더라면 정말 슬펐을 테니까요. 자, 이제 우리는 새로운 타이포-인터내셔널을 세울 수 있겠지요?[30]

독일에서 나치의 눈 밖에 난 채 생계를 유지하기란 거의 불가능한 일이었다. 1933년 9월, 제국문화원법이 제정되자 국민계발 선전장관 괴벨스는 모든 문화 활동을 통제할 권한을 얻게 되었다. 이에 따라

29. 치홀트가 로에게 보낸 엽서, 1933년 8월 4일.
30. 1933년 가을 리시츠키가 치홀트에게 보낸 편지. 리시츠키, 『프룬과 강철 구름』, 140쪽. 원본에서 스바스티카(卐)는 손으로 쓴 듯하다.

제국문화원 순수예술위원회는 미술과 디자인 분야에서 나치의 이상에 따라 일체화 정책을 펼쳤고, 이 기구의 승인 없이 어느 누구도 자신의 직업 활동을 이어갈 수 없었다. 치홀트가 순수예술위원회 그래픽 디자인 분과에서 받아들여지지 않았을 것이라는 점은 확실하다.[31]

이민을 선택한 첫 번째 무리에 치홀트가 속하기는 했지만 그는 이때 독일에서 해직된 수많은 사람 가운데 하나에 불과했다. 치홀트와 연락을 주고받았던 사람들 역시 해직자 목록에 다수 포함됐다. 요하네스 몰찬이 몸담았던 브레슬라우 미술아카데미는 정치적 압력에 못 이겨 1932년 4월 일찌감치 문을 닫았다. 몰찬과 그의 동료였던 건축가 아돌프 라딩, 한스 샤룬은 그런 상황에서도 학생들을 계속 가르쳤지만 1933년 결국 정식으로 해임되고 말았다. 이후 몇 해 동안 몰찬은 베를린에서 그래픽 디자이너로 계속 일하려고 애썼지만 결국 나치의 등쌀을 이기지 못하고 1937년 미국으로 이주했다. 나치는 그의 그림을 몰수해서 그해 열렸던 '퇴폐 미술'전에 내걸었다. 헤르바르트 바이어, 빌리 바우마이스터, 막스 부르하르트, 발터 덱셀, 모호이너지, 그리고 쿠르트 슈비터스의 그림 역시 여기에 포함되었다. 마그데부르크 학교에서 가르쳤던 덱셀 역시 1935년 자신이 그렸던 그림들 때문에 해고되었다. 1930년대 초반 그는 구성주의 초상화 시리즈를 그렸는데 여기에는 히틀러의 초상화도 포함되어 있었다. 히틀러가 수상이 되자 덱셀은 가족들의 충고를 받아들여 그 그림을 잘게 찢어서 베를린의 반제 호수에 던져버렸다.

나치는 1935년부터 갤러리들이 보유하고 있던 아방가르드 회화들을 몰수하기 시작했다. 그들은 선전을 위해 그 그림들을 매도하는 한편, 그 가치를 알고 있는 다른 나라 고객들에게 그림을 팔아 수익을 올리는 기회도 놓치지 않았다. 나치의 허가를 얻어 예술품 매매를 중개했던 미술상 가운데는 현대미술을 옹호했던 이들도 있었는데, 이들 역시 해외에 팔아버리는 게 그림이 불타는 것을 막는 최선의 방법이라고 생각했다. 실제로 미처 빠져나가지 못한 나머지 그림들의 운명은 가혹했다. 나치는 1939년 식량을 저장할 창고 공간을 확보하기 위해 5000여 점의 그림을 불태웠다.[32]

전 바우하우스 교사였던 오스카 슐레머는 1933년 8월 그가 몸담았던 베를린 미술학교협회가 없어지자 치홀트에게 편지를 보내 취리히에 남아 있는 자신의 그림들을 당분간 보관해줄 수 있을지 물었다.

31. 『게브라우흐스그라피크』를 발행했던 독일 그래픽디자이너연맹은 이 위원회에 완전히 흡수되었는데, 이 잡지와 치홀트 사이의 불화로 미뤄볼 때 그가 제국문화원에 받아들여질 가능성은 전무했다(134쪽 주246 참조).
32. 아네그레트 잔다, 「현대미술을 위한 투쟁: 1933년 이후 베를린 국립미술관」, 베런(편) 『퇴폐 미술: 나치 독일 아방가르드의 운명』, 105~120쪽.

이미 독일 내 미술관에 소장된 현대미술품들이 신흥 정책에 의해 어떤 대우를 받는지 느꼈던 그로서는 자신이 그림이 무방비 상태로 몰수당할까 걱정이 되었다.[33] 치홀트는 스위스에 있던 그의 그림 한 점을 입수했지만 나머지는 1935년 독일로 반환되었고, 그중 몇 점은 1937년 '퇴폐 미술'이라는 딱지가 붙은 채 전시되었다.[34]

독일 그래픽디자이너연맹의 일원으로 인정되지 않은 쿠르트 슈비터스는 1933년 말 하노버 시 예술 자문 직위에서 강제로 쫓겨났다. 슈비터스의 부인 헬마의 설명에 따르면 그가 "그래픽 디자이너가 아니라 타이포그래퍼"였기 때문이었다.[35] 보유한 재산에서 얼마간 수입을 올릴 수 있었던 슈비터스는 처음에는 독일에 남기로 했다. 1935년 12월과 1936년 3월에 바젤로 치홀트를 만나러 올 수 있을 정도로 여유가 있었다. 하지만 그의 그림 두 점이 압수되어 '퇴폐 미술'전의 첫 번째 순회전(1933~36년)에 포함되면서 독일에 머무는 것이 점점 위험해지자 이듬해인 1937년 1월 아들을 따라 망명 길에 올랐다. 몇 달 후 그는 노르웨이에서 국가사회주의자들이 자행하는 문화 압제의 우스꽝스러운 본질이 담긴 편지를 치홀트에게 보내왔다.

나는 고향으로 돌아갈 수 없을 것 같아요. 1월부터 지금까지 게슈타포가 세 번이나 집에 전화를 걸어 내 소식을 물었다고 하더군요. 나는 오슬로에서 그들에게 편지를 보내 도대체 나한테 묻고 싶은 게 뭔지 우편이나 전화, 혹은 대사관을 통해 알려달라고 말했죠. 하지만 대답이 없습니다. 한마디로 내 증언이 필요한 게 아니라 나를 원하는 겁니다.

얼마 동안은 대체 왜 그러는지 이유를 알 수가 없었습니다. 하지만 히틀러의 마지막 연설이 끝나고, 도르너가 체포되자 모든 게 명확해졌지요. 내가 했던 예술에 책임져야 한다는 것을 말입니다.[36] '퇴폐 미술'전에 걸렸던 메르츠 연작을 그렸을 때 내 머릿속에는 국가사회주의라는 개념도 없었어요. 아마 1919년에 히틀러의 머릿속에도 없었을 겁니다. 하지만 그들은 민족 공동체에 반하는 작업에 대한 책임을 나에게 지우려 합니다. 말하자면 조국의 배신자가 되는 거지요. 하지만 나는 순전히 재료에서 발견한 완전히 비정치적 구성을 구현하려고 했을 뿐입니다. 지금도 여전히 믿을

33. 슐레머가 치홀트에게 보낸 1933년 11월과 1935년 6월 편지.
34. 슐레머는 1933년 4월에 괴벨스에게 항의 편지를 쓴 적이 있다. 투트 슐레머(편), 『오스카 슐레머의 편지와 일기』, 310쪽.
35. 헬마 슈비터스가 치홀트에게 보낸 1933년 9월 10일 편지.
36. 알렉산더 도르너는 하노버 니더작센 주립박물관장이었다.

수가 없습니다. 대체 거기에 무슨 체제 전복적인 효과가 숨어 있는지 말입니다.[37]

바로 직전에 보낸 편지에서 슈비터스는 "얼음과 눈 속에서" 그의 50번째 생일을 자축하며 "나는 현대미술에 관심 있는 모든 이들로부터 잊혔다"며 한탄했다.[38]

한편 모호이너지의 두 번째 부인 시빌은 슈비터스와 모호이너지가 함께 참석했던 나치 연회를 생동감 있게 설명하고 있다. 1934년 초 무솔리니가 문화부 장관으로 임명한 마리네티가 독일을 방문했을 때 벌어진 이 연회는 독일 모더니즘에게는 최후의 만찬이나 마찬가지였다. 그녀의 표현에 따르면 "거대한 디아스포라가 일어나기 직전, 독일 미술가와 지식인들의 마지막 집회"였다. 모호이너지는 강연 후에 있을 공식 저녁 연회에 마리네티로부터 직접 초청을 받은 상태였다. 신변에 위협을 느낀 모호이너지는 가고 싶어 하지 않았지만 당시 함께 머물고 있던 슈비터스가 그와 시빌을 설득해 결국 연회에 데리고 갔다고 한다. 괴벨스와 괴링, 헤스, 룀을 비롯해 수많은 나치 간부들이 참석한 연회였다. 연회가 시작되고 다소 취기가 오르자 슈비터스는 옆자리에 앉은 나치 당원의 유니폼을 조롱하기 시작했다. 이윽고 마리네티가 그의 불협화음적인 미래주의 시들을 낭송하기 시작하자, 타고난 다다스러운 반사 신경이 작동한 슈비터스는 갑자기 일어서서 거의 무의식적으로 마리네티의 시 낭독에 맞춰 몸을 흔들기 시작했다. 시 낭독을 마친 마리네티는 마지막으로 식탁 위의 물건을 그대로 둔 채 식탁보를 빼내는 낡은 응접실 트릭을 선보였다. 그것은 마치 모더니스트들의 밀월여행이 끝났음을 알리는 신호처럼 보였다. 다음 날 모호이너지는 그에게 일자리를 제안한 인쇄소가 있는 네덜란드로 떠나버렸다. 1935년 5월에 잠시 돌아온 적이 있지만 영영 독일을 떠난 셈이었다.[39]

빌리 바우마이스터는 1933년 나치가 집권하자마자 바로 프랑크푸르트 미술학교에서 물러났다. 학교 교장이었던 프리츠 비헤르트와 동료였던 화가 막스 베크만도 마찬가지였다. 그는 독일에 남았지만 제3제국 시기 내내 어려움을 겪었다. 그 외의 사람들, 예를 들어 부르하르츠나 바이어는 퇴폐 미술가로 간주되기는 했지만 나치 시기에 얼마간은 번영할 수 있었다. 부르하르츠는 1933년 에센 폴크방 학교에서 해임됐지만 1934년 독일제국해군에서 진행한 사진 다큐멘터리

37. 슈비터스가 에디트 치홀트에게 보낸 1937년 7월 31일 편지.
38. 슈비터스가 치홀트에게 보낸 1937년 7월 3일 편지.
39. 시빌 모호이너지, 『모호이너지: 통합성에서의 실험』, 98~104쪽. 시나리오 작가였던 실비가 이야기를 약간 윤색했을 가능성을 염두에 두어야 할 것이다.

프로젝트를 수행해 책으로 출간했다. 새로운 타이포그래피의 이념에 대해 치홀트에게 명백한 회의를 표했던 바이어는 나치를 위한 일들을 수행함으로써 현대주의 그래픽 디자인의 적응력을 증명해보였다. 특히 1936년 베를린 올림픽 때 열린 독일 전람회를 위해 그가 디자인한 도록은 『구축 중의 소련』과 마찬가지로 독창적인 포토몽타주 사례에 속한다. 현대 디자이너들은 완고한 보수주의자들과 민중 지도자들이 포진한 알프레드 로젠베르크의 투쟁연맹이 가진 권력을 빼앗을 목적으로 요제프 괴벨스가 만든 훨씬 진보적인 성향의 제국문화원에게 얼마간 호의를 가졌다. 바이어가 제출한 디자인 시안을 두고 괴벨스가 "너무 현대적"이라며 거부한 적이 적어도 한 번 이상 있기는 하지만 말이다.[40] 1937년 바이어는 그의 유대인 아내와 딸을 데리고 독일을 떠날 계획을 세우기 시작했다. 미국으로 건너간 그는 그곳에서 유럽의 모더니즘을 미국 맥락에 맞게 적용시킨 주요 인물 중 하나가 되었다.

1934년 파울 레너의 뒤를 이어 뮌헨 장인학교 교장이 된 사람은 레너가 직접 추천한 게오르크 트룸프였다. 그는 1953년까지 그 자리를 지켰다. 트룸프의 임명 소식을 들은 치홀트는 임레 라이너에게 이렇게 말했다. "나는 그가 하나도 부럽지 않네. 아마 우리 모두와 마찬가지로 나치에게 절해야 했을 테지."[41]

나치의 숙청은 기회주의적이었고, 이데올로기에만 좌지우지되지도 않았다. 모더니스트들의 비중이 높기는 했지만 전통적인 타이포그래퍼 역시 교사 자리를 잃었다. 1907년 이래 라이프치히 아카데미에서 학생들을 가르쳤던 후고 슈타이너프라크 역시 유대인이라는 이유로 해임되었다. 그는 고향이었던 체코슬로바키아에 잠시 돌아갔다가 독일을 떠나 미국으로 갔다. 1909년부터 퓌셸&트레프테가 인쇄한 템펠 클래식 시리즈의 우아한 디자인에 사용된 새로운 프락투어 활자를 디자인한 에밀 루돌프 바이스는 1910년부터 그가 벽화와 인체 드로잉을 가르쳤던 베를린 미술공예박물관 교육협회에서 해직되었다. 그렇지만 나치가 선전과 권력 투쟁을 목적으로 벌인 일련의 사건들에 직격탄을 받은 것은 현대 운동이었다. 여기에 짓눌린 독일 아방가르드는 산산조각이 나버렸다.

40. 버크, 『파울 레너』, 147쪽 참조.
41. 치홀트가 라이너에게 보낸 1934년 5월 23일 편지.

능동적 도서: 얀 치홀트와 새로운 타이포그래피

4. 서체, 활자, 그리고 책

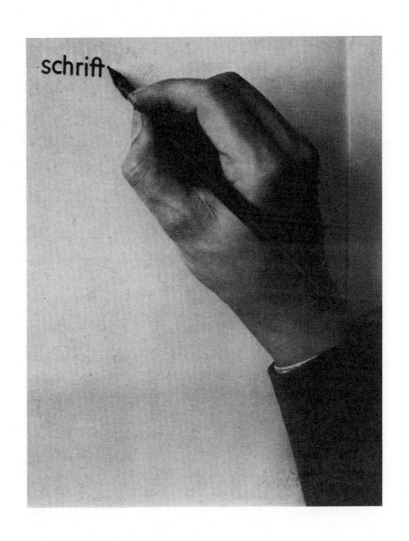

$$\mathfrak{A} + a + A + a$$

a

warum 4 alphabete, wenn sie alle gleich ausgesprochen werden (großes lateinisches, kleines lateinisches, großes deutsches, kleines deutsches)? warum 4 verschiedene klaviaturen einbauen, wenn jede genau dieselben töne hervorbringt? welche verschwendung an energie, geduld, zeit, geld! welche verkomplizierung in schreibmaschinen, schriftguß, setzerkästen, setzmaschinen, korrekturen usw.! warum hauptwörter groß schreiben, wenn es in england, amerika, frankreich ohne das geht? warum satzanfänge zweimal signalisieren (punkt und großer anfang), statt die punkte fetter zu nehmen? warum überhaupt groß schreiben, wenn man nicht groß sprechen kann? warum die überlasteten kinder mit 4 alphabeten quälen, während für lebenswichtige stoffe in den schulen die zeit fehlt?

die kleine schrift ist „schwerer lesbar" nur, solange sie noch ungewohnt. „ästhetischer" ist sie nur für die verflossene zeit, die in der architektur das auf und ab von dächern und türmchen wollte.

unser vorschlag wäre puristisch? im gegenteil: wir sind für bereicherung aller wirklichen lebensregungen. aber alle 4 klaviaturen drücken ja dieselben lebensregungen aus.

und das „deutsche lebensgefühl"? hatte unser eigenstes gut, die deutsche **musik** etwa nötig, eine deutsche (und vierfache) notation hervorzubringen?

franz roh

산세리프체와 소문자

새로운 타이포그래피가 산세리프 서체를 선호했다는 점은 가장 이른 선언에서도 드러난다. 적어도 제목과 헤드라인에 사용하는 큰 글자에 한해서는 확실히 그렇다. 데베트실의 첫 번째 저널(1922년) 표지 제목은 좁은 산세리프체 대문자로 조판되었으며, 모호이너지 역시 1923년 산세리프체로 조판된 헤드라인을 바우하우스 타이포그래피에 도입했다.[1] 새로운 타이포그래피는 19세기 광고를 위해 활자주조소에서 개발한 산세리프라는 활자 양식에 이념적 차원을 부여했다. 그것은 마치 현대건축가들이 순수한 엔지니어들이 디자인한 건물에 끌렸던 것처럼 새로운 타이포그래퍼들을 매혹시켰다. 치홀트는 산세리프체를 새로운 타이포그래피의 핵심 요소로 삼는 데 주력했다. 그는 책의 본문 역시 산세리프체로 조판해야 한다고 주장한 점에서 동시대 동료들보다 앞서 나갔다. 치홀트 역시 본인의 책을 제외하고는 자신의 주장을 실천에 옮긴 적이 드물지만 책 전체를 산세리프체로 조판해야 한다는 그의 믿음은 거의 무조건적이었다. 하지만 서체의 역사적, 양식적 품질에 극도로 예민했던 그의 감각은 처음부터 이 문제에 대한 입장을 복잡하게 만들었다.

리시츠키는 타이포그래피를 이론적으로 다룬 글에서 "장식이 결여된" 서체가 필요하다고 말하며 산세리프 서체에 대한 모호한 힌트만 제시했다. 이는 당시 독일에서 널리 사용되던, 대문자에 정교한 소용돌이 장식(Schnörkels)이 있는 프락투어체를 염두에 두고 한 말이었다. 이외에 산세리프체에 대한 리시츠키의 생각은 아마 환원주의적 강박을 반영한 모더니즘의 열망, 즉 기본적인 기하학 형태로 구성된 글자에 대한 그의 이상주의적 요구에서 찾아볼 수 있다.[2] 비록 새로운 타이포그래피가 초반에 채택한 19세기 산세리프 서체들은 겉으로만 기하학적으로 보였을 뿐이지만, 타이포그래피 세부에 시각적으로 더 익숙한 모호이너지의 눈에는 산세리프체가 그런 요구를 부분적으로 달성한 것으로 보였다. 그는 여전히 본문으로 사용하기에 충분히 "개인적 특징"과 "왜곡" 혹은 "장식" 없는 서체는 찾기 힘들다고 느꼈지만 "기하학적이고 음성에 근거한 형태"를 엿볼 수 있는 베누스 그로테스크(바우어가 만든)와 라피다어 정도면 제목과 강조용으로 쓸 수 있다고 여겼다.[3] 그가

404

『포토-아우게』에 낱장으로 삽입된 선언문. 1929년. 실제 크기. 치홀트 없이 로의 서명만 되어 있는데, 실제로 여기에 쓰인 내용은 다른 곳에서 보이는 치홀트의 주장에 비해 다소 거칠어보인다. 첫 부분은 이렇게 시작한다.

"왜 똑같이 발음되는 네 가지 알파벳이 필요한가?(라틴 대문자와 소문자, 독일 대문자와 소문자) 모두 같은 음을 가리키는데 왜 네 벌의 다른 자판을 만들어야 하나? 이 얼마나 에너지와 인내, 시간, 그리고 돈 낭비인가? 타자기와 활자주조기, 인쇄소의 활자상자와 조판 기계, 교정쇄를 얼마나 복잡하게 만드는 일인가. 영국과 미국, 프랑스는 그렇지 않은데 왜 명사를 대문자로 써야 하나? 왜 문장의 시작을 (마침표와 대문자로) 중복해서 표시하나? 마침표를 더 굵게 만들면 되지 않는가? 무엇보다도, 크게 말하지도 않을 바에야 왜 크게 쓰나? 훨씬 중요한 것을 배울 시간도 부족한 아이들을 왜 네 가지 알파벳으로 괴롭혀야 하나."

1. 산세리프 서체를 적극 활용한 이른 사례로는 1914년 영국 소용돌이파에서 발행한 정기간행물 『블래스트』 1호에 사용된 일종의 미래주의 타이포그래피를 들 수 있다.
2. 「타이포그래피 사실들」, 『구텐베르크 기념 논문집』, 1925년, 152~154쪽. 같은 논문집에 실린 글에서 레너는 로마 대문자의 기본 형태에 이러한 특징이 있음을 인정했다.
3. 「시의에 맞는 타이포그래피」, 314쪽. 돌에 새긴 산세리프 글자와 역사적 연관성을 보여주는 '라피다어'라는 말은 19세기 말 몇몇 그로테스크 서체에 붙여진 이름이었다. 산세리프체 용어에 대해서는 버크의 『파울 레너』 85쪽 주33 참조. 바우하우스에서 가장 흔히 사용된 산세리프체는 쉘터&지젝케가 출시한 브라이테 페테 그로테스크였다.

보기에 이들 서체는 다른 "회색 본문용 활자"(아마 로만체를 뜻하는 듯하다)와 함께 썼을 때 대비되는 힘을 주지만 본문 전체에 사용하면 글이 "어른거리는" 경향이 있었다. 바우하우스 총서처럼 바우하우스에서 모호이너지가 관여한 책에는 항상 로만체를 본문으로 사용했다.

치홀트는 「근원적 타이포그래피」에서 산세리프 활자는 "근원적 글자형태"이며, 더불어 유일하게 현대적 이미지로 받아들일 수 있는 것은 사진이라고 말하며 모호이너지에게 공감을 표했다. 하지만 이어서 그는 이렇게 단서를 달았다.

> 철저히 근원적이고 본문에서 가독성 또한 높은 서체가 없는 이상 (산세리프체 대신) 시대나 개인적 특성이 가장 덜 눈에 띄는 무난한 형태의 메디에발-안티크바체를 선호하는 것이 적절하다.4

그는 젠체하지 않는 로만체는 여전히 "많은 산세리프체보다 읽기 편한 장점"이 있다고 말했다. 실제로 치홀트는 「근원적 타이포그래피」 본문으로 이에 부합하는 디세르타치온-안티크바체를 지정했으며 산세리프체는 표지와 표제지, (매우 큰) 쪽 번호, 목록, 그리고 종종 등장하는 인용문에 사용했다. 1925년 치홀트가 디자인한 콜린 로스의 책 『여행기와 모험담』에서도 산세리프체가 마찬가지로 (크기 면에서는 정반대지만) 부가적인 역할을 하는 모습을 볼 수 있다. 그 책에 사용된 본문 서체는 프랑스 로만체를 독일식으로 적용한 프리데리쿠스 안티크바체이다. 완전히 산세리프체로 조판된 치홀트의 첫 번째 책은 『새로운 타이포그래피』였다. 여기서 그는 산세리프체의 역할에 대해 더 많이 언급했지만 절충적이기는 마찬가지였다. 책의 여백에 굵은 선으로 표시된 문장에서 그는 이렇게 말했다.

> 사용할 만한 서체들 가운데 소위 "그로테스크" 혹은 블록체 ("골격체"가 옳은 표현일 것이다)는 우리 시대의 정신과 일치하는 유일한 서체다.

힘차게 조판된 텍스트의 형식과 대조되는 미묘한 뉘앙스로 그는 글을 이어나갔다.

4. 로빈 킨로스의 영어 번역 참조(659쪽 부록A). 훗날 치홀트가 보여준 개러몬드에 대한 선호를 이미 여기서 찾아볼 수 있다. 그의 캘리그래피 선생이었던 뷔인크는 본문에 산세리프체를 사용하자는 치홀트의 제안을 비판하면서 "고전적인 라틴(로마) 인쇄 활자는 그 자체로 이미 장식적인 세부가 제거된 상태"라고 말했다. 이는 치홀트의 후기 관점을 매우 정확히 예견하는 것이었다. 뷔인크, 「최신 타이포그래피 방법론」, 380쪽.

능동적 도서: 얀 치홀트와 새로운 타이포그래피

오늘날 사용할 수 있는 산세리프 서체들이 만족스럽지 않음은 분명하다. 이 활자의 특정 특징들은 아직까지 거의 도출되지 않았다. 특히 소문자들은 여전히 휴머니스트 소문자 양식에 지나치게 의존하고 있다.[5]

한편 치홀트는 에르바어와 카벨처럼 새로 만들어진 서체들은 "익명의 올드 그로테스크"에 비해 너무 개인적이라고 여겼다. 일찍이 「근원적 타이포그래피」를 읽은 콘라트 바우어는 치홀트의 견해를 "교양 없는 무미건조함을 객관성과" 혼동한 선호라고 비판했다. 바우어는 기계시대를 위한 타이포그래피 양식을 정의하려는 진지한 시도는 환영할 만한 일이지만 이를 "그로테스크 양식으로 제한"하는 것은 새로운 타이포그래피의 수단뿐 아니라 그 잠재적 생명력을 갉아먹는 일이라고 여겼다.[6] 치홀트가 달았던 단서들을 고려하면 산세리프체에 대한 그의 선호를 바우어가 너무 심하게 묘사했다는 생각도 들지만, 어쨌든 이런 비판은 말년에 치홀트가 정립한 관점을 낳은 씨앗을 제공했을 수도 있다.

> 1925년 나는 정말로 추한 활자 무리들 대신 오직 한 종류의 활자만 사용하자고 주장했다. 바로 산세리프체 (…) 비대칭을 형태 구성의 원칙으로 삼아서 말이다(비대칭이란 말은 가운데 정렬의 반대어로서 부정확하다). 그렇게 나는 치유를 위해 목욕물과 함께 아기를 던져버렸다. 결과적으로 추한 서체와 멍청한 장식들은 사라졌다. 좋은 활자들을 추려내고 그것을 대중화하기 위해 취한 첫 시도로서 그 방법은 옳았을 수도 있다. 당시 내 사고는 이렇게 진행됐다. "무엇이 최고의 활자인가? 가장 단순한 활자. 무엇이 가장 단순한 활자인가? 산세리프체. 따라서 산세리프체가 최고의 활자이다." 이 생각은 오류였다. 최고의 서체는 가장 읽기 좋은 서체이다.[7]

1920년대에 쓴 글에서 드러나듯 치홀트는 이미 자신이 어려운 입장에 처해 있음을 느끼고 있었다. 19세기 익명의 기술자들이 만든 평범하고 잡다한 그로테스크 서체들은 새로운 타이포그래피에 필요한 비인격성의

5. 『새로운 타이포그래피』, 75쪽. 치홀트는 다음의 질문에 그 이상 얼버무릴 수 없을 정도로 모호하게 대답했다. "정말로 정신적 측면을 표현하는 것이 서체의 목적에 포함되는가?" 그는 자신의 질문에 이렇게 답했다. "그렇다. 그리고 아니다." 79쪽.

6. 바우어의 말은 프리들, 「근원적 타이포그래피 특집에 대한 반향 및 반응」 8쪽에서 재인용.

7. 「귓속의 속삭임」, 360~361쪽. 생략된 부분에서 치홀트는 괄호를 치고 1964년 DIN 16518 서체 분류에서 채택한 용어를 언급하면서 "1953년 이래" 자신이 산세리프체를 가리키기에 적당하다고 여기는 말은 "세리프 없는 직선적 로만체(Serifenlose Linear-Antiqua)"가 아니라 "말단 부위 획 없음(Endstrichslose)"임을 분명히 했다.

Vorläufig scheinen mir unter allen vorhandenen Groteskschriften die A k-
z i d e n z g r o t e s k e n (zum Beispiel von Bauer & Co., Stuttgart) wegen ihrer
verhältnismäßig sehr sachlichen und ruhigen Linienführung am geeignetsten.
Schon weniger gut sind die Venus-Grotesk und ihre Kopien, wegen der
schlechten Form der Versal-E und -F und des gemeinen t (häßliche schräge
Abschnitte der Schäfte). In dritter Linie folgen — wenn nichts Besseres zur
Hand ist — die „malerischen" Blockschriften (magere und fette „Block" usw.)
mit ihren scheinbar angefressenen Rändern und runden Ecken. Die exakten,
konstruktiven Formen der fetten Antiqua, der Aldine und der (alten) Egyptienne
genießen, soweit Auszeichnungsschriften in Betracht kommen, den Vorrang
vor den übrigen Antiquaschriften.

아우라를 제공하기는 했지만 시각적인 완성도는 떨어졌다. 그는 산세리프체가 어떻게 본문에 쓰이는지 시범을 보이기 위해 『새로운 타이포그래피』에 오로라 서체를 사용하기는 했지만 인쇄소에서 선택할 수 있는 서체 자체가 한정적이었다고 말하며 서체 자체에 대해서는 은근히 독자들에게 양해를 구했다.[8] 19세의 나이에 이미 아름다운 글자형태를 창조하는 전통에 단련되어 있던 치홀트의 예민한 미적 감수성에 우아함이 결핍된 평범한 그로테스크 서체는 몹시 거슬렸을 것이다.[9]

　　　파울 레너가 디자인한 푸투라에 대해 치홀트는, 아마 둘 사이의 긴장 관계를 고려하면 그리 내키지는 않았겠지만 산세리프체 디자인에 있어 "중요한 일보를 내딛은" 서체라고 평했다. 푸투라는 1928년 초에 세 가지 굵기로 처음 출시됐지만 베를린 인쇄 공방은 『새로운 타이포그래피』를 인쇄할 때까지 푸투라를 구비하지 못한 듯하다.[10] 치홀트는 1930년 무렵 뷔허크라이스 출판사의 홍보물과 책에 푸투라를 사용하기 시작했지만 그로테스크 양식의 산세리프체에 대한 선호를 계속 이어갔다. 푸투라는 치홀트가 쓴 『식자공을 위한 서법』(1931년)이라는 짧은 교본의 본문에 사용되었고, 『타이포그래피 레이아웃 기법』에서 레이아웃 잡는 방법을 설명할 때도 산세리프체를 대표하는 사례로 실렸다(서체 이름은 언급하지 않고 그냥 "그로테스크"라고 적어놓았다).[11] 푸투라는 치홀트가 말한 이상적인 산세리프체의 요건 중 하나, 즉 소문자에서 손글씨의 흔적을 제거한 특징을 갖추고 있었다. 푸투라는 정말로 치홀트나 다른 모더니스트들이 묘사한 이상에 가장 근접한 서체였으며, 어쩌면 푸투라가 거둔 엄청난 성공 탓에 치홀트가 (1933년 전까지) 자신만의 산세리프 서체를 디자인하기를 꺼렸을 수도 있다.

<div style="margin-left:2em">526~529</div>

<div style="margin-left:2em">469~476</div>

8. 『새로운 타이포그래피』 78쪽. 치홀트는 산세리프체는 주로 제목용으로 사용되기 때문에 금속활자로 많은 양이 만들어지지 않아서 책 전체를 조판하기 쉽지 않다고 지적했다. 그가 첫 번째 선언문에서 "경제적 이유" 때문에 당분간은 로만체를 사용할 수밖에 없다고 한 것과 같은 맥락이다. 당시 그나마 기계 조판에 사용할 수 있는 산세리프체는 모노타이프로 제한됐는데, 이는 독일 인쇄 산업에 깊이 침투하지 않은 시스템이었다. 『새로운 타이포그래피』에 사용한 오로라는 원래 라이프치히의 바그너&슈미트의 그로테스크 서체에서 기원한 것으로 몇몇 활자주조소에 의해 여러 이름으로 불린 서체이다(베르토, 하네부트벤츠, 라이하르트, 『20세기 인쇄 서체』 110쪽과 베트히치, 『서체 핸드북』 193쪽 참조). 치홀트는 후기에도 이 서체에 대한 애정을 유지했다. 『스위스 광고』(2호, 1951년 5월, 16쪽)에서 서체 분류 시스템을 보여주기 위해 그가 선택한 첫 번째 산세리프체인 노멀 그로테스크 역시 오로라와 같은 서체이다.

9. 뷔인크는 『새로운 타이포그래피』를 그로테스크체로 조판했음을 비판했다. "이 빈약한, 게다가 코팅된 종이에 인쇄된 활자는 치홀트의 생각과 달리 독서를 유쾌하게 만들어주지 않는다." 「요하네스의 변화」, 77쪽.

10. 1960년 영국 디자이너 켄 갈런드가 치홀트에게 왜 『새로운 타이포그래피』에 푸투라를 사용하지 않았는지 묻자 치홀트는 자신은 푸투라를 한 번도 본문용 서체로 충분하다고 여긴 적이 없다며 시치미를 뗐다. 1993년 11월 18일 갈런드와 헤라르트 윙어르가 나눈 대화.

11. 레너는 '그로테스크'라는 말로 푸투라를 설명하는 것을 거부했다. 버크, 『파울 레너』, 95쪽.

치홀트는 산세리프체를 정확히 어떻게 "만들어야" 만족스러운 결과물이 나올지 뚜렷하게 제시하지 않았다. 다만 『새로운 타이포그래피』에서 그는 한 개인이 우리 시대가 요구하는 서체를 만들 수는 없으며, 대신 그것은 공동의 과업이 될 것이라고, 그리고 그가 생각하기에 그중에는 "반드시 기술자가 포함되어야 한다"는 이상적인 생각을 내비쳤다.[12] 여기에는 산세리프체가 마치 종이 규격이나 서식류처럼 표준화될 수 있다는 의미가 함축되어 있다. 실제로 그래픽산업표준위원회는 1926년 내부 문서와 인쇄소 기계 명패에 사용할 DIN 규격 산세리프 서체를 제안하기도 했다. 비슷한 시기 바우하우스에서 디자인한 글자형태와 기본적으로 기하학 구조가 같은 서체였다. 표준위원회가 DIN 서체로 산세리프체를 선택한 것은 실용적인 이유 때문이었지만 "유행을 타지 않고 단순"하기 때문이라는 설명을 보면 새로운 타이포그래피 이론에 우호적이었음을 알 수 있다. 실제로 『튀포그라피셰 미타일룽겐』은 위원회의 제안을 넓게 해석해서 DIN 서체가 필요한 인쇄 작업에 어떤 종류든 그로테스크 서체를 쓸 것을 권장했다.[13] 이러한 표준화 시도에 대해 (라이프치히의 쉘터&지젝케 활자주조소와 관계가 있는 것으로 보이는) 알베르트 지젝케는 『게브라우흐스그라피크』지면을 통해 강하게 비판했다.

> 활자는 결코, 그리고 앞으로도 절대로 표준화될 수 없다. 종이 크기는 규격화할 수 있다. 하지만 그 질은 규격화할 수 없다. 마찬가지로 활자 크기는 17세기 이래로 규격화되어 왔다. 하지만 활자 형태 자체는 그렇지 않다. 또한 우리처럼 이성적으로 판단할 수 있는 사람이라면 이러한 움직임이 급진적인 혁명 분자들이 주도한 것이라는 점에서 더욱 회의적일 수밖에 없다. 소련의 볼셰비키 타이포그래피나 데사우 바우하우스, 시스템 서체를 주장한 쿠르트 슈비터스, 파울 레너를 비롯한 급진주의자들 말이다.[14]

치홀트의 구성주의적 입장을 가장 먼저 비판한 사람 중 하나였던 지젝케는 위에 열거한 것처럼 급진주의 성향에 따라 사람들을 줄 세운다면 자신은 가장 맨 뒤에 설 거라고 믿었음이 틀림없다.
한편 1930년 치홀트는 산세리프 알파벳 디자인을 선보였는데,

12. 『새로운 타이포그래피』 76쪽. 1967년 치홀트는 이 책의 영어 번역에 대한 교정 노트를 만들 때 아드리안 프루티거의 유니버스를 "최고의 산세리프체 중 하나"라고 칭찬하며 그것이 "내가 1928년에 꿈꾸던 것"이라고 덧붙였다(『새로운 타이포그래피』 영어판, xii쪽).
13. 「서체 규격 통일을 향해」, 『튀포그라피셰 미타일룽겐』, 23권 12호, 1926년, 346쪽.
14. 지젝케, 「지난 30년간 독일의 서체 개발에 대한 회고」, 22쪽.

능동적 도서: 얀 치홀트와 새로운 타이포그래피

비록 일부러 철자법 개혁에 대한 생각과 결합해서 발표하기는 했지만
이를 치홀트가 생각하는 이상적 글자형태에 대한 제안으로 해석해도
무방할 것이다. 엄격한 기하학적 산세리프로 그려진 (대문자와 소문자가

421~425

혼합된 형태의) 이 우아한 단일 알파벳은 얇은 획으로 구성되어 있었다.
치홀트는 이 알파벳을 디자인한 시기를 1926~29년이라고 밝힘으로써
혁신적인 문자 디자인 사례로 가장 유명한 헤르베르트 바이어의 "보편적
알파벳"이 발표된 때부터 자신이 작업해왔다고 주장했다.[15] 바이어나
그의 동료 요스트 슈미트가 비슷한 방식으로 디자인한 알파벳들은
치홀트의 것보다 굵은 획으로 되어 있어 기하학적 글자 디자인이 갖는
문제를 드러낸다. 이 문제를 가장 멋지게 해결한 서체가 바로 레너와
바우어 활자주조소가 협업한 푸투라였다. 보통의 굵기에서 치홀트의

372

알파벳이 어떻게 사용될 수 있는지는 린다우어 사의 홍보 포스터를 보면
조금은 알 수 있다.

419

　　　새로운 타이포그래피 안에서 라틴문자를 합리화하는 문제에 대한
영감은 DIN 종이 규격을 고안하는 일을 도왔던 발터 포르스트만의
『언어와 문자』(1920년)에서 끌어왔다. 이 책에서 포르스트만은 대문자를
사용하지 말 것을 권했을 뿐 아니라 음성 원칙에 따라 표기법을 개혁할
것을 제안했다. 바우하우스가 1925년에 이를 처음으로 받아들였고, 같은
해에 모호이너지는 다음과 같이 썼다. "우리에게는 대문자나 소문자가
없는, 즉 글자의 크기가 아닌 '형태'에 따라 통합된 '단일 문자'가
필요하다."[16] 이런 생각은 바이어의 알파벳으로 이어졌다. 포르스트만이
제안한 내용을 실행에 옮긴 최초의 시도는 아마 1924년 바우하우스와
관계를 맺었던 막스 부르하르츠가 디자인한 알파벳일 것이다.

　　　치홀트는 「근원적 타이포그래피」에서 포르스트만이 소문자
전용을 옹호한 구절을 인용했는데, 그의 책을 알게 된 것은 아마도
모호이너지를 통해서였을 것이다(부록A 참조. 바이어가 디자인한
바우하우스 편지지 아랫부분에도 같은 구절이 인용되어 있다). 바이어와
치홀트는 모두 개인적으로 편지지를 만들었는데 아랫부분에 다음과
같은 설명적인 문구가 인쇄되어 있었다. "나는 시간을 절약하기 위해

420

모든 글을 소문자로 쓴다." 실제로 당시 몇몇 작가들은 소문자로
작품을 쓰기 시작했다. 브레히트 역시 정식 책은 전통적인 철자법에
따라 출간했지만 1925년부터 타자기 원고를 칠 때 이를 채택했다.[17]

15. 치홀트는 푀부스 사의 영화 「제너럴」 포스터의 크레디트 표기에 자신의 서체를
사용했는데(1927년, 327쪽 참조) 이는 그의 주장을 어느 정도 뒷받침해준다.

16. 모호이너지, 「최신 타이포그래피」, 314쪽. 작은따옴표 강조는 원문에서 글자 간격으로
표시되었다.

17. 윌렛, 『새로운 절제』, 135쪽.

　　　서체, 활자, 그리고 책

「근원적 타이포그래피」와 『새로운 타이포그래피』는 모두 소문자 전용을 주장했지만 실제로는 대문자를 사용했다. 이와 달리 『포토-아우게』는 소문자로만 조판되었으며 그 문제에 대한 일종의 선언문이 낱장으로 인쇄되어 삽입되었다. 거기에 쓰인 선언은 모든 명사를 대문자로 시작하는 독일 철자법에서 특히 그 효력을 발휘한다.

『포토-아우게』 자체는 산세리프체가 아닌 현대 로만체인 라티오 라타인으로 조판되었으며 선언문에서 제안한 것처럼 굵은 마침표로 문장의 시작을 표시하지도 않았다. 대신 그 책은 마침표 다음에 간격을 넓게 주는 낡은 방식으로 문장의 시작을 표시했다. 하지만 치홀트는 이후 (그의 주장에 따르면) 정밀한 실험을 거친 후 이 방법 또한 사용하지 않았으며, 마침표를 기준선보다 조금 올려서 찍는 대안 역시 마침표가 허공에서 "헤엄치는" 것 같다며 (또한 그렇게 조판할 수 있는 활자상자를 갖춘 인쇄소도 드물다는 이유로) 거부했다. 그가 도달한 해결책은 마침표 앞뒤에 똑같이 (가변적인) 공간을 주어서 마침표를 공간적으로 어느 정도 격리시키는 것이었다.[18] (양쪽 정렬의 필요성 때문에 문제는 복잡해졌다.) 필자가 원할 경우 대문자 없이 글을 조판했던 『튀포그라피셰 미타일룽겐』 역시 치홀트와 독립적으로 같은 해결책에 도달했다.

치홀트는 자신의 기하학적 알파벳 디자인에 대한 글에서 '급진적인' 소문자 전용은 더욱 심대한 알파벳 개정을 위한 첫걸음이라고 말하며 자신의 입장을 분명히 밝혔다. 그는 세 그룹, 즉 독일어 학자들과 학교 개혁자들, 그리고 예술가들(특히 스테판 게오르게는 1925년 치홀트의 제안을 예견하는 듯한 수정된 그로테스크체로 자신의 시를 조판했다)이 독일어에서 대문자 사용을 개혁하는 데 관심이 있으며 "새로운 디자이너들과 엔지니어(포르스트만), 그리고 소수의 교사들은 합목적성과 경제성에 입각해 이중 문자 쓰기를 완전히 말소하기 바란다"고 말했다. 치홀트는 문자를 "예술적"이기보다 "기술적" 문제로 여긴 포르스트만을 언급하며 심미적 요소 역시 고려할 필요가 있다고 암시했다. 이어서 그는 조리 있게 자신의 주장을 펼쳤다. 애초에 문제는 "형식적이기보다 유기적"이기 때문에 "철자법이 좋아지지 않고서는 정말로 새로운 문자는 생각할 수 없다. 이는 여태까지 새로운 유형의 디자인에서 충분히 주의를 기울이지 않았던 문제다."

치홀트의 글 제목 "또 다른 새로운 문자"는 현대적 문자 개혁이라는 시류에 편승하는 것에 대한 그의 경계심을 드러낸다. 치홀트는 분야의

18. 치홀트는 『타이포그래피 레이아웃 기법』 22쪽에서 이 방법을 제안했으며 1932년 12월 17일 빌리발트 한에게 보내는 편지에서 이 문제에 대한 그의 생각을 상당히 길게 설명했다. 한은 드레스덴 교사협회의 철자법 단순화 위원회에서 일한 바 있다.

동향을 조망하며 바이어의 보편적 알파벳 디자인을 사례로 보여주면서도 그에 대한 직접적인 언급은 하지 않았다. 쿠르트 슈비터스의 "시스템 서체"에 대해서는 대문자를 단일 알파벳의 기초로 삼은 것을 간접적으로 비판했다. 그는 "고대서부터 지금까지 단순하고 명확하게 다듬어져온 대문자는 더 이상 발전시키기 힘들다"고 말하며 대신 가독성을 높여주는 어센더와 디센더가 있는 기존 로마 소문자를 출발점으로 삼아야 한다고 설득력 있게 주장했다. 또한 글자의 윗부분이 아랫부분보다 더 판별하기 쉽다고 한 것으로 봐서 치홀트는 몇몇 가독성 연구 사례를 알고 있었던 걸로 보인다(이때부터 마침표를 엑스하이트에 놓자고 제안했지만 이 방식 역시 곧 수정되었다). 그가 제안한 알파벳에는 본질적으로 순수함과 명확성을 추구한 모더니스트들의 희망이 담겨 있었다.

> 필요 없는 요소를 모두 제거하고 완벽하게 특징적인, 그래서 맥락에서 떨어져 나와도 모호하지 않은 문자 형태를 디자인하려는 시도(숫자 1이나 옛날 I와 혼동될 우려를 없애기 위해 아랫부분의 곡선을 되살린 L을 비교해보라).

동시대 만들어진 다른 알파벳들과 비교해봤을 때 치홀트의 '새로운 문자'는 시각적으로나 구조적으로나 아마 최고의 작업이었을 것이다. 하지만 그는 그 뒤에 숨은 이상주의를 잘 인식하고 있었다. "모든 것이 보이는 것처럼 유토피아적이지는 않다." 그는 조금 방어적으로 선언하며 겸손과 자부심이 이상하게 뒤섞인 말로 끝을 맺었다.

> 내가 완벽한 무언가를 디자인했다고 주장하는 것은 아니다. 나는 이것이 문자와 철자법을 둘러싼 문제를 명확히 하는 데 기여하기를 바라는 마음이다. 정의하지 않은 채 이를 내버려두거나, 혹은 나처럼 이 문제가 지닌 시사점을 알아보고 해결하고 싶어 하는 사람들이 독자적으로 비슷한 제안을 하도록 내버려 두기보다는 말이다.

1929년 말 치홀트는 프랑스 활자주조소 드베르니&페뇨에 기하학적 문자 디자인과 관련된 산세리프 서체 디자인을 보낸 적이 있다(드베르니&페뇨는 그의 제안을 거절했고 몇 달 후 치홀트의 글 「또 다른 새로운 문자」가 발표되었다). 그가 제출한 드로잉은 관습적인 방식으로 대문자와 소문자를 발전시킨 것이었기 때문에 어쩔 수 없이 어느 정도 푸투라와 닮을 수밖에 없었다. 레너와 치홀트의 긴장 관계를 생각해볼 때, 프랑스에서 푸투라를 생산하기 위해 바우어

활자주조소로부터 막 저작권을 구매했다는 샤를 페뇨의 답장은 치홀트의 속을 긁어놓았을 것이다. 드베르니&페뇨는 실제로 푸투라의 이름을 외로프(Europe)로 바꾸어 출시했는데, 페뇨가 설명한 것처럼 "흥미롭기는 하지만" 자신이 치홀트의 "시리즈"(서체 가족이었음을 암시한다)를 받아들인다면 그들로서는 산세리프와 관련해서 중복된 서체를 보유하는 셈이 되는 것이었다.

치홀트가 굳이 프랑스의 활자주조소에 자신의 디자인을 제안한 이유는 충분히 납득이 간다. 아마 그는 레너가 엄청난 성공을 거둔 독일 활자 시장에서 푸투라와 직접 경쟁하고 싶은 생각은 없었을 것이다. 드베르니&페뇨가 1929년에 카상드르의 서체 비퓌르를 출시했다는 점도 매력적이었을 것이다. 비록 대문자이기는 했지만 치홀트는 본질적으로 글자를 분석한 그의 시도를 높이 평가했다.

> '비퓌르'에서 카상드르는 덜 중요한 부분을 다소 가볍게
> 처리함으로써 개별 문자의 특징들을 더 짙게 만들려고 시도했다.
> 적절한 고려에서 나온 판단이라고 해도 그건 위험한 짓이다.
> 결과적으로 보면 바로 너무 재치 있고 놀라운 그 형태 때문에
> '비퓌르'는 제목처럼 개별 단어에만 도장처럼 사용할 수 있을
> 뿐이다. 이는 실제로 의도한 것이기도 하다. 하지만 그렇다 해도
> 형태가 과장되어 한눈에 글자를 분명히 인식할 수 없기 때문에
> 가독성이 높지 않다. 그러나 그런 글줄이 주는 매혹적인 효과는
> 부인할 수 없다. 만약 독일의 활자주조소가 이 프랑스 활자주조소가
> 보여준 용기에서 일정 부분을 채택해 더욱 본질적인 활자를
> 생산한다면 좋을 것이다. 과거나 요즘 나온 서체들을 평범하고
> 대부분 열등하게 재탕하기보다 말이다.[19]

마지막 말은 치홀트가 왜 1920년대 말에 디자인한 그의 산세리프체를 독일 활자주조소에 제안하지 않았는지에 대한 또 다른 힌트를 준다. 아마도 치홀트는 자신이 '비대한 주물 생산(hypertrophy of matrix production)'이라고 부른 독일 활자주조소 환경이 자신의 디자인을 훼손시킬 것을 염려한 듯하다. 그전에 치홀트는 세 종의 제목용 서체를 디자인했는데 그중 두 종은 독일 활자주조소에서, 그리고 나머지 하나는 네덜란드의 활자주조소에서 생산되었다. 독일 활자 산업에 대한 그의

19. 「최신 프랑스 타이포그래피」, 382쪽. 사례로 든 비퓌르 서체 견본은 『인쇄 공예』(1930년 9월) 19호에 실린 복스의 글이다. 같은 호에 치홀트의 글 「새로운 타이포그래피란 무엇이며 무엇을 위한 것인가?」가 실렸다(부록 C 참조).

능동적 도서: 얀 치홀트와 새로운 타이포그래피

웅어리는 아마 이때, 그러니까 주로 1929년 이후 경제적으로 어려울 때 돈을 벌기 위해 감수해야 했던 그의 나쁜 경험에서 기인한 것일지도 모른다. 그는 자신의 작업에서 이들 서체를 거의 사용하지 않았고, 자신의 경력을 설명할 때도 언급하지 않았다.

독일 활자주조소들의 경향에 대한 치홀트의 폄하 발언에 콘라트 바우어는 "아마 그는 자신이 이미 세 종의 서체를 팔았다는 사실을 잊은 것 같다"고 꼬집었다. 치홀트에 대한 초기 비판에 상대적으로 동정적이었던 바우어는 치홀트가 독일 활자 제작의 긍정적인 평판을 부정한 데 실망하며 지난 30년간 국제적으로 큰 성공을 거둔 서체들을 나열했다. 그중 몇 개는 콘라트 바우어가 관계된 바우어 활자주조소에서 제작한 것이었으며, 여기에는 푸투라도 당연히 포함되었다.[20] 푸투라는 바우어의 글이 실린 『포름』의 조판에 사용되었고 치홀트가 반드시 손에 꼽았을 "가장 중요한 활자주조소"에서도 출시한 바 있는 서체였다. 바우어는 다음과 같이 결론지었다. "이는 치홀트도 잘 알고 있는 사실이다. 왜 그가 이런 점들을 제쳐두고 자극적인 말들로 상황을 도치시키는지 알 수가 없다."[21]

그러나 더 이르기는 하지만 같은 해에 바우어 역시 도서 애호 전문지 『임프리마투어』 연감에서 독일 활자 제작에 대해 정확히 같은 문제를 제기한 적이 있다.

매해 출시되는 새로운 활자 중 일부는 품질이 형편없다. 혼란만 주는 해로운 서체들이다. 수십 종의 훌륭한 서체가 1년이라는 짧은 시간 동안 디자인되기란 애초에 불가능한 일이기 때문이다. 많은 활자들이 너무 성급하게 준비된 채, 단지 '시장에 내던져진다는' 점이 명백하다.[22]

바우어의 속뜻은 과잉 생산되는 활자들 가운데 푸투라처럼 가치 있는 서체를 가려내자는 것이었기 때문에 독일 활자주조소들을 싸잡아 무시하는 치홀트의 말을 참을 수 없었다.[23] 치홀트의 과장된 생각은 포화 상태의 활자 시장에서 그가 직접 경험한 좌절, 즉 편협한 기억에서 온 것이었다.

20. 콘라트 바우어는 바우어 활자주조소의 이름을 붙인 사람들과 아무런 관련이 없다. 어쨌든 이 당시 활자주조소의 소유권은 하르트만 일가에게 넘어간 상태였다.
21. 바우어, 「독일 타이포그래피」, 『포름』 7권 2호, 1932년, 70쪽.
22. 바우어, 『튀포그라피셰 미타일룽겐』 28권 7호, 1931년, 182쪽에서 재인용.
23. 『기계화한 그래픽』(1931년)에서 푸투라를 일종의 해결책으로 내세우기 위해 운을 띄운 파울 레너는 아마 새로운 서체들로 급증한 혼란스러운 상황의 첫 번째 관찰자일 것이다.

활자주조소에 치홀트가 판 첫 번째 서체 디자인은 트란지토였다. 1929년
'암스테르담'(전 테터로데) 활자주조소는 그의 드로잉을 구매했지만
2년 뒤에도 서체는 생산되지 않았다. 새로운 타이포그래퍼들 사이에서
유행하게 된 스텐실 글자에 속하는 서체였다. 글자에서 닫힌 공간이
있으면 안 된다는 (그래야 스텐실이 떨어지지 않으므로) 점은 따로
떨어진 개별 요소들을 활용해서 글자를 구축할 수 있다는 잠재성을
낳았고, 이는 합리화를 추구한 모더니스트들의 입맛에 맞았다. 기술과
연관된 일종의 산업적 버내큘러로서 스텐실 글자의 위상 역시 현대적인
타이포그래퍼들에게 사랑받았을 것이다.[24] 그런 글자형태는 큐비즘 이래
아방가르드들이 애호해왔고, 『데 스테일』이나 『Ma』에서도 새로운
타이포그래피의 초기 사례로서 이렇게 연결되지 않고 모호한 기하학적
글자들을 살펴볼 수 있다. 아마 그러한 형태의 알파벳을 의식적으로 만든
첫 번째 시도는 바우하우스에서 요제프 알베르스가 한 작업일 것이다. 이
알파벳은 1926년에 발표되었지만 알베르스는 1923년에 디자인했다고
말했으며, 치홀트에게 설명한 대로 그것이 "첫 번째, 현대적인 스텐실
문자"라고 믿었다. 1931~32년 사이 알베르스와 이 문제를 거론한
편지에서도 치홀트는 "내가 아는 한 선생이 현대적 스텐실 글자를
만든 첫 번째 사람입니다. 어쨌든 더 이른 시도는 알지 못합니다"라고
재확인했다.[25]

물론, 소위 스텐실 글자를 만든 모더니스트들의 작업이 상업적으로
생산된 적은 없다. 아마 종이와 판지, 그리고 나무에 찍는 글자 도장을
만든 알베르스가 가장 근접한 사례일 것이다.[26] 하지만 실제로 20세기 첫
10년 동안 모더니스트들이 달성하려고 했던 것에 접근한 진짜 스텐실
글자들이 나타났다. 또한 모더니스트들이 디자인한 스텐실 글자가
차츰 금속활자로 만들어졌다는 사실은 이것이 주류에 편입했다는 점을
반증하는 것이기도 하다. 트란지토를 만들기 전에 치홀트가 스텐실 글자에
대해 글을 쓰거나 이를 자신의 작업에 적용하는 데 큰 열정을 보이지는
않았지만, 그는 아마 이러한 종류의 활자 디자인이 가진 상업적 가능성을
인식했을 것이다. 실제로 그는 두 가지 버전의 스텐실 활자를 디자인했다.
다른 하나는 슈템펠 활자주조소가 48포인트 크기로 시험 주조하는
단계까지 개발되었지만 몇 가지 이유로 출시되지 않았다. 무척이나

434

24. 에릭 킨델의 「스텐실 글자를 회고하며」에 근거한 내용이다. 97쪽. 킨델은 모더니스트들이
의식적으로 스텐실 글자를 처음으로 사용한 사례로서 1919~22년 사이 소련 볼셰비키 혁명 당시
통신사였던 로스타의 미술가들이 만든 프로파간다 포스터에 사용된 진짜 스텐실 글자들을 들었다.
25. 알베르스가 치홀트에게 보낸 1932년 1월 6일 편지와 1932년 1월 21일 치홀트가 보낸 답장.
26. 알베르스가 치홀트에게 보낸 1931년 12월 6일 편지.

434~441

아름답고 트란지토보다 훨씬 독창적이었던 이 활자가 빛을 보지 못한
것은 정말 애석한 일이다.[27]

442~451

치홀트는 최종 생산된 트란지토에 실망을 금치 못했다. 대충
만들어진 최종 활자와 그의 드로잉 원본을 비교해보면 왜 그랬는지
쉽게 알 수 있을 것이다. 글자의 비율과 세부 형태들은 수정되거나
지나치게 합리화되어 최종 결과물의 완성도를 손상시켰다. 치홀트는 피트
즈바르트에게 짜증을 냈다.

106

> 트란지토에 대한 당신의 평가는 매우 정당합니다. 저는 더 이상
> 그 서체에 대한 환상을 품고 있지 않습니다. 1929년 여름 저는
> 돈이 필요했습니다. 무슨 일이 있어도 제 아내의 건강을 회복해야
> 했답니다. 서체를 팔면 당장 상당한 돈을 벌 수 있으리라는
> 희망을 갖고 이 활자를 디자인했지요. 하지만 이 일은 독일에서
> 역효과를 가져왔습니다. '푸투라 블랙'이라는 유사한 서체가
> 나왔기 때문입니다(나는 사전에 이 서체를 본 적이 없습니다).
> 베르톨트 활자주조소는 제게 그들과 친분이 있는 테터로데
> 활자주조소(암스테르담)에게 이 서체를 보내라고 충고해 줬습니다.
> 그래서 스케치 형태를 보내줬지요. 몇몇 글자들이 불행히도
> 바뀌었더군요. 하지만 더 이상 이 일로 골치를 썩진 않습니다. 저는
> 지금 새로운 활자 견본집 작업을 마쳤습니다.[28]

치홀트는 이 견본의 사본을 알베르스에게 보냈고, 알베르스는 꽤 긴
답장을 보내왔다(이 편지에서 알베르스는 그의 첫 번째 스텐실 문자의
날짜를 1925년이라 언급했는데, 그다음에 원래는 1923년이라고
치홀트에게 설명했다).

> 당신의 '트란지토'에 저는 당연히 큰 관심이 있습니다. 이걸 보니
> 1925년에 제가 만든 첫 번째 스텐실 문자가 떠오르는군요. 아마
> 글자 비율과 무거운 (그래서 더 눈에 띄는) 수직 축 때문이라고
> 믿습니다. 이러한 방식은 25년도의 제 디자인과 마찬가지로
> 가독성을 떨어뜨리지만, 곡선이 많은 당신의 디자인에는 매우 큰
> 장점이 있습니다.

27. 이 서체의 드로잉과 48포인트 시험 주조 패킷은 한스 라이하르트가 슈템펠 아카이브에서
찾아냈다. 현재는 다름슈타트 산업 문화의 집에 보관되어 있다. 정보와 이미지를 제공해준 한스
라이하르트에게 감사드린다. 활자는 클라우스 주터에 의해 디지털화됐다.
28. 치홀트가 즈바르트에게 보낸 1932년 2월 16일 편지.

알베르스는 일례로 트란지토의 소문자 'e'를 언급했다. 치홀트는 글자의 오른쪽 부분을 작은 반원으로 처리한 반면 알베르스가 디자인한 알파벳에서는 똑같은 자리에 이등변삼각형이 어색하게 위치해 있다. 알베르스는 "글자 사이에 있는 많은 수직 공간이 통합성을 방해하기 때문에" 소문자가 형성하는 단어들의 특징적인 형태가 많은 도움이 된다는 점을 인정했다. 애초에 모호이너지는 몇 가지 점에서 알베르스의 알파벳을 비판했는데 이에 대응하듯 알베르스는 "요즘 그는 푸투라 블랙을 엄청나게 사용하고 있다"고 비꼬듯이 언급했다. 치홀트는 자신이 디자인한 서체의 평가에 모호한 입장을 취했지만 레너의 푸투라 블랙에 대해서는 단호한 견해를 보였다.

> 선생이 언급한 것처럼 저도 트란지토에서 대문자보다 소문자를 더 좋아합니다. 애초의 콘셉트가 훨씬 잘 유지되었기 때문입니다. 저는 이 활자를 스케치 상태로 팔아야 했답니다. 활자주조소가 완성된 드로잉에 200마르크 이상은 낼 수 없다고 했거든요. 서체가 이렇게 불완전한 것도 그 때문입니다. 어찌 됐든, 바보 같은 푸투라 블랙보다야 이게 훨씬 낫지요. 모호이가 요즘 그 서체를 왜 그렇게 많이 쓰는지 이해할 수가 없군요. 순수한 타이포그래피를 원한다면 ~~푸투라 혹은~~ 그로테스크 서체만이 유일하게 말이 되지요. 여기에 사진만 추가될 수 있다면 그로테스크로 충분합니다.[29]

편지에서 줄을 그어 삭제한 부분은 치홀트가 푸투라를 이상적인 현대 서체의 하나로 생각하고 있음을, 혹은 적어도 그것의 주요한 변종이라고 생각하고 있음을 드러낸다. 하지만 그는 자신이 그렇게 생각한다는 사실을 들키기 싫었던 모양이다.

치홀트는 1931년 초 바우하우스 저널에 실렸던 알베르스의 두 번째 유사 스텐실 디자인을 오토 바이제르트 활자주조소(슈투트가르트)가 도용했음을 그에게 알렸던 것 같다. 이 "조합 문자"에서 알베르스는 그의 이론을 더욱 밀고나가 일종의 해체 서체, 즉 제한된 수의 기하학 활자 단위들을 활용해 다양한 방식으로 문자를 조합하는 디자인을 선보였다. 바로 이 시스템이 오토 바이제르트에서 출시한 활자 단위로 실현되었는데, 여기서 몇몇 결과물들은 알베르스의 디자인과 매우 유사하다. 혹시 자신이 소송을 제기하면 전문가로서 증언해줄 수 있냐고 알베르스가 묻자 치홀트는 그러마 대답하며 부르하르츠에게도 물어보라고 추천해주었다("그는 다행히도 서체를 만들 필요가 없기 때문에 공정성이

29. 알베르스가 치홀트에게 보낸 1931년 12월 6일 편지와 치홀트가 보낸 1931년 12월 8일 답장.

있고 평판도 좋습니다. 게다가 교수이고 등등……"). 알베르스의 "조합
문자"는 간판 글자를 만드는 유리 유닛으로 (물론 그의 허락을 얻어)
생산되기에 이르렀다. 치홀트는 라이프치히에서 아버지의 간판 사업을
이어받은 그의 동생 베르너에게 보내기 위해 알베르스에게 견본집을
요청했다.

　　1930년 무렵, 성공을 거둔 푸투라 블랙의 주도하에 스텐실 서체들이
빈번히 사용되기에 이르자 치홀트의 디자인을 거절했던 베르톨트
활자주조소는 이러한 종류의 활자 생산을 다시 고려하게 되었다. 치홀트와
서신을 주고받는 동안 알베르스는 베르톨트와 계약을 진행 중이었다.
어느 정도 가격을 불러야 할지 충고해달라는 알베르스의 요청에 치홀트는
다음과 같이 일러줬다.

> 매절, 즉 한꺼번에 지급받는 방식으로 디자인을 팔 수도 있고 – 저는
> 스케치 형태의 트란지토를 이런 방식으로 500마르크에 팔았습니다
> – 드로잉을 위한 금액과 인세를 설정할 수도 있습니다. 이 경우
> 활자의 종류(제목용인지 본문용인지)에 따라 많을 수도, 적을 수도
> 있습니다. 대부분은 2~5퍼센트 정도를 받습니다. 저는 이탤릭 서체
> 하나는 800마르크에 5퍼센트 인세를 받았고, 다른 제목용 활자는
> 1000마르크에 2퍼센트를 받았습니다. 내 생각에는 매절로 받는 것이
> 최선일 거라고 믿습니다. 그리고 현재 베르톨트 주조소의 상황을
> 고려했을 때 400~600마르크만 받아도 다행이라고 생각합니다.[30]

452~458

여기서 치홀트가 언급한 이탤릭 활자는 라이프치히의 쉘터&지젝케
주조소가 1931년에 출시한 사스키아를 말한다. 획 사이가 떨어진 점을
생각하면 이 역시 스텐실 서체로 볼 수 있겠지만 하나의 섬세한 굵기로,
하지만 10포인트부터 다양한 크기로 제작된 이 서체는 당시로서는
진귀한, 진정한 산세리프 이탤릭체라 할 수 있다. 호화로운 견본집에서
보듯 잘만 인쇄한다면 사스키아는 더 작은 크기에서도 글자사이의 공백이
교란스럽지 않게 살아 있는 서체이다. 서체의 기본 아이디어가 상대적으로
거슬리는 참신함이라는 점을 고려한다면 이는 가능한 한 최상의 방식으로
해결한 서체였다.

　　인세가 결코 그리 많지 않았다는 가정하에 치홀트의 세 가지
초기 서체 중 가장 수익성이 좋았던 서체는 드레스덴의 슈리프트구스
459~461
사(전 브뤼더 부터 활자주조소)가 제작한 제우스였다. 한 가지 종류밖에
없는 제목용 서체인 제우스는 막스 카플리슈가 "뚱뚱한 로만체와 소위

30. 치홀트가 알베르스에게 보낸 1932년 2월 16일 편지.

컬리그래픽 산세리프(Federgrotesk)의 교차점"에 해당한다고 날카롭게
지적한 활자였다.[31] 이는 참신해 보이는 새로운 서체를 쫓는 탐욕스러운
독일 시장에서 재빨리 돈을 벌기 위한 치홀트의 의도가 엿보이는 혼성
문자였다. 제우스는 타이포그래피 전통 안에서 우아하고 독창적인 면모를
가지면서도 새로운 타이포그래피 안에서도 제한적이지만 자신의 자리를
발견할 수 있었을 것이다. 그러나 치홀트가 디자인한 세 가지 서체(모두
1931년에 제작)는 불과 2년 후 제3제국이 시작한 "국가 쇄신"의
열기하에 고딕 활자가 부흥하자 대중으로부터 멀어졌다.

　　　세 가지 제목용 서체를 만들어본 치홀트는 잠시 그러한 활동을
업신여기게 되었다. 아마도 트란지토가 엉망으로 만들어진 탓이 컸을
것이다. 그럼에도 불구하고 그는 알베르스에게 말한 것처럼 새로운 서체
디자인에 대한 원칙적인 주장을 전개했다.

　　　　개인적으로 저는 활자 만드는 일에 지치고 이 일이
　　　지긋지긋해졌습니다. 제가 보기에 본질적으로 그 일은
　　　타이포그래피의 범주가 아닙니다. 저는 트란지토 외에도 두 종을
　　　더 만들었지만 그저 돈을 벌었을 뿐입니다. 그때는 정말 그 일이
　　　필요했지요. 제가 보기에 새로운 서체들은 근본적으로, 그리고
　　　절대적으로 잉여에 불과합니다. 최선의 경우 새로운 서체들은
　　　일시적으로 효과가 있겠지요. 하지만 그건 정말 별것 아닙니다.
　　　우리가 만든 것은 지속되어야 합니다. 하지만, 삶이 우선입니다…….
　　　　　새로운 활자 생산은 단지 자본주의 안에서 '필요한' 것입니다.
　　　광고가 과학적 의사소통으로 바뀌는 곳(사회주의)에서 터무니없는
　　　서체는 무의미한 것입니다.[32]

편지 아랫부분의 내용을 보면 치홀트가 『새로운 타이포그래피』에 대한
바우하우스의 비판적 리뷰를 마음에 두고 있었음이 은연중 드러난다.
광고에서 개성을 없애고 싶다면 자본주의 자체를 없애야 할 것이라는
비판 말이다. 이에 대한 내용은 1932년 새로운 타이포그래피 이론을
더욱 발전시킨 중요한 에세이 「오늘날 우리는 어디에 서 있나?」에 다시
나온다(전문은 부록 D 참조). 그보다 2년 전에 쓴 『한 시간의 인쇄
디자인』에서 그는 산세리프체는 여전히 가장 현대적인 활자 양식이지만
역사적 서체를 (주로 제목에) 함께 써서 유용한 다양성을 제공할 수
있다며 자신의 생각을 정리한 바 있다. 실제로 1930년부터 치홀트는

84~85

31. 카플리슈, 『레너, 치홀트, 그리고 트럼프의 서체들』, 28쪽.
32. 치홀트가 알베르스에게 보낸 1931년 12월 8일 편지.

자신이 디자인하는 책의 표지와 재킷에 팻페이스, 슬래브세리프, 필기체 등을 사용하며 다소 헐거워진 모습을 보인다. 또한 치홀트가 가르치던 뮌헨 학교에서 학생들이 한 작업에서도 제목에 그러한 서체들이 가끔씩 사용되었다. 1932년 치홀트는 다음과 같이 단언했다. "오늘날 모든 목적에 하나만 사용하는 것은, 결국 너무 지루하다." 그는 이제 타이포그래피에서 서체의 선택보다는 "구조(Aufbau)"가 훨씬 결정적인 요인이라고 믿게 되었다.[33] 산세리프 활자가 "근원적" 타이포그래피에 절대적으로 본질적인 것은 아니라는 생각은 초기부터 그의 이론에 내포된 것이었다.

어떤 점에서 치홀트는 콘라트 바우어가 지적한 언뜻 모순되어 보이는 지점을 명확하게 하고 싶었는지도 모른다. 그해 더 이른 시기 바우어는 글을 통해 사스키아의 외관은, 그리고 그것을 치홀트가 디자인했다는 사실은 역사주의와 모더니즘의 극단 사이에서 전개되는 중도가 시작됐음을 암시한다고 언급한 바 있다.[34] 치홀트는 바우어의 의견에 다음처럼 모호하게 말했다. "제우스와 사스키아조차도 산세리프체보다 '더 현대적'이지 않다. 단지 다양한 가능성을 제공할 뿐, 어떤 방식으로도 실용적인 의미가 그들에게 득이 되는 것은 아니다."[35]

1933년 초 글자형태의 양식에 관한 『튀포그라피셰 미타일룽겐』의 설문에서 치홀트는 "산세리프체가 앞으로 오랫동안 시대를 표현하는 가장 유용한 양식적 표현으로 남을 것"이라고 다시 주장했다. 하지만 고딕 활자에 대해서도 그는 "프락투어체가 대비 효과를 위해 사용되는 한 아주 조금씩 새로운 타이포그래피에 활용되는 것은 괜찮다"며 허용했다. 일반적인 역사적 활자에 대해서는 다음과 같이 말했다. "과거의 서체들을 그대로 버려두는 것은 정말 어리석은 일이며 꼭 그에 반대되는 입장에 설 필요도 없다. (새로운 타이포그래피의 가장 중요한 예술적 의미인) 대비를 통해 옛날 서체들로 새로운 효과를 성취할 수도 있다."[36] 비록 치홀트는 1925년도 초기부터 근원적 타이포그래피 "역시 필연적으로 계속 변할 수 있다"는 것을 수긍하기는 했지만 아마 '역사적' 요소들을 재포함시키는 것까지 염두에 두지는 않았을 것이다. 그래서인지 그는 7년이라는 세월이 흐른 지금에 와서야 새로운 타이포그래피의 레퍼토리에 역사적 서체의

33. 「오늘날 우리는 어디에 서 있나?」, 102~105쪽. 치홀트는 1935년 독일에서 처음 발표된 「활자 혼용」이라는 글에서 활자 혼용에 대한 그의 전략을 상술했다.

34. 바우어, 『클림슈 연감』 24권, 1931년, 18쪽.

35. 「오늘날 우리는 어디에 서 있나?」, 104쪽.

36. 『튀포그라피셰 미타일룽겐』 30권 3호, 1933년 3월, 65쪽. 『저작집』 1권, 120쪽. 그는 다음과 같이 결론짓는다. "통찰력 있는 사람이라면 누구나 다른 방식으로 프락투어체를 사용하는 것에 이의를 제기할 것이다."(여기서 그는 대비가 다른 것보다, 예를 들면 비대칭보다 중요하다는 점을 암시한다.)

진입을 허용한 것을 변증법적으로 정당화할 필요를 느꼈다. 더 커다란 목적, 즉 '대비'를 창조하는 데 봉사하는 한에서 이를 인정할 수 있다고 말이다.

석방된 후 치홀트는 스위스로 이민 가기 전 석 달 동안 제목용 고딕 서체를 개발하는 일에 착수했다. 그는 1933년 5월 쉘터&지젝케 활자주조소에 '고티슈 서체'를 위한 몇 가지 아이디어를 제안했다. '고티슈'는 주로 본문에서 프락투어체와 함께 쓸 수 있는, 최고로 합리화된 끊어 쓴 서체(텍스투라)를 의미했다. 일자리를 잃고 수입이나 미래에 대한 전망도 불투명했던 치홀트로서는 당연히 나치가 부흥시킨 고딕 활자를 이용해 먹으려는 생각이 들었을 것이다. 그는 활자주조소에 이렇게 말했다. "아마 향후 몇 년간 고객들은 프락투어 서체를 더 많이 찾을 것입니다."[37] 비록 그의 제안은 하나도 받아들여지지 않았지만 제3제국 시기 나온 추한 고딕 활자들 무리보다 훨씬 역사에 근거한 것이었다. 4년 후 스위스에서 그는 당시 출현했던 엘레멘트, 나치오날, 탄넨베르크 등 고딕 서체들이 가치 있는 역사적 활자 양식을 졸렬하게 베낀 모조품이라고 공격했다.

> 변혁 후 독일에서는 좋은 형태를 훔쳐 일종의 새로운 텍스투라 활자를 만들려는 시도가 일어났다. 불행히도 이들 서체는 아주 약간의 장인 정신도, 역사적 선례에 대한 지식도 없이 만들어졌다. 그들은 시간의 시험대를 견디지 못할 것이다. 전통 없는 형태와 텅 빈 창의성이 서투른 힘의 허세에 가려져 있을 뿐이다.[38]

그는 고딕 활자를 독단적으로 사용하는 것은 "비동시대적인 반동의 극치일 뿐 아니라, 적어도 독일어가 사용되는 다른 나라(즉 스위스)에서는 상상도 못할 일"이라는 견해를 피력했다. 하지만 동시에 컬리그래퍼이자 역사학자로서 치홀트는 좋은 프락투어 활자를 소중히 여겼으며 나치 지배하에서 심미적, 이념적 남용으로 고통받는 그들의 가치를 지키려고 했다.

> 불행히도 프락투어 = 독일 = 제3제국이라는 공식은 모든 측면에서 잘못된 것이며, 독일 이외의 나라에서 이 아름다운 역사적 활자 양식의 몰락을 부추길 뿐이다.

37. 치홀트가 쉘터&지젝케에게 보낸 1933년 5월 10일 편지. 라이프치히 국립도서관. 치홀트는 자신의 제안을 제대로 표현하는 데 집중한 나머지 편지 초안을 세 개나 작성했다.
38. 「중앙 유럽에서의 새로운 타이포그래피 전개」, 126쪽. 트룸프와 바이스, 그리고 코흐의 현대적 고딕 활자들은 이러한 평가에서 제외되었다.

능동적 도서: 얀 치홀트와 새로운 타이포그래피

나치는 후에 고딕 활자체가 확대된 그들의 제국 내에서 다른 나라와 의사소통하는 데 방해가 된다는 점을 깨닫고 1941년 이를 금지하고 로만체로 돌아섰다.

독일에 머무는 마지막 몇 년 동안 치홀트는 이미 과거의 고전적인 활자들이 지닌 그래픽적 완성도를 다시 인정하기 시작했다. 친구 베르너 되데는 훗날 이것이 치홀트의 교사로서의 책임감에서 비롯된 것이 아닌가 싶다고 말했다.

아마도 뮌헨에서의 교수 활동이 그를 자극해서 생각을 넓혀주었을 것이다. 캘리그래피에 대한 치홀트의 타고난 재능은 완벽함을 추구했고, 이는 자신도 모르는 새 독단적이고 혁명적인 개혁 프로그램과 미세한 긴장을 낳았을 것이다. 아무튼 치홀트는 독학자의 (그리고 자기비판적인) 방식으로 서체와 인쇄의 역사를 조사하기 시작했다. 이를 위해 그는 초기 활자 견본들과 서법 설명서를 모으기 시작했다.[39]

되데가 보기에 "개혁자로서 치홀트는 자기 확신을 갖고 있었지만 그렇다고 그의 생각마저 가두지는 않았다." 뮌헨에서 치홀트는 현실적으로 학생들에게 도움이 된다면 새로운 타이포그래피만 고집할 수는 없다는 점을 깨달았을 것이다. 그의 역사적 연구는 뮌헨 학교 학보에 실은 「가장 중요한 역사적 서체」라는 매우 유용한 글을 낳았다(이보다는 못하지만 「고딕 이전의 서적 채식」이라는 짧은 글도 있다). 이 시기 그가 펴낸 두 권의 학습 교본을 살펴보면 치홀트가 새로운 접근법은 오직 전통에서 나올 수 있다고 느꼈음을 알 수 있다.

478~479

서법과 글자 드로잉에 관한 두 권의 책

469~476, 480~491

『식자공을 위한 서법』(1931년)과 『타이포그래피 레이아웃 기법』 (1932년)을 보면 치홀트의 이론 밑바탕에 깔려 있는 공예 기법이 얼마나 완벽한지 알 수 있다. 간결하고 정확하게 정리된 캘리그래피 입문서인 첫 번째 책은 비록 치홀트가 새로운 타이포그래피에서 캘리그래피 기법을 멀리하기는 했지만, 역사적 서체에 대한 정서와 이를 존중하는 마음을 간직하고 있었음을 보여준다. 그는 캘리그래피를 중요한 교육 도구로 보았다.

39. 되데, 「차 한 잔의 시간」, 루이들 『J.T.』, 20쪽. 이 구절은 후에 되데가 『새로운 타이포그래피 부록』에 기고한 글에도 실렸다.

서법(Schriftschreiben)은 인쇄공에게 그 자체로 끝이기는커녕 그의 전문가적 지식에 필요한 보충물이다. 과거 모든 서체의 형태는 많건 적건 넓은 펜촉의 영향을 받았음이 분명하기 때문에 서법을 알면 서체의 역사적 분류를 더 잘 이해할 수 있고, 좋은 서체와 나쁜 서체를 분간할 수 있으며, 레이아웃 스케치를 더 쉽게 준비할 수 있다.[40]

이는 뮌헨 그래픽직업학교와 장인학교 커리큘럼에서 서법 수업이 중요한 위치를 차지하게 된 중요한 원칙이었다. 치홀트는 『식자공을 위한 서법』에서 자신이 그 주제를 "무게감에서 벗어나 동시대적 형태로서" 다루고 있음을 느꼈다.[41]

책을 살펴보면 치홀트는 서체의 역사적 발달 과정에 대한 개론적인 글에 이어 굵기 변화가 없는 펜을 사용해 산세리프체로 로만체 대문자와 소문자 쓰는 연습을 시작한다. 그는 이를 서법을 배우는 가장 중요한 출발점으로 권하고 있다. 치홀트는 로만체 대문자에 대해 "그 형태는 우리 안에 하나의 본보기로 살아 있다"고 말하며 "고대 로만체의 뼈대 형태로서" 자신이 아방가르드 시기 포스터를 디자인할 때 작은 텍스트들에 썼던 "블록체"를 제안했다.[42] 이런 산세리프 글자를 만드는 치홀트의 접근법은 바우하우스에서 가르쳤던 엄격하고 기하학적인 모듈 서체 구성과 달랐다. 특유의 간단명료한 문장으로 그는 다음과 같이 이를 요약했다. "리듬과 가독성은 비슷하고 일관성 있는 글자 두께에서 나오기보다는 특징적인 형태와 조절된 차이에서 비롯되는 것이다."[43] 치홀트는 이 연습을 모눈종이에 할 것을 추천했지만 가로선을 제외한 수직 축만 안내선으로 삼았다. 글자의 폭은 모듈이나 그리드에 의해 융통성 없이 정해지지 않았으며 글자 획의 두께로 정해지지도 않았다. 그것은 글자를 쓰는 도구의 흐름에서 나오는 것이었다. 실제로 그는 다음처럼 말했다.

소문자를 이루는 뼈대의 본질적 형태들은 대문자에서와 같다. 원, 삼각형, 사각형. 하지만 세 기본 요소의 폭은 전각을 취해서는 안

40. 『식자공을 위한 서법』, 1쪽.
41. 『타이포그래피 디자인』, 7쪽. 레너 역시 서법 수업을 정당화하는 글을 썼다. 버크, 『파울 레너』, 211쪽 참조.
42. 이는 에드워드 존스턴의 견해이기도 하다. 치홀트가 보내준 두 권의 교습서를 받고 리시츠키는 축하를 보냈다. "자네가 보내준 책의 모든 내용은 라리슈와 존스턴처럼 우리의 운동에 똑같은 중요성을 가질 것이네." 리시츠키가 치홀트에게 보낸 1932년 9월 29일 편지. 퍼로프&리드의 번역, 『엘 리시츠키의 자리』, 256쪽.
43. 『식자공을 위한 서법』, 6쪽.

능동적 도서: 얀 치홀트와 새로운 타이포그래피

된다. 그러면 글자들이 너무 넓어질 것이다. 따라서 "좁은" 비율의 원과 일반적으로 좁은 형태로 구축되어야 한다.[44]

이와 반대로 바우하우스 기초 과정에서 필수 교과목이었던 요스트 슈미트의 문자 수업은 바이어의 보편적 알파벳이 기본적으로 취했던 것처럼 처음부터 대문자를 기하학적으로 구성하도록 학생들을 가르쳤다. 유기적으로 정의된 치홀트의 글자에 비해 슈미트의 수업에서 글자들은 엄격하게 규정된 그리드 위에서 컴퍼스와 자로 그려졌다. 치홀트가 제안한, 오로지 순수하게 그리드에 묶인 글자는 오려낸 후 이미지에 덧붙여 재빨리 상업용으로 인쇄할 수 있는 글자를 위한 모델이었다. 이 글자는 8곳 이상의 저널에 실렸는데 그중에서도 최고로 흥미로운 사례는 전체가 프락투어체로 조판된 지면 한가운데 실린 『뵈어젠블라트』일 것이다.

466~467

이후 『식자공을 위한 서법』은 넓은 펜촉을 사용해 (세리프 없는) 라틴 소문자와 로만체, 그리고 몇몇 고딕 손글씨 등을 쓰는 내용으로 옮겨간다. 치홀트는 고딕 서체들을 동시대에 유효한 글씨체 중 맨 마지막에 놓았지만(순서까지 맨 뒤에 나오는 것은 아니다), 그들을 어떻게 쓸 것인지에 대한 설명에는 다른 서체 못지않은 존중과 주의를 기울였다. 또한 그래픽직업학교 학보를 위해 쓴, 로만체와 고딕체 모두에 있어 사용 가능한 최고의 "역사적" 활자체에 대한 글도 책에 포함시켰다. 그는 여기서 로만체 활자 가운데 "가장 순수한 형태 중 하나는 1540년 무렵 프랑스 펀치공 가라몽이 만든 로만체다"라고 말했다.[45] 치홀트는 살아가면서 이 말을 자주 반복했으며 궁극적으로 그 자신의 품위 있는

654~655

개러몬드 버전, 사봉으로 결실을 맺었다(1967년 출시).

슈템펠 활자주조소가 다시 조각한 개러몬드 활자(당시 사용할 수 있었던 최고의 버전)는 『식자공을 위한 서법』과 쌍을 이루는 『타이포그래피 레이아웃 기법』에서 로만체를 대표해서 레이아웃을 어떻게 스케치하는지 예시하는 데 사용되었다. 이 책은 이제는 거의 잊힌 손으로 활자를 그리는 기술, 즉 치홀트의 말에 따르면 "기술적으로 수행되기 전 타이포그래피적 조판 구조"를 계획하는 방법을 기록한 책이다. 더 나아가 그는 "기계적 활자 조판의 기법과 그 가능성"을 위해서도 예비 스케치는 필수적이라고 말한다. 서체 사례는 역시 산세리프체(네 가지 굵기의 푸투라)부터 시작되고 이어 개러몬드와

44. 『식자공을 위한 서법』, 8쪽.
45. 『식자공을 위한 서법』, 27쪽. 원래의 글에서 치홀트는 장송체로 알려진, 후기에 자신이 좋아했던 또 다른 활자 사례를 언급하며 보여주었다.

서체, 활자, 그리고 책

보도니, 발바움 프락투어체가 뒤를 잇는다(이상하게도 슬래브세리프체는 하나도 없다). 모든 서체에는 치홀트가 신중하게 그린, 그러나 강박적일 정도로 완벽하지는 않은 스케치가 뒤따랐다. 다음과 같은 시시콜콜한, 그러나 사랑스러운 설명도 보인다. "모든 연필은 반드시 항상 뾰족하게 유지해야 한다. 무딘 연필로 스케치를 할 수는 없다. 고운 사포나 연필 다듬는 줄을 사용하기 바란다."[46]

『타이포그래피 레이아웃 기법』에는 또한 그래픽직업학교 학보에 실렸던 여러 잡다한 타이포그래피를 위한 기본 규칙에 대한 글도 재수록됐다(역시 북 디자인에 대한 내용은 제외되었다. 마치 북 디자인은 새로운 타이포그래피의 범위 바깥에 있다는 듯, 혹은 수정된 기본 규칙이 필요 없다는 듯이 말이다). 치홀트는 이 책이 "유행에 뒤떨어진 대칭 배열밖에 모르는" 오래된 실용서들을 대체하기를 원했지만, 자신의 원칙이 과거로부터 나왔음을 강조했다.

> 우리의 규칙은 수년간 독일 인쇄장인학교에서 가르친 수업의
> 결과물이다. 단지 '새로운' 규칙을 세우는 것은 필자의 의도가 아니며
> 모든 것이 새로운 것도 아니다. 많은 것들이 실제로는 너무 오래돼서
> 거의 잊혀온 것들이다. 중요한 것은 그들의 유용성이다.[47]

치홀트는 자신이 출간한 두 권의 실용적인 안내서가 심지어 새로운 타이포그래피를 단념한 이후에도 계속해서 유효하리라는 점을 인식했다. 이 책들은 나중에 두 차례에 걸쳐 나온(1942년과 1951년)『식자공을 위한 서체학, 쓰기 연습, 그리고 스케치』의 근간이 되었다. 특히『식자공을 위한 서법』의 경우는 거의 그대로 다시 수록된 것이나 마찬가지였다. 실제로 그 책보다 명료하게 설명하기란 어려울 정도여서 이미지를 더 많이 싣고, 더 작고 세로로 길어진 판형에 맞추기 위해 캘리그래피를 다시 그리고 확장시킨 정도이다.[48] 반면, 다른 한 권인『타이포그래피 레이아웃 기법』에서는 중심이 되는 생각들만 추려냈기 때문에 그 책에 있던 새로운 타이포그래피를 향한 초기의 편향적 성격은 이어지지 않았다.[49] 치홀트는 나중에 출간한 책에 하스 활자주조소에서 만든 뉘른베르크 슈바바허체를 사용한 고딕 활자체 연습 사례를 집어넣었다. 책의 출간 시기가 제2차

492~493

46.『타이포그래피 레이아웃 기법』, 3쪽.
47.『타이포그래피 레이아웃 기법』, 1쪽. 원문에서는 볼드체로 강조.
48. 1942년도판에 실린 수정된 드로잉은 1940~41년『스위스 광고 및 그래픽 소식』에 처음 수록됐다.『저작집』1권 228~241쪽에 재수록.
49. 숫자의 역사에 대한 글이 추가되었고, 1951년도판에는 그사이 스위스 정기간행물에 실렸던 글들이 몇 편 추가되었다.

능동적 도서: 얀 치홀트와 새로운 타이포그래피

세계대전 중이었다는 점을 고려하면 상당히 대담한 시도로 보인다. 특히 10년 전만 하더라도 치홀트가 자신의 책에 고딕 활자를 쓴다는 것은 상상도 하지 못한 일이다.『타이포그래피 레이아웃 기법』에서 프락투어체는 "그 아름다움을 폄훼하려는" 마음은 없지만 한물간, 폐기된 것으로 치부되었다.[50] 치홀트는 고딕 활자를 독일 민족을 상징하는 서체로 여기는 나치의 공식 입장을 결코 받아들이지 않았다. 또한 바로 전해에 나치가 로만체를 제3제국의 '표준' 활자체로 선언함으로써 고딕 서체가 나치의 이념적 속박에서 벗어난 것 또한 1942년에 고딕 서체를 제목용으로 사용하는 데 영향을 주었을 것이다.

1942년 책을 출간하면서 그가 덧붙인 다음의 내용을 보면 상대적으로 짧은 시간 동안에 그의 생각이 얼마나 많이 바뀌었는지 알 수 있다.

> 우리는 그로테스크, 즉 문외한들이 '가장 단순해' 보이기 때문에 최고라고 여기는 서체로 연습을 시작한다. 이 서체는 사실 불충분하게 발전된, 과장스러운 후기의 형태이며 서체의 진정한 발달 단계에 속하지 않기 때문에 역사적 개관에서 전혀 언급하지 않았다. 이 양식은 1816년부터 조금씩 나타나다가 1832년 영국의 활자 견본집에 처음으로 모습을 나타냈다. 이미 그때 기괴한 변종이라는 의미에서 '그로테스크'라는 이름이 붙었다. 이 이름은 곧 정착되었다. 우리 시대에 와서 이 양식은 더 많이, 본문용으로도 사용되었지만 이 서체는 단지 제목용일 뿐이다. 긴 글을 그로테스크 서체로 조판하면 눈이 피로해진다. 그로테스크 서체에는 로만체에서 볼 수 있는 세리프와 부드러운 획 굵기의 변화가 없기 때문이다. 이는 단조로울 정도로 일관된 획 두께를 가진 그로테스크체보다 훨씬 글자와 단어 형태에 특징을 부여하는 요소들이다.[51]

치홀트는 그 자신이 조장한 경향, 즉 날이 갈수록 산세리프체가 많이 사용되는 상황을 한탄하고 있다. 그보다 7년 전에 치홀트가 쓴 완숙한 현대적 안내서『타이포그래피 디자인』에 실린 아래의 글과 대비하면 이런 변화는 더욱 명확해진다.

> 우리가 바라는 것은 단순함이며, 따라서 단순하고 명확한 서체가 필요하다. 새로운 양식적 경향에 가장 근접한 것은

50. 루어리 매클린이 번역한『레이아웃 드로잉 기법』, ix쪽.
51.『식자공을 위한 서체학, 쓰기 연습, 그리고 스케치』(1942년) 65~66쪽.

서체, 활자, 그리고 책

대부분의 비전문가들이 블록 서체라고 부르는 그로테스크, 혹은
슈타인슈리프트(프랑스어로 앙티크, 영어로는 산세리프) 서체이다.

그는 계속해서 A. F. 존슨의 말에 근거해 영국에서 처음 등장한 산세리프
활자 견본집에 대해 설명한다.

> 소로우굿은 그것을 '그로테스크'라고 불렀고, 피긴스는 '산스
> 서리프(Sans Surryphs)'라고 불렀다. 전자는 아마 새로운 활자가
> 기이해보임을 암시하는 것일 테고, 다른 하나는 '세리프 없음(sans
> sérifs)'를 뜻한다. 오늘날 그로테스크는 우리에게 더 이상
> 기이해보이지 않고 자연스러워 보인다. 하지만 이 양식에 더 좋은
> 일반적인 이름을 붙이는 것은 확실히 어려운 일이다.
> 　비록 이 양식이 실제로 새로운 것은 아니지만 그로테스크는 그
> 단순 명료함 덕분에 오늘날, 그리고 앞으로도 오랫동안 인쇄물을 위한
> 최상의 활자가 될 것이다. 1925~30년 사이 그로테스크는 엄청나게
> 많이 사용되어 이에 대한 혐오감이 많이 줄어들었으며, 또한 그
> 때문에 이미 "유행이 지나갔다"고 반복되어 언급된다. 그러나 새로운
> 타이포그래피는 유행이 아니다. 그것은 유행이라는 말이 망라하는
> 것보다 훨씬 거대한, 시대가 자연스럽게 표출된 형태이다.

이 글을 쓴 1935년만 해도 치홀트는 여전히 다양한 굵기 변화를 통해
대비를 창조할 수 있기 때문에 "산세리프체는 우리 시대의 서체"라는
주장을 견지한다. 하지만 다소 망설이는 말투로 그의 주장을 명확히 했다.

> 우리의 현재 감성에 비춰볼 때 옛날의 그로테스크 서체들이 다소
> 구식인 것이 사실이다. 그들은 평범하고 시각적으로도 흥미롭지
> 않다. 새로 나온 최고의 그로테스크들, 예를 들어 길 산스나 푸투라에
> 비해 글자의 비례도 덜 정제되었다. 이들 새로운 활자들은 매우 자주
> 작업에 최종 완성도를 부여해준다.[52]

북 디자인에 대해서는 "글자형태를 구분하기에 불충분한 옛날 그로테스크
서체들은 피곤할 뿐이다"라고 덧붙였다.[53]
　우리는 애초에 현대 타이포그래피에 가용한 평범한 그로테스크
서체들을 치홀트가 극구 칭찬하지 않은 것을 훗날의 언급과 연결해볼 수

52. 『타이포그래피 디자인』, 25~26쪽.
53. 『타이포그래피 디자인』, 28, 104쪽.

있을 것이다. 새로운 타이포그래피에 대한 글에 항상 내포되어 있었던 이러한 그로테스크 서체들에 대한 의구심은 『새로운 타이포그래피』에 나오는 "그로테스크는 디도가 취했던 방식에 따른 논리적 진행이다"라는 구절에서도 찾아볼 수 있다.[54] 여기서 치홀트는 후기 글자형태 이론가와 역사가들이 발전시킨 생각, 즉 그로테스크가 속한 산세리프체는 디도와 보도니의 전통 안에 있는 모던 페이스와 특정 부분에서 구성적 원칙을 공유한다는 생각을 표현했다. 새로운 타이포그래피가 완숙했던 스위스 생활 초기에 발표한「유럽 서체 2000년」이라는 글에서 치홀트는 다음처럼 선언했다.

> 로만 타이포그래피는 그때(1800년), 이후 다시는 달성하지 못했던 정점을 경험했다. 그것은 거의 모든 장식을 없애고 진정한 형태의 위대함을 달성했다. 그 빛나는 타이포그래피의 고귀한 필연성은 우리를 그 이전 어떤 시대도 모델로 삼을 수 없게 만든다. 이것이 바로 디도와 보도니가 남긴 것이다.[55]

모더니스트로 활동한 시기 동안 치홀트는 자신의 작업에 로만체 가운데서는 모던 페이스(독일어로 '신고전적[klassizistische]')를 선호했지만(보도니로 조판한 『타이포그래피 디자인』이 가장 주목할 만하다), 그렇다고 명백히 고전적인 올드 페이스를 희생하면서까지 그 서체들을 추천하지는 않았다.「근원적 타이포그래피」에서 그는 메디에발-안티크바체(둘 사이 어딘가에 있는 19세기 양식)가 대부분의 산세리프체보다 쓸 만하다고 묘사했다. 1920년대 전반에 개러몬드체가 몇 종(특히 슈템펠 버전) 다시 만들어진 덕분에 그는 『새로운 타이포그래피』에서 '고전적 로만체, 즉 개러몬드'를 북 디자인에 적당한 서체로 추천할 수 있었다.[56] 1935년쯤 치홀트는 길 산스에 굉장한 호감을 갖고 있었다. 길 산스는 디도와 보도니의 모던 페이스 전통에서 나오지 않았지만 개러몬드와 같이 올드 페이스 로만체의 원칙하에 의식적으로 디자인된 서체였으며 처음으로 널리 쓰인 산세리프체였다. 1932년 치홀트는 이미 적어도 하나 이상의 작업물에 길 산스를 사용했으며 1933~35년 사이 우헤르타이프 사를 위해 디자인한 산세리프체는 길 산스와 매우 유사한 점이 많았다. 1942년, 전통적인 북 디자이너의 역할에 정착한 후 치홀트는 기하학적으로 보일 뿐인 산세리프체에 대한

200~201, 546~561

54.『새로운 타이포그래피』, 21쪽.
55.「유럽 서체 2000년」, 167쪽.
56. 그는 『식자공을 위한 서체학, 쓰기 연습, 그리고 스케치』(1951년, 101쪽)에서 메디에발의 뜻을 명확히 하면서 그것이 개러몬드를 가리키는 부정확한 별칭이라 주장했다.

서체, 활자, 그리고 책

모더니스트들의 맹목적인 선호를 포함해, 그동안 일어난 발전에서 무엇이 잘못되었는지 심사숙고한 평가를 내리며 올드 페이스 로만체로의 복귀를 공개적으로 옹호했다.

> 순수한 형태의 "신고전주의" 로만체를 보여준 보도니와 디도에게 책은 최고의 질서를 지닌 예술 작업이었다. 그들의 글자는 하지만 잘못된 발전을 가져왔다. 결국 서체 문제에 있어 기하학적으로 구축된 – 이중적 의미에서 – 유기적이지 않은 형태가 과대평가되는, 방향성을 상실한 현재 상황을 불러온 것이다. 다른 모든 실용적인 활동과 마찬가지로 서체는 오로지 용도에 부합함으로써 정당성을 얻게 된다는 사실은 잊었다. 이는 제작의 용이함이나 어설픈 글자 구성의 명백함보다는 가독성을 뜻한다. 기하학적으로 구축된 글자형태에서 각각의 연결되지 않은 요소들의 똑같은 형성물은 글자의 개별성과 명확성을 위험한 방식으로 감소시키고, 따라서 전체 가독성이 훼손된다. 이는 그들의 독특한 차이에서 오는 결과이다.[57]

(아마도 1940년대 초) 그가 강의를 위해 작성한 타자 원고에는 "기하학은 훌륭한 하인이지만, 나쁜 주인이다"라는 구절이 나온다.[58]
　　"타락한 보도니와 디도의 신고전주의적 활자들과 그들의 쇠약한 계승자들로부터 15~16세기의 더 읽기 좋고 고전적인 글자로" 돌아가자는 치홀트의 주장 뒤에는 언뜻 윌리엄 모리스 추종자의 모습이 보인다.[59] 『타이포그래피 디자인』에서 "심미적 르네상스"로의 후퇴라며 모리스를 비판한 지 불과 10년도 지나지 않아 치홀트는 그를 "위대한 영국인"이라고 부르며 그의 관점을 받아들인 것이다(비록 모리스의 양식적 선호는 실제 중세 시대까지 훨씬 더 과거로 뻗어 있지만 말이다).[60] 치홀트의 경우는 특히 그가 처음으로 서법을 익힌 안내서의 저자 에드워드 존스턴의 캘리그래피 부흥 운동에 깊은 영향을 받은 것으로 볼 수도 있다.

57. 『식자공을 위한 서체학, 쓰기 연습, 그리고 스케치』(1942년), 28쪽. 이 구절은 1940년에 쓴 「서법과 인쇄」의 내용과 약간 다르며(『저작집』 1권 267~268쪽) 두 번째 판(1951년) 28~29쪽에서는 더욱 정제되었다. 치홀트의 견해는 그의 선생님이었던 뷔인크가 1931년에 쓴 글에서 예견된 것이었다. "가장 읽기 좋은 활자는 가장 단순한 글자나 가장 비슷한 글자가 아니라 서로 명확히 구별되는, 강하고 생생하게 뜻을 전달하는 글자이다." 「현대 활자체 디자인을 위한 원칙」, 70쪽.
58. 날짜가 적히지 않은 타자 원고(라이프치히 국립도서관).
59. 『식자공을 위한 서체학, 쓰기 연습, 그리고 스케치』(1942년), 29쪽.
60. 『타이포그래피 디자인』, 10쪽. 이 책의 영어판인 『비대칭 타이포그래피』(16쪽)에는 카를 파울만이 그의 책 『인쇄술의 역사』(1882년)에서 타이포그래피 발전에 대해 밝힌 견해가 모리스의 것보다 훨씬 신선하다고 한 치홀트의 주장이 생략되어 있다. 올드 페이스 로만체를 향한 치홀트의 생각은 1922년부터 비슷한 행보를 보인 스탠리 모리슨과 넓게 보면 같은 경향성을 띤다.

새로운 타이포그래피 시기에 쓴 자신의 캘리그래피 입문서 『식자공을 위한 서법』은 존스턴과 루돌프 폰 라리슈의 영향을 모두 보여주지만 본문에서 그는 서구 문자의 근간으로서 넓은 펜촉으로 쓰는 존스턴의 방법이 우위에 있음을 재확인하면서 이미 모던 페이스 전통 안에서 로만 서체, 더 나아가 산세리프의 그로테스크 양식의 합법성을 약화시키기 시작했다. (헤릿 노르트제이는 『스트로크』에서 치홀트가 "원래 두께보다 굵게 쓰면 안 된다"고 주장한 넓은 펜과 대조적으로, 힘을 주면 더 굵은 선이 나오는 뾰족한 펜으로 쓴 캘리그래피가 글자형태에 중요한 영향을 줬다는 이론을 펼쳤다. 아마 치홀트는 선으로 된 흔적과 대조적인 "뼈대 흔적"에 대해 기술하면서 굵은 펜이 만드는 다양한 획 두께의 변형이라는 노르트제이의 개념을 예견했을 것이다. 런던: 하이픈 프레스, 2005년.)

북 디자인: 1925~33년

530~533 치홀트가 디자인한 콜린 로스의 『여행기와 모험담』(1925년)은 그 책을 출판한 뷔허길데 구텐베르크의 정규 일로 연결되지 않았다. 이는 뷔허길데의 발기인 브루노 드레슬러, 그리고 인쇄교육연합과 치홀트의 관계를 고려해보면 이상한 일이다. 뮌헨에서 지낸 첫 3년 동안(1926~28년) 치홀트는 또 다른 출판사인 독서애호가 민중연합을

495 위해 몇 권의 책을 디자인했다. 이 연합은 바이마르공화국 시절 형성된 첫 번째 북 클럽이었으며 훗날 독일에서 가장 큰 북 클럽이 되었다. 민중연합은 사회주의 단체가 아니었고 책들도 외관상 전통적이었다. 치홀트가 맡은 일은 고딕체와 장식적 선을 사용해 책등만 디자인하는 전통적인 "서적 예술가"의 역할로 국한되었다 – 정확히 그 시절 『문학세계』에 실은 「서적 '예술'?」이라는 글에서 그가 비판한 그러한

661~663 종류의 일 말이다(부록 B 참조).

1930년 이전 모더니스트의 핏줄을 간직하던 동안 치홀트는 (본인 책을 제외한) 다른 책은 거의 디자인하지 않았지만 이따금씩 그의 초창기 고객 가운데 하나였던 (라이프치히에 근거지를 둔) 인젤 출판사가 발행한

494~504 책들의 장정과 표제지는 계속 디자인했다. 이 책들은 그가 글을 통해 새로운 타이포그래피 복음을 설파하면서도 초기의 전통 양식을 계속 지켜나갔음을 보여준다. 인젤 출판사를 위해 디자인한 책들은 대개 소설과 시였으며 프락투어체로 조판되었다. 치홀트는 컬리그래퍼로서 그의 기술을 적절히 적용해 이들의 장정을 디자인했다. 이는 새로운 타이포그래피 작업에 가려 완전히 숨겨진 채 잔존한 것들이었다. 특히 그는 알브레히트 셰퍼의 소설을 위해 책등과 표지 레터링, 장식 패턴은

496 일관되게 유지하고 양장 표지의 색만 달리하는 일련의 시리즈를 개발했다.

서체, 활자, 그리고 책

1932년 '가장 아름다운 책 50'에 선정된 인젤 출판사에서 나온 한스 카로사의 시집 역시 치홀트가 장정 디자인을 한 책이다. 치홀트의 이름은 이 책을 비롯해 여기에 실린 다른 인젤 출판사 책에도 실리지 않았는데, 이는 치홀트가 이 일을 아방가르드 프로젝트에 비해 단순한 직공의 일로 여겼음을 암시한다.[61] 치홀트가 장정을 맡은 H. 게샤이트와 K. O. 비트만의 책 『현대의 교통 구조』 역시 1931년 최고의 책 50권 가운데 하나로 선정되었다. 현대의 교통 계획을 다룬 이 사진 위주의 커다란 판형의 책은 푸투라로 조판되었고, 이 때문인지 치홀트의 이름이 책 안에 표기되어 있다.

적당한 의뢰가 부족해서였는지 개인적으로 내키지 않아서였는지 모르지만(아마 둘 모두였을 것이다) 치홀트는 1930년대 초반까지 광고에 대한 혐오감을 키워왔다. 이 점은 「오늘날 우리는 어디에 서 있나?」에 나오는 반자본주의적 표현에서도 확실히 감지된다. 1930년부터는 또 다른 사회주의 북 클럽 뷔허크라이스와 돈독한 관계를 맺었으며 독일을 떠날 때까지 단독으로 여기서 나오는 책들을 디자인했다. 비록 치홀트는 글을 통해 새로운 타이포그래피가 북 디자인에는 별로 제안할 게 없다고 밝혔지만 뷔허크라이스와의 작업은 그의 경력 후반부를 채울 분야, 즉 더욱 전통적인 타이포그래피 지류인 북 디자인에 이미 이때(독일에 있었던 마지막 나날들)부터 친연성을 가지고 있었음을 보여준다. 약 2년 반 동안 그는 뷔허크라이스를 위해 25권가량의 책을 디자인했다. 여기서 그는 문학에 현대적 양식의 적합성을 시험해볼 수 있었고, 그가 『한 시간의 인쇄 디자인』에서 요구했던 바, 즉 "비싼 한정판이 아닌 값싼 대중판, 수동적인 가죽 장정이 아닌 능동적 도서"를 실행에 옮길 수 있었다.[62]

이는 사회민주당 교육위원회가 1924년 설립한 뷔허크라이스의 목적과도 잘 부합했다. 뷔허길데와 마찬가지로 뷔허크라이스는 한 달에 1마르크의 회비를 받고 1년에 네 권의 책을 회원들에게 보내주었으며, 더불어 같은 이름의 월간 잡지를 보내주었다(1930년부터 계간으로 바뀌었다). 1929년부터 회원들은 분기별로 책을 선택할 권한을 가졌다. 그해 시작된 경제 위기도 노동자들이 점점 더 많이 북 클럽에 가입하는 데 장애물이 되지 않았다. 1930년 말까지 뷔허크라이스는 독일 국내외 회원들에게 100만 부 이상의 책을 공급하는 거대한 북 클럽으로 성장했다. 1929년 카를 슈뢰더가 진두지휘하면서 뷔허크라이스는 정치적으로 더 뚜렷하게 급진적이 되었다. 슈뢰더는 1918년 독일 공산당의 창립 발기인이었으며 그중에서도 강경 노선을 고수했던 KAPD

61. 치홀트가 장정을 맡은 몇몇 인젤 출판사의 책은 『얀 치홀트: 타이포그래퍼, 활자 디자이너 1902~74』라는 카탈로그에 있는 원본의 서명으로 확인되었다.
62. 『한 시간의 인쇄 디자인』 7쪽, 『저작집』 1권 90쪽. 664쪽 부록 C도 참조.

능동적 도서: 얀 치홀트와 새로운 타이포그래피

분파의 리더 중 하나였다. 그는 1929년 뷔허크라이스에서 격찬을 받은 『얀 베크: 혁명에 대한 연구』를 쓴 저자이기도 하다. 예술의 정치적 충성이 불거진 1929년, 뷔허길데의 지휘봉을 잡은 에리히 크나우프는 북 클럽을 더욱 좌로 이동시켰다. 노동자 문학을 다룬 잡지 『노이에 뷔허샤우』와 『링크스쿠르베』(좌회전이라는 뜻) 역시 모두 그해 창간했다.

슈뢰더가 이끌던 뷔허크라이스의 좌표는 1929년 발간된 사회민주당 연감에 명확히 표현되어 있다.

1. 문학을 통해 노동자 계급을 계몽한다.
2. 동시대 문학에게는 주어진 자리가 있다. 즉, 문학은 어떤 식으로든 현재의 사회주의 투쟁에 봉사해야 한다.
3. 국내외 사회주의 작가들은 가능한 한 노동자 계급에 영향을 주고, 새로운 재능을 격려하고, 새로운 독자를 발굴하고, 그럼으로써 전체 사회주의 출판 산업이 더 넓은 영역에서 잠재적으로 굳은 입지를 굳히는 데 보탬이 되는 목소리를 내야 한다.
4. 국내외 사회주의자들이 기울이는 문화적 노력이 뚜렷한 성과를 거둘 수 있도록 체계적인 생산을 구축해야 한다.[63]

당시 치홀트가 이러한 이상에 동조했음은 분명하다. 그는 사회민주당의 프로그램에 적절한 진지함을 디자인 작업을 통해 일관되게 책에 부여했다. 그가 디자인한 첫 번째 책은 알베르트 지그리스트(역시 KAPD의 회원인 알렉산더 슈바프의 필명)의 『건축에 관한 책』이었다. 공작연맹 저널 『포름』에 정기적으로 글을 썼던 슈바프의 책은 치홀트에게 어울리는 현대건축을 다루고 있었다. 치홀트는 장정 디자이너로 이름이 표기됐지만 표제지에 있는 그로테스크체와 모던 페이스 로만체의 멋진 결합 역시 그의 영향을 보여준다. 이 책을 시작으로 치홀트는 뷔허크라이스에서 나오는 모든 책의 장정과 본문 타이포그래피, 그리고 재킷의 디자인을 맡았다. 『건축에 관한 책』처럼 사진이 많고 큰 판형(24×17cm)으로 제작된 두 권을 제외하면 대부분 천으로 표지를 감싼 양장 책이었고 글 위주의 소설 판형(19×13cm)이었다. 이러한 종류의 책에 새로운 타이포그래피를 적용하는 데 회의적이었던 치홀트는 이따금씩 제목과 페이지 번호에 산세리프체를 사용했을 뿐 대부분은 좋은 로만체를 고수했다. 본문에서 유일하게 비대칭적인 타이포그래피 요소는 왼쪽에 정렬된 제목들이다. 표제지와 장정에서는 더 역동적인 레이아웃을

509

63. 『1929년 사회민주당 연감』, 크라우스 재출간, 1976년, 243쪽. 필자는 밝혀지지 않았지만 글은 '정당 위원회 보고서'라는 부제가 달린 장에 포함되었다.

시도했지만 전반적으로 뷔허크라이스 책들의 장정 디자인은 신중하고 조용하다. 치홀트는 포스터를 닮기 원하는 재킷과 영구적으로 보존되는 책의 장정을 완전히 별개로 생각했다.[64] 장정을 위한 타이포그래피에서 그는 항상 동시대 타이포그래퍼들보다 훨씬 조용한 톤으로 의사소통하기를 선호했다(일례로 『새로운 타이포그래피』부터가 그렇다).

『클림슈 연감』에 실린 치홀트의 짧은 글 「북 디자인에 대한 몇 가지 노트」는 부분적으로 뷔허크라이스를 위해 그가 디자인한 작업의 반추로도 볼 수 있다. 여기에는 글과 함께 뷔허크라이스의 책들이 몇 권 함께 실려 있다. 치홀트는 여기서 표제지에 나오는 부수적인, 제목용 서체는 장정에도 똑같이 사용되어야 한다고 언급했다. 이는 1930년에서 1933년 사이 그가 디자인한 뷔허크라이스의 책들이, 비록 개별 그래픽 처리는 제각각일지라도 일관된 인상을 주도록 하기 위해 치홀트가 제안한 상대적으로 새로운 전략이었다. 또한 치홀트는 평소답지 않게 유머러스한 말투로 너무 많은 사람이 개입되면 책이 어떻게 망가지는지 묘사하고 있다. 그는 알파벳이 지정된 각 등장인물의 목록을 작성했다(조판가 A, 미술가 B, "책을 더 아름답게 만들기 위해" 고용된 미스 C, "활자 예술가" D, 그리고 "로코코양식으로 책을 장정하는 데 도가 튼" E).

> A, B, C, D, 그리고 E가 각자 흠 없는 작업을 한다 해도 결과는 끔찍할 수밖에 없다. 이를 통합해주는 사람이 없기 때문이다. 책은 복합체가 되기는커녕 통합되지도 않을 것이다. 한마디로 그건 쓰레기다. 출판사는 이제 (다행히 별로 일어나지 않는 일이지만) 화려하게 채색된 재킷이 필요해진다. "생기발랄한 여자 그림" 전문가로 유명한 장인 F를 찾아가 그림을 부탁한다. 모두 여섯 명의 사람이 책을 '협업'하는 것이다. 단지 최고의 책을 만들기 위해 노력하는 사업가일 뿐 사람을 어떻게 올바르게 사용하는지, 즉 조화시킬 줄 모르는 출판사 운영자 때문에 말이다. (이런 아이러니한 상황은 절대 내 마음대로 지어낸 게 아니라 실제로 너무 자주 일어나는 일이다!)[65]

인젤 출판사와 일할 때도 치홀트는 장정만 맡았을 뿐 텍스트는 식자공이, 재킷은 고용된 화가와 일러스트레이터가 디자인했으므로 이런 일을 경험했을 가능성이 있다.[66] 치홀트는 다음과 같이 제안했다.

64. 「북 디자인에 대한 몇 가지 노트」, 116~117쪽.
65. 「북 디자인에 대한 몇 가지 노트」, 114쪽.
66. 마르쿠스 라우에센의 『그리고 우리는 그 배를 기다린다』(1932년)는 노르웨이 미술가 올라프 굴브란손이 재킷을 맡았다(502쪽 참조).

능동적 도서: 얀 치홀트와 새로운 타이포그래피

만약 통합이 이뤄지려면 서체의 선택, 행간, 활자 공간의 배치, 장표시, 책의 도입부, 장정 디자인, 그리고 가능하다면 재킷 디자인 또한 한 사람에게 맡겨야 한다.[67]

뷔허크라이스의 책을 디자인할 무렵 산세리프체와 역사적 서체들을 함께 사용하는 것에 대한 치홀트의 이론은 제한적이기는 했지만 재킷에 그 모습을 드러냈다. 치홀트는 산세리프체를 주로 사용하기는 했지만 슬래브세리프체(특히 트럼프의 시티)와 때때로 굵은 모던 페이스 서체를 사용했다. 흥미롭게도 치홀트는 자신이 디자인한 제목용 서체(트란지토, 사스키아, 혹은 제우스)는 하나도 사용하지 않았다.[68] 얀 후스의 자전적

514, 523 소설과 카를&제니 마르크스의 전기처럼 적절하다고 생각되는 경우 고딕 서체도 제목에 사용되었다. 나머지 부분에서 치홀트의 손길이 느껴짐에도 불구하고 이들 책에서 치홀트의 이름은 찾아볼 수 없다. 아마 전략적으로 이름을 생략했을 것이다. 그는 1931년에 재출간된 헤르만 뮐러의

524 11월혁명 회고록 재킷에도 고딕체를 효과적으로 사용했다. 고딕 활자체로 조판된 신문 리뷰를 배경으로 사용하고 그 위에 컨덴스드 그로테스크체가 중첩 인쇄된 표지는 낡은 것을 상쇄하는 새로움을 상징한다.

재킷은 책이 서점에서 팔리는 경우에만 창가 진열용으로 씌워졌다(회원들에게 발송되는 책들은 재킷을 씌우지 않았다). 책마다 매우 다양하기는 하지만 치홀트는 날개나 뒤표지에 실리곤 하던 짧은 책 소개를 앞표지에 배치한 포맷을 개발했는데, 이는 치홀트에게 구성 면에서 훨씬 유리하게 작용했을 뿐 아니라 뷔허크라이스가 중요하게 여겼던 책의 주제를 강조하는 데도 기여했다. 또한 비용 측면에서도 이미지를 사용하는

524 것보다 순수한 타이포그래피 재킷이 저렴했다.

둘 다 생긴 지 얼마 안 됐을 때, 뷔허크라이스는 뷔허길데 구텐베르크의 책이 너무 과시적이라며 비난하곤 했다. 뷔허길데와 달리 뷔허크라이스는 책의 장정이나 디자인에 별로 신경을 쓰지 않았기 때문이다. 하지만 곧 뷔허크라이스 역시 그것이 중요하다는 점을 깨달았다. 1932년 "도매상과 광고주, 그리고 친구들"에게 보낸 서한을 살펴보자.

지금까지 우리 책의 디자인에 대한 불만이 자주 제기돼 왔습니다. 지난 2년간 우리는 이런 불만을 해소하고 결함을 없애기 위해

67. 「북 디자인에 대한 몇 가지 노트」, 115쪽. 원문 전체 이탤릭 강조.
68. 뷔허길데 구텐베르크의 책에 제우스가 사용된 적이 있지만 치홀트가 디자인하지 않았다(461쪽 참고).

노력했습니다. 우리는 가장 잘 알려진 현대적 북 디자이너, 즉
뮌헨의 얀 치홀트 씨에게 요청해 우리가 내는 출판물의 전체적인
타이포그래피 감독을 위임했습니다. 이런 노력의 결과 지금은
디자인에 대한 불만이 거의 사라졌음을 알려드리게 되어 기쁘게
생각합니다.[69]

이어서 이 공개서한은 치홀트의 디자인을 칭찬한 북 리뷰를 인용했다.
　　북 클럽을 위해 치홀트가 디자인한 두 권의 여행 관련 책은
코팅된 표지에 사진이 사용되었다. 본문에 실린 사진들은 『새로운
타이포그래피』와 마찬가지로 최상의 결과물을 내기 위해 활판 인쇄된
텍스트와 분리되어 그라비어로 인쇄되었다. 또한 종종 블리딩 기법을
활용해 페이지 끝까지 이미지를 인쇄했는데 이는 당시에는 보기 드문
새로운 기법이었다. 실제로 블리딩 기법이 언제부터 시작됐는지 흥미를
가졌던 치홀트는 1925년 페이지를 벗어나는 이미지가 있는 인쇄물을
디자인했다는 요제프 알베르스의 주장에 흥미를 느껴 그에게 한 부
보내달라고 요청했다.

　　선생이 언급한 여백 없이 레이아웃하는 방식에 저는 무척 흥미가
　　있습니다. 왜냐하면 저는 역사를 기술하는 사람이기도 하기
　　때문입니다. (…) 지금까지는 누가 이 기법을 진지하게 시작했는지
　　말하기는 어렵습니다. 제가 아는 한 첫 번째 사례는 1924년 무렵
　　즈데네크 로스만이 디자인한 프론타 연감(브르노)을 위한 작은
　　안내서입니다.[70]

치홀트가 블리딩 기법을 적용해 디자인한 뷔허크라이스 책의 한
저자는 독자들이 사진이 잘린 부분을 읽을 때 종이를 잡은 손가락에
잉크가 묻을 거라며 저어하는 내색을 비치기도 했다.[71]
　　한편 뷔허길데 구텐베르크에서 발행한 두 권의 책 『국도의 거인』과
『스포츠와 노동자 체육』에서 게오르크 트룸프와 빌헬름 레제만은 글과
사진이 완벽하게 통합된 존경할 만한 디자인을 보여주었다. 치홀트가
뷔허길데에서 첫 번째로 디자인한 『여행기와 모험담』도 마찬가지로
하나의 기법(활판인쇄)으로 인쇄되기는 했지만 같은 페이지에 활자와
사진이 결합된 것은 아니었다. 치홀트는 두 번째이자 마지막으로 디자인한

122

534~535

69. 이 공개서한의 전문은 슈나이더의 「노동자 문학과 새로운 타이포그래피의 만남」11쪽 참조.
70. 치홀트가 알베르스에게 보낸 1931년 12월 8일 편지.
71. 판 멜리스, 『바이마르공화국의 출판 공동체』, 215쪽.

뷔허길데의 책 『자연의 작업실로부터』(1930년)에서야 겨우 글과
일러스트, 그리고 사진을 하나로 통합한 호사스러운 디자인을 할 기회를
얻었다.

독일에서의 마지막 몇 달 동안 치홀트는 「서적 조판」이라는 글을
쓰기 시작했다. 이 글은 스위스로 이주한 후 『TM』에 실린 그의 첫
번째 글이 되었다. 서두에 나오는 "모든 타이포그래피 교육은 책으로
시작해서 책으로 끝난다"는 말은 서적 타이포그래피가 그의 작업에서
지배적인 위치를 차지하기 시작했음을 반영한다. 그는 "사물로서 책의
형태는 아주 오래전에 정착되었다"고 언급하며 새로운 타이포그래피
이론이 북 디자인을 무시한 점을 정당화했다. 그가 보기에 책보다는
최근 확산된 광고가 상대적으로 디자인 분야에서 "훨씬 문제의 소지가
많았"고 그래서 "타이포그래피 논쟁의 대상으로 삼기에 더 적합했다."[72]
그러면서도 치홀트는 제한적으로나마 현대적 양식이 책 속으로 침투할
것을 희망하는 뜻을 내비쳤다. "우리가 일상에서 접하는 평범한 책조차도
조만간 새로운 양식을 보일 것이며, 이는 이전의 책들과 구별될 것이다."
그는 전통적인 책 형태에 세부적으로 사소한, 현대적 변용이 가능하리라고
보았다. 하지만 "오늘날 책을 위한 타이포그래피는 본질적으로 옛날과
같다"는 주장은 훗날 그가 본문 타이포그래피에 대해 언급한 모든 글에서
일관되게 유지한 주요 원칙이었으며, 예견된 전통주의로의 (재)전환을
관통하는 일관된 생각이었다.

사진식자를 위한 서체: 1933~36년

북 디자인에 대한 글을 씀과 동시에 치홀트는 우헤르타이프라는
선구적인 사진식자 시스템을 위한 서체를 디자인하는 일에 착수했다.
활자 조판에 사진술을 응용한 실험의 역사는 20세기 초반까지 거슬러
올라간다. 1920년대에는 성공적인 해결책이 금방이라도 나타나리라는
기대감이 팽배했고, 이는 타이포그래피가 납으로부터 자유로워질
것이라는 모호이너지와 리시츠키의 낙관적인 예견으로 이어졌다. 활자의
간격을 조절하거나 줄에 맞춰 정렬하는 문제는 실험 초기 단계에서
손쉽게 해결되었지만, 일단 빛에 노출된 후에 텍스트를 수정하거나 이를
페이지 내에서 구현하는 것이 난제였다. 전통적인 금속활자에서 글자
수정은 기계 조판 시스템에 내재한 모듈적, 그리고 물리적 본성에 의해
용이하게 처리할 수 있었다. 즉 모노타이프에서는 한 글자씩, 그리고
라이노타이프와 인터타이프에서는 한 줄씩 글자들이 만들어졌다. 하지만

72. 「서적 조판」, 121쪽

서체, 활자, 그리고 책

글자의 이미지를 그 물리적 실체에서 제거하는 것은 완전히 새로운 도전이었다.

이 문제에 대한 새로운 돌파구는 1930년 헝가리 발명가 에드문드 우헤르가 내놓았다. 그는 이 과정을 두 단계로 분리해서 우선 좁은 띠로 된 사진필름 위에 개별적으로 조판된 글줄을 노출시키고, 그런 다음 추가 사진 노출로 이 띠들을 본문 페이지 레이아웃에 결합시키는 방식을 취했다. 또한 두 번째 단계에서는 사진적으로 활자 이미지의 크기를 키우거나 줄일 수 있었다. 이러한 가능성은 단단한 금속조각에 물리적으로 갇혀 있던 전통적인 활자 조판과의 근본적인 차이로 여겨졌다. 우헤르는 또한 '손 조판'과 섞어서 짠 것이 아닐까 하는 오해를 불러일으킬 만큼 커다란 활자 크기(16~84포인트)의 제목용 글줄을 위한 기계도 별도로 만들었다(이는 대형 모노타이프 주조기나 마찬가지였다).[73] 우헤르타이프의 "조립 기계(Metteurmaschine)"는 삽입된 머리글과 함께 텍스트를 앉힐 수 있었으며, 심지어 하프톤 이미지와 텍스트를 결합하는 기능을 선보이며 오늘날 디지털 이미지 출력장치를 예견케 했다. 글줄의 각도를 마음대로 조절할 수 있었음은 물론이다. 이는 그때까지 글줄의 각도를 바꾸려면 임시변통의 방법을 쓰곤 했던 많은 새로운 타이포그래퍼의 욕구를 충족시켜 주었다. 소련에서 이 발명에 관심이 많을 거라며 치홀트가 우헤르타이프 사를 부추겼을 때 아마 그는 활판인쇄에서 타이포그래피의 전통적인 직선 한계를 깨뜨리곤 하던 리시츠키의 버릇을 염두에 두고 말했을 것이다. 실제로 치홀트는 1933년 가을 우헤르타이프 사의 안내서를 리시츠키에게 보내주었다.[74]

『펜로즈 연감』의 편집자 R. B. 피셴든은 영국 인쇄소에서 시험 가동 중인 기계를 보고 우헤르타이프가 가져올 레이아웃상의 자유를 알아챘다.

> 화면을 구성하는 어떤 부분도 원하는 각도로 조판할 수 있다. 글자 혹은 선들을 선이나 적당한 색으로 덮어씌울 수도 있고, 활자로 조판할 때 복잡한 과정을 거쳐야 하는 배경이나 선들도 너무도 손쉽고 놀라운 속도로 디자인할 수 있다. 실제로 만들어진 효과 중 상당수는 타이포그래피적으로 조판이 불가능한 것들이다.[75]

1927년 에드문드 우헤르는 그가 탄생시킨 기계를 상업용으로 개발하기

73. 우헤르타이프에 대한 더 자세한 설명은 브레타크의 「광조판 기계의 문제 – 우헤르의 문제는 해결되었나?」와 뮌히의 「현대 필름 조판의 기원」 참조.
74. 우헤르타이프 사가 치홀트에게 보낸 1933년 9월 9일 편지와 치홀트가 보낸 1933년 9월 14일 답장. 우헤르타이프 프로젝트에 관한 모든 서신은 MAN 아카이브에 보관되어 있다.
75. 피셴든, 「워터로우스의 우헤르타이프」, 게재되지 않은 타자 원고, 1934년(St Bride).

능동적 도서: 얀 치홀트와 새로운 타이포그래피

위해 독일 인쇄기 제조사 MAN 주식회사와 계약을 맺고 프로토타입을 개발하기 시작했다. 우헤르는 그가 발명한 장치가 석판인쇄나 그라비어인쇄 기술로부터 도움을 받을 거라 생각했기 때문에 인쇄 기계에 노하우를 갖춘 (그리고 상당한 재정 투자를 약속한) MAN을 파트너로 선택했다. 우헤르는 부다페스트에 살았고 MAN은 아우크스부르크에 본사가 있었지만 우헤르타이프 관련 사업 본부는 1929년 3월 또 다른 투자자였던 스위스 은행이 있는 취리히에 꾸려졌다. 1932년에는 기능이 대폭 개선된 두 번째 프로토타입이 개발되어 다른 인쇄 프로세스(활판인쇄, 석판 및 평판인쇄, 그라비어인쇄)가 가동 중이었던 프레츠의 취리히 인쇄소에 설치되었다.

'광조판'(Lichtsatz, 문자 그대로 빛으로 하는 조판)이라는 새로운 기술의 첫 번째 홍보물을 만들기 위해 우헤르타이프는 새로운 기술에 호의적이기로 유명한 바우하우스에 연락을 취했다. 빛의 전도사였던 모호이너지는 당시 바우하우스를 떠난 후였기 때문에 광고학과를 지도하던 요스트 슈미트가 1932년 가을 새로운 기계를 위한 리플릿과 전시 디자인을 의뢰받았다. 요스트 슈미트는 기하학적 스타일의 제목을 활용해 리플릿에 적당히 미래적인 면모를 가미하고 본문 역시 우헤르 기계로 조판했지만, 본문에 사용된 서체는 슈미트가 디자인한 것도 아니고 현대적인 글자형태는 더더욱 아니었다.[76] 그것은 당시 독일에서 널리 쓰이던 프랑스 로만체로, 원래 19세기 드베르니&페뇨 활자주조소에서 만들어진 것을 우헤르타이프에 맞춰 조정한 것이었다.[77]

1928년 모호이너지는 사진식자가 도래하면 서체 형태에 신기원이 마련될 것이며 "프로세스에 맞춰 기능적으로 활자 형태를 만들어낼" 필요가 있으리라 믿었다.

> 인쇄 기술과 관련된 문제는 어제의 활자 형태를 개선하는 것이 아니라 조판과 인쇄법을 우리 시대가 이룩한 정신적, 기술적 발견에 맞추는 데 있다.[78]

하지만 구텐베르크 이래 모든 인쇄 기술혁신이 그랬듯이 우헤르타이프는 먼저 이전 기술이 정한 기준과 관습에 의해 평가받아야 했다. 또한 소수의 선견지명이 있는 모더니스트들의 협소한 기호를 충족하는 서체들만

76. 처음에는 슈미트의 글자를 서체로 만들려고 시도했던 것 같다. 541쪽 위 오른쪽 사진 참조.
77. 치홀트는 『새로운 타이포그래피』 76쪽에서 이 서체를 동시대 최고의 로만체 가운데 하나로 언급한 바 있다. 그는 이 서체를 프랑스 안티크바라고 불렀다(1923년 젠취&헤이세 활자주조소는 이 서체에 프리데리쿠스 안티크바라는 이름을 붙였다).
78. 모호이너지, 「근원적 북 테크닉」, 61~62쪽.

서체, 활자, 그리고 책

제공하는 것은 기계의 잠재력을 제한할뿐더러 발명가와 투자자의 재정적 이익에도 도움이 되지 않을 터였다. 우헤르타이프는 자신이 잘할 수 있는 것을 증명해보이기 전에, 현재 통용되는 조판을 금속활자로 하는 것만큼 잘할 수 있음을 증명해야만 했다.

바우하우스가 폐쇄되면서 직장을 잃은 요스트 슈미트는 틀림없이 우헤르타이프의 일을 계속하기를 간절히 원했을 것이다. 심지어 그는 스위스에 있는 우헤르타이프 사와 가까운 독일 최남단으로 이사까지 했다. 하지만 나치는 그의 은행 계좌를 동결시키고 우헤르타이프가 입금한 돈을 압수하면서 제3제국 초기부터 보여준 특유의 문화적 차별 본성을 드러냈다. 이 일과 관련해 치홀트와 슈미트는 별다른 접촉을 하지 않은 듯하다. 이후 슈미트는 치홀트가 우헤르타이프 사를 위해 한 작업 소식을 간간이 들을 수 있었다.

우헤르타이프의 새로운 서체 디자인 작업을 치홀트와 연결시켜준 것은 학생 때 친구로 지냈던 발터 실리악스였다. 실리악스가 1924~36년 사이 아트 디렉터로 일했던 프레츠는 우헤르타이프의 프로토타입 기계가 설치된 곳이었을 뿐 아니라 우헤르타이프를 위한 크리에이티브 조언가 역할도 겸한 곳이었다. 이전에 뮌헨을 방문했을 때 새로운 시스템을 위한 서체 디자인을 치홀트에게 제안했던 실리악스는 1933년 3월 11일 편지를 보내 만들어야 하는 여섯 개의 서체('메디에발' 로만체와 이탤릭, 각각 얇고 굵은 버전의 산세리프체와 이집션체)를 알려주며 비용을 물어봤다. 또한 그는 이것이 "사진 조판 기계의 특별한 특징과 가능성을 개척하는" 일이 될 거라고 말하며 이와 관련해 우헤르 본인이나 아우크스부르크에 있는 MAN과 연락을 취해보라고 조언했다.[79] 독일에서 "문화적 볼셰비키"로 낙인찍혀 실직 상태로 지내던 치홀트는 실리악스에게 이것이 자기에게 얼마나 중요한 일인지 강조했다. "이 일로 나는 몇 달간 버틸 수 있을 걸세. 모든 것이 이 일을 얻는 데 달렸다고 말해도 모자라지 않다네." 치홀트는 여섯 달 안에 모든 서체를 만드는 데 동의하며 단계적으로 비용을 지급받았으면 좋겠다는 뜻을 밝혔다. 그는 (여섯 종을 한꺼번에 맡기면 15퍼센트 깎아주겠다며) 서체당 800마르크를 요구했다. 또한 자신이 부른 가격이 "이미 평상시보다 많이 낮은 가격"이라고 말했다(사실 그는 1929년 그보다 훨씬 낮은 가격에 서체를 판 적이 있다). "공교롭게도," 그는 실리악스에게 말했다. "모든 면에서 매우 흥분되네. 이 일에는 풀어야 할 새로운 문제들이 산적해 있을 테니 말이야."[80]

실리악스는 우헤르타이프에게 치홀트야말로 이 일의 적임자라고

79. 요하네스라 불릴 때부터 친구였던 실리악스는 치홀트를 '한스'라고 불렀다.
80. 실리악스에게 보낸 치홀트의 1933년 5월 12일 편지.

강력히 추천한 듯하다. 새로운 기술에 대한 열망, 캘리그래피와 타이포그래피에 대한 해박한 지식은 그를 이상적인 후보자로 만들어주기에 충분했다. 제시된 서체 목록 가운데 산세리프체를 가장 먼저 디자인하기로 한 것은 부분적으로 치홀트의 결정이었을 것이다. 하지만 우헤르 서체를 디자인하는 그의 접근법은 대체적으로 보수적이었다. 치홀트로서는 지나치게 혁신적인 제안을 함으로써 중요한 일거리에 위험을 초래하고 싶지 않았을 것이다. 그는 우헤르타이프에 편지를 보내 열정을 표했을 뿐 아니라, 내심 자신의 최고 관심사이자 속내를 드러냈다. "저는 당신의 발견에 흥분을 감추지 못하고 있습니다. 우리의 관계가 지속적으로 발전할 수 있으면 정말 기쁘겠습니다."[81] 아내와 어린 아들을 둔 가장으로서 위태롭고 불확실한 상황에 처해 있던 치홀트는 지속적인, 더군다나 독일 바깥에서 들어온 일을 기꺼이 반겼다. 프레츠에서 들려준 조언대로 기존 서체를 새로운 기계에 맞춰 생산해야 하는 우헤르타이프 사의 일은 수익성이 있었고, 전속 디자이너가 필요하리라는 기대 역시 그들의 경쟁 상대인 금속활자 생산자에게 계속 의지하는 것보다 훨씬 치홀트의 마음에 들었다. 치홀트는 적어도 당분간은 자신이 새로운 시스템에 서체를 제공하는 유일한 디자이너가 되기를 원했다. 우헤르타이프와의 관계가 치홀트의 스위스 이민에 결정적인 요인으로 작용하지는 않았겠지만 오랜 기간 협력 관계가 지속될 것이라는 전망은 그가 스위스로 가기로 결정하는 데 어느 정도 영향을 미쳤을 것이다. 스위스에서 보낸 첫 해 동안 치홀트가 이 일로 버는 수입에 얼마나 의존하고 있었는지는 선지급, 혹은 적어도 신속한 지급을 애걸하는 그의 잦은 편지에서도 나타난다. 그는 상당히 절제된 표현으로 1933년 7월 독일을 떠난 이후 자신이 얼마나 불안한 상황에 처해 있는지 설명했다. "지금 저에게는 재정적으로 기댈 곳이 없습니다. 여름은 다가오고, 낯선 환경이라 상당한 돈이 듭니다."[82]

악센트가 표시된 알파벳을 비롯해 각 서체마다 그려야 할 글자가 최소 125개는 된다는 사실을 알게 된 치홀트는 우헤르타이프 사에 20퍼센트의 비용을 더 내라고 요구했다. 자신이 정당한 비용을 받지 못한다고 생각한 치홀트는 작업 기간 내내 우헤르타이프와 가격 협상을 벌여야 했다. 그는 또한 서체 판매에 따른 인세도 요구했지만, 이는 헛된 바람이었다. 우헤르타이프 기계는 끝내 상업적으로 생산되지 않았기 때문이다. 당연히 치홀트가 디자인한 서체도 팔린 적이 없다. 계속되는 실험에 막대한 경비가 필요했던 우헤르타이프는 치홀트의 요청을

81. 우헤르타이프 사에 보낸 치홀트의 1933년 5월 17일 편지.
82. 치홀트가 우헤르타이프에 보낸 1933년 12월 16일 편지.

처음에 우헤르타이프가 서체 드로잉을 위해
지시한 비례를 보여주는 스케치.
가능한 문자 폭을 12개로 명시했지만,
이 시스템은 치홀트의 조언에 따라 수정되었다.

들어주기를 꺼려했다. 결국 치홀트가 우헤르 서체를 디자인하고 받은 총 금액은 MAN이 1933년까지 전체 프로젝트에 쏟아부은 100만 스위스 프랑과 비교하면 하찮은 푼돈이었다.

어쨌든 계약은 성사되었고 치홀트는 1933년 7월, 아직 뮌헨에 있을 당시 여섯 종의 서체 개발에 착수했다. 첫 번째 선금은 독일로 입금되었는데, 이는 그때까지만 해도 치홀트가 요스트 슈미트보다 공식적인 제재를 덜 받았음을 의미한다. 물론 계속 뮌헨에 머물렀다면 결국 나치가 압류했을 테지만 말이다(치홀트는 스위스로 이민 가기 전에 독일에서 두 번 대금을 지급받았다). MAN이 있던 아우크스부르크는 뮌헨에서 가까웠기 때문에 치홀트는 우헤르 프로젝트 초기에 그곳의 기술자들을 만나 시스템의 특징에 대해 설명을 들을 수 있었다. 필름이 노출되는 동안 연속되는 글자의 배치를 균등하게 해주는 문제를 다루기 위해 글자들은 정해진 유닛 값에 따른 (양쪽 공백을 포함해서) 할당된 폭을 가져야 했다. MAN의 기술자는 처음에는 왜 그래야 하는지 명확하지 않았는지 글자 정렬을 자동으로 맞추는 데 (글줄에서 단어 사이에 추가로 공백을 배분해서 오른쪽 경계선을 일렬로 맞추기 위해) 필수적인 요소라고 말했다. 모노타이프 기계 조판을 위한 서체 생산에도 유사한 조건이 필요했다. 덧붙여 치홀트는 특정 치수로 그려진 드로잉을 미리 제공된 아연판에 옮긴 후 우헤르타이프로 보내야 했다. 그 이유는 불명확하게 남아 있지만, 필름 노출을 위해 우헤르타이프 안에 장착된 유리 실린더에 작은 크기의 글자 이미지를 만들기 위해서는 이 판이 중요한 역할을 담당한 것으로 알려져 있다.[83] 기술자는 이전 기술의 용어를 그대로 빌려와 이를 "매트릭스"라고 불렀지만 정확하기로 둘째가라면 서러운 치홀트는 이렇게 답했다. "나는 여기에 다른 이름을 붙여야 한다고 생각합니다. 이건 실제로 매트릭스가 아니니까요."[84]

치홀트는 드로잉을 그린 후, 역시 좌우 여백을 포함한 각 글자의 폭이 표시된 아연판에 옮기기 위해 뮌헨에 있는 석판인쇄공을 고용했다. 우헤르타이프는 대략적인 활자 치수를 정하고 그 사각형을 12개로 나눈 유닛을 치홀트에게 제시한 후 각 글자들이 12개의 폭 중 하나를 차지하도록 그려달라고 주문했다. 치홀트의 드로잉을 보면 이 단위는 12mm씩 증가하는 크기였다. 이는 상대적으로 허술한 시스템이어서 글자의 미묘한 폭 변화를 심각하게 제한할 가능성이 있었다. 이 문제에 대한 날카롭고 설득력 있는 치홀트의 조언은 그가 산업에 응용되는 서체

83. 같은 시대 쓰인 기사에는 간단하게 유리 실린더를 만들기 위해 "특별한 기계"가 사용되었다고만 적혀 있다. 알베르트의 「사진제판 식자 기법의 문제점」 참고. 우헤르타이프의 "수동 조판" 버전은 평평한 "매트릭스" 판에 장착된 이미지로 작동되었다.
84. 치홀트가 우헤르타이프에 보낸 1933년 6월 6일 편지.

디자인의 본질을 정확히 파악하고 있음을 보여준다. 그는 중간 폭을 몇 개 도입할 수 있을지 질문했다.

> 이 문제는 정말 근본적으로 중요합니다. 이것이 바로 서체의 리듬과 예술적 완성도를 결정짓는 요인이기 때문입니다. 이런 어려움이 드베르니-페뇨의 로만체 드로잉에서는 발생하지 않았을 수도 있습니다. 하지만 그렇다고 로만체가 산세리프체보다 완벽한 리듬을 만들기 훨씬 쉽다는 것을 뜻하지는 않습니다. 로만체에서는 세리프(끝 부분에 있는 얇은 수평 획)가 짧거나 길어지면서 정확한 리듬감을 해칠 가능성이 항상 존재합니다. 산세리프체에서는 이럴 가능성이 아예 없지요(타자기 서체를 생각해 보십시오. 그 서체야말로 철저하게 세리프를 늘리거나 줄여서 강제로 균형을 부여한 극단적인 사례입니다).
> 저는 최소한 42, 66, 78mm 정도의 중간 폭은 있어야 한다고 정말이지 긴급하게 조언하고 싶습니다. 우리는 지금 역사적인 순간에 와 있습니다. 우리가 우헤르타이프 서체 폭의 범위를 너무 적게 제한하면 비극적으로 간격이 고르지 않은 라이노타이프만큼이나 서체의 완성도가 떨어질 것입니다. 제 의견으로는 사용 가능한 폭이 너무 적기 때문에 그렇습니다. 혹은 폭 분할 시스템을 개량해서 모노타이프만큼 완벽한 서체를 위한 길을 열어둘 수도 있겠지요. 저는 후자가 우리가 가야 할 길이라고 확신합니다. 이 문제에 대해 가능한 한 빨리 결정을 내려주시기 바랍니다.[85]

결과적으로 MAN의 기술자들은 (드로잉에서 10mm씩 증가하는) 16개의 효과적인 유닛 시스템을 개발하는 데 동의했다. 치홀트는 이를 손 조판 금속활자의 품질에 버금가는 표준을 허용하는 중대한 개선으로 여겼다. 반면 그는 텍스트를 양 끝에 맞추기 위해 우헤르타이프가 제안한 내용에는 결코 의문을 제기하지 않았다. 그동안 보아온 것처럼 그는 비대칭 타이포그래피와 왼끝맞추기 정렬을 결합해서 생각하지 않았기 때문이다.

치홀트의 작업은 클라이언트의 기대만큼 빨리 진척되지 못했다. 기술적으로 복잡한 문제를 다룰 필요가 있다는 점도 작업 지연에 일부 원인을 제공했을 것이다. 우헤르타이프는 계약서상에 있는 벌칙 조항을 부여하겠다고 으름장을 놓았는데 이는 곧 작업 비용이 줄어듦을 의미했다. 1933년 12월 우헤르타이프는 치홀트에게 다음과 같이 알렸다.

85. 치홀트가 우헤르타이프에 보낸 1933년 6월 6일 편지.

능동적 도서: 얀 치홀트와 새로운 타이포그래피

우리의 실험에 당신 서체가 정말 필요합니다. 당신도 아직 마음대로 사용할 수 있는 서체가 하나도 없다는 점 때문에 사진식자 기술을 개발하는 데 우리가 얼마나 곤란을 겪고 있는지 잘 알고 있을 것입니다.

우리는 급격히 발달하고 있는 사진식자 기술을 이해하고 우리를 위해 근면하게 이 일에 전념해줄 사람을 얻었다고 믿고 있습니다.

치홀트는 같은 날 이렇게 답했다.

서체 작업이 지연되어 정말 유감스럽게 생각합니다. 이는 부분적으로 우헤르타이프 서체를 만드는 데 따르는 난관 때문입니다. 일을 맡을 때 어렴풋이 인식했던 것이지만 일반적인 서체를 만들 때의 어려움과는 비교도 할 수 없습니다. 더욱이 스위스로 이주할 때 가져온, 중요한 자료가 많이 포함되어 있던 이삿짐이 여기 온 지 8주나 지나서야 입국이 허락된 상황도 작업 지연에 상당히 많은 영향을 주었습니다. 그렇지만 저는 일을 맡게 된 직후부터 평소보다 두 배는 더 열심히 일에 매달려왔고 아마 올해가 가기 전에 최소한 네 종의 서체를 더 보내드릴 수 있을 것입니다. (⋯)

자주 언급했듯이 이 일의 범위는 제가 다른 서체를 만들며 가늠했던 작업의 양을 훨씬 초과합니다. 과장된 말이 아니라 두 배를 받아도 전혀 이상하지 않은 일이라고 단언할 수 있습니다. 아직 조정이 필요하지만 저는 인세를 통해 어느 정도는 초과 작업에 대한 보상을 받을 수 있으리라 믿습니다. 하지만 이는 전적으로 우헤르타이프의 성공에 달렸고 또한 제가 별로 영향을 끼치지 못하는 요인들에 의해 결정되는 일입니다. 이런 점을 봐서라도 저에게 벌칙을 부과하지 말아주시기 바랍니다. 특히 제가 업무를 수락할 때 시간 엄수를 완벽하게 보장하지는 못한다고 한 사실도 기억해주시기 바랍니다. (⋯)

저는 선생에게 첫 번째 산세리프체 드로잉이 완벽할 거라는 점을 보장할 수 있습니다. 모든 가능한 주의를 기울였고 이미 첫 번째 시도에서 완벽에 가까운 결과를 얻었습니다. 아마 우헤르타이프 프로젝트와 관련된 모든 사람들을 깜짝 놀라게 해줄 수 있을 것입니다.[86]

86. 치홀트가 우헤르타이프에 보낸 1933년 12월 6일 편지.

서체, 활자, 그리고 책

실제로 기본적인 기술적 장애물들은 대부분 첫 번째 산세리프체에서 극복되어야만 했다. 그래야 일단 규범을 세우고 뒤따라 다른 서체들을 빨리 개발할 수 있기 때문이다.

우헤르타이프 역시 서체 제작에 상당한 지연을 초래했다. 1934년 프레츠에 설치된 두 대의 프로토타입 모두 다섯 달 가까이나 다른 곳에 보내졌기 때문이다. 이 기간 기계들은 장기 대여의 형태로 영국 던스터블에 있는 워터로우&선스라는 인쇄소로 보내졌다. 에드문드 우헤르는 1930년 영국에서 특허를 취득했는데, MAN은 특허를 받은 나라에서 기계의 잠재성을 시험해보기를 원했던 것이다. 프레츠와 마찬가지로 그라비어인쇄와 석판인쇄를 했던 워터로우&선스는 런던 지하철을 위한 포스터 작업을 많이 하던 곳이었다. 실제로 이 인쇄소는 1936년 우헤르 '수동 조판' 기계를 2만 2000마르크에 구입해 몇몇 제한된 작업에 사용했다.[87]

578~579

프레츠와 우헤르타이프가 치홀트에게 제시한 일정은 엄청나게 빡빡했다. 첫 번째 서체 견본을 불과 한 달 만에 보내야 하는 일정이었다. 이러한 사정으로 치홀트는 자신의 서체에 위대한 독창성을 추구하기보다, 물론 그러고 싶었겠지만, 이미 존재하는 몇몇 좋은 서체로부터 영감을 취했다. 그가 디자인한 "우헤르타이프 표준 그로테스크"는 실제로 그로테스크체가 아니라 에릭 길이 영국 모노타이프 사를 위해 디자인한(1927~28년) 휴머니스트 산세리프체와 우연이라고 하기엔 조금 이상할 만큼, 중요한 세부 사항들이 동일하다. 치홀트는 적어도 1930년에는 길 산스를 알고 있었을 것이다. 『커머셜 아트』에 실린 자신의 글 「인쇄에서의 새로운 삶」이 바로 그 서체로 조판됐으니 몰랐을 수는 없다. 하지만 치홀트는 작업하는 동안에도, 또 그 이후에도 결코 그가 디자인한 우헤르타이프 산세리프체와 길 산스의 관계에 대해 언급하지 않았다. 치홀트가 제안한 "예술적 형태"를 검토할 책임이 있었던 실리악스도, 막스 프레츠도 마찬가지였다. 그들은 1933년 7월 말 치홀트가 보내준 산세리프체를 "매우 훌륭하다"며 받아들였다.[88] 치홀트가 길 산스를 그런 식으로 모방했다는 사실은 독일을 떠날 무렵 그가 과거에 자신이 사용했던 평범한 그로테스크 활자보다 고전적인 로만체 비율에 근거한 산세리프체를 훨씬 선호하고 있었음을 보여준다. 이는 1942년 출간된 『좋은 글자형태』라는 교육용 사례 모음에 우헤르타이프 산세리프체 견본을 실으며 한 말에서 명확히 드러난다.

546~561

87. 뮌히, 「현대 필름 조판의 기원」, 36쪽.
88. 실리악스가 치홀트에게 보낸 1933년 6월 23일 편지.

능동적 도서: 얀 치홀트와 새로운 타이포그래피

이 그로테스크 서체는 현대 대부분의 그로테스크체와 달리
타락한 로만체 형태가 지닌 과장된 단순성이나 19세기 초에 나온
그로테스크체에 기대지 않는다. 대신 이 서체는 대문자뿐 아니라
소문자에서도 원래의, 만개한 고전적 르네상스 로만체의 형태와
비율을 보여준다.[89]

훗날 치홀트는 같은 덕목으로 몇 차례나 길 산스에 대한 존경을 표했다.

보통 그로테스크 서체들은 (…) 평범한 (모던 페이스) 로만체로부터
물려받은 그 얼빠진 비율로 고통받는다. 길 산스는 이러한 범주의
활자에 고전적인 로만체에 근거한 올바른 비율을 부여한 첫 번째
서체이다. 이는 고문 같은 곡선과 모든 글자를 같은 굵기로 만드는
(오랫동안 잘못된 것으로 인식되어온) 경향이 있는 모든 19세기
그로테스크체와 비교할 수 없이 훌륭하다. 또한 길 산스는 그
필요성에도 불구하고 대부분의 산세리프체에 결여된 이탤릭체를
가지고 있으며 정교하게 조화를 이루는 볼드체도 갖추고 있다.[90]

치홀트 또한 우헤르타이프 산세리프 라이트체를 위한 적절한 필기체
이탤릭을 제공했다.
　　모노타이프 사가 우헤르 기계에 사용할 두 가지 드로잉을
우헤르타이프에 제공한 점을 고려할 때 두 회사가 어떤 식으로든 접촉이
있었음은 분명하지만 길 산스의 권리에 대해 협상이 이뤄진 적은 없다.[91]
만약 우헤르타이프가 양산에 성공했다면, 그래서 치홀트의 서체가 훨씬
널리 알려졌다면 모노타이프가 충분히 법적 소송을 제기했을 수도 있는
일이다.
　　치홀트가 우헤르타이프를 위해 디자인한 두 번째 서체 가족은
람세스로 알려진 이집션체였다. 이 서체 역시 기존 서체와 비슷한 점이
많다. 뮌헨에 있을 때의 동료 게오르크 트룸프가 디자인한 시티체가 바로
그것이다. 하지만 이집션체를 위해 치홀트가 작업한 첫 드로잉 날짜는
1929년으로 거슬러 올라가는데 이는 어쩌면 반대로 치홀트가 트룸프에게
영향을 주었을 수도 있음을 암시한다. 아무튼 우헤르타이프에서 발행한
람세스 견본집을 보면 서체의 마지막 형태는 시티체의 특징을 많이
취하고 있다. 이집션체의 전통 안에서 좀 더 현대화하고 기하학화한

563~567
562

89. 『좋은 글자형태』 3부: 「비문과 상표」, 13~17쪽.
90. 「새로운 서체를 구입할 때 무엇을 고려해야 하나」, 1951년, 9쪽.
91. 그중 하나는 플랑탱이었다. 하지만 치홀트는 자신이 "본질적으로 훨씬 우아하다"고 여긴
배스커빌을 대신 제안했다. 치홀트가 우헤르타이프에 보낸 1934년 1월 9일 편지.

시도로서 람세스는 더욱 서술적인 슬래브세리프체라 할 만하다. 과도하게 짧았던 작업 기간을 고려하면 그가 자신이 작업해놓았던 과거의 디자인을 발전시킨 것도 자연스러워 보인다. 그는 심지어 1929년 슈템펠을 위해 디자인했던 출시되지 않은 스텐실 서체 샘플도 몇 개 프레츠에 보냈는데 아마 자신에게 앞으로도 더 많은 서체를 의뢰하도록 유도하기 위한 희망에서 그랬을 것이다.

544

우헤르타이프 서체를 디자인하는 데 끈질기게 따라붙었던 고질적인 문제는 우헤르 기계 자체가 계속 수정되고 변형되었기 때문에 치홀트를 비롯해 관계자들이 검토를 위한 교정쇄를 얻어내는 과정이 정규화되지 못했다는 것이다. 이는 교정쇄를 수정해서 더 좋은 결과를 내는 것 자체가 쉽지 않음을 의미했다. 더욱이 기계 안에 집어넣는 유리 실린더 위에 활자 드로잉을 옮기는 전체 과정도 대개 검증되지 않았으며 기계적 문제로 차질을 빚었다. 글자사이 간격을 조절하는 방법 역시 치홀트가 첫 번째 디자인을 제출한 지 2년이 넘도록 여전히 고안되고 있던 중이었다. 가끔씩 치홀트는 고의로 서체 수정을 지연시키기도 했다. (추가 비용 없이) 고생해서 일일이 다시 그려 아연판에 옮기는 동안 기계 구조가 다시 바뀌어서 아무짝에도 쓸모없는 일이 될 가능성이 있었기 때문이었다.

우헤르타이프는 필요한 추가 문자가 생길 때마다 새로운 글자를 디자인해 달라고 치홀트에게 요청했다. 보통은 활자주조소에 있는 직원이 하는 일이었지만 이 경우에는 치홀트만이 이 일을 할 수 있었기 때문이다. 그는 자신의 작업에 깃든 예술적 측면을 지독히 보호하려 들었으며 조금이라도 제3자에게 배포하지 못하게 막았다. 분수 표시에 필요한 문자에 대해서는 사소한 다툼까지 일어났다. 우헤르타이프가 각 서체 굵기마다 그에 맞는 분수 문자 세트를 그려달라고 하자 치홀트는 자신의 지식을 동원해 이에 반대했다. 그는 두 권의 "기초적인" 영어 참고 문헌(레그로스와 그랜트의 『타이포그래피 인쇄 작업대』[1916년]와 D. B. 업다이크의 『인쇄 활자』[1922년])을 근거로 들며 전통적으로 분수는 개별 서체 세트에 포함되지 않는다고 주장했다. 그의 설명에 따르면, 프레츠가 소유한 금속활자 서체들만 보더라도 하나의 표준 디자인이 다양한 금속활자들과 함께 사용되었다. 우헤르타이프처럼 근본적으로 기술상의 변화가 있는 경우 이러한 종류의 규준을 세우는 것은 어려운 과제였고, 이는 프로젝트를 지연시키는 데 일조했다. 계속해서 확장 문자를 추가로 디자인해 달라는 요청이 잦아지자 치홀트는 가격 산정 방식을 폰트당에서 문자당으로 바꿔버렸다. 급증하는 기계 개발 비용을 걱정하고 있던 우헤르타이프와 MAN의 심기는 불편할 수밖에 없었다. 그들이 다른 사람들에게 받은 디자인 견적이 더 낮다는 점을 명심하라고 경고하자 치홀트는 이렇게 답변했다.

능동적 도서: 얀 치홀트와 새로운 타이포그래피

제가 경쟁자들의 제안을 두려워해야 할 이유는 별로 없습니다. 이전에 당신이 경험했던 일들을 언급해도 괜찮을까요. 한번은 프랑스에서 가장 큰 활자주조소와도 일했고 또 한 번은 그래픽 디자이너(graphiker)에게도 일을 맡겼지만 모두 완성도가 떨어지는 시안으로 실험을 이어가지 못하고 말았지요. 아름다운 글자 자체만으로는 조판했을 때 제대로 보인다고 보장할 수 없습니다. 앞서 언급한 사람들이 작업한 드로잉에는 별로 문제가 없었을지도 모릅니다. 하지만 조판됐을 때의 결과는, 우리 모두 알다시피 끔찍했습니다. 저는 제가 제안한 비용이 정확히 산정된 가격이며 더 낮은 가격에 똑같은 완성도의 드로잉을 얻을 수 있으리라고는 상상할 수 없다는 말을 반복할 수밖에 없습니다. 아마 똑같이 할 수 있다고 말하는 활자 디자이너들이 산더미처럼 널렸겠지요. 하지만 과연 자격이 있는지 확인되지 않은 사람들일 뿐입니다. 더군다나 저는 제 이름을 두고 위험한 내기를 하고 싶은 생각이 없습니다.[92]

하지만 결국 치홀트는 우헤르타이프를 달래기 위해 ("의무는 아니지만") 다른 서체들과 함께 사용할 수 있는 산세리프체 분수 세트 하나를 더 디자인하는 데 동의했다.

 망명 기간 중 치홀트는 인쇄업자나 출판사와 일을 시작할 때 조판 규칙을 정했던 것과 마찬가지로, 우헤르 서체 견본집을 만드는 데 필요한 세부적인 타이포그래피 지침을 위한 초안을 작성했다. 1933년 9월 8일 날짜로 된 이 문서의 맨 위에는 "반드시 지킬 것"이라고 적혀 있다. 치홀트는 대문자 간격 조절(아마도 그가 가장 꾸준히 주장했던 규정)을 비롯해 줄표와 하이픈 길이, 결합했을 때 문제가 생기는 문자들의 커닝값 조절 등 정교한 지침 목록을 작성했다. 우헤르타이프 산세리프 레귤러체에서 심지어 위의 가로선 길이가 서로 다른 대문자 'T'를 디자인하고 경우에 따라 (하나는 모든 대문자 조판에, 다른 하나는 소문자와 결합할 때) 사용하도록 한 것도 조화로운 리듬에 대한 그의 관심을 보여준다. 치홀트가 가장 혐오하던, 소문자 사이의 벌어진 간격도 우헤르타이프 서체 조판에서 유의할 점이었다. 한번은 산세리프체로 조판한 교정지를 받아들고 편지에 "이번 기회에 산세리프체에서 간격을 띄우는 것을 절대적으로 금지하고 싶군요. 활자는 그걸 견딜

92. 치홀트가 우헤르타이프에 보낸 1935년 2월 11일 편지. 드베르니&페뇨가 제공한 드로잉에 대한 치홀트의 판단은 너무 심한 감이 있다. 요스트 슈미트가 디자인한 우헤르타이프 리플릿 본문에서 보듯 그 서체는 형태적으로나 간격 면에서 꽤 훌륭한 결과물을 보여준다. 치홀트가 언급한 '그래픽 디자이너'는 아마 슈미트는 아닐 것이다. 하지만 누구든 치홀트에 앞서 훨씬 덜 우아한 그로테스크체를 그렸던 듯하다.

수 없습니다"라고 단언하기도 했다. 미래에 자신의 서체를 사용하는
사람들을 위한 사례를 만들기 위해서라도 그는 우헤르타이프에서 만드는
문헌에서만큼은 다시는 그런 일이 벌어지지 않기를 바랐다.[93]

　　새로운 타이포그래피의 다양성을 위해 산세리프체와 "역사적"
활자들을 혼용하는 데 대한 자신의 생각을 반영하듯 치홀트는
1935년 초 우헤르타이프에 네 가지 굵기의 "디도 스타일" 로만체와
"프랑스 라운드핸드" 스크립트체, 두 가지 굵기의 프락투어체, 그리고
"고티슈체"(텍스투라체)가 통합된 확장된 "활자 프로그램"을 제안했다.[94]
이들 가운데 앞의 두 개는 이 시기 치홀트가 확실히 애호하던 활자
양식이었고(둘 다 『타이포그래피 디자인』 표제지에 사용되었다)
나머지 두 개의 활자 양식은 나치의 고딕체 장려 정책을 활용하려는
생각에서 제안한 것이었다. 나치의 정책에 대한 개인적인 의견과 별도로
(1933년 초 『튀포그라피셰 미타일룽겐』 설문에서 밝힌 것처럼 그는
고딕 서체를 다시 널리 사용하는 것을 별로 좋게 생각하지 않았다)
치홀트는 우헤르타이프가 그러한 상황을 이용해야 한다고 생각했다.
자신을 위해서도 말이다. 우헤르타이프와 일을 시작한 지 1년이 흐른 후,
치홀트는 다음과 같은 편지를 보냈다.

　　　이건 여담이지만 저는 더 많은 서체를 디자인할 수 있다면 정말
　　　기쁠 겁니다. 일단 시급히 필요한 로만체 문제를 해결하고 나면,
　　　조언하건대 현재 독일 인쇄소들이 의무적으로 보유해야 하는
　　　프락투어체와 현대적인 텍스투라체를 만들면 좋을 것 같습니다.[95]

치홀트는 정기적으로 자신의 제안을 상기시켰다. "그나저나, 당신이
그렇게 관심이 있다면 텍스투라 활자체 스케치를 해보면 좋겠습니다. 최근
독일에서 유행하는 거친 활자들보다 훨씬 나을 겁니다."[96] 그의 제안은
결국 받아들여지지 않았지만 치홀트는 몇몇 고딕 서체의 이탤릭체를
일상적이지 않은 방식으로 스케치했다.

570

　　우헤르타이프 서체 디자인과 제작을 둘러싼 위기는 광학적 크기
조정 문제로 불거지기 시작했다. 우헤르타이프와 치홀트는 초기에 의견을
주고받을 때부터 너무 크거나 너무 작은 활자의 경우 금속활자에서
관습적으로 해오던 시각 보정 작업을 유지하는 데 동의했다. 비록 기계
주조의 경우 팬터그래프 방식의 활자 생산으로 이행하면서 그러한 차이가

93. 치홀트가 우헤르타이프에게 보낸 1934년 1월 9일 편지.
94. 치홀트가 우헤르타이프에게 보낸 1935년 1월 21일과 1935년 2월 2일 편지.
95. 치홀트가 우헤르타이프에게 보낸 1934년 7월 20일 편지.
96. 치홀트가 우헤르타이프에게 보낸 1935년 10월 2일 편지.

줄어들 수도 있었지만, 기계식 활자 조판용 서체 제작자는 9~12포인트 사이의 평균 본문 크기보다 작거나 더 큰 활자는 가독성을 높이기 위해 전통적으로 보정 작업을 수행했다. 9~12포인트 사이에서 최적으로 보이게 디자인된 글자는 일반적으로, 예를 들어 6포인트로 조판될 때 똑같은 원판 이미지를 사용하면 시각적으로 힘을 잃고 만다. 이것이 사진식자 시스템에 깃든 유혹이다. 이 기술은 이론적으로 기계를 조작하는 사람이 원하는 만큼 무한히 크기를 조절할 수 있다. 이는 오늘날 디지털 타이포그래피에서도 마찬가지다. 광학적 크기 조절 문제는 여전히 별로 다뤄지지 않은 채 남아 있다.

　　프로토타입이 발표됐을 때 실린 기사들은 개발자들이 이 문제를 어떻게 생각하는지를 다루고 있다. 1933년 1월 『도이처 드루커』에서 빌헬름 브레타크는 우헤르타이프를 만든 개발사가 글자의 왜곡을 피하기 위해 사진적 확대 및 축소를 제한적으로 적용했다고 언급했다.[97] 치홀트와 우헤르타이프 사이에 동의된 것은 서체가 다음 크기로 나뉘어 제공되어야 한다는 것이었다. 6~12포인트, 14~26포인트, 28~60포인트. 주어진 시간과 엄청난 작업량을 감안했을 때, 치홀트는 각 서체마다 9~12포인트 사이의 평균적인 본문 크기에 적합한 기본 디자인을 제출했을 뿐이었다. 그나마 그 디자인을 적절히 검토하기에 충분한 교정쇄도 얻기 힘든 상황에서 치홀트가 다른 두 가지 버전을 위한 보정 작업을 맡고 싶어 하지 않았다는 점은 충분히 이해할 만했다. 하지만 치홀트는 또다시 그러한 작업, 즉 모노타이프라면 내부 직원이 수행했을 작업을 홀로 떠맡아야 했다. 프로젝트에 착수한 지 3년이 지난 1936년 5월, 치홀트는 우헤르타이프 산세리프체의 교정쇄를 보고 이전에 발생했던 서체의 리듬 문제가 이제 해결됐다고 낙관적으로 언급했다. 하지만 9포인트 이하의 크기에서 동일한 원판을 광학적으로 줄이면 글자 사이에 약간의 공간을 추가해야 결과가 개선될 것이라고 덧붙였다. 하지만 6개월 후인 1937년 초, 우헤르타이프는 치홀트에게 편지를 보내 다음의 문제를 바로잡기 위해 둘 사이의 관계를 재정립하기를 원한다는 사실을 알렸다. "그동안 당신이 디자인한 서체들은 매우 제한적으로 사용할 수밖에 없다는 점이 입증되어 왔습니다. 크기가 무한히 증가하거나 감소할 수 있다는 잘못된 추정에서 출발했기 때문입니다." 의문스럽게도 이 문제를 해결하기 위해 우헤르타이프가 제시한 방법은 (흰색 이미지 위에 검은색 대신) 검정 이미지 위에 흰색으로 서체 작업을 준비하는 것이었다.[98] 치홀트는 지루하기 짝이 없는 드로잉 작업을 계속하는 데는 동의했지만

97. 『도이처 드루커』 39권 4호. 1933년 1월. 126~128쪽.
98. 우헤르타이프가 치홀트에게 보낸 1938년 1월 3일 편지(1937년이라고 잘못 적혀 있다).

　　　서체, 활자, 그리고 책

다음과 같은 말로 단순히 사진적 방법으로는 문제가 해결될 수 없다는 근본적인 회의를 내비쳤다. "저는 최고의 사진조차 충분히 정교하거나 선명하지 않을까 걱정되는군요."[99] 이는 프로젝트 전체를 바라보는 그의 관점에 영향을 미치는 것이었다. 실제로 초기 단계에서 그는 사진적 복제 과정에서 그가 디자인한 글자의 날카로운 부분이 어쩔 수 없이 손상되는 것에 대해 언급했다.

이즈음 우헤르타이프 프로젝트는 기계 자체와 관련된 더 심각한, 극복할 수 없다고 판명 난 문제로 인해 거의 탄력을 잃어버렸다. 갈수록 늘어나는 비용과 더딘 진척에 실망한 MAN은 1938년 투자를 철회했고 결국 우헤르타이프 사는 1940년 청산되었다. 제2차 세계대전의 여파로 우헤르 프로젝트는 다시 시작할 엄두도 내지 못했다. 훗날 우헤르타이프가 프로토타입으로 개발한 '수동 조판' 기계 가운데 하나는 훌륭하게 작동한다는 것이 판명됐고 실제로 지도 제작용으로 1969년까지 활발히 사용됐지만 말이다.[100] 우헤르타이프가 전쟁 후 발전한 사진식자 기술을 위한 훌륭한 선례를 확립했다는 점은 분명하다. 우헤르타이프에 첫 번째 서체를 제공했던 드베르니&페뇨가 루미타이프 포톤(2세대 전기-사진기계적 조판기 가운데 첫 번째)을 위한 첫 번째 서체들을 만드는 데 관여한 것도 전적으로 우연은 아닐 것이다. 여기에는 치홀트가 유일하게 어느 정도나마 인정한 차세대 '그로테스크'인 아드리안 프루티거의 유니버스(1957년)도 포함되어 있었다.

99. 치홀트가 우헤르타이프에게 보낸 1938년 1월 4일 편지.
100. 뮌히, 「현대 필름 조판의 기원」, 34쪽.

능동적 도서: 얀 치홀트와 새로운 타이포그래피

5. 망명

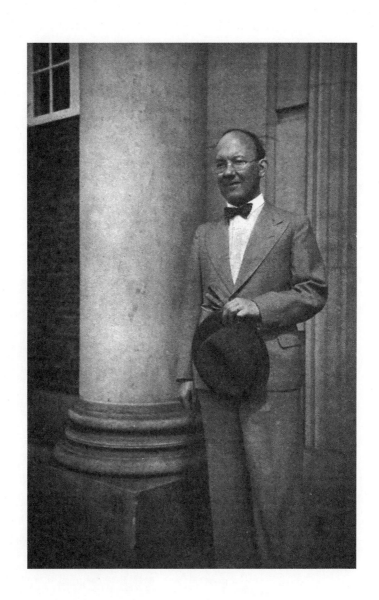

막스 빌이 디자인한 카탈로그 표지가 실린
『타이포그래피 디자인』 본문(1935년).

유치원 리플릿 표지와 스케치. 1933년경. A6.
스위스에서 치홀트가 살던 집의 주인이 이 유치원 교사였다.

1933년 이전에도 치홀트는 스위스를 몇 번 방문했었고 그곳에서 개인적으로 깊은 교분을 나눈 사람들도 있었지만, 그가 이민을 가기 전에 쓴 글에서 스위스의 새로운 타이포그래피 징후에 대한 내용을 찾기는 힘들다. 뮌헨이 스위스에서 그리 멀리 떨어져 있지 않다는 점을 고려하면 이는 놀라운 일이다. 하지만 같은 이유로 해명할 수도 있다. 즉 적어도 부분적으로 같은 언어를 공유하고 있었기 때문에 상대적으로 자유로운 교류가 가능했던 스위스의 타이포그래피 문화는 당시 치홀트를 자극하지 못했을 수도 있다. 또한 치홀트는 1925년 스위스 저널들이 실은 「근원적 타이포그래피」에 대한 악의 섞인 글도 기억하고 있었다.

하지만 새로운 타이포그래피는 스위스의 인쇄 산업과 그래픽 디자인 현장 모두에서 비주류이기는 하지만 확고한 뿌리를 내렸다. 보딘이 취리히에 있는 백화점 브란을 위해 디자인한 혁신적인 홍보물에 매혹된 치홀트는 1931년 영국 잡지 『커머셜 아트』에 이에 대한 짧은 기사를 실었다. (아마 치홀트가 정한 제목은 아니었겠지만) 기사의 제목 「독일의 상점 광고」는 독일과 북부 스위스 문화가 별반 다르지 않았음을 시사한다.

새로운 타이포그래피 사례를 모은 라슈 형제의 책 『시선 포착』 (1930년)에는 「근원적 타이포그래피」에도 소개된 스위스 디자이너 오토 바움베르거와 막스 빌의 작업이 실려 있었는데, 후자의 작업은 치홀트로서도 충분히 공감할 수 있었을 것이다. 바우하우스에서 잠시 공부한 빌은 1928년 말 취리히로 돌아와 새로운 스위스 타이포그래피의 핵심 인물이 되었다. 치홀트는 그가 독일에 있을 동안 작업한 추상회화에 처음으로 관심을 드러낸 사람 가운데 하나였으며, 빌은 이에 감사를 표하기도 했다.[1] 비록 정중하게 격식을 차리는 사이였지만 1930년대 내내 빌은 자신의 그림을 기꺼이 빌려줄 정도로 치홀트와 친하게 지냈으며, 빌이 디자인한 세탁기 안내서는 『타이포그래피 디자인』에 실리기도 했다.[2] 하지만 제2차 세계대전이 끝난 후 모던 타이포그래피를 둘러싸고 빌과 치홀트 사이에 지면 논쟁이 벌어지면서 둘의 관계는 틀어졌다.

249~254

스위스로 이주한 첫 해 치홀트는 스위스 그래픽 디자이너 헤르베르트 마터의 작업을 접했다. 1929~32년 파리에서 르코르뷔지에와 카상드르의 작업실, 드베르니&페뇨의 홍보부서에서 일했던 마터는 1935년 미국에 건너가 예일 대학교 사진학과 교수가 되기 전까지 취리히에서 활동했다. 마터의 작업은 독창적인 방식으로 사진을 사용하기로 유명하다. 특히 1934년 프레츠 인쇄소를 위해 디자인한

1. 빌이 치홀트에게 보낸 1938년 3월 31일 편지.
2. 빌은 또한 1935년 9월 치홀트에게 그의 유명한 포스터 「흑인 미술」을 보내주었다. 『타이포그래피 디자인』에 실리기엔 너무 늦었지만 말이다.

브로슈어는 치홀트의 글에 실리기도 했다. 프레츠는 스위스 관광청을
위해 마터가 디자인한 몇몇 상징적인 포토몽타주 광고를 인쇄했으며,
이는 1934년 4~5월 바젤 미술공예박물관에서 열린 '목적 있는 광고' 전
도록에 실린 치홀트의 글에 소개되었다. 그의 고향이자 유명한 겨울
휴양지 엥겔베르크에 있는 스키 및 스파 리조트를 위해 디자인한 광고를
두고 치홀트는 "사진을 활용한 홍보물 중 굉장히 다채로우면서도 서로
통일감을 유지하는 탁월한 시리즈"라고 평했다. 치홀트는 또한 이
글에서 바젤의 테오 발머가 디자인한 전시 홍보물도 소개했는데, 1927년
즈바르트에게 이를 언급한 것으로 보아 오래전부터 그의 작업을 알고
있었던 것으로 보인다. 바우하우스에서 공부한 후(1928~29년) 스위스로
돌아온 발머는 바젤 미술공예학교에서 치홀트와 동료로서 사진과 그래픽
디자인을 가르쳤다.

비록 벤노 슈바베에서 일을 시작하면서 북 디자인으로 방향을
선회했지만 치홀트는 스위스에서 보낸 첫 해 동안 몇몇 '타이포포토'
광고를 디자인했다. 또한 그는 바젤 미술공예박물관에서 열린 광고
전시의 선정 위원으로 위촉되었는데 이는 관장이었던 헤르만 킨즐과 현대
디자인에 호감을 가진 큐레이터 게오르크 슈미트와의 우정 덕분이었을
것이다. 도록에 실린 글 「광고물 디자인」에서 치홀트는 사람들의 눈길을
끌기 위해 경쟁해야 하는 광고에 필요한 것은 획일성보다는 다양성이라고
주장했다. 그의 조언은 훨씬 실용적이었고 과거의 선언처럼 가슴을 찌르는
사회주의적 미사여구도 뒤따르지 않았다.

오래된 활자로도 현대적인 효과를 낼 수 있다. 알려지지 않은
서체일수록 (원칙적으로) 광고에 더 적합하다. 사람들의 눈에 더
띄고 기억에도 남을 테니 말이다. 하지만 서체 때문에 광고가 실제로
요즘 별로라고 여겨지는 시대, 예를 들어 1880~1908년 사이에
만들어진 것처럼 보여서는 안 된다. 예민한 사람은 한물간 서체와
한물간 시대를 하나로 여길 것이다.

치홀트는 그답게 자신이 제안한 내용이 다소 속물적으로 비춰질 수
있음을 간파하고 다음과 같이 덧붙였다.

비록 새로운 타이포그래피가 옛 타이포그래피의 장식적 형식주의를
거부하지만, 불행히도 드물지 않게 벌어지는 실수를 방지하기
위해서는 역시 예술적인 솜씨가 필요하다.[3]

3. 「광고물 디자인」, 『목적 있는 광고』, 17~27쪽.

하지만 표준화에 대한 갈망을 여전히 간직하고 있던 그는 독일의
DIN에 상응하는 규범이 있던 스위스에서 광고와 상업 서식류의 포맷과
레이아웃의 표준화가 갖는 유용성을 강조했다. '목적 있는 광고'의 도록
디자인은 다분히 치홀트스러운 특징을 품고 있었다. 특히 표지 디자인은
480, 580 『타이포그래피 레이아웃 기법』에 있는 그래픽 모티브를 그대로 반복하고
있다. 그는 이 시기 바젤 미술공예박물관과 미술공예학교에서 만드는
584 인쇄물을 위한 기준들을 정한 듯하다.

　　치홀트는 나치가 정권을 잡은 후 독일에서 스위스로 이주한 2000여
명의 첫 번째 이주 물결에 속했다. 스위스 정부는 이주자들이 어떤 종류의
수익성 있는 직업도 갖지 못하도록 금했지만 바젤 주는 이러한 측면에서
다른 주들보다 훨씬 관대했던 듯하다. 치홀트는 비록 제한적이기는 했지만
벤노 슈바베와 미술공예학교에서 일하는 것을 허가받았다. 하지만 이외에
봉급이 있는 일자리는 금지되었다. 미술공예학교에서 학생들을 가르치는
일 외에 그는 스위스 인쇄교육연합에서 주최한 몇몇 단기 타이포그래피
588~591 디자인 강좌 코스를 맡았다. 이 수업에 대한 기사는 『TM』에 실렸으며,
한편 뮌헨에서 시작한 우헤르타이프 프로젝트도 계속 이어나갔다.

　　치홀트는 당시 브루노 드레슬러가 취리히에 다시 설립한 뷔허길데
592~593 구텐베르크의 새로운 로고 디자인 공모에 응모했다. 비록 1933년
이전에 단 두 권만을 함께 작업했지만 스위스에 있는 동안 치홀트가
뷔허길데 구텐베르크의 책을 한 권도 디자인하지 않았다는 사실은
다소 놀랍다. 아마 치홀트가 일하던 벤노 슈바베의 영향이었을지도
모른다. 독일 사회주의에 뿌리를 둔 이 북 클럽은 다른 스위스
출판업자들로부터 의심의 눈초리를 받았는데, 바젤에서 가장 오래된
역사를 자랑하는(1488년 설립) 인쇄소이자 출판사였던 벤노 슈바베가
자신의 인쇄소에서 일하는 타이포그래퍼가 뷔허길데의 책을 디자인하는
것을 반겼을 리는 없기 때문이다. 문학, 예술, 의학 등이 혼재된 슈바베의
책 목록은 디자이너에게 다양한 스타일을 요구했지만 치홀트는
594~~601 타이포그래피와 재료에 대한 확신에 찬 손길로 이를 다뤄나갔다.

　　스위스에 지인이 있었던 치홀트는 처량한 난민 신세는 아니었고
직장 문제에 있어서도 일자리를 완전히 금지당한 다른 이주민들보다
훨씬 운 좋은 경우였다. 임레 라이너는 그보다 훨씬 운이 나빴다. 헝가리
태생의 타이포그래퍼이자 일러스트레이터인 라이너는 슈투트가르트에서
활동하다 스위스로 이주해왔다. 치홀트와 다시 연락이 닿았을 때 그는
루가노의 외딴 곳에 정착한 상태였다. 치홀트의 소식을 전해준 사람은
그와 같은 시기 스위스 철도관광국의 타이포그래피 자문을 위해 베른과

취리히에 머물던 파울 레너였다.[4] 라이너는 씁쓸한 유머를 담아 그가 레너에게 들은 "소름 끼치는 이야기"를 언급했다. "그래도 자네는 문화적 볼셰비키 아닌가. 적어도 나 같은 유대인 돼지보다야 훨씬 낫지, 안 그래?"[5] 그는 히틀러 치하의 독일을 "끔찍하고, 비인간적인, 믿을 수 없이 야만적인 갱저"로 묘사했다.[6]

치홀트는 라이너에게 자신은 바젤에서 벤노 슈바베의 "예술 감독"이자 미술공예학교의 "코스 디렉터"로 일하고 있다고 말하며 독일에서의 마지막 나날들보다 훨씬 좋은 상황이라고 설명했다.[7] 그런데 치홀트의 입장은 이해가 가지만 이 말은 다소 부풀려진 것이다. 벤노 슈바베에서 치홀트는 반일 근무로 일했고 학교에서도 다른 동료들보다 적게, 일주일에 2시간씩 가르쳤을 뿐이다.[8] 실제로 그는 1920년대 말 잠시 빈에서 함께 일했던 하인츠 알너에게 사실상 일은 하나도 보람이 없고 매달 400 스위스 프랑으로 버텨야 한다며 불평을 토로했다. 오랫동안 연락이 없었던 것을 변명하며 그는 이렇게 말했다. "내 상황이 당시 최악이었다는 걸 알아주길 바라네. 난 역경을 이겨내려고 안간힘을 써야 했어. 편지에 붙일 우표값도 내기 힘든 처지였다네."[9] 이 역시 자신의 무소식을 변명하느라 다소 과장 섞인 말이었겠지만 실제로 치홀트의 재정 상태는 1941년 비르크호이저 출판사의 타이포그래퍼로 채용되기 전까지 좋지 않았다. 그사이 치홀트는 간헐적으로만 만족스러운 디자인 일을 얻을 수 있었으며, 그것도 대부분 작은 출판사나 갤러리에서 들어온 일이었다.

먼 훗날 치홀트는 (조금은 사실과 다르게) "이주민 치홀트에게 금지되지 않은 것은 글쓰기밖에 없었다"고 회상했다.[10] 그가 스위스 정기간행물에 글을 쓰고 원고료를 받았는지는 명확하지 않다. 치홀트는 스위스에 오자마자 베른에 있는 스위스 타이포그래퍼협회가 1933년 초부터 발행하기 시작한 취리히 저널 『TM』과 돈독한 관계를 맺었는데, 그해 7월 스위스에 오기 바로 전달에 실린 글을 고려하면 『TM』과의

4. 스위스에서 레너가 일을 맡게 된 것도 스위스 언론에 실린 한스 에크슈타인의 글의 영향이 컸다. 레너는 스위스에 1년간 머물렀지만 치홀트와 연락을 취한 것 같지는 않다. 버크의 『파울 레너』139~143쪽 참조.

5. 라이너가 치홀트에게 보낸 1934년 5월 26일 편지.

6. 라이너가 치홀트에게 보낸 1934년 7월 27일 편지.

7. 치홀트가 라이너에게 보낸 1934년 5월 23일 편지.

8. 1942년 수업 시간표에 나와 있다. 이 자료를 알려준 후안 헤수스 아라우시에게 감사드린다. 1972년에 쓴 자전적 글에서 자신은 뮌헨에서 8년 동안 가르친 것 외에 선생 노릇을 한 적 없다고 말한 걸로 봐서 치홀트는 바젤에서 그가 가르쳤던 사실이 기억되길 바라지 않았던 듯하다. 틀림없이 그는 자신이 가르친 이후 바젤 학교와 동의어가 되어버린 스위스 타이포그래피와 연결되기를 원하지 않았을 것이다.

9. 치홀트가 알너에게 보낸 1934년 10월 19일 편지.

10. 「얀 치홀트: 타이포그래피 스승」, 24쪽.

관계는 그 전부터 있었던 셈이다. 실제로 치홀트는 『TM』의 초기 구상에 얼마간 공헌한 듯하다. 1929년 초 쿠르트 슈비터스는 동우회 회원들에게 발송한 소식지를 통해 "치홀트가 스위스에서 새로운 정기간행물을 준비하는 두 명의 사람들과 연락을 취하고 있다"고 밝혔는데 그중 한 명은 틀림없이 『TM』을 인쇄했던 프레츠 인쇄소의 아트 디렉터 발터 실리악스였을 것이다.[11] 실리악스는 『TM』의 공동 창간인이자 제작 담당자였다. 또한 『TM』의 원래 부제는 "타이포그래피 사진 그래픽 인쇄"였는데 이는 치홀트가 1930년 스체민스키에게 만들고 싶다고 말한 저널 제목과 거의 똑같다. 치홀트는 1933년에만 네 편의 글을 『TM』에 실었다. 그중 짧은 글 두 편은 초등학생들에게 가르치는 손글씨 양식에 관한 내용이다. 치홀트는 바젤에서 처음으로 안면을 익힌 사람 가운데 하나인 파울 홀리거가 개발한 서체를 옹호했는데, 그는 치홀트가 처음 바젤에 정착할 때 도움을 준 사람이었다.[12]

　　1935년 동안 치홀트는 멋진 도판과 함께 실린 「비구상예술과 현대 타이포그래피의 관계」를 포함해 몇몇 중요한 글을 『TM』에 실었다. 여기서 그가 했던 제안은 훗날 스위스 타이포그래피의 중요한 초석으로 볼 수도 있다(같은 해 출판한 『타이포그래피 디자인』에도 나오는 내용이다). 그는 새로운 타이포그래피와 '구상' 미술의 관계는 표면적인 닮음이 아니라 작업 방식에 있다고 주장하며 지금은 유명해진

「구성주의자들」(1937년) 전시 포스터로 자신의 관점을 증명했다. 이 포스터는 일반 대중과 동떨어져 있는 타이포그래피라는 분야가 현대미술 그 자체였음을 보여준다.

　　치홀트는 스위스에서 첫 해를 보내며 오래전부터 약속했던 『새로운 타이포그래피』 두 번째 판 대신 다른 타이포그래피 책을 내야 한다고 느꼈다. 그는 두 번째 판에 작품을 포함시키려 했던 임레 라이너에게 그 책은 이제 나오지 않을 거라고 설명했다. 당시 치홀트는 벤노 슈바베와 새로운 타이포그래피 책, 즉 『타이포그래피 디자인』에 관한 출판 계약을 마무리하고 있었다.[13] 치홀트가 자문 역할을 했음에도 벤노 슈바베의 소유주는 당시 트렌드에 맞춰 책을 A5 판형으로 만들자는 치홀트의 의견에 회의적이었다. 사실 그가 라이너나 다른 사람들에게 받은 자료들은 A4에 더 적합한 크기였다.[14] 벤노 슈바베와 치홀트는 선주문을 200부

11. 동호회 소식 25호, 1929년 2월 28일. 『'새로운 광고 디자이너' 동우회: 1931년 암스테르담 전람회』 124쪽에서 재인용.

12. 치홀트가 바젤에서 쓴 첫 편지 주소에는 "홀리거 전교"라고 쓰여 있다.

13. 원래 치홀트는 『새로운 타이포그래피』를 발행한 독일 출판사와 동일한 기관이었던 스위스 인쇄교육연합과 『타이포그래피 디자인』 출판을 논의하고 있었다. 치홀트가 스체민스키에게 보낸 1934년 5월 28일 편지.

14. 치홀트는 이런 이유로 라이너에게 다른 자료가 필요하다고 말했다. 그러나 결국

이상 받게 되면 책을 출간하는 데 동의하고 다음과 같은 (약간 과장된) 안내서를 발행했다.

> 5000부나 발행된 치홀트의 『새로운 타이포그래피』(1928년)가 단 1년 만에 모두 팔리고 그 이후 절대 구할 수 없었음을 기억해야만 한다. 이 책의 새로운 판인 『새로운 타이포그래피 핸드북』은 언제 나올지 장담할 수 없다. 따라서 이 책 『타이포그래피 디자인』(재탕이 아닌 완전히 새로운 책)은 많은 이들에게 환영받는 새로운 출판물이 될 것이다(원문 이탤릭 강조).

일부 리플릿은 마치 손으로 추가한 것 같은 타자기 스타일의 서체로 "지금까지 거의 1000부의 주문을 받았습니다"라는 글이 대각선으로 가로질러 중첩 인쇄되어 발행됐다. 이는 아마 교활한 마케팅 술책이었을 테지만, 만약 이것이 진실에 근접한 사실이라면 이 무렵 치홀트가 이미 국제적으로 널리 알려졌음을 보여주는 증거로 받아들여야 할 것이다. 어떤 경우든 목표는 달성되었고 책은 1935년 여름 제작에 들어갔다. 체코슬로바키아에서는 프란티셰크 칼리보다가 발 벗고 나서서 프라하에 근거를 둔 체코 내 독일 그래픽교육연합이 배포한 안내서를 홍보할 정도로 치홀트의 책에 관심을 보였다. 이는 치홀트가 책에 체코인인 수트나르와 로스만의 작업을 싣는 데 영향을 주었을 것이다.

본래 동유럽을 가깝게 느껴왔던 치홀트는 스위스에서 첫 해를 보내며 취업 여건이 생각보다 좋지 않음을 깨닫고 동유럽 쪽으로 눈을 돌렸다. 칼리보다와는 아마 로스만을 통해 연락이 닿았을 것이다. 건축을 공부한 칼리보다는 영화와 타이포그래피에도 많은 관심을 가졌다. 몇몇 잡지를 디자인한 그는 1938년 잡지 『텔레호르』를 창간하고 편집과 디자인을 도맡았다. 치홀트가 직접 진행하는 특집 리뷰를 비롯해 이 잡지의 계획은 원대했지만 첫 호만 발간되고 그쳤다. 창간호 특집은 모호이너지였다. 마침 체코에서는 칼리보다가 기획한 모호이너지 순회전이 열리던 참이었다. 푸투라로 조판된 이 책은 전부 소문자로 되어 있으며 절제된 타이포그래피가 매우 인상적이다. 글은 체코어와 영어, 프랑스어, 독일어로 번역되어 실렸으며 이미지도 전부 컬러였는데 이런 제작상의 비용 부담이 아마 창간호만 나오고 끝나는 데 일조했을 것이다.

바젤로 이사 온 지 얼마 지나지 않아 치홀트는 프라하에 있는 라디슬라프 수트나르에게 연락해 혹시 선생이나 디자이너 자리가

『타이포그래피 디자인』에는 라이너의 작업이 하나도 실리지 않았다. 라이너가 치홀트에게 보낸 1938년 1월 5일 편지.

있는지 물었다. 치홀트는 자신이 스위스에 정착할지 아직 확실히 정해지지지 않았다고 언급했다. 수트나르는 프라하 주립 그래픽미술학교 교장이었지만 치홀트에게 확답을 할 수 없었다. "주가 운영하는 학교의 교사가 되려면 먼저 자치주의 시민이 되어야 하고 수업은 반드시 체코어로 진행되도록 정해져 있습니다."[15] 덧붙여 그는 이곳의 교사 월급은 생활을 꾸려나가기에 충분치 않다고 경고하며, 경쟁이 치열한 프라하보다는 스위스의 "작은 마을"에서 일자리를 알아보는 것이 아마 나을 거라고 조언했다.

치홀트는 선조들의 고향 폴란드에 있는 스체민스키에게는 비슷한 제의를 하지 않았지만 계속 연락을 유지하며 그의 작업을 높이 평가했다. 치홀트는 늘 자신의 견해를 확신했고 글쓰기에 대해 다른 사람의 조언을 구하지 않았지만 스체민스키에게는 (결국 『타이포그래피 디자인』으로 정해진) 책의 제목에 대해 어떻게 생각하는지 의견을 물었다. 스체민스키의 이론적 관점에 대한 치홀트의 존중은 몇몇 폴란드 디자이너들의 글을 읽은 데서 비롯됐다. 치홀트는 폴란드의 새로운 타이포그래피에 대한 글을 쓰기 위해 개인적으로 그 글들을 독일어로 번역하는 일을 의뢰하기도 했다. 또한 치홀트는 스체민스키가 보내준 학생들의 수업 결과물에 대해 그답지 않게 다른 여지를 열어두었다.

당신은 나와 매우 다른 접근법을 따르는군요. 주로 화가의 관점으로 지면에 타이포그래피 형태값을 분포시키는 방식 말입니다. 또 당신은 스스로 포괄적인 화면 배분을 억제하고 있습니다. 어찌 됐든 저는 당신의 작업에서 잘 정의된 경계를 가진 묶음을 거의 찾아볼 수 없습니다. 아마 이를 두고 포괄적인 디자인이라고 묘사할 수도 있습니다. 반대로 또 다른 종류의, 선들과 단위 묶음이 상대적으로 중립적 토대로 나아가는 압축적인 디자인도 가능하겠지요. 후자가 더 적은 기법상의 어려움과 밀접한 관계가 있기 때문에 당신은 내 작업에서 이를 더 자주 발견할 수 있을 것입니다. 제 의견으로는 두 종류의 디자인 모두 똑같이 정당합니다. 개인적으로 저는 작업할 때 외부의 기술적 필요에 더 영향을 받는 편이고, 그로부터 디자인 법칙을 끌어냅니다.[16]

추상미술이 타이포그래피에 끼친 영향은 새로운 타이포그래피의 특징이자 긍정적인 덕목이었지만, 치홀트는 자신의 접근법이 인쇄 공예에 대한

15. 수트나르가 치홀트에게 보낸 날짜 미상의 편지. 1934년경.
16. 치홀트가 스체민스키에게 보낸 1934년 5월 3일 편지.

애착에서 더 많이 뻗어 나왔음을 인식하고 있었다. 새로 나올 책의 제목에 관해 치홀트는 이렇게 말했다. "제목은 '형태로서 타이포그래피', 혹은 '디자인으로서 타이포그래피' 정도를 생각하고 있는데 어떤 게 더 나아 보이나요?"[17] 스체민스키는 이렇게 답했다.

> 제가 보기에 그건 책의 각도(Tendenz)에 달린 것 같군요. 만약 그 책이 목적에 맞는 구성이나 적합성 쪽에 기울어져 있다면 "디자인으로서 타이포그래피"가 되어야 할 것입니다. 그러나 만약 그 책이 동시대 타이포그래피를 '조망'하는 것이라면 일부 작품들의 과도한 예술적 성향을 고려할 때 "형태로서 타이포그래피"가 더 좋을 것입니다.[18]

치홀트는 또한 스체민스키가 가르쳤던 미술학교에서 나온 인쇄물이나 (그가 손을 본) 학생들의 작업이 소개된 짧은 부분을 스체민스키가 직접 디자인해서 싣는 건 어떠냐고 제안하기도 했다. 스체민스키는 폴란드는 스위스만큼 종이가 좋거나 싸지 않기 때문에 이를 어렵다고 여겼다(결국 『타이포그래피 디자인』에 실린 스체민스키의 작업은 『기능적 타이포그래피』 표지 하나뿐이다). 프랑스어와 영어 그리고 체코어로 책 내용을 소개하는 별도의 소책자에 체코어를 포함시킨 것도 치홀트였다. 프랑스어나 영어는 스위스 출판사로서도 당연히 포함시킬 만한 언어지만 슬라브어는 치홀트의 관심사를 반영하는 것이었다. 그는 폴란드어를 포함시키는 것은 폴란드가 주목할 만한 문화적 가치가 없다는 널리 퍼진 잘못된 생각에 맞서 싸우는 것이라고 느꼈다.

스체민스키의 그림에도 경탄했던 치홀트는 최근 몬드리안과 아르프의 작품을 전시한 바젤 미술협회에서 그의 전시를 열자고 제안하기도 했다. 치홀트는 다음과 같이 소리 높였다. "스위스는 현재 대부분의 그림이 거래되는 곳입니다. 미국보다 더 거래가 활발하고, 더욱이 대부분 현대미술이지요." 그는 재정 상황이 좋지 않았음에도 불구하고 스체민스키의 작품을 몇 점 갖기를 열망했다. 그는 스체민스키에게 혹시 석판화 작품은 없는지, 돈 대신 다른 것을 보내면 안 될지 물어보며 다음처럼 말했다. "비록 제가 처한 상황이 현재 그다지 장밋빛은 아니지만, 당신 작품을 한두 점 살 수 있으면 참 좋겠습니다."[19]

411

17. 치홀트가 스체민스키에게 보낸 1934년 5월 28일 편지.
18. 스체민스키가 치홀트에게 보낸 날짜 미상의 편지. 1934년 7월경.
19. 치홀트가 스체민스키에게 보낸 1934년 5월 3일 편지.

능동적 도서: 얀 치홀트와 새로운 타이포그래피

스위스에 정착한 지 2년 정도 흐르자, 치홀트는 과거 자신이 그리던 새로운 타이포그래피 지형에서 그다지 비중을 차지하지 않았던 몇몇 나라에서 마음이 맞는 사람들과 친분을 쌓을 수 있었다. 1934년 스페인의 현대미술 저널 『가세타 데 아르테』의 편집자 에두아르도 웨스테르달은 치홀트에게 연락해 저널의 표지 디자인과 글을 부탁했다. 요청을 수락한 치홀트는 『타이포그래피 디자인』을 출간한 후 이어서 스페인어판을 만들자고 제안했지만 이는 웨스테르달의 재정적 실패로 실현되지 않았다.[20]

『타이포그래피 디자인』의 출간이 임박할 무렵 치홀트의 국제적 명성은 점점 높아지고 있었다. 책이 출간될 즈음인 1935년 8월, 그와 에디트는 덴마크 식자공협회의 초청으로 덴마크로 강연 여행을 떠났다. 그들은 나치의 손아귀를 피하기 위해 프랑스와 벨기에를 경유해 먼 길을 돌아가야만 했다. 또한 당시에는 다른 나라로 돈을 보내는 일이 쉽지 않았을 때라 덴마크에서 받은 강의료 3회분을 스위스로 가져올 수 없었던 치홀트와 에디트는 돌아오는 길에 쇼핑으로 돈을 다 써버려야 했다. 『타이포그래피 디자인』에는 덴마크어판이 동시에 출판될 것이라는 내용이 적혀 있었지만, 그 책은 1937년이 되어서야 출간되었다. 아마 치홀트가 스톡홀름에서 했던 강의가 촉발한 것이라 생각되는 스웨덴판 역시 같은 해 출판되었고, 네덜란드어판은 1938년 포르템베르게가 망명 시절 많은 일을 했던 프란츠 뒤아이르에서 출간되었다. 그렇게 이 책은 북유럽에서 국제적 명성을 얻어갔다(하지만 아직 비[非]게르만어파로는 번역되지 않았다).

618~619

중립을 표방한 스위스 정부는 독일에서 이주해온 사람들에게 모든 정치적 활동을 금했고, 치홀트 역시 자신을 위험에 빠뜨릴지도 모를 정치 근처에는 얼씬도 하고 싶지 않았을 것이다. 『새로운 타이포그래피』에서 보이는 사회주의 유토피아적 수사를 『타이포그래피 디자인』에서는 찾아볼 수 없는 이유도 일부 여기에서 찾을 수 있다. 덧붙여 치홀트로서는 주요 클라이언트인 출판사들이 이미 자신을 꺼리는 마당에 그들과 더 소원해질 위험을 감수하고 싶지 않았을 것이다. 『타이포그래피 디자인』은 (미세한 간격이나 구두점 같은) 세세한 본문 타이포그래피를 더 많이 다루면서 북 디자인에 대한 치홀트의 관심을 반영하고 있다. 이는 『새로운 타이포그래피』에서 거의 건드리지 않았던 주제이다. 『타이포그래피

20. 치홀트가 웨스테르달에게 보낸 1936년 4월 7일 편지와 웨스테르달이 치홀트에게 보낸 1936년 4월 19일 편지. 웨스테르달 아카이브. 치홀트는 원고료는 요청하지 않았으며 번역 저작권으로 100 스위스 프랑을 요구했다. 또한 『텔레호르』 다음 호에 바우마이스터를 특집으로 다룬 『가세타 데 아르테』에 대한 리뷰를 쓴다고 약속했다. 아마 치홀트의 주소를 웨스테르달에게 알려준 사람이 바우마이스터였던 듯하다.

코펜하겐에서 열린 치홀트의 강연 초청장과 강연장 모습.
1935년. 청중은 400~500명 정도였으며 그가 독일어로
말하면 다른 사람이 통역해주는 방식으로 진행됐다.
강연 주최는 타이포그래피 기술협동조합이었으며 덴마크
식자공협회의 후원을 받아 이뤄졌다.

디자인』에 실린 도판 중 상당수는 치홀트 자신의 작업이나 뮌헨 학교 학생들의 작업이다. 실제로 서문에 해당하는 글에서 치홀트는 이 책은 어떤 면에서 학교에서 수업한 경험을 담고 있다고 밝혔는데, 그만큼 그는 뮌헨에 있을 때 확실히 자리를 잡지 못했지만 그곳에서 펼쳤던 교육 활동을 자랑스러워했다.

610~617

『타이포그래피 디자인』은 재질 면에서 특별한 완성도를 지닌다. 치홀트는 책의 중간중간 다양한 종이를 삽입한 후 도판들을 꽉 차게 인쇄해서 텍스트가 있는 본문보다 두드러져 보이게 했다. 이러한 방식은 글과 도판을 광택지에 교조적으로 통합한 『새로운 타이포그래피』보다 훨씬 비관습적이고 유쾌한 책으로 만들어준다.

치홀트는 중앙 축에 정렬한 "낡은 타이포그래피"는 "장식적"이며 "합목적성"에 반대된다고 비판하면서 비대칭 디자인이 현대적 요구를 가장 잘 충족시킨다는 그의 믿음을 재차 확인했다. 하지만 그는 "중앙 축에 정렬한 타이포그래피의 장점을 공정하게 평가해야 한다"고 말하며 일부 수용하는 뜻을 내비쳤다. 그는 원칙적으로, 중앙 축은 구성 요소를 강하게 묶어주기 때문에 좀 더 다양한 활자 크기와 선 길이를 수용할 수 있으며 식자공의 작업을 어떤 점에서 쉽게 만들어주는 측면이 있다고 설명했다.[21] 또한 『타이포그래피 디자인』이 출간된 해, 치홀트는 『TM』에

621~622

「올바른 중앙 정렬 조판」이라는 제목의 글을 실었다. 이 짧은 글의 뉘앙스는 마지못해, 말하자면 '정말 그래야 한다면 올바르게 해야만 한다'라고 말하는 것처럼 느껴진다. 치홀트에게는 (그것이 어떤 종류든) 나쁜 타이포그래피보다 고통스러운 것은 없었다. 내용에 맞는 형식의 타당성을 존중한 그의 관점은 "모든 주제에 현대적인 옷을 입히는 건 어떤 변명도 통하지 않는다"는 말에도 잘 드러난다. 아찔할 정도의 변증법으로 그는 중앙 정렬된 타이포그래피에 대해 다음처럼 주장했다. "그것은 예술이다, 혹은 예술이 될 수 있다(하지만 오늘날의 예술은 아니다!)."[22] 하지만 이는 낡은 타이포그래피가 여전히 활발히 살아 있음을, 그리고 스위스에서의 활동과 관련해서 치홀트가 여기에 주의를 기울이고 있다는 표시였다.

치홀트의 글에서 명백히 모습을 드러낸 낡음과 새로움 사이의 흥미로운 긴장 관계는 『타이포그래피 디자인』이 영국에서 즉각적인 반응을 불러일으키는 데 공헌했고, 이는 공고하게 지속된 영국과 치홀트 사이의 오랜 인연으로 이어졌다.

21. 『타이포그래피 디자인』 12, 14, 23쪽(원본 이탤릭). 『비대칭 타이포그래피』 20~21쪽, 24쪽.
22. 매클린의 번역. 『얀 치홀트: 타이포그래퍼』 127~128쪽.

영국과의 관계

1969년 치홀트는 영국 왕립미술협회가 수여한 명예 훈장(1965년)에 대해 언급하며 자신이 "영국 문명"에 큰 빚을 졌다고 고백했다. 에드워드 존스턴과 에릭 길이 글자 디자이너로서 그에게 끼친 영향과 더불어 그는 무엇보다도 영국의 고전 타이포그래피 부흥의 귀감이 됐던 잡지 『플러런』이 자신에게 "깊고 지속적인 영향"을 미쳤다고 말했다.[23] 물론 이는 성숙한 전통주의자로 돌아선 치홀트가 한 말이라는 점을 감안해야겠지만, 영어가 공용어였던 스위스로 이주한 초기부터 치홀트가 영국 쪽 문헌을 편애했다는 증거들이 있다.[24] 『플러런』 마지막 호가 1930년에 발행됐음을 고려하면, 아무리 늦어도 스위스 이주 초기에는 그 잡지를 접했을 것이다.

치홀트는 1930년대 초반 영국의 정기간행물 『커머셜 아트』에 글을 실은 적이 있지만 1932년 잡지 이름이 『커머셜 아트 앤드 인더스트리』로 바뀐 뒤로는 관계가 흐지부지해졌다. 이후 스위스로 온 다음 치홀트는 영국과 좀 더 개인적인 관계를 맺기 시작했다. 1935년 3월 초 그는 바젤에서 화가 벤 니컬슨과 조각가 바바라 헵워스의 방문을 받았다. 둘의 작품은 당시 스위스 루체른 미술관에서 열린 전시 '정, 반, 합'에 전시되고 있었다. 치홀트가 도록 디자인을 맡은 이 전시에는 브라크와 키리코, 칸딘스키, 클레, 피카소 등 쟁쟁한 예술가들이 참여했으며 그중에는 아마 헵워스와 니컬슨에게 치홀트를 소개했을 피트 몬드리안과 한스 아르프도 포함되어 있었다.[25] 치홀트는 그들의 작업에 경의를 표하고 즉시 니컬슨과 서신 왕래를 시작했다. 프라하의 수트나르에게 일자리를 알아봐달라고 부탁했다가 퇴짜를 맞고 낙심해 있던 치홀트는 이번에는 니컬슨을 통해 영국에서 정규적인 일자리를 얻을 가능성을 타진해보기로 했다. 독일을 탈출한 많은 사람들에게 그랬던 것처럼 치홀트에게 영국은 나치로부터 좀 더 떨어진 안전한 피신처로 보였을 것이다. 그는 니컬슨에게 『타이포그래피 디자인』 리플릿을 몇 부 보내면서 런던의 취업 전망을 물었다. 니컬슨은 주변의 지인들에게 조만간 출간될 치홀트의 새 책을 홍보했는데, 그중 런던에서 활동하던 미국의 포스터 미술가 에드워드 맥나이트 코퍼가 있었다.

605~606

23. 베르톨트 볼페, 「얀 치홀트에게 바치는 헌사」, 『얀 치홀트: 타이포그래퍼이자 활자 디자이너 1902~1974』, 17~18쪽.

24. 1935년 2월에 쓴 「활자 혼용」 170쪽에서 치홀트는 바로 전해에 나온 A. F. 존슨의 『활자 디자인』의 내용을 언급했다(영어 번역은 627쪽 도판 참조). 훗날 치홀트는 자신이 소장한 광범위한 책들이 주로 영어 책이라고 말했다. 「얀 치홀트: 타이포그래피 스승」 29쪽.

25. 니컬슨은 1934년 파리에서 몬드리안, 피카소, 브라크, 아르프를 방문했다.

오늘 저녁 코퍼를 만나 당신 책에 대해 이야기했더니 하나 신청하겠다며 친구가 되고 싶다는 말을 꺼내더군요. (홀브룩) 잭슨과 (존) 파이퍼 역시 각각 한 권씩 신청하겠다고 합니다. 제가 그에게 이곳의 서점 즈웸머를 통해 주문하는 게 제일 좋다고 말했습니다. 이야기하는 도중 제가 당신이 영국에서 일자리를 얻고 싶어 한다고 했더니 코퍼가 말하길, 자신이 당신 작업을 매우 존경하고 있으며 아마 런던에서 정말 고무적인 제안을 할 사람을 찾을 수 있을 거라고 하는군요. 그가 곧 당신에게 편지를 쓸 겁니다.[26]

코퍼는 1927년부터 약 3년간 윌리엄 크로퍼드의 런던 광고 에이전시에서 일하면서 베를린 지사를 방문한 적이 있다. 크로퍼드에서 함께 일하던 동료 애슐리 해빈든과 그는 당시 영국에서 현대적 양식으로 작업하던 몇 안 되는 상업미술가였다. 해빈든은 런던의 서점을 통해 그가 접한 독일 출판물로부터 직접 영감을 얻었는데, 그중에는 치홀트의 책도 몇 권 포함되어 있었다.[27]

치홀트는 니컬슨에게 미술 평론가 허버트 리드에게 그가 쓴 『아트 나우』와 『예술과 산업』의 증정본을 보내줄 수 있을지 물어봐주기를 부탁했다. 니컬슨은 치홀트의 부탁을 들어주었고 답장에 "리드 역시 당신 작업을 매우 존경한다고 말했다"고 썼다.[28] 니컬슨이나 헵워스와 마찬가지로 리드 역시 런던 햄스테드의 보헤미안 지구에 예술가들의 스튜디오가 밀집한 몰이라는 곳에 살고 있었다. 실제로 이 지역에는 모더니스트 예술가들의 공동체가 번성했다. 치홀트가 처음 런던을 방문했을 때 연락했던 헨리 무어가 근방에 살았고, 1938년 피트 몬드리안이 런던에 잠깐 살았던 곳도 인근이었다. 리드는 후에 이곳을 "15세기 이탈리아 문예부흥 시기 피렌체나 시에나에서 활동했던 미술가들처럼" 함께 살면서 작업하던 "신사 예술가들의 둥지"로 묘사했다.[29] 이들은 1933년 6월 '유닛'이라는 그룹을 만들고 『유닛 원』(1934년)이라는 출판물을 발행했다. 부제는 "영국의 현대 건축, 회화, 조각 운동"이었으며 리드가 편집을 맡았다.[30] 얼마 지나지 않아 이 모임은

26. 니컬슨이 치홀트에게 보낸 1935년 3월 14일 편지.
27. 킨로스, 「영국으로 이주한 그래픽 디자이너들」, 38쪽.
28. 이들 책의 두 번째 판은 1934년 베를린에서 헤르베르트 바이어가 디자인했기 때문에 리드는 새로운 타이포그래피에 대해 잘 알고 있었다. 킨로스, 「허버트 리드의 예술과 산업: 역사」, 39~43쪽.
29. 리드, 「1930~40년의 영국 미술」, 5쪽.
30. 여전히 빈틈없이 모더니스트들의 자료들을 모으던 치홀트는 니컬슨에게 보낸 첫 편지에서 이 책이 계속 발행되고 있다면 어떻게 얻을 수 있을지 문의했다. 치홀트가 니컬슨에게 보낸 1935년 3월 8일 편지.

독일에서 망명 온 저명한 미술가와 건축가들이 속속 합세하면서 점차 확장되었다.

치홀트는 런던에서 "자신의 관심을 대변해준 것을" 니컬슨에게 감사하며 런던의 일자리에 대해 계속 문의했다.

> 무엇보다도 저는 맥나이트 코퍼 씨가 저에게 맞는 자리를 발견할 가능성이 있는지 몹시 알고 싶습니다. 일주일에 35시간 정도 일할 수 있는 자리면 좋겠습니다. 이곳에서처럼 생계 걱정을 하지 않게 말입니다. 혹은 학생들을 가르치는 일도 역시 가능합니다. 당신이 이런 정보를 알고 있으면 좋을 것 같아 말씀드립니다. 어찌 됐든 영국에서 일할 수 있다면 기쁠 겁니다.[31]

치홀트 역시 영국에서 일하는 데 낙관적인 생각을 가지고 있었던 것 같다. 그는 이미 영어를 읽을 수 있었고 니컬슨에게 쓴 편지로 보아 쓰는 데도 큰 문제는 없었다.[32]

코퍼는 브래드퍼드에 인쇄소가 있고 런던에 출판 사무실이 있던 룬트 험프리스 사에 치홀트를 소개시켜 주었다. 런던 지사의 책임자였던 에릭 그레고리는 현대미술 및 디자인에 관심이 많은 사람이었다. 1932년 그 당시 영국 출판 산업의 중심지였던 블룸즈버리에 있는 브래드퍼드 광장으로 회사를 옮기면서 룬트 험프리스는 그곳에 독자적인 디자인 스튜디오를 차렸는데 이곳의 비공식 아트 디렉터가 바로 코퍼였다.

1935년 5월 치홀트는 룬트 험프리스 사와 일할 가능성을 타진해보기 위해 런던으로 여행을 떠났다. 아마도 치홀트는 취업 제의를 받기를 기대했겠지만 회사 측은 어떤 구체적인 약속도 하지 않았다. 대신 브래드퍼드 광장에서 치홀트의 전시를 하자고 제안했다. 이를 준비하기 위해 치홀트는 9월에 다시 런던으로 가 2주 동안 머물렀다. 룬트 험프리스는 1933년 12월부터 주로 영국 밖에서 활동하는 진보적인 미술가와 디자이너들의 작업을 보여주는 전시를 열어왔다. 그동안 열린 전시로는 코퍼와 한스 슐레거[33], 만 레이 등의 전시가 있었고,

31. 치홀트가 니컬슨에게 보낸 1935년 3월 16일 편지.

32. 니컬슨에게 보낸 1935년 3월 8일 편지에서 치홀트는 다음과 같이 말했다. "답장은 영어로 보내도 괜찮습니다. 그럭저럭 잘 읽을 수 있으니까요." 1935년 4월 27일 니컬슨은 치홀트에게 "매우 훌륭한 영어 편지"라고 언급했다. 치홀트는 후에 자신이 펭귄북스에 머물 동안만 영어를 배웠을 뿐이라고 말했으며(1947–49년) 루어리 매클린의 기억에 따르면 그 당시에도 치홀트는 여전히 완벽한 영어를 구사하지 못했다.

33. (제로라는 이름으로도 알려진) 슐레거는 1929년부터 크로퍼드 베를린 지사에서 일했으며 1932년 런던으로 이주해올 때 코퍼에게 도움을 받았다. 킨로스, 「영국으로 이주한 그래픽 디자이너」 45쪽 참조.

1935년 여름 치홀트의 전시가 열리기 바로 전에는 독일 클링스포어 활자주조소의 서체 견본집 전시가 열리기도 했다. 여기에는 치홀트의 새로운 타이포그래피와 완벽히 대조되는 루돌프 코흐의 활자체가 소개되었다(치홀트는 초기에 코흐의 캘리그래피 작업에 잠시 영향을 받았지만 이후 그의 고딕체 작업에 흥미를 완전히 잃었다). 런던을 여행하는 동안 치홀트는 니컬슨과 헵워스를 만나 그들과 친했던 다른 모더니스트 예술가들과 친분을 맺었으며[34] 모노타이프 런던 지사를 방문해 이후 오랫동안 존경한 스탠리 모리슨도 만났다.[35] 그는 런던 지하철 사인의 높은 완성도에 깊은 인상을 받았지만, 그것을 디자인한 사람이 에드워드 존스턴이라는 사실을 알고 이를 당연하게 받아들였다.[36] 또한 첫 번째 런던 방문에서 돌아오는 길에 그는 아르프와 몬드리안, 그리고 장 엘리옹과도 만날 수 있었다.

<div style="text-align:right">33~34, 280</div>

치홀트가 첫 번째 런던 방문에서 돌아온 지 며칠 지나지 않아 이번에는 그의 옛 친구 모호이너지가 런던에 도착했다. 그는 당분간 런던에서 지낼 생각이었다. 1934년 대부분의 시간을 암스테르담에서 보냈던 모호이너지는 1935년 2월 런던을 방문하고 치홀트에게 이렇게 편지를 썼다. "우리는 대단히 기분 좋은 환대를 받았다네. 다른 친구들보다도, 그로피우스와 많은 시간을 함께 보냈지."[37] 그 이전 해 여름에 런던에서 전시를 열고 강연을 했던 그로피우스는 1934년 10월부터 런던에 머물고 있었다. 모호이너지는 그로피우스를 통해 영국에서 그의 운을 시험해보기로 했다. 그는 1935년 4월 2일 치홀트에게 편지를 보냈다.

우리는 런던으로 이사를 하려고 하네(하지만 아무에게도 말하지 말게나)……. 전 세계에 흩어져 있는 친구들 소식을 들으니 희비가 교차한다네. 하지만 당사자만이 실제로 어떤지 말할 수 있겠지. 얀, 자네가 곧 런던에 올 거라고 했으니 어쩌면 우리는 곧 만날 수 있을 걸세.[38]

34. 니컬슨과 리드는 모두 치홀트가 비자를 받을 수 있도록 초청 편지를 보내주었으며, 니컬슨과 헵워스는 자기 집에 머물라고 제안하기도 했다. 치홀트가 그들과 함께 머물렀는지는 불분명하다.
35. 매클린, 『얀 치홀트: 타이포그래피』 63쪽. 매클린은 또한 치홀트가 첫 런던 방문에서 해빈든과 코퍼를 만났다고 언급했다. 하지만 코퍼가 치홀트에게 보낸 1935년 11월 7일 편지는 그들이 아직 만나지 못했음을 시사한다. 코퍼가 치홀트의 전시에 활발히 관여했다는 점을 생각하면 조금 이상한 일이다.
36. 「알프레드 페어뱅크」 301쪽.
37. 모호이너지가 치홀트에게 보낸 1935년 2월 20일 편지. 모호이너지는 1933년과 1934년에 이미 런던을 방문한 적이 있다.
38. 모호이너지가 치홀트에게 보낸 1935년 4월 2일 편지.

당시 그로피우스와 모호이너지는 바우하우스를 부활시키려는 계획을 꾸미고 있었다. 1935년 전 바우하우스 동료이자 모호이너지와 같은 헝가리인 마르셀 브로이어가 런던에 도착하자 그들의 계획은 탄력을 얻었다.[39] 약 2년간 그들이 함께 모여 살던 론 로드 아파트는 바우하우스를 위한 진정한 아지트였다. 2005년 새로 복원되어 아이소콘 빌딩으로 알려진 이곳은 사업가였던 잭&몰리 프리처드가 유닛 그룹의 일원이었던 캐나다 건축가 웰스 코츠에게 의뢰해 세운 건물로 영국에서 바우하우스의 영향을 받은 첫 사례 가운데 하나였다.[40] 프리처드는 1931년 현대적 양식의 주택과 가구를 제공하는 아이소콘이라는 회사를 설립했으며 그로피우스와 MARS 그룹(국제 건축 조직 CIAM의 영국 지부)을 연결해주는 데도 중요한 역할을 했다. 그로피우스를 "디자인 관리자"로 임명한 아이소콘은 브로이어의 긴 안락의자를 포함해 그로피우스와 브로이어가 디자인한 가구들을 제작했다.

모호이너지는 2년간 런던에 머물며 MARS 그룹의 홍보물과 아이소콘의 제품 브로슈어를 디자인했다. 초기에는 다소 불안정했지만 얼마 지나지 않아 임페리얼 항공, 런던 운송국을 포함해 다양한 클라이언트로부터 엄청난 일거리가 쏟아져 들어왔다. 모호이너지는 또한 몇 권의 책과 잡지를 위한 사진 프로젝트를 수행했으며 런던 갤러리에서 회화 전시도 열었다.

1935년 12월 모호이너지는 흥분한 어조로 치홀트에게 그의 다양한 활동에 대해 말했다. "가장 놀라운 일은 말일세, 이 모든 것이 전에는 한 번도 논의된 적이 없었다는 걸세……. 모두 '입에서 입으로' 일어난 일이야. 자네가 직접 와서 이 모든 걸 보게나."[41] 당시 모호이너지는 독일에서 보낸 마지막 해 동안 광범위하게 실험했던 영화제작에 관여하고 있었다. 그가 치홀트에게 보낸 런던 영화사 주소로 된 편지의 아래쪽 여백에는 다음과 같은 추가 설명이 적혀 있다. "나는 지금 여기 런던

39. 그로피우스가 영국 왕립예술학교의 교장이 될 거라는 이야기가 있었지만 그는 외국인 규제법에 의해 자격이 제한되었다. 젠터, 「모호이너지: 과도기」, 88쪽.
40. 그로피우스와 그의 아내 이세는 1937년 3월 미국으로 건너가기 전까지 커다란 스튜디오형 아파트에 머물렀다. 반면 모호이너지와 브로이어는 각각 프랑크푸르트와 베를린에서 "최소 생계(Existenzminimum)"를 위한 현대 주거 모델로 제안된 아주 작은 아파트에 살았다. 브로이어도 그랬을 테지만, 특히 베를린에서 두 번째 부인 시빌과 어린 딸을 데리고 온 모호이너지에게 그 집은 너무 작았기 때문에 둘은 잠시 살다가 다른 곳으로 이사를 갔다. 하지만 모호이너지와 그의 가족은 영국에 체류할 동안 계속 햄스테드 지역에 살았다. 앨러스터 그리브 『아이소콘』 23~24쪽 참조.
41. 모호이너지가 치홀트에게 보낸 1935년 12월 17일 편지. 한편 모호이너지가 베를린에 있을 때 함께 일했던 헝가리 사진가 죄르지 케페슈 역시 런던에서 모호이너지와 합류했으며 후에 그를 따라 미국으로 건너갔다. 모호이너지의 소중한 조력자였던 케페슈는 과거에 치홀트에게 작업 샘플을 보내며 앞으로 낼 책에 자신의 작업을 포함시켜줄 수 있는지 물어보았다. 케페슈가 베를린에서 치홀트에게 보낸 날짜 미상의 편지.

영화사 스튜디오에서 일하고 있네. 허버트 웰스의 새 영화 「다가올 세상」의 특수 효과를 맡고 있지." 그가 말한 스튜디오는 1931년 말 런던에 도착한 이래 놀랄 만큼 짧은 시간 내에 영화 제국을 세운 자칭 영화계의 거물 알렉산더 코르더가 소유한 쉐퍼튼 스튜디오로 당시 유럽에서 가장 큰 필름 세트장이었다. 헝가리 출신이었던 코르더는 헝가리 출신 작곡가 미클로시 로자와 시나리오 작가 에머릭 프레스버거를 비롯해 많은 중앙 유럽 망명자들을 자신의 스튜디오에 고용했는데, 모호이너지 역시 마찬가지 맥락에서 이 스튜디오에서 일한 것이 자연스러워 보인다. 모호이너지가 만든 실험 영화 「빛 설치, 흑-백-회색」을 본 「다가올 세상」의 특수 효과 책임자는 그에게 영화 시퀀스를 의뢰했다.[42] 일중독으로 유명한 모호이너지는 1935년 11월 말에서 12월 중순까지 브래드퍼드 광장에 위치한 룬트 험프리스 런던 사무실에서 열린 치홀트의 전시를 보기 위해 잠시 영화 스튜디오와 헤어져야 했다.

> 자네의 전시에 따뜻한 축하의 말을 전하네. 난 그걸 보느라 오후 작업을 통째로 날려버렸어. 전시는 매우 유쾌하게, 애정과 이해를 담아 이뤄졌더군. 이 전시를 기획한 사람들은 자네에게 굉장한 호의를 가진 모양일세. 그리고 전시장에서 사람들이 나누는 말을 들었는데, 자네가 여기서 타이포그래피에 관한 한 확고한 권위를 가졌다고 하더군. 여기 전시 소개가 실린 『셀프 어필』을 한 부 보낼 테니 한번 보게나. 여기에는 자네 역시 나와 함께 바우하우스에서 책을 만들었다고 적혀 있군. 즉 사람들은 유럽 대륙에서 만든 새로운 거라면 뭐든지 자네가 관여했다고 믿고 있는 셈이지. 난 여기에 아무런 불만이 없네. 나로서는 자네의 평판에 대한 논쟁을 지켜보는 게 훨씬 좋으니 말일세. 더군다나 자네는 이곳에 오고 싶어 하잖아. 영국인들은 전문가들, 특히 자신의 분야에서 무언가를 성취한 사람들만을 소중하게 여기지. 일자리 허가를 담당하는 내무성 사무관들도 이를 중요하게 생각한다네.[43]

모호이너지의 편지에는 친구가 이룬 성취를 다소 부러워하는 뉘앙스가 숨어 있다. 어쨌거나 치홀트가 사용하기 전에 '새로운 타이포그래피'라는

42. 모호이너지가 작업한 영상은 90초만 영화에 포함되었다. 영화에 나오는 미래주의 세트의 디자인은 처음에는 웰스가 추천한 페르낭 레제가 맡았고, 뒤이어 르코르뷔지에가 작업했지만 모두 퇴짜를 맞았다. 결국 세트 디자인은 알렉산더의 동생 빈센트 코르더가 『새로운 건축을 향하여』에서 영감을 얻어 디자인한 것으로 결정됐다. 모호이너지는 1930년 이래 빈센트 코르더와 친분이 있었다. 테렌스 젠터의 「모호이너지」 88쪽과 「모호이너지의 영국 사진」 663쪽 참조.
43. 모호이너지가 치홀트에게 보낸 1935년 12월 17일 편지.

말을 처음 만든 사람은 그였으니 말이다. 그보다 2년 전 코퍼는 룬트 험프리스의 첫 번째 전시 대상으로 모호이너지를 제안했지만 모호이너지의 불만족으로 논의가 결렬된 듯하다.[44] 그로피우스에게 보낸 편지에서 모호이너지는 분명히 치홀트가 자신에게 얼마간 빚진 게 있지만 그 때문에 소중한 우정을 망치고 싶지 않다고 언급한 적이 있다. 모호이너지는 "치홀트는 최고의 감각과 전통적인 야망을 품은 뛰어난 서적 타이포그래퍼라네. 나 역시 타이포그래피 작업을 하긴 했지만, 모든 그래픽 기법을 통합하기 위한 준비를 원했기 때문이었지"라고 설명했다.[45] 이러한 관찰은 다재다능했던 모호이너지와 전문 타이포그래퍼 치홀트 사이의 차이를 드러낼 뿐 아니라, 모호이너지가 치홀트의 성숙한 모더니즘 작업에서 부활한 고전주의를 인식하고 있었음을 보여준다. 이러한 판단은 약 한 달 전에 받은 『타이포그래피 디자인』을 보고 내린 것이었다. 모호이너지는 치홀트의 새 책에 전폭적인 지지를 보냈다.

> 자네 책은 현대 타이포그래피가 달성한 최고의 아름다움을 지녔네. 이건 고전이야. 새로운 타이포그래피가 이렇게 품위 있고, 정직하고, 통찰력 있고, 지적이며, 사려 깊은 세부를 지닌 채 단일한 아름다움과 자연스러움을 갖춘 책에서 그 모습을 드러내는 걸 보니 극도로 기쁘다네. 어떤 흠도 찾을 수 없군. 한마디로, "축하하네."[46]

룬트 험프리스에서 치홀트의 전시를 감독한 코퍼 역시 저자에게서 직접 『타이포그래피 디자인』을 받고 칭찬의 말을 전했다. "당신의 다른 책들과 마찬가지로 책의 디자인과 거기에 담긴 생각들이 유쾌하고 흥미롭습니다."[47] 책 출간에 맞춰 열린 이 전시는 저자로서 치홀트의 명성에 확실히 보탬이 되었다. 룬트 험프리스는 '얀 치홀트의 타이포그래피 작업'이라는 제목의 소책자를 만들어 전시를 홍보했는데, 이 책에 실린 서문에는 영국 특유의 신중함이 묻어난다.

> 우리는 치홀트 선생의 작업을 소개할 기회를 얻게 되어 기쁘게 생각합니다. 하지만 그렇다고 우리가 그의 타이포그래피 원칙을 그대로 신봉한다는 말은 아닙니다. 단지 우리가 높이 평가하고 있는 그의 작업이 스스로 뛰어난 장점을 증명하기를 열망할 뿐입니다.

624

44. 젠터의 「모호이너지」 86쪽과 「영국에서의 모호이너지」 9~11쪽 참조. 코퍼는 매우 원만한 성격이었다. 논의가 깨진 것은 아마 모호이너지의 울컥하는 성미 때문이었을 것이다.
45. 모호이너지가 그로피우스에게 보낸 1935년 12월 16일 편지. 「영국에서의 모호이너지」 부록.
46. 모호이너지가 치홀트에게 보낸 1935년 11월 3일 편지.
47. 코퍼가 치홀트에게 보낸 1935년 11월 7일 편지(라이프치히 국립도서관).

능동적 도서: 얀 치홀트와 새로운 타이포그래피

영국에서 새로운 타이포그래피에 대한 환대의 열기는 치홀트의 전시가 열리기 전에 이미 달아오르고 있었다. 인쇄 역사가 해리 카터는 『새로운 타이포그래피』를 읽고 이해심 있는, 그러나 비평적으로 검토한 리뷰를 썼다. 영국의 정기간행물 『오늘의 디자인』에 실은 짧은 기사를 통해 그는 "기능주의에 대한 이론적 신념"의 한계를 이렇게 평가했다.

> 최고의 역량을 갖춘 합리적 기술자로서 인쇄공에게 합목적성을 요구하는 그들의 슬로건은 건전한 효과를 불러오지만, 때때로 잘못된 신념으로 이어질 수도 있다. 예를 들어 효율적인 것은 필연적으로 아름답다는, 혹은 실용적 기능과 기술적으로 연결되어 있기 때문에 사물은 미술이 응용된 물체라는 믿음 말이다. 독일의 모더니스트들은 이런 오류를 극단까지 포용했다.

카터는 나아가 『새로운 타이포그래피』는 "매우 값어치 있는 책이다. 왜냐하면 논리적으로 받아들일 수 있는 일관된 방식으로 인쇄의 예술적 본성을 재고하기 때문이다"라고 평했다. 하지만 그는 치홀트가 식자공이나 인쇄 기술자를 독자로 고집한 것은 잘못된 선택이라고 여겼다.

> 실제로 개혁을 원하는 타이포그래퍼가 말을 걸어야 하는 대상은 인쇄공이 아니다. 왜냐하면 인쇄공은 디자이너가 되기를 그만뒀기 때문이다. 책은 출판인이 디자인하고, 다른 모든 인쇄물 작업은 실질적으로 홍보물 전문가의 영역에 속한다.[48]

이는 독일과 달리 영국과 미국은 '디자인'에 대한 책무가 인쇄소 밖에서 자리 잡은 경우가 훨씬 많았기 때문일 것이다. 또한 카터는 치홀트가 글에서 항상 "식자공"을 언급하고 있음에도 불구하고 이상적인 독자로서 타이포그래피 디자이너를 상정하고 있는 듯한, 혹은 적어도 그러한 역할을 달성할 만큼 재교육된 활자 식자공을 원하는 느낌을 지울 수 없다며 날카롭게 지적했다.

그 밖에 다른 사람보다 앞서 영국 밖의 모더니즘에 우호적인 목소리를 낸 사람으로 베르트람 에번스가 있다. 1933년 그는 자신이 직접 체험한 바를 바탕으로 독일의 자료를 소개하는 열정적인 글을 『펜로즈 연감』에 실었다. 룬트 험프리스가 발행한 『펜로즈 연감』은 인쇄 미술과 기술을 소개하는 연례 안내서였으며, 이후 몇 년에 걸쳐 대부분의 경우 상당히 동조적으로 '기능주의' 타이포그래피를 진지하게 소개하는

48. 카터, 「우리 시대를 위한 인쇄」, 60~62쪽.

기사를 내보냈다(치홀트의 전시는 이 흐름의 정점에서 열렸다). 심지어 모노타이프의 홍보 담당이자 다시 태어난 고전주의의 전도사 비어트리스 워드도 여기에 대해 다소 긍정적이었다.

에번스는 나아가 그가 편집했던 『인더스트리얼 아츠』에 치홀트의 글을 실었다. 1년 전 독일에서 발표된 「추상미술과 새로운 타이포그래피」라는 에세이를 조금 수정해서 번역한 글이었다. 이 글에서 치홀트는 다음과 같이 말했다. "모든 추상화는, 특히 아주 단순한 추상화는 형태를 정의하는, 그리고 다른 요소와의 분명한 관계를 정의하는 회화와 그래픽 예술의 요소들을 보여준다. 여기서 타이포그래피까지의 거리는 멀지 않다."[49] 이 글에서 치홀트는 "새로운 타이포그래피의 발견자 가운데 주요 인물"로 소개되었으며 길 산스로 조판된 레이아웃에도 크레디트가 표기되어 있다. 네 권밖에 발행되지 않은 에번스의 단명한 정기간행물에는 나아가 헤르베르트 바이어와 모호이너지, 그리고 크산티 샤빈스키의 글도 실렸다.

스탠리 모리슨이 주도한 보수적인 서적 타이포그래피 교리에 억압을 느낀 영국의 젊은 타이포그래피들 사이에서 치홀트의 작업은 인기가 있었다. 그 가운데 하나가 현대적인 경향과 빅토리아시대의 부흥 운동을 절충적으로 소개하던 『타이포그래피』의 편집자 로버트 할링이었다. 치홀트의 전시에 앞서 룬트 험프리스에서 열린 클링스포어 활자주조소 전시를 조직한 사람이 바로 할링이었기 때문에 그는 치홀트의 전시를 분명 관람했을 것이다.[50] 할링은 런던에서 발행된 저널 『프린팅』 1936년 1월 호에 치홀트에 대한 글을 실었는데, 치홀트는 이를 자신을 본격적으로 다룬 첫 번째 글로 여겼다. 할링은 또한 『타이포그래피』에 『타이포그래피 디자인』의 리뷰를 실었다. 여기서 그는 치홀트의 책이 지닌 진지함을 프랜시스 메이넬의 논서치 프레스의 책들과 대응시키며 다음과 같이 결론지었다. "이는 니체가 말한 대로 모든 문제에는 두 가지 측면이 존재함을 다시 한 번 확인시켜준다. 당신의 진실과 나의 진실." 그는 다소 가벼운 말투로 얼버무리며 치홀트의 책을 인정했지만 이는 치홀트에게 상당한 영향을 끼쳤을지도 모른다.[51] 할링은 나아가

49. 「추상미술과 새로운 타이포그래피」 158쪽. 『타이포그래피 디자인』에서 치홀트는 테오 판 두스뷔르흐가 제안한 "구체 미술"이라는 용어가 "추상"이나 "비구상"이라는 말보다 훨씬 정확하다고 주장했으며 『비대칭 타이포그래피』에서는 '구체(concrete)'라는 영어 번역은 적절치 않다고 말했다. 이 용어에 대한 문제는 「엘 리시츠키에 대하여」(1932년) 106쪽도 참조.
50. 제임스 모런의 「룬트 험프리스 전시에 대한 회고」, 88쪽.
51. 『타이포그래피』 2호 22쪽. 1972년 3월 12일, 치홀트는 할링에게 다음과 같은 편지를 썼다. "오는 1972년 4월 2일, 제 일흔 번째 생일을 맞아 『TM』에서 제 작업을 다룬 대규모 특집호를 준비하고 있는데, 이 때문에 저와 관련된 모든 글과 책들의 목록을 모으고 있습니다. / '얀 치홀트에 관한 글'이라는 장의 첫째가 바로 1936년에 당신이 쓴 글입니다. 저는 결코 당신의

625

『타이포그래피』 3호(1937년)에 치홀트가 1935년에 쓴 「활자 혼용」을 영어로 번역해 실었는데, 원본과 도판이 살짝 다르다. 이 글은 치홀트가 새로운 타이포그래피에 좀 더 유희적 측면을 부여한 시도였던 만큼 저널의 성격과도 잘 맞았다. 한편 같은 호에는 하워드 와드먼이 쓴 「좌익 레이아웃」이라는 글도 실렸다. 치홀트를 우호적으로 비평한 이 글은 치홀트가 최근 멀리하기 시작한 접근법을 떠올리게 한다. 와드먼은 뛰어난 "기능적 사용"의 사례로서 치홀트의 "간소한 타이포그래피"를 칭찬하면서도 거기에 숨은 엘리트주의에 의구심을 내비쳤다.

> 아마 간소한 타이포그래피에 대한 최선의 공정한 비평은, 민주주의에 대한 비평과 마찬가지로 사람은 그만큼 훌륭하지 않다는 사실일 것이다. 르코르뷔지에와 마찬가지로 치홀트는 우리의 방종을 이해해주지 않을 것이다. 그에게 책은 읽기 위한 기계이다. 그는 우리가 순수하고 이성적일 거라는, 감동적인 믿음을 갖고 있을 것이다. 그리고 당신이나 나처럼 그의 원칙에 상응하는 규율들을 즐기지 못하는 평범한 사람들에게 그건 정말 바보 같은 소리다.⁵²

비록 책의 예술적 완성도는 충분히 웅변적이었지만 언어의 장벽은 『타이포그래피 디자인』이 영국에서 널리 인정받는 것을 자연스럽게 가로막았다(수정된 영어 번역은 30년 후에나 출간됐다). 치홀트는 일찍이 동시대 영국 최고의 고전적 타이포그래피는 모리슨의 수호 아래 수행되었다고 인정한 바 있다. 『타이포그래피 디자인』에서 그는 다시 한 번 "스탠리 모리슨의 영향으로 고전적 타이포그래피의 부활을 위해 애쓰는 현재의 영국 양식은 장식적 타이포그래피에 있어 단연코 최고의 사례를 보여준다"고 언급하면서 "서적 타이포그래피에 있어 이러한 성공적인 시도는, 그러나 이것이 동시대적이고 일반적으로 유효함을 증명하는 것은 아니다"라고 덧붙였다. 책의 말미에는 여기서 부정적으로 암시했던 것에 대해 "동시대 북 디자인에 있어 영국은 나쁜 사례가 아니다"라며 긍정적인 뜻을 내비쳤다.⁵³

　　룬트 험프리스의 전시 리플릿에 실린 치홀트의 글은 『타이포그래피 디자인』의 「새로운, 혹은 기능적 타이포그래피의 의미와 목적」이라는

선견지명 있는 글을 잊지 못합니다. 당신은 그 당시 제 작업을 인정한 소수의 첫 번째 사람들 가운데 한 명이었지요. 그 옛날에 말입니다!" 할링은 1940년 치홀트와의 만남을 이렇게 회상했다. "그는 내성적이었고 다소 슬퍼 보였습니다. 마치 그가 가담한 세상의 온갖 비극을 짊어진 듯 우울한 사람이었지요. 내가 보기에 마치 두고 온 공식을 구하는 노쇠한 물리학 교수 같았습니다." 저자에게 보낸 1993년 2월 5일 편지.
52. 와드먼, 「좌익 레이아웃」 27~28쪽.
53. 『타이포그래피 디자인』 14, 112쪽. 『비대칭 타이포그래피』 21, 93쪽.

장을 약간 축약해서 번역한 내용이다. 치홀트는 여기에 "이것이 타이포그래피에 대한 나의 근본적 생각들이다"라는 제목을 붙였다. 치홀트는 여기서 '비대칭' 접근을 옹호하는 (영국의 맥락에서 중요한) 개인적인 생각을 추가했다. 치홀트의 성숙한 현대주의 관점을 담은 이들 단락은 영국 전통주의와 새로운 타이포그래피가 만날 수 있는 가능성을 보여준다. 특히 그는 새로운 타이포그래피가 출현하기 전의 인쇄 조류를 긍정적인 것으로 평가하는데, 이는 그의 입장이 완화되었음을 뜻하는 것이다. "50년에 걸친 인쇄물에서 레이아웃에 대한 관심은 전반적인 타이포그래피 수준을 상당히 올려놓았다."[54] 타이포그래피의 기능을 강조하면서 현명하게도 치홀트는 책에서 직접 발췌한 문장으로 결론을 맺었다. "타이포그래피 작업은 실용적이고 제작이 용이해야 할 뿐 아니라, 아름다워야 한다."[55]

룬트 험프리스의 전시는 치홀트에게 소량의 디자인 일거리를 안겨주었다. 한눈에 치홀트의 디자인임이 드러나는 길 산스로 조판된 룬트 험프리스 사의 편지지를 비롯해 치홀트는 1938년 『펜로즈 연감』의 디자인도 맡았다.[56] 이 책을 위해 길 산스를 사용해 비대칭으로 조판한 제목과 최근 모노타이프가 되살린 반다이크체를 활용해 양쪽으로 정렬한 고른 회색 본문은 새로운 타이포그래피와 전통주의 사이의 과도기적인 모습을 대변한다.

이 시기 새로운 타이포그래피가 치홀트의 관심에서 멀어진 사실은 수년에 걸쳐 모아온 엄청난 양의 자료를 그가 박물관에 기증하거나 판매한 것만 봐도 알 수 있다. 여전히 사람들에게 자료를 요청할 때 보관용을 포함해 인쇄물 두 부를 보내달라고 했지만, 이는 치홀트가 더

628

54. 『타이포그래피 디자인』에 실린 원래 독일어 문장은 훨씬 마지못한 것이다. "Fünf Jahrzente neuer Bemühungen um die Gestalt des Schriftsatzes haben das Niveau der Typographie mindestens im großen und ganzen beträchtlich gehoben..." 문자 그대로 번역하자면 다음과 같다(밑줄 강조는 저자). "인쇄물 디자인에서 50년간의 새로운 노력은 적어도 최소한 상당히 타이포그래피 수준을 올렸다, 많이는 아니지만……." 전시 리플릿에 실린 일러두기에는 치홀트의 글을 번역하기 어려웠다는 점이 언급되어 있다(아마 런던 지사의 책임자 에릭 그레고리가 썼을 것이다).

55. 「얀 치홀트의 타이포그래피 작업」 4쪽(쪽 번호 없음).

56. 치홀트는 『삶과 작업』에서 이 편지지를 1938년에 디자인했다고 언급했지만, 매클린에 따르면 디자인은 1935년에 했으며 1936년부터 1948년까지 사용했다. 남아 있는 자료로 보아 1936년 어느 때 작업한 것으로 보인다. 그해 말 치홀트는 모호이너지에게 그런 일은 어느 정도 비용을 받아야 할지 조언을 구했다. 모호이너지는 "룬트 험프리스라, 나라면 광고는 7기니, 서식류는 5기니를 부르겠네. 더 적게는 안 돼!"라고 답했다. 모호이너지가 치홀트에게 보낸 1936년 11월 13일 편지. 한편 모런의 말에 따르면 룬트 험프리스는 1936년 6월 런던 사무실에서 작년에 자신들이 클라이언트를 위해 "쟁쟁한 전문가"들과 함께 협업한 결과물을 전시했었는데, 여기에는 맥나이트 코퍼, 만 레이, 제로, 얀 치홀트, 프랑시스 브뤼기에르 등이 포함되었다. 「룬트 험프리스 전시에 대한 회고」, 91쪽. 맥나이트 코퍼와 룬트 험프리스의 전시에 대한 정보를 알려준 그레이엄 트웸로우에게 감사드린다.

이상 그런 자료를 도판으로 사용할 생각이 없음을 드러낸다. 치홀트의
자료는 런던 빅토리아앨버트 미술관 사서 필립 제임스가 구축한 현대
상업 타이포그래피 수장고에 많은 기여를 했다.『타이포그래피』에 실린
짧은 기사에서 제임스는 이 자료들의 목적을 "이따금씩 동시대 견본들을
전시함으로써 상업미술을 공부하는 학생들이 국내외 타이포그래피
디자인의 흐름을 파악할 수 있게 하는 것"이라고 설명했다.[57]
빅토리아앨버트 미술관은 1936년 말 이와 관련한 첫 번째 작은 전시를
열었다. 뒤이어 치홀트는 클루치스의 작업을 포함해 몇몇 자료를
뉴욕현대미술관에 팔았다. 물론 부분적으로 재정적 상황이 좋지 않아
내린 결정이었겠지만, 이는 치홀트가 스스로 모더니즘과 관계를 멀리하기
시작했음을 나타내는 신호이기도 했다.[58]

　　로빈 킨로스는 "치홀트가 전통주의로 돌아선 데에는 영국에서의
경험이 한몫했다"고 주장했다.[59] 1937년 치홀트가 영국 타이포그래피
기득권자들의 배타적인 만찬 클럽인 더블크라운클럽의 초청을 받아
자신의 글을 낭독한 일이 그가 변화한 원인인지, 혹은 효과인지 말하기는
쉽지 않다. 모리슨이 초청을 기획했던 것 같지는 않고 아마 처음에 클럽을
구상한 올리버 시몬이 여기에 관련됐다고 보는 것이 더 타당할 것이다.
반은 독일 혈통이었던 시몬은 독일어를 할 줄 알았다. 강연의 제목 '새로운
타이포그래피 접근법'(아마 영어로 낭독했을 것이다)은 4월 29일 런던의
로열 카페에서 열린 클럽의 61번째 만찬에서 치홀트가 자신의 현대적
입장을 유지했음을 보여준다. 그해 초 초청받은 사실을 모호이너지에게
알리자 모호이너지는 이렇게 조언해주었다. "여기서 '만찬'이라고 하면
정말 정장을 입어야 한다네. 모임을 주선하는 사람에게 자네는 다르게 할
수 없냐고 물어볼 수 있지 않을까? 아니면 내 연미복이 자네에게 맞을지도
모르지."[60] 드레스 코드가 실제로 어떠했는지는 모르겠지만 모호이너지
역시 만찬에 참석했다. 치홀트는 강연을 하며 자신의 작업을 보여주었다.
제임스 모런이 쓴 보고서에 따르면 "논의는 핵심을 건드리지 않은 채
하나 마나 한 이야기로 흘렀다. 그나마 만찬은 손님으로 참석한 허버트
리드와 모호이너지 덕분에 활기를 띠었다. 그리고 종국에는 기차 시간을
걱정하는 지친 회장(월터 루이스) 때문에 끝이 났다."[61] 치홀트는 틀림없이

57. 필립 제임스,「현대의 상업 타이포그래피」32쪽. 흥미롭게도 훗날 서로 심하게 반목했던
치홀트와 막스 빌이 나란히 '구성주의자'로 뽑혀 있다.
58. 이외에도 1950년 건축가 필립 존슨이 제공한 기금으로 뉴욕현대미술관은 치홀트가 보유했던
중요한 새로운 타이포그래피 관련 자료들을 대거 구매했다. 오늘날 뉴욕현대미술관이 보유한 '얀
치홀트 컬렉션'은 800점이 넘는다.
59.『현대 타이포그래피』, 143쪽.
60. 모호이너지가 치홀트에게 보낸 1937년 2월 25일 편지.
61. 모런,『더블크라운클럽』, 42~43쪽. 역시 독일에서 영국으로 이주해온 베르톨트 볼페(여생을

훌륭한 격식을 갖춘 영국 신사들의 타이포그래피 클럽에서 자신이 대접을 받은 사실에 기뻐했을 것이다. 특히 불과 4년 전에 독일에서 '문화적 볼셰비키'로 취급받던 것과 비교하면 격세지감을 느꼈을 법하다.[62]

치홀트는 내친김에 영국에 적어도 2주간 머물며 모호이너지와 함께 시간을 보냈다. 모호이너지는 에디트에게 자신이 "치홀트를 잘 돌보고 있다"는 편지를 썼다. 또 마침 런던 갤러리에서 전시를 열었던 헤르베르트 바이어도 그곳을 방문해서 셋은 모처럼 회포를 풀 수 있었다. "그는 오베르구르글에서 마치 청동으로 된 반신반인 같은 모습으로 이곳에 도착했답니다. 그리고 옛날 바우하우스 시절의 추억이 담긴 멋진 이야기로 우리를 즐겁게 해줬지요."[63]

바이어는 잠시 베를린에 들렀다 미국으로 건너가 이보다 훨씬 진지한 바우하우스 동창회에 참석했다. 1937년 3월 런던을 떠나 하버드에서 학생들을 가르치고 있던 그로피우스는 이미 브로이어도 미국으로 불러들인 상태였다. 바이어와 브로이어는 7월에 함께 로드아일랜드 주에 있는 그로피우스의 집을 찾아가 이듬해 뉴욕현대미술관에서 열릴 바우하우스 전시에 대해 논의했다. 전시 디자인을 맡은 바이어는 독일로 돌아와 자료를 취합한 후 남아 있던 짐들을 정리해 미국으로 이주했다. 이후 그는 미국에서 성공한 그래픽 디자이너로 여생을 보냈다.

모호이너지 역시 로드아일랜드 모임에 참석해서, 그가 시카고의 새 바우하우스를 위해 제안한 학교 규정들을 검토했다. 모호이너지가 아예 런던을 떠난 것은 치홀트가 더블크라운클럽에서 강연한 후 얼마 지나지 않아서였다. 그는 7월 초 그로피우스의 추천으로 시카고에 세워진 새로운 디자인 학교의 교장으로 초빙되었다. 모호이너지가 영국에서 학생들을 가르치는 일을 갈망하기 시작했지만 곧 영국의 교육 시스템으로 침투해 들어가기가 불가능하다는 사실을 깨달고 있을 때였다. 같은 달, 그는 치홀트에게 편지를 썼다.

그곳에서 보냈다)는 이미 클럽의 회원이었다. 아마 그는 전통적 양식으로 작업해온 덕분에 쉽게 클럽에 들어갈 수 있었을 것이다. 모리슨은 그가 디자인한 서체 알베르투스를 모노타이프에서 만들도록 했다. 또한 볼페는 치홀트의 선생님이었던 카를 에른스트 푀셸이 치홀트보다 1년 전 클럽에서 강연할 때 저녁 메뉴판을 디자인했었다. 볼페가 치홀트의 초청과도 연관이 있었을 거라는 상상도 가능하다.

62. 스탠리 모리슨 역시 1928년 블랙풀에서 열린 인쇄 콘퍼런스에서 길 산스를 발표했을 때, 마치 대륙의 공기가 회의장 안으로 불어닥친 것처럼 '볼셰비즘'으로 몰린 적이 있다. 치홀트는 훗날 자신과 모리슨은 모두 신념 때문에 감옥에 간 적이 있다고 언급한 적이 있다(모리슨은 제1차 세계대전 때 양심적 병역 거부로 감옥에 있었다). 「얀 치홀트: 타이포그래피 스승」 1쪽.

63. 모호이너지가 에디트 치홀트에게 보낸 1937년 4월 16일 편지. 오베르구르글은 바이어가 베를린 돌란드 에이전시에서 일할 때 홍보물을 디자인했던 오스트리아 휴양지이다.

능동적 도서: 얀 치홀트와 새로운 타이포그래피

친애하는 치홀트에게,

　　　자네가 떠난 후, 이곳 사정은 급작스럽게 흘러갔다네. 미국에서
전보들이 정신없이 쏟아졌고, 그 결과 나는 그곳으로 건너가 내게
맡겨진 일을 하기로 결정했어.

　　　나는 먼저 그로피우스를 찾아갈 생각이라네. 편지를 보니 그는
그곳의 환경과 사람들, 공기, 또 하늘에 만족하고 있더군. 나도 몇 주
후 자네에게 그런 편지를 쓸 수 있으면 좋겠네.[64]

모호이너지는 미국에서 치홀트를 위한 자리가 열려 있다면 알려주고
싶어 한 것 같다. 하지만 그런 일은 없었다. 영국으로 건너갈 가능성을
활발하게 타진하고 있던 치홀트는 아마 영국에 잠시 정착했던 친구들이
다른 곳으로 떠나는 모습을 보고 낙담했을 것이다. 특히 절친한
친구였던 모호이너지마저 미국으로 떠났으니 말이다. 1938년 3월 24일,
모호이너지는 시카고에서 "새로운 바우하우스: 미국 디자인 학교"의
주소가 찍힌 편지지에 영어로 쓴 편지를 치홀트에게 보냈다(영국에 있을
때는 대문자 없는 독일어로 썼었다).

　　　확실히 멀리 떨어져 있으니 편지하는 데 도움이 되지 않는군. 물론
운 좋게 좀 더 안전한 대륙에 있는 우리와 연락하려면 자네가 더
힘들겠지만 말일세.

모호이너지의 편지에는 약간 잘난 체하는 뉘앙스가 느껴지는데,
모호이너지의 영어 실력이 아직 완벽하지 않았음을 고려하면 다소
섣부른 추론일 수도 있다. 어쨌든 그가 떠나고 곧 나치가 폴란드 침공을
시작으로 체코와 오스트리아를 합병했으니 운 좋게 유럽을 벗어났다고
느낀 것도 무리는 아니다. 스위스는 전통적으로 민주주의를 수호해왔지만
국가사회주의당은 화려한 집회와 행진을 열며 그곳에서도 힘을 얻어갔다.
치홀트는 바로 옆에서 그런 모습을 보고 나치의 군국주의가 잠식해오는
위협을 느꼈을 것이다(스위스로 망명 온 토마스 만은 이번에는
미국으로 도망갔다). 더욱이 1938년이면 스위스에서 이미 5년을 보낸
후였기 때문에 치홀트로서는 갈등이 생길 수밖에 없었다. 좀 더 시간을
투자해서 10년만 있으면 치홀트 가족은 스위스 시민권을 딸 수 있었다.[65]
모호이너지는 친절하게도 만약 미국에 오고 싶은 마음이 있으면 기꺼이

64. 모호이너지가 치홀트에게 보낸 1937년 6월 27일 편지.
65. 1948년 4월 20일, 레너가 치홀트에게 보낸 편지 가운데 흥미로운 대목이 있다. "거대한 물을
건너는 장래의 이주"에서 그가 성공하기를 바란다는 구절인데, 이는 치홀트가 미국 이민을 염두에
두고 있었음을 암시한다. 하지만 당시 스위스 시민이었던 치홀트가 그랬을 것 같지는 않다.

도와주겠다고 했지만 그의 아내 시빌의 생각은 달랐다. 에디트 치홀트에게 보낸 편지에서 그녀는 유럽에서 객원교수를 초빙해오기 전에 먼저 몇 년 내로 "열 명의 완고한 미국 사업가들"로 이뤄진 이사회에게 바우하우스의 가치를 증명해보이는 것이 먼저라고 말했다. 그녀의 말이 현명했음은 곧 명백해졌다.[66]

　　벤 니컬슨과 치홀트는 처음 만난 후로 서로의 작업을 존중하며 정기적으로 서신을 주고받았다. 니컬슨의 구성주의 나무 부조에 열광한 치홀트는 그 작품을 현대미술과 타이포그래피의 관계에 대해 쓴 자신의 글에 도판으로 실어도 될지 물어봤다. 그러자 니컬슨은 한술 더 떠서 치홀트에게 영국 잡지 『액시스』에 자신의 작품에 대한 글을 써달라고 부탁했다.

　　『액시스』 2호에 칸딘스키와 내 작업에 대한 글이 각각 두 편씩 들어갈 예정인데 혹시 관심이 있다면 그중 하나를 자네가 써주면 어떻겠나. 흥미롭게 생각할지 잘 모르겠지만 자네가 내 '부조들' 사이의 관계를 엄격한 관점에서 다뤄주면 정말 기쁠 것 같아서 이렇게 물어보네.[67]

1935년 3월이면 한창 『타이포그래피 디자인』을 마감하느라 바쁠 때였지만 치홀트는 달랑 1파운드의 원고료만 받고 「벤 니컬슨의 부조에 대하여」라는 글을 써주었다. 영어 번역은 『액시스』의 편집자 마이판위 에번스(그녀의 남편은 미술가 존 파이퍼였다)가 맡았으며 인쇄하기 전에 허버트 리드가 감수했다. 치홀트는 글에서 이렇게 언급했다.

　　나는 확실히 미술사가는 아니다……. 그리고 미술에 대해 쓰는 걸 아주 달가워하지 않는다. 그보다는 보는 걸 좋아한다. 그러나 예의를 아는 사람으로서 나는 『액시스』 편집자의 원고 청탁을, 더군다나 나의 친구 벤 니컬슨의 작업에 관한 글을 거절할 수 없었다.[68]

치홀트는 이전에 현대미술에 대해 쓰기를 꺼려한다고 공공연하게 말한 적이 없다. 『새로운 타이포그래피』와 『타이포그래피 디자인』에는 모두 그 주제를 다루는 장이 포함되어 있기도 하다. 『액시스』에 실린 글은 그리 특별한 내용이 없었지만 니컬슨은 대단히 기뻐했다.

66. 시빌 모호이너지가 에디트 치홀트에게 보낸 1938년 5월 11일 편지.
67. 니컬슨이 치홀트에게 보낸 1935년 2월 21일 편지.
68. 「벤 니컬슨의 부조에 대하여」 16쪽.

자네의 단순한 글쓰기 방식이 정말 마음에 드네. 그리고 몇몇 지적도 매우 좋았어. 특히 추상미술과 클레, 렘브란트와 피카소의 차이점에 대한 것 말일세. 작업이 단순해질수록 더 좋아진다고 말한 것도 물론 영국 사람들에게는 매우 중요한 말이라네. 나를 위해 글을 쓰는 수고를 해주어서 정말 고맙네.[69]

치홀트는 니컬슨의 나무 부조 하나를 『타이포그래피 디자인』에도 소개하고 싶어 했지만 결국 그의 작품은 본문 도판이 아니라 책 뒤에 실린 『액시스』 광고와 함께 실렸다. 그에 상응해 치홀트의 책 광고 역시 『액시스』에 실렸다. 거기에는 뮌헨에서 학생들을 가르쳤던 치홀트가 "새로운 양식의 타이포그래피 형성에 결정적인 영향을 끼쳤으며, 초기에 저질렀던 몇 가지 실수를 수정했다"고 적혀 있다.

629

훗날 허버트 리드는 런던의 현대미술가 및 디자이너들 사이에서 구성주의 요소는 모호이너지와, 베를린과 파리를 거쳐 영국에 온 러시아 조각가 나움 가보에 의해 강화되었다고 진술했다. 실제로 1937년에 나온 야심찬 책 『서클: 국제 구성주의 미술의 조망』은 그 결과물이라 할 수 있다. 니컬슨과 가보, 그리고 건축가인 레슬리 마틴이 공동으로 편집을 맡은 이 책 참여자 목록은 매우 인상적이다(이들은 책을 시리즈로 구상했지만 한 권만 나오고 말았다). 몬드리안, 리드, 르코르뷔지에, 헵워스, 무어, 브로이어, 리하르트 노이트라, 지그프리트 기디온 등등. 니컬슨은 치홀트에게도 글을 써주길 부탁했고 치홀트는 '새로운 타이포그래피'라는 제목의 글을 써주었다. 책에는 건축, 미술, 조각과 같은 제목의 장들이 있었지만 치홀트의 글은 생뚱맞게 「예술과 삶」이라는 장 안에 그로피우스, 모호이너지, 루이스 멈퍼드, 레오니트 마신(댜길레프가 창단한 발레 뤼스의 백전노장) 같은 사람들과 함께 실렸다. 책의 편집 기조는 상당히 전위적인 성격이었지만 치홀트의 글은 1937년경 그의 경향, 즉 새로운 타이포그래피와 소위 그가 "신전통주의"라 부른 것 사이에서 어떤 공통의 토대를 찾으려는 모습을 보인다. 신전통주의는 1920~30년대 영국에서 일어난 타이포그래피 부흥 운동의 결과물을 지칭하기 위해 치홀트가 만든 말로, 여기에 상세히 인용할 만한 가치가 있다.[70]

630

새로운 타이포그래피의 목적은 흠결 없는 기법과, 새로운 공간 감각에 상응하는 요소를 활용하여 타이포그래피적 이미지를 명확히

69. 니컬슨이 치홀트에게 보낸 1935년 4월 27일 편지.
70. 이 글은 1937년 초, 즉 4월에 더블크라운클럽에서 강연하기 전에 작성됐다. 아마도 독일어로 쓴 다음 (다소 부자연스러운) 영어로 옮긴 듯하다.

드러내는 데 있다. 무조건 전통에서 벗어나는 것은 우리가 말하는
새로운 타이포그래피가 아니다. 결과물의 형태 또한 아름다워야
한다. 그러므로 새로운 타이포그래피가 반미학적이라는 지적은
잘못된 것이다. 하지만 장식물이나 선을 과거와 같은 방식으로
사용하는 것은 동시대 정신을 위배하거나 방해하는 것으로
간주한다. 형태는 오직 글과 이미지의 내용에 맞춰 알기 쉽고
모호하지 않게 생겨나야 하며, 인쇄물의 기능에 따라야 한다.
신전통주의 타이포그래피가 요구하는 바도 정확히 똑같다. 그러나
신전통주의는 결과물의 완성도뿐 아니라 그것이 지닌 굉장한
금욕주의와 순수성에도 불구하고 다소 빈곤한 특징을 보이는데, 이는
공간에 대한 과거의 감수성에서 작업이 출발하기 때문이다. 비록
오늘날의 사람들에게도 일정한 매력을 행사할 수 있지만, 그것은
낡은 예술에서 풍겨 나오는 매력이다. 동시대의 공간 감수성으로
창조하려는 시도야말로 우리에게 훨씬 가치 있는 일일 것이다.

기술적으로 본다면 새로운 타이포그래피는 본질적으로
진보라 주장할 수 없다. 근본적으로 우리가 사용하는 활자들은
500년 전이나 지금이나 똑같다. 기계 조판은 손 조판을 모방할
뿐이지 공식적으로 무언가 더 좋은 것, 혹은 그 자신만의 형태를
창조할 여건을 제공하지는 않는다. 어쨌든 현재의 조판 기술이 지닌
잠재력은 (순전히 기술상으로 말하자면) 완벽하다고 여길 수 있다.
가능한 한 단순한 기법을 사용해 레이아웃을 하려는 우리의 노력
역시 과거의 인쇄공들의 방법과 비교해 특별히 강조할 필요가 없다.
새로운 타이포그래피의 진정한 가치는 정화를 위한, 그리고 단순성과
의미의 명확성을 향한 노력에 있다. 푸투라나 길 산스와 같은
아름다운 산세리프체에 대한 편애는 이로부터 나오는 것이다.

우리는 대비에 의한 명확성을 추구한다. 이러한 대비가
필연적으로 아름다운 것은 아니다. 아름다운 것도 있고 추한
것도 있다. 따라서 볼드체를 삽입한다고 무조건 좋은 새로운
타이포그래피는 아니다. 건성으로 일하는 식자공은 대개 모든 작업에
너무 크거나 너무 두꺼운 활자를 사용한다. 신중히 고려해 축소한
활자는 독서를 더욱 기분 좋게 만들어준다.

새로운 타이포그래피의 중요한 문제는 대비되는 요소들로부터
비대칭적 균형을 창조하는 것이다. 그 비율은 감각에 따라
자연스럽게 정해진다. 하지만 책에서는 너무 대비가 심하면
가지각색의 요소들을 하나로 통합하는 최종 목적에 방해가 된다.

다른 시각 문화들의 운명과 마찬가지로 좋은 새로운
타이포그래피가 모든 곳에서 똑같이 전파되지는 않는다. 어떤 경우든

새로운 잠재성이 살살이 모습을 드러내려면 상당한 시간이 필요할 것이다. 당분간은 아직 미지로 남을 새로운 요구만이 새로운 형태를 낳을 수 있다.[71]

글을 보면 치홀트가 이 시기 영국의 신전통주의에 상당히 좋은 인식을 갖고 있었음이 분명하다. 이는 아마 틀림없이 『플러런』 마지막 호(1930년)에 실렸던 스탠리 모리슨의 교리문답서 「타이포그래피의 제1원칙」을 읽고 생긴 인식일 것이다. 모리슨은 여기서 타이포그래피는 "때로 심미적일 수 있는, 본질적으로 공리적인 목적을 위한 효과적인 수단"이라는 유명한 원칙을 내세웠다.[72] 실제로 모리슨의 글은 치홀트가 1925년 「근원적 타이포그래피」에서 선언한 내용, 그리고 『새로운 타이포그래피』에서 얼마간 확장한 내용과 상당히 뚜렷한 유사점을 띤다. 차이점이라면 치홀트가 새롭게 생각하고 현대적으로 행동하는 데 주안점을 뒀다면 모리슨은 나쁜 방식들을 피하는 데 있었다는 것이다.

사실 『서클』에 실린 글만 보면 치홀트가 모리슨보다 공리주의에서 더 벗어나 있다. 결과물의 아름다움을 중요시한 치홀트와 달리, 모리슨에게 아름다움은 도서 타이포그래피 원칙에 기반해서 고전 로만체를 사용하면 저절로 해결될 문제였다. 물론 치홀트는 명쾌하게 시인하지는 않았지만 항상 새로운 타이포그래피에서 세리프체를 사용해도 된다고 허용해왔다. 여기서 여전히 그의 앞을 가로막은 장애물은 중앙 정렬 레이아웃이었다. 하지만 신전통주의와 새로운 타이포그래피가 추구하는 바가 본질적으로 "정확히 똑같다"는 치홀트의 단언은 두 접근법 모두 올바른 생각을 품고 있다는 말과 같다. 다만 새로운 타이포그래피가 양식적으로 더 현대적이라는 것이다. 치홀트가 글에서 두 양식을 비교한 631 표도 이런 해석을 지지한다.

더욱이 타이포그래피가 근본적으로 구텐베르크 이래 변한 것이 없다는 치홀트의 관점은 그가 리시츠키나 모호이너지보다 덜 유토피아적이라는 점을 재확인시켜 준다.[73] 그가 첨단 기술이었던 사진

71. 고든 브룸리는 『타이포그래피』 4호(1937년 가을)에 실린 『서클』 리뷰 기사에서 치홀트의 이론은 "이제는 거의 윌리엄 모리슨만큼이나 닮았다"고 혹평했다.

72. 모리슨의 글은 원래 『새로운 타이포그래피』가 나온 지 불과 1년 뒤인 1929년 브리태니커 백과사전에 실린 타이포그래피에 대한 정의로 쓰였다. 『플러런』 마지막 호 후기에서 모리슨은 모더니즘을 무시하는 발언을 했다. "'기계시대'의 사도들은 그들의 원칙을 표준 올드 페이스로 소개하는 것이 현명한 처신일 것이다. 그들은 산세리프체로 조판된 표제지, 혹은 흐르는 제목에서나 그들의 견고한 플래카드를 흔들 수 있을 것이다."(베이커, 『스탠리 모리슨』 281쪽에서 재인용) 업신여기는 표현만 무시하고 보면 이는 1930년대 초 치홀트가 뷔허크라이스의 책을 디자인할 때의 정서와 그리 다르지 않다.

73. 완성도 면에서 손 조판을 기계 조판 위에 둔 것은 치홀트의 견해가 모리스보다 다소 덜 동시대적이라는 점을 보여준다. 모노타이프에서 모리슨의 주요 목표는 기계로 과거의 품질을

조판을 위한 서체 디자인에 적극 관여했다는 점을 고려하면 이러한 보수주의는 다소 예상 밖이다. 사진 조판이야말로 타이포그래피를 납의 구속에서 벗어나 빛의 영역으로 진입하게 해줄 명백하게 미래 지향적인 기술이었으니 말이다. 어쩌면 너무 이른 단계에서 그런 경험을 함으로써 그 기술의 한계를 깨달은 것일 수도 있다.

치홀트의 새로운 타이포그래피가 완숙한 경지에 다다랐을 때 했던 작업은 그가 활판인쇄 기법의 가능성을 완벽하게 탐험하고 있었음을 보여준다. 바젤 미술공예박물관에서 열린 전시 '전문 사진가'의 포스터와 소책자가 바로 여기에 해당한다(1938년). 여기서 치홀트는 충격적인 네거티브 사진과 무지개 인쇄 기법을 결합했다. 한 판에 몇 가지 색상을 추가해서 잉크컬러가 무지개 색을 머금게 한 것이다. 결과적으로 굵은 산세리프체 제목은 세 가지 색으로 변하며 인쇄되었다. 좌우 가장자리에 있는 빨강과 노란색 요소도 눈에 띈다. 이 포스터를 두고 리처드 홀리스는 "극도로 경제적이면서 정확하다"고 묘사했다.[74] 또한 이는 소문자만 사용한 치홀트의 마지막 주요 작업이기도 하다. 실제로 치홀트는 훗날 라디슬라프 수트나르에게 이것이 "나의 마지막 포스터"라고 묘사했다.[75]

전위에서 후위로

치홀트는 수명이 짧은 소소한 인쇄물과 현대미술에 대한 책을 디자인하면서 잠시 동안 비대칭 접근법을 지속했다. 하지만 훗날 (제3자가 쓴) 치홀트의 설명에 따르면 이때가 그가 도서 타이포그래피에서 중앙 정렬의 추종자가 된 때이다.

> 1938년 무렵부터 치홀트는 자신이 애호하는 주요 영역이 된 도서 타이포그래피에 전적으로 매달리게 되었다. 그는 광고 타이포그래피의 비대칭 레이아웃 방식을 뒤로하고 그때부터 거의 모든 작업을, 진짜 모든 것을 중앙 축에 정렬했다. 그는 정제된, 그러나 전통적인 레이아웃이 많은 경우 가장 합리적이고 최선의 길임을 인정했다. 이런 명백한 관점 변화는 많은 이들의 적대감을 불러왔다. 그를 따라 이 길을 가기를 원하지 않거나 갈 수 없는

재현하는 것이었다. 실제로 손 조판은 영국보다 독일에서 더 오래 살아남았다. 일례로 『새로운 타이포그래피』는 손으로 조판됐다.

74. 홀리스, 『그래픽 디자인의 역사』, 80쪽. 홀리스는 『스위스 그래픽 디자인』 77쪽에서도 이 포스터의 그래픽 구조를 자세히 분석했다.

75. 치홀트가 수트나르에게 보낸 1946년 4월 14일 편지. 치홀트는 1960년대 바젤 음악아카데미를 위해 포스터 몇 점을 (고전적 양식으로) 디자인했다. 『삶과 작업』 166~167쪽 참조.

사람들이었는데, 그건 그들이 결코 도서 타이포그래피를 비평적으로 다룰 필요가 없었기 때문이다.[76]

그가 방향을 전환한 이유는 부분적으로 벤노 슈바베에서 책을 디자인하면서 긴 글을 다뤘기 때문이 틀림없다. 훗날 그가 "명백한 전환"으로 언급한 시기는 이때 쓴 글에서 확인된다. 1937년과 1938년 둘로 나뉘어 스위스 인쇄 저널에 실린 「좋은 타이포그래피와 나쁜 타이포그래피」는 낡은 타이포그래피와 새로운 타이포그래피를 모두 수용한다. 이 글은 식자공들이 전통적인 혹은 현대적인 타이포그래피에 모두 똑같이 적용할 수 있는 주석 달린 목록의 형태를 취하고 있다. 최소의 수단으로 최대의 효과를 달성하기 위해 최우선시되는 원칙들이다. 비록 세세한 설명에서는 비대칭 타이포그래피에 우호적이기는 하지만 그는 "비대칭 조판이 대칭보다 우월하지 않다. 그저 다를 뿐이다"라고 언급했다. 그는 환경만 적절하다면 둘 모두 유효하다고 주장했다. "(비록 비대칭으로 매우 아름답게 조판된 책도 볼 수 있지만) 일반적으로 대칭 조판은 책에서 선호되며, 반면 비대칭 조판은 소소한 인쇄물, 특히 광고에서 우세하다." 이 당시 그에게 이 둘을 반대로 조판하는 것은 부당하게 비춰진 듯하다. "조판의 완성도 자체는 더 높은 범주에 속한다. 모든 섣부른 판단과 마찬가지로 '새로운 타이포그래피는 좋고 낡은 타이포그래피는 나쁘다'는 미숙한 의견, 혹은 그 반대도 잘못된 것이다." 끝으로 그는 자신이 추천한 규칙들은 "여러 나라, 여러 세대가 겪은 경험의 총체이니 그들을 사용해서 체면 구길 일은 없을 것이다"라고 결론지었다.[77] 그의 후기 저술을 특징짓는 요소, 즉 타이포그래피의 올바름을 뒷받침하기 위해 전통을 소환하는 모습을 여기서 살펴볼 수 있다. 하지만 흥미롭게도 똑같은 글을 수정한 버전이 2년 후 스위스 저널에 실렸는데, 제목이 '비대칭 타이포그래피의 비례'였다. 끝 부분을 살짝 바꿔서 강조되는 지점을 달리한 것이다. "이런 절제된 방법으로부터 적절한 표현을 위한 형태와 순수성이 나온다. 이것이 바로 우리의 정신적 목적과 현재의 시각적 감수성에 맞는 타이포그래피다."[78] 각 글에서 대척점에 있는 것도 달라진다. 첫 번째의 경우는 '좋음 대 나쁨'이고 두 번째는 '대칭 대 비대칭'이다. 아마 이런 차이는 이 글들이 실린 저널의 맥락으로 설명할 수 있을 것이다. 전자가 실린 『스위스 광고 및 그래픽 소식』은 더 전통적인 인쇄 저널이었고 후자가 실린 『TM』은 1933년

76. 「얀 치홀트: 타이포그래피 스승」 24쪽.
77. 「좋은 타이포그래피와 나쁜 타이포그래피」 212~213, 218쪽.
78. 「비대칭 타이포그래피의 비례」 250쪽.

(부분적으로 치홀트가 일조해) 창간 초기부터 현대를 지향한 잡지였다. 아무튼 이 글은 치홀트에게 새로운 타이포그래피와 신전통주의 둘 모두의 미덕을 명확히 볼 수 있는 전환점이 되었다. 이 무렵 동시대 새로운 타이포그래피 역사가로서 쓴 그의 마지막 에세이 제목 '중앙 유럽에서의 새로운 타이포그래피 전개'는 이제 치홀트의 관심이 독일 밖에 있음을 확인해준다. 한편 히틀러 치하에서 벌어진 일들에 대해서는 엄격하게 말해, 정치적 중립을 유지했다.

636~637

요 몇 년 사이 새로운 타이포그래피는 보다 개선됐을 뿐 아니라 원래의 발생지 바깥으로 퍼져나갔다. 실제로 새로운 타이포그래피를 받아들인 나라들은 자신들이 물려받은 데에서 더 나아갔으며, 독일은 공식적으로 이를 포기했다. 그곳에서 새로운 타이포그래피 작업은 계속해서 이뤄지고 있지만 나아진 것은 거의 없다. 제3제국 시기를 포함해 어디에서도 이를 대체할 새로운 무언가가 출현하지 않았다. 기껏해야 프락투어체와 (고티슈로 잘못 불리고 있는) 텍스투라체를 사용한 새로운 타이포그래피가 전부이다. 나머지는 최선의 경우 전통적으로 올바른 것들이고, 그마저도 아닌 것들은 죄다 나쁘거나 잘못 이해된 타이포그래피다.

치홀트는 나치가 고딕 활자를 민족적 상징으로 선전하는 것이 활자의 범주나 새로운 타이포그래피 모두에게 부정적인 영향을 끼친다고 여겼다.

제3제국이 선보인 '새로운' 타이포그래피는 독일 바깥으로 뻗어나갈 가능성이 전무한 반면, 12년 전 뿌려진 씨앗은 보다 민주적인 중앙 유럽 땅에서 소중한 결실을 맺었다. 활자 크기와 대비에 있어 훨씬 개선된 느낌, 인쇄된 부분과 그렇지 않은 부분 사이의 보다 여유로워진 감수성, 훌륭한 동시대 산세리프체와 더불어 최고의 역사적 활자체의 사용 등이 여기에 해당한다. 특히 새로운 타이포그래피와 긴밀하게 엮인 포토몽타주는 최근 들어 특기할 만큼 다채로운 색상으로 생산되며 훨씬 아름다워졌다.

마지막 부분과 관련해서 치홀트는 헤르베르트 마터의 작업을 특히 칭찬했다. 치홀트는 그를 "최고의 스위스 그래픽 디자이너 가운데 하나"로 묘사하며 그의 포토몽타주 작업을 "이 새로운 형태의 그래픽 디자인이 지금까지 달성한 것 중 가장 아름다운 사례에 속한다"고 말했다.
치홀트가 언급한 12년 전이란 바로 「근원적 타이포그래피」가 발표된 1925년을 가리킨다. 이는 새로운 타이포그래피의 역사에서

능동적 도서: 얀 치홀트와 새로운 타이포그래피

자신의 역할을 결코 과소평가하지 않았음을 보여준다. 한편 그가 말한
'중앙 유럽'에는 조금 색다르게 스칸디나비아반도가 포함된다. 덴마크와
스웨덴에서는 강연에 이어『타이포그래피 디자인』이 번역 출판되었으며
치홀트도 이들 나라에서 긍정적인 변화를 감지했다. 또한 글의 결론에서
치홀트는 새로운 타이포그래피가 단순히 개인을 넘어 훌륭한 도덕적
효과를 지닐 잠재성이 있다는 견해를 피력했다.

> (여기 실린 사례들은) 가장 명확한 방식으로 새로운 타이포그래피의
> 진정한 목적을 드러내 보여준다. 말하자면, 그건 주어진 일에 대한
> 편견 없는 해결책들이다. 깔끔하고 기술적으로 단순한 조판 방식,
> 쉽게 이해할 수 있는 레이아웃, 명확하고 아름다운 서체 사용,
> 요소들이 대비를 이루면서도 품위를 잃지 않도록 하는 조화롭고
> 상상력 넘치는 디자인. 이들은 모두 부적절한 파토스를 피하려는
> 노력임과 동시에 형제애를 갖춘 겸손함과 휴머니티, 그리고 문명화된
> 행동의 고백이다.[79]

마지막에 열거한 것들은 바로 그가 나치가 지배하는 독일에서
실종됐다고 여긴 가치들이었으며, 실제로도 그랬다. 이 글은 마치 새로운
타이포그래피를 위한 일종의 비가처럼 들린다.

그로부터 2년 후 치홀트는 자신이 고전주의로 회귀했음을
확인해주는 발언을 한다. 1939년 룬트 험프리스에서 일하던 스코틀랜드
타이포그래퍼 루어리 매클린은 사무실에 있던 얀 치홀트의 책들을 보고
굉장한 감명을 받아 스위스로 그를 찾아왔다. 그렇지만 치홀트는 그에게
자신은 불과 4년 전에 출간된『타이포그래피 디자인』에 더 이상 아무런
관심이 없다고 말했다.[80]

제2차 세계대전 동안 치홀트는 역사적 연구에 집중된 조사 및
저술 활동에 점점 침잠했다. 그는 자신의 연구 성과를 모아 몇 권으로
구성된 중국 목판인쇄에 대한 책과, 과거의 위대한 글자체를 연구한
첫 번째 성과물인『그림 속 서체의 역사』(1941년)를 출간했다. 벤노
슈바베는 1940년 무렵 그만둔 것 같은데, 아마 전쟁으로 인한 재정적

602

79. 「중앙 유럽에서의 새로운 타이포그래피 전개」125~131쪽. 이 글은 1937년 혹은 1938년에
『스위스 광고 및 그래픽 소식』이나『TM』둘 중 하나에 싣기 위해 준비된 것이었다. 실제로
인쇄까지 됐지만 어느 곳에도 실리지 못했다. 아마 고딕 활자체에 대한 치홀트의 발언(176쪽
참조)은 1940년부터 제3제국에 대한 어떤 비방도 금지한 스위스 검열 규제를 통과할 수 없었을
것이다. 호흘리의『스위스 북 디자인』50쪽에 실린 페터르 오프레흐트의 글 참조.
80. 매클린,『활자에 충실한』, 33~34쪽. 하지만 1959년 뉴욕 타입디렉터스클럽에서 한 연설에서
치홀트는『타이포그래피 디자인』은 "여전히 유용한 책"이라고 말했다.「대체 언제까지……」,
157쪽.

압박 때문으로 보인다. 치홀트는 훗날 이때를 회상하며 "취업 허가나 비자가 연장되지 않을까봐 항상 노심초사해야 했다"고 말했다.[81] 하지만 그는 역시 독일에서 이주해온 헤르만 러브를 포함해 좋은, 그리고 상당히 영향력 있는 친구들을 바젤에 두고 있었다. 헤르만 러브는 1940~50년대 대부분의 치홀트 책을 출간한 홀바인 출판사를 소유하고 있었다. 치홀트는 주로 미술에 특화된 홀바인의 책들을 디자인하기 시작했고, 1941년에는 바젤에서 잘 나가던 비르크호이저 출판사의 의뢰로 새로운 고전문학 시리즈와 다른 몇몇 총서의 디자인을 감독했다. 전쟁 기간 동안 스위스의 보수적인 출판사들과 일한 경험은 당시 이뤄진 그의 역사적 연구와 맞물려 치홀트를 고전 타이포그래피 쪽으로 견고하게 이끌었다. 영국 신전통주의의 금욕주의를 존중했던 만큼 그는 일반적으로 고전 타이포그래피의 장식을 퇴출시켰다. 불필요한 요소를 뺀 그의 고전주의는 새로운 타이포그래피에서 했던 것과 마찬가지로 활자 크기와 배치에서 동일한 감수성을 보여준다. 또한 그는 현명하게도 자신이 지닌 레터링 및 캘리그래피 기술을 몇몇 재킷과 표제지에 활용했으며 스위스에도 활발하게 운영되는 사무실을 갖고 있던 모노타이프가 되살린 고전적인 도서 활자들을 광범위하게 사용하기 시작했다.[82] 스위스에서 매년 개최된 최고의 북 디자인 공모전 역시 그의 제안에 따라 만들어졌다.

640~641

638~639

비르크호이저의 일자리는 확실히 그가 1943년 스위스 시민권을 얻는 데 많은 도움을 주었다. 훗날 치홀트의 말마따나 "전쟁 통이라 거의 일어나지 않던 일"이었다.[83] 일단 스위스 시민이 되자 치홀트는 군에 소집되었다. 훗날 "군대 생활은 어땠느냐"는 흔한 질문에 그는 "다른 사람들의 놀림감"이었다고 대답했다.[84] 재정 보증을 받을 수 있게 된 치홀트는 스위스 남부 티치노에 위치한 베르조나에 조그마한 땅을 샀으며, 1944년에는 그곳에 그들 부부가 나중에 노년을 보낸 작은 집을 지었다.

전쟁이 끝나갈 무렵 치홀트는 독자적인 인쇄 공방 이소모프를 가진 영국의 타이포그래퍼 앤서니 프로스하우그로부터 1932년에 출간했던 『타이포그래피 레이아웃 기법』의 영어판을 내자는 제의를 받았다.

81. 「얀 치홀트: 타이포그래피 스승」 24쪽.
82. 그가 비르크호이저 출판사에서 사용하던 방에는 "이곳은 인쇄소다……"라는 비어트리스 워드의 글이 적힌 포스터가 벽에 걸려 있었다. 1951년 치홀트는 다음처럼 선언했다. "현존하는 누구도 모리슨만큼 활자 형태에 막대한 영향을 끼친 사람은 없다."「도서 인쇄 활자 활용을 위한 분류」, 7쪽.
83. 「얀 치홀트: 타이포그래피 스승」 25쪽. 치홀트는 여기서 1942년이라고 말하는데, 시민권 획득을 위한 최소 자격 요건이 10년이라는 점을 감안할 때 말이 안 된다. 아마 시민권 신청 절차를 1942년부터 밟기 시작했다는 뜻일 듯하다. 훗날 그에게 디자인을 의뢰한 제약 회사 호프만 라 로슈의 대주주이자 저명한 스위스 지휘자였던 파울 자허는 치홀트에게 시민권 신청에 필요한 추천서를 써주었다.
84. 코르넬리아 치홀트와의 대화. 2005년 7월 10일.

제2세대 모더니즘 디자인에서 주요한 인물 가운데 하나인 프로스하우그는 1950년대 바우하우스의 과업을 이어받은 울름 디자인대학에서 잠시 학생들을 가르쳤다. 아버지가 노르웨이 사람이었던 프로스하우그는 치홀트의 독일어 원서를 읽을 수 있었다(그는 『새로운 타이포그래피』 역시 소장하고 있었다). 이런저런 일을 해주던 룬트 험프리스 사로부터 치홀트의 바젤 주소를 받은 그는 1945년 5월 1일 치홀트에게 편지를 썼다. 치홀트는 그에게 자신의 다른 책을 몇 권 보내주었는데, 특히 『타이포그래피 디자인』은 프로스하우그에게 많은 영향을 주었다. 치홀트가 『타이포그래피 레이아웃 기법』을 원본 그대로 번역하기를 꺼려 했기 때문에 프로그하우스는 그러면 『타이포그래피 디자인』을 번역하면 어떻겠냐고 말했다. 그는 '유기적 디자인'이라는 제목을 제안했다.[85] 치홀트는 루어리 매클린 역시 그 책을 번역하는 데 관심이 있다는 것을 알고 있었기 때문에 프로스하우그에게 둘 사이에서 의견을 조정해보라고 제안했다.

프로스하우그는 주로 전쟁 전 치홀트의 새로운 타이포그래피에 감명을 받았기 때문에 그의 초기 책들을 번역해내고 싶어 했다. 이는 고전주의자로 돌아선 치홀트에게 당연히 달갑지 않았을 것이다. 치홀트는 프로스하우그에게 『타이포그래피 레이아웃 기법』 대신 그 이후에 나온 덜 급진적인 『식자공을 위한 서체학, 쓰기 연습, 그리고 스케치』(1942년)를 번역하면 어떻겠냐고 제안했다. 프로스하우그는 치홀트가 변했다는 사실을 인정해야만 했다.

이 책들을 통해 선생님의 관점이 전개되는 모습을 관찰하는 건 무척 흥미로운 일입니다. 하지만 전 여전히 1940년 무렵 선생님의 관점이 뚜렷이 바뀐 이유를 모르겠습니다. 대칭과 비대칭은 명백히 다릅니다만, 여기 사람들은 아직까지 비대칭 조판의 교훈을 흡수하지 못한 것 같습니다. 그리고 저는 이런 이유로 비대칭을 선호합니다.[86]

치홀트는 프로스하우그가 번역본을 DIN 판형으로 만들자는 말을 꺼내기도 전에, 자신이 예전에 지녔던 DIN 규격에 대한 열정을 새로 상기시키는 것을 반대했다(사실 영국 인쇄업계는 『타이포그래피 레이아웃

85. 일찍부터 『타이포그래피 디자인』을 영어로 번역하려는 관심은 있어왔다. 치홀트가 영국에 처음 본격적으로 소개된 시점이 그 책의 출간과 겹친다는 사실을 생각하면 이해할 수 있는 일이다. 제2차 세계대전 동안 자신의 독일어 실력을 적군에게 '허위 정보'를 흘리는 데 써먹은 엘릭 하우 역시 자신이 갖고 있던 책에 번역을 목적으로 주석을 달기도 했다(현재 세인트 브라이드 인쇄도서관 소장).

86. 프로스하우그가 치홀트에게 보낸 1945년 9월 17일 편지. 킨로스, 『앤서니 프로스하우그: 삶의 기록』 50쪽에서 재인용.

기법』의 모티프가 됐던 DIN 판형에 그때까지도 무지했다). 그는 여전히
완벽하지 않은 영어로 (덤으로 라틴어도 조금 섞어서) 프로스하우그에게
편지를 썼다. "한때 나는 DIN 규격의 전도사였지만 지금은 더 이상
그렇지 않습니다. (…) 현재의 나는 DIN 규격을 악마의 발명품, 혹은
영혼에 반하는 죄악으로 여기고 있습니다." 이어서 그는 선언했다.
"나는 현재 책 제작에 있어 완전한 모델로 여기고 있는 영국의 보수적인,
중세의 종이 규격을 존중하고 있습니다."[87] 그는 프로스하우그에게
"도서 타이포그래피의 혁명"을 믿은 것은 자신의 실수라고 설명했다.[88]
1948년 프로스하우그는 다시 한 번 치홀트에게 출간을 제안했지만 결국
이소모프는 치홀트의 책을 내지 못했으며,『타이포그래피 디자인』은 훗날
매클린이 번역해『비대칭 타이포그래피』(1967년)로 출간되었다.

제2차 세계대전이 끝난 후 치홀트와 다시 연락이 닿았던 동시대
모더니스트들의 소식은 그동안 고통과 억압 속에서 그들이 겪어야 했던
냉엄한 현실을 드러낸다. 전쟁 동안 독일에 남았던 빌리 바우마이스터는
1945년 12월 치홀트에게 편지를 썼다.

> 먼저 자네와 자네 부인에게 인사를 전하네. 우리는 지금 최고의
> 기분일세. 재앙이 끝났으니 말이야. 우리는 수리된 아파트에서 다시
> 살고 있네. 가구는 거의 사라졌지만 값나가는 물건이나 그림, 그리고
> 책들은 그대로 있다네. 그동안 나는 시간 날 때마다 그림을 그렸다네.
> 탄압이 시작되자 드로잉을 그렸고, 더 심해졌을 땐 글을 썼다네.
> 예술에 대해 말일세.[89]

나치는 수많은 '퇴폐' 화가들에게 제약을 가했다. 몇몇 사람은 에밀
놀데처럼 아예 그림 그리는 것이 금지되었고 바우마이스터는 1941년
작품 전시를 금지당했다. 그가 학교에서 쫓겨난 점을 고려하면 수입원을
봉쇄한 것이나 마찬가지였다. 그는 오스카 슐레머, 하인츠 라슈와 함께
독일 서부에 있는 부퍼탈로 도피해 쿠르트 헤르베르츠가 운영하던 페인트
공장에서 제품 검사자로 연명했다. 전쟁이 끝난 후 바이마이스터는
슈투트가르트 미술아카데미 교수가 되어 학생들에게 회화를 가르쳤다.
바이마르공화국 시절 매우 긴밀하게 연결되어 있던 모더니스트들이
(슐레머의 말처럼) 얼마나 "바람에 흩어진" 신세가 됐는지는 슈비터스의

87. 치홀트가 프로스하우그에게 보낸 1946년 2월 19일 편지. 킨로스,『앤서니 프로스하우그: 삶의 기록』53쪽에 편지 사본이 실려 있다.
88. 치홀트가 프로스하우그에게 보낸 1946년 1월 13일 편지. 킨로스,『앤서니 프로스하우그: 삶의 기록』51쪽에서 재인용.
89. 바우마이스터가 치홀트에게 보낸 1945년 12월 2일 편지.

사망 소식에 대한 바우마이스터의 언급에서 알 수 있다.[90] 치홀트는 1933년부터 슈비터스와 완전히 연락이 두절된 상태였다. 슐레머 역시 1937년 치홀트에게 보낸 편지 끝에 다음과 같은 추신을 한 마디 달았다. "슈비터스는?"

슐레머는 1943년에 사망했다. 리시츠키는 1941년 오랫동안(1923년 이래) 그를 괴롭혀온 결핵에 마침내 무릎을 꿇었다. 그의 사망 소식은 전쟁이 끝난 후에야 소련 너머로 전해졌다. 치홀트는 1935년 리시츠키의 모노그래프를 출간할 계획을 세우기도 했지만 바야흐로 스탈린 치하에서 공개 재판과 숙청이 시작되던 소련에 있던 리시츠키와 연락할 수가 없었다. 리시츠키가 『구축 중의 소련』에 실렸던 소련의 두 번째 국민경제 5개년 계획을 위한 선전을 디자인하는 일에 매달려 있을 때였다.[91] 치홀트는 1936년 바젤에서 열린 세 번째 '그라파' 전시를 준비하면서 러시아 작품을 하나도 포함시키지 않았다. 설사 리시츠키로부터 직접 『구축 중의 소련』을 받지 못했더라도 분명히 어떤 경로로든 입수할 수 있었을 텐데 말이다. 그 잡지는 애초에 기아와 정치적 폭력에 물든 소련의 현실을 기술적 우월함과 인종적 조화를 다룬 사진으로 가려서 바깥세상에 선전하기 위한 목적으로 만들어졌다. 아마 치홀트는 당시 정치적으로 보수적이었던 스위스에서 그런 자료를 전시하는 위험을 감수하고 싶지 않았을 것이다. 스위스는 1938년 공산당을 불법으로 규정했다.

미국은 유럽 이주자들, 특히 바우하우스와 관계된 사람들에게 풍요로운 땅으로 판명되었다. 그로피우스와 브로이어는 하버드에서 교수가 되었을 뿐 아니라 모두 성공적인 건축 사무소를 열었다. 미스 반데어로에 역시 시카고에서 비슷한 길을 걸었다. 알베르스는 1933년 10월 말 치홀트에게 보낸 편지에서 이렇게 말했다. "나 역시 곧 떠날 거라네. 북미로." 다음에 보낸 엽서에는 노스캐롤라이나 주 블랙마운틴 대학교의 주소가 찍힌 스티커가 붙어 있었다. 그 후 1950년 그는 예일 대학교 디자인학과장이 되었다. 크산티 샤빈스키는 이탈리아에서 3년간 디자이너로 일한 후 알베르스의 초청을 받아 블랙마운틴 대학교의 교수가 되었다. 모호이너지는 시카고 디자인학교를 세우는 데 모든 노력을 쏟은 후 1946년 불과 51세의 나이로 세상을 떠났다. 요하네스 몰찬은 1937년 어려운 상황에서도 용케 미국으로 건너가 시애틀에 있는 워싱턴 대학교에서 미술을 가르쳤으며 잠시 모호이너지와 함께 시카고 디자인대학교에서 학생들을 지도하기도 했다.[92] 바이어는 미국으로 건너간

90. 슐레머, 『오스카 슐레머의 편지와 일기』, 312쪽.
91. 1933년 가을 리시츠키는 편지로 자신이 하는 작업에 대해 알려주었다(리시츠키, 『프룬과 강철 구름』, 140쪽). 답장에서 치홀트는 소련에서 그가 디자인한 출판물을 보내달라고 요청했다.
92. 그 후 몰찬은 뉴욕에서 화가로 정착했으며, 1947~52년 사이 뉴욕 신사회연구원이 유럽에서

후 치홀트와 연락이 끊긴 듯하다.

라디슬라프 수트나르는 사실상 미국으로 이주하는 데 선택의 여지가 거의 없었다. 1939년 4월 체코슬로바키아 교육부의 의뢰로 미국으로 건너가 뉴욕 만국박람회 체코관을 만들던 그는 조국이 나치에 점령당하자 미국에 남을 수밖에 없었다. 1940년 수트나르는 치홀트에게 혹시 자신의 작품을 갖고 있으면 뭐든 보내주기를 부탁했다. 클라이언트가 될 사람에게 보여줄 자료가 하나도 없었던 것이다. 치홀트는 편지 없이 자료만 보내주었다. 그는 전쟁이 끝난 직후, 5년이 훌쩍 넘어서야 수트나르에게 답장을 썼다.

친애하는 수트나르에게

이 편지는 1940년 5월 3일 자네가 보낸 편지에 대한 정말 늦은 답장이라네. 당시 편지를 받자마자 자료를 뒤져서 자네의 작업 두세 가지를 소포로 보냈는데 무사히 받았으리라고 믿네.

소포를 보냈을 때는 어둠의 공포가 우리를 집어삼키기 직전이었지. 우리의 마지막 시간이 다가오고 있다고 믿었던 그때 말일세. 자네와 마찬가지로 우리 모두는 연합군의 승리 덕분에 나치 체제의 종말이 다가오고 있어서 정말 행복하다네.

이 편지야말로 무엇보다도 생명을 상징하는 신호가 되기를, 또 무사히 자네에게 가 닿기를 바라네. 부디 빨리 답장 주게나.

아마 자네는 유럽으로, 그리고 조국으로 돌아올 생각이겠지. 자네가 사랑하는 사람들이 모두 무사했으면 좋겠네.

지나온 시간이 우리에게 준 엄청난 중압감에도 불구하고 나는 여전히 그럭저럭 다양한 작업을 해올 수 있었어. 자네에게 답장이 오거든 그에 대해 말해주겠네.

지금은 그저 자네 앞날에 좋은 일만 있기를 바라며
자네의 오랜 친구
얀 치홀트[93]

석 달 후 수트나르는 (영어로) 답장을 썼다.

자네가 7월에 보낸 편지에 늦게 답해서 미안하네…… 답장과 함께 새로운 작업을 몇 개 보내고 싶어서 늦었다네. 하지만 우체국은 여전히 스위스로는 인쇄물을 보낼 수 없다고 하는군. 조만간 우편

망명 온 학자들을 후원하기 위해 설립한 망명대학원에서 가르쳤다. 1959년 그는 독일로 돌아갔다.
93. 치홀트가 수트나르에게 보낸 1945년 6월 8일 편지.

능동적 도서: 얀 치홀트와 새로운 타이포그래피

상황이 좋아지기를 기대할 수밖에. 자네에게 내가 출판한 소책자 몇 개를 보여주고 싶어. '카탈로그 디자인'에 관한 책도 있네.

그나저나 자네 소식을 다시 듣게 돼서 정말 기쁘군. 우선 그 끔찍한 전쟁의 악몽에서 살아남아 잘 지내고 있다니 기쁘고…… 두 번째로, 자네가 작업을 계속할 수 있어서 반갑네. 더 자세한 소식을 들려주게.

1940년에 자네가 나한테 보낸 소포 말일세. 모두 잘 도착했어. 정말 도움이 많이 됐다네. 자네가 당시 내 편지에 답하지 않은 건 그럴 만한 이유가 있어서였겠지. 지금은 더욱 잘 이해할 수 있네.

그건 그렇고, 아마 자네가 관심 있을 만한 소식을 들려주지. 뉴욕현대미술관이 작년에 개관 15주년을 맞아 성대한 전시를 열었는데 내게 현대 포스터와 관련해서 작품을 내라고 하더군……. 그래서 자네와 내 포스터가 전시장을 도배하게 됐다네. 좋은 포스터들을 다 가지고 있지 못한 게 참 유감이더군.

자네에게 곧 소식이 오기를 기다리지. 이번엔 늦지 않게 답하겠네.

자네의 친구
라디슬라프 수트나르[94]

그다음 편지에서 수트나르는 치홀트가 보내준 책들을 잘 받았다고 하며 추신으로 이렇게 적었다. "독일어로 답하는 걸 부끄러워하지 말게나. 내가 영어로 쓴 이유는 이제 독일어를 까먹어서 제대로 구사하지 못하기 때문이라네." 이에 대해 치홀트는 "전쟁 후에 전 세계로부터 갑작스레 엄청나게 일거리가 밀려들어서" 역시 늦은 답장을 보냈다. 그들은 편지를 주고받으며 전쟁 중 동료들이 겪어야 했던 운명을 한탄했다. 수트나르는 치홀트에게 그의 체코 동료 아우구스트 친켈이 "전쟁 중 어딘가에서 실종"됐다는 소식을 전했다. 치홀트는 "독일군이 쳐들어갔을 때 네덜란드에 머물러 있다가 징집당했던 게르트 아른츠의 소식을 궁금해했다(그는 살아남아 네덜란드 통계청에서 일했다). 둘 다 아이소타이프 그룹과 관계있는 사람들이었다. 치홀트는 수트나르 가족의 안부도 물었다. "자네 가족은 제때 뉴욕으로 데려올 수 있었나? 자네는 거기 머물 생각인가?" 사실 수트나르는 1946년에야 겨우 가족을 미국으로 데려올 수 있었다. 자신의 상황에 대해 치홀트는 이렇게 말했다. "나는 이곳이 아주 편하다네. 초기에는 좀 힘들었지만 (정말 예외적으로!) 스위스 시민이 될 수 있었다네."

94. 수트나르가 치홀트에게 보낸 1945년 9월 8일 편지.

뉴욕현대미술관에서 그의 포스터가 전시된 것에 관해 치홀트는
수트나르에게 이렇게 말했다. "나는 더 이상 광고 일을 하지 않는다네.
오로지 책만 작업하고 있어. 책을 계속 디자인할 뿐 아니라, 편집자이자
저자이기도 하네." 그들의 편지에서는 확실히 오랜 세월 간직해온 우정이
묻어나지만, 작업에 관해서는 동문서답을 하는 느낌이 든다. 수트나르는
뉴욕에서 덴마크 건축가 크누드 뢴베르크홀름과 함께 생산적인
파트너십을 맺고 '스위트 카탈로그 서비스'라는 정보 디자인 관련 출판
시리즈를 냈다. 유럽보다 상업적 측면이 강한 미국에서 출간된 점을
고려하면 보여주는 자료의 명확성을 중시한 이 책들은 1920~30년대
치홀트가 썼던 설교적 글쓰기의 연장선상에 있다. 수트나르가 자신만의
독특한 현대 양식으로 디자인한 『카탈로그 디자인』(1944년)을 보고
치홀트는 퉁명스럽게 말했다. "자네 냄새가 물씬 나는군." 반대로
수트나르는 치홀트가 낸 중국 목판인쇄에 관한 책을 보고 이렇게 답했다.
"이 책만 보면 전 세계가 전쟁 중이었다는 사실을 알 수가 없군."[95]

642

폴란드에 남았던 스체민스키는 수트나르보다 훨씬 운이 나빴다.
1939년 봄 스체민스키가 치홀트에게 들려준 이야기는 끔찍하다.

> 내가 히틀러의 예술과 문화 정책에 반대하는 기사를 몇 번 썼다고
> 히틀러 동조자들(병원 간호사들)은 갓 태어난 내 딸을 독살하려고
> 했네. 태어난 지 겨우 3주밖에 안 된 아이를 말이야. 1936년의
> 일이네.
> 　딸의 병세가 정말 심각해서 2년은 훨씬 넘게 고생했어. 이제야
> 거의 회복됐지. (…)
> 　지금 내 손은 떨리고 있고, 앞으로 계속 예술가로 남을 수
> 있을지도 모르겠어. 이런 극심한 긴장과 경험 때문에 나는 편지를
> 보낼 수 없었다네.[96]

다섯 달 후, 폴란드는 나치의 침공을 받았다. 딸의 독살 기도 사건을
비롯해 수년간 이어진 전쟁은 스체민스키를 망가뜨렸고 자연히 결혼
생활도 파탄에 빠졌다. 스체민스키와 아내 카나지나 코브로의 관계는 전쟁
후에도 회복되지 않았다.[97]

치홀트에게 제3제국과 전쟁은 많은 것을 송두리째 바꿔놓은
사건이었다. 이러한 관점은 1946년 새로운 타이포그래피의 이상을

95. 수트나르의 1945년 12월 22일 편지와 치홀트의 1946년 4월 14일 답장.
96. 스체민스키가 치홀트에게 보낸 1939년 4월 28일 편지.
97. 크뢸, 「협업과 타협: 폴란드-독일 아방가르드 서클의 여성 미술가들」, 벤슨(편), 『중앙 유럽
아방가르드』 참조.

능동적 도서: 얀 치홀트와 새로운 타이포그래피

배신했다는 막스 빌의 비난에 치홀트가 답한 글의 주요한 테마를 이룬다. 치홀트의 현명한 에세이 「믿음과 현실」은 현대에서 과거로 이행한 그의 변화를 이해하는 데 핵심이 되는 글이다. 치홀트의 주장은 복잡하고 조금은 자가당착적이다. 그는 "새로운 타이포그래피를 일군, 혹은 처음에 관여했던 사람들은 나처럼 나치즘의 맹렬한 적이었다"라고 말하는 한편, 다음처럼 주장했다.

> 특히 그 포용력 없는 태도는 절대성에 이끌리는 독일의 성향에 어울리고, 질서를 향한 군국적 의지와 독재에 대한 요청은 히틀러의 지배와 제2차 세계대전을 낳은 끔찍한 독일 민족성에 어울린다. 나는 민주적인 스위스에 와서야 비로소, 이런 사실을 깨닫게 됐다.[98]

치홀트는 독일에 남은 새로운 타이포그래피 옹호자들 가운데 부르하르츠와 덱셀을 가리켜 '에센의 교수 M. B.와 예나의 W. D. 박사'라고 언급하면서 나치에 '부역'한 것을 비난했다. 그는 부르하르츠가 1933년 독일군의 다큐멘터리 프로젝트에 대한 작업을 한 것을 알고 굉장히 실망했음이 틀림없다. 하지만 발터 덱셀에 대해서는 잘못 알고 있었다. 덱셀은 1936~42년 사이 베를린 주립 미술교육대학에서 학생들을 가르치며 당국과 자주 충돌했으며, 이후 브라운슈바이크 시립박물관으로 직장을 옮겨 공예와 산업 디자인 작품을 모았다.[99]

치홀트는 모더니즘과 나치즘 사이의 대단히 난해한 관계에 대해 다음처럼 설명했다.

> 우리는 스스로를 '진보'의 선구자로 여겼고 명백히 반동적인 히틀러의 계획들과 아무런 상관이 없기를 바랐다. 히틀러의 '문화'가 우리를 '문화적 볼셰비키'라고 부른 것도, 뜻을 함께하는 화가들을 '퇴폐적'이라고 부른 것도 모두, 다른 곳에서와 마찬가지로 혼란을 부추기기 위해 사용한 위장 전술이었다. 제3제국은 기술의 '진보'를 가속화해 전쟁 준비를 하는 데 둘째가라면 서러울 정도였지만 가증스럽게도 그것을 중세적 사회 형태와 표현 뒤로 숨겼다. 하지만

98. 원문 이탤릭 강조. 인용된 부분은 치홀트가 주장한 바를 온전히 설명하지 못한다. 이 글은 전체를 읽을 가치가 있다. 이곳에 실린 번역은 매클린의 『얀 치홀트: 타이포그래퍼』의 내용을 (로빈 킨로스의 도움으로) 수정한 것이다. 매클린의 글은 이 논쟁 전체를 정리한 『타이포그래피 페이퍼스』 4호(2000년) 특집의 일부로 재수록되었다. 브링허스트가 편집한 『책의 형태』 xv쪽에는 이 글을 멋지게 차용한 「믿음과 사실」이라는 글이 있다.
99. 프리들, 『발터 덱셀: 새로운 광고』 7쪽.

그 밑바닥에 존재한 기만 때문에 그들은 진짜 모더니스트들을
포용할 수 없었다. 비록 정치적으로는 적이었지만 자기도 모르는
새 제3제국을 지배했던 '질서'라는 망상에서 그리 멀리 떨어져
있지 않던 그들을 말이다. 최고의 전문가로서 나에게 맡겨진 대표의
역할이 바로 그 '지도자(Führer)', 말하자면 독재를 표상하는
'추종자'의 지적 후견인 역할이었다.

모더니즘에 대한 나치의 양면성을 지적한 치홀트의 관찰은 실제로
날카로운 면이 있다(반면 본인에 대한 마지막 말은 확실히 과장됐다).
새로운 기술은 여러 면에서 새로운 타이포그래피에 영감을 제공했지만
치홀트는 더 이상 선을 위한 추동력으로서 기술적 진보를 믿지 않았다.
그는 빌을 가리켜 "1924~35년 무렵까지" 자신이 그랬던 것처럼 "소위
기술적 진보를 순진하게 숭배"하는 포로로 묘사했다. 그렇게 정확한
연도를 제시하는 것을 보건대, 치홀트는 새로운 타이포그래피뿐 아니라
자기 자신도 역사적 관점으로 파악하고 있었던 것 같다.

> 새로운 혹은 기능적 타이포그래피는 (같은 기원을 가진) 산업 제품을
> 홍보하는 데 적합하다. 그리고 그건 예나 지금이나 확실하다.[100]

루돌프 호스테틀러(빌과 치홀트의 글을 게재한 『스위스 그래픽 소식』의
편집자)가 치홀트에게 애초에 강연에서 이런 논쟁을 촉발시킨 말을 한
이유를 설명해달라고 요청하자 치홀트는 "비대칭 타이포그래피는 결코
한물간 것이 아니다. 앞으로도 광고 분야에서 그것은 거대한 걸음을
내딛을 것이다"라고 말하면서 "강연에서는 주로 도서 타이포그래피를
염두에 뒀다"고 인정했다.[101]

당시 문제가 된 강연은 1945년 말 치홀트가 취리히에서 스위스
그래픽디자이너협회(VSG) 회원들을 대상으로 했던 강연을 말한다.
치홀트는 이 협회 회원이 아니었는데, 이는 자신을 그래픽 디자이너가
아니라 도서 타이포그래퍼라고 여기고 있었음을 알려주는 대목이기도
하다. 아무튼 그곳에는 널리 '스위스 타이포그래피'로 정의되는

100. 「믿음과 현실」, 『타이포그래피 페이퍼스』 4호, 74쪽. 치홀트는 1952년 자신이 쓴 글에 막스
빌의 원래 글 「타이포그래피에 대하여」와 똑같은 제목을 붙이고 만약 1933년에 나치가 옥죄지
않았다 해도 새로운 타이포그래피는 곧 자연스럽게 끝났을 거라고 주장했다.
101. 치홀트가 호스테틀러에게 보낸 1946년 1월 31일 편지. 영어 번역은 매클린, 『얀 치홀트:
타이포그래퍼』 153~154쪽. 호스테틀러는 나치와 연관된 치홀트의 주장이 자기모순적이라고
말했다.

능동적 도서: 얀 치홀트와 새로운 타이포그래피

양식으로 작업하는 주요 인사들이 모두 참석해 있었다.[102] 대부분의 협회 회원들(105명)이 취리히에 있었기 때문이다.[103] 그들 중 많은 사람들이 구체 미술가이자 그래픽 디자이너였으며, 치홀트가 1935년까지 수차례 제안한 것처럼 현대미술과 새로운 타이포그래피 사이의 바람직한 관계를 달성하기 위해 두 분야에 같은 수학적 구성을 적용해 작업하던 이들이었다. 실제로 1946년 지면 논쟁을 촉발시킨 「타이포그래피에 대하여」에서 막스 빌은 치홀트가 「근원적 타이포그래피」에서 처음으로 주장한 원칙들이 여전히 유효하다는 점을 의식적으로 언급했다.

빌은 글에서 치홀트의 이름을 직접 언급하지는 않았다. "잘 알려진 타이포그래피 이론가 중 한 사람"이라고만 했을 뿐이다. 치홀트는 빌의 주장에 반박하는 글을 준비하면서, 혹시나 하는 마음에 약간의 확인 절차를 거쳤다. 별로 의심할 것도 없었지만 말이다. 그는 빌의 글이 실린 잡지를 임레 라이너에게 보내주며 빌이 말한 사람이 혹시 라이너일 가능성이 있는지 물어보았다. 라이너는 답했다.

> 투쟁을 향한 자네의 재능에 경탄하네. 빌도 역시 마찬가지고
> 말이야. 빌이 나를 언급했을 리는 없다고 확신하네. 그는 날 알지도
> 못해. 나는 사실 이론이랄 것도 별로 없는 사람이고 전적으로
> 원칙에 구애받지 않는 겁쟁이라네. 내가 지금 바라는 건 오직
> '마음의 평화'밖에 없어. 그 길이 혹여 외로울지라도 나는 그것을
> 갈망한다네.[104]

그럼에도 불구하고 치홀트는 「믿음과 현실」에서 라이너의 이름을 언급하며 자신과 같은 전통적인 도서 타이포그래퍼 동료로 끌어들였다. 라이너 자신은 그러한 (이론가라는) 직함에 "아마 거부감이 있을지 모른다"고 정확하게 지적하면서도 말이다. 치홀트는 이 점을 분명히 했다. "그런데 나는 '잘 알려진 타이포그래피 이론가' 중 한 사람이 아니다. 내가 아는 한 나는 독일어가 통용되는 전 유럽에서 유일한 타이포그래피 이론가다." 1908년 이래 타이포그래피에 대해 진지하게 저술해온 파울 레너 역시 이런 호칭을 받을 자격이 있었지만 치홀트는 그를 안중에 두지 않았다. 후에 레너는 빌과 치홀트 사이의 논쟁에 끼어들었지만 이 점을 모른 체했다. 글의 초안을 잡으며 레너는 왜 자신이 치홀트를 뮌헨으로 초청해 학생들을 가르치게 했는지 설명했다.

102. 치홀트는 VSG의 바젤 지부에서 제작한 책의 표지를 디자인했다(날짜 미상).
103. VSG에 대해서는 홀리스의 『스위스 그래픽 디자인』 159~160쪽 참조.
104. 라이너가 치홀트에게 보낸 1946년 5월 29일 편지.

치홀트의 내적 분열(Zweispalt)은 오래전부터 나의 관심사였다. 나는 그가 무명일 때 인젤 출판사를 위해 작업한 캘리그래피와 매우 단순하고 아름다운 장정 디자인을 알고 있다. 나는 그에게서 우리 시대에 필요한 내적 다양성을 인식했다. 그게 없다면 예술가는 발전 가능성이 없다. 먼저 새로운 양식이 발견되어야 한다. 그를 향한 길은, 그러나 변증법적으로 움직인다. 정과 반이 두 사람으로 분리되어 있는 한 반목과 불화밖에 없을 것이다. 한 개인의 마음속에서 이들이 서로 충돌할 때에야 비로소 새로운 합을 비추는 불꽃이 일어난다.[105]

아량이 넓은 쿠르트 슈비터스 역시 치홀트가 새로운 타이포그래피를 배신했다는 소식이 퍼져도 이해해주었다. 두스뷔르흐의 아내 넬리에게 (서툰 영어로) 보낸 편지에서 그는 "치홀트는 너무 오래, 그리고 너무 많이 새로운 타이포그래퍼로 일했어요. 힘이 빠질 때도 됐지요. 이젠 별 감흥도 못 느낄 겁니다. 그러니 한동안은 옛날 양식으로 일하는 것도 좋겠지요."[106] 사실 치홀트를 단순히 배신자라고 부르기는 어렵다. 레너가 지적한 대로 그는 항상, 적어도 책에 있어서는 과거와 현대의 접근법을 모두 탐색해왔다. 새로운 타이포그래피에 대한 글에서 치홀트는 결코 자신의 원칙을 책에 적용하는 데 확신한 적이 없다. 그가 특별한 것은 세간의 이목을 끄는 이론가였다는 점, 인젤 출판사를 위해 아름다운 캘리그래피 장정을 하면서 대개 한쪽에 치우친 현대적 접근법을 설파했으며, 나중에는 이를 철회하고 똑같이 독단적으로 전통적인 접근법을 지지했다는 점이다. 그가 뒤집어쓴 배신의 혐의, 즉 변절은 웬만해서는 사랑스러운 특성이 되기 어려운 것이다.

치홀트는 자신의 관점을 부끄러워하지 않았다. 반박 글을 게재하고 한 달 후 그는 『TM』에 "그래픽 디자인과 서적 예술"을 대조하는 글을 실었는데, 이 글을 통해 우리는 논쟁을 촉발한 강연의 주요 논지가 어떠했는지 가늠해볼 수 있다. 그는 "도서 타이포그래피는 광고여서는 안 된다"는 단호한 말로 자신이 무엇을 우위에 두는지 암시했다(아마 더욱 도발적인 것은 에세이 제목이 고딕 서체로 조판됐다는 점이었겠지만).

치홀트에 대한 비난이 공공연하게 정치적인 것은 아니었지만 빌의 글은 치홀트가 동시대에 지워진 사회적 책무를 거부하고 역사주의로 도피했다는 뉘앙스를 풍겼다. 치홀트는 나치의 손아귀에서 고난을 겪으며 이전에 그가 품어온 타이포그래피에 깃든 정치적 차원의 생각이

105. 「현대 타이포그래피에 대하여」(초안, 하우스호퍼 아카이브).
106. 매클린, 『얀 치홀트: 타이포그래퍼』, 71쪽.

능동적 도서: 얀 치홀트와 새로운 타이포그래피

미몽이었음을 깨달은 반면, 전쟁을 겪지 않은 스위스에 있던 빌과 발머, 리하르트 파울 로제, 막스 후버와 같은 디자이너들은 현대 타이포그래피와 좌익 신념 사이의 관계를 재차 확인했다.

치홀트는 파울 레너에게 장문의 (그리고 신중한) 편지를 보내 제2차 세계대전 후 그가 보여준 새로운 타이포그래피에 대한 비판적 입장을 정당화했다. 편지는 그가 쓴 반박 글의 제목(믿음과 현실)에 대한 언급으로 시작한다.

> '믿음'에 관해. 이는 하나의 양식에 대한 자연스러운 전제 조건입니다. 우리는 공통의 믿음이 없으니(아마 공산주의자조차 그럴 것입니다) 양식도 없습니다. '믿음'과 '우리 시대에 대한 신뢰'는 한 덩어리가 될 수 없습니다. 저는 선은 오직 우리 시대를 사는 소수에게서만, 충분한 비판 능력을 갖춘 극소수의, 진정한 지성의 지지자들로부터 나온다고 감히 주장합니다. 저는 '믿음'을 원하는 바보들을 신뢰하지 않습니다. 바로 그 바보들이 부여할 수 있다고 믿는 형태가 도래한 미래를 원치 않기 때문입니다. 제 의견은 '명예로운 고립'이나 극단적인 개인주의와 아무런 상관이 없습니다. 정확히 반대지요. 지금까지도 그래왔듯이 이것은 '개인적' 진실이 아니라 일반적으로 유효한, 대중의 판단에 영향을 받지 않는 실제적 진실입니다. 그들이 무엇을 말하고 있는지 이해하고 있는 사람들의 책임 있는 결정이지요. 이것이 우리에게 필요한 것입니다. 어떤 양식이 이에 맞겠습니까! 양식의 완전한 부재야말로 누구도 믿을 수 없는 하나의 '입장'보다 더 진실되고 근본적으로 더 인간적입니다. 믿음 뒤에는 어떠한 비판적 입장도 없기 때문입니다. 저는 '비판적' 입장이야말로 진정한 현대적 방식이라고 생각합니다. 신앙을 가진 이들은 그들의 사제에게 맡겨야겠지요. 자기기만 역시 하나의 (매우 유쾌한) 삶의 방식이니까요. 하지만 "독립할 수 있는 자들은 다른 이에게 속하면 안 됩니다."(파라셀수스)[107]

치홀트는 이제 어떤 종류의 대중운동도 신뢰하지 않았다.

1948년에 쓴 「사회 정치적 상황이 타이포그래피에 영향을 미치나?」에서 그는 다시 빌과의 논쟁을 함축해서 언급한다.

> 많은 사람들이 패션뿐 아니라 (패션은 스스로를 현재의 양식으로 치부해버린다) 정치적 상황도 타이포그래피를 통해 모습을 드러낼

107. 치홀트가 레너에게 보낸 1948년 3월 4일 편지.

수 있다고 믿는다. 어디 한번 1933~45년 사이 정치가 요동치던 시절 국가 구조가 상이했던 독일과 러시아, 이탈리아, 그리고 미국의 타이포그래피를 비교해보자. 정치적 구조들이 전반적으로 타이포그래피의 품질에 해로운 영향을 끼쳤다는 점은 별도로 하더라도, 이 나라들의 정치적 신념이 타이포그래피에 진짜로 반영된 경우는 드물다. (···)

어떤 타이포그래피 작업이든 공예라는 점에서 최고의 가독성과 의미 있는 구조가 우선한다. 이는 오랜 경험에서 나온 것이고 정치적 관념과도 전적으로 무관하다. 이것이 바로 '새로운' 타이포그래피가 불가능한 이유이다. 사회주의 타이포그래피, 파시스트 타이포그래피, 혹은 자본주의 타이포그래피가 아닌 오직 좋거나 나쁜 조판만 있을 뿐이다.

2년 후에 쓴 이 에세이의 부록에서 치홀트는 "특정인을 염두에 두고" 작성한 글은 아니지만 빌이 촉발한 논쟁을 불식시키기 위해 이를 발표한다고 설명했다. 그의 글은 원래 논쟁과는 느슨하게 연결되어 있을 뿐, '고백'에 더 가까웠다. 치홀트는 자신의 글을 1920년대의 토론에서 배운 것이 없는 새로운 급진 세대에게 보내는 "부드러운 경고"로 여겼다. 그는 "나도 당시에는 똑같이 급진적인 새로운 타이포그래퍼"였음을 시인했다. 하지만 그의 개인적, 비평적 판단에 따르면 더욱 자유로운 창의성을 위한 토대를 마련하기 위해 당시에는 새로운 타이포그래피의 "정화" 효과가 필요했다.[108]

이러한 '고백'은 영국의 전통주의 타이포그래피에 대한 치홀트의 존중심이 최고에 달했을 때 나온 것이다. 당시 런던 교외에 있는 펭귄북스의 전초기지 하몬즈워스에서 일하고 있던 치홀트는 (오빙크의 말에 따르면) "급진적 시스템에 회의적"이었던 "영국의 분위기"에 의해 더욱 영향을 받았을 것이다.[109] 펭귄의 사장 앨런 레인은 독일을 숭배했던 올리버 사이먼의 추천을 받아 치홀트를 영국으로 초청해 대중을 위한 값싼 문고판으로 구성된 펭귄 책들의 타이포그래피를 개선해줄 것을 부탁했다. 치홀트가 최근 작업한 비르크호이저 클래식을 본 사이먼은 셰익스피어로 대변되는 펭귄의 고전적인 책에 치홀트가 도움이 될 거라고 생각했다.[110]

108. 「사회 정치적 상황이 타이포그래피에 영향을 미치나?」(그리고 부록), 23~25쪽.
109. 오빙크, 「얀 치홀트의 영향」, 41쪽.
110. 의심의 여지없이 치홀트는 자신이 펭귄에서 일하는 데 기여한 사이먼에게 감사했을 것이다. 프로스하우그와 번역 출간을 논의하는 동안 치홀트는 만약 『한 시간의 인쇄 디자인』 영문판이 출간된다면 1945년에 출간된 사이먼의 『타이포그래피 입문』과 똑같은 판형이어야 한다고 제안했다.

치홀트는 시민권을 획득해 안락한 삶을 누리고 있던 스위스를 떠나 가족 모두 영국으로 이주할 것을 생각할 만큼 심각하게 레인의 제의를 고려했는데, 이는 영국에 대한 치홀트의 애정을 보여준다. 그는 결국 2년 반 넘게 영국에 머물렀다. 그 누구보다도 높은 월급을 보장받았다는 점 역시 그를 부추겼음이 틀림없다.[111] 치홀트가 영국으로 떠나자 막스 빌은 폴 랜드에게 다음과 같은 편지를 썼다. "이제 치홀트가 스위스를 떠났으니 애초에 우리가 불러온 악을 드디어 제거한 셈이군요."[112]

1946년 11월 펭귄을 방문해 돌아가는 상황을 파악한 치홀트는 1947년 3월 펭귄의 제안을 수락했다.[113] 영국으로 오면서 좋았던 점 하나는 당시 잉글랜드 북부에 살던 오랜 친구 쿠르트 슈비터스와 지리적으로 가까워졌다는 것이다. 1940년 4월 독일군이 노르웨이를 침공하자 슈비터스는 아들 내외와 함께 스코틀랜드를 경유하는 몹시도 고된 탈출을 감행했다. 1년 반 동안 난민 수용소에서 지낸 후 슈비터스는 런던에 정착했다. 그의 아내 헬마는 갸륵하게도 시어머니를 돌보느라 독일에 남았다. 1944년 그녀가 암으로 죽기 전에 그들은 단 두 번, 그것도 짧은 재회를 했을 뿐이다. 1945년 6월 슈비터스는 새로운 동반자 이디스 토머스와 함께 잉글랜드 북부 레이크 지방의 앰블사이드로 이주했다. 망명 시절 주로 전통적인 풍경화와 인물화를 그려 생계를 꾸려나갔던 그는 뉴욕현대미술관의 지원을 받아 새로운 메르츠 조각 작업을 시작했다.

치홀트 부부는 슈비터스와 연락을 유지했다. 에디트는 특히 독일에 남아 있던 그의 가족과 슈비터스 사이의 중계자 역할을 했다(부인의 죽음을 알려준 사람이 바로 그녀다). 영국에 올 때 독일에 남아 있던 슈비터스의 개인 서재에서 많은 책들을 가져올 기회가 있었던 치홀트는 1945년 2월 베른 미술관에서 열린 슈투름 전시에서 슈비터스를 위한 원맨쇼를 제안했다. 슈비터스는 1947년 3월 치홀트가 도착하자마자 런던 갤러리에서 열린 두 번의 메르츠 이브닝을 위해 런던을 여행했다. 하지만 그는 천식 발작을 일으켜 켄트 해변에서 2주간 요양해야 했다. 치홀트의 아들 페터는 1947년 여름 병들고 몸져누운 슈비터스를 병문안했고, 치홀트 역시 그해 크리스마스에 그러기로 했지만 과연 두 사람이 직접 만났는지는 불확실하다. 슈비터스는 1948년 영국 시민권을 받은 다음 날 세상을 떠났다.

치홀트가 펭귄에서 한 작업에서 비대칭 레이아웃이나 산세리프체는

111. 베인스, 『펭귄 북디자인』, 50쪽.
112. 랜드, 「타이포그래피: 스타일은 본질이 아니다」, 반스(편), 『얀 치홀트: 회고와 재평가』 48쪽.
113. 펭귄에서 한 치홀트의 작업에 대한 자세한 내용은 매클린의 『얀 치홀트: 타이포그래퍼』와 『얀 치홀트: 타이포그래피 속의 삶』 참조. 킹 펭귄 시리즈의 편집자는 히틀러를 피해 독일에서 망명 온 니콜라우스 페브스너였다(1902년 치홀트와 같은 해 라이프치히에서 태어났다).

펭귄북스에서, 1948년 얀 치홀트, 1949년.

매우 보기 드물다. 그는 퍼핀 그림책『고대인』표지에 원시적인 인상을 부여하기 위해 손가락에 잉크를 찍어 쓴 산세리프 글자를 사용했다.

새로운 타이포그래피의 흔적은『작업 중의 미술가』에서 살펴볼 수 있다. 그가 펭귄을 위해 디자인한 마지막 책들 가운데 하나인 이 매혹적인 책은 3단 그리드에 철저히 길 산스로만 조판됐다.[114]

펭귄에서 치홀트는 고전주의 타이포그래피를 구사했지만『새로운 타이포그래피』에서 내세운 그의 초기 원칙, 즉 "값싸고 대중적인 책, 속물스러운 이들을 위한 비싸고 사치스러운 물건이 아닌" 책을 만든다는 신념을 고수했다.[115] 그는 말년에 쓴 글에서도 (독일 개인 출판 책들을 언급하며) 이 관점을 유지했다.

나는 이런 책들을 살 여력이 없지만 그렇다고 그 사실을 크게 애석해하지 않는다. 진정한 도서 문화의 산물이란 모든 사람, 모든 학자, 그리고 도서관을 위한 평범한 책이라는 것을 늘 알고 있었기 때문이다. 물론 내가 가진 책 중에는 고가의 책도 조금 있다. 하지만 그 책들은 거의 보지 않는 데다가, 꺼낼라치면 '이번 주 일요일, 다른 사람들이 교회에 간 다음에⋯⋯' 하는 생각이 든다. 하지만 언제나 그보다 더 좋은 일이 생긴다.
나는 내가 타이포그래피에 관여한 수많은 펭귄 책들을 자랑스럽게 여긴다. 그들 옆에 꽂힌, 내가 가진 소수의 사치스러운 책들은 아무런 역할도 하지 못한다. 우리에게 필요한 것은 부유한 사람들을 위한 거창한 책이 아니라 잘 만들어진 평범한 책이다.[116]

파울 레너는 치홀트가 영국에서 한 작업을 "탁월하게 현대적"인 것으로 여겼고, 헛된 바람이었지만 그를 둘러싼 영국의 보수적인 환경이 다시 한 번 그를 혁명적으로 돌려놓을 수 있으리라 희망했다. 치홀트는 레너에게 영국인들이 보수적이기는 하지만 독일에서 생각하는 것만큼 "속속들이 보수적"이지는 않다고 설명했다. 그는 자신이 라이프치히 아카데미에서 그랬던 것처럼, 이곳의 젊은이들도 얼마간 영국의 보수적 환경에 거부감을 느낀다고 말하며 한탄했다. 그들의 반응은 "그저 섣부른 '새로운 타이포그래피'를 통해 반란을 일으키는 것이었는데, 이는 불행히도 내가 초기에 밟았던 길을 따르는 것이다(여기서는 이것을 '기능주의적 타이포그래피'라고 부르는데, 아무런 생각도 없이 붙인

114. 치홀트의 펭귄 회고담에 대해서는 그의 어린 덴마크 조수 에릭 엘리가드의 「콜린 뱅크스와의 편지」 참조.
115.『새로운 타이포그래피』, 233쪽.
116.「귓속의 속삭임」, 360, 365쪽.

이름일 것이다. 왜냐하면 그건 <u>진짜로 기능적 방식의 타이포그래피가 아니기 때문이다</u>).”[117]

　　1949년 9월 19일 영국 정부가 전후 경제를 부흥시키기 위한 최후의 수단으로 파운드의 가치를 평가 절하하자, 치홀트는 스위스로 돌아가기로 결심했다.[118] 그는 『TM』에 펭귄에서 한 일을 설명하면서 자신을 형편없는 영국 식자공과 투쟁하면서 타이포그래피의 수준을 끌어올리기 위해 대륙에서 온 운동가로 자처했다.[119] 1949년 더블크라운클럽은 치홀트를 명예 회원으로 선출하며 그가 영국에서 이룬 타이포그래피 성과를 인정했다. 같은 해 치홀트는 『펜로즈 연감』에 「옹기장이 손의 찰흙」이라는 글을 썼다. 여기서 그는 다소 권위적인 태도로 그의 완연한 전통주의 색깔을 드러냈다.

　　　완벽한 타이포그래피와 마찬가지로 좋은 취향은 인격을 초월한다.
　　　(…) 몇몇 사람들은 개인적 스타일로 격찬을 받을지 모르지만 사실
　　　그건 사소하고 하찮은 특이함이다. 그들은 손해를 끼칠 때조차도
　　　혁신을 가장한다. 예를 들어 산세리프체건 19세기의 이상한 활자
　　　형태건 단 하나의 서체만 사용한다든지, 특정 활자를 혼용하는 쪽을
　　　선호한다든지, 겉으로 대담해보이는 좌우명을 적용한다든지, 혹은
　　　얼마나 양이 많고 복잡하든 전체 작업에 단 하나의 활자 크기만
　　　사용한다든지 말이다. 개인적인 타이포그래피는 결함이 있는
　　　타이포그래피다. 오직 초보자와 바보들만 그걸 요구할 뿐이다.[120]

그가 언급한 산세리프체 전용이나 한 가지 활자 크기로 제한된 작업 등은 당시 소위 ‘스위스 타이포그래피’로 굳어져가던 그로테스크체가 지배적인 양식에 대한 명백한 비판이었다. 이 양식의 주요 주창자는 당연히, 막스 빌이었다. 허버트 리드 역시 치홀트의 글이 실린 『펜로즈 연감』에 「서적 공예의 위기」라는 글을 썼다. 치홀트의 전쟁 전 작업을 흠모하고 있던 리드는 과거 빌과 치홀트 사이에 벌어졌던 논쟁을 간략히 짚고 넘어가며 은근히 빌의 편을 들었다.

　　　이론에 근거한 모든 예술은 무익한 아카데미즘에 빠질 위험이
　　　있다. 이는 특정 추상회화 양식에서 일어난 일이며, 비슷한 유형의

117. 치홀트가 레너에게 보낸 1948년 3월 4일 편지. 강조된 부분은 밑줄 친 영어로 쓰였다.
118. 파운드가 4.03달러에서 2.80달러로 30퍼센트 평가 절하되자 치홀트는 월급을 올려달라고 요청했지만 거절당했다.
119. 『얀 치홀트: 타이포그래퍼』에 「펭귄북스 개혁」이란 제목으로 매클린이 번역해놓았다.
120. 기존에 나왔던 번역을 참조해서 독일어 원문을 새로 번역했다. 「옹기장이 손의 찰흙」, 27쪽.

　　능동적 도서: 얀 치홀트와 새로운 타이포그래피

서적 공예에서도 일어나고 있다. 이 논쟁에서 얀 치홀트의 이름을 언급하지 않을 수 없다. 다른 개인적인 측면을 떠나, 그는 자신의 태도를 바꿈으로써 현재의 힘의 혼란을 야기한 책임이 있기 때문이다. 전쟁 전만 해도 치홀트는 기능적 타이포그래피의 가장 중요한 주인공이었다. 그는 장식적 타이포그래피, 특히 가운데 축을 중심으로 한 대칭이라는 융통성 없는 공식을 고수하는 아주 오래된 전통에 맞서 반란을 이끌었다. 이후 형태는 기능에 따라야 했다. 활자 배열은 선험적 규칙에 의해 정해지는 것이 아니라 인쇄된 내용의 목적에 의해 정해지는 것이었다. 상대적인 강조의 법칙이 관습적인 대칭을 대체했다. 건축적 분석은 여전히 유효하지만, 양식은 고전에서 기능적인 것으로 바뀌었다. (⋯)

1948년 현재 우리는 상당히 혼란스러운 상태에 있다. 얀 치홀트는 자신의 '중앙 축(Mittelachse)'을 찾았다. 하지만 수많은 사도들은 그의 기능적 원칙들을 그저 의미 없는 공식처럼 반복하고 있다(약간의 필기체, 록웰체 조금, 두꺼운 보도니 숫자, 그리고 아주 많은 여백). (⋯)

아마도 이 현대적 양식을 진보적으로 발전시킨 나라는 스위스와 미국뿐일 것이다.[121]

리드는 마지막 주장의 근거로 막스 빌과 폴 랜드가 새로 작업한 책에서 보이는 신선한 비대칭 접근법을 들었다. 치홀트가 빌과 논쟁하며 새로운 타이포그래피는 광고에서 여전히 적합하다고 말한 것을 고려하면, 혹자는 이렇게 가정할 수 있을 것이다. 만약 그가 광고 작업을 다시 했다면 아마 현대주의 양식으로 작업했을 거라고 말이다. 1955년 바젤 제약 회사 호프만 라 로슈를 위해 타이포그래퍼로 일할 때 치홀트는 대칭 양식을 사용하며 확고부동하게 (대부분 세리프로) 도서 애호가의 면모를 보여주었다. 하지만 새로운 타이포그래피의 불꽃이 여전히 치홀트 안에 살아 있음을 보여주는 작업도 있다. 포장지에 있는 라벨처럼 "쓰고 버리는" 인쇄물의 경우, 그것이 지닌 관습적 '문학'의 중요도에 따라 그는 초기의 원칙을 적용했다. 새로운 재료와 기술(투명 플라스틱 인쇄)을 실험한 것도 새로운 타이포그래피 이론의 불가결한 요소인 신선한 접근을 그가 유지하고 있었음을 보여준다. 또한 그는 이제 1925년에 자신이

121. 리드, 「서적 공예의 위기」, 14쪽. 치홀트는 1949년도 『펜로즈 연감』의 표지를 고전적인 대칭 방식으로 디자인했는데 실제로는 사용되지 않았다. 얀 치홀트를 다룬 매클린의 책 두 권에 실린 도판으로 미루어 보아 이렇게 가정할 수 있다. 이 디자인은 실제로 리드의 글에 (치홀트가 1938년에 디자인한 비대칭 표지와 나란히) 도판으로 실렸는데, 아마 그럴 목적으로 준비한 것이라고 말이다.

꿈꿨던 것, 즉 광범위하고 보편적인 사진 활용을 성취할 수 있었다. 제약 회사의 사보 『로슈』에서 그가 사진을 사용한 모습을 보면 같은 시기 스위스 타이포그래피에서 흔히 보는 것과 별반 다르지 않다. 중요한 차이라면 치홀트는 사진을 다양한 크기의 세리프 서체와 결합시켰다는 점이다.

650~652

　　1950~60년대 치홀트가 쓴 글이 그를 스위스 타이포그래피의 적으로 만든 것은 주로 활자 양식에 대한 의견 차이 때문이었다. 1957~59년 사이 스위스 저널에는 치홀트의 시각에 반대하는 글들이 한차례 더 실렸는데, 이번에는 카를 게르스트너와 에밀 루더가 주인공이었다.[122] 치홀트는 이제 그가 이전에 보여줬던 관점과 완전히 반대되는 (그의 입장을 '문학' 책에 국한시키지 않는다면 호프만-라 로슈를 위해 했던 작업과도 부딪치는) 입장을 취했다. 그는 책의 본문을 비대칭으로 구성하는 것이 "구역질" 나며 그로테스크 양식의 산세리프체를 "흉물스럽다"고 묘사했다. 그가 보기에 당시 대부분의 타이포그래피에는 "우아함"이 결여되어 있었다.[123] 하지만 그가 스위스 타이포그래피를 반대했다고 해서 다른 사람들과 원만한 관계를 갖기 불가능했던 것은 아니다. 1920~30년대 새로운 타이포그래피로부터 영감을 받은 (자기 나이의 절반 정도 되는) 카를 게르스트너에 대해 치홀트는 이렇게 말했다. "나는 게르스트너 씨와 그의 타이포그래피 디자인에 최고의 경의를 표합니다. 비록 그걸 공유하지는 않더라도 말입니다."[124]

122. 킨로스 『현대 타이포그래피』, 151~153쪽. 홀리스 『스위스 그래픽 디자인』 222~223쪽, 아라우시, 「치홀트 대(對) 완전한 타이포그래피」 참조.
123. 「타이포그래피와 비구상예술」, 1957년, 258, 261~262쪽 참조.
124. 1960년 켄 갈런드가 치홀트와의 만남을 기억하며 한 말이다. 반스(편), 『얀 치홀트: 회고와 재평가』 19쪽에서 재인용. 그에게 치홀트를 소개시켜줬던 게르스트너 역시 치홀트에 대해 정확히 같은 말을 했다.

능동적 도서: 얀 치홀트와 새로운 타이포그래피

에필로그

Typographische Monatsblätter
Schweizer Grafische Mitteilungen
Revue suisse de l'Imprimerie
4/1972

Herausgegeben vom Schweizerischen Typographenbund
zur Förderung der Berufsbildung
Editée par la Fédération suisse des typographes
pour l'éducation professionnelle

Jan Tschichold

*1902

Leipzig	1902–1926
Berlin	1926
München	1926–1933
Basel	1933–1946
London	1947–1949
Basel	1950–1967
Berzona	1967...

Gesetzt von der Schriftgießerei D. Stempel AG aus der von Jan Tschichold gezeichneten SABON

치홀트의 70번째 생일을 기념하는 『TM』표지.
1972년 4월. 29.8×23cm.

게오르크 샤우어는 완벽한 타이포그래피를 향한 치홀트의 끝없는 탐색은 "비극적 실향(Heimatlosigkeit)"의 상태로 설명할 수 있다는 흥미로운 주장을 제기했다. 그는 슬라브 족 혈통의 독일인이었고 태어난 나라를 타의로 떠나야 했다. 앵글로·색슨 문화와 관계를 맺었지만 그 안에서도 결코 안식을 얻지 못했다.[1] 샤우어의 설명은 당시 모더니스트들에게 많은 영향을 주었던 소외와 전위라는 조건을 효과적으로 설명해주는 측면이 있다. 하지만 치홀트가 동시대 다른 모더니스트들보다 그로부터 더 많은 영향을 받았던가? 18세기 마지막 사분기에서 20세기 중반에 이르는 시기 중부 유럽의 지정학적 전환은 국가의 장벽을 가로지르며 사람들을 선조들이 살던 땅으로부터 격리시켰다. 치홀트의 선조들이 살았던 북부 중부 유럽보다 더 이 말이 들어맞는 지역도 없다. 그곳은 폴란드와 오스트리아, 프러시아, 러시아 (그리고 사실상 나치 독일과 소비에트연방) 사이의 오랜 힘의 투쟁에 종속된 곳이었다. 말레비치, 리시츠키, 스체민스키는 모두 러시아와 폴란드 사이의 분쟁 지역이었던 벨라루스 땅에서 태어났다. 그들은 리투아니아인이었던 바르바라 스테파노바, 혹은 라트비아인이었던 구스타프 클루치스나 세르게이 예이젠시테인과 마찬가지로 소련이 실행한 유토피아 프로젝트에 소속감을 느꼈다.

치홀트와 동시대를 살았던 몇몇 사람들은 그보다 훨씬 이국적인 환경에 정착하도록 강요받았다. 데사우 바우하우스의 핵심 인물들이었던 모호이너지, 그로피우스, 알베르스, 바이어와 브로이어만 해도 새로 언어를 배워야 하는 문화에서 남은 생을 마감했다. 비록 치홀트가 지녔던 애착이나 애국심을 나치가 산산조각 내버렸다 해도 그는 독일어가 통하는 문화에 남았으며 실제로 스위스에서의 삶을 기꺼이 받아들였다. 그는 스위스식 독일어 사투리를 터득해서 심지어 집에서도 부인과 그 말을 편하게 사용했다. 미국 그래픽아트협회에서 금메달을 수여한다는 소식을 듣고 메메트 아그하에게 보낸 짧은 이력서에서 치홀트는 그의 국가 정체성을 "독일에서 태어났고, 스위스인이 되었다"고 요약했다. 전쟁이 끝나고 1950년대 초에 뮌헨 장인학교는 치홀트를 교장으로 초빙하려고 긴 협상을 벌였지만 결국 치홀트는 스위스 시민권을 포기해야 한다는 사실 때문에 거절했다.

치홀트가 만년에 알게 된 타이포그래퍼 쿠르트 비데만은 치홀트에 대한 샤우어의 '실향론'에 의문을 제기하며 그를 "시골 사람"보다는 "코스모폴리탄"으로 묘사했다.[2] 도시를 향한 대규모 이주는 1900년 무렵 절정에 달하며 전통 사회의 근간을 흔들었고, 치홀트가 찬양했던 기술

1. 샤우어, 「얀 치홀트: 비극적 존재에 대한 논평」, A422~423쪽.
2. 비데만, 「얀 치홀트: 비극적 해석에 대한 논평」, A115쪽.

에필로그

발전은 국제적으로 도시에서의 삶을 모든 측면에서 동질적으로 만들기 시작했다. 20세기 독일을 그린 에드가 라이츠의 대하 서사 영화「고향」에 등장하는 헤르만 지몬이 음악에서 그의 "두 번째 고향"을 발견한 것처럼 치홀트 역시 타이포그래피에서 자신의 고향을 발견했다.

그렇지만 치홀트는 자신이 선택한 분야에서 스스로를 아웃사이더로 여겼다.[3] 이는 왜 그가 인쇄 저널에 실은 글을 통해 반복해서 좋은 조판의 세밀함에 경의를 표했는지 설명해준다. 그는 식자공의 창조적 자율성을 인정했지만 그를 교육시키기를 원했다. 이는 전기 시대가 도래하기 전, 맡은 일이 각기 분리되어 있던 인쇄 산업에 내재한 조건에 대응한 전략이었다. 그가 분명하게 요청한 것은 좋은 공예 작업이었다. 그는 타이포그래피를 현대적인 분과로 확립시키는 데 일조한 반면, 공예에 대한 한결같은 애정을 품었으며 그곳에서 가치 있는 자신의 정체성을 발견했다. 1973년 열린 국제 타이포그래피협회 콘퍼런스를 위해 쓴 짧은 글(아마 공식 석상에서 한 마지막 발언)에서 치홀트는 다음과 같이 단언했다. "이는 누군가 부업으로 할 수 있는 직업이 아니다. 평생에 걸쳐 전념해야 하는 일이다."[4]

샤우어의 주장으로 돌아가보자. 혹자는 치홀트에게 뭐가 그렇게 '비극'이었는지 궁금해할 수도 있다. 그는 자신의 작업이 남달랐음을 확신했다. 그는 명성을 얻었으며 자신의 발자취를 남겼다. 이런 면에서 네덜란드의 인쇄학자 빌렘 오빙크가 내린 치홀트에 대한 평가가 더 설득력 있어 보인다. 오빙크는 모더니스트에서 고전주의자로 치홀트가 전환한 이유는 낙관주의에서 비관주의로 변했기 때문이라고 여겼다. "미래엔 모든 것이 더 나아질 것"이라는 태도는 "모든 것이 과거가 더 좋았다"는 생각으로 대체되었다.[5] 1933년에 그가 겪은 사건과 뒤이어 적응하느라 보낸 힘든 시간들이 그가 세상을 이런 식으로 바라보는 데 영향을 끼쳤다고 상상하는 것은 쉬운 일이다. 1965년 치홀트가 쓴 글도 이러한 해석에 힘을 더해준다.

오늘날 우리는 모두 회의론자들이다. 우리는 기술을 당연하게 여기거나 불신의 눈초리로 바라본다. 제자리에서 뉴욕에 전화를 걸 수 있는 우리의 능력에 놀라지도 않고, 달까지 가는 우주선을 만들어도 심지어 그걸 위해 노력한 사람들보다 훨씬 적은 사람들만 흥분한다. 우리 할아버지 할머니들이 꿈꾸던 유토피아는 우리의

3. 치홀트가 프로스하우그에게 보낸 1946년 3월 14일 편지. 킨로스, 『앤서니 프로스하우그: 삶의 기록』, 55쪽에서 재인용.
4. 「치홀트」, 62쪽.
5. 오빙크, 「얀 치홀트 1902~74」, 206쪽.

일상이 되어버렸다. 40년 전, 무엇보다도 1917년 러시아 혁명이 일어났을 때의 태도는 지금과 완전히 달랐다.[6]

나치에 의해 많은 것이 바뀌어버린 사람들처럼 치홀트 역시 '진보'에 회의적이 되기에 충분한 이유를 갖고 있었다. 「믿음과 현실」(1946년)에서 그는 기술의 현대화에 대한 나치의 모순적인 강박을 적절히 지적한 바 있다. 하지만 (같은 글에 언급된) 새로운 타이포그래피와 제3제국 모두에서 악의적 질서를 향한 유사한 의지를 발견할 수 있다는 그의 인식은 많은 논란을 불러일으켰다. 철학적 관점에서 그의 주장은 테오도어 아도르노와 막스 호르크하이머의 『계몽의 변증법』의 주제, 즉 이성주의에 잠재적으로 내재한 불합리와 얼마간 유사성을 띤다. 하지만 치홀트의 논리는 그보다 훨씬 단순하고 압축적이다. 게다가 "휘러(Führer)"라는 용어로 새로운 타이포그래피에서 자신이 한 역할을 묘사함으로써 그는 사람들의 감정에 불을 질렀다. 마치 피할 수 없는 증거라도 되는 것처럼 히틀러를 소환하면서 말이다. 단순히 '지도자'를 뜻하는 이 말은 히틀러의 독재로 뒤틀려 있었다. 치홀트는 원래 새로운 타이포그래피에서 리시츠키가 한 역할을 그 단어로 묘사하기도 했다(물론 1946년에 썼던 글처럼 러시아인들에게 오명을 씌우지는 않았다). 이후에도 치홀트는 새로운 타이포그래피와 나치즘 뒤에 혈연으로 맺어진 정신이 있다는 그의 생각을 굽히지 않았다. 1959년 뉴욕 타입디렉터스클럽에서 한 연설에서 그는 이렇게 말했다.

> 저는 '새로운 타이포그래피'와 국가사회주의, 그리고 파시즘의 가르침 사이에 충격적인 평행선이 존재함을 발견했습니다. 무자비한 서체 제한, 괴벨스의 악명 높은 일체화와의 유사점, 그리고 더도 덜도 아닌 군국주의적 정렬이 바로 그것들입니다. 저는 저를 독일에서 떠나도록 강요한 그 생각들을 퍼뜨린 죄를 짓고 싶지 않았습니다. 그래서 저는 타이포그래퍼가 무엇을 해야 하는지 다시 한 번 생각하게 되었습니다.[7]

산세리프체가 유일하게 진정한 현대적 서체라는 그의 제안은 "무자비"하다는 말로 묘사되기에는 무리가 있고, "더도 덜도 아닌 군국주의적 정렬"이 과연 새로운 타이포그래피에서 무엇을 뜻하는지도 궁금하다. 그가 옹호한 창의적인, 미리 규정되지 않은 비대칭 또한 중심

6. 니스벳, 『엘 리시츠키 1890~1941』, 389쪽.
7. 「대체 언제까지……」, 157쪽.

축에 대한 생각 없는 복종보다 훨씬 덜 엄격한 것이었다.

치홀트는 또한 표준화된 종이 규격의 획일성을 "나치가 저지를 법한 (비인도적인) 실수"라고 말했다.[8] 파울 레너는 프란츠 로에게 보내는 편지에서 치홀트의 '재개종'을 언급하며 "지금, 나치라면 무조건 반대하는 소란 속에서 지난 10년간 퍼져나간 모든 것들이 '나치즘'이란 오명을 뒤집어쓰고 있다네. 가령 편지지와 서식 표준화 같은 일은 나치즘과 아무 상관 없는데도 말일세"라며 한탄했다.[9] 훗날 『비대칭 타이포그래피』에 대한 리뷰에서 프로스하우그는 치홀트를 이렇게 언급했다.

> 나는 그가 '새로운 타이포그래피'의 핵심이었던(그리고 여전히 핵심인) 텍스트와 의미를 처리하는 정확성과, 아우슈비츠나 휴스턴, 혹은 텍사스에서 인간을 처리했던(지금도?) 정확성을 머릿속에서 구분할 수 있었는지 의문이다. 그는 사물과 인간이라는 서로 다른 것을 혼동하고 있다.[10]

용어상으로도 새로운 타이포그래피의 주요 사상을 제공한 치홀트의 수사법과 국가사회주의의 수사법 사이에는 유사점이 별로 없다. 오히려 고전주의로 돌아선 후에 쓴 그의 글이 훨씬 편협하고 덜 이성적이다. 만년에 치홀트는 긴 본문에서 단락 사이에 들여짜기를 하지 않는 타이포그래퍼를 두고 "읽는 법도 모르는데다, 읽지도 않는다"고 맹비난하면서 "들여짜지 않는 조판은 타이포그래피에서 치명적인 죄악이다"라고 아픈 곳을 찔렀다.[11] 1920년대에 열렬히 새로움을 알릴 때 그는 옛날 타이포그래피를 그런 식으로 무시하지 않았다. 1970년에 쓴 「귓속의 속삭임」에서 치홀트는 ("절대성에 이끌리는 독일의 성향"을 보여준 자신을 비난하는 대신) 자신이 젊은 날에 저지른 실수에 대해 보다 이성적인 평가를 내리고 있다. 중앙 정렬을 전면 부정하며 비대칭을 선호했던 것과 관련해 그는 "일반적인 결점을 모조리 혹평하는 대신 그들을 분석해서 결점을 찾아내고 치유했어야 했다"라고 회고했다.[12] 일반적으로 그는 전통주의로 복귀한 후 자신이 과거에 가졌던 생각과 새로운 타이포그래피 운동 전부를 너무 단순화했다. 그걸 무시하기 위해서 말이다.

8. 치홀트가 프로스하우그에게 보낸 1946년 2월 1일 편지. 킨로스, 『앤서니 프로스하우그: 삶의 기록』, 53쪽에서 재인용.
9. 레너가 로에게 보낸 편지(1947년), 날짜 미상.
10. 『앤서니 프로스하우그: 타이포그래피와 텍스트』, 191쪽.
11. 「위기에 빠진 좋은 타이포그래피」(1962년), 281쪽. 원문 이탤릭 강조.
12. 「귓속의 속삭임」, 361쪽.

능동적 도서: 얀 치홀트와 새로운 타이포그래피

치홀트는 나치 독일을 진심으로 혐오했으며 전쟁이 끝난 후 백일하에 드러난 그들의 만행을 끔찍하게 여겼음이 틀림없다. 새로운 타이포그래피를 거부한 이유를 표명한 것도 전쟁이 끝난 후 1년이 채 지나지 않아서였다. 하지만 이는 또한 늙은 치홀트를 일축하는 효과적인 수사법으로 사용되어 왔다. 그는 (지금 와서 다시 보니) 자신이 저지른 잘못에 당혹감을 느꼈고, 자신의 젊은 날을 끔찍한 제3제국과 연결하는 것보다 효과적으로 여기에 대처하는 방법은 없었다는 것이다. 이런 식의 극단적인 자아비판은 정말 기괴한 행동이라고 할 수밖에 없다. 예전 책들을 쓴 사람과 자기는 같은 사람이 아니라고 암시하려고 작정한 것과 마찬가지였다. 실제로 치홀트는 앤서니 프로스하우그에게 "책을 썼던 옛날의 치홀트를 자신과 혼동하는 사람들을 좋아하지 않는다"고 언급했다.[13] 그는 자신이 북 디자인보다 가치가 덜하다고 여기게 된 광고 분야에만 적합하다고 말함으로써 새로운 타이포그래피의 부정을 정당화했다. 이 말에 동의하든 그렇지 않든 이반, 즉 젊은 치홀트의 글 속에는 여전히 가치 있는 내용이 굉장히 많다. 오빙크는 다음과 같이 말했다.

> 그의 이론이 얼마나 급진적이고, 과도하고, 심지어 때로 변명의 여지가 없더라도 (그때나 후에나) 치홀트는 항상 중도적, 합리적, 실용적이었으며 그의 실제 작업에 깊이 만족했다.[14]

그의 글을 뒷받침해준 활자와 그 역사에 대한 해박한 지식, 또 시각적 판단에 대한 확신은 비록 치홀트의 글이 절대로 동의할 수 없는 것이라 해도 진지하게 받아들일 만하다. 실제로 견해를 달리하는 사람들에게 치홀트는 아주 유용한 반대자다.

치홀트는 서로 반대되는 의견을 그 자신의 내부에서 통합했으며, 이는 치홀트가 무슨 글을 쓰고 어떠한 작업을 하든 어떤 의미를 부여해주었다. 레너가 치홀트에게 보낸 편지에서 현명하게 지적한 대로 그의 삶은 변증법적인 궤적을 보여준다. "당신이 요하네스에서 이반으로, 그리고 다시 얀으로 발전하는 모습을 나는 이렇게 보고 있습니다. 바로 정, 반, 그리고 합이지요."[15] 레너는 빌과 치홀트의 논쟁을 언급한 글에서 이를 자세히 설명했다.

13. 치홀트가 프로스하우그에게 보낸 1948년 5월 24일 편지. 킨로스, 『앤서니 프로스하우그: 삶의 기록』, 61쪽에서 재인용.

14. 오빙크, 「얀 치홀트의 영향」, 40쪽.

15. 레너가 치홀트에게 보낸 1947년 9월 15일 편지.

에필로그

한쪽 극단에서 반대 극단으로 치달은 것처럼 보이지만 그는
정직하게 '중도'를 찾고 있었다. 부당하게도 중도는 우유부단하거나
무능한 이에게 어울리는 길로 치부되지만, 고대에 그 길은
'황금'으로 치하받곤 했다. 아무튼 '중간'은 극단보다 더 큰
에너지로 충만하다. 변증법적 대립에서 생산적인 태풍의 눈이다.
그리고 그곳은 자신의 존재 자체에서 대립을 느끼는 이에게 가장
어울린다.[16]

치홀트의 성숙한 고전 타이포그래피는 새로운 타이포그래피의 영향을
받은 그런 충만한 합의 상태를 보여준다. 이는 그가 묘사한 대로 "정화된"
전통주의였다.[17] 치홀트의 작업을 늘 통찰력 있게 관찰해온 샤우어는
다음처럼 말했다.

치홀트는 활동하는 내내 긴장의 끈을 놓지 않았으며 거의
무의식적으로 합리적인 조화를 옹호했다. 그는 현재와 과거 사이의
끊임없는 대화를 보여준다.[18]

치홀트가 독일과 다시 의미 있는 관계를 맺기 시작한 것은 1964년부터다.
그는 어릴 때 다녔던 라이프치히 아카데미 200주년 기념식에 참가한
후, 이어서 자신의 모노그래프 출판과 관련하여 드레스덴에 있는
미술 출판사와 연락을 취했다. 이 책은 그의 사후 출간되었다. 당시
라이프치히와 드레스덴은 사회주의 동독에 속했는데, 치홀트는 그곳의
타이포그래피 문화가 지닌 보수적 가치를 높이 평가했다. 『삶과
작업』을 준비하면서 치홀트는 자신의 초년 시절을 돌아보고 스스로를
역사적 관점에서 바라볼 수 있었다. 그를 다룬 전시는 이미 1963년
슈투트가르트에서 열린 적이 있다. 쿠르트 비데만이 도록 서문을 쓰면서
언급한 것처럼 "사울이 바울이 되기 전", 즉 새로운 타이포그래피 시기에
했던 작업이 대부분 소개된 전시였다. 치홀트는 이 서문에 자신이 쓴
문장을 (마치 남이 쓴 것처럼) 몇 개 집어넣었다.

그는 결코 당시 그가 했던 작업을 현재를 위한 모델로 여기지

16. 레너, 「현대적 타이포그래피에 대해」, 119쪽.
17. 「얀 치홀트: 타이포그래피 스승」, 24쪽.
18. 샤우어, 데이(편) 『미국과 유럽의 도서 타이포그래피 1815~1965』, 132쪽. 독일의 북
디자인에 대한 이 글에서 샤우어는 『새로운 타이포그래피』를 언급조차 하지 않고 새로운
타이포그래피에서 치홀트가 한 역할을 심하게 평가 절하했다(스위스에 대한 내용을 맡은 빌리
로츨러는 완전 반대였다). 1960년대 독일에서 이 책이 얼마나 잊혔는지 알 수 있는 대목이다.

않았지만, 자신이 예전에 타이포그래피 분야에서 했던 역할에
대해서는 인정을 했다. 또한 그는 옛날에 디자인한 많은 작업들이
여전히 나름의 방식으로 아름다우며 나머지들도 젊은이의 소박한
매력을 지녔다는 데 수긍했다.[19]

하지만 마지막 10년 동안 이뤄진 치홀트에 대한 역사적 재평가는 그가
만년에 비대칭으로 디자인한 많은 작업에 일종의 영감을 주었을 것이다.
이 시기 그가 조사한 리시츠키에 대한 글 역시 마찬가지다. 그의 일흔
262
번째 생일을 맞아 출간된 『TM』 표지는 중앙에 배치된 치홀트의 이름과
이를 둘러싼 비대칭 요소들의 아름다운 혼합을 보여준다. 여기에는
653
치홀트가 만년에 렌치 인쇄소를 위해 디자인한 서식류가 실려 있는데,
회사의 로고를 기하학적으로 수정한 후 산세리프체로 조판한 모습을 볼
수 있다. 후기에 그는 산세리프체를 무시하는 글을 여러 번 썼지만, 이
범주의 글자형태에 대한 관심을 잃은 적은 없었다. 생산되지는 않았지만
654~655
그가 만든 고전적인 세리프 서체 사봉의 초기 드로잉에도 산세리프
버전이 포함되어 있었다. 에릭 길과 다른 방식으로 올드 페이스 로만체를
산세리프체와 통합하려고 시도했던 그의 스케치는 1990년대 (이후)
나타난 산세리프 서체들의 특징을 일부 예견하고 있다.
　　독일에서 국가사회주의자들이 문화(특히 그래픽 디자인)에 개입한
것은 극단적인 사례지만, 이는 그래픽 디자인이 사회적 입장을 취할
수밖에 없음을 강하게 보여준다. 타이포그래피의 사회적 책임, 즉 명확한
커뮤니케이션을 위한 책무는 치홀트의 삶 전체를 관통했던 한결같은
테마였다. 죽기 바로 전해에 쓴 마지막 주요 글에서 치홀트는 이러한
목적에 기능주의적으로 접근했던 그의 초기 관점과 여기에 잠재된 위험을
회고했다.

　　이른바 자신의 시대에 필요한 표현이라고 호소하는 것은 텅 빈
　　수사에 불과하다. 그 시대를 비추는 것은 타이포그래피의 숙제가
　　아니며 그 의도를 사칭하는 것이다. 우리가 무엇을 하든, 그것은 지금
　　여기에서 우리에게 가능하기 때문이며 또 좋든 싫든 우리 시대의
　　거울이다.
　　　　명확한 질서는 그 자체로 아름다우며 모든 예술 작업에
　　필요한 것이다. 그보다 겸손한 예술, 즉 타이포그래피도 마찬가지다.
　　하지만 스스로를 드러내고, 그 자신이 목적이 되어버리는 질서는
　　타이포그래피의 목적에 위배된다.

19. 비데만의 「디자이너 프로필: 얀 치홀트」 25쪽에 실린 영어 번역.

삶의 후반기에 치홀트는 현 시대의 양식을 표현하는 타이포그래피를 만든다는 목적을 버렸다. 하지만 타이포그래피가 주어진 내용에 봉사해야 한다는 생각만은 그대로였다.

모든 예술 가운데 타이포그래피가 가장 덜 자유롭다는 점을 잊어서는 안 된다. 아무것도 그 정도로 봉사하지는 않는다. 목적을 잃지 않고서는 자유로워질 수 없는 것이다. 그것은 다른 어떤 예술보다 의미적 관습에 강하게 묶여 있다. 더 많은 타이포그래퍼가 이 점에 주의를 기울일수록 그들의 작업은 더욱 좋아질 것이다.[20]

20. 「타이포그래피는 그 자체로 예술이다」, 1973년, 282, 284쪽.

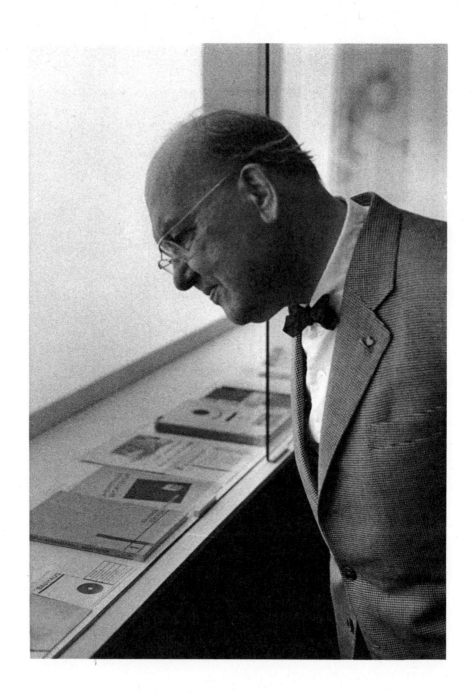

전시에서 바우하우스의 인쇄물을
살펴보고 있는 치홀트. 1960년대.

도판

치홀트의 초기 캘리그래피 작품. 1920~22년경.

SEHR·GEEHRTER·HERR·GEHEIMRAT!

Unter ganz anderen Verhältnissen, als Sie und wir alle es erwartet und gehofft hatten, begehen Sie heute Ihren 70. Geburtstag. In über vierjährigem Ringen von einer Übermacht niedergeworfen, liegt unser Vaterland zerschmettert am Boden und wird nicht nur durch die Absichten seiner erbarmungslosen Feinde, sondern fast mehr noch durch die sein Inneres durchbebenden Kämpfe, die seine letzten Kräfte zu verzehren drohen, an seiner Wiedererhebung gehindert. Und durch den Ausgang des Krieges, der auch an Ihrer Familie nicht vorbeiging, ohne ihr schmerzlichen Verlust zuzufügen, und der auch Sie aufrief zu besonderer Anspannung Ihrer Kräfte, im Dienst der kranken und verwundeten Krieger, ist das Land, dem jahrzehntelang Ihres Lebens rastlose Arbeit geweiht war, vom Deutschen Reiche abgetrennt, und dadurch ist Ihnen, der Sie mit Elsaß-Lothringens und Straßburgs Hochschule und evangelischer Kirche auf innigste verbunden waren, und der Sie in ihnen gestanden haben als ein treuer Wächter nicht so sehr des einmal Bestehenden als des Seinsollenden, Heimat und Wirkungskreis geraubt und zerstört.

치홀트의 초기 캘리그래피 작품. 1920~22년경.
라이프치히 아카데미의 교장이었던 발터 티만에게
보내는 결혼 축사.

치홀트의 초기 캘리그래피 작품. 1920~22년경.
모두 많이 축소된 크기다.

휠덜린의 『자유에 부치는 찬가』 표제지.
1919년. 33.2x26.4cm.

Siebentes Palatino-Buch·herausgegeben
von heinrich Wieynk

Entworfen und geschrieben
von Johannes Tschichhold Leipzig 1919

『자유에 부치는 찬가』 판권지 세부. 일곱 번째
'팔라티노 책'이라고 쓰여 있으며, "디자인과
글씨는 요하네스 치홀트"라고 되어 있다.
검은 글씨는 석판인쇄 기법으로 찍은 것이며
이니셜은 손으로 추가되었다. 어떤 책은 빨간색
대신 금색으로 된 것도 있다.

„Wehe nun! mein Paradies erbebte!
Fluch verhieß der Elemente Wut!
Und der Nächte schwarzem Schoß entschwebte
mit des Geiers Blick der Übermut;
wehe! weinend floh ich mit der Liebe,
mit der Unschuld in den Himmel hin –
welke, Blume! rief ich ernst und trübe,
welke, nimmer, nimmer aufzublühn!

„Keck erhub sich des Gesetzes Rute,
nachzubilden, was die Liebe schuf—;
ach! gegeißelt von dem Übermute,
fühlte keiner göttlichen Beruf;
vor dem Geist in schwarzen Ungewittern,
vor dem Racheschwerte des Gerichts
lernte so der blinde Sklave zittern,
frönt und starb im Schrecken seines Nichts.

빽빽한 고딕풍 캘리그래피(29.2×16.2cm)와
손으로 칠한 라이노컷 레터링(22×15.2cm).
둘 다 어린 시절 치홀트가 감명을 받았던
캘리그래피 대가 루돌프 코흐의 초기 작업을
연상시킨다. 1922/23년경.

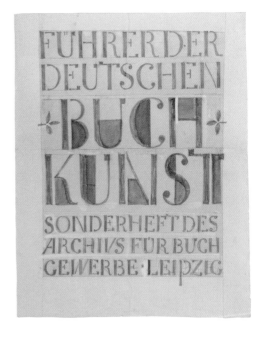

저널 표지 스케치. 1923년경. 20.8×16cm.

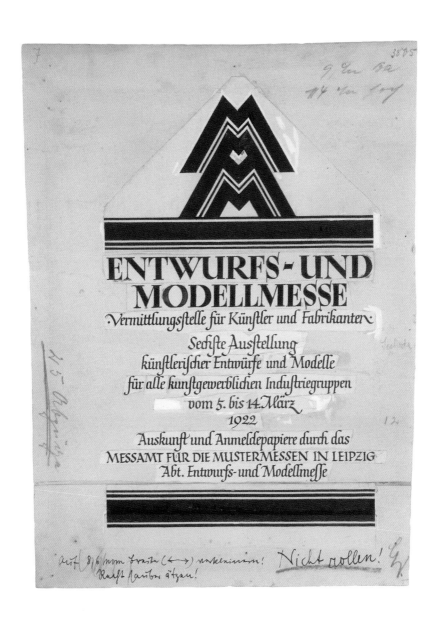

라이프치히 무역박람회 광고 작업.
1922년. 25.7x18.5cm.
축소 복제한 것을 오려 붙였지만
몇 줄은 실제 크기로 썼다.

282

ЛАЙПЦИГСКИ ПАНАИР НА МОСТРИ
С ОТДЕЛИ ЗА ТЕХНИКА И СТРОИТЕЛСТВО
Пролетен панаир 1922 от 5 до 11 Март 1922.
Есенен панаир 1922 от 27 Август до 2 Септември 1922.
Централен пазар за международна стокова обмена.
Еднакво важен за купувачи и продавачи-изложители
Безплатни сведения и заявление
за посещение на панаира се получават направо от
· DAS MESSAMT FÜR DIE MUSTERMESSEN IN LEIPZIG ·

LEIPZIGER HERBSTMESSE
Mit Technischer Meſſe, Baumeſſe, Schuh- und Ledermeſſe, Entwurfs- und Modellmeſſe, vom 27 August bis 2 September 1922.
Die allgemeine internationale Meſſe Deutschlands.
Die erste und größte Meſſe der Welt. Für Aussteller und Einkäufer gleich wichtig.

Auskunft erteilen die Handelskammer in Aachen, Fernspr. 57, das Meßamt für die Mustermeſſen in Leipzig und der ehrenamtliche
Vertreter des Meßamts für den Handelskammerbezirk Aachen: Alfred Stern, i Fa Moritz Behr, Aachen, Petersstr. 22, Fernspr. 1273.

Meßabzeichen bei Voranmeldung zu Vorzugspreisen durch den ehrenamtlichen Vertreter und das
MESSAMT FÜR DIE MUSTERMESSEN IN LEIPZIG

라이프치히 무역박람회 광고. 1922년.
(위) 14.4x23.6cm, (아래) 19.2x39cm.

서체용으로 그렸지만 만들어지지는 않은
치홀트의 첫 번째 드로잉. 1923년. 21.8x29.5cm.

Marie-Louise Bruhns
Heraldik Gudny Dun
Johannes Louise bist

1923

abcdefghijkl
mnopqrstu
vwxyz ſt »

1923

서체용으로 그렸지만 만들어지지는 않은
치홀트의 첫 번째 드로잉. 1923년. 21.8x29.5cm.

UNBEKANNTE BRIEFE WINCKELMANNS

동판화로 만든 표제지.
퓌셀&트레프테 출판사, 1921년.

책 재킷. 1922년. 26x20.2cm.

인젤 출판사에서 출간된 책의 표제지 레터링 작업.
1923, 1925년. 아래 작업에는 'Tzschichholt'라고
서명되어 있다.

1924, 1925년 연하장. 구성주의 스타일을
지닌 이 작업들은 당시 치홀트의 변화 조짐을
보여준다(이름이 'Tchiholt'라고 쓰여 있다).
오른쪽 것은 인쇄된 적이 없는 것 같다.

프리츠 엠케의 『글자체』(1925년)에 실린 잡지
제호. 책에는 1924년 작품으로 되어 있다.
치홀트는 여기에 키릴문자를 사용해 서명했는데,
이 잡지가 출간됐는지는 불분명하다.

바르샤바의 필로비블론 출판사를 위한
포스터 스케치. 1924년. 13.9×13.7cm.
훗날 치홀트가 자신이 새로운 방향으로
선회한 결정적인 작업으로 꼽았다.

복제된 포스터에는 디자이너의 이름을 폴란드 식
(Jan Czychold)으로 표기했는데, 1926년 정착된
얀이라는 이름이 처음으로 사용된 작업이다. 치홀트의
책 『삶과 작업』에 실린 도판에는 서명이 지워져 있다.

기하학적으로 구성된 글자형태에 관심을
갖게 된 치홀트의 발전 과정을 보여주는 스케치.
1924/25년. 34.7x25.5cm.

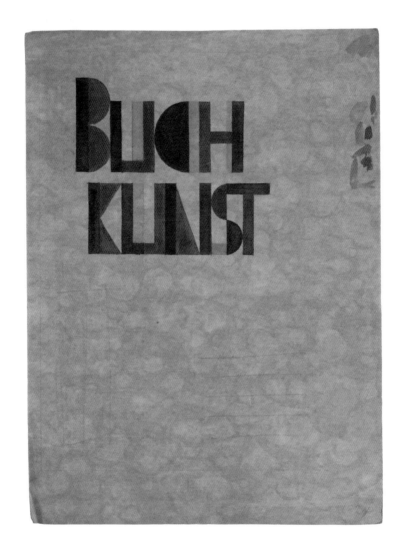

2 역사를 만들다

「근원적 타이포그래피」보다 앞서 치홀트의
선언문이 실린 『쿨투어샤우』 4호 표지(1925년,
치홀트 디자인 아님). (아래) 선언문 다음에 실린
리시츠키와 모호이너지의 작품. 도판과 함께 실린
글은 다음과 같다. "엘 리시츠키, 러시아인. 러시아
미술가 그룹 유노비스(=새로운 미술의 선봉)의
초창기 구성원 중 한 명이다. 그의 디자인은
타이포그래피적 수단을 활용해 발화된 단어의
리듬과 원래 강세를 표현하려고 노력하고 있다.
러시아의 최신 미술 형식 중 하나인 절대주의는
유노비스와 떨어질 수 없는 관계로서, 여기에 실린
리시츠키의 타이포그래피 역시 절대주의 디자인
방법론에 영향을 받았다. 그는 이제 구성주의를
향해 나아가고 있다. / 라슬로 모호이너지,
헝가리인. 이제는 사라진 바이마르 바우하우스의
선생 중 한 명이다. 데사우에서 그가 성공적인
활동을 계속 이어나가기를 기원한다."

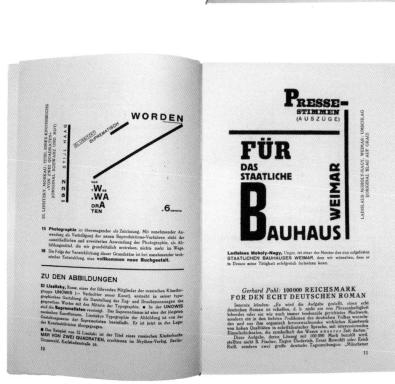

개인 편지지 디자인. 1924/25년. 라이노컷으로
인쇄된 위쪽 사례에는 치홀트의 이름 철자가
간략하게 표기되어 있다. 아마 파리로 이주할
생각을 잠시 했던 듯하다.

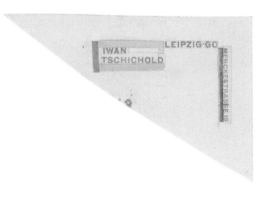

「근원적 타이포그래피」가 실린 『튀포그라피셰 미타일룽겐』 표지. 1925년, 31x23.5cm.

치홀트의 특집이 1925년 10월 호 『튀포그라피셰 미타일룽겐』 전체를 차지한 것은 아니다. 표지를 넘겨 안쪽과 맨 첫 페이지(위)를 보면 저널의 원래 타이포그래피 스타일을 알 수 있다. (아래) 책을 넘기다 보면 「근원적 타이포그래피」 표제지가 치홀트만의 타이포그래피 디자인의 시작을 알린다.

Zum Satz wirkungsvoller Anzeigen empfehlen wie unsere Reklameschriften

**DOLMEN
ZIERDOLMEN
THOR**

Reichhaltiges Lager an wirkungsvollen Werbedruckstöcken

J. G. Schelter & Giesecke

Leipzig

BERICHT ÜBER DIE TAGUNGEN DES BILDUNGSVERBANDES DES DEUTSCHEN BUCHDRUCKER IN LEIPZIG

I. FACHSCHULLEHRER-KONFERENZ
II. FÜNFTE VERTRETERTAGUNG DES B.D.D.B.
III. ERSTER INTERNATIONALER KONGRESS DER BUCHDRUCKER-BILDUNGSVERBÄNDE

ABGEHALTEN VOM 28. AUGUST BIS 1. SEPTEMBER 1925 IN LEIPZIG

Erste Konferenz aller haupt- und nebenamtlich tätigen Buchdruckfachlehrer Deutschlands

Erster internationaler Kongreß der Buchdrucker-Bildungsverbände

am 1. September 1925 im Volkshaus zu Leipzig

VIII

typographische
mitteilungen

oktoberheft 1925

sonderheft
elementare
typographie

zeitschrift des bildungsverbandes der deutschen buchdrucker ● leipzig

mit arbeiten von

natan altman
otto baumberger
herbert bayer
max burchartz
el lissitzky
ladislaus moholy-nagy
molnár f. farkas
johannes molzahn
kurt schwitters
mart stam
ivan tschichold

「근원적 타이포그래피」 시작 부분. 여기서 치홀트가 본문을 다룬 방식은 아직 다소 거칠어보인다. 일례로 본문의 단 폭이 가변적으로 변하는 모습은 그의 후기 작업에는 절대 나타나지 않는 특징이다.

「근원적 타이포그래피」 본문. 모호이너지의 글「타이포-포토」와 그가 바우하우스에서 한 작업(아래 왼쪽)이 보인다. 바우하우스 안내서 도판(위)은 복제하지 않고 활자로 다시 조판했다.

리시츠키의『목청을 다하여』표지(아래 오른쪽, 원본은 황갈색 종이에 인쇄). 치홀트는 리시츠키가 이 책을 1922/23년에 디자인했다고 썼다.

치홀트의 개인 엽서(왼쪽)와 헤르베르트 바이어가 디자인한 100만 마르크짜리 지폐(오른쪽)가 실린 부분. 원래 바이어가 디자인한 지폐는 여러 버전의 색으로 인쇄되었다. 남아 있는 것만 해도 최소한 노란색과 청록색 두 가지가 있다. 물론 빨간색도 있었을지 모르지만, 여기서 빨간색을 사용한 이유는 그것이 사용할 수 있는 유일한 색이었기 때문이다.

Ivan Tschichold: Postkarte

ELEMENTARE GESICHTSPUNKTE
NATAN ALTMAN

I. Die bildende Kunst befindet sich in einer Krise. Der Individualismus (Persönlichkeitsdrang) einer ungeordneten, ziellosen Gesellschaft hat in der Kunst der Kubisten, Expressionisten und Suprematisten seinen Ausdruck gefunden. Ihre Werke sind selbständige, zwecklose Gestaltungen, von der greifbaren Wirklichkeit losgelöste Wahngebilde, die geschaffen sind aus dem Bestreben, die Form subjektiv (ausschliesslich im Sinne der schaffenden Persönlichkeit) umzugestalten, und die daher nur der Einzelpersönlichkeit des Künstlers entsprechen. Diese Künstler fühlen sich als Mittelpunkt alles Geschehens und stellen sich in den bewussten Gegensatz zur Umwelt. In der abstrakten (gegenstandslosen) Malerei erreichte diese Entwicklung ihren Höhepunkt.

II. Das Verdienst einiger dieser Richtungen auf dem Gebiete der Malerei besteht in der Lösung besonderer technischer und formaler Probleme. Die Auznützung dieser Lösungen für die Bedürfnisse der menschlichen Gesellschaft wird erschwert durch die unverständliche Hülle dieser Staffeleimalerei, die das Kunstwerk zum Selbstzweck macht.

III. Die Aufgaben einer mit den sozialen Gegebenheiten eng verquickten Kunst sind:

Herbert Bayer: Anzeige

210

DIE BESTE **REKLAME** DURCH KIRSCHENBAUM WEIMAR BAUHAUS

1000000
EINE MILLION MARK

1. Schaffung gesellschaftlich wertvoller Formen, die nicht in der willkürlichen Laune, dem persönlichen Einfall oder dem zufälligen Geschmack des einzelnen Künstlers begründet sind, sondern auf Grund von strengen, rein sachlichen Methoden entstehen, durch die allgemeine gesellschaftliche Bedürfnisse befriedigt werden.
2. Verwendung verschiedener, der Natur entnommener und technisch bearbeiteter Stoffe zur Schaffung von Kunstwerken, die nicht Spiegelbilder der Erscheinungen der Umwelt sind, sondern gestaltet werden wie die Gegenstände des wirklichen Lebens selbst.
3. Gestaltungen in Formen, die abhängig sind von den genauen, durch die natürliche Beschaffenheit des Materials bedingten Gesetze, geschaffen in der Absicht, der Gesellschaft zu dienen.

Nach einem in der Zeitschrift G, Berlin, erschienenen Artikel. ● Deutsche Bearbeitung von I. T.

Die heutige Kultur ist eine STÄDTISCHE Kultur. Sinn und Geist des Stadtmenschen, ob Arbeiter oder Chef, sind streng unterschieden von denen des Stadtbewohners der vormaschinellen Zeit. OZENFANT-JEANNERET

Herbert Bayer 1923. Zeitungsanzeige

211

BAUHAUS AUSSTELLUNG WEIMAR

JULI
AUGUST
SEPT.
1923

「근원적 타이포그래피」 본문. 치홀트가 독일어로 각색한
구성주의 프로그램. 리시츠키의 작업과 함께 실렸다.
『브룸』 표지(왼쪽)는 치홀트가 리시츠키로부터 스케치만
받아 완전히 새로 만든 것이다.

PROGRAMM DER KONSTRUKTIVISTEN

Die Konstruktivisten stellen sich die Gestaltung des Stoffes zur Aufgabe. Grundlage ihrer Arbeit sind wissenschaftliche Erkenntnisse. Um die Voraussetzung dafür herbeizuführen, dass diese Erkenntnisse in praktischer Arbeit verwertet werden, erstreben die Konstruktivisten die Schaffung des sinnvollen Zusammenhangs (die Synthese) aller Wissens- und Schaffensgebiete.

Alleinige und grundlegende Voraussetzung des Konstruktivismus sind die Erkenntnisse des historischen Materialismus. Das Experiment der Sowjets liess die Konstruktivisten die Notwendigkeit erkennen, dass ihre bisherige, ausserhalb des Lebens stehende, durch wissenschaftliche Versuche ausgefüllte Tätigkeit auf das Gebiet des Wirklichen zu verlegen ist und in der Lösung praktischer Aufgaben ihre Berechtigung erweisen muss.

DIE ARBEITSMITTEL DER KONSTRUKTIVISTEN SIND:

1. Faktur. **2.** Tektonik. **3.** Konstruktion.

Die *Faktur* ist das mit technischer Notwendigkeit ausgewählte und bearbeitete Material.

Die *Tektonik* erwächst aus der, dem Zweck des zu schaffenden Gegenstandes entsprechenden, Ausnützung des Materials.

El Lissitzky 1922: Verkleinertes Titelblatt einer amerikanischen Zeitschrift

196

KUNST ISM EN 1924 EN 1923 EN 1922 EN 1921 EN 1920 EN 1919 EN 1918 EN 1917 EN 1916 EN 1915 EN 1914

HERAUSGEGEBEN VON EL LISSITZKY UND HANS ARP

DIE KUNSTISMEN IST EIN BILDERBUCH (27 cm), DAS DIE PLASTISCHEN GESTALTUNGEN DES MATERIALS «JETZLICHES»-KÜNSTLERISCHEN IM GANZHALT. KEIN SCHRIGHTSCHRUPDIKT EINES KUNSTKRITIKERS, IS ISMEN, 15 LÄNGE- UND 10 KÜNSTLER SIND HIER MIT IHREM CHARASTERISTISCHEN SCHAFFEN VERTRETEN, DER ER REINE MENGE BEKANNTER WERKE DER BEKANNTEN KÜNSTLER. DIE EINLEITUNG IST GEDRUCKT IN DEUTSCHER, FRANZÖSISCHER UND ENGLISCHER SPRACHE IST EIN ANGEGLIESMAGL VON DEN ISMEN.

GEHEFTET FR. 5.80, GEBUNDEN FR. 6.80

El Lissitzky 1924: Inserat

Die *Konstruktion* (die Gestaltung) ist eine bis zum Äussersten gehende, formende Tätigkeit: die Organisation des Materials. Nur jeweilige wissenschaftliche Erkenntnisse vermögen der Tektonik oder der Konstruktion Grenzen zu ziehen.

DIE STOFFLICHEN MITTEL SIND:

1. Stoff überhaupt. Die Kenntnis seiner Entstehung und der Veränderungen, die er in der Rohproduktion und in der Verarbeitung erfährt: Seine Eigentümlichkeiten, seine Bedeutung für die Wirtschaft, seine Beziehung zu andern Stoffen.

2. Die Erscheinungsformen des Stoffes in Raum und Licht: Volumen (die räumliche Ausdehnung), Oberfläche, Farbe. Der Stoff an sich und seine Erscheinungsform können nicht getrennt betrachtet werden, darum stehen die Konstruktivisten im gleichen Verhältnis zu beiden von ihnen.

DIE AUFGABEN DER KONSTRUKTIVISTEN SIND:

1. Herstellung einer Verbindung mit allen Produktionszentren und Haupteinrichtungen des Landes; **2.** Konstruktion von Plänen; **3.** Organisation von Ausstellungen; **4.** Agitation in der Presse:

a) Die Gruppe erklärt rücksichtslosen Krieg gegen alle Kunst.

b) Sie erweist die Unmöglichkeit eines allmählichen Übergangs der vergangenen künstlerischen Kultur in die konstruktiven Formen der neuen Gesellschaft.

c) Sie streitet an, dass die intellektuelle Produktion gleichberechtigt neben der realen Produktion am Aufbau der neuen Kultur teilnimmt. (NACH DEM RUSSISCHEN. Deutsche Bearbeitung von I.T.)

Unser einziger Fehler war, uns mit der sogenannten Kunst überhaupt ernsthaft beschäftigt zu haben. GEORGE GROSZ

197

『아르히프』에 실린 치홀트의 책 표지 디자인.
1925년. 키릴문자로 서명했다. 리시츠키가 작업한
『두 사각형 이야기』 표제지에 대한 오마주다. 출간
여부는 불분명하다.

(아래) 엘 리시츠키의 『두 사각형 이야기』가
실린 부분.

「근원적 타이포그래피」에 실린 치홀트의 선언문.
옆쪽에 실린 치홀트의 스케치 참조.

EL LISSITZKY 1922/23: Zwei gegenüberliegende Seiten (Gedichttitel) aus MAJAKOWSKY, Dlja głosa (Russischer Staatsverlag, Moskau).

199

ELEMENTARE TYPOGRAPHIE

IWAN TSCHICHOLD

198

1. Die neue Typographie ist zweckbetont.

2. Zweck jeder Typographie ist Mitteilung (deren Mittel sie darstellt). Die Mitteilung muss in kürzester, einfachster, eindringlichster Form erscheinen.

3. Um Typographie sozialen Zwecken dienstbar zu machen, bedarf es der *inneren* (den Inhalt anordnenden) und *äußeren* (die Mittel der Typographie in Beziehung zueinander setzenden) *Organisation* des verwendeten Materials.

4. *Innere Organisation* ist Beschränkung auf die elementaren Mittel der Typographie: Schrift, Zahlen, Zeichen, Linien des Setzkastens und der Setzmaschine.

Zu den elementaren Mitteln neuer Typographie gehört in der heutigen, auf Optik eingestellten Welt auch das exakte Bild: die Photographie.

Elementare Schriftform ist die Groteskschrift aller Variationen: mager — halbfett — **fett** — schmal bis breit.

Schriften, die bestimmten Stilarten angehören oder beschränkt-nationalen Charakter tragen (Gotisch, Fraktur, Kirchen-slavisch) sind nicht elementar gestaltet und beschränken zum Teil die internationale Verständigungsmöglichkeit. Die Mediäval-Antiqua ist die der Mehrzahl der heute Lebenden geläufigste Form der Druckschrift. Im (fortlaufen-den) Werksatz besitzt sie heute noch, ohne eigentlich elementar gestaltet zu sein, vor vielen Groteskschriften den Vorzug besserer Lesbarkeit.

Solange noch keine, auch im Werksatz gut lesbare elementare Form geschaffen ist, ist zweckmässig eine un-persönliche, sachliche, möglichst wenig aufdringliche Form der Mediäval-Antiqua (also eine solche, in der ein zeitlicher oder persönlicher Charakter möglichst wenig zum Ausdruck kommt) der Grotesk vorzuziehen.

Eine ausserordentliche Ersparnis würde durch die ausschliessliche Verwendung des kleinen Alphabets unter Ausschaltung aller Grossbuchstaben erreicht; eine Schreibweise, die von allen Neuerern der Schrift als unsere Zukunftsschrift empfohlen wird. Vgl. das Buch »Sprache und Schrift« von Dr. Porstmann, Beuth-Verlag, G. m. b. H., Berlin SW 19, Beuthstrasse 8. Preis Mark 5.25. — durch kleinschreibung verliert unsre schrift nichts, wird aber leichter lesbar, leichter lernbar, wesentlich wirtschaftlicher. warum für einen laut, z. b. a, zwei zeichen A und a? ein laut ein zeichen. warum zwei alfabete für ein wort, warum die doppelte menge zeichen, wenn die hälfte dasselbe erreicht?

Max Burchartz: Zeitungsinserat.

DIE MODENSCHAU

findet heute und morgen (Donnerstag und Freitag)
nachmittags und abends im „Intimen-Theater" statt.

Beginn der Vorführungen: 4 und 8½ Uhr. Einlaß: 3½ und 8 Uhr.

Die künstlerische Leitung übernahm Hans Tobar.
Zur Unterhaltung wirken erste Kräfte mit.
Neue Gesellschaftstänze tanzen S. Noack, Berlin,
Klubmeister des deutschen Klubs für Tanzsport
und seine Partnerin.
Musik von beiden Kapellen des Intimen-Theaters.

Erste Berliner Mannequins
führen neueste Schöpfungen der
besten Häuser zum Herbst und
Winter vor:
Schlichte Kleider
Nachmittags-Tee und Abendtoiletten
Pelzverbrämte Mäntel und Kostüme
Pelze und Pelzjacken
Straßen- und Abend-Hüte
Schuhwerk der Firma F. W. Böhmer,
Bongardstr. 12

baruch

BOCHUM, BONGARD- UND KORTUMSTR.-ECKE

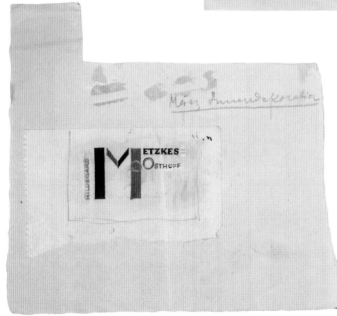

리시츠키의 영향이 강하게 드러난 치홀트의
스케치. 1925년경. 실제 크기의 56퍼센트.

특히 왼쪽에 있는 'M'은 「근원적 타이포그래피」에
90도 돌려서 실린 『목청을 다하여』 본문에 있는
리시츠키의 작업과 '근원적으로' 유사하다.

「근원적 타이포그래피」에 실린 선언문 뒷부분.
『목청을 다하여』의 찾아보기 탭(오른쪽)과
부르하르츠가 작업한 광고(왼쪽)도 보인다.

201

EL LISSITZKY 1922/23: Zwei gegenüberliegende Seiten (Gedichttitel) aus MAJAKOWSKY, Dlja Golossa (Russischer Staatsverlag, Moskau).

Die logische Gliederung des Druckwerks wird durch Anwendung stark unterschiedlicher Grade und Formen ohne Rücksicht auf die bisherigen ästhetischen Gesichtspunkte optisch wahrnehmbar gestaltet. Auch die unbedruckten Teile des Papiers sind ebenso wie die gedruckten Formen Mittel der Gestaltung.

5. *Äussere Organisation* ist die Gestaltung stärkster Gegensätze (Simultanität) durch Anwendung gegensätzlicher Formen, Grade und Stärken (die im Werte ihrer Inhalte begründet sein müssen) und die Schaffung der Beziehung dieser positiven (farbigen) Formwerte zu den negativen (weissen) Formwerten des unbedruckten Papiers.

6. Elementare typographische Gestaltung ist die Schaffung der logischen und optischen Beziehung der durch die Aufgabe gegebenen Buchstaben, Wörter, Satzteile.

7. Um die Eindringlichkeit, das Sensationelle neuer Typographie zu steigern, können, zugleich als Mittel innerer Organisation, auch vertikale und schräge Zeilenrichtungen angewendet werden.

8. Elementare Gestaltung schliesst die Anwendung jedes *Ornaments* (auch der ornamentalen Linie, z.B. der fett/feinen) aus. Die Anwendung von Linien und an sich elementaren Formen (Quadraten, Kreisen, Dreiecken) muss zwingend in der Gesamtkonstruktion begründet sein.
Die *dekorativ-kunstgewerblich-spekulative Verwendung* an sich elementarer Formen ist nicht gleichbedeutend mit elementarer Gestaltung.

9. Der Anordnung neuer Typographie sollten in Zukunft die normierten (DIN-)Papierformate des Normenausschusses der Deutschen Industrie (NDI) zugrunde gelegt werden, die allein eine alle typographischen Gestaltungen umfassende Organisation des Druckwesens ermöglichen. (*Literatur:* Dr. Porstmann, »Die Dinformate und ihre Einführung in die Praxis«, Selbstverlag Dinorm, Berlin NW 7, Sommerstrasse 4a. Mark 3.—)
Insbesondere sollte das Format DIN A 4 (210:297 mm) allen Geschäfts- und andern Briefen zugrunde gelegt werden. Der Geschäftsbrief an sich ist ebenfalls genormt worden: DIN 676, Geschäftsbrief, zu beziehen direkt vom Beuth-Verlag, G. m. b. H., Berlin SW 19, Beuthstrasse 8, Mark 0,40. Das DINblatt »Papierformate« trägt die Nummer 476. — Die DINformate sind erst seit kurzem in der Praxis eingeführt. In diesem Heft ist nur eine Arbeit, der bewusst ein DINformat zugrunde gelegt ist.

10. Elementare Gestaltung ist auch in der Typographie nie absolut oder endgültig, da sich der Begriff elementarer Gestaltung mit der Wandlung der Elemente (durch Erfindungen, die neue Elemente typographischer Gestaltung schaffen — wie z. B. die Photographie) notwendig ebenfalls ständig wandelt.

200

DIE SPAR-DEKADE
fängt Montag morgen an.

baruch
BOCHUM, Bongardt- und Kortumstraßen-Ecke.

Sparen muß und möchte heut ein jeder. Was eine Spar-Dekade bei uns für Sie bedeutet, das sagt Ihnen unser großes Inserat am Montag, das sagen Ihnen am Sonntag unsere Schaufenster.

「근원적 타이포그래피」 본문. 리시츠키의 개인
편지지(오른쪽)는 서명만 사진 복제됐고 나머지는
산세리프체와 타자기 서체, 그리고 활자상자에
있는 선들로 다시 조판했다(그래서 검은색과
빨간색 바에 틈이 보인다).

EL LISSITZKY
8.3.1926

Brione/Locarno
Villino Raetia

IWAN TSCHICHOLD
LEIPZIG

Es wäre zum mindesten unproduktiver Zeitverlust, wenn man heute beweisen wollte, dass man nicht mit eigenem Blut und einer Gänsefeder zu schreiben braucht, wenn die Schreibmaschine existiert. Heute zu beweisen, dass die Aufgabe jedes Schaffens, so auch der Kunst, nicht DARstellen, sondern DArstellen ist, ist ebenfalls unproduktiver Zeitverlust. (Merz)

205

El Lissitzky: Eigenbrief. Die Adresse gehört zur Komposition und ist darum eingelegt

amerikanischen Magazine. Selbstverständlich werden diese neuen typographischen Werke in ihrer typographisch-optisch-synoptischen Gestalt von den heutigen linear-typographischen durchaus verschieden sein. Die lineare, gedankenmitteilende Typographie ist nur ein vermittelndes (Not-)Glied zwischen dem Inhalt der Mitteilung und dem aufnehmenden Menschen.

MITTEILUNG → TYPOGRAPHIE → MENSCH

Heute versucht man, die Typographie — statt sie, wie bisher, nur als *objekthaftes* Mittel zu verwenden — mit den Wirkungsmöglichkeiten ihrer *subjekthaften* Existenz gestaltend in die Arbeit einzubeziehen.

Die typographischen Materialien selbst enthalten starke optische Fassbarkeiten und vermögen dadurch den Inhalt der Mitteilung auch unmittelbar visuell — nicht nur mittelbar intellektuell — darzustellen. Die Photographie, als typographisches Material verwendet, ist von grösster Wirksamkeit. Sie kann als Illustration neben und zu den Worten erscheinen, oder als »PHOTOTEXT« an Stelle der Worte, als eindeutige Darstellungsform, die in ihrer Sachlichkeit keine persönlich-zufällige Deutung zulässt. Aus den optischen und assoziativen Beziehungen baut sich die Gestaltung, die Darstellung auf: zu einer visuell-assoziativ-begrifflich-synthetischen Einheit: zu dem Typophoto, als der eindeutigen Darstellung in optisch-gültiger Gestalt. Das Typophoto regelt das neue Tempo der neuen, visuellen Literatur.

In Zukunft wird jede Druckerei eine eigne Klischeeanstalt besitzen, und es kann mit Sicherheit ausgesprochen werden, dass die Zukunft des Druckwesens den photo-mechanischen Verfahren gehört. Die Erfindung der photographischen Setzmaschine, der neuen billigen Herstellungsverfahren von Klischees usw. zeigen die Richtung, auf die ein jeder heutige Typograph oder Typophotograph sich baldigst einstellen muss.

L. Moholy-Nagy, 1923: Briefkopf

204

Beispiel für Verwendung photomedianisalen Verfahrens. Gute Zusammenstellung zweier Aufnahmen (Strassenbild und Reifen)

Ich liebe das Gesetz, das das Schöpferische ordnet. G. BRAQUE

STAATLICHES BAUHAUS WEIMAR

Bankkonten:
THÜRINGISCHE STAATSBANK
BANK FÜR THÜRINGEN
Postscheckkonto: ERFURT 22096
Fernsprecher 1135

WEIMAR, den

「근원적 타이포그래피」마지막 부분. 이어서
실린 정기 문예 부록「선박(Das Schiff)」은
『튀포그라피셰 미타일룽겐』이 애용하는
배스커빌로 조판되었다. 사실 훨씬 우아하고
기능적인 바우어 배스커빌을 두고 치홀트가 굳이
다른 서체(디세르타치온-안티크바체)를 선택한 것은
이상한 일이다.

마지막 쪽 위에 실린 레터헤드 디자인은 무용수
니나 크메로바의 것이다. 치홀트는 무용수이자
안무가인 그녀의 동반자 라자르 갈페른을
위해 거의 똑같은 편지지를 디자인했다.
그는 모스크바에서 공부한 후 라이프치히
시립연극학교의 발레 교사가 되었다(1926~32년).
또한 바이마르공화국 시기 독일 아방가르드
무용 퍼포먼스 활동을 하기도 했다(옆쪽에 있는
무용문화학교 포스터 참조).

무용수이자 안무가로 활동한 라자르 갈페른이
이끈 라이프치히 무용문화학교 포스터. 1926년경.
45x30cm. 원본 이미지의 포스터 하단이 조금 잘렸다.

치홀트의 명함 지형(紙型). 인쇄된 적은 없는
듯하다. 1925년경. 8.3x9.5cm. 치홀트는 자신이
하는 일을 홍보하는 데 부르하르츠와 같은 표현,
'광고 디자인(Gestaltung der Reklame)'을 썼다.
아래에는 "로고부터 제작까지"라고 적혀 있다.

치홀트의 이니셜 심벌 스케치. 1925년경.
17.2x14cm. 사각형을 주 모티프로 삼았던
부르하르츠의 영향이 느껴진다(297쪽에 실린
「근원적 타이포그래피」 본문 도판 참조.
이 스케치들은 같은 면에 실린 치홀트의
엽서에도 영향을 준 듯하다).

구성주의 양식의 새로운 아이덴티티 스케치.
1924/25년. 이런 실험들은 304쪽에서 보듯
「근원적 타이포그래피」 마지막 페이지에 실린
장서표를 낳았다.

1924/5년 구성주의 양식으로
디자인한 레터헤드. 14.7x11.5 cm.

좌파 서점이었던 UNS 뷔허슈투베를 위한
신문광고. 1925년경.

자수와 뜨개질 공방을 위한 명함. 1925년경.
7.5x13.8cm.

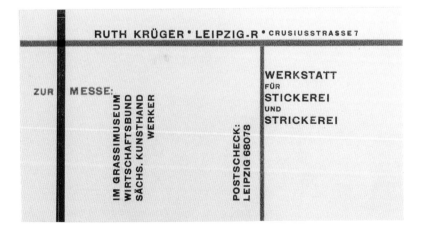

치홀트가 리시츠키에게 처음으로 보낸 편지.
1925년. 28.1x19.4cm. 얼마 안 있어 그는
이 편지지 디자인에 대해 다음과 같이 언급했다.

"이 편지지는 여전히 '예쁘기는' 하지만 더 이상
제 맘에 흡족하지는 않습니다. 색을 너무 많이 썼고
형태들도 쓸데없이 덧붙였어요." (크네르에게 보낸
1925년 6월 19일 편지, 베케시 아카이브).

1925 JANUAR 19.

HERRN EL. LISSITZKI, AMBRI-SOTTO, TESSIN, SCHWEIZ.
SEHR GEEHRTER HERR LISSITZKI,
ICH VEROEFFENTLICHE GERADE EINE ARBEIT UEBER KONSTRUKTIVI-
STISCHE TYPOGRAPHIE. TROTZ GROSSER ANSTRENGUNGEN IST ES MIR
NICHT GELUNGEN, VON IHREN MIR BEKANNT GEWORDENEN ARBEITEN
(MAJAKOWSKIJ: DLJA GOLSSA UND DIE ZEITSCHRIFT L' OBJET)
UEBERHAUPT ETWAS ZU BESCHAFFEN. NUN MUESSEN SIE ABER UNBE-
DINGT IN DIESEM AUFSATZ, DER IN DEN "TYPOGRAPHISCHEN MIT-
TEILUNGEN", LEIPZIG (AUFLAGE: 20.000) ERSCHEINT UND DER UM-
FASSEND SEIN SOLL, VERTRETEN SEIN. ICH BITTE SIE DAHER, UM
DIE FREUNDLICHKEIT, MIR ALLE ZUR VERFUEGUNG STEHENDEN ARBEI-
TEN TYPOGRAPHISCHER ART IN EINEM EXEMPLAR SENDEN ZU WOLLEN.
DIEJENIGEN ARBEITEN, DIE NICHT IN MEHR ALS EINEM EXEMPLARE
MEHR VORHANDEN SIND UND DIEJENIGEN, DIE SIE AUS ANDEREN GRUN-
DEN ZURUECKHABEN WOLLEN; VERSPRECHE ICH IHNEN SOFORT NACH DER
FOTOGRAPHISCHEN AUFNAHME ZURUECKZUSENDEN.
HERR MOHOLY-NAGY KENNT MICH SEHR GUT UND HAT MIR IHRE ADRES-
SE GEGEBEN. ICH PERSOENLICH BIN DER EINZIGE TYPOGRAPHISCHE KON-
STRUKTIVISTISCHE IN LEIPZIG. SEHR ERGEBEN

Iwan Tschichold

Gewerbeschule Pranckhstrasse Direktor

Gewerbeschule München Pranckhstrasse Fernruf 56998

Herrn
Buchdruckereibesitzer
Josef Hierl

Kaufbeuren

Färbergasse 32

Ihre Zeichen	Ihre Nachricht vom	Unsere Zeichen	Absendungstag
H/G	23.6.26	R/W 237/26	27.6.26

Betreff

DIN-Formate.

DIN ist die Abkürzung für Deutsche Industrie-Norm. Vor dem Kriege
haben die meisten Deutschen, zumal die Laien, geglaubt, die deutsche
Technik marschiere an der Spitze der Welt. Wir haben uns aber dann
in und nach dem Kriege davon überzeugen müssen, daß uns das Ausland
nicht nur in der genauen Arbeit sondern auch in der Organisation
der Massenherstellung weit voraus ist. Namentlich Amerika liefert
infolge der vorbildlich organisierten Serienfabrikation so billig,
daß wir gezwungen waren, unsere Herstellungsweisen umzustellen, um
auf dem Weltmarkt konkurrieren zu können. Deutsche Ingenieure sind
als Arbeiter nach Amerika gegangen und haben die dort bewährten
Methoden studiert und bei uns eingeführt. Billige Massenproduktion
ist nur möglich bei weitgehender Arbeitsteilung und Spezialisierung.
Diese aber setzt Festlegung und allgemeine Einführung von Normen
voraus Der Normenausschuß der Deutschen Industrie ist mit dieser
Aufgabe betraut worden. Zu seinem weiten Aufgabenbereich gehört auch
die Vereinheitlichung der Papierformate und der zeichnerischen Dar-
stellung (Werkzeichnung usw.), ja selbst der Geschäftspapiere und
Briefbogen. Sie können sich darüber informieren im Dinbuch 1, das
die Grundnormen behandelt, und im Dinbuch 8, das die Zeichnungs-
normen enthält. Sie erhalten beide im Beuthverlag, Berlin SW 19.
Eine praktische Folge dieses Normierungsprozesses ist z.B., daß man
hier in München eine gesperrte und mit Mahagoni fournierte Tür von
der Fabrik billiger beziehen kann, als eine nicht gesperrte, fich-
tene, einzeln hergestellte, beim Handwerker kostet. Wir können über
diese Amerikanisierung nun schimpfen wie über das Regenwetter der
letzten acht Wochen; zu ändern ist daran nichts. Vom Beuthverlag
bekommen Sie auch den Geschäftsbriefkopf Din 676 gegen Einsendung
von 40 Pfennig in Briefmarken, nach dem unser Briefkopf gesetzt ist.
Es ist heute für jeden Drucker unbedingt nötig, sich mit allen
diesen Din-Vordrucken vertraut zu machen. Die Normierung gewährt
bei Einhaltung bestimmter Grenzen dem Typographen immerhin noch ge-
nügend Freiheit, zu zeigen was er kann.

1500. 7. 26
DINformat A4 (210:297 mm)
Geschäftsbriefvordruck nach DIN 676

Typographie: Tschichold

치홀트가 뮌헨 그래픽직업학교를 위해 디자인한
표준화된 편지지. 1926년. A4. 타이핑된 내용은
DIN 규격의 연원에 대한 설명이다.

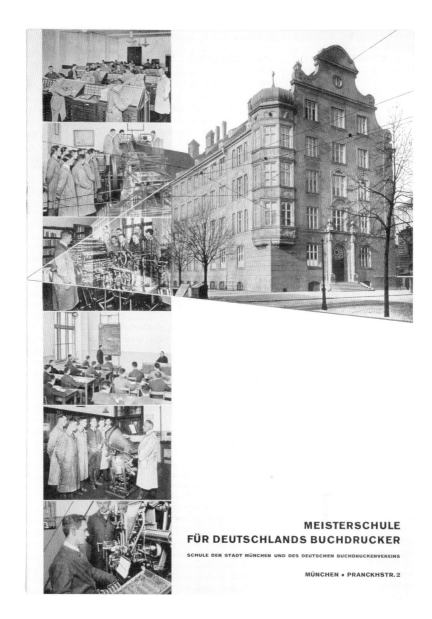

MEISTERSCHULE
FÜR DEUTSCHLANDS BUCHDRUCKER

SCHULE DER STADT MÜNCHEN UND DES DEUTSCHEN BUCHDRUCKERVEREINS

MÜNCHEN • PRANCKHSTR. 2

인쇄장인학교 브로슈어. 1928년경. A4.
치홀트가 가르친 학생 작업으로 보인다.

인쇄장인학교에서 발행한 소책자. 1930년경.
20.4×13cm. 치홀트가 가르친 학생 작업으로
보인다.

뮌헨 및 남부 바이에른 주 관광 안내 책자.
1930년경. 22.9×14cm. 치홀트가 가르친 학생
작업으로 보인다.

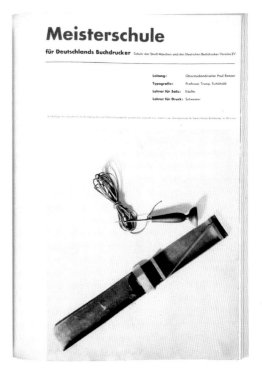

미국 교육단이 뮌헨을 방문했을 때 만든 리플릿.
1931년. A5. 그래픽직업학교에서 치홀트에게 배운
한스 쉬스가 디자인했다.

장인학교 학생들의 작품을 소개한 정기 책자.
1930년경. 32x23.2cm. 타이포그래피 교수로
트룸프와 치홀트의 이름이 적혀 있다.

게오르크 트룸프의 작업(왼쪽)과 장인학교에서 그의
지도를 받은 학생 작업(오른쪽). 둘 다 시티체를
사용했다. 『아르히프』 68권 9호(1931년)에 실린 도판.

jan tschichold:

lichtbildervortrag die neue typographie

am mittwoch, 11. mai 1927, abends 8 uhr, in der aula der graphischen berufsschule, pranckhstraße 2, am marsfeld, straßenbahnlinien: 3 (haltestelle hackerbrücke), 1, 4 und 11 (haltestelle pappenheimstraße) ● der vortrag wird von über hundert größtenteils mehrfarbigen lichtbildern begleitet, eine diskussion findet nicht statt

freier eintritt

veranstalter:
bildungsverband
der deutschen
buchdrucker
ortsgruppe
münchen
vorsitzender:
j. lehnacker
münchen
fröttmaninger·
straße 14 c

치홀트의 강연 초청장. 1927년. A5. 강연을 소개하는 마지막 문구는 다음과 같다.

"강의는 100개가 넘는, 대부분 컬러인 슬라이드와 함께 진행될 것입니다. 토론은 없습니다."

(위) 1928년 카를스루에에서 열린 치홀트의 강연 초청장. 장서표가 있지만 왠지 그가 디자인한 것 같지가 않다. (오른쪽) 1928년 취리히에서 열린 '새로운 타이포그래피에 대한 찬반' 초청장(역시 치홀트의 디자인으로 보이지 않는다). 두 초청장 모두 서류철에 보관하기 위해 치홀트가 구멍을 뚫어놓았다.

『그래픽 리뷰』 30권 1호(1928년). 1927년 12월 빈에서 열린 '새로운 타이포그래피' 강연 원고가 실려 있다. 오른쪽에 실린 것은 치홀트의 초기 현대적 포스터 가운데 하나인데 글자들을 모두 산세리프체로 직접 썼다. 『새로운 타이포그래피』에는 제작 연도가 1926이라고 되어 있는데, 『삶과 작업』에는 1930이라는 말도 안 되는 날짜가 적혀 있다.

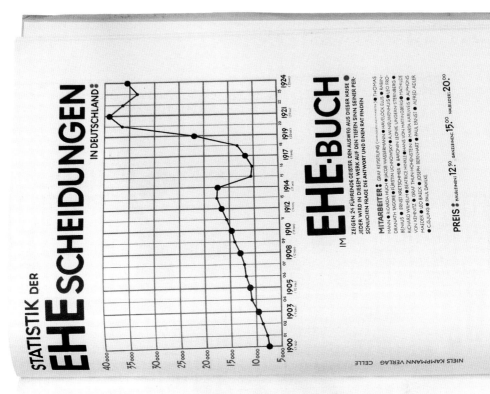

바이트페르트와 슈라마이허가 근원적
타이포그래피를 조롱하며 디자인한 작품.

(왼쪽) 1926/27년 연하장. 장식으로 둘러싸인 네모
상자 안에 "끔찍한 이반"이라고 쓰여 있는데,
315쪽에 있는 『그래픽 리뷰』 오른쪽 하단에 실린
영화 포스터를 패러디한 것이다. 이 영화의 제목이
바로 "끔찍한 이반(Iwan der schreckliche)"이다.

(오른쪽) 인쇄교육연합 행사 초청장. 1928년.
오른쪽 아래 총을 쏘고 있는 치홀트의 캐리커처가
보인다. 그의 몸에 해당하는 상자에 "마음의
옹호자"라고 쓰여 있는데 정작 심장은 아래쪽에
나와 있다.

DIE OPPOSITION GEGEN BUCHKUNST UND BUCHKUNSTAUSSTELLUNG

Es war zu erwarten, daß die „Internationale Buchkunstausstellung" in Leipzig als Repräsentantin der z. T. stark historisierenden und kunstgewerblich eingestellten heutigen Buchkunst die Opposition der streng industriell und kollektivistisch eingestellten jungen radikalen Buchtechniker wecken würde. Wir wollten diese Stimmen auch gleich bei Eröffnung der (wir innerhalb der früher (in Nr. 24 „L. W.") angedeuteten Grenzen wohlgelungenen Ausstellung veröffentlichen *) — dem „große internationale Ausstellungen sind Bilanzen, nicht Wegweiser", wie El Lissitzky weiter unten sehr richtig sagt.

Aber es stand vor allem außer fest, daß diese Opposition noch während der Dauer der Ausstellung bei uns auch zu Worte kommen müsse.

In ausdrücklichem Gegensatz zu dieser Ausstellung und ihren inneren Tendenzen stellt sich eigentlich nur Tschichold. Aber auch die angesehene Typograph Georg Mendelssohn und der Moskauer El Lissitzky, der beide junge Buchkünstler Sowjetrußlands sind durchaus „Opposition": ihre Meinungen und Grundsätze haben nichts zu tun mit der heutigen Buchkunst. Untereinander sind sie sich durchaus nicht einig: Tschichold etwa würde den einen Buchindividualismus Mendelssohns gewiß nicht billigen.

Aber alle diese Stimmen müssen gehört werden; denn ein feiner kunstgewerblicher Stileklektizismus kann unmöglich die Buchgestaltung in Zukunft ganz für sich annektieren.

Buch-„Kunst"?

Als der Engländer William Morris, der Vater des Kunstgewerbes, um das Jahr 1890 sich der Gestaltung von Büchern zuwandte, begründete er damit jene Buchkunst, deren Blütezeit in das Jahr 1914 fällt, und deren Entwicklung spätestens heute als abgeschlossen gelten darf. In der diesjährigen Internationalen Buchkunstausstellung in Leipzig soll jener Geist der Vorkriegszeit noch einmal beschworen werden, aber aller Prunk dieser Ausstellung wird den Tiefeblickenden nicht die Sterilität der kunstgewerblichen Gesinnung und die Hoffnungslosigkeit ihrer Zukunft verbergen können.

Denn heute wissen wir, daß Morris an der falschen Front kämpfte. Mit seiner prinzipiellen Ablehnung jeder Maschinenarbeit versperrte er der natürlichen Entwicklung den Weg und wurde schuld an jenem Kunstgewerbe, das noch heute in der Form des Edelkitsch in vornehmen Läden feilgeboten wird.

Wir müssen endlich erkennen, daß uns nicht ein falscher Romantizismus (die Wiedereinführung mittelalterlicher (oder auch exotischer) Methoden und Stile die Rettung bringen kann, sondern allein die Bejahung der Gegenwart: die Qualitätssteigerung der Maschinenarbeit. Die Front ist noch ungeteilt worden. Das Wort Kunstgewerbe spricht man schon heute meist mit einem gelinden Grauen aus. Angesichts der Pleite aller Imitation historischer und exotischer Stile ist man zu der Einsicht gelangt, daß Kunst und Gewerbe zunächst peinlich getrennt werden, daß alle Kunst (hier im Sinne Morris' und seiner Epigonen: aller Schmuck) den heutigen maschinell hergestellten Gebrauchsgegenständen ferngehalten werden muß. Uns, die durch die Werke unserer Ingenieure erzogen wurden, erscheint Schönheit — und am wenigsten in der Industrieform — nicht als Selbstzweck (Schmuckform), sondern als Ergebnis richtiger Konstruktion, als Attribut der Zweckmäßigkeit. Wir wissen jetzt, daß wir bei der Bildung der Formen unserer Zeit denselben Weg beschreiten müssen, den die Ingenieure gegangen sind: Aufbau aus elementaren konstruktiven Formen: Exaktheit; Beschränkung auf ein Minimum an Material: Ökonomie; Verwendung neuer (sichtbarer) Mittel: moderne Techniken an Stelle der Handarbeit.

In vielen Zweigen der industriellen Produktion dämmert diese Erkenntnis, in einigen wenigen hat sie sich vielleicht schon durchgesetzt, aber die Götterdämmerung der Buch„kunst" läßt noch auf sich warten.

Die zünftigen Buchkünstler, insbesondere jener Leipziger Ausstellung, wandeln noch heute in Morris' Fußtapfen. Wie erscheinen sie uns auf die sich so schönen früheren Zeiten, wo alle Bücher gut gemacht wurden (und in einen uns nichts verdient hätten, weil die Bücher von einfachen Handwerkern gestaltet wurden). Der eine liebt das Rokoko, der andere dafür die Gotik. Dorthin haben sie 1890 geschielt, so schielten sie 1914, und so schielen sie auch heute noch (scheinbar ad infinitum).

Die Mehrzahl des kaufenden Publikums besteht nicht aus lebensfremden Bibliophilen. Es interessiert sich kaum mehr als beiläufig für die Form der Bücher. Wir wollten uns nichts vormachen: 99 Prozent und mehr der von den Buchkünstlern geschaffenen Bücherschriften sind historisierend — also historisch. Glaubt man in Ernst, mit diesen Mitteln zeitgemäße Bücher gestalten zu können? Entsprechen die Buchformen der „Führer" wirklich unserer Zeit? Es

*) Der Aufsatz von Tschichold wurde vor Eröffnung der Internat. Buchkunstausstellung in Leipzig geschrieben.

Kultur, wenn die Dame, die im Auto, im Flugzeug sitzt, einen Band liest, der zu Goethes Zeit gemacht werden sollte könnte?

Der weitaus größte Teil der Internationalen Buchkunst-Ausstellung, zumindest der der deutschen Abteilung, kann nichts als eine vollkommen unzeitgemäße Buchkunst zeigen. Denn es fehlte vor allem offenbar den Führern die Einsicht in die Notwendigkeiten unserer Zeit, und sie ihnen vielleicht nicht ganz fehlt, so scheint es ihnen an der Fähigkeit oder der Entschlußkraft zu mangeln, sie zu gestalten.

Die wirkliche Entwicklung hat sich abseits der großen Landstraße vollzogen:

1909 veröffentlichte der italienische Futurist Marinetti sein Manifest gegen die alte Typographie — und Gedichte, die zum erstenmal eine zeitgemäße typographische Gestaltung aufweisen: „Ich will eine typographische Revolution, die sich vor allem gegen die idiotische, zum Brechen reizende Auffassung des Buchs mit seinem Büttenpapier, seinem Stil des 16. Jahrhunderts wendet, mit seinen Minerven, großen Initialen, Schnörkein und seinem mythologischen Gemüse, usw."

Lettre d'une jolie femme
à un monsieur passéiste

CH AI R R

Aus F. T. Marinetti's Gedichtbuch „Les Mots en liberté futuristes" (Milano 1919)

Seit etwa 1919 gestaltet John Heartfield die ausgezeichneten Einbände der Malikverlages — Prototypen zeitgemäßer Buchhüllen.

1923 verwendet der Russe Rodtschenko die Photomontage zum erstenmal als Illustration.

Im gleichen Jahr erscheint Lissitzkys „Zum Vorlesen", ein wichtiges Dokument der typographischen Entwicklung.

Heute arbeiten in fast allen Ländern einige wenige an einer zeitgemäßen Buchform und Typographie: in Deutschland Baumeister, Bayer, Burchartz, Dexel, Fischer, Heartfield, Moholy-Nagy, Molzahn, Schwitters; in der Tschechoslowakei Rossmann, Styrsky, Teige, Toyen; in Polen: Szczuka — und andere.

„Buchkunst" ist ein ebenso schiefer Begriff wie „Kunstgewerbe". Es gibt gut und schlecht gemachte Bücher. Die Anspruchslosigkeit eines gewöhnlichen französischen Romans ist sympathischer als das arrogante Sichvordrängen des Privatstils eines Buchkünstlers, der der freien und unbeeinflußten Auswirkung des Inhalts stets nur schaden kann. Das Buch als Gegenstand ist nichts als der Träger dieses bestimmten Inhalts, und die Typographie hat nur die Aufgabe, diesen Inhalt in einer möglichst klaren Form zu vermitteln.

Die verlossene individualistische Periode hat eine große Zahl von Schriften, die gerade auch in Büchern Verwendung finden sollen, hervorgebracht, und die ausnahmslos gerade als Bücherschriften unmöglich sind. Jede individuelle Modifikation der reinen Grundform widerspricht dem dienenden Wesen der Typographie, die (besonders im Buche) als solche gar nicht bemerkt werden darf.

Aber auch die neuerdings in Mode gekommenen „klassischen" Schriften (z. B. Walbaum, Didot, Unger) sind, trotz ihrer Qualität, heute als Buchschriften ungeeignet, weil sie romantische Assoziationen bewirken und den Leser damit in eine bestimmte Gefühlssphäre lenken. Die These, daß die Type dem Text (formal) entsprechen müsse, ist schwächlich und falsch. Der jüngeren Vergangenheit

es vorbehalten gewesen, einem Individualismus in Buche auswirken zu lassen, der in allen Zeiten einzig dasteht. In früherer Zeit, mit dem endlich zu brechen, und zu einem klar zu gelangen, die an ein zeitgemäßes Buch gestellt werden müssen.

Type. Als Textschrift vorläufig eine möglichst unpersönliche, wie etwa Sorbonne, Nordische Antiqua oder Französische Antiqua, oder eine auch als Frotzschrift gut lesbare Grotesk (gewöhnlicher Stärke).

Typographie: Eine sinngemäße und dem populärsten Schema der Mittelachsengruppierung befreite Satzordnung des Titels und der Buchseiten. Sichtbarmachen der in den verschiedenen Graden und Fetten ruhenden optischen Wirkungsmöglichkeiten: starke Schwarzgrau-Weiß-Kontraste — nicht nur der Formwerte, auch der Richtungen: wagerecht-senkrecht (schräg). Extreme Sachlichkeit.

Einband und Umschlag: Aufbau mit zeitgemäßen Mitteln, vor allem denen der Photographie und der Photomontage. Maschinelle Qualitätsarbeit, aber keine Handeinbände!

Ergebnis: Bücher, die funktionsmäßig begriffen und so gestaltet sind, daß die Individualität des Gestalters hinter dem Gegenstand vollkommen zurücktritt, die eine wirkliche Hygiene des Lesens und eine restlose freie Auswirkung des Inhalts ermöglichen.

Jan TSCHICHOLD

Russische Photomontage

Unsere Drucktypen

In unserem Typenmaterial herrscht ein Durcheinander, wie es noch keine Zeit gekannt hat. In Buche alte Schriften, wenig oder gar nicht verändert, eine vorkommene Fraktur in der Zeitung, die willkürlichsten Konstruktionen im Plakat werden gelesen, und geschrieben werden also Schreiben gehört nämlich auch zur Schrift! — eine Fülle von Schul- und Handschriften, die wieder mit den Leseschriften fast nichts mehr zu tun haben. Wir haben es offenbar noch sehr weit bis zur „Schrift unserer Zeit".

Ein kurzer Rückblick ist zum Verständnis der Lage unerläßlich. Die historische Schrift erlebten kann sich in der letzten erwachsenden Bewegung von der Jahrhundertwende bis zum Kriege lebhaft befegt. Die bedeutendste, aber auch die zarte Schöpfung steht am Anfang: 1900 erschien die Eckmannschrift. Dann folgte eine andere bekannten Künstlerschriften. Nach der Revolution setzt ein Kunstgewerbe eine Krisis ein, die zur Sachlichkeit und zum Industrialstil führt. Die Typographie muß wir also eingreifen; aber im wesentlichen von Privatpersönlichkeit herrührt. Die Krise präsentiert sich hier in Gestalt einer klassizistischen Reaktion.

Jacob Hegner, den wir den Vater dieser Reaktion nennen dürfen, wollte sehr schöne Bücher machen. Seine neugeborene schlage Druckerei war nicht beschmutzt von den abbekommenen Typenbeständen. Er verband die damals modernen Künstlerschriften mit ihren alten Vorbildern und fand, daß die meisten nur etwas anders, aber durchaus nicht besser geworden sind. „Dann lieber gleich die alten Originale wenn gstens bis wir eine wirklich moderne Schrift haben", sagte er und druckte in der Walbaum, Didot und Unger. Die „Fledermann" und „Bodoni" kamen nach, mit alle hatten Erfolg. Bald besaß jede Giederei alte Schriften oder gute Nachschnitte.

Was soll ein moderner Mensch den abgeschlossenen Gebilden einer alten Kultur und anderes hinzufügen können als seine eigenen Schwächen? Verfeinerung, Vornehmheit, Geschmack, kühle Zurückhaltung sind in der Tat die Merkmale unserer besten Künstlerschriften. Das, was in uns einzigartig ist, wird aber erst zutage kommen, wenn man nicht vom Zentrum aus aufbaut.

Das Problem, das man den Künstlern gestellt hatte, ist einfach unlösbar. Man hat eine Geheimwissenschaft von der Type begründet, die oder den Eingeweihten kein Mensch versteht, und pflegt Antiqua, Mediaeval, Kursiv, Gotik, Schwabacher und Fraktur fröhlich weiter, wie das 19. Jahrhundert Gotik, Renaissance und Barock gepflegt hatte. Allmählich fällt auf, daß das ganz dieselbe Stilmeierei ist, und

daß sie genau so unfruchtbar bleiben muß. Die Schriftgattungen sind eben keine selbständigen, vom Zeitstil unabhängigen Wesen. Auf die alte Frage: „Antiqua oder Fraktur", gibt es nur zwei richtige Antworten. Beide oder keines. Historische Stile oder etwas Neues.

Es wäre abgeschmackt, den Gebrauch der alten Originaltypen zu verdammen. Es ist nicht ganz dasselbe, wie wenn man heute optisch bauen wollte. Für alte Texte werden sie immer unersetzlich bleiben. Es ist nichts gegen alten Geist mit. Aber für neue Literatur müssen wir neue Typen haben. Wir werden sie finden? Woher sollen sie kommen?

In den Beständen der Druckereien machte man eine fabelhafte Entdeckung, und ersaaff den uralten Gegensatz von großen und kleinen Buchstaben mit großem und kleinen Buchstaben Fett. Sie ist der absolute Nullpunkt, das schlechthin Unangreifbare, ungefähr das, was die Melone unter den Hüten ist.

Die Gründe, deren sich diese Schrift erfreut, beruht auf einem tiefen Mißverständnis der Ingenieurkunst. Machen denn Zirkel und Lineal den Ingenieur? Ist eine Sache, die man auf eckig oder und kreisförmig frisiert, darum schon konstruktiv konstruiert? Das Entscheidende ist doch, daß der Ingenieur dort Gesetze kennt, wo man Freiheit „nach Gefühl" gearbeitet hätt. Mit welchen Werkzeugen er zeichnet, ist ziemlich belanglos. Gerade Linien und Kreise sind die natürlichen Formen vieler Maschinenprodukte und Werkstoffe. Was sollen sie aber auf dem Papier, wo sie nicht billiger, nicht standfester sind, als menschliche Kurven? Denn daß der Mensch komplizierter ist als die meisten Maschinen und daß ihm höhere Kurven gemäß sind, das ist nicht ändern.

Will man nicht der Affe des Ingenieurs sein, sondern in seinem Geiste arbeiten, muß man von den Gesetzen der Schrift ausgehen. Zunächst ist historisch erwiesen, daß alle Wandlungen und alle Forschritte der Schrift aus der Entwicklung der Handschrift kommen. Eine Drucktype, die sich von diesem Boden loslöst, wird erstarren und verdorren. Kaum hat man dies behauptet, so erhebt sich ein Hohngelächter: „Der moderne Mensch schreibt ja gar nicht mehr, er liest und diktiert." Er schreibt aber doch! Und wird immer schreiben, wenn's auch seine Unterschrift wäre. Aber in diesem einzigen Zuge wird er selbst und sein inneres Schriftbild immer ganz enthalten sein!

Das innere Schriftbild ist der archimedische Punkt der Typographie. Es ist unbegreiflich, wie sie bis jetzt an den wunderbaren Erkenntnissen der Graphologie hat vorbeigehen können. Wirkliche Konstrukteure müssen nach den charakterologischen Werte der Ober- und Unterlängen der rechts-linksläufigen Züge, der

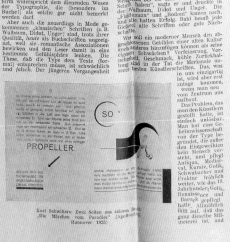

Kurt Schwitters: Zwei Seiten aus seinem Buch „Die Märchen vom Paradies" (Apoßverlag) Hannover 1925)

쿠르트 슈비터스의 「우르조나테」.
『메르츠』24호 1932년. 20.7×14.4cm.
치홀트가 장인학교 학생들과 함께
작업했다. 푸투라와 개러몬드를
사용했으며 모두 소문자로 조판했다.
연필로 단 주는 슈비터스의 필적.

쿠르트 슈비터스의 「우르조나테」.
이 난센스 시의 타이포그래피는
일종의 음악적 표기법을 떠올리게
한다. 오른쪽에 산세리프체로 쓰인
숫자들은 순환하는 주제를 가리킨다.
슈비터스의 서문(318쪽 가운데 도판)에
따르면 퍼포먼스에 소요되는 시간은 약
35분이다.

335쪽까지 이어지는 페이지는 치홀트가 디자인한 피부스팔라스트의 영화 포스터들이다. 모두 1927년 작품이며 크기는 약 120x84cm. 이 포스터들은 아래위로 이등분된 활판으로 인쇄되었는데, 이는 왜 가운데를 기준으로 디자인 자체가 곧잘 나뉘는지를 설명해준다. 323쪽에 실린 「키키(KiKi)」나 328쪽의 「무명의 세 아이들(Die drei Niemandskinder)」이 그 예이다.

몇몇 포스터들은 대각선 배열을 적극 활용하고 있는데, 1927년 12월 치홀트는 한 강연에서 슬라이드로 자신이 작업한 포스터들을 보여주며 이것이 활동사진을 홍보하는 데 적절한 역동감을 준다고 설명했다. 또한 이렇게 지적했다. "이 포스터들은 엄청난 속도로 작업해야만 했습니다. 디자인부터 제작까지 단 몇 시간밖에 주어지지 않을 때도 많았습니다."

「이름 없는 여인(Die Frau ohne Namen)」(아래)과 「인간의 욕정(Laster der Menschheit)」(325쪽) 포스터는 영사기에서 빛이 발산하는 모습을 표현하고 있다. 훗날 치홀트는 "인쇄소에 나무 활자가 없어서 직접 글자를 손으로 그려야 했다"고 말했지만 설사 활자가 있었더라도 같은 효과를 내기는 어려웠을 것이다('근원적 타이포그래피' 강의를 위한 타자 원고, 라이프치히 국립도서관).

『삶과 작업』에 실려 있는 다른 버전을 보면 원래 '이름 없는 여인' 포스터 오른쪽 하단에 보이는 붉은 선 안에 다른 단편 영화 광고가 실려 있었음을 알 수 있다(위).

PRINZ LOUIS FERDINAND

PHOEBUS-PALAST

ANFANGSZEITEN: 4 6¹⁵ 8³⁰
SONNTAGS: 1⁴⁵ 4 6¹⁵ 8³⁰
ENTWURF: JAN TSCHICHOLD, PLANEGG B. MCH. ● DRUCK: GEBR. OBPACHER A.G. MÜNCHEN

NORMA TALMADGE
IN
KiKi

PHOEBUS
PALAST

ANFANGSZEITEN: 4 6¹⁵ 8³⁰
SONNTAGS: 1⁴⁵ 4 6¹⁵ 8³⁰

entwurf
tschichold
münchen
pranckhstr 2
tel 57268

NACHT DER LIEBE
MIT VILMA BANKY U. RONALD COLMAN

PHOEBUS
PALAST

ANFANG:		
4⁰⁰	6¹⁵	8³⁰
SONNTAGS:		
1⁴⁵ 4⁰⁰	6¹⁵	8³⁰

TSCHICHOLD

LASTER DER MENSCHHEIT
MIT ASTA NIELSEN ALFRED ABEL WERNER KRAUSS

PHOEBUS-PALAST
ANFANG: 4, 6.15, 8.30 SONNTAGS: 1.45, 4, 6.15, 8.30

TSCHICHOLD.

DIE LADY OHNE SCHLEIER

PHOEBUS
PALAST

ANFANGSZEITEN:
4⁰⁰ 6¹⁵ 8³⁰
SONNTAGS:
1⁴⁵ 4⁰⁰ 6¹⁵ 8³⁰

Tschichold

BUSTER KEATON
IN: ›DER GENERAL‹

PHOEBUS
PALAST
ANFANGSZEITEN 4⁰⁰ 6¹⁵ 8³⁰
SONNTAGS 1⁴⁵ 4⁰⁰ 6¹⁵ 8³⁰

DIE **3** NIE
MANDS
KINDER

PHOEBUS-PALAST

ANFANG 4 6¹⁵ 8³⁰
SONNTAGS 1⁴⁵ 4 6¹⁵ 8³⁰

 entwurf: tschichold, planegg

PIQUEDAME

MIT JENNY JUGO UND RUD. FORSTER

PHOEBUSPALAST

ANFANG: 4 00 6.15 8.30 SONNTAGS: 1.45 4.00 6.15 8.30

ENTWURF: TSCHICHOLD

DRUCK: F. BRUCKMANN A.G. MÜNCHEN

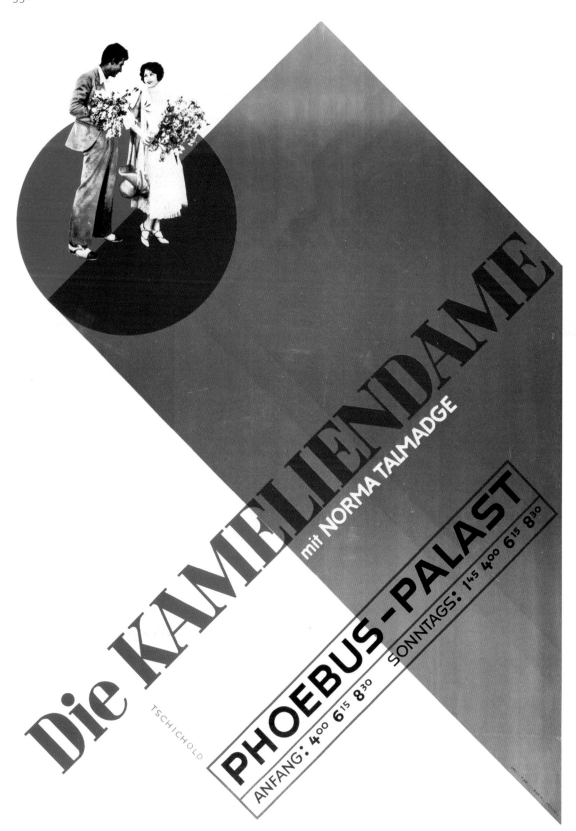

Die KAMELIENDAME

mit NORMA TALMADGE

TSCHICHOLD

PHOEBUS - PALAST

ANFANG: 4⁰⁰ 6¹⁵ 8³⁰ SONNTAGS: 1⁴⁵ 4⁰⁰ 6¹⁵ 8³⁰

『새로운 타이포그래피』에 수록된「호제(Die Hose)」포스터. 아래 부분에 인쇄가 잘못돼서 검정색 글씨가 흰 선에 걸쳤다. 영화 제목은 문자 그대로 번역하면 '바지'지만 독일 영화 역사가 지그프리트 크라카우어가 번역한 제목은 '로열 스캔들'이다.

전쟁 전 연극으로 공연하던 것을 퓌부스 영화사가 제작했는데 크라카우어는 이 영화를 "당시 최고의 영화 중 하나"로 꼽았다.

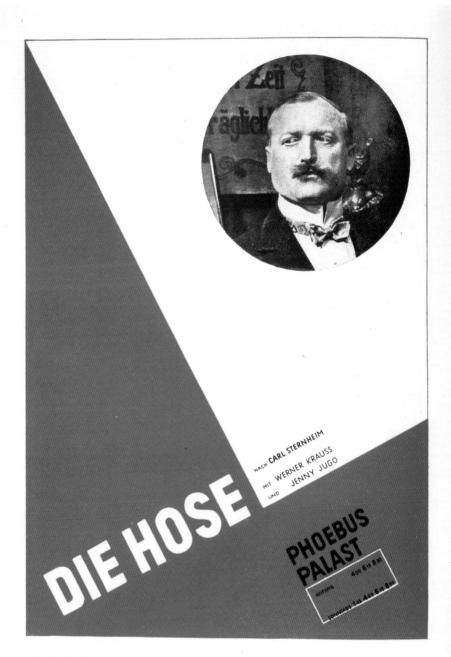

JAN TSCHICHOLD : Filmplakat 1927

194

「카사노바」포스터는 나중에 『삶과 작업』에
수록될 때 치홀트와 인쇄소의 이름(F.Bruckmann
AG, Munich)이 지워졌다.

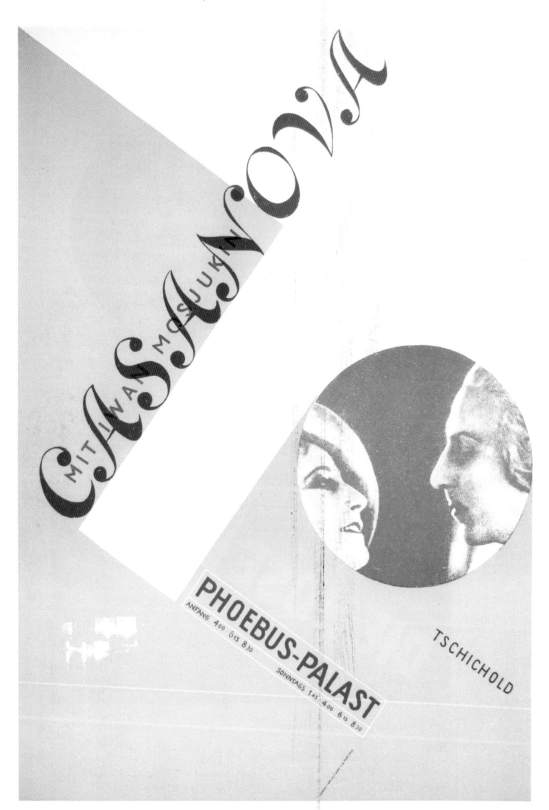

퇴부스팔라스트 극장 프로그램 표지. 1927년.
31.1x23.4cm. 심벌은 다른 사람이 디자인했다.

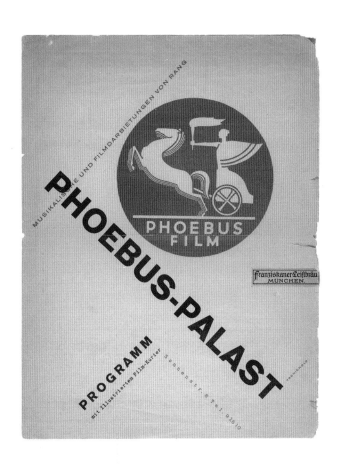

(위) 「바이올란타(Violantha)」 포스터 역시 위아래 둘로 나뉘어 인쇄됐는데 여기 실린 것은 아래 부분이다. 포스터 위쪽은 오른쪽 파란색 부분이 계속 이어진 것을 제외하면 흰 여백이다.

(아래) 잔 다르크를 다룬 덴마크 감독 카를 드레위에르의 유명한 영화를 위한 이 포스터는 푀부스팔라스트가 아니라 독일의 또 다른 주요 영화사 UFA를 위한 것이다. 1928년경. 60x84cm.

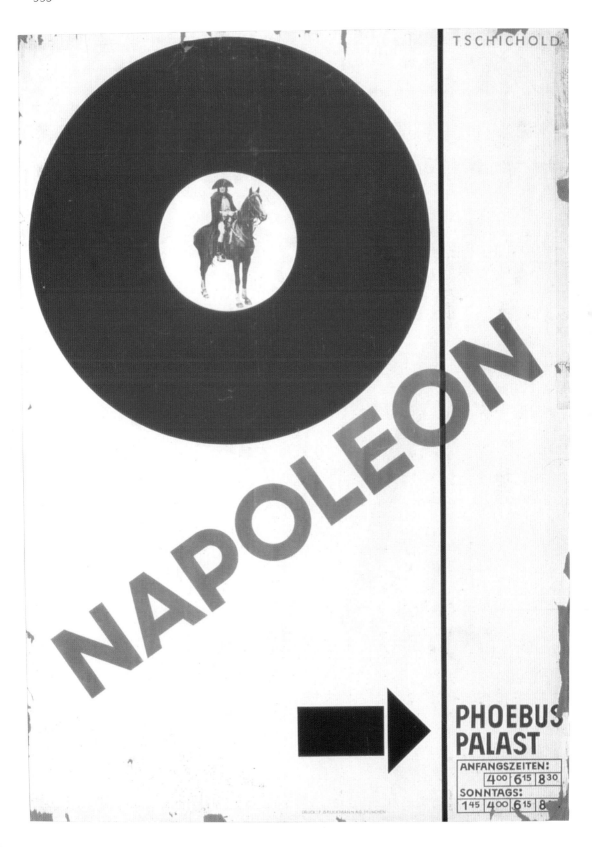

바이에른 공예 전시 때 발행한 복권 홍보 포스터, 1927년.

(위) 뮌헨 그래픽직업학교에서 열린 발터 그로피우스의 강연 포스터. 치홀트의 『삶과 작업』에 1931년경 작업이라고 적혀 있지만 1926년이 맞다. 손으로 쓴 글씨다. 반대급부로 치홀트나 레너가 바우하우스로부터 강연 초청을 받은 기록은 남아 있지 않다. 43.5x68cm.

(가운데와 아래) 뮌헨에 있는 그래픽 캐비닛 사를 위한 두 점의 타이포그래피 전시 포스터. 1930년. 「아방가르드 포스터」, 42x60cm / 「우리 시대 예술가의 자화상」, 60x84cm.

VORZUGS-ANGEBOT

Im VERLAG DES BILDUNGSVERBANDES der Deutschen Buchdrucker,
Berlin SW 61, Dreibundstr. 5, erscheint demnächst:

JAN TSCHICHOLD
Lehrer an der Meisterschule für Deutschlands Buchdrucker in München

DIE NEUE TYPOGRAPHIE

Handbuch für die gesamte Fachwelt
und die drucksachenverbrauchenden Kreise

Das Problem der neuen gestaltenden Typographie hat eine lebhafte
Diskussion bei allen Beteiligten hervorgerufen. Wir glauben dem Bedürf-
nis, die aufgeworfenen Fragen ausführlich behandelt zu sehen, zu ent-
sprechen, wenn wir jetzt ein Handbuch der **NEUEN TYPOGRAPHIE**
herausbringen.

Es kam dem Verfasser, einem ihrer bekanntesten Vertreter, in diesem
Buche zunächst darauf an, den engen Zusammenhang der neuen
Typographie mit dem **Gesamtkomplex heutigen Lebens** aufzuzei-
gen und zu beweisen, daß die neue Typographie ein ebenso notwendi-
ger Ausdruck einer neuen Gesinnung ist wie die neue Baukunst und
alles Neue, das mit unserer Zeit anbricht. Diese geschichtliche Notwen-
digkeit der neuen Typographie belegt weiterhin eine kritische Dar-
stellung der **alten Typographie**. Die Entwicklung der **neuen Male-
rei**, die für alles Neue unserer Zeit geistig bahnbrechend gewesen ist,
wird in einem reich illustrierten Aufsatz des Buches leicht faßlich dar-
gestellt. Ein kurzer Abschnitt „**Zur Geschichte der neuen Typogra-
phie**" leitet zu den wichtigsten Teile des Buches, den **Grundbegriffen
der neuen Typographie** über. Diese werden klar herausgeschält,
richtige und falsche Beispiele einander gegenübergestellt. Zwei wei-
tere Artikel behandeln „**Photographie und Typographie**" und
„Neue Typographie und Normung".

Der Hauptwert des Buches für den Praktiker besteht in dem zweiten
Teil „**Typographische Hauptformen**" (siehe das nebenstehende
Inhaltsverzeichnis). Es fehlte bisher an einem Werke, das wie dieses Buch
die schon bei einfachen Satzaufgaben auftauchenden gestalterischen
Fragen in gebührender Ausführlichkeit behandelte. Jeder Teilabschnitt
enthält neben **allgemeinen typographischen Regeln** vor allem die
Abbildungen aller in Betracht kommenden **Normblätter** des Deutschen
Normenausschusses, alle andern (z. B. postalischen) **Vorschriften** und
zahlreiche Beispiele, Gegenbeispiele und Schemen.

Für jeden Buchdrucker, insbesondere jeden Akzidenzsetzer, wird „Die
neue Typographie" ein **unentbehrliches Handbuch** sein. Von nicht
geringerer Bedeutung ist es für Reklamefachleute, Gebrauchsgraphiker,
Kaufleute, Photographen, Architekten, Ingenieure und Schriftsteller,
also für alle, die mit dem Buchdruck in Berührung kommen.

INHALT DES BUCHES

Werden und Wesen der neuen Typographie
Das neue Weltbild
Die alte Typographie (Rückblick und Kritik)
Die neue Kunst
Zur Geschichte der neuen Typographie
Die Grundbegriffe der neuen Typographie
Photographie und Typographie
Neue Typographie und Normung

Typographische Hauptformen
Das Typosignet
Der Geschäftsbrief
Der Halbbrief
Briefhüllen ohne Fenster
Fensterbriefhüllen
Die Postkarte
Die Postkarte mit Klappe
Die Geschäftskarte
Die Besuchskarte
Werbsachen (Karten, Blätter, Prospekte, Kataloge)
Das Typoplakat
Das Bildplakat
Schildformate, Tafeln und Rahmen
Inserate
Die Zeitschrift
Die Tageszeitung
Die illustrierte Zeitung
Tabellensatz
Das neue Buch

Bibliographie
Verzeichnis der Abbildungen
Register

Das Buch enthält über **125 Abbildungen**, von
denen etwa ein Viertel **zweifarbig** gedruckt ist,
und umfaßt gegen **200 Seiten** auf gutem Kunst-
druckpapier. Es erscheint im Format DIN A5 (148×
210 mm) und ist biegsam in Ganzleinen gebunden.

Preis bei Vorbestellung bis 1. Juni 1928: **5.00** RM
durch den Buchhandel nur zum Preise von **6.50** RM

Bestellschein umstehend ➡

typ. tschichold

EINZEICHNUNGSLISTE
zur Vorbestellung auf JAN TSCHICHOLD: **DIE NEUE TYPOGRAPHIE**

Name der Besteller:
Wohnort:
Porto wird besonders berechnet
Straße:

Name und Wohnung der Besteller	An- zahl	Bemerkungen

『새로운 타이포그래피』 '특별 할인' 홍보 전단.
1928년. A4. 종이가 얇아서 구입 신청서를
작성하는 뒷면에 반대쪽이 비쳐 보인다.

『새로운 타이포그래피』표지. 1928년, A5.
오리지널 판본들은 대부분 위에 보이는 것처럼
책등 은박이 어느 정도씩 벗겨져 있다.

『새로운 타이포그래피』표제지.

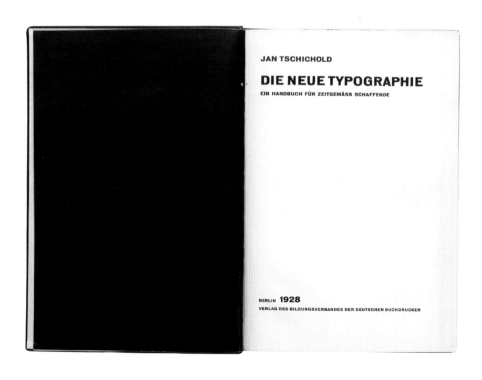

『새로운 타이포그래피』 차례와 시작 부분.
1928년. A5.

selbständigen Zurückblicken auf historische Parallelfälle; dem Zwiespalt zwischen Wesen und Erscheinung. Statt die eigenen Gesetzmäßigkeiten der Maschinenproduktion zu erkennen und zu gestalten, begnügte sich diese Zeit mit der ängstlichen Nachfolge einer übrigens nur eingebildeten „Tradition". Ihr stehen heute jene Werke gegenüber, die, unbelastet durch Vergangenheit, primäre Erscheinungen, das Antlitz unserer Zeit bestimmt haben: Auto Flugzeug Telephon Radio Warenhaus Lichtreklame New-York! Diese ohne Rücksicht auf ästhetische Vorurteile gestalteten Dinge sind von einem neuen Menschentyp geschaffen worden: **dem Ingenieur!**

Dieser Ingenieur ist der Gestalter unseres Zeitalters. Kennzeichen seiner Werke: Ökonomie, Präzision, Bildung aus reinen, konstruktiven Formen, die der Funktion des Gegenstands entsprechen. Nichts, das bezeichnender für unsere Zeit wäre, als diese Zeugen des Erfindergeistes der Ingenieure, seien es Einzelleistungen: Flugplatz, Fabrikhalle, Triebwagen der Untergrund; seien es Standardformen: Schreibmaschine, Glühbirne oder Motorrad. An ihnen hat sich eine neue — unsere — Einstellung zur Umwelt entwickelt und gestählt. Eine ungeheure Bereicherung des Lebensgefühls ist von diesen uns auf Schritt und Tritt begegnenden technischen Tatsachen ausgegangen. Das Ganze, das Kollektiv, bestimmt schon heute in hohem Maße die mate-

『새로운 타이포그래피』 본문.
치홀트가 디자인한 음악회 포스터가 실린 부분.

Schaffung selbständiger Zeichen für sch, ch, ng, die Abschaffung überflüssiger Buchstaben (z. q, c) und als Ziel die Regel „Schreibe, wie du sprichst" mit ihrer Umkehrung „Sprich, wie du schreibst" Auf dieser Basis wäre eine neue, sinngemäßere Rechtschreibung aufzurichten, denn ohne sie kommt die Literatur nicht aus.

Selbstverständlich vollzieht sich eine solche Umwälzung in der Rechtschreibung und der Schrift nicht von heute auf morgen, aber ihre Zeit kommt mit Sicherheit. Unbewußt oder bewußt schafft die kulturelle Entwicklung und jeder einzelne Mensch an ihr mit. Darum wird die Schrift der Zukunft nicht von einem einzelnen, sondern nur von einem Kollektiv geschaffen werden können.

Es ist bezeichnend, daß eins der besten neueren Bücher über Sprache, Schrift und Rechtschreibung nicht etwa von einem Künstler oder einem Philologen, sondern von einem Ingenieur geschrieben worden ist: „Sprache und Schrift" von Dr. W. Porstmann. Für jeden, der sich mit diesen Problemen befaßt, ist es eine unumgängliche Voraussetzung.

Wenngleich die Neue Typographie die Beseitigung der Versalien für wünschenswert hält, ist diese doch nicht unbedingte Forderung. Sie liegt

MUSIK DER ZEIT
WORT DER ZEIT
TANZ DER ZEIT

BUCHELER-GERFIN
PAMELA WEDEKIND
LASAR GALPERN

24.

DONNERSTAG, DEN , FEBR, 8 UHR ABENDS
STADT. KAUFHAUS UNT. MITW. D. SCHULE FUR TANZKULTUR

Jan TSCHICHOLD: Typographisches Konzertplakat. Schwarz und rot auf Silber.

84

aber, genau wie eine sinngemäßere Gestaltung der Rechtschreibung, auf der von uns verfolgten Linie: einer unbeirrten Gestaltung der Typographie gemäß den Bedingungen und Forderungen unserer Zeit.

**Fehler,
denen man oft begegnet**

Viele haben im Anfang in der Neuen Typographie einen neuen Formalismus gesehen, d. h. sie übernahmen aus den Ergebnissen der neuen typographischen Gestaltung die auffallendsten Formen — Kreise, Dreiecke, Balken — also die geometrischen Formen, um sie in der Art des früheren Ornaments anzuwenden. Die „elementaren Schmuckformen", ein Widerspruch in sich selbst, die dann einige Schriftgießereien unter verschiedenen Namen in den Handel brachten, haben dieses Mißverständnis nur noch weiter verbreitet. Solche geometrischen Grundformen, auf die wir jede Form zurückführen möchten (daher die Kreisformen anstelle der Sterne in diesem Buche) müssen funktionelle Bedeutung haben: sie müssen also die Worte oder Gruppen des Textes betonen oder aus Gründen der harmonischen Gesamtform angebracht sein. Statt dessen trifft man auch heute noch eine rein spielerische, schein-konstruktive Formung, die dem Wesen neuer Typographie durchaus entgegengesetzt ist.

Die nebenstehende Zeitungsanzeige ist ein charakteristisches Beispiel für einen Schein-konstruktivismus, der noch immer weit verbreitet ist. Die Form hat sich hier nicht natürlich ergeben, sondern bestand als Idee, ehe sie gesetzt war. Das Inserat ist nicht mehr Typographie, sondern Malerei mit Buchstaben, es wendet guten typographi-

Angenehme
Selbständigkeit

mit außergewöhnl. Einkommen bietet sich in Berlin, wie auch auswärts, organ. befähigten Kaufleuten als Repräsentanten eines erstklassigen Reklame-Unternehmens Branchenkenntnisse nicht erforderlich. Barkapital 8000 M. Auch Referenzen müssen nachweisbar sein. Ausführliche Offerten erbeten unter J. H, 5967 an Rudolf Mosse, Berlin SW 19

Ein Beispiel pseudomoderner Typographie.
Der Setzer ging von einer vorgefaßten äußerlichen Formidee aus und probte ihr die Wörter des Textes ein. Die typographische „Form" muß aber organisch, aus dem Wesen des Textes, entwickelt werden.

85

프란츠 자이베르트와 요하네스 몰찬의 작품.
자이베르트의 전시회 카탈로그(왼쪽)는 옆으로
실리는 바람에 게르트 아른츠의 일러스트가 완전히
뒤집어졌다(역주: 여기서는 한 번 더 회전했다).

JOHANNES MOLZAHN: Aus einem Prospekt. Format A4. Schwarz und grün auf weißem Papier.

FRANZ W. SEIWERT: Zwei Seiten eines Ausstellungskatalogs

『새로운 타이포그래피』 본문. 여백에 검정 선으로
중요한 부분을 강조했는데 그중 몇몇은 자간을
벌려 이중으로 강조하기도 했다.

Während die Neue Typographie nun auf der einen Seite sehr viel größere Variationsmöglichkeiten des Aufbaus selbst geschaffen hat, drängt sie andererseits zu einer „Standardisierung" der Aufbaumittel, analog dem gleichen Vorgang in der Baukunst. Die alte Typographie verfuhr umgekehrt: Sie kannte nur eine Form, die Mittelachsengruppierung, erlaubte aber die Verwendung aller möglichen und unmöglichen Aufbauteile (Schriften, Ornamente usw.).

Die Forderung nach Klarheit der Mitteilung läßt die Frage entstehen, auf welche Weise man zu einer klaren eindeutigen Form gelangt.

Vor allem ist notwendig eine stets neue, ursprüngliche Einstellung und die Vermeidung jeden Schemas. Wenn man klar denkt und frisch und unbenommen an die jeweilige Aufgabe herangeht, wird wohl meist eine gute Lösung entstehen.

Das oberste Gebot ist Sachlichkeit. Doch darf man darunter nicht eine Form verstehen, die an alles, was man ihr früher anhängte, wegnelassen worden ist, wie auf dem hier abgebildeten Briefbogen „Das politische Buch". Die Schrift ist hier zwar sehr sachlich, auch fehlt jedwedes Ornament. Diese Sachlichkeit meinen wir nicht. Man wird sie besser mit dem Namen Dürftigkeit belegen. Der Briefbogen beweist übrigens auch die innere Hohlheit des alten Prinzips: es steht und fällt mit der Verwendung ornamentaler Schriften.

Und doch ist die Weglassung alles Überflüssigen absolute Forderung. Man darf nur nicht die alte Form entkleiden, sondern muß von Anfang neu aufbauen. Es ist selbstverständlich, daß eine solche funktionelle Gestaltung, die Ablösung der jahrhundertealten Herrschaft des Ornaments bedeutet.

BUCHVERTRIEB
G M B H
»DAS POLITISCHE BUCH«
BERLIN-SCHMARGENDORF

13.12.1926.
B.H./Sch.

Axiale Anordnung bei Verwendung von Grotesk eines Fettigkeitsgrades als eine plastische Wirkung und stellt heute den „typographischen Nullpunkt" dar (Briefkopf einer Buchhandlung)

70

Die Verwendung des Ornaments, gleichviel welches Stils oder welcher Qualität, geht hervor aus einer kindlich-naiven Einstellung. Man begnügt sich nicht damit, einen Gegenstand in Reinheit zu gestalten, sondern gibt einer primitiven Einstellung nach (die letzten Endes von Furcht vor der reinen Erscheinung zeugt), indem man ihn „schmückt". Mit dem Ornament kann man ja auch so gut die Fehler der Gestaltung verdecken! Der bedeutende Architekt Adolf Loos, einer der ersten Vorkämpfer reiner Gestaltung, schrieb schon 1898: „Je tiefer ein Volk steht, desto verschwenderischer ist es mit seinem Ornament, seinem Schmuck. Der Indianer bedeckt jeden Gegenstand, jedes Boot, jedes Ruder, jeden Pfeil über und über mit Ornamenten. Im Schmucke einen Vorzug erblicken zu wollen, heißt, auf dem Indianerstandpunkte stehen. Der Indianer in uns aber muß überwunden werden. Der Indianer sagt: Dieses Weib ist schön, weil es goldene Ringe in der Nase und in den Ohren trägt. Der Mensch auf der Höhe der Kultur sagt: Dieses Weib ist schön, weil es keine Ringe in der Nase und in den Ohren trägt. Die Schönheit nur in der Form zu suchen und nicht von Ornament abhängig zu machen, ist das Ziel, dem die ganze Menschheit zustrebt.

Der heutige Mensch erblickt in der Anwendung des Ornaments eine plebejische Ausdrucksweise, die unser Jahrhundert überwinden muß. Wenn frühere Zeiten das Ornament in oft sehr hohem Maße angewendet haben, so beweist das nur, wie fern sie der Erkenntnis des Wesens der Typographie, das Mitteilung ist, waren.

Als Ornament sind nicht nur die Reihenornamente und Schmuckstücke, sondern auch alle Linienkombinationen anzusehen. Auch die fettlose Linie muß, da sie ein Ornament ist, abgelehnt werden. (Sie ging hervor aus dem Bestreben, Gegensätze zu mildern, zu verdecken — zu nivellieren.) Die Neue Typographie aber betont die Gegensätzlichkeiten und gibt ihnen eine harmonische Einheit.

Zum Ornament in diesem Sinne gehört aber auch der „abstrakte Schmuck", den einige Schriftgießereien unter verschiedenen Namen herausgebracht haben. Leider haben weite Kreise das Wesen der Neuen Typographie bloß in der Verwendung von fetten Linien, Kreisen und Dreiecken gesehen. Wenn man diese an die Stelle des alten Ornaments setzt, ist nicht das geringste gebessert. Dieser Irrtum ist verzeihlich, da ja alle früher typographisch-ornamental eingestellt war. Aber gerade darum kann nicht scharf genug dagegen Stellung genommen werden, daß alte Pflanzen- oder sonstige Ornamente durch abstrakte Ornamente zu ersetzen. Auch mit dem in letzter Zeit so sehr propagierten Bildsatz hat die Neue Typographie nicht das geringste zu tun. Er ist ihrem Wesen in fast allen seinen Anwendungsarten entgegengesetzt.

71

Von unserem Standpunkte aus ist es falsch, einen Text so zu gliedern, als ob in der Mitte der Zeilen besondere Kraftpunkte wären, die diese Anordnung rechtfertigen würden. Solche sind natürlich nicht vorhanden, denn die Wörter werden von einer Seite her gelesen (wir Europäer zum Beispiel lesen von links nach rechts abwärts, die Chinesen von oben nach unten linkswärts). Da die Entfernung der betonten Stellen vom Anfang und vom Ende der Wortfolge meist nicht gleich, sondern verschieden (in immer wechselndem Verhältnis) ist, ergibt sich von selbst die logische Unrichtigkeit des axialen Aufbaus. Aber nicht nur die vorgefaßte Formidee axialer Anordnung, sondern alle anderen auch — etwa die pseudokonstruktiven, sind dem Wesen der Neuen Typographie entgegengesetzt. Jede Typographie, die von einer vorgefaßten Formidee — gleichviel welcher Art — ausgeht, ist falsch.

Die Neue Typographie unterscheidet sich von den früheren dadurch, daß sie als erste versucht, die Erscheinungsform aus den Funktionen des Textes zu entwickeln. Dem Inhalt des Gedruckten muß ein reiner und direkter Ausdruck verliehen werden. Seine „Form" muß, wie in den Werken der Technik und denen der Natur, aus seinen Funktionen heraus gestaltet werden. Nur so gelangen wir zu einer Typographie, die dem geistigen Entwicklungsstadium des heutigen Menschen entspricht. Die Funktionen des Textes sind der Zweck der Mitteilung, Betonung (Wortwert) und der logische Ablauf des Inhalts.

Jeder Teil eines Textes steht zu dem anderen in einem bestimmten logischen Betonungs- und Wertverhältnis, das von vornherein gegeben ist. Es kommt für den Typographen darauf an, ihm einen eindeutig sichtbaren Ausdruck zu geben: durch Größen- und Stärkenverhältnisse, Reihenfolge, Farbe, Photographien usw.

Der Typograph muß in höchstem Maße bedacht sein, die Art, wie man seine Arbeit liest und lesen soll, zu studieren. Es ist zwar richtig, daß man manche Arbeiten wirklich von oben links nach unten rechts liest. Aber dieses Gesetz gilt nur ganz allgemein. Die Einladungskarte von Willi Baumeister ist in reinster Anwendung. Sicher sind natürlich die meisten Drucksachen stufenweise lesen: erst das Schlagwort (das keineswegs immer am Anfang stehen muß) und dann, falls wir die Drucksache überhaupt weiter lesen, nach und nach, je nach Wichtigkeit, die übrigen Gruppen. Man kann daher mit einer Gruppe auch an anderer Stelle als links oben beginnen. Wo hängt ganz von der Art der Drucksache und dem Text selbst ab. Allerdings dürfen Abweichungen von der Hauptregel, daß man von oben nach unten liest, gefährlich sein. Man darf also in einer nachfolgende Gruppe nicht höher setzen als die vorhergehende (die logische Aufeinanderfolge und Abhängigkeit der Textgruppen voneinander vorausgesetzt).

68

BAU-AUSSTELLUNG
STUTTGART 1924 E.V.

EINLADUNG
ZUR TEILNAHME AN DER ERÖFFNUNGSFEIER DER
BAU
AUSSTELLUNG
STUTTGART 1924
AM SONNTAG, DEN 15. JUNI 1924, MITTAGS 12 UHR
IN DER HALLE DES HAUPTRESTAURANTS DER
AUSSTELLUNG (EINGANG SCHLOSS-STRASSE)
V. JEHLE
PRÄSIDENT DES WÜRTT.
LANDESGEWERBEAMTS

ES WIRD HÖFL. GEBETEN
DIESE KARTE AM EINGANG
VORZUZEIGEN

WILLY BAUMEISTER: Einladungskarte. Beispiel der Leserichtung.

Bei der Durcharbeitung eines Textes nach solchen Gesichtspunkten ergibt sich in den allermeisten Fällen ein anderer Rhythmus als der der bisherigen zweiseitigen Symmetrie: der Rhythmus der Asymmetrie. Die Asymmetrie ist der rhythmische Ausdruck der funktionellen Gestaltung. Darum das Auftreten der Asymmetrie in der Neuen Typographie. Neben ihrer höheren Logik besitzt die asymmetrische Form den Vorteil, daß ihre Gesamterscheinung optisch bedeutend wirksamer ist als die symmetrische. Nicht zuletzt ist die sich bewegende asymmetrische Form auch ein Symbol unserer eigenen Bewegung und der des heutigen Lebens; sie ist Symbol der Umwandlung der Lebensformen, wenn auch in der Typographie an die Stelle der (symmetrischen) Ruhe heute die (asymmetrische) Bewegung getreten ist. Doch darf diese nicht zur Unruhe, zum Chaos ausarten. Das Streben nach Ordnung kann und soll auch in der asymmetrischen Gestaltung zum Ausdruck kommen. Erst in ihr ist eine bessere, natürlichere Ordnung möglich als in der symmetrischen Form, die ihr Gesetz nicht aus sich selbst, sondern von außen erhält.

Weiterhin macht das Prinzip der asymmetrischen Gestaltung die Neue Typographie unbegrenzt abwandelbar. Dies entspricht auch hierin der Vielfältigkeit des modernen Lebens, ganz im Gegensatz zu der einfältigen Mittelachsengruppierung, die außer der Möglichkeit des Schriftwechsels — einer bloßen Äußerlichkeit — wesentliche Variationen nicht zuließ.

69

『새로운 타이포그래피』 본문. 표준화를 지지하는 예시. (위) 즈바르트, (아래) 왼쪽은 치홀트가 표준화 양식에 따라 디자인한 편지지이고 오른쪽은 나란히 비교한 일반 편지지 양식이다.

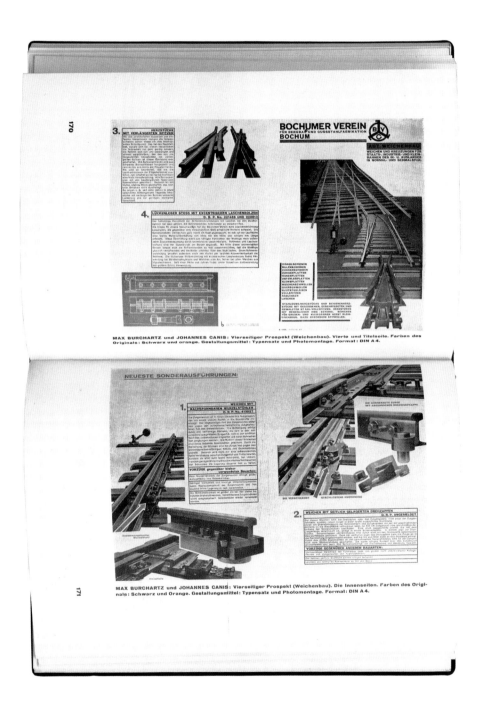

MAX BURCHARTZ und JOHANNES CANIS: Vierseitiger Prospekt (Weichenbau). Vierte und Titelseite. Farben des Originals: Schwarz und orange. Gestaltungsmittel: Typensatz und Photomontage. Format: DIN A 4.

MAX BURCHARTZ und JOHANNES CANIS: Vierseitiger Prospekt (Weichenbau). Die Innenseiten. Farben des Originals: Schwarz und Orange. Gestaltungsmittel: Typensatz und Photomontage. Format: DIN A 4.

『새로운 타이포그래피』본문(위)과
라슈 형제의 『시선 포착』(아래).
모두 즈바르트의 작업이 실려 있다.

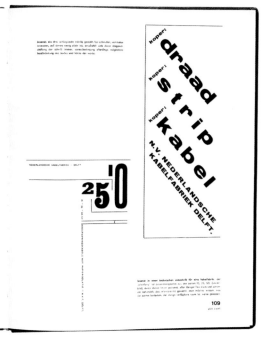

타이포그래피 세부에 주의하면서 표준 편지지
서식에 따라 디자인하는 방법을 가르치는 장인학교
교본. 『타이포그래피 레이아웃 기법』에 흑백
버전이 실려 있다.

뮌헨에서 열린 지가 베르토프의 강연 포스터.
1929년. 54×79.4cm.

뮌헨 영화축제 포스터. 1928년. 60×42cm.

『한 시간의 인쇄 디자인』에 실린 스하위테마의
작업. 위쪽에 있는 치홀트의 설명은 다음과 같다.
"대부분 내용에서 도출되지 않고 '외견상' 형태일
뿐인 대칭도 때로 의미 있을 수 있다. 하지만
그런 경우는 드물다. 여기 실린 사례에서 대칭은
순전히 주어진 내용에서 도출된 결과이다. 그것은
교조적이지 않고 총체적인 (모든 면에서 조화로운)
'새로운' 대칭이다. 가운데 붉은 배경은 물체에
현실감을 부여한다."

An den Verlag der Zeitschrift
" The Next Call"

Lage der A 13
Groningen (Holland)

An den Verlag der Zeitschrift "The Next Call"
--
Ich ersuche Sie höflichst um Zusendung einer
Probenummer Ihrer Zeitschrift.

Bestens im Voraus dankend, zeichne ich
 hochachtungsvoll

München, 21/8 1926

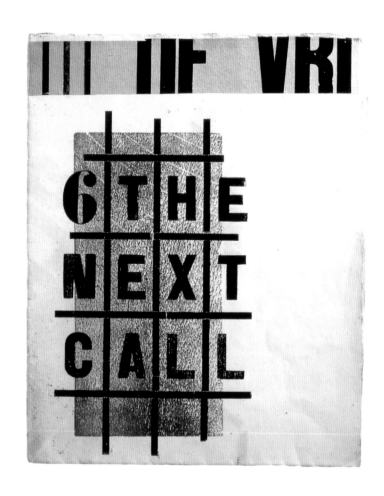

(위) 헨드릭 베르크만에게 『넥스트 콜』을
보내달라고 요청하는 치홀트의 엽서.
1926년 8월 21일. A6.

(아래) 베르크만, 『넥스트 콜』, 1924년 6호. 27.2×21.5cm.
『새로운 타이포그래피』에서 치홀트는 베르크만을
네덜란드 아방가르드 타이포그래피를 대표하는 한
사람으로 언급했지만 작업은 하나도 싣지 않았다.

JAN TSCHICHOLD:

EINE STUNDE DRUCKGESTALTUNG

Grundbegriffe der Neuen Typografie in Bildbeispielen für Drucksachenhersteller und -verbraucher

354

Eine Stunde **DRUCKGESTALTUNG**

Eine Stunde **DRUCKGESTALTUNG**

『한 시간의 인쇄 디자인』 속표지. 치홀트의 서명이
되어 있다. 제목이 적힌 글상자를 자세히 보면
대문자 높이가 아니라 엑스하이트에 활자의 수직
중심이 맞춰져 있다.

『한 시간의 인쇄 디자인』 표제지. 왼쪽에는
치홀트의 다른 저작들이 적혀 있다.「근원적
타이포그래피」(절판), 『새로운 타이포그래피』(거의
소진), 그리고 이 책 서문의 영어 번역「인쇄에서의
새로운 삶」(97쪽 참조).

Jan Tschichold

EINE STUNDE DRUCKGESTALTUNG

Grundbegriffe der Neuen Typografie in Bildbeispielen

für Setzer, Werbefachleute, Drucksachenverbraucher und Bibliofilen

Akademischer Verlag Dr. Fritz Wedekind & Co.　　Stuttgart　　1930

VON GLEICHEN VERFASSER ERSCHIENEN FRÜHER:

typographische mitteilungen, sonderheft elementare typo-
graphie. 1925. heft 10. redaktion jan tschichold. verlag des
bildungsverbandes der deutschen buchdrucker, berlin. ver-
griffen.

Jan Tschichold: Die neue Typographie

Ein Handbuch für zeitgemäß Schaffende. 240 Seiten auf
Kunstdruck, mit über 125 zum großten Teil zweifarbigen
Abbildungen. Verlag des Bildungsverbandes der deutschen
Buchdrucker, Berlin SW 61, Dreibundstr. 5, 1928. Fast ver-
griffen.

franz roh und jan tschichold: foto-auge

76 fotos der zeit. format 210×297 mm. 96 seiten mit kunst-
druck, in zweifarbiger steifer broschur mit bildspiegrauag.
text deutsch, französisch und englisch. akademischer verlag
dr. fritz wedekind & co., stuttgart. 1929. rm. 7,50.

Jan Tschichold: New Life in Print

Sondernummer (July 1930) der Zeitschrift 'Commercial
Art'. London W.C.2, 44 Leicester Square. 30 mehrfarbige
Seiten. 4 s.

『한 시간의 인쇄 디자인』에 실린 치홀트의 서문 「새로운 타이포그래피란 무엇이며 무엇을 위한 것인가?」(부록 C 참조). 서체는 베누스 그로테스크와 라티오 라타인이며 강조할 때는 볼드체를 사용했다.

제본은 그보다 이른 『포토-아우게』와 마찬가지로 책등에서 조금 안쪽으로 들어간 곳에 펀치로 철하는 방식을 택했는데, 그 결과 책이 완전히 펴지지 않고 어떤 경우는 뜯어지기도 한다(383~386쪽 참조).

Was ist und was will die Neue Typografie?

gesetzte Schrift	statt geschriebener Schrift
Maschinensatz	statt Handsatz (im glatten Satz)
Foto	statt Zeichnung
fotomechanisch hergestelltes Papier	statt Holzschnitt
Schnellpresse	statt Büttenpapier
	statt Handpresse
und auch:	
Normung	statt Individualisierung
billige Bücher	statt Prachtdrucke
aktive Literatur	statt passiver Lederbände
usw.	

6

7

『한 시간의 인쇄 디자인』 세부. 남독일
목재업은행에서 사용하는 서식류의 리뉴얼 작업
전후를 보여주는 도판. 치홀트는 "표준화되지
않은" 버전은 다양한 서체와 레이아웃 때문에
"시각적으로 무질서해" 보인다고 지적했다. 반면
DIN 규격에 따라 그가 다시 디자인한 서식들은
"사려 깊은 구조"와 "색상과 형태 대비"를 통해
"시각적 질서와 명확성"을 보여주고 있으며,
창 봉투를 활용할 수 있는 추가 장점도 있다고
설명했다.

Vor der Normung: Drucksachen einer Bank, ungenormt und ungestaltet.

Nachteile:
Altes Quartformat, das bereits ungebräuchlich und damit täglich unpraktischer wird. Da das Quartformat eindeutige Größe ist, sind schon diese 4 Bogen nicht genau gleich

Nach der Normung: Die gleichen Drucksachen, genormt und gestaltet.

Entwürfe Tschichold

Vorteile:
Durchführung des neuen, besseren Dinformats (A 4, 210×297). Alle 4 Drucksachen sind genau Kopf und Gestaltung überall in Schriftart und Aufbau übereinstimmend. Optische Ordnung und

358

『한 시간의 인쇄 디자인』 본문. (위) 포이어슈타인, 크레이차르, 지마&타이게, 베르너 그라에프가 디자인한 책 표지. (가운데)

아르프&시리악스, 리시츠키가 디자인한 포스터. (아래) 일본 국기를 포함한 인장과 심벌들(371쪽 참조).

『한 시간의 인쇄 디자인』 본문. "진보적 의자"를
비롯해 카니스가 디자인한 브로슈어.

FORTSCHRITT-STUHL

Fortschritt

Wiedergabe eines vorbildlichen Prospekts von Johannes Canis in wirklicher Größe

Original in blau und schwarz
Texte und Entwürfe Canis

Der Prospekt

Erste und letzte Seite eines kleinen Prospekts.
Vorbildliches Typofoto. Mit Folio und guter Typografie ist höchste Klarheit und Übersichtlichkeit erreicht wor-
den. Nicht zum wenigsten ist diese auch eine Folge des ausgezeichnet abgefaßten Textes.

40

『한 시간의 인쇄 디자인』 본문. 카니스가 디자인한 "진보적 의자" 브로슈어.

반대쪽에는 ("충격적으로 따분한") 전통적인 책 표지와 "말끔한 타이포그래피 방식"을 적용한 슈비터스의 작업을 대비해놓았다.

Der Prospekt-Umschlag

Vorder- und Rückseite eines Umschlags Entwurf Kurt Schwitters

43

Umschlag der Vorkriegszeit. Papier täuscht Leder vor, falsches Gold und häßliche Farbfolien sind Druckfarben. Komplizierte, unruhige Schrift, das Ganze von erschreckender Langweile.

Unten:
Schöne und geistreiche, mit sauberen buchdruckerischen Mitteln hergestellte Komposition, die das Notwendige klar heraustreten läßt.

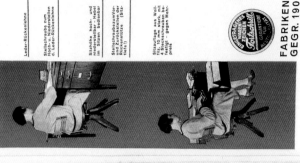

FABRIKEN FORTSCHRITT FREIBURG/BR. GEGR. 1901

Rückseite des Prospekts von Seite 41 (Entwurf Canis)

치홀트의 글 「인쇄에서의 새로운 삶」이 실린
『커머셜 아트』 표지. 1930년. 29.2×20.5cm.
산세리프체(길 산스)로 조판됐지만 치홀트가
디자인한 것 같지는 않다. 오른쪽 아래는 기사를
소개하는 편집자의 글이다.

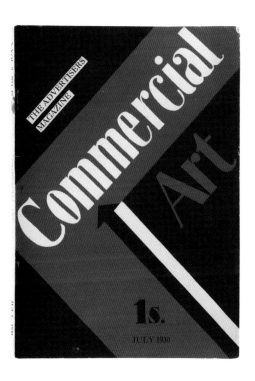

THIS number presents the first exposition in English of the new conceptions of typography and of the arrangement of the printed page, which has begun already to establish a twentieth-century style. To advertisers, advertising agents, printers and designers it is a matter of vital importance.

The advertising pages of all the magazines in the world, to say nothing of booklets (and of books themselves), already show innumerable applications of the new principle, sometimes superficially imitated with poor results. To make use of the emancipation of type and take full advantage of the way in which it is capable of combination with a drawn design or photograph, it is necessary to understand the PRINCIPLES behind it. These Herr Jan Tschichold, whose work, "Die Neue Typographie," has in itself established little short of a revolution in typography, here explains.

치홀트의 글 「인쇄에서의 새로운 삶」이 실린
『커머셜 아트』 본문. 첫 번째 펼침면(위) 오른쪽
아래에 모호이너지와 벤 니컬슨의 작업을 수록한
단명한 영국 잡지 『레이』(1927년)의 두 번째이자
마지막 호 표지가 보인다.

(위와 뒷장) 『한 시간의 인쇄 디자인』 서문이 번역되어 실린 프랑스 잡지 『인쇄 공예』(19호). 1930년 9월. 31×24.6cm.

은색 배경에 글자는 파란색이라는 캡션이 달린 뮌헨(München) 포스터는 공모전 응모작이었으나 선정되지 않았다. 왼쪽 페이지에는 『레이』의 편집자였던 시드니 헌트의 포토몽타주 사례가 보인다.

surfaces non imprimées dont les possibilités d'action ont été également découvertes à nouveau par la « Nouvelle Typographie ». Les espaces blancs cessent d'être un fond passif et deviennent un élément actif. Parmi les couleurs proprement dites, on préfère le rouge. En sa qualité de couleur par excellence, il forme le plus vif contraste avec le noir normal. Les tons clairs du jaune et du bleu intéressent également en première ligne parce qu'ils sont aussi des couleurs franches. Il ne s'agit pas d'employer la couleur comme élément décoratif « embellissant », mais de tirer parti des qualités psychophysiques propres à chaque couleur pour amener une graduation ou un affaiblissement de l'effet.

L'*image* est fournie par la photographie. C'est celle-ci qui rend l'objet de la façon la plus objective. Il est ici sans importance de savoir si la photographie en tant que telle est un « art » ou non, mais sa combinaison avec le caractère et la surface *peut* être de l'art, car il s'agit ici uniquement d'une estimation, d'un équilibre des contrastes et des rapports de structure. Beaucoup de gens montrent de la méfiance vis-à-vis des gravures dessinées ; les dessins d'autrefois constituent souvent des faux et ne vous convainquent plus. Leur caractère individualiste nous est désagréable. Si l'on veut donner en même temps plusieurs impressions d'images, juxtaposer différentes choses par contraste, on a recours au *photomontage*. On emploiera pour celui-ci les mêmes méthodes de composition que pour la typographie. Unie à cette dernière, l'image photographique collée devient une partie de l'ensemble et c'est dans cet ensemble qu'elle doit être évaluée exactement afin qu'il en résulte une forme harmonieuse. Cette fusion ainsi produite de la typographie et de la photographie (ou photomontage) donne la *typopho'o*. Le *photogramme*, dont nous donnons aussi un spécimen, constitue également une possibilité photographique rare, mais pleine de charme. Le photogramme se fait sans appareil photographique, en posant simplement des objets plus ou moins transparents sur des couches sensibles (papier, film ou plaque.)

Les facilités extraordinaires d'adaptation de la « Nouvelle Typographie » à tous les

DER WAARBORGEN
VOOR DE KABELKWALITEIT
HOOGE IONISATIESPANNING

PIET ZWART : Annonce entièrement typographique.

buts imaginables en fait un phénomène essentiel de notre temps. Son point de vue fondamental fait qu'elle n'est pas une question de mode, mais se trouve appelée à former la base de tout travail typographique postérieur.

Karel Teige (Prague) a résumé comme suit les traits marquants de la « Nouvelle Typographie » :

La Typographie constructive, synonyme de « Nouvelle Typographie » suppose et comporte :

1o *La libération des traditions et des préjugés : élimination de tout archaïsme ou académisme ou aussi de toute visée décorative.* Ne pas respecter les règles académiques et traditionnelles ne reposant pas sur des raisons optiques, mais constituant simplement des formes pétrifiées (partage d'une ligne en moyenne et extrême raison, unité des caractères).

2o *Choix de caractères d'un dessin parfait, très lisibles et simples dans leur construction géométrique.* Bien comprendre l'esprit des types en question qui doivent répondre au caractère du texte. Mise en contraste des matériaux typographiques pour accentuer davantage le contenu.

3o *Compréhension parfaite du but à atteindre et accomplissement de la tâche donnée.* Discernement des buts particuliers. La réclame, qui doit être visible à distance, a des exigences tout autres qu'un livre scientifique ou une œuvre littéraire.

4o *Équilibre harmonieux de la surface donnée et de la disposition du texte d'après des lois optiques objectives : structure claire et organisation géométrique.*

5o Mise à profit de toutes les possibilités fournies par toutes les découvertes techniques du passé ou futures. *Union de l'image et de la composition par la typophoto.*

6o *Collaboration la plus étroite entre l'artiste graphique et les gens de métier de l'imprimerie,* de même qu'est nécessaire la collaboration de l'architecte traçant le plan, avec l'ingénieur de construction, ou du chef de l'entreprise avec l'exécutant. Il faut réaliser *aussi bien la spécialisation et la division du travail que le contact le plus intime.*

Nous n'avons rien à ajouter à ces stipulations, sauf que le partage de la ligne en moyenne et extrême raison ou autres mesures exactes sont souvent plus efficaces comme impression que des rapports fortuits et ne doivent par conséquent pas être éliminés en principe.

Prof. Jan TSCHICHOLD, Munich.

Les illustrations insérées dans cet article ont été réunies par l'auteur.

CI-CONTRE : 1) Karel Teige (*Prague*) : *Page de titre.* — 11) G. Kluzis (*Moscou*) : *Couverture de livre. Photomontage.* — 111) El Lissitsky (*Moscou*) : *Couverture de catalogue de l'exposition polygraphique à Moscou 1917. Typographie.* — 1v) Karel Teige : *Couverture de périodique. Typographie.* — v) Johannes Canis : *Prospectus pour la ville de Hattingen (Ruhr) qui montre bien simultanément la situation et les caractéristiques de Hattingen.* — v1) Ladislav Sutnar (*Prague*) : *Couverture de périodique.* — v11) Lissitsky : *Couverture de livre. Composition photographique.* — v111) Georg Trump : *Prospectus.* — 1x) Piet Zwart (*La Haye*) : *Page de titre d'un catalogue de T. S. F. Photomontage.*

I

II

III

IV

V

VI

VII

VIII

IX

『새로운 타이포그래피』개정판 장정을 위한
스케치.『새로운 타이포그래피 핸드북』으로 이름이
살짝 바뀌어 있다.

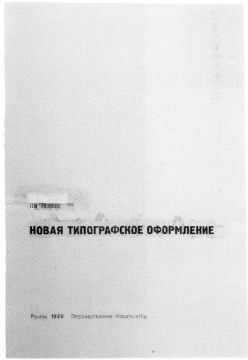

(위)『새로운 타이포그래피』개정판 표제지 디자인.

(아래)『새로운 타이포그래피』개정판 표제지
대지 작업. 러시아어로도 작업한 것으로 보아
소비에트 국영 출판사에서 출간될 가능성이
있었거나, 출간되기를 희망한 것으로 보인다.

공작연맹 정기간행물 『포름』의 표지 디자인
시안. 1929~30년. 1928년 『포름』이 개최한 표지
공모전에서 비롯된 작업으로 보이지만, 치홀트는
그저 시범 사례로 작업한 듯하다(뒷장 참조).

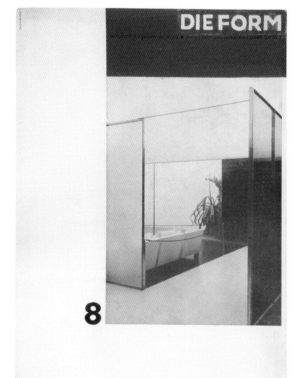

DIE FORM 8

zeitschrift für gestaltende arbeit • verlag hermann reckendorf gmbh, berlin w 35 berli

die form, berlin 4. jahrgang heft 8 august 1929 seiten 171-228

DIE FORM 8

zeitschrift für gestaltende arbeit • verlag hermann reckendorf gmbh, berlin w

die form, berlin 4. jahrgang heft 8 august 1929 seite 171-171, 113

DIE FORM 8

die form, berlin 4. jahrgang heft 8 august 1929 r seite 129-171

『한 시간의 인쇄 디자인』에 실린 공작연맹
정기간행물 『포름』의 표지 디자인 시안.
1929~30년. 앞장에 실린 여러 시안 가운데 최종
결정한 디자인으로 보인다. 캡션은 다음과 같다.
"저자가 디자인한 출품하지 않은 공모전 작품임.
허락 없이 제목을 바꾸는 경우에도 사용할 수 없음.

Umschlag der Zeitschrift

Wirklich zweckmässiger Zeitschriftumschlag — Format: DIN A 4.

Das wechselnde Kilschee hat die Normbreite des Satzspiegels der Zeitschrift (167 mm) und normales Seitenverhältnis. Ein solches kommt in jeder Nummer vor. Verbilligung der Kosten, da auf dem Umschlag ein Textklischee einfach wiederkehrt und die Schrift gesetzt ist.

Zurückhaltende Größenverhältnisse, die trotzdem den farbigen Namen klar hervortreten lassen. Am Fuße die noch viel zu wenig angewandte Normleiste nach DIN 1501. Die Heftnummer wurde oben ihrer Wichtigkeit wegen wiederholt. Die zweite Farbe soll wechseln. Wenn nicht, kann die Jahresauflage mit dem Farbdruck im voraus auf einmal gedruckt werden.

Nicht verwendeter
Wettbewerbsentwurf
des Verfassers.

Benützung, auch mit
anderem Titel, nur mit
dessen Erlaubnis.

die form **8**

zeitschrift für gestaltende arbeit ● verlag hermann reckendorf gmbh, berlin sw 48

form, die 5. Jahrgang heft 8 seiten 173—204 berlin, 15. april 1930

"타이포지그네트(Typosignet)" 조판을 지정하는
치홀트의 스케치(역주: 치홀트는 로고나 심벌을
이렇게 불렀다. 번역하면 타이포그래피 기호
정도가 된다). 슈비터스의 작업으로 표기되어
있으며『한 시간의 인쇄 디자인』에 실렸다(358쪽
참조).

라슈 형제의 책『시선 포착』(1930년)에 실린
슈비터스의 작업들.

『커머셜 아트』에 실린 린다우어 사 수영복 광고
포스터. 1929년경. 40×29.6cm. 원본은 검은색과
파란색(BELLISANA라는 글자), 그리고 은색(여자
피부)으로 인쇄됐다. 왼쪽 아래에 치홀트가 만든
단일 알파벳이 보인다(421~425쪽 참조).

Showcard designed by Jan Tschichold (Munich)
(In the original, the figure is printed in silver)

잡지 표지, 1927년.『새로운 타이포그래피』에는
작가 미상으로 실렸다.

『스포츠 정치 전망』표지, 1928년, 31×23.5cm.
본문 타이포그래피도 치홀트가 디자인했다.

치홀트가 편집을 맡았다고 적혀 있는 '새로운
광고 그래픽'전 도록 표지. 1930년, A5. 스위스
타이포그래피의 선구적 면모가 확연히 느껴진다.

라슈 형제의 『시선 포착』 표지와 본문,
1930년(영인본), 26.5×21.5cm. 바우마이스터,
덱셀, 그라에프, 하트필드, 라슈 형제(책의 편집자),
리히터의 작업 도판.

richtigen Seite steht. Man erzielt allerdings vielleicht eine gewisse Geschlossenheit des Satzbildes, aber nur auf Kosten des Lesers; denn der Lesevorgang wird alle paar Zeilen unterbrochen. Der Leser muß mitten im Satz anhalten, die nummerierte Abbildung nachschlagen, gar noch innerhalb des Bildes nach schlecht auffindbaren Buchstaben fahnden und schließlich den abgebrochenen Satz wiederfinden. Die Arbeit ist derart störend, daß viele Leser lieber auf das Suchen verzichten und ohne Bild weiterlesen. Ist es da nicht richtiger, den Lesevorgang wirklich zu erleichtern — und sei es auch auf Kosten des äußeren Eindrucks vom Satzbild? Am folgenden Bild z. B. werden ein Dutzend Einzelheiten benannt, und doch steht alles inmitten des laufenden Textes:

Der Leser wird mühelos an alle Teile herangeführt in dem Moment, da er sie wirklich aufsuchen soll. Das Satzbild ist zwar etwas unruhig, aber das Buch ist spielend zu lesen — und wir zweifeln nicht, daß es wachsender Erfahrung Schriftsteller, Typograf und Drucker zur neuen inneren Einheit von Wort und Bild bald auch die äußere Geschlossenheit erreichen werden.

John Heartfield

Zeichner, Berlin-Charlottenburg, Bleibtreustraße 7.

Geboren 19. Juni 1891.

Neue politische Probleme verlangen neue Propagandamittel. Hierfür besitzt die Fotografie die größte Ueberzeugungskraft.

Hans Richter

Berlin-Grunewald, Trabenerstr. 25

geboren 6. April 1888.

Malerei: Berlin, Weimar, Paris. Seit 1920 Film.
Beschäftigung mit Typografie nur durch Herausgabe der Zeitschrift „G", 1923 -1926.

Richtige Typografie dient dazu, das Lesen zu erleichtern, setzt das Satzbild „logisch". Ueber diesen Zweck hinaus kann man mit den Mitteln der Typografie einem Gedanken seine eigentliche Les-Form geben, — ihm direkte plastische Anschaulichkeit verleihen.

『시선 포착』 중 치홀트가 실린 부분(1930년).
본인이 쓴 짧은 디자인 원칙이 아래에 적힌
(아마 라슈 형제가 쓴) 긴 캡션과 대조된다. 캡션
내용은 다음과 같다. "포스터. 노란색 배경에
검정과 빨강. 포스터는 이미지처럼 인식된다.
적어도 첫눈에 '읽히지는' 않는다. 때문에 시선을
강제할 필요가 생긴다. 여기서 끝나는 지점은
강한 수직 바에 의해 결정된다. 시선이 가는 곳,

즉 텍스트의 시작점은 길쭉한 '50'이다. 여기서
시작된 시선은 검정 바까지 뻗은 이름의 첫 글자
'M'으로 이동한다. 여기서 더 나아가면 시간과
장소 같은 자세한 내용이 나온다. 그러므로 시선을
끄는 요소(여기서는 헤드라인 단어들)와 세부
내용 사이는 공간적으로 명확하게 분할된다. 세부
내용이 눈에 들어오려면 먼 길을 돌아와야 한다."

jan tschichold

münchen 39, voltstraße 8/1

werbegestalter, lehrer an der meisterschule für deutschlands buch-
drucker in münchen

geboren 1902. bücher: „die neue typographie". 1928. „foto-auge"
(gemeinsam mit franz roh). 1929 „eine stunde druckgestaltung". 1930.

ich versuche, in meinen werbearbeiten ein maximum an zweckmäßigkeit
zu erreichen und die einzelnen aufbauelemente harmonisch zu binden —
zu gestalten.

Jan Tschichold

plakat. schwarz und rot auf gelb. ein plakat wird wie ein bild ge-
sehen, wird mindestens nicht auf den ersten blick „gelesen". aus
diesem grunde ist nötig, das auge zwingend zu lenken. der vordere
bildteil ist durch den starken senkrechten balken rechts festgelegt.
blickziel und damit ausgangspunkt für den text die steile „50". der
zuerst vom auge erfaßte raum erstreckt sich von hier und dem „M"

des namens bis zum schwarzen balken. in noch weiterem blickfeld
die näheren angaben: ort und zeit also klare räumliche trennung
zwischen blickfänger, (in diesem fall schlagworte) und näheren angaben
um die näheren angaben zu gewinnen, muß das auge noch einmal
weiter ausholen.

50. Ausstellung
im Graphischen Kabinett
München, Briennerstr. 10

MAX BECKMANN
GEMÄLDE 1920-28 mit Leihgaben aus
Museums- und Privatbesitz

Geöffnet
Werktag
von 8-8
Sonntag
von 10-1

ENTWURF TSCHICHOLD Druck: Münchener Plakatdruckerei Volk & Schreiber, Christophstr. 8

102
jan tschichold

만하임 미술관에서 열린 '광고미술 그래픽: 동시대
홍보의 국제적 디스플레이'전 포스터. 1927년.
86×62.8cm. 치홀트는 이 포스터를 디자인하며
모든 글자를 직접 그렸다. 석판인쇄.

『손과 기계』 1권 11호에 실린 치홀트의 글 「사진과
타이포그래피」, 1930년 2월. 그가 1927년에
디자인한 책자가 보인다. 글에서 치홀트는 "사진은
이제 더 이상 무시할 수 없을 만큼 우리 시대를
구별 짓는 특징이 되었다"고 단언했다.

Abb. 10 JAN TSCHICHOLD Reklamedrucksache in Typofotografie

dimensionalen gebilden der fotos und den flächigen formen der schrift beruht die starke wirkung der typografie der gegenwart.

die hauptfrage, welche schrift man zum foto wählen müsse, hat man früher auf die merkwürdigste weise zu lösen versucht; vor allem durch verwendung grau wirkender oder manchmal wirklich grauer schriften, durch sehr zarte oder stark individualistische typen und dergl. mehr. wie auf allen anderen gebieten, ging man auch hier auf eine nur äußerliche angleichung der aufbauteile, also auf nivellierung aus. so entstand höchstens ein einheitliches grau, das aber über den kompromiß nur schlecht hinwegtäuschte.

die unbefangene, konsequent zeitgemäße, neue typografie hat mit einem schlage die lösung herbeigeführt. indem sie bei ihrer absicht, aus elementaren, zeitgemäßen formen eine künstlerische einheit zu bilden, eigentlich überhaupt keine schriftfrage kennt (sie mußte mit notwendigkeit die grotesk wählen) und sie das fotoklischee als ein ebenfalls elementares darstellungsmittel vorzugsweise verwendet, gelangt sie zu der synthese: fotografie + grotesk!

bei erstem zusehen scheint es, als ob die härte der klaren, eindeutigen, schwarzen schriftformen dieser type mit den oft sehr weichen grautönen der fotos nicht zusammenstimmen könnten. beide zusammen ergeben freilich kein gleichmäßiges grau, denn ihre harmonie beruht gerade auf ihrem form- und farbkontrast. beiden ist aber gemeinsam: die objektivität und unpersönliche form, die sie als zeitgemäße mittel erweist — die harmonie ist also nicht bloß eine äußerlich formale, wie sie früher irrtümlich angestrebt worden war, und auch keine willkürlichkeit; denn es gibt nur eine objektive schriftform — die grotesk — und nur eine objektive aufzeichnung unserer umwelt — die fotografie.

damit ist der individualistischen form der grafik: handschrift-zeichnung heute die kollektive form: typo-foto gegenübergetreten.

als typofoto bezeichnen wir jede synthese von typografie und fotografie. heute können wir mit hilfe des fotos vieles besser und schneller ausdrücken als auf den umständlichen wegen der rede und schreibe. das fotoklische reiht sich damit den buchstaben und linien des setzkastens als ein

225

게오르크 트룸프가 디자인한 '영화와 사진'전 뮌헨
포스터. 이때의 제목은 '사진(Das Lichtbild)'이었다.
1930년.

『포토-아우게』 광고 리플릿 앞뒤(펼친 상태).
1929년. 13.5×10.2cm.

name und adresse.

im akademischen verlag dr. fritz wede-
kind & co. erscheinen ferner grund-
legende werke über die architektur
unserer zeit, u. a. die abschliessenden
bandes über das weißenhofsiedlung,
stuttgart: „bau und wohnung" und
„innenraum". die erste methodik des
bauwesens „wie bauen?" von heinz
und bodo rasch, „zwei wohnhäuser
von le corbusier, „der weg des neuen
bauens" von w. s. bewandt, eine
schöne architektur" von dr. adolf behne
und viele andere, wenn sie am durch
ihre unterschrift bestätigen, daß sie
solche architektur über diese wichtigen und inter-
essanten werke wissen möchten, erhal-
ten sie umgehend unsere prospekte.

bücherzettel

an die buchhandlung

5 pf

foto-auge

75 fotos der zeit, herausgegeben von franz roh und jan tschichold.
format din a 4 (210×297 mm) in zweifarbiger steifer broschur
mit blindprägung, 90 seiten, chinesische blockheftung, einseitig
bedruckt.

text deutsch, französisch und englisch.

zum erstenmal wird hier ein querschnitt durch die neueste ent-
wicklung der fotografie gegeben. alle hauptarten sind berück-
sichtigt: realfoto, foto ohne kamera, fotomontage, foto mit malerei,
foto-typografie.

diesem erregenden querschnitt durch die neueste entwicklung
liegt das internationale material der

**ausstellung des deutschen werkbundes
film und foto stuttgart 1929**

zugrunde, ein material, wie es schwerlich wieder so aktuell, so
neu und umfassend zusammenkommen wird.

es wurde nur aufgenommen, was als ausdruck des neuen zeit-
alters gelten kann. das buch enthält arbeiten von: atget, bau-
meister, bayer, burchartz, max ernst, feininger, finsler, grosz,
heartfield, florence henri, lissitzky, man ray, moholy-nagy,
peterhans, petschow, renger-patzsch, schuitema, stone, tabard,
vordemberge, weston, zwart und vielen anderen. für die auswahl,
die natürlich ihre grenzen haben mußte, zeichnen

franz roh und jan tschichold.

dr. franz roh, der gegen den subjektivismus der vorigen
generation schon vor jahren in seinem buche über den „magischen

realismus" auf die neu entdeckte kraft des gegenständlichen
und dessen unabsehbare wirkung auch auf die fotografie hin-
wies, beschreibt in gedrängtem text die rapide aufwärtsent-
wicklung der heutigen fotografie und ihre hauptmöglichkeiten.

jan tschichold, der mit seinem werke „die neue typografie"
der buchgestaltung neue wege wies, hat dem bande ein in
jeder hinsicht vorbildliches gepräge gegeben.

die klischees sind groß und durchschnittlich 16 cm breit. da es
sich nicht wie bei den fotobüchern über bloßfeld und renger-
patzsch um einzelmeister der kamera handelt, vielmehr das
gesamtbereich neuesten schaffens an uns vorüber-
zieht, ist größter reichtum der gegensätze gewährleistet. wohl
selten kann man so viel neues sehen, so viel von einer neuen
zeit verspüren, wie in diesem bande.

er gehört nicht nur in die hand jedes fotografierenden, der sein
eigenes können an meisterleistungen messen und steigern will,
sondern in die hände aller sehenden menschen, vor allem jedes
künstlers, typografen, architekten, kunsthistorikers, naturfreundes
und kenners.

jede bücherei und jede schule sollte dieses buch als erziehungs-
mittel zu großzügigerem, ursprünglicherem und eindringlicherem
sehen besitzen, da keiner jedermann die möglichkeit zu foto-
grafieren hat, können vorbildliche anregungen gerade auf
diesem gebiete die gestaltungskräfte des gesamten volkes wecken
und das niveau des sehens und erlebens allgemein heben.

die fotos auf seite 1 und 6 dieses prospekts geben stark ver-
kleinerte proben der fotos unseres werkes.

aus dem akad. verlag dr. fritz wedekind & co., stuttgart, bestelle ich

_____ exemplar

foto-auge

75 fotos der zeit, herausgegeben von franz roh und jan tschichold
preis steif kartoniert rm 7.50

ort und tag: _____

name: _____

wohnung: _____

『포토-아우게』 표지 레이아웃 스케치.
1929년. 14.7×21cm.

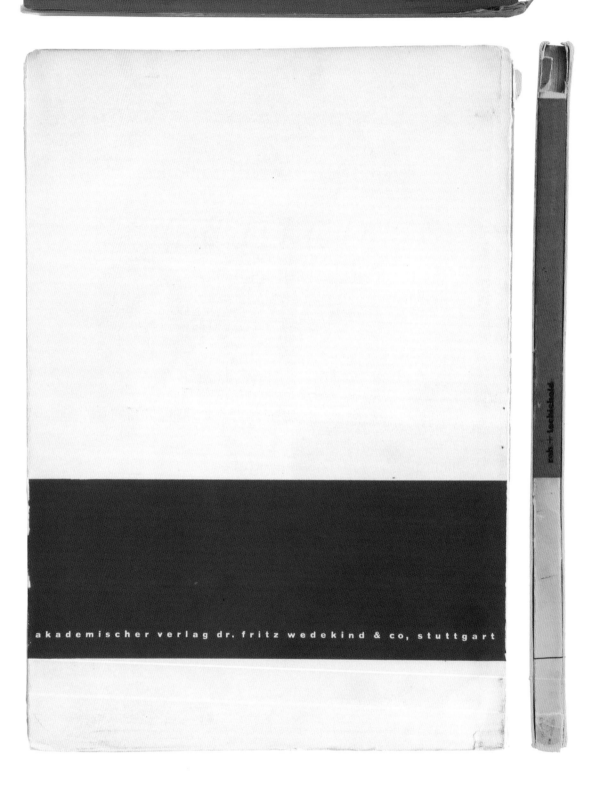

akademischer verlag dr. fritz wedekind & co, stuttgart

『포토-아우게』. 1929년, A4. 치홀트는 (본문 판형보다 약간 큰) 별도의 판지를 붙이는 형식의 새로운 장정을 발명해서 책이 완전히 펴지게 했다고 주장했지만, 뒷쪽에 보이는 것처럼 잘 펴지지 않는다. 표지가 합지로 돼 있어서 앞쪽에 있는 형압 글자가 뒷면에 보이지 않는다.

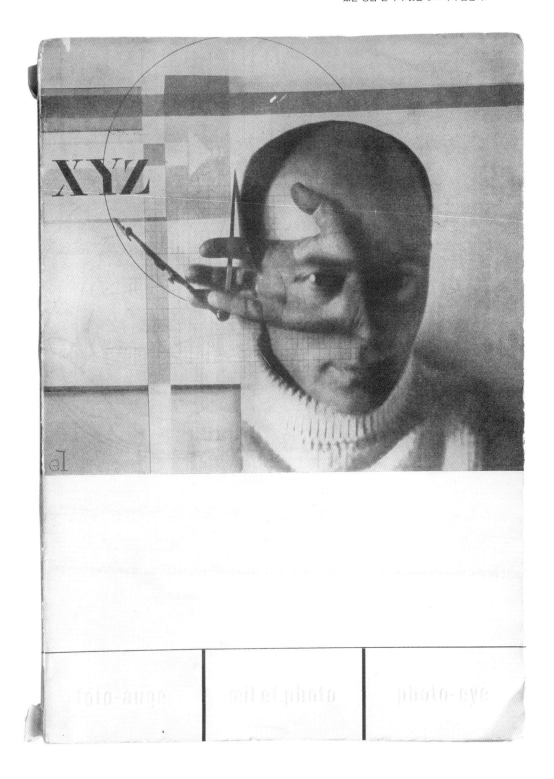

『포토-아우게』 본문. 부르하르츠,
그로스&하트필드, 발터 페터한스, 의학 사진,
그로스, 브렛 웨스톤, 바이어의 작품.

뒤표지 안쪽에 반복해서 보이는 것은 이 책을
구입한 파울 브레만 서점 라벨이다.

386

『포토-아우게』본문. 회흐와 베네슈뮐러,
부르하르츠와 베르토프의 작업.

포토테크 시리즈를 위한 (프랑스어 위주의) 홍보 리플릿. 1930년경. 24.8×17.5cm. 근간 목록은 다음과 같다. 괴물 같은 사진, 포토몽타주, 경찰 사진, 엘 리시츠키, 스포츠 사진, 아카데미 사진의 세기.

Aenne Biermann: Dormeurs sur la plage.

1. Moholy-Nagy. *No photographies publiées* par Franz Roh.

2. Aenne Biermann. *No photographies publiées*

3. Le Monstrueux.
4. Photomontage par Jan Tschichold.
5. La photographie policière par Osvald&l.
6. El Lissitzky. *No Photos.*
7. La Photographie sportive par Albert Theile.
8. Un siècle d'académies photographiques par Franz Roh et Albert Theile.

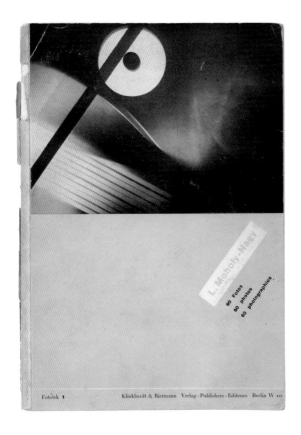

Fotoek **1** Klinkhardt & Biermann Verlag - Publishers - Editeurs Berlin W 10

포토테크 시리즈 가운데 첫 번째로 출간된
『모호이너지: 60장의 사진』 표지와 표제지, 본문.
1930년. 25×17.6cm.

L. Moholy-Nagy

60 Fotos herausgegeben von Franz Roh
60 photos edited by Franz Roh
60 photographies publiées par Franz Roh

Klinkhardt & Biermann Verlag - Publishers - Editeurs Berlin W 10

『모호이너지: 60장의 사진』 본문과 판권지. 1930년.
25×17.6cm. 치홀트의 디자인 크레디트(Gesamteinrichtung
des Buches)는 영어로 'Entire get-up by Jan Tschichold'라고
친밀감 있게 번역되었다.

Band 1 der „Fototek" (Bücher der Neuen Fotografie). Alle Rechte vorbehalten.
Gesamteinrichtung des Buches: *Jan Tschichold*, München.
Herstellung der Drucksücke und Druck: F. Bruckmann AG, München.

1st volume of „Fototek" (Books of modern photography).
Entire get-up by *Jan Tschichold*.
Clichés and print by F. Bruckmann AG, Munich.

1er volume de la «Fototek» (Bibliothèque de la photographie nouvelle). Tous droits réservés.
La disposition générale du livre est due à *Jan Tschichold*.
Clichés et texte de l'imprimerie F. Bruckmann AG, Munich.

Printed in Germany.
Copyright 1930 by Klinkhardt & Biermann, K. G. A, Verlag, Berlin W 10.

- Moholy-Nagy und die neue Fotografie Seite 3
- Moholy-Nagy and New Photography page 6
- Moholy-Nagy et la photographie nouvelle page 8

Moholy-Nagy und die neue Fotografie

Franz Roh

Moholy-Nagy, ein seit Jahren in Deutschland lebender Ungar, spielt eine entscheidende Rolle in der Geschichte *neuester Fotografie*. Bekannt wurde er durch seine Tätigkeit am „Bauhaus", dem er bereits in Weimar, später in Dessau angehörte, von wo er wichtige Anregungen über Gestaltungsfragen der Zukunft ausgehen ließ, besonders durch die mit Gropius herausgegebenen „Bauhausbücher" (Verlag Albert Langen, München). Moholy rechnet als Maler zu den „Konstruktivisten", jener Gruppe, die den Abstraktionsdrang heutiger Malerei bis zum äußersten führt, also die Gegenstände der Außenwelt nicht mehr *fragmentarisch* einbezieht, wie dies Expressionismus und Kubismus noch wollten. Reines Pigment der Farbe unter Organisierung streng geometrischer Formenwelt soll hier allein sprechen. Die Malereien dieser Gruppe aber sind zugleich Signalscheiben für eine Umorganisierung auch ganz anderer Gebiete: Moholy versuchte die Bühnengestaltung in konstruktivistischer Form zu durchdringen (an der Berliner Staatsoper unter Klemperer, ferner mit Versuchen für Piscator), ebenso die Ausstellungsfragen neu zu beantworten (Zehlendorfer Wohnausstellung 1928, Pariser Werkbundausstellung 1930), ferner die Typografie umzustellen, schließlich in künstlerische Probleme einzugreifen (in seinem Buche „Von Material zu Architektur" (Albert Langen, München 1929). Als Hauptmöglichkeit der „Malerei" der Zukunft schwebt Moholy räumliche Gestaltung mit farbigem, reflektorischem Licht vor (er stellte 1930 in Paris ein „Lichtrequisit", ein elektrisches Bewegungs- und Farbenspiel aus).

Schon diese Vielseitigkeit der Gestaltungsinteressen Moholys zeigt, daß die Purismus der abstrakten Malerei, der sich bei diesem neuen Typus Mensch häufig findet, nicht etwa Purismus im *Lebensganzen* bedeutet: der gesamte Umkreis des Menschlichen soll erhalten bleiben, gewisse Urbedürfnisse des Daseins werden nur auf andere Gebiete abgeschoben. So bleibt auch Hunger nach dem Ausdrucksgehalt der *gegenständlichen* Außenwelt durchaus bestehen, er wird nur aus Malerei und Grafik, wo er sich früher befriedigt hatte, ausgeschieden und dem Gebiete der Fotografie zugeleitet. Moholy glaubt, daß im Fotokasten diejenige Apparatur vorliege, die (manuell schwer zu überbieten) gerade für Sättigung jenes Gegenstandshungers geschaffen sei. Erfahrung und Gestaltung, welche sich gestern in oft unklarer Mischung befanden, werden heute betonter geschieden, auf ihre eigenen spezifischen Pole verwiesen und in sinnreiche Spannung zueinander gesetzt. Bezeichnend, wie heute einerseits die Formfragen als solche betont werden (die freiesten, rein gestalterischen Möglichkeiten etwa), auf der anderen Seite aber der Begriff der Reportage — auf vielen Gebieten — in neuer Schärfe auftaucht.

Fotografie *ist* nun zunächst Reportage. Aber zwischen Reportage und Gestaltung besteht letzten Endes doch nur ein gradweiser, kein absoluter Unterschied. Denn schon durch die Art, wie ich aus unab-

3

29 Unsre Größen (Fotomontage). *Verhältnisskontraste und Raumspannungen durch wenige Linien.*
Our big men (Photomontage). *Contrasts of proportion and perspective by a few lines.*
Nos grands hommes (Photomontage). *Contrastes de proportions et de perspective en peu de lignes.*

30 Huhn bleibt Huhn (Fotomontage 1925).
Vielfältige Aktions- und Raumbeziehungen durch wenige Linien und Größenverhältnisse.
A chick remains a chick (Photomontage 1925). *Correspondence of action and position in space.*
La poulette reste un poulet (Photomontage, 1925).
Correspondances dans l'action et dans l'espace obtenues par peu de lignes.

41

42 Fotogramm. *Formverwandtschaft mit dem vorhergehenden.*
Photogram. *Relation of form with the former picture.*
Photogramme. *Parenté de forme avec le cliché précédent.*

15 Negativ. Durch Umkehrung das Weiß aktiv im Zentrum des Bildes.
Negative. By inverting, white has become very effective.
Négatif. Le blanc devenu centre extrêmement actif du cliché par le renversement.

16 Durch äußerste Nähe höchste Großform.
By extreme closeness extreme size is obtained.
Grandeur maximum obtenue par proximité extrême.

9 Der Wasserkopf (Fotomontage 1925).
The hydro-cephalus (photomontage, 1925).
L'hydrocéphale (photomontage, 1925).

10 Fotomontage. Wirkung durch Verschiebung kleiner Helligkeits- und Richtungsgrade.
Photomontage. Effects produced by shifting degrees of light and direction.
Photomontage. Effets obtenus par déplacement de petites valeurs d'éclairage et de direction.

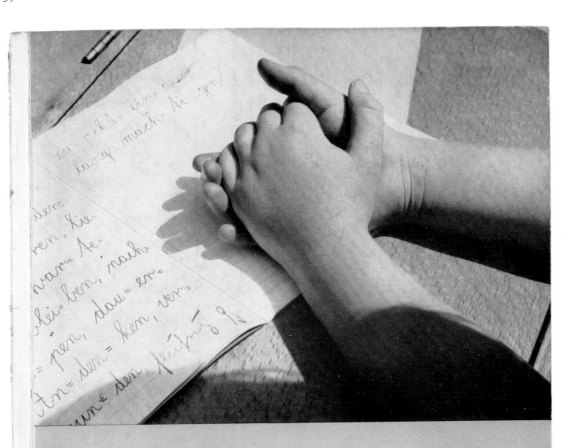

Aenne Biermann

60 Fotos 　　mit Einleitung von Franz Roh 　　**»Der literarische Foto-Streit«**
60 photos 　　with introduction by Franz Roh 　　**"The literary dispute about photography"**
60 photographies avec introduction par Franz Roh **«La querelle au sujet de la photographie»**

Fototek **2** 　　　　Klinkhardt & Biermann 　Verlag - Publishers - Editeurs 　Berlin W 10

『엔네 비어만: 60장의 사진』 본문, 1930년,
25×17.6cm. 비어만은 1933년 불과 35세의 나이로
죽었다.

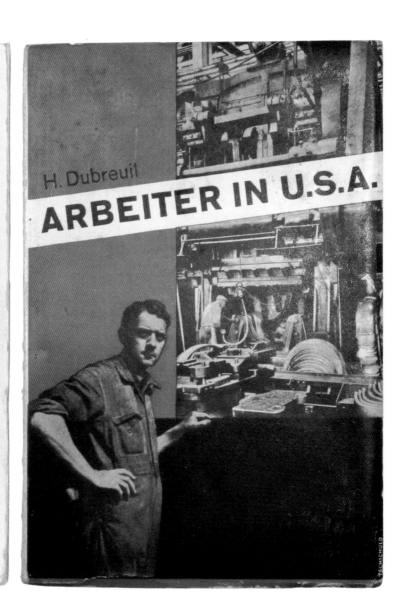

치홀트가 디자인한 뒤브레이유의 『미국 노동자』 표지와 책등.
라이프치히 서지학 협회. 1930년. 18.5×12.5cm.

치홀트가 디자인한 라이너스의 『경제 현황』. 벡
출판사(뮌헨). 1931년. 23.4×16.9cm. 치홀트답지 않게 몇몇
글자의 마무리가 미흡하지만 (ft 연자가 있는) 제목 부분의 길
산스 버전은 그를 떠올리게 한다.

Paul Schuitema: Werbeblatt für Trockenmilch

Gute Fotomontage. Häufung ohne Verwirrung. Richtige psychologische Wirkung. Klarheit im Gesamtaufbau. Die Schrift ist ein untrennbarer Bestandteil des Ganzen.

Amerikanische Anzeige

Gute Fotomontage — sie vermittelt den Sinn auf eine drastische Weise —, aber **schlechte Gesamttypografie**, die weder optisch mit der Fotomontage zusammenhängt, und die Vermischung von Symmetrie und Asymmetrie ergeben einen Wirrwarr. Die einzelnen gut ist. Die zu vielen Schriftarten und dem Streben, jedes Teilchen „interessant" zu machen, wäre von Vorteil für die Gesamtgestaltung gewesen. Eine strenge Beschränkung in den Mitteln und dem Streben, jedes Teilchen „interessant" zu machen, wäre von Vorteil für die Gesamtgestaltung gewesen. So aber bewirkt die allzu ornamentale (dabei selbst in diesem Sinne schlechte) Gruppierung mangelnde Übersichtlichkeit und Unruhe.

『한 시간의 인쇄 디자인』에 실린 미국 사례(왼쪽). 치홀트가 쓴 캡션은 다음과 같다. "의사소통 방식이 과감하다는 점에서 좋은 포토몽타주 사례지만 타이포그래피는 전반적으로 형편없다. 시각적으로 포토몽타주와 잘 결합되지도 않았고 그 자체로도 별로다. 사용된 활자 양식이 너무 많고 대칭과 비대칭이 섞여서 혼란만 준다. 수단과 경향을 엄격히 제한해서 조금만 더 '흥미롭게' 만들었다면 전체 디자인이 훨씬 좋았을 것이다." 반면 오른쪽에 실린 스하위테마의 작업에 대해서는 이렇게 말했다. "좋은 포토몽타주. 혼란스럽지 않은 겹침. 올바른 심리적 효과. 전체 구조의 명확성. 전체 작품과 활자가 긴밀히 통합되어 있다."

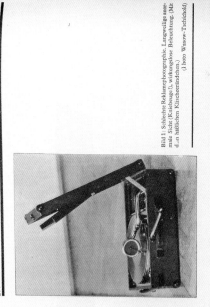

Bild 1: Schlechte Reklamephotographie. Langweilige normale Sicht (Kniebeuge!), wirkungslose Beleuchtung. (Mit d..n häßlichen Klischeerändchen.)

(Photo Wasow-Tschichold.)

stehen, wo er sie normalerweise vorfindet, und photographiert sie von oben. Das mag manchem zunächst seltsam vorkommen; in Wirklichkeit ist diese Art hier die einzig richtige. Oder er muß ohne Service photographieren. Da ist es noch heute die Regel, daß dieses ohne sichtbare Tischplatte, ohne Speisen und Blumen usw., also ganz ohne alles, und in Kniebeuge aufgenommen und dann ausgiebig retuschiert wird. Das Ergebnis ist an Langweiligkeit nicht zu überbieten. Ein guter Lichtbildner wird das Service auf einem vielleicht halb angerichteten Tisch, mit Gläsern und allem Tafelzubehör (nicht zuviel natürlich, damit das Service nicht etwa zurücktritt) aus dem Blickpunkt des Betrachters (also auch von oben) mit starker schattenbildender Beleuchtung aufnehmen und sein Bild nur dort, wo es absolut notwendig ist, vorsichtig retuschieren. Ergebnis: eine lebendige, die Wirklichkeit spiegelnde Photographie.

Es zeigt sich also, daß die Photographie ein hervorragendes Werbemittel sein kann, aber nicht sein muß. Photographie ist nicht gleich Photographie. Die kommende Ausstellung von ,Heim und Foto' will das Interesse an der guten Photographie wecken und heben und das Ergebnis der Arbeit der fortgeschrittenen Lichtbildner aller Länder vorführen. Es wird sich hier zeigen, daß es in Deutschland Reklame- und Sachphotographien gibt, deren Leistungen hinter denen etwa Amerikas und Frankreichs nicht zurückstehen, nur daß sie von den Industrie- und anderen Verbraucherkreisen noch kaum gekannt und ungenutzt sind. Niemand, der der Photographie in seiner Werbung bedarf, sollte darum den Besuch der ,Fifo' versäumen.

An den zwei obenstehenden Beispielen sei einer der möglichen Unterschiede zwischen schlechter und guter Werbephotographie gezeigt. Es ist eine Werbung für Grammophone schlechthin angenommen, die mit einem abgestimmten, an das Gefühl appellierenden Text als Inserat in einer Wochenschrift erscheint (etwa eine Gemeinschaftswerbung der Sprechmaschinenfabrikanten). Bild 1, eine sachliche, aber werbeunwirksame Photographie, zeigt das übliche Bild aus einer Ansicht, die man nie hat, auch wenn der Apparat auf dem Tisch steht. (,Aber die Senkrechten sind wenigstens senkrecht', würde ihr Verteidiger sagen, was aber falsch ist, da man die faktisch Senkrechten eben nie senkrecht sieht.) Auch wenn man den ganzen Untergrund wegnehmen und den Apparat also frei auf Weiß erscheinen lassen würde, wäre selbst nach einer Retusche die Wirkung langweilig und trocken. Niemand braucht dabei Lust zu bekommen, sich einen solchen Apparat anzuschaffen. Wie anders wirkt Bild 2! Hier ist zwar der Teil für das Ganze gesetzt, aber durch die wirksame Kontraste schaffende Beleuchtung, Aufsicht und tonmäßige Differenziertheit ist ein Bild entstanden, das Lustgefühle weckt und in Verbindung mit einem passenden Text, etwa ,der Klang der Schallplatte' usw., geeignet ist, durch seine emotionale Kraft kaufanreizend zu wirken. Besonders an der Wirkung beteiligt sind dabei der Bildausschnitt, der Wechsel von scharf und unscharf, die Weichheit der rückwärtigen Partien. Diese letzte mag unsachlich im Sinne der exakten Wiedergabe sein, ist aber sachlich durch die stärkere optisch-gefühlsmäßige Wirkung berechtigt.

Bild 2: Gutes Werbephoto. Der Teil fürs Ganze. Effektvolle Beleuchtung, differenzierte Schatten- und Lichtwirkung. (Ohne Klischeerändchen.)

(Photo Wasow-Tschichold.)

Wohl ist die Photographie heute ein wichtiger, allerdings nicht offen bejahter Teil der Werbetypographie — zu häufig noch sieht man sie als Zeichnungsersatz an —, aber sie bedarf noch fast überall des hinzutretenden Wortes, des Schriftsatzes, der Typographie im engeren Sinne. Als ,optisches Wort' ist das Photo oft besser als das geschriebene, weil es oft schneller und besser informiert als lange Aufsätze, aber mindestens muß der Firmenname und der das Ganze erst zur eigentlichen Werbe-, verständlich und werbewirksam machen. Die Verbindung von Photo- und Typographie, von Klischee und Drucksatz, unterscheidet sich wesentlich von der früheren Methode, Gegenstandswiedergabe und Schrift manuell herzustellen. Es wäre nun ein Irrtum, zu glauben, daß diese neue Art leichter und einfacher sei. Reklame kann heute nicht mehr wie früher überhaupt, gleichgültig wie, gemacht werden. Heute ist infolge des Konkurrenzkampfes und der Konkurrenzreklame die ,blinde' Werbung geschäftlich untragbar. Die gute Reklame fordert heute mehr denn je neben einem wohlüberlegten Aufbau des Werbewerkes und der einzelnen Werbefeldzüge, guter Streuung usw. auch eine gute formale Durchführung. Diese bedeutet Werbesachen. Gute formale harmonische Formgestaltung. Die Klarheit des Aufbaues ist unter allen Umständen an die erste Stelle zu setzen, da eine Reklame sehr wohl ,schön' wirken, aber nicht zugleich auch ,wirken', also zum Kauf anreiben muß. Es wäre falsch, sich mit einer leidlichen Klarheit zu begnügen, die auf alle optischen Wirkungen durch gute und klare Schrift statt verzierter Schriftarten, Intensität der Farb- und Formkontraste und Harmonie des Ganzen verzichtet.

Neben dem Werbefachmann, der die Werbung organisiert und die Textgestaltung übernimmt oder überwacht, ist daher auch ein Werbegestalter zuzuziehen, der, werblich gebildet, die Formgestaltung übernimmt.

Grundsätzlich wäre zu bemerken, daß die Photoreklame das Ornament ausschließt. Das exakte

치홀트 글「좋은 광고 타이포그래피, 나쁜 광고 타이포그래피」(1929년) 본문. 사진 저작권은 그와 에두아르트 바소브로 표기되어 있다. 왼쪽 사례의 캡션에는 "나쁜 광고사진. 지루하고 자연광에다 구도도 이상하다(못생긴 외곽선)"라고 적혀 있으며 오른쪽 캡션은 다음과 같다. "좋은 광고사진. 부분이 전체를 대표한다. 효과적인 조명으로 빛과 음영이 차별화된 역할을 한다(외곽선 없음)."

'포토몽타주' 전시 도록 표지와 본문. 1931년.
20.8×14.5cm. 치홀트가 디자인하지는 않았지만
그의 포스터 하나가 실려 있다(아래). 전시의
큐레이터였던 세자르 도멜라는 주로 독일에서
활동했지만 데 스테일의 일원인 네덜란드인이었으며
노벰버그루페와도 관계를 맺고 있었다.

(반대쪽) 발췌되어 실린 하우스만의 글에 따르면
포토몽타주는 "하나 혹은 그 이상의 사진을 (활자
혹은 색과 함께) 하나의 통합된 구성으로 만드는
예술적 작업"이다. 엄밀히 말해 치홀트의 포스터는
오늘날 우리가 생각하는 포토몽타주 작업과
일치하지는 않지만 하우스만의 정의에 따르면
여기에 속할 수 있다. 치홀트 자신은 포토몽타주를
"각각의 사진들을 하나로 조립한, 혹은 다른 그림
요소들과 함께 사진을 하나의 구성 요소로 사용한
이미지"로 정의하고 있다(「사진과 타이포그래피」,
43쪽). 이 도록에는 하우스만의 연설문과 함께
구스타프 클루치가 자신이 정치 포토몽타주를
발명했다고 주장한 「소련의 포토몽타주」 독일어
번역본도 실려 있다.

jan tschichold, plakat

te. aus diesem grunde kann keiner das monopol für sich beanspruchen, der erfinder der fotomontage gewesen zu sein. der streit darum ist unwesentlich, aber wichtig ist es, das gute künstler fotomontagen entwerfen. kubisten und dadaisten leisteten dafür wertvolle vorarbeit. auch die amerikanische reklame gab anregungen, trotzdem sie die fotomontage in ihrer jetzigen form kaum oder garnicht verwendet. grundsätzlich falsch ist es, sie als moderichtung aufzufassen; die arbeiten, die dieser einstellung entspringen, sind dementsprechend. seit dada kann man von bewußten montagen sprechen. danach behauptete die fotomontage sich nicht nur, sondern wurde allgemeingut. die ausstellung bemüht sich international, die qualitativ guten leistungen zu zeigen. das ergebnis scheint mir, daß die fotomontage nicht, wie oft gesagt wird, überholt ist, sondern eher im ersten stadium des aufbaus, nachdem sie vorher destruktiv gewirkt hat. heute lassen sich am stärksten zwei einflüsse feststellen: die der konstruktivisten und die der surréalisten.

● definition

fotomontage ist die künstlerische verarbeitung von einer oder mehreren fotografien in einer bildfläche (mit typografie oder farbe) zur einheitlichen komposition. es gehört ein bestimmtes können dazu, ein wissen um die struktur der fotografie (graustrukturen), um die einteilung der fläche, um den aufbau der komposition*. wir

* eine gute fotomontage erfordert nicht unbedingt eigene oder besonders künstlerische aufnahmen.

leben in einer zeit von größter präzision und maximalen kontrasten und finden in der fotomontage einen ausdruck dafür. sie zeigt eine idee, die fotografie einen gegenstand. es bestehen gewisse analogien zwischen fotomontage und film mit dem unterschied, daß der film in laufender reihenfolge zeigt, was die fotomontage flächenhaft zusammenfaßt. sie findet ihre wichtigste verwendungsmöglichkeit in der reklame, sowohl in der privaten wie in der politischen.

aus einem aufsatz von g. kluzis

fotomontage in der ussr.

— fotomontage ist die logische verallgemeinerte zusammenfassung einer analytischen kunstperiode. die analytische, sogenannte „gegenstandslose" periode, hat den zeitgenössischen künstler aufgerüttelt, hat ihn scharf und hartnäckig über die technik des schaffens nachdenken, formalismus überwinden lassen und hat ihn von der schablone der vergangenheit befreit. die analytische periode in der ussr. hat den künstler revolutioniert und ist zum hebel der rücksichtslosen zerstörung der alten Formen geworden.

es existieren in der welt zwei hauptrichtungen der entwicklung der fotomontage: die eine rührt von der amerikanischen reklame her, wurde von den dadaisten und expressionisten ausgenutzt, das ist die sogenannte formalistische fotomontage; die zweite richtung, die der agitierenden

raoul haußmann, fotomontage 1920

hannah höch, „liebe im busch"

빈 사회경제박물관에 잠시 머물 동안 치홀트가
디자인한 표준화 서식. 1929년. A4. 인쇄되지 않음.

마리 라이데마이스터와 게르트 아른츠,
『사회와 경제』 본문 라이프치히 서지학협회.
1930년. 31×46cm.

아이소타이프 '그림 사전' 가운데 노동자
(실업자 포함). 게르트 아른츠 디자인.

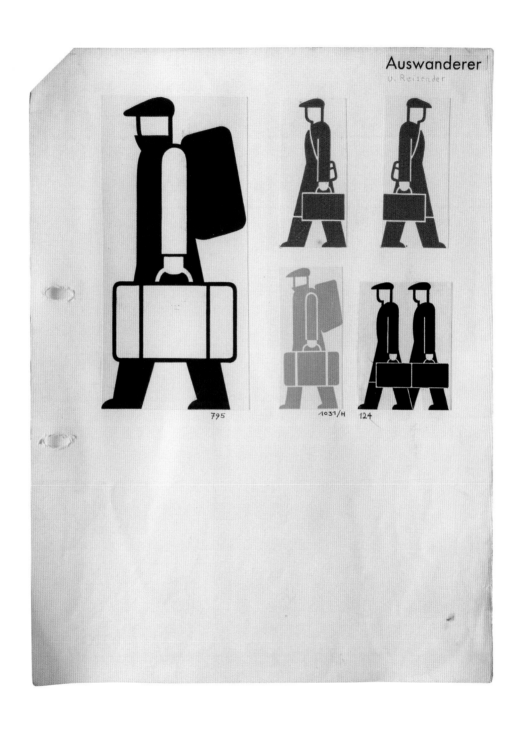

아이소타이프 '그림 사전' 가운데 이민자.
게르트 아른츠 디자인.

(위) 카렐 타이게, 데베트실의 첫 번째 출판물 재킷.
1922년. 23×16cm.

(아래) 카렐 타이게, 『레트』 표지. 1929년.
치홀트의 글 「인쇄에서의 새로운 삶」에 실린
모습이다. 원본: 22.8×18.5cm.

M

jasná hvězdo chiromantie
Úspěch se s hlavní čarou kříží
Život a srdce dvě mocné linie
ve smrti dlaň tvou navždy k spánku sklíží

30

S

V planinách Černé Indie
žil krotitel hadů jménem John
Miloval Elis hadí tanečnici
a ta ho uštkla Zemřel na příjici

40

카렐 타이게, 「타이포그래피 구성」(1928년). 원래는
콘스탄틴 비블의 시집 『차와 커피를 실은 배와
함께』의 표제지 반대쪽에 실렸다. 여기에 실린 것은
『레트』 I권(1927/28년)에 재수록된 것이다.

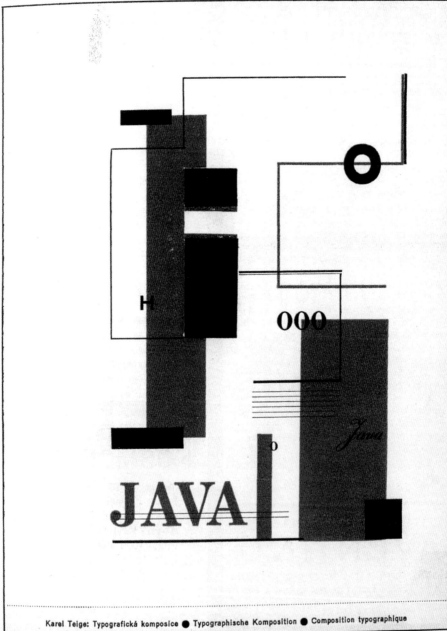

Konstantin Biebl: S lodí, jež dováží čaj a kávu

Kniha veršů z básníkovy cesty na Jávu. Vyjde ve 100 číslovaných a podepsaných výtiscích na holandu van Gelder. Dvojbarevný tisk

Karel Teige: Typografická komposice ● Typographische Komposition ● Composition typographique

Kryla a Scottiho. Typografická úprava a obrazy K. Teigeho. Prvních 25 exemplářů bude ručně kolorováno a též autorem úpravy podepsáno. Každá kniha bude kartonovaná. Cena v subskripci do 30. listopadu t. r. 60 Kč, kolorované 100 Kč, číslované výtisky budou rozesílány v pořadí došlých objednávek. Subskripci přijímá každé knihkupectví neb nakladatelství ODEON, Jan Fromek, Praha III., Chotkova 11/b.

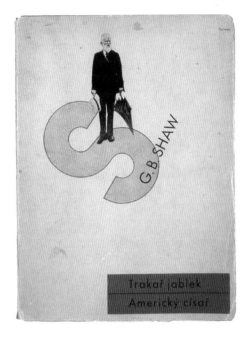

라디슬라프 수트나르, 버나드 쇼의 희곡
『사과 수레』체코어판 표지.
1932년. 19.1×14.1cm.

라디슬라프 수트나르, 『지에메』표지.
1931년. 25.2×17.8cm.

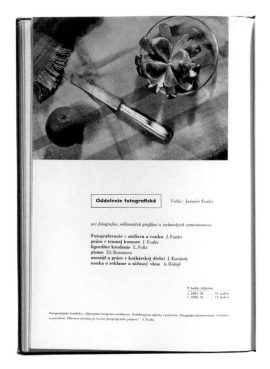

즈데네크 로스만, 브라티슬라바 미술공예학교
안내서, 1932년. 『타이포그래피 디자인』에
수록된 이미지.

라디슬라프 수트나르, 『지에메』 표지와 본문,
1931년, 25.2×17.8cm.

라디슬라프 수트나르, 『장식미술』 표지와 본문.
1930년. 25.4×18cm. 치홀트의 글 「새로운
포스터」가 체코어로 번역돼 실려 있다.

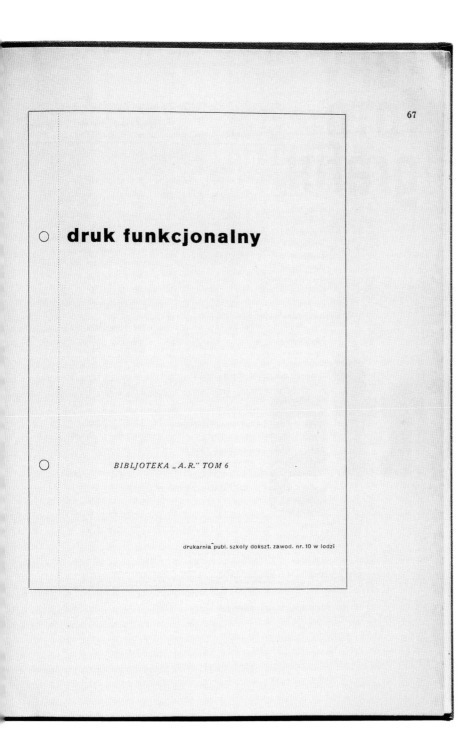

67

druk funkcjonalny

BIBLJOTEKA „A.R." TOM 6

drukarnia publ. szkoly dokszt. zawod. nr. 10 w lodzi

치홀트가 계획했던 잡지 『타이포 포토 그라피크』
스케치. 훗날 『TM』 창간에 영향을 미쳤다.
1930년. 실제 크기의 42퍼센트(아래는 A4).

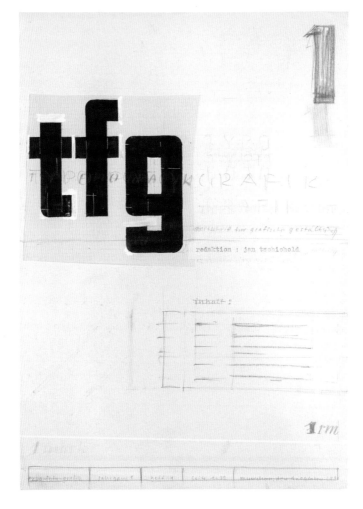

치홀트는 자신의 출판물이 나올 때마다 이를
보내줄 사람들의 목록을 작성했다. 이것은
1930년에 쓴 「또 다른 새로운 문자」를 보내기
위해 만든 것이다. 손으로 추가한 목록 중
"Schmidtchen"은 바우하우스에 있던 요스트
슈미트를 뜻한다. 비록 주고받은 편지는 남아
있지 않지만 치홀트가 그와 친숙한 관계였을 수도
있음을 암시하는 대목이다.

noch eine neue schrift x = geschickt

belege:

bayer
burchartz
teige
albers
kgs halle
porstmann
schwitters

moholy x domela
arp x gewerbemuseum basel
giedion
baumeister x ostwald
skrebba
möhring
cyliax x schmidtchen
dexel
molzahn x hannes meyer
schuitema
zwart x allner
sutnar
trump (wasow)
käufer
momberg x georg schmidt durch ges basel
seiwert
nitzschke X hilde horn
mondrian x cassandre
rasch peignot
stotz lissitzky
rossmann kluzis
elias lapin
hunt X (buchheister)
vogt meiner x vordemberge
pfeiffer belli x mcmurtrie
strzeminski oberstadtschulrat bayer
weidenmüller vox
roh x arntz durch neurath
(kraus cowley x tschuppik
 dresdner lehrerverein
 X sächs. schulzeitung
 X das neue frankfurt
 x die form (cts)
 x die werdende stadt (strübing)
 X (heartfield)

 x canis

 x neurath

 x lahm

 x stollenberg

 x kewitsch

 x fask

알프레드 톨메, 『미장파주』 표지와 본문. 1931년.
27.5×21.5cm. 표지에 이름이 찍힌 톨메가 인쇄를
책임졌지만 책의 레이아웃은 여러 예술가들의
협업으로 이루어졌다.

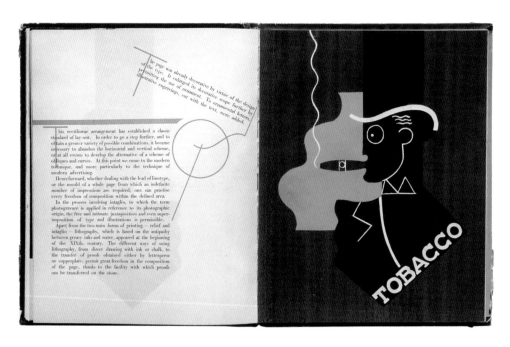

알프레드 톨메, 『미장파주』본문. 『인쇄 해부』
(런던: Faber & Faber, 1970년)에서 존 루이스는
"치홀트의 검열을 받은 『새로운 타이포그래피』보다
차라리 이 책이 1930년대 광고 에이전시들의 성경이
되었다"고 말했다(128~129쪽).

스위스 공작연맹 저널 『베르크』를 위해 치홀트가
디자인한 표지. 1931년. 21.2×29.2cm.

das werk

3

architektur freie kunst angewandte kunst

verlag gebr. fretz ag, zürich

잡지 표지 디자인. 1931년경. 『시세로네』는
그해 초 브루크만이 발행하던 저널 『판테온』에
흡수되면서 발행을 멈춘 것으로 볼 때 연습용
작업이었던 듯하다.

ӊʚᴎᴇʞᴎᴀᴎᴩᴏᴜᴇꙐᴜᴩᴩ

Richten Sie auch ihre Brieftaschen (Lichtmaß C 6, 114 × 162 mm) und Ihre Rock-

CICERONE

Die Aufbewahrung von Schriftstücken und Drucksachen wird erlei Zeiten
Die Zahl der Rohbogengrößen und Rollenbreiten wird vermindert.
Die Typenzahl der Druck- und Papiermaschinen verringert

inhalt - contents - dans comméro	Vorzüge: Dinformat; die auf allen und Bearbeitungsvermerke Kompromiß
	Normblatt DIN 676 festgelegten
	ꙅꙓ꙲ᴧᴐᴋᴏꚇᴈᴘ als der Streifen tritt als dekoratives usw. stehen an den durch das
	Postanschrift, Drahtwort, Fernruf zwischen „Kunst" und
	Briefen wiederkehrenden Angaben: Plätzen; Felder für Fensteranschrift
	Nachteile: Trotz der Norm ist das Symmetrie
	Zweckmäßigkeit. Die grüne Farbung von Ganze sehr unübersichtlich und
und Asymmetrie.	Schlecht lesb; Offen háßlicher Schritt.

klinkhardt & biermann verlag ·editeurs ·publishers berlin w 10

Cicerone Jahrgang 22 Heft **6** Seite 255 bis 288 Berlin, 1. 6. **1931**

『쿤스트』 표지 디자인. 1932년. 원래 레너에게
들어온 일이었는데 마침 휴가 중이라 치홀트가
대신했다. 이 잡지의 발행인 휴고 브루크만은
히틀러의 재정적 후원자로서 히틀러를 뮌헨
상류사회에 소개한 장본인이기도 하다.

DIE KUNST

Malerei Plastik Wohnungskunst

Die Kunst 33. Jahrgang Heft 3 Seite 49 bis 72 Verlag F. Bruckmann A-G München München, Oktober 1932

발터 포르스트만의 『언어와 문자』 표지. 1920년.
29.1×22.5cm(치홀트 디자인 아님). 소문자만
사용할 것을 옹호한 책의 내용과 달리 모든 글자가
대문자로 조판되어 있다. 치홀트의 『새로운
타이포그래피』 역시 마찬가지다.

ain laut — ain zeichen
ain zeichen — ain laut

dieser Satz, dem es an einfachheit nicht fehlt, sei als
leitstern für die schrift der stahlzeit aufgestellt. er ist
eine selbstverständlichkeit. er bedarf keiner erläute-
rung; er harrt bloss der tat.

grosstaben

zählen wir einen deutschen text ab, so finden
wir innerhalb hundert staben etwa fünf „grosse buch-
staben". also um fünf prozent unseres schreibens
belasten wir die gesamte schreibwirtschaft vom erlernen
bis zur anwendung mit der doppelten menge von zeichen
für die lautelemente: grosse und kleine staben. ain laut
— tsvai zeichen. wegen fünf prozent der staben leisten
wir uns hundert prozent vermehrung an stabenzeichen.
— hier ist der erste hieb beim schmieden der neuen
schrift anzusetzen. dieser zustand ist unwirtschaftlich
und unhaltbar.

위 책의 본문(실제의 85퍼센트 크기)은
포르스트만이 선호한 대문자 없는 철자법을
보여준다. 맨 위의 문구는 다음과 같다. "하나의
소리 − 하나의 기호."

레터헤드. 1926년경. A4. 맨 밑에 "나는 시간을
절약하기 위해 모든 글을 소문자로 쓴다"라고 쓰여
있다. 원본은 빨간색으로 인쇄된 듯하다.

jan tschichold

absender ● jan tschichold
envoi de ● planegg bei münchen hofmarckstr. 39

ihre zeichen ihre nachricht vom meine zeichen tag

betrifft

din 476 a4 din 678

ich schreibe alles klein, denn ich spare damit zeit

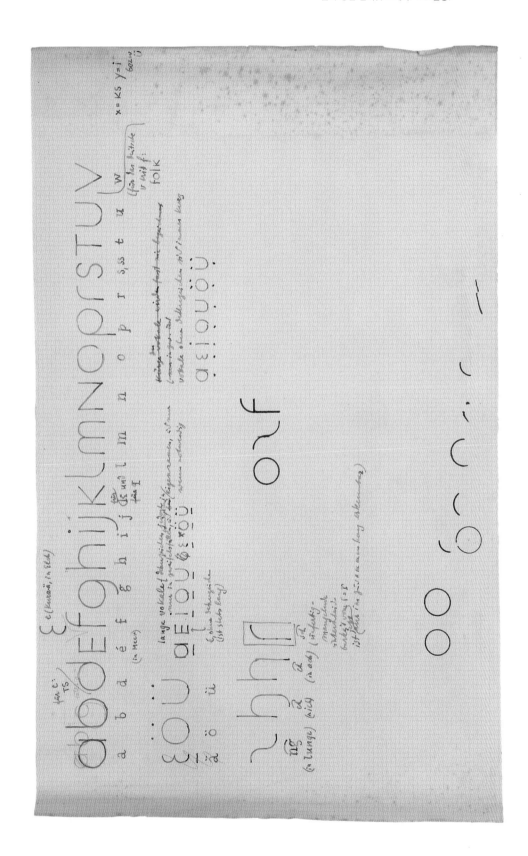

완성된 알파벳과 포르스트만이 제안한 표음
철자법에 적용한 설명. 1929년경.「또 다른 새로운
문자」(1930년)에 싣기 위해 준비한 자료다.

글자의 윗부분이 판독에 더 영향을 준다는 가독성
연구 결과에 따라 마침표를 엑스하이트에 두었다.
또한 획 두께에 비해 상당히 두껍게 만들었다.

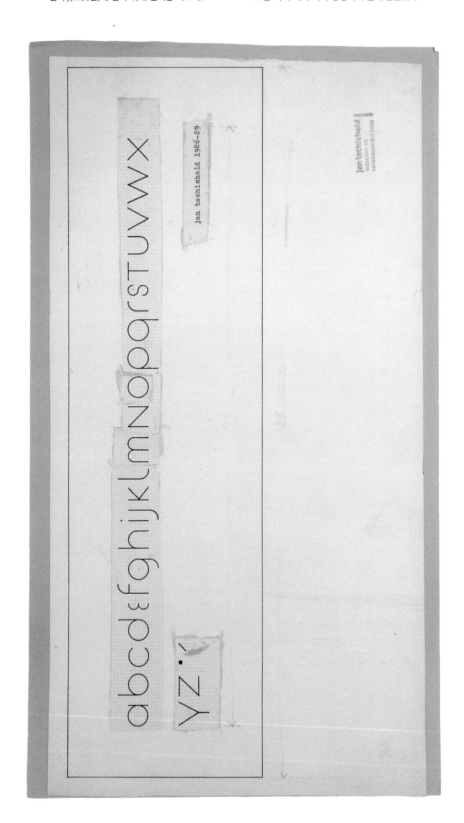

reihenfolge nach porstmann

a b dE ɛ f g k hijlmnoö

a	a	
b	b	
c = TS		
d	d	
e	ä (in meer)	kurz-ä (in selbst)
ɛ	kurz-ä	
f	f	
g	g	für k und g
h	h	
i	j	j
l	l	
m	m	
n	n	
o	o	
ö	ö	

p rs ʃ TuÜ V

p	q = K
r	r s,ss
ʃ	sch (in schon)
t	t
u	u
ü	ü
v	deutsches v = f
w	w
x = KS	
y = i oder ü	

unfertig unterscheidet sich zu wenig von r und ist jetzt nur im zusammenhang der zeile erkennbar

h h ŋ

h	ch (in ich)	ch (in ich)
ŋ	ng (in lunge)	
z = TS		

· ‿ ⁔ ´ ˘ ˇ

punkt komma anführungszeichen

a(E) ɛ i o ö ü

ah	äh	ih	oh	öh	uh	uh

lange vokale werden mit dem dehnzeichen versehen, jedoch nur in zweifelsfällen, in fremdwörtern und in eigennamen, und nur wenn notwendig:

ö (ohne dehnzeichen, da stets lang)

a(ɛ) i o ö ü

a	ä (immer kurz)	i	o	ö	u ü

kurze der vokale kann mit einem punkt bezeichnet werden:

jan tschichold: versuch einer neuen schrift. 1926-29.

jan tschichold
münchen 39
wolfratstrasse 8/1 links

für den noien menschen eksistirt nur
das glaihgewiht tsvishen natur und
gaist. tsu jedem tsaitpunkt der
fergangenhait varen ale variatsjo-
nen des alten, nojs, aber es var
niht ‹das nojs›, nojs, vir dürfen niht
fergesen, das vir an aine ende der
kultur stehen, am ende ales alten.
di raidun foltsit sih hir absolut
unt entgültik. (mondrian)

jan tschichold 1929

für den neuen menschen existiert
nur das gleichgewicht zwischen
natur und geist. zu jedem zeit-
punkt der vergangenheit waren
alle variationen des alten › neu ‹.
aber es war nicht › das › neu ‹. wir
dürfen nicht vergessen, dass wir
an einer wende der kultur stehen,
am ende alles alten. die scheidung
vollzieht sich hier absolut und

『튀포그라피셰 미타일룽겐』 27권 3호에 실린 치홀트의 글 「또 다른 새로운 문자」. "문자의 경제성에 대한 기고"라는 부제가 붙어 있다.

1930년 3월. 32×22.5cm. 그가 직접 디자인한 듯하다. 저널의 다른 부분과 달리 코팅된 종이에 인쇄되었다.

typografische mitteilungen, berlin
beilage zu heft **3,** märz 1930

noch eine neue schrift

beitrag zur frage der ökonomie der schrift

von **jan tschichold**

soweit versuche, eine neue schrift zu erfinden, aus dem bedürfnis hervorgehen, eine „schönere" form an die stelle einer „schlechteren" zu setzen, haben wir es nur mit artistischen, meist eklektischen bemühungen zu tun, die die wirkliche entwicklung kaum beeinflusst haben. wichtiger waren die experimente, die gültige schrift in der richtung auf eine klarere, unserer zeit angemessene form zu **verändern.**

bei dem versuch aber, eine bessere schrift zu erfinden, darf es sich nicht **allein** darum handeln, klarere staben zu erhalten. das wäre noch kein entscheidender fortschritt. im grunde ist das nur eine frage der typenauswahl.

auch ob man heute die oder jene bessere oder schlechtere grotesk verwendet, ist im prinzip dasselbe, selbst wenn künstler-groteskschriften zur debatte stehen. nur die im wesen **veränderte,** niemals die nur modifizierte form ist für die entwicklung von belang.

notwendig ist, zu erkennen, dass das problem einer neuen schrift eng mit dem einer neuen, gesünderen **rechtschreibung** verknüpft ist.

die radikale „**kleinschreibung"** wäre der erste schritt auf dem wege zu einer besserung. — **warum** man nur kleinstaben verwenden sollte, ist in meinem buch „die neue typografie" ausführlich dargelegt. hier in kürze das wesentliche:

1. die antiqua, unsere heutige schrift, besteht aus **zwei** alfabeten, die zeitlich und kulturell ungleichen ursprungs sind: den gross- und den kleinstaben. daher auch die disharmonie der form, die sich besonders deutlich im heutigen bild der deutschen sprache zeigt, da infolge der grossschreibung der substantive noch mehr grossstaben in die schrift gemischt werden als etwa im französischen oder englischen.

2. drei hauptgruppen wollen diesen zustand ändern:

 a) einige germanisten (dazu ein teil der schulreformer), die schon seit etwa 100 jahren für die **anpassung der deutschen rechtschreibung an die sonst übliche** eintreten: es sollen nur die satzanfänge und die eigennamen grossgeschrieben werden.

 b) künstler und einige dichter, die die reinliche **scheidung** der zwei alfabete aus gründen der **ästhetik** wollen: entweder nur „grosse" oder nur „kleine", auch nebeneinander, aber nicht durcheinander — etwa grossstaben für die überschriften, kleinstaben für den text, oder umgekehrt (von dichtern z. b. stefan george, ferner hauptsächlich französische künstler — anzeiger der „vogue" – ladenaufschriften in paris).

 c) neue gestalter, ingenieure (porstmann) und einige pädagogen, die auf die vollständige beseitigung der zweischriftigkeit aus gründen der **zweckmässigkeit** und **wirtschaftlichkeit** ausgehen. sie fordern die „nurkleinschrift", weil diese besser lesbar ist als die nurgrossschrift.

 von diesen hat **porstmann,** der erfinder der normformate und der normen für den geschäftsbrief, die postkarte usw. in seinem 1920 erschienenen buch „sprache und schrift" die technische seite des problems als erster durchdacht. schrift erscheint ihm mit recht nicht als ein „künstlerisches", sondern als technisches problem. sein buch ist die grundlage jeder weiterarbeit, **auch der formgebenden.**

die abbildungen zeigen bisherige versuche einiger gestalter, die heutigen stabenformen auf eine klarere, leichter erfassbare form zu bringen. albers, renner und der autor der schrift der kunstgewerbeschule halle sehen die weiterverwendung beider schriftarten vor. schwitters versucht, die grossstaben völlig umzuformen. diese aber, als die abgeklärte schriftform der antike, sind kaum weiterzubilden, weil sie einfach und eindeutig gestaltet sind.

DURCH DIE SCHÖNHEIT WIRD DER sinnliche Mensch zur Form und zum Denken geleitet; durch die Schönheit wird der geistige Mensch zur Materie zurückgeführt und seiner Sinnenwelt

beispiel 1:
paul renner: futura-type

beispiel 2:
josef albers: schablonenschrift
aus der zeitschrift „offset, buch- und werbekunst", 1926, heft 7

beispiel 3:
plakat der kunstgewerbeschule halle
1928

beispiel 4:
max burchartz: geschäftsbrief
nach din 676, 1926, mit anwendung einer neuen schrift von burchartz in der hauptzeile

beispiel 5:
herbert bayer: alfabet
aus der zeitschrift „offset, buch- und werbekunst", 1926, heft 7

beispiel 6:
karel teige: prag: reformversuch
der schrift bayers
aus der zeitschrift „red", prag, 1929, heft 8

beispiel 8:
kurt schwitters: konzertplakat. 1927
aus der „systemschrift" von schwitters.
prinzip: konstruktion magerer und eckig.
vokale fett und rund. überzeichnungen
bedeuten dehnungen

MUSIK IM LEBEN DER VÖLKER
AM 21. JULI 20 UHR
DURCHZIEHT IM OPERNHAUS
FJELBERG
WARSCHAUS BERÜHMTEN DIRIGENT
WERKE POLNISCHER MEISTER

PREISE 1.5 Mk.

beispiel 9-10

beispiel 11-12

1. das ausgehen von der heute gültigen schrift, der antiqua. (es dürfte unmöglich sein, eine absolut neue schriftform in allen ländern zur einführung zu bringen.)

2. der wegfall des nebeneinanders zweier alfabete. es gibt nur noch ein alfabet, das weder „grosse" noch „kleine" staben kennt.

3. dass die bisherigen „kleinstaben" als ausgangsform vorgezogen wurden, da ihre ober- und unterlängen die lesbarkeit beträchtlich erhöhen. wo jedoch die grossform karakteristischer, wurde diese herangezogen. (k statt n, T statt t, u statt U).

4. die restlose beseitigung aller überflüssigen formteile und der versuch. absolut karakteristische stabenformen zu gestalten, die auch aus dem zusammenhang gelöst, eindeutig sind (vergl. mein L, dem ich den bogen unten wiedergab, um die verwechslungsgefahr mit einer „eins" oder auch einem alten l (l) auszuschliessen).

5. die beseitigung der staben, die denselben laut wie andere bezeichnen (statt v [in „von"] f – v wird dagegen für das wegfallende w gesetzt – statt k und q: nur x) und der zeichen für zusammengesetzte laute (statt c und z: ts, statt x: ks).

6. dass laute, die bisher kein eigenes zeichen hatten (ng, ch und sch), eines erhalten. an stelle dieser neuen zeichen könnten auch bisherige staben mit akzenten treten. die zwei laute ä und e (beide im wort eine) erhalten gesonderte zeichen.

7. dass die dehnung und kürze der vokale im allgemeinen nur in zweifelsfällen und in eigennamen, und auch dann nur wenn notwendig angegeben wird – durch untergestellte striche bzw. punkte.

SONE = SONNE SONE – SOHNE

8. die schlusspunkte wurden verstärkt und an die obere linie gesetzt, wo sie besser gesehen werden als an der unteren hauptlinie. man liest an jener bewels:

die schlusspunkte übernehmen hier die indirekte funktion der bisherigen grossen satzanfänge: sie kennzeichnen den satzschluss.

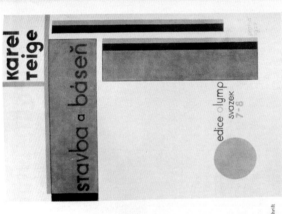

karel
teige

stavba a básen

edice olymp
svazek 7-8

beispiel 7:
karel teige. prag:
buchumschlag mit anwendung der bayerschrift
farben: rot und blau auf weiss

trotzdem sind sie, allein verwandt, heute zu schwer lesbar, und die karolingische schrift, die urform der heutigen kleinstaben, ist ihnen vorzuziehen. weil in ihr eine reihe staben eine art lesetechnische signalzeichen, nämlich ober- und unterlängen erhalten hat. diese ist daher der einzig mögliche ausgangspunkt für eine neugestaltung. hier haben sich hauptsächlich bayer, burchartz und teige versucht.

die beschränkung auf eine schriftart, die einige der genannten erstreben, wurde schon oben als fortschritt bezeichnet. zur durchführung einer allgemeinen „kleinschreibung" bedarf es aber noch immer nicht unbedingt einer neuen schrift, solange im übrigen die bisherige rechtschreibung beibehalten wird. das eigentliche problem, das zunächst weniger ein formales als ein organisatorisches ist, fängt hier erst an. **eine wirklich neue schrift ist ohne eine bessere rechtschreibung nicht denkbar.** das wurde bisher bei neuen schriftgestaltungen nicht genügend beachtet.

hier sei das resultat eigener bemühungen um eine neue schrift vorgelegt. pornismans ergebnisse. z. b. der vorschlag einer bestimmten neuen, fonetischen rechtschreibung mit dem grundsatz „schreibe wie du sprichst", sind in ihr teilweise verwertet worden.

wesentlich an dieser schrift und schreibweise ist:

das ganze ist nicht so utopisch, wie es scheint. immer weitere kreise verlangen eine bessere rechtschreibung. es heisst, dass die ›germanistische‹ rechtschreibung bald eingeführt werden soll. damit stünden wir aber erst dort, wo die engländer und franzosen vor 150 jahren stehengeblieben sind. heute ist unsere aufgabe, reinen tisch zu schaffen und ganze arbeit zu leisten. zweifellos könnte man einzelnes anders und vielleicht besser machen. ich erhebe nicht den anspruch, etwas vollkommenes gestaltet zu haben. es schien mir aber besser durch diese veröffentlichung ein wenig zur klärung der schrift- und rechtschreibungsfrage beizutragen, als sie offenzulassen und andere, die wie ich die aktualität dieser frage sehen und an ihrer lösung mitarbeiten wollen, ähnliche arbeiten isoliert für sich tun zu lassen.

beispiel 9 jan tschichold : verbesserte form der minuskel

abcdɛfghijklmnopqrstuvwx
yz·'

jan tschichold 1926-29

beispiel 10 anwendung der schrift aus beispiel 9

für dɛn nɛuɛn mɛnʃɛn ɛxistiɛrt
nur das glaiçgɛwiçt tsviʃɛn
natur und gaist· tsu jɛdɛm tsait-
punkt dɛr fɛrgangɛnhait varɛn
allɛ variatsjonɛn dɛs altɛn ‹nɛu›·
abɛr ɛs var niçt ‹das‹ nɛuɛ· vir
dürfɛn niçt fɛrgɛssɛn‹ dass wir
an ainɛr vɛndɛ dɛr kultur ʃtɛhɛn‹
am ɛndɛ allɛs altɛn· diɛ ʃaidung
volltsiɛht siç hir absolut und

**beispiel 11:
jan tschichold:** versuch einer neuen schrift

beispiel 12: anwendung der schrift aus beispiel 11

für dɛn noiɛn mɛnʃɛn ɛksistirt nur
das glaiçgɛviçt tsviʃɛn natur unt
gaist· tsu jɛdɛm tsaitpunkt dɛr
fɛrganɛnhait varɛn alɛ variatsjo-
nɛn dɛs altɛn ‹noi›· abɛr ɛs var
niçt ‹das‹ noiɛ· vir dürfɛn niçt
fɛrgɛsɛn‹ das vir an ainɛr vɛndɛ dɛr
kultur ʃtɛhɛn‹ am ɛndɛ alɛs altɛn·
di ʃaidun foltsit siç hir absolut
unt ɛntgyltik· (mondrian)

푸투라 광고를 이용해 자신의 기하학적 산세리프체
스케치를 만든 모습. 오른쪽에 적힌 세 가지 다른
굵기의 이름을 수정한 흔적이 보인다.

FUTURA

DIE SCHRIFT UNSERER ZEIT

Ganz allein in der neuen Schrift von Paul
Renner sehe ich das Werdende, wie in der
gültigen Baukunst der Zukunft aus geistiger
Notwendigkeit heraus geformt. Als Ganzes
genommen ist diese Schrift die erste, die wirk-
lich dem neuen Lebensgefühl entspricht, und
im einzelnen ist sie, ohne an Lesbarkeit oder
Flüssigkeit einzubüßen, rassig und fein. Das
Wesentliche aber liegt darin, daß diese Type
im wahren Sinne abstrakt ist, das heißt, mit
äußerster Zurückdrängung individualistischer
Expression ein neues hartes Dienen verkündet.
PROFESSOR DR. FRITZ WICHERT· Direktor
der Städtischen Kunstschule in Frankfurt a. M.

mager

halbfett

fett

BAUERSCHE GIESSEREI
FRANKFURT AM MAIN

드베르니&페뇨에 보낸 기하학적 산세리프체
드로잉. 1929년경.

abcdefghijklm
nopqrstuvwxyz
hamburg,

반대쪽 디자인과 연관된 굵은 대문자 드로잉.
1929년경.

A. 노이만 사가 만든 독일 스텐실. 제작년도 미상.
20세기 첫 30년 사이 만들어진 것으로 보인다.
11×21.5cm.

치홀트가 슈템펠 활자주조소에 제안한
스텐실 서체의 시험 주조 활자. 48포인트.

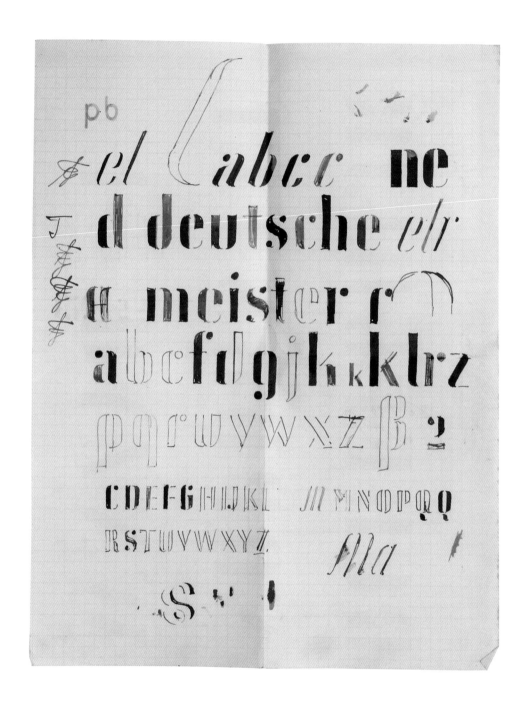

스텐실 서체 스케치, 1929년경.

치홀트가 그린 슈템펠 스텐실 서체의 대문자
드로잉. 1929년경.

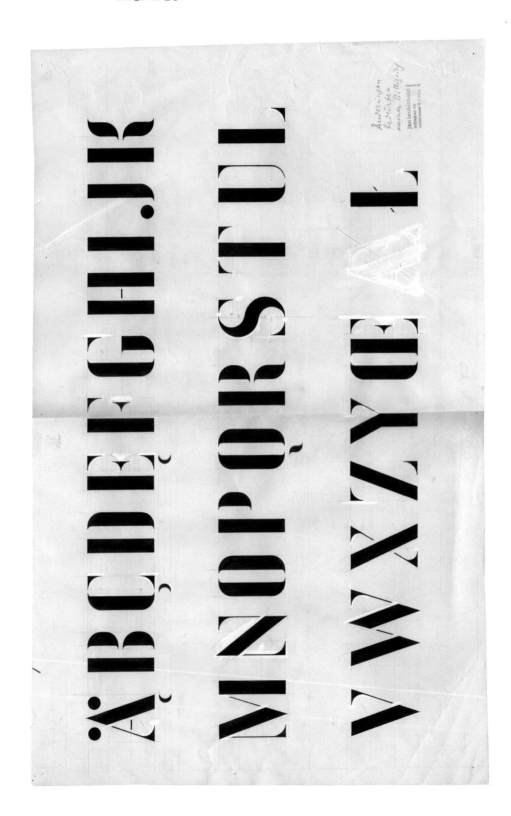

öü ÜŽ ČŘ Ǽ :!? ?/

œæ ;—[()13 4 *»»«

25678 90.f f

§§ §

&

Korrekturen
besorgen
meine Billigung

jan tschichold
münchen 38
villstrasse 8/1 links

치홀트가 그린 슈템펠 스텐실 서체 드로잉(앞쪽)
실제 크기(위). 1929년경.

슈템펠 스텐실 서체를 48포인트로
시험 인쇄한 교정지(아래).

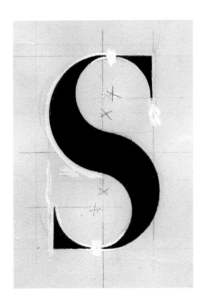

Publikation der Rundschau

Neuzeitliche Bucheinbände

Aus der Werkstatt der Natur

Kultur und Leben in Persien

Handelsblatt für Düsseldorf

Boxkämpfe in der Festhalle

FüHRER DURCH DORTMUND

슈템펠을 위해 치홀트가 그린 스텐실 서체의
소문자 드로잉은 이 복사본밖에 남지 않았다. 여러
번 복사된 듯하다. 1929년경.

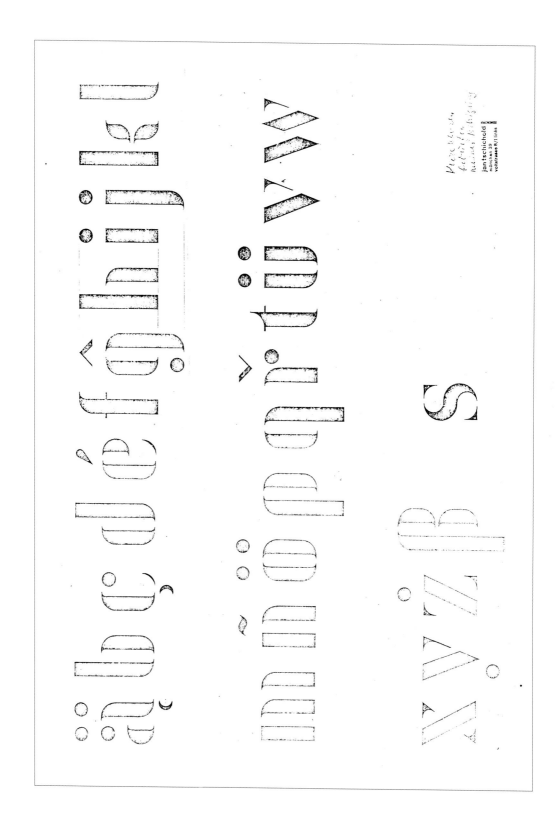

07889 .,:;!?'' +*^

»[(),.HÁBCCkîjls

noóôöôpqrtuùû

ûüvwxyżø§ß&10Æ

Æ æ œ &12345 Đ

Ëßbíçeiađhùñâ

a a â ç č ĉ e e e e ǧ ḩ ļ

D E F G I J K Ŕ ﬀ L M N O

P Q R Ş S T U V W X Y Z

Ä Ö Ü É Ê Ë

트란지토 스케치. 1929년경.

ABCDEFGH
IJKLMNPQ
RSTUVWXYZ

abcdefghi
jklmnopq
rstuvwxyz

암스테르담의 활자주조소에서 모델로
사용한 트란지토 드로잉. 뒷면에 "얀 치홀트
1929년"이라고 서명되어 있다.

frankfurter
illustrierte
heute neu!

치홀트가 디자인한 트란지토 서체 견본집.
1931년. A4. 표지를 펼친 모습.

De Binder

Minimum 18 Kg. 4 A. 7 a

bleu et gris

Minimum 15 Kg. 4 A. 10 a

Letters en wit

Minimum 13 Kg. 5 A. 10 a

Danmarks musik

Minimum 11 Kg. 5 A. 12 a

Fonderie de Caractères

Minimum 10 Kg. 7 A. 17 a

Schriftschreiben für Setzer

Minimum 8 Kg. 9 A. 22 a

Remunerative method introduced

Minimum 7 Kg. 12 A. 27 a

PLETPERS

Corps 84/72 No. 2560

NOIR ROUGE

Corps 72/60 No. 2559

LETTERBORD

Corps 60 No. 2558

EFTERGIVENHED

Corps 48 No. 2557

BULLETIN DES HALLES

Corps 36 No. 2556

HANDBUCH DER ERDKUNDE

Corps 28 No. 2555

UNOBTRUSIVE CHARACTERISTIC

Corps 24 No. 2554

N.V. Lettergieterij „Amsterdam" voorheen N. Tetterode Amsterdam (West)

Transito *Moderne letter voor slagregels Ontworpen door Jan Tschichold*

앞쪽에 실린 트란지토 서체 견본집을
완전히 펼친 모습.

Femina

Lautsequiden en Lingeries

Showroom en Magazijn · Spui 7, Amsterdam · Telefoon No. 53543

bardin & cie

a strikingly new
type face
something quite
different
which will please
your customer:

TRANSITO

PHOTO-EYE

For the first time a cross section of up-to-date development in photography is given in *Foto-Auge* and *Jan Tschichold's* book.

76 photos of the period. Size 270 × 297 mm. in two-coloured stiff brochure with improve 96 pages. Chinese blocked titles var-side print English and German text. In boards RM 7.50

The main styles are considered: the reality-photo, the photo without camera, photo-mounting, photo and painting, photo-typography.

A material as actual, novel and comprehensive as will scarcely be met with again. Only what may be considered an expression of the new age has been taken. The book contains work by Atget, Baumeister, Bayer, Burchartz, Max Ernst, Feininger, Finsler, Grosz, Heartfield, Florence Henri, Lissitzky, Man Ray, Moholy-Nagy, Peterhans, Petschow, Renger-Patzsch, Schuitema, Stone, Tabard, Vordemberge, Weston, Zwart and many others.

Not only should it be in the hands of everyone who photographs and wishes to measure his own capability with masterly achievements, and thereby to improve, but in the hand of all concerned with seeing, such as artists, lay-out-men, architects, historians of the arts, lovers of nature and connoisseurs.

Akademischer Verlag Dr. Fritz Wedekind & Co. Stuttgart Kanerastrasse 38

intertype

de betere zetmachine, zoowel voor boek- als courant- en handelswerk. De eenvoudigste uitvoering

(type A, éénmagazijnmachine) kan te allen tijde uitgebouwd worden tot bijvoorbeeld bovenstaande

machine (type C-3sm, 3 groote en 3 zijmagazijnen) en vormt dan een complete zetterij op zichzelf.

N. V. Lettergieterij „Amsterdam" voorheen N. Tetterode

450

Grand Exteriors
FRENCH EDITION
Historic Marine Invention
ELECTRIC POWER HOUSE 5

(위) 트란지토의 영문 활자 견본집 표지 (치홀트 디자인 아님). 1931년경. 27×19.7cm.

(아래) 영문 견본집에 실려 있는 48, 30포인트 활자 크기 세부.

Transito

For modern
headline display

A PRODUCT OF THE
**AMSTERDAM
TYPE FOUNDRY**

compagnie des lampes
PARIS ● 41 RUE DE LA BOÉTIE ● PARIS

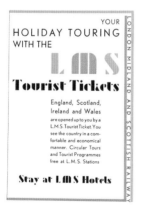

YOUR
HOLIDAY TOURING
WITH THE

LMS

Tourist Tickets

England, Scotland,
Ireland and Wales
are opened up to you by a
L.M.S. Tourist Ticket. You
see the country in a com-
fortable and economical
manner. Circular Tours
and Tourist Programmes
free at L.M.S. Stations

Stay at LMS Hotels

LONDON MIDLAND AND SCOTTISH RAILWAY

When the season is bad

SAVO

helps. What does rain matter, if you wear the Savo-Zippers there is no need to sacrifice smartness on rainy days, it is almost inexcusable. All good stores are showing the Savo new fall Zippers now! Outer foot wear that protects daintily-shod feet and enhances the smartness of any street costume. These Zippers are styled just as your suits and gowns are. . . by fashion authorities of speciali-zed skill. They are tailored with the same care, designed with the same critical eye for color and color harmony. And, of course, with Savo-Zippers you will go dry-shod and warmly shod through the worst of snow and rain with expensive footwear fully protected against the worst of weather. So visit your favorite store immediately and ask for Savo-Zippers.

SAVO RUBBER CO
LIVERPOOL AND MANCHESTER

트란지토의 영문 활자 견본집 본문
(치홀트 디자인 아님). 1931년경. 27×19.7cm.

(위) 사스키아 스케치. 1931년경.

(아래) 사스키아 활자 견본집에 실려 있는
10, 28, 48포인트 견본.

(오른쪽) 사스키아 활자 견본집 표지,
쉘터&지젝케 활자주조소 디자인 및 인쇄.
1932년. 30×21.2cm.

Herbsthüte

einer Gasterei, an der der Rektor, Johann Erhard Kapp, Professor der Eloquenz, verschiedene Professoren der Universität und die meisten Buchhändler der Stadt Leipzig teilnahmen. Kein Redner war nach seiner Stellung, nach seinen Ideen und Plänen in der wissenschaftlichen und gesellschaftlichen Welt mehr berufen, eine solche Aufgabe zu erfüllen, als Gottsched.

na per baciare le chiome bionde; ma sorridevo allorquando sentivo dirmi che il fuoco del ca-

Die Entwicklungsgeschichte

SASKIA

사스키아 활자 견본집 표제지와 본문. 치홀트는
디자인을 감독하고 75마르크를 받았다(치홀트의
역할은 견본집에 '미술 자문'으로 적혀 있다).
인쇄된 견본집을 본 치홀트는 다음과 같이
말했다. "사스키아 견본집은 모든 것이
완벽하게 만족스럽지는 않지만 매우 훌륭한
책자다"(치홀트가 쉘터&지젝케에게 보낸 1932년
10월 27일 편지, 라이프치히 국립도서관). 표지와
표제지에 있는 여자가 바로 '사스키아', 즉
렘브란트의 아내다.

치홀트는 사스키아의 결과물에 완벽히 만족하지는
않았다. 특히 활자주조소가 독일 활자 산업의
표준선(Normallinie)을 고수한 것을 유감스럽게
생각했다. 이 표준선은 서체의 수직 비율과
금속활자 몸체의 기준선 위치를 결정했기 때문에
사스키아는 다른 활자들과 이 기준선을 공유해야만
했다. 그런데 이는 고딕 활자의 비율을 훨씬 염두에
둔 것이었기 때문에 결과적으로 더 짧은 디센더를
가지게 되었다. 치홀트가 사스키아에서 주요하게
여긴 차별점이 바로 긴 디센더였는데도 말이다.
후에 치홀트는 드물기는 하지만 다른 활자와
사스키아가 함께 쓰일 경우를 고려해 기준선이
한 포인트 높게 위치할 수 없을지 궁금해했다.
비록 베스트셀러는 아니었지만 쉘터&지젝케는
사스키아의 첫 판매고에 만족했다.

Als Rembrandt, der Sohn des Müllers vom Rhein, auf der Höhe seines Lebens

stand, nahm er sich ein anmutiges junges Mädchen, die Saskia, zum Weibe.

Aus manchen seiner Bilder spricht das Glück dieser Ehe in unverhohlener

Lebensfreude zu uns. Rembrandt hat das Bild seiner jungen Frau auch mehrfach

in Radierungen der Mit- und Nachwelt übermittelt. Wie in den zarten und doch

sicheren Strichen dieser letzteren Anmut und Eleganz sich vereinen mit dem in

ernster Arbeit errungenen Können des Meisters, so ist es auch dem Münchener

Graphiker Jan Tschichold gelungen, in seiner Schrägschrift eine Type voll Zart-

heit und doch voll ernster Sachlichkeit auf das Papier zu werfen. Gemildert ist

in der Schrift allerdings etwas das Helldunkel Rembrandts, das er in seinen

Radierungen zur höchsten Vollendung entwickelt, zu einer ausgeglichenen

milden Tönung, und wie leichtfüßige schlanke Rehe durchs Gelände eilen, so

gleiten hier die Buchstaben über das Papier, dem Auge ein Wohlgefallen. Wer

eindrucksvoll und doch voll Milde und Ruhe dem Leser begegnen will, dem

sagt diese Schrift, was er erstrebt. Sie ruft in dem Leser jene zarte Stimmung

hervor, die wohl manche Anzeige im Herzen von Verwandten und Freunden

erzeugen möchte. Aber auch wer in Klarheit und Reinheit der Form zum Leser

sprechen will, der findet in dieser Schrift das, was er sucht. Nichts ist verschnörkelt,

nichts barock, und doch tritt in der Schrift eine Eigenart voll Reiz, Vornehmheit

und Eleganz zutage, die sie weit erhebt über alles Hergebrachte und Alltägliche.

SCHELTER & GIESECKE AG . SCHRIFTGIESSEREI . LEIPZIG

사스키아 활자 견본집. 1932년. 위 오른쪽
페이지에 붙은 작은 접지를 펼치면 아래처럼 된다.
접지를 완전히 펼쳤을 때 반대쪽 가장자리에
정확히 맞도록 디자인되었다.

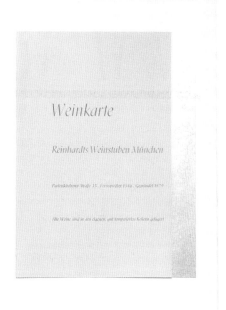

사스키아 활자 견본 본문 두 가지 더.
다른 지질로 된 리플릿들이 붙어 있다.

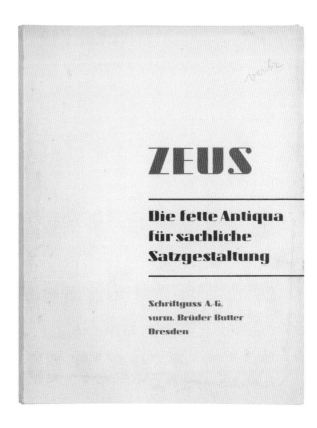

(위) 제우스 스케치. 363쪽에 실린 뮌헨 포스터의
스케치도 보인다. 1930년경.

(아래) 제우스 활자 견본집(치홀트 디자인 아님).
1931년. 26.2×20cm

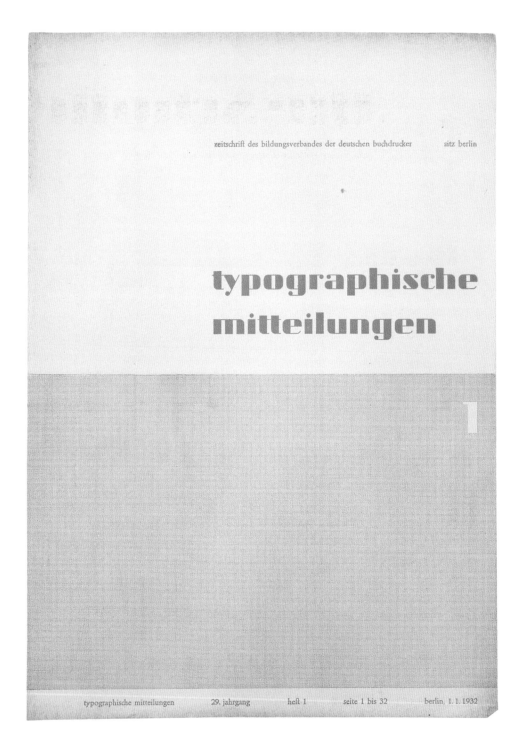

『튀포그라피셰 미타일룽겐』 표지에 사용된 제우스.
1932년. 32.5×23.1cm. 치홀트의 디자인으로 보인다.

Die Scholle

von Vicente Blasco Ibañez, ins Deutsche übertragen von Elisabeth und
Otto Albrecht van Bebber, enthält nicht weniger als 21 große Illustrati-
onen nach Zeichnungen des spanischen Künstlers José Benlliure. Das reich
illustrierte Werk wird zum **Vorzugspreis von 1,60 Mark**
an die Mitglieder der Büchergilde Gutenberg abgegeben. Jedes Mitglied
hat das Recht, den Roman »Die Scholle« (Bestellnummer 159) in beliebig
großer Anzahl zum Vorzugspreis zu beziehen. Damit ist jedem die Mög-
lichkeit gegeben, seinen Angehörigen und Freunden zu Weihnachten
ein schönes Buch zu überreichen. Auch neu eintretende Mitglieder kön-

Geschlecht
und Liebe

(위) 『튀포그라피셰 미타일룽겐』에 실린
뷔허길데 구텐베르크의 광고 세부
(치홀트 디자인 아님). 1932년.

(아래) 제우스는 뷔허길데 구텐베르크에서 내는
책 표지에도 사용됐다(치홀트 디자인 아님).
1932년.

치홀트가 쉘터&지젝케에 제안했던
고딕 서체 스케치. 1933년.

463

『식자공을 위한 서법』 표지 시안. 1931년경.
A4. 원래는 인쇄교육연합에서 책을 출간하려고
했다가 역사적 접근법에 대한 의견 불일치
때문에 다른 출판사(클림슈)에서 나온 것으로
보인다. 인쇄교육연합은 실제로 빌헬름 레제만과
베마이어가 쓴 『근원적 서법 지침』(1931년)이라는
교재를 출간했는데, 이는 기하학적 글자형태
구성에 집중한 책이다.

『튀포그라피셰 미타일룽겐』(1931년 12호)은
『식자공을 위한 서법』에 대해 치홀트가 "구성적
글자 디자인"을 다루지 않았다며 날카롭게
지적하는 리뷰를 실었다.

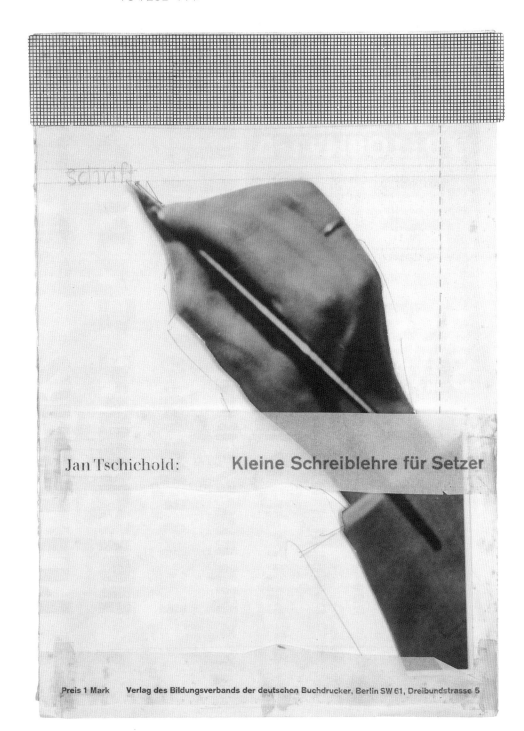

ABCDEFGHIJKH?
LMNOPQRRSTUV
WXYYZ DORNIER
123456789 Rudi

Jan Tschichold: Neue konstruierte Blockschrift. Grossbaben.

abcdefghijkklklm
nöpqrstuvwxy
yzß .,:;-'!?()
blumen manoli

№ 183, 9. August 1930. Redaktioneller Teil. Börsenblatt f. d. Dtschn Buch

Wir erwähnen noch die bibliographischen Nachschlagewerke über alte Bücher und Kunstpublikationen. Jeder Buchhändler, der in antiquarischen Büchern spezialisiert ist, kann sich über sie leicht informieren.

Schließlich besitzt jeder Buchhändler allgemeine Nachschlagewerke in seinem Geschäft. An erster Stelle sollte er die großen Enzyklopädien von Larousse benutzen, die unübersehen Auf haben, und die mit den Biographien der Schriftsteller auch ihre Werke aufführen. Auch den „Manuel bibliographique de la Littérature française" von G. Lanson kann man zu Rate ziehen, doch gibt es Leiter die Verleger nicht mit an.

Man kann diese kurze Übersicht einer Fachbibliothek des Buchhändlers nicht beenden, ohne auf die Publikationen hinzuweisen,

die er lesen muß, um sich über seinen Beruf zu unterrichten. Es ist sehr bedauerlich, daß die Bibliographie de la France keine rationellen Seiten bringt; ähnlich den wichtigen und reichhaltigen des Börsenblattes. Das »Bulletin de la Maison du Livre Français« und das »Bulletin des Libraires« bringen Vereins-Mitteilungen, die zu lesen eines jeden Buchhändlers Pflicht ist. Das letztere ist nur den Mitgliedern des französischen Sortimenter-Vereins zugänglich und kann nicht abonniert werden. Für seine Allgemeinbildung wäre es erwünscht, daß der Buchhändler sich mehr für Publikationen interessiere wie: „Les Nouvelles Littéraires« und »La Quinzaine critique«, die ihm die Augen über die Geistesbewegungen der Gegenwart öffnen.

(Übersetzt von Fritz Franke, Leipzig.)

Jan Tschichold: Leicht und schnell konstruierbare Schrift für Aufschriften aller Art, Schilder, Entwürfe, Ausstellungen, Ladendekorationen, Fotomontagen usw., ohne Hofenntnisse von jedermann herstellbar.

Man zeichnet auf farbiges Papier oder Karton ein Netz aus Quadraten und trägt darauf die Buchstaben nach der Vorlage ein. (Man benutzt zweckmäßig die Rückseite des Papiers und zeichnet die Buchstaben spiegelverkehrt. Damit spart man die Beseitigung der Hilfslinien.) Dann ausschneiden und rhythmisch montieren (z. B. auf das Foto aufkleben).

(Gleichmäßig der Wörter entfalt nicht durch gleiche lineare Distanz der Buchstaben: in dem Worte SIRIUS z. B. müßten SI und US dichter zusammenstehen.) Auch erlaube die Regenteilung keine rhythmische Ordnung der ABC-Folgen.

Kleinbuchstaben sind besser zu lesen und schneller herzustellen, daher den Großbuchstaben vorzuziehen.

abcdefghijklmnopqrs
tuvwxyzß die dame
aue aue
ABCDEFGHIJKLMNÖPQ.
ABCDEFGHIJKLMNOPQ.

치홀트가 쓴 글자를 구성하는 "빠르고 쉬운" 방법. 1930년. 설명은 다음과 같다. "모든 종류의 간판, 그림, 전시, 상점 장식, 포토몽타주 등을 위한 지침: 누구나 할 수 있고 경험도 전혀 필요 없다. / 색지에 사각형 그리드를 그리고 다음의 보기에 따라 그 위에 글자를 배치한다(종이 뒷면을 사용해서 글자를 거꾸로 그리면 작도한 선을 지우는 수고를 덜 수 있다). 글자를 오려내어 리듬감 있게 조합한다(일례로 사진 위에 붙인다든지). / (글자사이를 모두 똑같이 한다고 단어들의 균형이 확보되는 것은 아니다. 예를 들어 'SIRIUS'라는 단어에서 'SI'와 'US'는 최대한 붙어야 한다. 그리드 역시 알파벳 자체의 리듬감 있는 배치를 방해한다.) / 소문자가 더 읽기 좋고 더 빨리 만들 수 있다. 그러므로 대문자보다 낫다."

『식자공을 위한 서법』을 위한 초기 스케치.
1931년경. 실제의 절반가량 크기.

Unterlängen gelten als Nebenlinien, sie sollen nicht gesondert gezogen, sondern frei bestimmt werden. (Dies ist wichtig für alles spätere Skizzieren! Die meisten Irrtümer über die Länge von Zeilen entstehen aus falschen Zeilenlinien. Man nimmt beim Skizzieren bestimmter Grade, wenn es sich nicht um reine Versalzeilen handelt, immer die Höhe des kleinen a ab; die Größe der Ober- und Unterlängen ist ohne Einfluß auf die Breite der Schrift.)

Die **Buchstabenabstände** müssen gleichmäßig gebildet werden. Parallelen dürfen nicht zu eng stehen: so soll der Raum zwischen i und n im Worte »in« nur wenig kleiner sein als der Abstand zwischen beiden Senkrechten des n. Sonst rückt

iltvwyxzköädqgbopc

esnmhrfßjüttffﬅ.,:;!?-

»Gemeine« 12345678

90 fotomechanisch cm

alte Regel, daß z. B. i-n nicht wesentlich enger stehen dürfen als die beiden Senkrechten im n, ist auch hier zu beachten. Alle Antiqua, auch diese Schrift, muß ziemlich offen dastehen. Die Zeilen sollen in dieser Schrift niemals ganz dicht zusammenrücken, sondern immer »durchschossen«, die Wortabstände aber enger sein als die Zeilenabstände.

Wenn wir die Kleinstaben (in verschiedenen Größen) beherrschen, nehmen wir die Großstaben aus unserer »Rustika« hinzu. Diese werden, wie in unserer Skelettschrift, ein wenig kleiner als die Oberlängen der Gemeinen geschrieben, da sie sonst zu groß wirken und stören.— Die einfache Kursiv von Seite 31 kann gleich nach dieser Schrift geschrieben werden.

13

linmhüöcedqpbrsäf ff ß j t tt ft v w y x z k g . , : ; ! ? „ " - &

1234567890 minuskel 800

Die Großstaben bilden die

Formen der Rustika · Konrad

18 **Schwabacher** (6)

Die sogenannte Schwabacher-Druckschrift ist aus der gotischen Verkehrsschrift abgeleitet, die schneller als die feierliche Textur geschrieben wurde und daher, im Gegensatz zum Gitter der Textur, einen Wechsel runder und gerader Striche zeigt. Die meisten Rundungen der Karlingischen Minuskel sind geblieben; sie bilden jedoch keine reinen Kreise, sondern werden oben und unten zugespitzt geschrieben. Der gotische Stil zeigt sich weiterhin in den gebrochenen aber einfachern Formen g, f, m, n, r, u und den Großstaben, die im Wesen denen der Textur gleichen, doch ein wenig flüssiger sind. Die Rundungen vieler Gemeinen und die einfachern Versalien machen die Schrift besser lesbar als die Textur und geben der Schrift eine große Lebendigkeit (siehe auch die Übersicht auf Seite 22).

Wir üben zunächst mit der Rundschriftfeder 2 (To 62) und mit Tinte die Gemeinen (das n auf 1½ Kästchen oder 3 Nonpareille), wozu wir mit Bleistift eine Hilfslinie in der Mitte zwischen zwei Linien des Heftes ziehen. Die Oberlängen wie b und die Versalien sollen dann etwas über zwei Kästchen (etwas über 2 Cicero) hoch sein, ebenso die Unterlängen. Zunächst schreiben wir die Kleinstaben, einzeln, dann zusammenhängenden Text nur aus solchen; dann folgen Einzelübungen der Großen, schließlich zusammenhängende Texte mit Kleinen und Großen. Die Ziffern werden genau wie in der lateinischen Minuskel (Seite 13) gebildet. Der Zwischenraum zwischen den Zeilen darf nur gering sein. Die Schwabacher muß dicht zusammenstehende Buchstaben mit geringem Wort- und geringem Zeilenabstand zeigen. Die späteren Übungen schreibt man mit schmäleren Federn in kleineren Größen.

Wer Zeit und Lust hat, kann nach den Übungen der Vorschrift die gotischen Verkehrsschriften der Seite 2), später die »Bâtarde« (am Fuße der Seite 20) nachschreiben. Ähnlich der deutschen gotischen Verkehrsschrift ist diese französische Schrift, wie der Name sagt, eine Mischform aus Textur und Karlingischer Minuskel, wie die Schwabacher. Sie gehört der gleichen Zeit an. Wir zeigen eine ihr nachgebildete Type, zu der bemerkt sei, daß die Formen H und L, wenn nicht falsch, doch mißverstanden, und V, W und Y neugebildete Formen sind. Wer die Type nachschreibt, verwende lieber \mathfrak{H}, \mathfrak{L}, \mathfrak{v}, \mathfrak{w}, \mathfrak{y}.

20 Punkt Alte Schwabacher. Schriftgießerei Genzsch & Heyse, Hamburg.

In einem schönen, fernen Reiche, von dem die Sage
ABCDEFGHIJKLMNOPQRSTUVWXYZ
abcdefghijklmnopqrstuvwxyzäöüfffffiflflffssfftßß& .,-:!?

Die Schwabacher-Type, um 1470 entstanden, ist noch den gotischen Schriftarten zuzurechnen, doch bereitet sie die Formen der Fraktur vor. Die Alte Schwabacher entspricht ziemlich genau den frühen Schwabachertypen, dagegen ist die Gewöhnliche Schwabacher eine blasse, verballhornte Form aus dem Ende des 19. Jahrhunderts, in der alle ursprünglichen Eigenheiten vermieden sind. Sie sollte in guten Drucksachen nicht vorkommen.

abcddefghijklmnoopqrſstuvwxy
33·ſſ ff ft . , : ; ' ſt ß tz fl ſi · !? ' & () 1470
ABCDEFGHJKLMNOPQ
RSTUVWXYZZ

Die Schwabacher gehört zu den
gotiſchen Schriftarten; ſie blieb aber
länger im Gebrauch als die Textur·

24 **Antiqua** (8)

Die Antiqua, eine Mischung der Kapitalformen mit der Karlingischen Minuskel, versieht die Minuskelformen mit gleichen oder ähnlichen Schraffen wie die Versalien, um den stilistischen Zwiespalt zwischen Versalien und »Gemeinen« zu mindern. Die Antiqua ist eine Erfindung der Renaissance und wird von den Schreibern gegen Ende des 15. Jahrhunderts aus der wieder aufgenommenen Karlingischen Minuskel entwickelt. Sie bildet die Vorlage für die ersten reinen Antiquatypen, für die Mediävalantiqua (siehe das geschichtliche Beispiel Seite 26).

Die Grundformen der Versalien sind die unserer »Rustika« (Seite 11), die der Gemeinen jene der »Lateinischen Minuskel« (Seite 13) Zunächst nehmen wir eine Rundschrifffeder $2^1/_2$ (=To $62^1/_2$) und schreiben damit die **n**-Größe auf 2 Kästchen (2 Cicero). Die Oberlängen sind $1^1/_2$ Kästchen (3 Nonpareille) höher, die Unterlängen fast ebensoviel länger. Später kann man mit schmäleren Federn kleiner schreiben. Immer aber soll die Antiqua zart, der Raum zwischen den Zeilen groß bleiben. Wir können gleich mit Tinte schreiben. Die Schraffen etwa des **I** sind straff waagerecht und kurz zu halten. Der schräge Ansatz, wie er etwa beim **i** oben und beim **h** oben erscheint wird mit einem schrägen Abstrich nach links begonnen. Dann schreibt man, ohne abzusetzen, einen schrägen hohlen Bogen nach rechts, setzt jetzt ab und schreibt von oben her den Senkrechten. Vergleiche das Beispiel nebenan. Die Antiqua setzt große Sorgfalt beim Schreiben voraus. Sie soll exakt, aber nicht gezwungen, sondern flüssig wirken. Alle Bogen (bei **n, m, h, u, c, d, a, g, p, r, s, f, ff, ß, j, U, C, G, S, J**) müssen,

sehr flach geschrieben werden; hohe Bogen würden optische Flecken ergeben und den Lauf der Zeile stören.

Die Abstriche bei **u, d** und **a** sind kleine, die des **l** und **t** dagegen große Bogen.

Die Versalien müssen wie in allen Schriften ein wenig kleiner geschrieben werden als die Oberlängen der Gemeinen. Die Ziffern gleichen denen der lateinischen Minuskel von Seite 13; nur die **ı** erhält unten eine Schraffe.

Durch leichte Schrägstellung und Engerführung läßt sich aus unserer Antiqua unschwer eine passende Kursiv entwickeln. Das Wort »und« der letzten Zeile der gegenüberstehenden Vorschrift zeigt ein Beispiel. Man übe aber vorher die einfache Kursiv von Seite 31.

Das historische Beispiel auf Seite 26 gibt eine schön geschriebene Buchseite wieder aus der Zeit, als man die karlingische Minuskel zu neuem Leben erweckte. Sie zeigt besonders edle Verhältnisse des Zeilenzwischenraums und der Ränder.

So schreibt man den Kopf oben bei **i** und **h**:

inmhulocdqeapbrsgfffftttt·

vwxyjzkß·,:;-!? 1500

ILHEFTUOQCGDSJJPB

RKVWAXZYNM

Antiqua besteht

aus Versalien *und* Gemeinen

『식자공을 위한 서법』 본문과 뒤표지. 1931년. A5.

Der moderne Mensch hat tägl
ich eine Unmenge von Gedr
ucktem aufzunehmen, das,
bestellt oder umsonst, ihm in
s Haus geliefert wird und ihm
außerhause in den Plakaten,
Schaufenstern, der Wanders
chrift usw. entgegentritt. Die
neue Zeit unterscheidet sich

man verwerfe das wort vaterland, und
viele stille und edle taten des menschen-
freundes fallen weg, viele steine, die er
trug, weil das wort vaterland darauf-
stand, schüttelt er ab, er tritt auf die la-
sten die er vorher mit patriotischem stolz
auf sich nahm. man verwerfe das wort

52e

FREIBERGER.

치홀트가 뮌헨에서 가르친 학생의 서법 습작.

그래픽직업학교 학보(1930/31년, 3/4호)에 실린
치홀트의 글 「가장 중요한 역사적 서체」 본문.

20 Punkt Original Baskerville. Schriftgießerei D. Stempel AG, Frankfurt a. M.

In einem schönen fernen Reiche, von welchem die Sage
ABCDEFGHIJKLMNOPQRSTUVWXYZ
abcdefghijklmnopqrstuvwxyzßäöü!?&1234567890

20 Punkt Original Baskerville-Kursiv. Schriftgießerei D. Stempel AG, Frankfurt a. M.

In einem schönen fernen Reiche, von welchem die Sage lebt, daß
ABCDEFGHIJKLMNOPQRSTUVWXYZ AJKNTV
abcdefghijklmnopqrstuvwxyzßäöü!?&1234567890

20 Punkt Didot-Antiqua. Um 1800 entstanden. Schriftgießerei D. Stempel AG, Frankfurt a. M.

In einem schönen fernen Reiche, von welchem die Sage lebt
ABCDEFGHIJKLMNOPQRSTUVWXYZ
abcdefghijklmnopqrstuvwxyzßäöü!?&1234567890

20 Punkt Didot-Kursiv. Um 1800 entstanden. Schriftgießerei D. Stempel AG, Frankfurt a. M.

In einem schönen fernen Reiche, von welchem die Sage lebt
ABCDEFGHIJKLMNOPQRSTUVWXYZ
abcdefghijklmnopqrstuvwxyzßäöü!?&1234567890

20 Punkt Bodoni-Antiqua. Bauersche Gießerei, Frankfurt a. M.

In einem schönen, fernen Reiche, von welchem die Sage
ABCDEFGHIJKLMNOPQRSTUVWXYZ 1234567890
abcdefghijklmnopqrstuvwxyzchckfffiflßäöü.,-?!*†§&()

20 Punkt Bodoni-Kursiv. Bauersche Gießerei, Frankfurt a. M.

In einem schönen fernen Reiche, von welchem die Sagen
ABCDEFGHIJKLMNOPQRSTUVWXYZÄÖÜ†!§&*
abcdefghijklmnopqrstuvwxyz ckfffiflß äöü 1234567890

20 Punkt Walbaum-Antiqua. Schriftgießerei H. Berthold AG, Berlin.

In einem schönen, fernen Reiche, von welchem die
ABCDEFGHIJKLMNOPQRSTUVWXYZ 1234567890
abcdefghijklmnopqrstuvwxyzfffifläöü (.,:;!?'-«») abcd

20 Punkt Walbaum-Kursiv. Schriftgießerei H. Berthold AG, Berlin.

In einem schönen, fernen Reiche, von welchem die
ABCDEFGHIJKLMNOPQRSTUVWXYZ (.,:;!?'-)
abcdefghijklmnopqrstuvw.xyzfffifläöü 1234567890

Tschichold

Unterscheidungsmerkmale der wichtigsten Schriftarten

Gotisch: Alle Rundungen in den Gemeinen gebrochen.

adovs

Schwabacher: Link- und rechtseitige Rundung bei

adovs

Fraktur: Halb rund, halb gebrochen.

adovs

Mediäval: Schräge Ansätze, bzw. schräger vermittelter Druck bei

lijmnrep

Französische Antiqua: Nur rechtwinklige Ansätze; Druck in den Bogen senkrecht, kaum vermittelt.

lijmnrep

Tschichold

Ordnung in der Setzerei

Mitunter ist es nötig, über scheinbar Selbstverständliches zu sprechen, weil merkwürdigerweise gerade das Alltägliche zuerst in Gefahr gerät, vergessen zu werden.

Die Setzerei ist kein Geschäftsunternehmen, hinter dem die konkreten Begriffe Gewinn und Verlust stehen. Als wichtiger Teil des Betriebes aber beeinflußt sie die Bilanz günstig oder ungünstig, kann im übertragenen Sinne rentabel sein oder nicht. Daß sie es nicht ist, hört man leider nur allzuoft, und der Eingeweihte weiß, daß diese Klage vielfach berechtigt ist. Es gibt mancherlei Ursachen hierfür, die außerhalb der Setzerei liegen. Es gibt aber auch eine Menge Dinge innerhalb der Setzerei, deren Nichtbeachtung ihre Produktivität ungünstig beeinflußt. Kein gewissenhafter Betriebsleiter wird sich, vielleicht im glücklichen Besitz ständiger Massenauflagen, mit der Erkenntnis zufrieden geben, daß die Setzerei unrentabel arbeitet, sondern im Gegenteil energisch darauf hinarbeiten, das zu ändern.

Das Erstrebenswerte bei der Setzerei wie beim Gesamtbetrieb ist: Qualität und Wirtschaftlichkeit. Bekanntlich läßt sich sehr leicht das eine auf Kosten des anderen erzielen, also Qualität auf Kosten der Wirtschaftlichkeit und umgekehrt. Daß diese Methode bequem, aber verderblich ist, braucht kaum betont zu werden. Man muß also auch bei mangelnder Rentabilität das gute Niveau seiner Leistungen zu behaupten versuchen und die Abhilfe in anderen Dingen suchen.

Das Wichtigste ist in jedem Falle die richtige Disposition. Wo schlecht disponiert wird, wo die auszugebende Arbeit ständig falsch gewertet wird, wo die Möglichkeiten der Setzmaschine nicht erkannt oder überschätzt werden, wo Personalstand und Bestand an Aufträgen dauernd sich im Mißverhältnis befinden, so daß entweder mit teuren Überstunden gearbeitet wird oder lange Wochen mit unproduktiver Arbeit gefüllt werden, ist ein befriedigender Abschluß nicht zu erwarten. Immerhin sind Mißstände in der Disposition leicht erkennbar und deshalb nicht übermäßig zu fürchten, weil sie sich ziemlich unmittelbar auswirken.

Schwieriger ist es schon, die unproduktiven Stunden herauszufinden und von dieser Seite aus das Problem „Wirtschaftlichkeit" in Angriff zu nehmen. Zur Erfassung der wirklich unproduk-

480

Din A 4 = 210 × 297

Jan Tschichold: **Typografische Entwurfstechnik**

Din A 5 = 148 × 210

Din A 6 = 105 × 148

Din A 7 = 74 × 105

Din A 8 = 52 × 74

6

4|6 Punkte
Unsere Kultur von den frühesten Zeiten bis in die Gegenwart
WISSENSCHAFT IM DIENSTE DES SEEVERKEHRS

5|6 Punkte
Die Harmonie und Charakteristik der Druckfarben
JAHRESBERICHT DER REEDEREIEN

6 Punkte
Internationale Sport- und Spiel-Ausstellung
ERFINDUNGEN DER ELEKTROTECHNIK

8 Punkte
Rheinischer Verkehrsverein Bingen
DIE WANDLUNG DER STILE

9 Punkte
Statistik der deutschen Industrie
BAYERISCHE MOTOREN

12 Punkte (10 Punkte nebenan)
Führer durch den Spessart

14 Punkte
Lichtreklame in Mainz

16 Punkte
Neuere Musikwerke

24 Punkte (20 Punkte nebenan)
Gewerbebank

28 Punkte
Naturkunde

36 Punkte
Hamburg

48 Punkte
Botanik

60 Punkte
Dachs

72/60 Punkte
Form

84/72 Punkte
Köln

20 Punkte

Werkstätte für moderne Dekoration
Überseedienst Hamburg-New York
BREMEN . COLUMBUS . EUROPA

10 Punkte

Die Reform der geltenden amtlichen Rechtschreibung wird immer dringlicher von weiten Volkskreisen gefordert. Mit wenigen Ausnahmen ist jeder von der Notwendigkeit einer durchgreifenden UMFRAGE ÜBER DIE REFORM DER RECHTSCHREIBUNG

Werkstätte für moderne Dekoration
Überseedienst Hamburg-New York
BREMEN . COLUMBUS . EUROPA

Die Reform der geltenden amtlichen Rechtschreibung wird imme dringlicher von weiten Volkskreisen gefordert. Mit wenigen Ausnahmen ist jeder von der Notwendigkeit einer durchgreifenden UMFRAGE ÜBER DIE REFORM DER RECHTSCHREIBUNG

Figurenverzeichnis (10 Punkte)

abcdefghijklmnopqrstuvwxyzäöüchckffflfiflß &.,-:;-!?('«»§†*
ABCDEFGHIJKLMNOPQRSTUVWXYZÄÖÜ 1234567890

Den 20-Punkt-Grad der **halbfetten Grotesk** können wir nicht mehr wie die magere Grotesk aus einfachen Strichen zusammensetzen. Wir müssen jeden Zug aus etwa 2 Strichen «aufbauen», die wir neben-, fast übereinander setzen. Wir wollen bemüht sein, mit möglichst wenig Strichen auszukommen. Wenn wir die Vorlage nachskizziert und einige andere Wörter dargestellt haben, wollen wir einmal versuchen, den 20-Punkt-Grad ohne Linien zu skizzieren. Wenn eine Zeile beendet ist, ziehen wir **aus freier Hand** die beiden Hauptlinien darüber. Dem Anfänger fällt es natürlich schwerer, gleich die richtige Größe des «Bildes» zu treffen, selbst wenn er wie hier eine gedruckte Zeile der gemeinten Größe vor sich hat. Aber man muß dahin kommen. Vor allem aber muß man sich hüten, die Schrift so offen darzustellen, daß man sie in der Ausführung sperren müßte.

Den 10-Punkt-Grad der halbfetten Grotesk kann man entweder mit ziemlich festen, **einfachen** Strichen und dem Bleistift Nr. 2 skizzieren oder aber mit dem härtern Stift Nr. 3 **aufbauen.** Wir verfahren sonst wie bisher.

Bei der **dreiviertelfetten Grotesk** verfahren wir ähnlich wie beim 20-Punkt-Grad der halbfetten. Nur genügen hier in den größern Graden nicht mehr zwei Striche für jeden Zug, sondern wir müssen (mit dem Bleistift

Dreiviertelfette Futura . Bauersche Gießerei, Frankfurt am Main

20 Punkte

Schillers Briefwechsel mit Goethe
Dramaturgie des Schauspiels
BUCHGEWERBEHAUS LEIPZIG

12 Punkte

Ein großer Teil der Befürworter der Kleinschrift, Einschrift
oder Fließschrift (wie das Kind heißen soll, spielt jetzt
keine Rolle; nennen wir es Kleinschrift) geht mit
DIE KLEINSCHRIFT ALS WIRTSCHAFTLICHER FAKTOR

Schillers Briefwechsel mit Goethe
Dramaturgie des Schauspiels
BUCHGEWERBEHAUS LEIPZIG

Ein großer Teil der Befürworter der Kleinschrift, Einschrift
oder Fließschrift (wie das Kind heißen soll, spielt jetzt
keine Rolle; nennen wir es Kleinschrift) geht mit
DIE KLEINSCHRIFT ALS WIRTSCHAFTLICHER FAKTOR

Figurenverzeichnis (12 Punkte)

abcdefghijklmnopqrstuvwxyzäöüchck ffflß &.,-:;·!?('«»
ABCDEFGHIJKLMNOPQRSTUVWXYZ 1234567890 §†*

Nr. 2 oder Nr. 1) je etwa drei Striche machen. Man kommt natürlich manch-
mal mit zweien aus, hin und wieder braucht man aber auch vier.

Der 12-Punkt-Grad verlangt als kleiner Grad wieder einen härtern Stift:
Nr. 3. Wir probieren nun immer öfter, ohne vorgezogene Linien zu skiz-
zieren. Erst die Grade, mit denen wir durch die Übungen schon bekannt
geworden sind, dann auch andere, kleine und große.

Die **großen Grade** aller Fetten kann man selbstverständlich nicht in
einfachen Strichen skizzieren, auch nicht mit den sogenannten Zimmer-
mannsstiften. Diese ergeben ein viel zu rohes, dazu ganz unrichtiges
Bild. Ebenso unzweckmäßig ist es, große Grade der Grotesk mit einer
Breit- oder gar einer Redisfeder darzustellen. Es ist sehr umständlich,
und ein annähernd richtiges Schriftbild kann auf diese Weise nicht zu-
stande kommen. Man muß sie alle (ausgenommen die magern Grade bis
36 Punkt) mit dem weichsten Bleistift, Nr. 1, aufbauen. Doppelte und drei-
fache Striche genügen hier nicht mehr. Wir setzen für jeden Buchstaben-
teil soviel normale Striche dicht zusammen, bis die richtige Fette erreicht
ist. Bei den großen Graden ist es auch richtiger, das Maß des gemeinen a
oder n abzunehmen und die beiden Hilfslinien zu ziehen, damit unsere
Skizze den wirklichen Lauf der Schrift möglichst genau trifft.

6 Punkte

Kleine philosophische Schriften in 3 Bänden
AUS DER SÄCHSISCHEN SCHWEIZ

8 Punkte

Atelier für moderne Raumkunst
ELEKTRIZITÄTSWERK

9 Punkte

Gesellschaft für Meteorologie
UNIVERSITÄT FRANKFURT

10 Punkte

Deutsches Museum München
MARTINSWAND

14 Punkte (12 Punkte nebenan)

Handel und Gewerbe
LABORATORIUM

16 Punkte

Akademie in Berlin
MALEREI

24 Punkte (20 Punkte nebenan)

Setzmaschine

28 Punkte

Monument

36 Punkte

Fahrplan

48 Punkte

Dichter

60 Punkte

Kunst

72/60 Punkte

Seite

84/72 Punkte

Bad

『타이포그래피 레이아웃 기법』을 위해 투사지에
그린 스케치. 1932년경.

각 종이에 이렇게 적혀 있다. "수정하지 마시오!"
센티미터당 **60**선 망점으로, 똑같은 크기로
복제하라는 지시도 있다.

Ja nicht retuschieren!
2 Nutzgruppe ohne Ränder...

Der große Irrtum unserer Zeit beruht
nun darauf, daß viele meinen
GOLDSCHMIEDEKUNST

Ergreifender noch als diese mehr passiv erlittenen Schicksale
sind die Kämpfe derjenigen, die *mit aller Kraft* versuchen, sich
allen Widerständen zum Trotz durchzusetzen. Da ist der Sohn
eines stellungslosen Ingenieurs, der als Aushilfsschreiber
NEUE FRANZÖSISCHE KUNST IN LONDON

Pariser Jagdausstellung
Scheibenschießen
HUBERTUS TREIBEN

Die Begriffe körperlicher Schönheit sind stark verwirrt. Die
Formen des menschlichen Körpers, der den schönheitlichen
Höhepunkt der menschlichen Schöpfung repräsentieren soll,
sind dem größten Teil der Menschheit fremd
DR. STEINTAL: KÖRPERKULTUR EINST UND JETZT

... Ja nicht retuschieren!
Originalgröße Raster 60 Linien

Drei Bücher für den Kunstfreund
Photos von Moholy-Nagy
ÜBER DIE INDISCHE KULTUR

Lautstark wie ein dynamischer und dennoch kann man diesem in neuen
Induktions-lautsprechern stammenlang lauschen, ohne durch Härten der
Wiedergabe zu ermüden. Es ist mit diesem System ein solcher Grad
natürlicher und weicher Wiedergabe erreicht worden
UNIVERSAL-TONSYSTEM ALS KOMPLETT-LAUTSPRECHER

Wanderfahrt nach Koblenz
Sonnabend, den 10. Mai
Treffpunkt: Thüringer Hof

Das Kleinste die erste und mächtigste Schule des Charakters. Hier
erhält der Mensch seine feste oder fehlerhafte Erziehung; denn hier
werden all die Grundsätze paret Abendmann aufgenommen, hier uns
durch das reifere Alter begleitet und erst mit unserem Leben endigt

8

6 Punkte
Literarische Gesellschaft Ludwigshafen
BUCHGEWERBE IN NORDAMERIKA

8 Punkte
Gewerbebank in Königsberg
NORDDEUTSCHLAND

10 Punkte
Ausstellung in Düsseldorf
GEBRAUCHSGRAPHIK

14 Punkte (12 Punkte nebenan)
Frankfurt am Main
BUCHHANDEL

16 Punkte
Schreibmaschine
TANZSCHULEN

24 Punkte (20 Punkte nebenan)
Oberitalien

28 Punkte
Anatomie

36 Punkte
Moldau

48 Punkte
Blüten

60 Punkte
Harz

72/60 Punkte
Lied

84/72 Punkte
Zoll

20 Punkte
Zeitschrift für Maschinenbau
Reklame im Wandel der Zeit
DEUTSCHE TEXTILINDUSTRIE

12 Punkte
Zu den reizvollsten, jedoch auch schwierigsten
Aufgaben gehören die Innenaufnahmen. Wie
oft schon kam der Wanderer auf einer Fahrt
NEUE STRÖMUNGEN IN DER PHOTOGRAPHIE

Zeitschrift für Maschinenbau
Reklame im Wandel der Zeit
DEUTSCHE TEXTILINDUSTRIE

Zu den reizvollsten, jedoch auch schwierigsten
Aufgaben gehören die Innenaufnahmen. Wie
oft schon kam der Wanderer auf einer Fahrt
NEUE STRÖMUNGEN IN DER PHOTOGRAPHIE

Figurenverzeichnis (12 Punkte)

abcdefghijklmnopqrstuvwxyzäöüchckfffifiß
ABCDEFGHIJKLMNOPQRSTUVWXYZ ÄÖÜ &!?
1234567890 .,-:;·('«»§†*

Ganz fette Schriften, wie diese, skizziert man nur mit den weichsten Stiften, also mit Nr. 2 oder Nr. 1. Die härtern ergeben ein graues Bild und damit eine falsche Wirkung. Hier brauchen wir bei jedem Buchstaben verhältnismäßig Striche, sonst aber setzen wir jeden Zug wie bisher zusammen. Keinesfalls darf man etwa ins Konturieren verfallen, also in den größern Graden zuerst den Umriß der Buchstaben angeben und diesen nachher ausfüllen. Das ergibt immer eine falsche, weil unverstandene Form. Wer einmal Schrift geschrieben hat, wird wohl gar nicht erst darauf kommen. Wir üben die fette Grotesk in gleicher Weise wie die dreiviertelfette.

Vor allem soll die Skizze deutlich zeigen, ob halbfette oder fette oder magere Schrift gemeint ist. Darum wollen wir jetzt einmal versuchen, einen neuen Text in einem oder zwei beliebigen Graden **in gemischter Schrift** zu skizzieren, also etwa 8 Punkt mager mit halbfetter, 16 Punkt dreiviertelfett mit fetter (wenn möglich aus der Vorstellung heraus, ohne Musterbeispiel). Man soll dann unbedingt erkennen können, welcher Grad und welche Fette gemeint sind.

Regeln für die Gestaltung des Akzidenzsatzes

Man liest das Manuskript sorgfältig und überlegt, aus welcher Entfernung die Zeilen gelesen werden sollen. Dann bestimmt man, unter Berücksichtigung des Formats, die Schriftgrößen. Plakate verlangen andere Grade als Zeitungsanzeigen, diese andere als das Buch. Die Grade müssen genau nach der verhältnismäßigen Wichtigkeit des Textinhaltes gewählt werden. Jedoch sollen in der Regel nicht mehr als höchstens vier Grade verwendet werden. Zwei Grade wirken meist langweilig und erlauben nur selten eine wirkliche optische Ordnung. Drei Grade sind als Normalzahl der verwendeten Schriftformen anzusehen. Kursiven vorhandener Grade zählen dabei nicht besonders. Man kann die Wertunterschiede sowohl durch genügend abweichende Größen (ältere Satzweise), wie durch abweichende Fetten deutlich machen. **Abweichende Fette ist deutlicher und daher moderner.** Fortlaufenden Text aus zarter oder gewöhnlicher Grotesk zeichnet man am besten durch fettere Grotesk aus. Man beschränke sich dabei möglichst auf **eine** abweichende Fette. Antiqua zeichnet man mit Kursiv oder halbfetter Antiqua (in manchen Fällen mit beiden zugleich) aus. Sperrung als Auszeichnung lateinischer Schriften ist eigentlich nur angängig, falls keine geeignete fettere Grotesk oder, bei Antiqua, keine passende Kursiv oder halbfette Antiqua da ist. Dagegen ist es üblich, Fraktur zunächst durch Sperrung auszuzeichnen.

Die Wertabstufung der Teile

Als Norm auch der wichtigsten Zeilen ist der ungesperrte Satz aus Groß- und Kleinbuchstaben anzusehen. Er ist am besten lesbar und läßt sich am schnellsten einwandfrei herstellen. In den kleinern Graden der Antiqua ist ein «Ausgleichen» zu eng stehender Figuren nötig (II, If und ähnliche Fälle mit langen Parallelen). Dagegen fordern die größern Grade nicht weniger Schriften ein gewisses Ausgleichen. Es ist zwar nicht so dringlich wie bei Versalzeilen, aber wünschenswert und notwendig bei feinern Arbeiten, wie Briefbogen, Buchtiteln, feinen Prospekten und dergleichen. Hier ist als Regel anzusehen, daß etwa n-i nicht dichter zusammenstehend erscheinen dürfen, als die beiden Striche des n:

Die Grundregel über die Satzweise

nicht ausgeglichen
ausgeglichen

Im nicht ausgeglichenen Wort fallen die Öffnungen in n, c, g heraus, während sie im ausgeglichenen unauffällig geworden, neutralisiert sind. **Versalzeilen** sollte man **nur in ganz besonderen Ausnahmefällen** verwenden. Sie **müssen** sorgfältig «ausgeglichen» gesetzt werden. Bei den Graden bis zu 8 Punkt kann man darüber hinwegsehen, falls es sich nicht um einzeln stehende Zeilen (wie auf Privatbriefen, Besuchskarten und dergleichen) handelt. Aber besser vermeidet man Versalzeilen aus so kleinen Graden ganz. Ebenso unschön wie unausgeglichene Versalzeilen sind auseinandergezogene Versalzeilen. Sie sind vor allem schwer lesbar, da man sie buchstabieren muß.

Die drei Ausnahmefälle, in denen man auch Versalien verwenden **kann** (nicht muß), sind diese:

Versalien?

1. Sehr kurze Wörter (mit weniger als 5 Staben), besonders solche mit lauter verschiedenen oder gar verschiedenformigen Zeichen.
2. Kurze Wörter mit schiefem oder sonst ungünstigem Umriß, in denen etwa ein Versal einem Buchstaben mit Unterlänge am Schluß gegenübersteht, wie Hang oder Wiese. (3. Fall auf der nächsten Seite!)

12

Der Blick muß von einer Gruppe zur anderen geführt werden. Das soll nicht mit Linien bewirkt werden, sondern die Stellung der Gruppen muß so sein, daß der Blick **zwangsläufig** von der einen zur andern gleitet. Ein bloßes Untereinander genügt nicht immer:

In dem ersten der obigen Schemen, in welchen Linien für Zeilen gesetzt sind, liegt Zeile 1 wohl **über** Zeile 2. Der Blick soll natürlich von Zeile 1 zu den Zeilen 2, 3 und 4 gleiten. Er tut es aber nicht, sondern fängt bei 2 an und geht dann zu 3 und 4. Die Zeile 1 wird «geschnitten», übersehen. Man kann nun den Blick entweder durch eine deutliche Höherstellung von 1 zuerst auf 1, dann auf 2 lenken (Schema II), oder man legt, wenn es der Sinn des Textes erlaubt, eine Linie zwischen 1 und 2, die «oben» und «unten» herstellt (Schema III). Dann liest man erst das Obenstehende, dann das Darunterliegende. Oder man rückt 1 weiter nach links (Schema IV). Es gibt auch noch andere Wege. Der Blick gleitet lieber von links nach rechts als umgekehrt. Die Gegenbewegung (von links oben nach rechts unten) empfindet man deutlicher als Zwang; man kann sie aus diesem Grunde unter Umständen vorziehen.

Aufbauelemente

Den Gruppen verwandt sind die Aufbauelemente. Dieser Sammelbegriff faßt die Schrift- und die Fettigkeitsgrade, die Gruppen als Zusammenhänge, Fotos und andere Bilder, Linien und Farbgruppen zusammen. Von diesen Elementen gilt das gleiche wie von den Schriftgraden und den Gruppen: man soll im allgemeinen nicht mehr als drei bis vier anwenden. Sonst wird der Aufbau leicht unklar. Verfeinerungen soll sich nur der Geübte erlauben.

Bildsatz?

Schriftzeilen aus sogenanntem Bildsatz sind **kein** Wirkungsmittel des Setzers. In äußerst seltenen Ausnahmefällen können sie wohl an Stelle richtiger Schrift verwendet werden, etwa wenn es an einem passenden Grade mangelt. Wer sie verwendet, sollte aber alle Extravaganzen der Form meiden. Jedenfalls sollte man es nicht probieren, ohne sich mit den Gestaltungsfragen der Schrift eingehend beschäftigt zu haben.

Fortsetzung der Skizzierübungen

Man unterscheidet zwei Hauptarten der Antiqua: die ältere oder Mediäval-Antiqua — mit schrägen Ansätzen bei l, i, j, n, m und r und einer im allgemeinen weichern Linienführung — und die jüngere oder französische Antiqua — mit durchweg waagrechten Schraffen und geometrisierter Form. Die nächste Seite zeigt die **ältere Antiqua** in einer ihrer reinsten Formen, der Garamond-Antiqua. Von der Grotesk unterscheiden sich die Antiquaschriften durch den Wechsel stärkerer und schwächerer Striche und die Schraffen. Beides muß auch in der Skizze einigermaßen zum Ausdruck kommen. Weniger wichtig ist es, daß auch die besonderen Eigenschaften

20 Punkte

Der große Irrtum *unserer Zeit* beruht
nun darauf, daß viele meinen
GOLDSCHMIEDEKUNST

12 Punkte

Ergreifender noch als diese mehr passiv erlittenen Schicksale
sind die Kämpfe derjenigen, die *mit aller Kraft versuchen*, sich
allen Widerständen zum Trotz durchzusetzen. Da ist der Sohn
eines stellungslosen Ingenieurs, der als Aushilfsschreiber
NEUE FRANZÖSISCHE KUNST IN LONDON

Der große Irrtum *unserer Zeit* beruht
nun darauf, daß viele meinen
GOLDSCHMIEDEKUNST

Ergreifender noch als diese mehr passiv erlittenen Schicksale
sind die Kämpfe derjenigen, die *mit aller Kraft versuchen*, sich
allen Widerständen zum Trotz durchzusetzen. Da ist der Sohn
eines stellungslosen Ingenieurs, der als Aushilfsschreiber
NEUE FRANZÖSISCHE KUNST IN LONDON

Figurenverzeichnis (12 Punkte)

abcdefghijklmnopqrstuvwxyzäöüchck ff fi fl ft ffi ffl ft ft ß &
ABCDEFGHIJKLMNOPQQURSTUVWXYZÄÖÜÆŒ
abcdefghijklmnopqrstuvwxyzäöüchck ll ff fi fl ffi ffl ß ßt & &
ABCDEFGHIJKLMNOPQRSTUVWXYZÄÖÜ Qu QU
ABCDEGJMNPQuRTÆŒ m n t z.,-;:!?) ([†§'„ "»«
1234567890 - 1234567890 - *1234567890* - *1234567890*

der Mediäval klar erscheinen. In den kleinern Graden ist dies ohnehin
schwer zu erreichen. Selbstverständlich ist es besser, wenn größere skiz-
zierte Grade schon zeigen, daß eine Mediäval gemeint ist.

Wir setzen also (etwa mit dem Stift Nr. 2) die Buchstaben aus einzelnen
Strichen, ähnlich wie die halbfette Grotesk, zusammen, wobei wir darauf
achten, daß die Striche senkrecht betont sind. Es kommt nicht darauf an,
daß jeder Buchstabe seine sämtlichen Schraffen erhält. Andeutungen ge-
nügen. Neu ist hier die Kursiv, eine schräge, enge, aus der Handschrift
abgeleitete Type, die als Auszeichnung verwendet wird.

6 Punkte

Da das Leben *Wilhelm Raabes* durch die unermüd-
liche Arbeit seiner Freunde erforscht ist
AUSZUG AUS DER RAABE-FESTSCHRIFT

7 Punkte

Anthologien können eine künstlerische Idee, ein
kulturelles Thema oder die bloße, sehr
SOCIETÄTS-VERLAG FRANKFURT-M

8 Punkte

In der Kleinoktavausgabe von *Siegmund
Freuds* Schriften sind jetzt erschienen
SCHICKSAL EINER OBERPRIMA

9 Punkte

Siebzehn *junge Menschen* in feierlich
dunklem Anzug stehen auf
GYMNASTIK-UNTERRICHT

10 Punkte

Die Bilanz der *Werftindustrie* für
das vergangene Jahr zeigt

14 Punkte

Auf einer Hebrideninsel
westlich Schottlands

16 Punkte

Der *bedeutende* Faktor
ist die Beleuchtung

20 Punkte

Kurzstreckenlauf

24 Punkte

Domrestaurant

36 Punkte

Inkunabel

48 Punkte

Einkauf

60 Punkte

Nadel

72 Punkte

Herd

『타이포그래피 레이아웃 기법』 본문. 1932년. A4. 치홀트는 활자를 스케치하면서 프락투어체를 홀대하지 않았다. 본문에서 치홀트는 다음처럼 주장했다. "프락투어체로 글을 조판하는 식자공은 매우 정확하게 스케치를 해야 한다. 익숙해질 때까지 프락투어체의 형태를 공부할 것을 조언한다. 하지만 오늘날 프락투어체를 사용하는 대부분의 사람들은 그 형태를 거의 이해하지 못한다(일례로, 기억만으로 프락투어의 V를 그릴 수 있는가?)."

16

Walbaum-Fraktur . Schriftgießerei H. Berthold AG, Berlin

6 Punkte
In den Diskussionen über die Belebung der Erwerbs: losigkeit spielt die Frage der Doppelverdiener eine ganz besondere Rolle. In der letzten Zeit haben sich die Vor: schläge über ihre Ausschaltung aus dem Erwerbsleben zu gesetzgeberischen Maßnahmen entwickelt

8 Punkte
Erst in den letzten Jahren ist sich die Fotografie der in ihr selbst liegenden technischen Möglich: keiten zur zeitgemäßen Bildgestaltung in einem größeren Umfange bewußt geworden

9 Punkte
Im allgemeinen gehört es zur Tragik der Kalender, daß sie ein Jahr lang geschätzt, dann aber zum Wegwerfen reif sind

10 Punkte gr. Bild
In der modernen Satzgestaltung hat sich die erfreuliche Wandlung zu einem klareren Ausdruck ergeben

12 Punkte gr. Bild
Unser Räumungs=Ausverkauf Kaufhaus des Nordens

14 Punkte kl. Bild
Baumwollernte in Indien Fahrten und Abenteuer

14 Punkte gr. Bild
Technik des Rundfunks Kurzwellensender

16 Punkte
Zoologischer Garten

20 Punkte
Werbefachmann

28 Punkte
Sturmvogel

36 Punkte
München

48 Punkte
Budget

Auf Wunsch sind auch die Grade 5 Punkte, 8 Punkte kl. Bild, 10 Punkte kl. Bild u. 12 Punkte kl. Bild lieferbar

Größere Grade sind in der Walbaum - Fraktur nicht vorhanden

28 Punkte
Wanderfahrt nach Koblenz Sonnabend, den 10. Mai Treffpunkt: Thüringer Hof

12 Punkte gr. Bild
Das Heim ist die erste und wichtigste Schule des Charakters. Hier erhält der Mensch seine beste oder schlechteste Erziehung; denn hier werden all die Grundsätze jenes Benehmens aufgenommen, das uns durch das reifere Alter begleitet und erst mit unserem Leben endigt

Wanderfahrt nach Koblenz Sonnabend, den 10. Mai Treffpunkt: Thüringer Hof

Das Heim ist die erste und wichtigste Schule des Charakters. Hier erhält der Mensch seine beste oder schlechteste Erziehung; denn hier werden all die Grundsätze jenes Benehmens aufgenommen, das uns durch das reifere Alter begleitet und erst mit unserem Leben endigt

Figurenverzeichnis (12 Punkte, gr. Bild)

abcdefghijklmnopqrsſtuvwxyzchckſſfffifliſiſſtſttz (.,-;:!?=„)
ABCDEFGHIJKLMNOPQRSTUVWXYZ 1234568790

Die **Fraktur** ist ursprünglich eine Breitfederschrift und daher mit einem spitzen Stift nur dann zu skizzieren, wenn man durch Schriftschreiben die Ursachen ihrer Formgebung erkannt hat. Wer Fraktur setzt, sollte allerdings imstande sein, sie auch einigermaßen richtig zu skizzieren. Ihm ist zu raten, die Formen der Fraktur bis zur vollen Geläufigkeit zu studieren. Die meisten allerdings, die heute Fraktur verwenden, verstehen von ihrer Form so gut wie nichts. (Können Sie zum Beispiel ein Fraktur-V aus dem Kopf zeichnen?) Und das ist der beste Beweis dafür, daß diese Schrift abgestorben ist. Damit ist nichts gegen ihre Schönheitswerte gesagt. Wir können ja auch griechische und chinesische Schrift schön finden, ohne den Wunsch zu haben, diese Schriften für uns zu benützen.

491

28 Punkte

Gartenblumen aller Art Dahlien in 43 Sorten Rosen, Petunien, Nelken

12 Punkte

Es ist ein Gebot der Klugheit, geistige Nahrung nur aus erster Hand zu nehmen. Der Körperkultur folgt die Pflege der Seele und des Geistes. Man begreift heute, nur dann ist die Gesundung des Lebens möglich

Gartenblumen aller Art Dahlien in 43 Sorten Rosen, Petunien, Nelken

Es ist ein Gebot der Klugheit, geistige Nahrung nur aus erster Hand zu nehmen. Der Körperkultur folgt die Pflege der Seele und des Geistes. Man begreift heute, nur dann ist die Gesundung des Lebens möglich

Figurenverzeichnis (16 Punkte)

abcdefghijklmnopqrsstuvwxyz chckflßtz ABCDEFGHJKLMNOPQRS TUVWXYZ (.-,:!;'?„,*) 1234567890

Wenn man die Fraktur im Akzidenzsatz verwenden und dafür Skizzen machen will, so müssen die eigentümlichen Formen der Fraktur auch in der Skizze erscheinen, denn man kann nicht ohne weiteres statt Fraktur die ganz andere Grotesk einsetzen. Mindestens müssen die Schlagzeilen das Formgepräge der Fraktur andeuten. Die kleineren Zeilen dagegen braucht man wohl kaum in Fraktur zu skizzieren, da ja der Gesamteindruck eines Satzes und einer Skizze von den Schlagzeilen bestimmt wird. Man darf jene also auch in Grotesk darstellen.

Die fette Fraktur gehört als Auszeichnung zur Fraktur wie die fette Antiqua zur französischen Antiqua. Sie ist auch zur gleichen Zeit entstanden (vor ungefähr 100 Jahren). Dank ihren starken Schwarzweißgegensätzen wirkt sie verhältnismäßig modern. Daß sie auf eine Federform zurückgeht, merkt man ihr nicht überall mehr an. Sie ist also schon eine « gezeichnete » Schrift. Man kann sie daher auch nicht mehr richtig mit der Feder schreiben, wenigstens nicht die Großbuchstaben. Am meisten wird sie im Zeitungssatz verwendet, doch kann man sie auch im feineren Akzidenzsatz gebrauchen, wenn man sie gegen leichtere Schriften (passende Fraktur, französische Antiqua, magere Grotesk) stellt. Als Grundschrift ist sie nur ausnahmsweise geeignet. — Man übe beide Schriften in der bekannten Weise.

5 Punkte

Die prächtigen Künste werden durch die Kultur, die uns unsere Heimstätten nett herrichten und darin bleiben läßt, gelehrt; die Künste werden durch

6 Punkte

Unter den Gründen, denen das alte Kunsthandwerk seine Blüte verdankte, spielt die Stetigkeit eine wichtige Rolle

7 Punkte

An den waldigen Ufern des Orinoco, waren Tierfiguren und Sonnenbilder in Felsen eingehauen gefunden

8 Punkte

Edel sei der Mensch, hilfreich und gut! Denn das allein unterscheidet ihn von allen Wesen die wir

9 Punkte

Vor uns liegt das aufgeschichtete Ruinenfeld von Karthago

10 Punkte

In den letzten Jahrzehnten wandelte sich die Umgebung

14 Punkte (12 Punkte nebenan)

Ruderregatta in Wien

16 Punkte

Herbst=Neuheiten

20 Punkte

Eisenwerkstatt

36 Punkte (28 Punkte nebenan)

Ausland

48 Punkte

Heine

60 Punkte

Rolf

84 Punkte

Sol

JAN TSCHICHOLD

Schriftkunde, Schreibübungen
und Skizzieren für Setzer

BASEL
BENNO SCHWABE & CO
1942

iltttvwyxzko
dqopbcesnm
hurffffßj ag-
"1234567890"
.,: Nicht die ;!?
Urform

Die Versalien sind die Buchstaben unserer ersten Übung (Seite 37). Sie müssen aber erheblich kleiner gehalten werden als die Oberlängen der Gemeinen, schon weil die Waagrechten der Versalien höher wirken als die Spitzen der Oberlängen der Gemeinen, vor allem aber weil die Versalien sonst zu auffällig wirken.

Mindestabstand zwischen zwei Zeilen ist die Summe aus Unterlänge und Oberlänge, die mindestens der Höhe des n entsprechen muß. Doch

「스케치」 장 본문에서 치홀트가 사례로 실은 산세리프체는 푸투라나 길 산스가 아닌, 후에 스위스 타이포그래피의 핵심 서체가 되는 베르톨트 활자주조소의 악치덴츠 그로테스크였다. 반면 1951년도 판에 대표로 실린 산세리프 서체는 그 무렵 치홀트가 가장 선호했던 길 산스였다.

Wie der Stift, so die Schrift; mancher plagt sich siebzig Jahr, in der Feder stets ein Haar. Gottfried Keller. Wie der

Wie der Stift, so die Schrift; manch

Wie der Stift, so die Schrift; mancher plagt sich siebzig Jahr, in der Feder stets ein Haar. Gottfried Keller. Wie der Stift, so die Schrift; manch

Wie der Stift, so die Schrift; mancher plagt sich siebzig Jahr, in der Feder stets ein Haar. Gottfried Keller. Wie der Stift, so die Schri

Wie der Stift, so die Schrift; mancher plagt sich siebzig Jahr, in der Feder stets ein Haar. Gottfried Keller. Wie der Stift, so die Schri

Auf Abziehpapier, gar auf satiniertem, läßt sich nicht gut skizzieren. 45-grämmiges Schreibmaschinenpapier im Format A 4 (210 × 297 mm), etwas durchscheinend, ist am besten geeignet. Es ist in jeder Papeterie erhältlich. Außer einem Sortiment guter Bleistifte (mindestens die folgenden: 3H = Nr. 4, für Hilfslinien; 5B = Nr. 1, 2B und B = Nr. 2, F = Nr. 3) sind einige gute Farbstifte, ein Radiergummi und ein typographischer Maßstab (womöglich durchsichtig), der zugleich als Lineal dienen kann, nötig. Man lasse es nicht an der Qualität und einer möglichst reichen Auswahl der Bleistifte fehlen. Ungeeignete Sorten können einem, wie satiniertes Papier, die Arbeit zur Qual machen. Für kurz gewordene Bleistifte muß ein Verlängerer vorhanden sein. Eine Bleistiftfeile oder ein Stück Glaspapier, auf Pappe geklebt, erleichtern das sehr wichtige Spitz/

62

A B C abcdefghijklmnopqrstuvwxyzabcdefghijklmnopqrstuvwxyzabcdefghijkl 6
D E F abcdefghijklmnopqrstuvwxyzabcdefghijklmnopqrstu 8
G H I abcdefghijklmnopqrstuvwxyzabcdefghijklmnopq 10
J K L abcdefghijklmnopqrstuvwxyzabcdefg 12
M N O abcdefghijklmnopqrstuvwxy 14
P Q R abcdefghijklmnopqrstuvw 16
S T U abcdefghijklmnopqrs 20
V W X abcdefghijklmn 24
Y Z A abcdefghijkl 28

A B C abcdefghijklmnopqrstuvwxyzabcdefghijklmnopqrstuvwxyzab 6
D E F abcdefghijklmnopqrstuvwxyzabcdefghijklmnopqr 8
G H I abcdefghijklmnopqrstuvwxyzabcdefghijklm 10
J K L abcdefghijklmnopqrstuvwxyzabc 12
M N O abcdefghijklmnopqrstuvw 14
P Q R abcdefghijklmnopqrst 16
S T U abcdefghijklmno 20
V W X abcdefghijkl 24
Y Z A abcdefgh 28

63

PAUL VALÉRY

GEDICHTE

Übertragen durch

RAINER MARIA

RILKE

인젤 출판사 카탈로그 표지.
1926년. 18.4×11.3cm.

톨스토이의 『크로이체르 소나타』 책등 디자인.
도서애호가 민중연합/베크바이저 출판사,
1927년. 19.5×13.2cm.

알브레히트 셰퍼의 『샤마드 형제 이야기』 장정 디자인. 인젤 출판사. 1928년. 18.6×11.7cm.

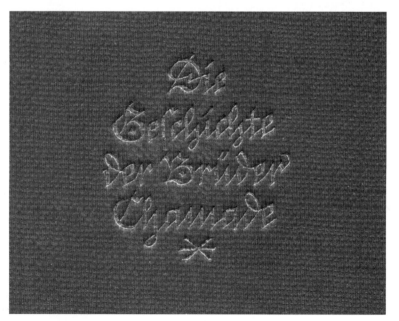

셰퍼의 책 표지에 있는 치홀트의 캘리그래피를 확대한 모습. 표지 위에 찍힌 금박은 현재에도 구현하기 어려운 완성도를 보인다.

치홀트가 레터링한 재킷(책등과 표지). 1926년.
17.5×10.5cm. 인젤 출판사가 펴낸 수많은 괴테
책들 가운데 첫 번째 책이다.

GOETHES ROMANE UND NOVELLEN

1

GOETHES ROMANE
UND NOVELLEN
BAND I

INSEL~AUSGABE

『인젤 연감』 책등과 표지. 1929년. 18.2×12.2cm.
인젤 출판사 로고는 1899년 페터 베렌스가 디자인했다.

반대쪽에 있는 책 표지를 위해 포토그램을 만들며 치홀트가 한 실험. 하얀색으로 처리되어 펼쳐진 책 이미지는 그다지 효과적이지 않아서 쓰이지 않았을 만도 하다.

『인젤 연감』 본문. 치홀트가 직접 디자인하지는 않았고, 아래 보이는 달력 심벌을 그렸다.

(위) 치홀트가 다시 그린 인젤 출판사 로고.
1930년경.

(아래) 인젤 출판사의 『델핀』 레이아웃. 1930년.
치홀트 레터링, 펠릭스 티머만스 드로잉.

마르쿠스 라우에센의 『그리고 우리는 그 배를
기다린다』 장정 디자인. 인젤 출판사. 1932년.
20.4×13.4cm.

인젤 출판사에서 나온 한스 카로사의 시집 디자인.
1932년 독일에서 가장 아름다운 책 50에
선정되었다. 19.3×12.3cm.

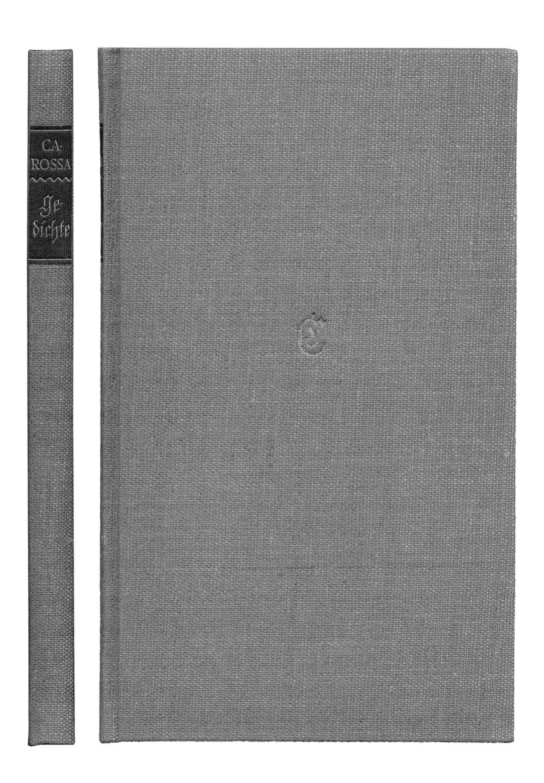

인젤 출판사를 위한 재킷 디자인. 1932년.
23×16cm.

karl scheffler

der neue mensch

inhalt: die neue kunst und der neue mensch

die zukunft der großstädte

das schaufenster

die permanente revolution

evangelisch

die presse

die rache des eros (das unmögliche

der kampf der geschlechter . kultur und

sitte . die frau und die kunst . die not der

geschlechter . die rache des eros)

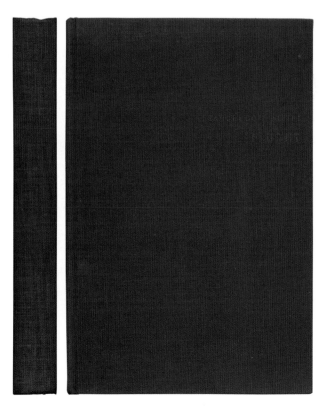

니티의 『탈출』 재킷과 책등, 표지.
뮐러&키펜호이어. 1930년. 19×13cm. 이 책의
발행인은 모호이너지나 게오르크 잘터와 같은
모더니스트들에게 재킷 디자인을 의뢰했던
구스타프 키펜호이어 출판사 출신이다. 이러한
작업들 덕분에 치홀트가 뷔허크라이스의 눈길을
끌었을 것이다.

게샤이트와 비트만의 『현대의 교통 구조』 표지와
본문. 뮐러&키펜호이어. 1931년. A4. 치홀트는 이
책의 재킷과 장정만 디자인한 것으로 표기되어
있다. 실제로 본문 디자인은 그다지 세련되지
않았다(가령 384~393쪽에 실린 치홀트의 본문
디자인과 비교해보라).

A.M. EDELMAN u. A.C. ZIMMERMAN, Associated Architects, Los Angeles, Cal.
FLUGHAFEN DER WESTERN AIR EXPRESS, Los Angeles, California

Paul u. Klaus ENGLER, Architekten BDA, Berlin
VERWALTUNGSGEBÄUDE DES FLUGHAFENS BERLIN-TEMPELHOF

모던 디자인을 다룬 시리즈 표지(책등 포함)
디자인. 출판되지 않음. 1930년경. 19.6×14cm.

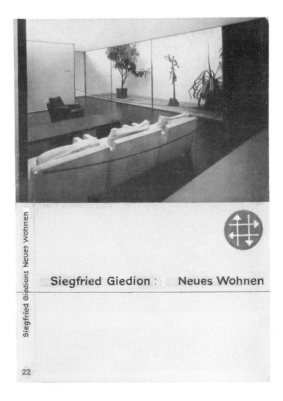

모던 디자인을 다룬 시리즈 표지(책등 포함)
디자인. 출판되지 않음. 1930년경. 19.6×14cm.

치홀트가 디자인한 첫 번째 뷔허크라이스 책인
알베르트 지그리스트의 『건축에 관한 책』. 1930년.
표지만 디자인했다.

ALBERT SIGRIST:

DAS BUCH VOM BAUEN

510

치홀트가 디자인한 뷔허크라이스의 책들.
모두 19×13cm 판형. 1930~32년.

치홀트가 디자인한 뷔허크라이스의 책들.
모두 19×13cm 판형. 1930~32년.

치홀트가 디자인한 뷔허크라이스의 책들.
모두 19×13cm 판형. 1930~32년.

맨헨-헬펜의 『아시아 투바 여행』 표지와 표제지,
본문. 1931년. 사진은 글과 분리되어 그라비어로
인쇄됐다.

반대쪽 위에 실린 사진은 그때까지
기록된 적이 없는 투빈 족 언어를 라틴문자를
사용해 적어보려고 시도하는 모습이다.

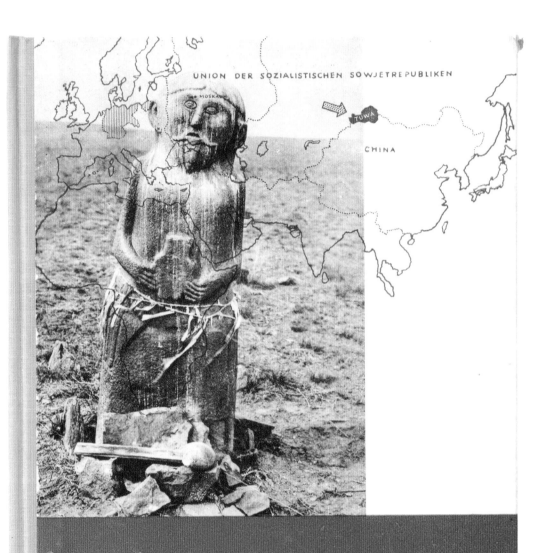

UNION DER SOZIALISTISCHEN SOWJETREPUBLIKEN

MOSKAU

TUWA

CHINA

Otto Mänchen-Helfen

REISE INS ASIATISCHE TUWA

Mit 28 Photobildern

Otto Mänchen-Helfen

Reise ins asiatische Tuwa

Mit 28 Photobildern

1931 Verlag Der Bücherkreis GmbH Berlin SW61

Die neue Schrift

Junge Frau im Presidtät

518

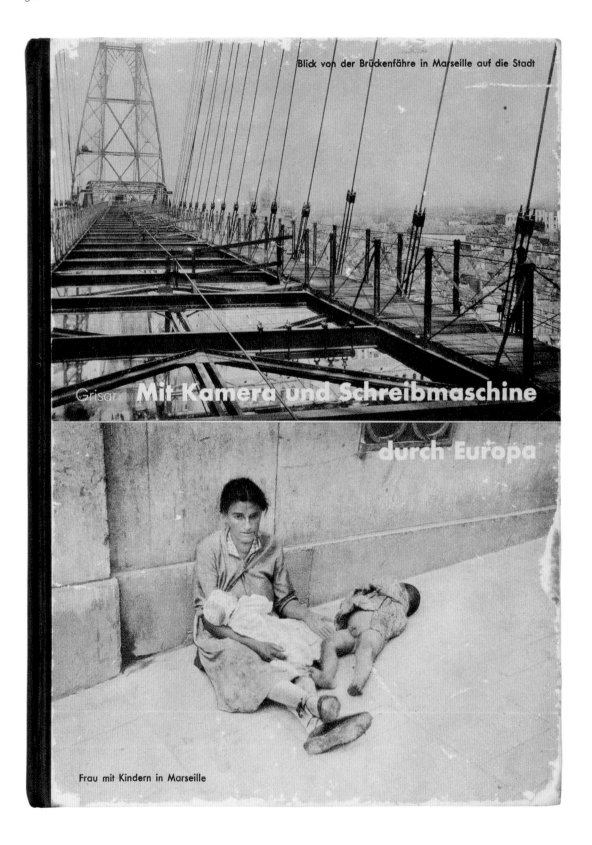

Blick von der Brückenfähre in Marseille auf die Stadt

Grisar: **Mit Kamera und Schreibmaschine**

durch Europa

Frau mit Kindern in Marseille

519

그리자르의 『카메라와 타자기를 통해 본 유럽』
표지, 표제지, 본문, 뒤표지. 1932년. 24×17.5cm.
사진은 글과 분리되어 그라비어로 인쇄됐다.

맨헨-헬펜의 『인류의 삼분의 일』 재킷과 표지,
표제지, 본문. 1932년.

이미지는 게르트 아른츠가 디자인한 심벌을 사용한
아이소타이프 차트에서 가져왔다.

Völkergruppen der Erde
Jede ganze Figur 100 Millionen Menschen
Schätzung für 1930

Weiße

Indianer
Mestizen
Neger
Mulatten
Orientalen
Inder
Malaien

Mongolen

Drittel der Menschheit

Ein Ostasienbuch von O. Mänchen-Helfen

Ostasien erwacht und versucht, die Ketten und Fesseln der imperialistischen Groß-
mächte von sich abzustreifen. Krieg und Bürgerkrieg, Revolution und Konterrevo-
lution, Bauernaufstände und Barrikadenkämpfe des streikenden Arbeitervolkes
sind die äusserlich sichtbaren Anzeichen dieses grandiosen Freiheitsringens.
600 Millionen Arbeiter und Bauern sind auf dem Marsch! Den tiefern Sinn dieser
Vorgänge deutet uns dieses Ostasienbuch. Die Entscheidungen, die am Stillen
Ozean fallen, sind auch Entscheidungen über unser eignes zukünftiges Geschick!

Preis in Leinen gebunden 4.30 Reichsmark

Drittel der Menschheit

Ein Ostasienbuch von O. Mänchen-Helfen

Otto Mänchen-Helfen

Drittel der Menschheit

Drittel der Menschheit

Ein Ostasienbuch . Von Otto Mänchen-Helfen

Verlag Der Bücherkreis GmbH, Berlin SW 61

뷔허크라이스를 위해 디자인한 치홀트의
북 디자인. 22.5×15cm. 1931~33년.

뷔허크라이스를 위해 디자인한 치홀트의 북 디자인.
22.5×15cm. 1931~33년.

Otto Mänchen-Helfen und Boris Nikolajewsky

Karl und Jenny Marx

Ein Lebensweg

Verlag Der Bücherkreis GmbH Berlin SW 61

Karl und Jenny Marx

Ein Lebensweg . Von O. Mänchen-Helfen und B. Nikolajewsky

Verlag Der Bücherkreis GmbH, Berlin SW 61

Mit dem »Glaubensbekenntnisse war der Dichter, den »das Neue mächtig riefe, zurück ins Leben gekehrt.

»Der frische Geist, der diese Zeit durchfuhr,
Er hat mein Wort, ich gab ihm meinen Schwur,
Noch muß mein Schwert in jungen Schlachten blitzen.«

In dem prosaischen Vorwort zeigte Freiligrath die Rückgabe seiner vielbesprochenenes Pension in die Hände des Königs an.

Für den »Undankbaren«, den Demokraten, gab es keinen Platz in Deutschland mehr. Freiligrath ging nach Brüssel, von dort in die Schweiz und dann nach England. Seine Freundschaft mit Marx überdauerte viele Wechselfälle und manche zeitweilige Entfremdung. Der Höhepunkt seines dichterischen Schaffens fällt in das Jahr, da er neben Marx Redakteur der »Neuen Rheinischen Zeitung war.

Auf das erste Gesuch um Aufenthaltsbewilligung bekam Marx von der Brüsseler Polizei eine abweisende Antwort. Belgien war wohl zu dieser Zeit das freieste Land auf dem Kontinent. In Brüssel hatten sich jene politischen Flüchtlinge versammelt, die aus Frankreich vertrieben worden waren. Hier lebten blanquistische Verschwörer, polnische Revolutionäre und deutsche Republikaner. Aber nicht viele Deutsche. Man liebte die Deutschen in Belgien nicht, und diese fühlten sich in dem »fatalen Zwitterlande«, wie Freiligrath es nannte, nicht sehr wohl. Drei Jahre später, als Marx von der antirevolutionären Regierung ausgewiesen wurde, half das, nach Engels' Worten, »den Deutschenhaß zu besänftigen.

Marx hatte keine Wahl. Er richtete am 7. Februar 1845 ein zweites Gesuch an den König. Von seiner Regierung entsprechend angewiesen, erhob der preußische Gesandte Einspruch. Der Erfolg war aber nur, daß Marx sich verpflichten mußte, nichts über Tagespolitik zu veröffentlichen, solange er in Belgien lebte. Er durfte bleiben.

Gereizt durch die neuerliche Verfolgung, müde des Streites mit seinen Behörden, der die Zeit zu Besserem stahl, voll Verachtung für das Vaterland des Schwanenordens, der borniertesten Reaktion, die hinterrussische Kolonie, nahm Marx im Dezember 1845 seine Entlassung aus dem preußischen Staatsverband. Die offizielle Begründung war: Er habe die Absicht, nach Amerika auszuwandern. Es ist nicht ganz und gar unmöglich, daß Marx eine Zeit lang in der Tat daran dachte. Die Zeitungen wollten wissen, daß sein Ziel Texas sei. Nach

Der Kommunistenbund

»Als wir in Brüssel eine Nacht verbracht hatten, war ungefähr das Erste, was Marx am Morgen zu mir (H. Bürgers) sagte: ,Wir müssen heute zu Freiligrath gehen, er ist hier und ich muß gut machen, was die ,Rheinische Zeitung', als er noch nicht ,auf den Zinnen der Partei' stand, an ihm verbrochen hat; sein ,Glaubensbekenntnis' hat alles ausgeglichen.«

Die »Rheinische Zeitung« war mit Freiligrath ziemlich unsanft umgesprungen. Friedrich Wilhelm IV. hatte in einem Anfall von Gönnerlaune Grübel und Freiligrath eine jährliche Pension von je 300 Talern ausgesetzt; es ist zu verstehen, daß die Opposition über die pensionierten Dichtern höhnte. Um so mehr, als sie richtig erkannte, daß Freiligraths Flucht zu den Wüstenkönigen und Mohrenfürsten nur eine andere Form, die triste Gegenwart abzulehnen, war, ihr verwandt, aber ins Passive gewendet. Wo es galt, zu kämpfen, mußte Freiligraths exotische Romantik als ein anderes Opium fürs Volk erscheinen. Wer nicht auf den Zinnen der Partei stand, stand, ob er wollte oder nicht, im Lager der Reaktion.

치홀트가 관여하기 전에 출간된 책들의 재판을
내며 디자인한 재킷(책등 포함). 1931년. 19×13cm,
22.5×15cm(오른쪽 위).

치홀트가 관여하기 전의 『뷔허크라이스』
잡지 표지와 본문. 1928년 6월, 1930년 3월.
21.5×14.6cm.

치홀트가 디자이너로 일할 당시의 『뷔허크라이스』
표지와 본문. 1931~32년. A5. 치홀트의
이름이 실려 있지는 않지만 (특히 상자 안의
산세리프체에서) 그의 손길이 느껴진다.

Kennen Sie den Bücherkreis?

Dann lesen Sie bitte diese Mitteilung; wir sind überzeugt, daß Sie unser Mitglied werden. Der Bücherkreis hat in den acht Jahren seines Bestehens weit über eine Million Bände verbreitet. Seine Werke sind vorzüglich in Inhalt und Ausstattung. Sie können es sein, denn der **Bücherkreis ist eine auf Solidarität gestellte genossenschaftliche Organisation ohne Gewinnabsichten.**
Für RM. 0.90 monatlich oder RM. 2.70 (Österreich Schilling 1.80 oder Schilling 5.40, Tschechoslowakei Kč. 7.20 oder Kč. 21.60) im Quartal erhält jedes Mitglied **vier** Bände jährlich. Dabei gilt **völlige Freiheit der Bücherwahl.**
Selbstverständlich kann jedes Mitglied jederzeit noch mehr Bände aus unserer reichen Auswahl gleich vorteilhaft, das heißt zu RM. 2.70 (statt RM. 4.30, Schilling 8.60, Kč. 35.— für Nichtmitglieder) beziehen. Zwei- und dreifache Mitgliedschaft ist möglich. **Kein Eintrittsgeld,** aber zwei weitere wesentliche Vorteile: umsonst eine inhaltsreiche illustrierte Vierteljahreszeitschrift; alljährlich einmal eine Sondervergünstigung an alle Mitglieder. Nämlich ein Sonderband statt für RM. 2.70 für nur RM. 1.75 (Schilling 3.60, Kč. 14.—).
Dieser Band wird besonders angeboten. Der Sonderpreis gilt nur bis zum Jahresschluß 1932.
Nichtmitglieder können alle Werke zum Preise von RM. 4.30 durch jede Buchhandlung beziehen. (Die Auslieferung für den Buchhandel erfolgt durch F. Volckmar, Leipzig.) **Vollständige Bücherliste steht kostenlos zur Verfügung.**
Der Versand erfolgt durch Nachnahme; Versandkosten werden berechnet.

Der Bücherkreis GmbH., Berlin SW 61, Belle-Alliance-Platz 7

(Stempel der Zahlstelle)

책 이외에도 치홀트는 뷔허크라이스의 서식류와 광고, 심벌을 다시 디자인했다. 치홀트는 마치 1920년대 초 표현주의 영화에 나오는 그림자처럼 책 뒤에 숨어 있던 형상을 친구 게르트 아른츠가 디자인한 아이소타이프 스타일의 심벌로 변경했다.

(왼쪽) 홍보용 전단, 1932년. A5.

(아래) 우편 소인처럼 그려져 있는 새로운 심벌 스케치. 1931년.

책 광고를 위한 레이아웃과 인쇄된 결과물. 1932년.

Dieses Buch hier – ein spannend und flüssig geschriebener Roman – reicht dir den Schlüssel zum Verständnis für das, was heute, wirtschaftlich und politisch, in England vor sich geht:

Das geduldige Albion

von **Paul Banks**. Roman. Aus dem Englischen übersetzt von Karl Korn. 224 seiten. Ganzleinenband.

Dieses Buch ist ausdrücklich für deutsche Leser geschrieben. Es schildert die unmittelbare der englischen Arbeiterbewegung. Geduldig wird dieses Albion deshalb genannt, weil der überwiegende und gerade der wertvollste Teil des englischen Volkes sein trauriges Los immer noch ergebungsvoll hinnimmt. **Dieses Buch musst du zu Weihnachten lesen und verschenken!**

Sein Preis: RM 4.80 (Für Mitglieder Sonderpreis)

Verlag **Der Bücherkreis** GmbH, Berlin SW 61

Zu beziehen durch

Dieses Buch hier — ein spannend und flüssig geschriebener Roman — reicht dir den Schlüssel zum Verständnis für das, was heute — wirtschaftlich und politisch — in **England** vor sich geht:

Das geduldige Albion

von **Paul Banks**. Roman. Aus dem Englischen übersetzt von Karl Korn. 244 Seiten. Ganzleinenband.

Dieses Buch ist ausdrücklich für deutsche Leser geschrieben. Es schildert die unmittelbare Gegenwart der englischen Arbeiterbewegung. Geduldig wird dieses Albion deshalb genannt, weil der überwiegende und gerade der wertvollste Teil des englischen Volkes sein trauriges Los immer noch ergebungsvoll hinnimmt. **Dieses Buch mußt du zu Weihnachten lesen und verschenken!**

Sein Preis: 4.80 RM. (für Mitglieder Sonderpreis)

Verlag **Der Bücherkreis** GmbH, Berlin SW 61

Zu beziehen durch:

Verlag Der Bücherkreis GmbH

Berlin SW 61

An unsere Zahlstellenleiter, Werber und Freunde!

In früheren Jahren ist öfter über die Ausstattung unserer Werke geklagt worden. In den letzten beiden Jahren haben wir versucht, diesen Beschwerden nachzugehen und die Mängel abzustellen. Als Mitarbeiter zogen wir einen der bekanntesten neuzeitlichen Buchkünstler, nämlich **Jan Tschichold**, München, heran und übertrugen ihm die gesamte typographische Ausstattung unserer Verlagswerke.

Wir können heute mit Befriedigung feststellen, daß die Beschwerden über die Ausstattung so gut wie verstummt sind. Aus den Kreisen unserer Mitglieder und der Zahlstellenleiter erhielten wir dagegen vielfach lobende Äußerungen. Zu der besseren graphischen Ausstattung kam die Verbesserung der stofflichen Qualität. Vorzügliches Papier, sorgfältige Buchbinderarbeit und solider, kräftiger Einband sind die Kennzeichen unserer Bände. Neuerdings erhalten unsere Bücher auch stets eine Buchhülle, die von den Vertriebsstellen und den Lesern sehr geschätzt wird.

In einer ganzen Anzahl von **graphischen Fachausstellungen des In- und Auslandes** sind unsere Bücher und Werbedrucksachen ausgestellt worden. Unsere von Tschichold betreuten Arbeiten haben dabei in der Kritik Auszeichnung und Lob gefunden. **Viele Fachzeitschriften der graphischen Gewerbe** haben unsere Bücher besprochen und die Ausstattung ohne Ausnahme gelobt. Die Zeitschrift „**Der moderne Buchdrucker**" z. B. brachte in Heft 1/2, Frühjahr 1932, eine empfehlende Wiedergabe zweier Text-Seiten aus Wöhrles „Jan Hus" in einem Artikel „Gedanken zu einer Ausstellung schöner, auf der Linotype gesetzter Bücher". Der 25. Jubiläumsjahrgang von „**Klimschs Jahrbuch der graphischen Künste 1932**" brachte je vier Abbildungen auf vier Seiten von der Ausstattung und dem Satz unserer Verlagswerke Wendlers „Laubenkolonie Erdenglück" und Mänchen-Helfens „Tuwa-Buch", was eine besondere Anerkennung unserer Arbeit bedeutet.

Nachfolgend geben wir Ihnen **gekürzte** Ausführungen einiger Fachblätter bekannt.

„Graphische Jahrbücher", Monatsschrift für das gesamte graphische Gewerbe:
„. . . Mänchens Reisebericht, dem übrigens viele prächtige photographische Abbildungen beigegeben sind, bietet also nach den verschiedensten Richtungen hin eine Fülle des Interessanten. Es gibt nicht allzuviele Bücher, denen das gegeben ist, und darum kann es nicht dringend genug empfohlen werden."

Dieselbe Zeitschrift in einem anderen Heft:
„. . . Eines der interessantesten Bücher (Grisars „Europa-Buch") liegt vor uns. Die Bilder selbst sind von einer bezwingenden Natürlichkeit. Sie sind auf ein Mattpapier gedruckt und dem ganzen Buche systematisch eingegliedert. Das Buch selbst ist typographisch einwandfrei ausgestattet; . . . obwohl wir zugeben müssen, daß man bei der Art der Anordnung der Bilder dieser lapidaren Formensprache durch die Wahl der Grotesk am ehesten gerecht wird. Das Buch ist samt seinen Jllustrationen vorzüglich gedruckt. Der Einband ist besonders wirkungsvoll . . ."

„Jahrbuch des Deutschen Vereins für Buchwesen und Schrifttum (Dr. Hans H. Bockwitz):
„. . . Von dieser Reise brachte er eine Menge aufschlußreicher Forschungsergebnisse und eine Anzahl sehr interessanter Photos mit, von denen 28 dem von Jan Tschichold typographisch vorzüglich gestalteten Buche beigegeben sind . . ."

„Zeitschrift für Bücherfreunde", Leipzig (Professor Georg Witkowski):
„. . . Der von Jan Tschichold entworfene Einband und der Titel verdienen ein besonderes Lob . . ."

뷔허크라이스 카탈로그 표지.
1932년 가을. 19.5×12.8cm.

Herbstverzeichnis 1932

Verlag **Der Bücherkreis** GmbH

Preisherabsetzung: ab 1. Januar 1932 nur je **4.30 RM.**

Hauptgeschäftsstelle: Berlin SW 61, Belle-Alliance-Platz 7

스코틀랜드계 독일인 콜린 로스(1885~1945년)가
여행하며 겪은 모험담을 기록한 『여행기와 모험담』
표지와 표지 안쪽, 표제지.

1925년. 24x17cm. 치홀트가 처음 디자인한
뷔허길데 구텐베르크의 책이다.

COLIN ROSS

DAS
FAHRTEN-
UND
ABENTEUER-
BUCH

BÜCHERGILDE GUTENBERG
LEIPZIG

531

COLIN ROSS

FAHRTEN-
UND
ABENTEUERBUCH

1925
VERLAG DER BÜCHERGILDE GUTENBERG LEIPZIG

『여행기와 모험담』 차례와 본문. 뷔허길데
구텐베르크. 1925년. 24×17cm.

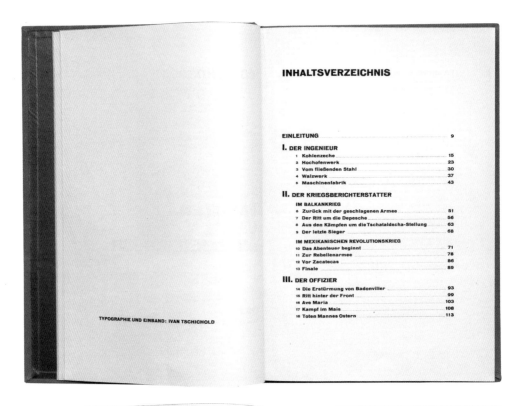

TYPOGRAPHIE UND EINBAND: IVAN TSCHICHOLD

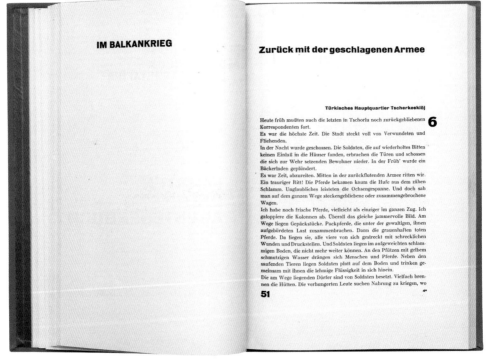

IM BALKANKRIEG

Zurück mit der geschlagenen Armee

Türkisches Hauptquartier Tscherkeskiöj

Heute früh mußten auch die letzten in Tschorlu noch zurückgebliebenen **6**
Korrespondenten fort.
Es war die höchste Zeit. Die Stadt steckt voll von Verwundeten und
Fliehenden.
In der Nacht wurde geschossen. Die Soldaten, die auf wiederholtes Bitten
keinen Einlaß in die Häuser fanden, erbrachen die Türen und schossen
die sich zur Wehr setzenden Bewohner nieder. In der Früh' wurde ein
Bäckerladen geplündert.
Es war Zeit, abzureiten. Mitten in der zurückflutenden Armee ritten wir.
Ein trauriger Ritt! Die Pferde bekamen kaum die Hufe aus dem zähen
Schlamm. Unglaubliches leisteten die Ochsengespanne. Und doch sah
man auf dem ganzen Wege steckengebliebene oder zusammengebrochene
Wagen.
Ich habe noch frische Pferde, vielleicht als einziger im ganzen Zug. Ich
galoppiere die Kolonnen ab. Überall das gleiche jammervolle Bild. Am
Wege liegen Gepäckstücke. Packpferde, die unter der gewaltigen, ihnen
aufgebürdeten Last zusammenbrachen. Dann die grauenhaften toten
Pferde. Da liegen sie, alle viere von sich gestreckt mit schrecklichen
Wunden und Druckstellen. Und Soldaten liegen im aufgeweichten schlam-
migen Boden, die nicht mehr weiter können. An den Pfützen mit gelbem
schmutzigen Wasser drängen sich Menschen und Pferde. Neben den
saufenden Tieren liegen Soldaten platt auf dem Boden und trinken ge-
meinsam mit ihnen die lehmige Flüssigkeit in sich hinein.
Die am Wege liegenden Dörfer sind von Soldaten besetzt. Vielfach bren-
nen die Hütten. Die verhungerten Leute suchen Nahrung zu kriegen, wo

51 4*

Vor Zacatecas

12 Gestern ist Kapitän Benavides angekommen, ein Bekannter von Paredon. Er hat dort häufig am Korrespondentenwagen vorgesprochen und regelmäßig seinen Whisky bekommen. Er grüßte mich herzlich. Allein ich habe keinen Whisky. Hoffentlich mindert dieser Mangel seine Freundschaft nicht.

Er spricht wie ein großer Teil der Offiziere leidlich Englisch. Ihre Sprachkenntnisse sind erstaunlich, manche sprechen perfekt Englisch, andre Französisch, vereinzelte sogar ein wenig Deutsch.

Ich habe nun auch die Bekanntschaft verschiedener Flibustier gemacht — so nennt man die ausländischen Abenteurer im Rebellenlager. Allein sie sind nicht so zahlreich wie behauptet wurde. Und sie spielen durchweg eine mäßige Rolle. Man benutzt sie, weil man sie braucht, vor allem als Instruktoren an den Geschützen und Maschinengewehren, aber man traut ihnen nicht ganz, beläßt sie in niedrigen Chargen, gibt ihnen keine oder nur mäßige Kommandogewalt. So spielen sie eine wenig beneidenswerte Rolle. Es sind auch ein paar Deutsche unter ihnen. Villas Leibarzt ist ein Deutscher. Dann ist hier ein dicker Stettiner als Kapitän und ein aristokratischer junger Bursche, der Träger eines altbekannten altadligen deutschen Namens. Er war Spion der Rebellen und sollte, als ihn die Federalen erwischten, in Chihuahua erschossen werden. Seiner Nationalität halber ließ man ihn entwischen. Er zeigt einen Ring und nennt den Namen des Herrschers, der ihn einst seiner Familie schenkte. „Im Gefängnis in Chihuahua nahm man mir den Ring, aber als wir dann siegreich in die Stadt einzogen, sah ich den Kerl wieder, der ihn mir abgenommen. Ich schoß ihn nieder und zog die Leiche den Ring vom Finger ab." Ein unangenehmer Zug steht in seinem Gesicht, wie er das erzählt und wohlgefällig die Hand mit dem Ring betrachtet.

86

Die Mannschaften sind fast durchweg gutmütige Burschen, entgegenkommend, höflich, allerdings werde ich als völlig zum Heere gehörig betrachtet. Von Deutschen in den verschiedensten Städten hörte ich wenig günstige Urteile. Die Mexikaner der untern Volksschichten, zum größten Teil reine Indianer, sind eben noch durchaus ein Naturvolk. Sie brauchen eine strenge, aber gerechte Hand. Haben sie ihr bescheidenes Auskommen, sind sie harmlos und fröhlich. Im Rebellenheer sind jedoch viele, die gleich Sklaven gehalten worden wären. Jetzt fühlen sie sich als Herren. Solange ein starker Führer sie im Zaum hält, geht's; losgelassen und betrunken jedoch sind sie brutal, und blutdürstig — Tiere.

Immer wieder erstaunt man über die Bedürfnislosigkeit der Leute. Regen und sengende Sonne stört sie gleich wenig. Mit einigen Tortillas, die ihre Frauen ihnen backen, sind sie zufrieden. —

Ich war gestern draußen. Wie der Bahnbau fortschreitet, rücken wir langsam vorwärts. Eine planmäßige Aufklärung fehlt auf beiden Seiten. Die Armeen liegen sich gegenüber und beschießen sich auf weiteste Entfernungen, bis die eine Partei das Feld räumt und die andre nachrückt. Von Umfassung oder Verfolgung keine Rede.

Von meinem Standpunkt kann ich bequem die Schützenlinie überblicken. Sand und Kaktus geben glänzende Deckungen. Die Leute schießen rasch. Ein Knabe fällt mir auf — er kann nicht mehr als zehn Jahre alt sein — der wie ein Alter seinen Karabiner lädt und abfeuert. Durch das Glas erkenne ich, daß er ein ungeheuer ernstes Gesicht macht, er ist ganz durchdrungen von seiner Wichtigkeit. Ein paar Schritte weiter liegt ein Kerl mit einem düstern, pockennarbigen Gesicht. Er hat den Sombrero in den Nacken geschoben und vor sich eine Reihe Ladestreifen liegen. Er feuert besinnungslos, ohne zu zielen, seine fünf Schüsse ab, schiebt einen neuen Streifen ein und knallt wieder wie ein Automat.

Ich will schon vorgehen, die Sache kommt mir wirklich harmlos vor, da taucht gar nicht weit ein wohlbekanntes weißes Wölkchen auf. Sand stiebt, und nachträglich hört das Ohr das unheimliche Sausen und den dumpfen Knall des krepierenden Schrapnells. Hm, ich bleibe lieber liegen, es ist doch kein Operettenscherz, so buntscheckig das Ganze auch anmutet . . .

Am Abend war's. Die roten Sonnenflecken zwischen den Mesquiteträuchern hatten mich vors Lager gelockt. Hinter mir verglimmen die glühen-

87

25 Alter Pongo

150

25 Das bolivianische „Mädchen für Alles"

151

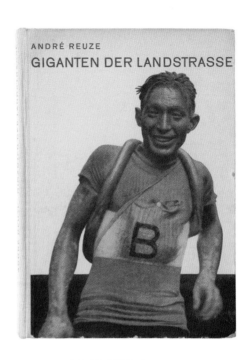

게오르크 트룸프, 『국도의 거인』 표지와 본문.
뷔허길데 구텐베르크. 1928년. 24×17cm.

빌헬름 레제만, 『스포츠와 노동자 체육』 표지와
본문. 뷔허길데 구텐베르크. 1931년. 24×17cm.

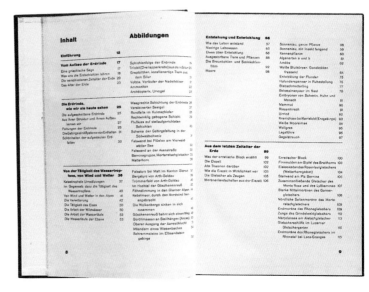

드레히슬러의 『자연의 작업실로부터』 표지와
표제지, 본문(뒷장에 이어짐). 뷔허길데
구텐베르크. 1930년. 23.8×16.7cm.

31 Kannenpflanze

geeignet sind. Insectenarten, denen man die Fleischnahrung verschafft bringen nur dürftige Samen hervor, während die Fleischgefütterten einfach viel und größere Samen bilden. Die charakteristischen Lebensvorgänge sind nach alldem in Pflanzenreich vorhanden, und die Pflanze lebt hochintensiv.

Nun sind wir am Teich angelangt. Wasserleben aller Arten tummelt zwischen den völ? gestalteten Wasserpflanzen. Aber was uns interessiert, ist nicht jene leicht sichtbaren Vertreter der lebendigen Organismen, sondern die Kleinlebewesen. Da sehen wir ganze Gewebe, prachtvoll grün oder braun gefärbt. Dies sind Kolonien der Fadenalgen. Auch Kugelalgen und Kieselalgen tummeln sich in Wassertropfen. Unscheinbar und doch schon hoch organisiert

60

32 a Stark vergrößertes Stück einer Fadenalge

32 b Stark vergrößerte Kugelalge

sind diese Lebewesen, wenn wir sie unter das mitgenommene Mikroskop legen. In Abbildung 32 a und b sind die zwei häufigsten Algenarten dargestellt. Schon rein äußerlich betrachtet, gehören diese Algenarten zwar ins Reich der Primitiven, im Grunde genommen sind sie aber schon recht hochentwickelte Geschöpfe, die sich zum Teil durch Schwärmsporen, zum Teil durch Teilung fortpflanzen.

Wir müssen noch tiefer schürfen. Im Schlamm des Teiches müssen wir wühlen und ein Tröpfchen des schlammigen Wassers unter das Mikroskop legen. Da sehen wir denn, wie sich zwischen den feinen Schlammteilchen, den Verwitterungsprodukten aus der Umgebung des Teiches, winzige Schleimtröpfchen von gelblich-trüber Färbung durch streckende und zusammenziehende Bewegungen auf der Glasplatte fortbewegen. Wie Polypen strecken sie ihre schleimigen Arme aus nach allen Seiten, kleine Kürzchen von ihnen umfassiert Pflanzenteile raffen in der Schlammasse. Was wir da sehen, ist ein Tröpfchen Lebendiges

61

zuletzt vom Leben erobert worden. Das Steinkohlenvorkommen auf Spitzbergen setzt voraus, daß dort während der Steinkohlenzeit tropisches Klima herrschte. Reste von Palmen in der Steinkohle bestätigen das noch ausdrücklich. Sumpf und Morast bedeckte damals weite Gebiete der Erdoberfläche, und die Pflanzen reichten mit einer Üppigkeit nur noch in den heutigen tropischen Sümpfen ein Gegenstück findet. So wie in den Steinkohlensümpfen in Jahrtausenden zu unverrottetem, vermoortem Stoffen ansammelte und genau nach dem obigen Vorbildern zugeschwemmt oder zugeweht wurde, hat sich in den Kohlenflözen in komprimierter Form bis heute erhalten. Die Kultursmenschheit von heute ohne das Vorkommen der Steinkohle, deren Vorrat noch auf Jahrhunderte ausreichen wird, ganz undenkbar.

In den Steinkohlenflözen finden sich zahlreiche Versteinerungen von damals wuchernden Sumpfgewächsen, die uns ein genaues Bild vom Aussehen dieser Pflanzen geben. Die bunte Farbenpracht der heutigen tropischen Wälder dürfen wir uns bei den Steinkohlenwäldern nicht vorstellen, es waren blütenlose schmucklose Pflanzen, die uns nur durch ihre gewaltige Größe imponieren können. Die höheren Pflanzen wurden durch die Siegel- und Schuppenbäume die Schachtelhalme und Farne repräsentiert. Charakteristisch waren die Siegel- und Schuppenbäume, deren Rinde aus lauter Siegeln oder Schuppen bestand, den Narben der abgeworfenen Äste. Schachtelhalme und Farne erreichten mit respektable Größen. Es standen den Siegel- und Schuppenbäumen, schätzungsweise bis zu 60 Meter emporschossen, nicht viel nach. In den Steinkohlenflözen liegen ganze Welten begraben, Pflanzenarten, deren weitläufige Verwandte heute noch in den Tropen vorkommen und eine gewaltige Höhe erreichen. Was bei uns an Farnen und Schachtelhalmen vorkommt, sind ganz armselige Nachkommen einer riesenhaften Sumpfflora. In den Braunkohlenflözen dagegen treffen wir eine Flora an, die unserer Zeit ziemlich nahekommt, uns die Urformen unserer Laub- und Nadelbäume.

So kehren uns die heutigen Moore, wie sich Braunkohle und Steinkohle gebildet haben. Nicht durch einzelne große Überschwemmungen wurden die Bodenmassen dieser Braunkohlen- und Steinkohlenlager zusammengeschwemmt, sondern sie bildeten sich durch den Vermoorungsprozeß jener gewaltigen Sümpfe im Laufe der Jahrhunderttausenden. Der große Prozeß des Werdens und Vergehens, des Entwickelns aus niederen Formen zu höheren hat auch hier seine Spuren hinterlassen.

98

Aus dem letzten Zeitalter der Erde

Was uns der erratische Block erzählt

Wenn wir in der norddeutschen Tiefebene, im deutschen Mittelland oder im Vorland der Alpen wandern, begegnen wir an gewissen Stellen Steinblöcken verschiedener Größen, die sich dorthin verirrt haben müssen, weil ihre Anwesenheit gerade in dieser Gegend nicht begründet ist. Wenn in Gebirgstälern Blöcke wild verstreut liegen, kann man sich sagen, daß sind Trümmer, die von den Felswänden herabgerollt sind. Aber in der Ebene, wo weit und breit keine Felswand ist, von der diese Blöcke herstammen könnten, weiß der Laie mit solchen Trümmerstücken nichts anzufangen, und auch der Wissenschaft selbst ging es früher nicht viel besser. Man sprach deshalb von erratischen (von errare = verirren) Blöcken oder von Findlingen.

99

50 Eishöhle am Rosenlauigletscher im Wetterhorngebiet

und zwar meist in feinen stabförmigen Rückristallen. Wie feines Pulver weht dieser Neuschnee um die Gipfel, weiße Rauchfahnen gleichend. Der Sturm treibt sein tolles Spiel mit ihm, bis er ihn in die Firnmulden zwischen den Gipfeln und Graten weht. Dort verdichtet er bald in vermehrter Lage auf seiner Oberfläche,

104

daß er begangen werden kann. Und wieder und immer wieder fällt neuer Schnee; Schicht auf Schicht lagernd.

In den unteren Lagen wird der Schnee körnig wie Salz, sogenannter Firnschnee. Unter der eigenen Last wird er zu einer sählflüssigen Masse, dem Gletschereis. Viele Millionen von Zentnern dieses Schnees lagern in einer einzigen Firnmulde. Aus ihnen werden die Gletscher gespeist, die von hier ab in tiefere Regionen hinabfließen. Das Gletschereis ist kein Eis in unserem Sinne, es ist gepreßter Schnee, der sich formen läßt, wie der Schneeball in der zusammenballenden Hand. Legen wir einen schweren Stein auf ein Stück Gletschereis, dann kommt es, wie plattgedrückt. Daher kommt es auch, daß das Gletschereis wie ein gewaltiger Strom sählflüssiger Massen, von keinem Hindernis aufhaltbar, abwärtsfließt. Wird der Gletscherstrom durch Felsen eingeengt, quillt er in die Höhe wie Wasser, wird der Durchlaß weiter, läuft er wieder breiter. Stellt sich ihm ein Hindernis in den Weg, fließt der Strom unter Umständen bergauf, oder er teilt sich, um unterhalb des Hindernisses wieder zusammenzufließen. Wäre das Gletschereis in unserem Sinne, dann läge es starr wie die Eisschollo der Flüsse und der Polarmeeren, würde brechen und auseinanderfallen, ohne jemals wieder ein Stück zu werden.

Wo der Untergrund eben ist, läuft der Gletscher mit glatter Oberfläche dahin, wo es aber Buckel bilder oder steil abstürzt, bildet er ungeheure Kaskaden. Der obere Rhonegletscher, der Grindelwaldgletscher, besonders der Rosenlauigletscher (Abbildung 50) bieten Bilder unglaublicher Zerklüftung. Wenn wir in der heißen Mittagszeit an solchen Steilstürzen stehen, wenn das Gletscher der Schweiß aus allen Poren bricht, daß in seinem Innere Gießbäche aufrauschen, dann hören wir die Eis arbeiten. Bald leiser, bald lauter hören wir dumpfes Dröhnen im Eiswalten, Knirschen und Beeben. Der Wanderer tut gut, wenn er sich von dieser Zeit von den Steilabstürzen fernhält, denn nur so oft lösen sich ganze Blöcke und gehen mit Donnerkrachen nieder, den Unachtsamen unter sich begrabend.

So arbeitet sich der starr erscheinende Eisstrom allmählich, jedes Jahr um einige Dutzend, mitunter um mehrere hundert Meter weiter nach unten. Und oben in den Firnfeldern und überall, wo der Gletscher an Steilwänden vorbeifließt, fängt er auf seinem breiten Rücken alle Felstrümmer auf, die abgewittert werden und herabfallen. Weit aus der Trümmermassen auf seinem Rücken trägt oder vor sich herschiebt, nicht rollt, sprechen wir im Gegensatz zum Flußgeröll von Gletschergeschiebe. Ungeheure Massen sammeln sich in den Firnregionen an, und den Abtransport wartend. Die Trümmermassen nennen die Geologen Moränen. Abbildung 51 zeigt uns eine Steilwand am Piz Bernina (Oberengadin), von der herab die Gesteinsmassen unaufhörlich auf die ihren beginnenden Riesterstafelgleitenden herunterrasseln. Auch vom Piz Tschierva geht ein dauernder Steinschlag

105

54 Nördliche Seitenmoräne des Morteratschgletschers

55 Gletscherzunge und Endmoräne des Rhonegletschers

Gletscherstroms am Ende von 50 Meter, so hat er bei seinem Vorrücken in zwei Jahren eine halbe Million Kubikmeter Eis vorgeschoben. Würde der Gletscher einige hundert Jahre so vorrücken, dann wäre er bald wieder bis zum Genfer See, dessen Becken er ehedem ausgehobelt hat, vorgedrungen.

Ein schönes Bild bietet die Zunge des Grindelwaldgletschers (Abbildung 56), der weit herab in die bewaldete und bewohnte Zone vordringt. Seine kolossalen, wunderbar blaugrünen Eismassen sind bis oberhalb Grindelwald in etwa 1000 Meter über NN vorgeschoben. Die alten Seitenmoränen sind dicht mit Nadelwald bestanden. Nicht weit vom Gletscherbruch entfernt stehen starke, fruchttragende Birnbäume. So dicht wie hier platzen die Gegensätze — blühende

53 Starke Mittelmoränen des Gornergletschers (Kanton Wallis)

77 Eichgalläpfel

Sonnenbrand oder auf der schattigen Winterseite, das Weidenröschen kommt vortrefflich fort und blüht den ganzen Sommer über.

Einen prächtigen Herbststrauß bringen die abgeblühten Kreuzkrautarten hervor, die auf trockenen Halden, Eisenbahndämmen, Schuttabladeplätzen und dergleichen in mitunter ungeheuren Mengen wachsen. Auf sie trifft zu, was bei Disteln und Weidenröschen gesagt ist. Auch dieses Kraut dringt immer weiter vor, und alle menschliche Mühe, es zu verdrängen, wird vergebens sein.

Neben dieser Art der Samenverbreitung finden wir bei unseren Spaziergängen im Herbst auch noch andere Beweise dafür, wie sich eine Art, und sei sie auch ein ganz gemeiner Schädling aus dem Reich der niederen Pilze, behaupten kann. Wenn wir durch den herbstlichen Wald schreiten, fallen uns viele Blätter des Ahorns auf (Abbildung 76), die über und über wie von Teertropfen überzogen erscheinen. Mitunter ist es schwer, ein Blatt ohne solche Teertropfen zu finden, so ungeheuer zahlreich ist jener Pilz, der diese Mißbildung hervorruft. Es ist der Ahornschorf, der auf Millionen von Ahornblättern schmarotzt, mit dem fallenden Laub zur Erde fällt und im nächsten Jahr mit derselben Regelmäßigkeit wiedererscheint. Dieser Schmarotzer hat eine förmliche Lebensgemeinschaft mit dem Ahornbaum geschlossen, so daß wir uns ein Ahornblatt kaum ohne ihn denken können.

Eine ungleich schönere Mißbildung sind die Galläpfel, die auf Buchen, Weiden und vor allen Dingen auf Eichen vorkommen. Der Eichgallapfel (Abbildung 77)

76 Ahornschorf

wird hervorgerufen durch den Stich der Eichgallwespe, die das Blatt ansticht, um ein Ei in den Stichkanal zu legen. Wenn man einen der prachtvoll gelb bis karminroten »Äpfel« anschneidet, findet man die Larve der Gallwespe darin. Die Larve überwintert in ihrem eigenartigen Gehäuse bis zum Frühjahr, um dann auszukriechen und sich von neuem fortzupflanzen. Es darf als wunderbares Spiel der Natur betrachtet werden, daß der Zellaufbaustoff des Eichenblattes, durch den Stich der winzigen Gallwespe geätzt, eine so eigenartige Mißbildung hervorbringt.

Eine Glanzleistung des Herbstes ist die *Herbstzeitlose* (Abbildung 78). Man muß lange bei ihr verweilen, um die ganze Eigenart dieser Pflanze zu erkennen. Sie ist ein Muster von Anpassung. Ihre niedrige Blüte erscheint im Herbst, wenn die Wiesen zum letzten Male gemäht sind. In höherem Gras kann sie wegen der Beschaffenheit ihres Blütenstengels nicht aufkommen. In ihrer schön helllila gefärbten Blüte sehen wir sechs Staubgefäße und drei gekrümmte Griffel, aber keinen Fruchtknoten wie bei anderen Pflanzen. Der Fruchtknoten sitzt tief in der Erde in einem Seitenstengel der Knolle, und von hier aus gehen die Stempel oder Griffel durch die ganze auch von hier aus wachsende

UHERTYPE CO. LTD. Glaris (Switzerland). Office: Zurich, 15 Talstrasse

UHERTYPE

Photo-Composing technic

for Job-Work in Offset, Photogravure and Book-Printing

우헤르타이프 사의 브로슈어 표지와 본문. 1933년.
A4. 치홀트가 자신이 디자인한 우헤르타이프
산세리프체로 디자인했다.

The film holder is provided with an equal sized sighting disc on which a transparent paper can be stretched. They are both rigidly connected together and can be shifted at will. The image to be projected appears on the sighting disc, or on the film, in exactly the same position and size. Regulation is then effected to suit the dimensions to be worked to. The film holder is then opened and the film exposed.

Besides the taking of ordinary and complicated images, the making-up machine is suitable for all classes of photo-mechanical work. It is suitable also for adding, repeating and copying work; it is also provided with a device for the setting-up of tables; it is, further, a reproducing apparatus for the enlargement and reduction of images, and it is also fitted for the making of screens from Dia halftones. It yields work in any size and position: isolated lines, and series of lines, mitred closed-in lined frames, hatched lines,

halftones, parallel and crossed lines, screens, circles, ovals, ornaments single and intricate, closed ornamental frames, hatched and lined letters, letters placed one over the other, negative type, monograms, and many other kinds of work. The possible combinations are unlimited.

Quite a number of type and other work are now available. The Uhertype Co. is in a position to supply rapidly any miscellaneous new type and further fundamental elements.

➡ The machines can be seen in operation in Zurich.

It consists of a photographic reproduction camera, which carries on a glass disc, measuring 27×33 cm (do 5/8×13 in.), the characters being dealt with at the time, and projects them for setting-up in any suitable size on a 35 mm (1 3/8 in.) film strip.

By this means it is possible to shift the letters over the height of one letter, also to insert underlinings and to arrange several lines one above the other.

The type images thus obtained are further dealt with by photo-mounting, or in the making-up machine. The operation of the hand photo-composing machine is very simple and requires no particular special training. The compositor is given simply the manuscript, with the indication of the kind of type to be used, its size, and the length of the pull.

The MAKING-UP MACHINE enables the carrying out without a break of even the most complicated artistic job-work, with a perfection hitherto unattainable. On the making-up machine, and after the pulls have been passed, the most complicated kinds of job-work are executed purely mechanically with the matter obtained in the photo-composing machine. This machine consists of the object-support, on which are placed the image carrier, film lines and transparent photographic images for reproduction, together with the making-up film holder and carriage.

Making-up machine

요스트 슈미트, 우헤르타이프 리플렛(포지티브
필름 출력). 1932년. A4. 본문 서체는
사진식자용으로 조정한 드베르니&페뇨의 로만체
16번이다. 이 서체는 전에도 라이노타이프(16번)와
모노타이프(독일에서 안착된 이름은 프리데리쿠스
안티크바)의 기계 조판을 위해 채택된 바 있다.

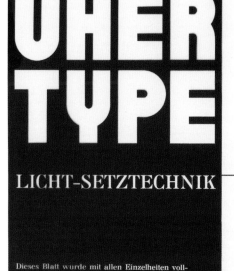

UHER TYPE

LICHT-SETZTECHNIK

Dieses Blatt wurde mit allen Einzelheiten voll-
ständig in der UHERTYPE LICHT-SETZTECH-
NIK ausgeführt und soll zeigen, welche Mög-
lichkeiten dadurch dem Akzidenzbetriebe ge-
boten werden. Zur Ausführung dienten:

I. Die UHERTYPE HANDLICHT-SETZMASCHINE
II. Die UHERTYPE METTEUR-MASCHINE

gU
mit **einer** Matrize werden
auf der Hand-Lichtsetzmaschine
eine Unzahl von Schriftgraden
erzeugt.

gU

Auskünfte erteilt:

UHERTYPE A. G. GLARUS · SCHWEIZ

Augsburg, Ottostrasse 2.

uhertype-entwurf
joost schmidt

Gedruckt nach den THOREA-Druckverfahren
D. R. P. a. (Trockenoffset-reaktionsdruck) von
Fritz Tümmler, Leipzig N 24.

season...the St. Regis Roof! Again Urban's
enchanting setting, that already famous
fantasy of topic sky and foliage, delights
patrons from the world's discriminating
horizons. Again Lopez and his astounding
young gentlemen sound the irresistible
clarion of their dance rhythms. Again the
gracious St. Regis service and the choice
St.Regis cuisine combine to make luncheon,
dinner and supper on the St. Regis Roof a
feature of New York's summer. By this way,
here, smart New Yorkers and their out-of-
town contemporaries are enjoying a summer

Kolonnensatz
wird mit den einzelnen Zeilen
der Hand-Lichtsetzmaschine auf
der Metteurmaschine durchge-
führt.

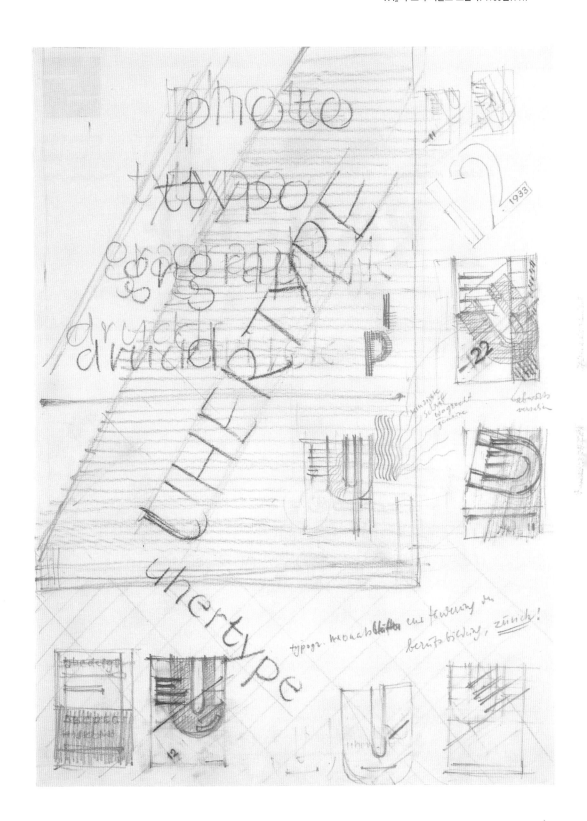

치홀트가 우헤르타이프에게 보내준 스케치와 견본. 일부는 그가 활발하게 서체를 디자인했던 1929년 무렵에 작업한 것이다.

훌륭한 이탤릭체를 보여주는, 슈템펠을 위해 디자인한 생산되지 않은 서체의 교정쇄(오른쪽 아래)도 여기에 포함됐다.

abcd jklm-
éfĝhi nôpq
rstw zäöü
uvxy % &10

23345
6789

döblin: alexanderplatz
foto-auge sindbad grafik
fine books karolia FDBK

우헤르타이프 산세리프 레귤러를 위한
초기 드로잉. 1933년. 초기에 시도했던
기하학적 산세리프체와 관련이 있다.

우헤르타이프 산세리프체 스케치. 다른 아이디어들도 섞여 있다. 줄 쳐진 노트에 그린 스케치(아래 오른쪽)에서 대문자 R이 푸투라와 비슷한 모양에서 길 산스의 영향을 받은 형태로 변하는 모습이 보인다.

우헤르타이프 산세리프체 스케치.
스케치를 한 편지지도 치홀트의 디자인이다.

Viktualienmarkt 5

Fernruf 57222

I. Schmitz München *Samenhandlung für Gartenbau und Landwirtschaft* Postscheckkonto 3126

Schitzr

edi s

c jandu für

genag gen

Uhertype r r

L.M

q g ge r

소문자 'g'를 잘 살펴볼 수 있는 우헤르타이프
산세리프체 스케치(g는 서체 디자이너에게 가장
도전적이면서도 동시에 즐거움을 줄 수 있는 글자다).

이 스케치들은 길 산스의 영향을 명확히 보여준다.
특히 숫자와 굵은 글자들은 길 산스 엑스트라
볼드체와 매우 흡사하다(1931년).

두 드로잉을 비교해보면 정적인, 타원에 근거한
글자에서 더 역동적인 형태로 옮겨가는 모습을 볼
수 있다.

우헤르타이프 산세리프 레귤러. 1933~36년.
윗줄의 'R'은 작은 대문자로도 쓰였다. 두 번째
줄에서는 'g'가 수정된 모습이 보인다.

우헤르타이프 산세리프 볼드와 라이트. 1933~36년.
아랫줄 오른쪽에 있는 소문자 b와 q는 곡선이
줄기와 만나는 방식이 미묘하게 차이가 나서,
단순히 글자를 회전시킨 것이 아님을 알 수 있다.

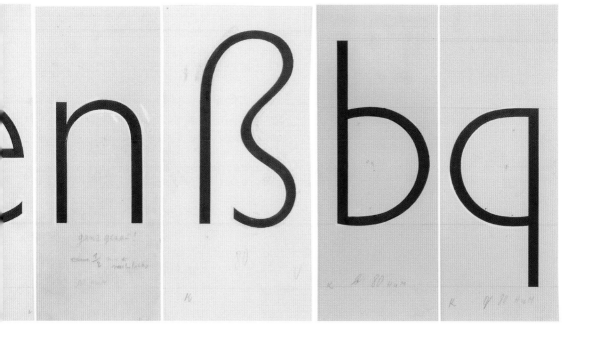

우헤르타이프 견본집 본문. 1935년. 31.2×23cm.
산세리프 이탤릭 라이트와 좀 더 큰 레귤러체가 보인다.

MAGERE GROTESK KURSIV

12 Punkt Durchschuss 2 Punkt

*abcdefghijklmnopqrsßtuvwxyzäöü.,--:;!?'„'([+×»—|£$%
ABCDEFGHIJKLMNOPQRSTUVWXYZÄÖÜ1234567890
In der Metteurmaschine werden die Zeilenvorlagen auf dem lichtemp-
findlichen Film mit den gewünschten Zeilenabständen untereinander
photographiert. Durch Verdrehung eines Einstellrades kann das Origi-
nalbild beliebig von dreieinhalbfacher Vergrößerung bis zweieinhalbfacher
Verkleinerung vergrößert bzw. verkleinert werden, wobei durch die auto-*

12 Punkt Durchschuss 6 Punkt

*matische Scharfeinstellung das projizierte Bild bei jeder Einstellung auto-
matisch auf höchste Schärfe eingestellt bleibt. Somit kann also von
dem Zeilenprodukt, welches in der Schriftgröße an und für sich starr
ist, durch dieses Umbruchverfahren das Umbrechen in feste Kolonnen
IN DER METTEURMASCHINE WERDEN DIE ZEILENVORLAGEN*

14 Punkt Durchschuss 2 Punkt

*abcdefghijklmnopqrsßtuvwxyzäöü.,--:;!?'„'([+×»—|£$%
ABCDEFGHIJKLMNOPQRSTUVWXYZÄÖÜ1234567890
In der Metteurmaschine werden die Zeilenvorlagen auf dem
lichtempfindlichen Film mit den gewünschten Zeilenabständen
untereinander photographiert. Durch Verdrehung eines Einstell-
rades kann das Originalbild beliebig von dreieinhalbfacher Ver-*

14 Punkt Durchschuss 6 Punkt

*größerung bis zweieinhalbfacher Verkleinerung vergrößert bzw.
verkleinert werden, wobei durch die automatische Scharfein-
stellung das projizierte Bild bei jeder Einstellung automatisch
IN DER METTEURMASCHINE WERDEN DIE ZEILENVOR-*

16 Punkt Durchschuss 2 Punkt

*abcdefghijklmnopqrsßtuvwxyzäöü.,--:;!?'„'([+×»—|£
ABCDEFGHIJKLMNOPQRSTUVWXYZÄÖÜ1234567
In der Metteurmaschine werden die Zeilenvorlagen
auf dem lichtempfindlichen Film mit den gewünsch-
ten Zeilenabständen untereinander photographiert.*

16 Punkt Durchschuss 6 Punkt

*Durch Verdrehung eines Einstellrades kann das Ori-
ginalbild beliebig von dreieinhalbfacher Vergrößerung
bis zweieinhalbfacher Verkleinerung vergrößert bzw.
IN DER METTEURMASCHINE WERDEN DIE ZE-*

HALBFETTE GROTESK

abcdefghijklmnopqrsßtuvwxyz äöü
ABCDEFGHIJKLMNOPQRSTUVWXYZÄ
&.,--:;!?'„·((+×»—/£$%123456789o

UM DAS AUSSCHLIESZEN DER ZEI-
LEN AUF GLEICHE LÄNGE BEWIRKEN

2o Punkt Durchschuss 4 Punkt

abcdefghijklmnopqrsßtuvwxyz äöü
ABCDEFGHIJKLMNOPQRSTUVW
XYZÄÖÜ 123456789o

UM DAS AUSSCHLIESZEN DER

24 Punkt Durchschuss 4 Punkt

abcdefghijklmnopqrsßtuvwxyz ä
ABCDEFGHIJKLMNOPQRST
UVWXYZÄÖÜ 123456789o

UM DAS AUSSCHLIESZEN

28 Punkt Durchschuss 4 Punkt

abcdefghijklmnopqrsßtuv
wxyz äöü 123456789o
ABCDEFGHIJKLMNOP
QRSTUVWXYZÄÖÜ

36 Punkt Durchschuss 4 Punkt

모노타이프에서 펴낸 길 산스 견본집.
11포인트. 실제 크기.

11 PT. (11D)　10¼ SET　　　U.A. Roman 82 Italic 311

Gill Sans made its first appearance bel
printing industry in 1928 in the progra
the *Federation of Master Printers' Cor*
This was the titling, Series 231, which h
commissioned by The Monotype Corp
Limited from Eric Gill, and was based on a
bet used by Gill on the facia of a Bristc
shop. Lower-case letters soon followed
lated bolds, titlings and other varian
added from time to time until the Gil
contained some twenty-four series. Gill'

In erster Linie wird die Herstellung des Schriftsatzes für OFFSET-
und TIEFDRUCK durch das Uhertype-Verfahren vereinfacht und
zeitlich verkürzt. Da diese Verfahren sich mit der fortschreiten-
den Entwicklung der Photochemie mehr und mehr ausbreiten, be-
steht schon seit langem das Bedürfnis nach einer Setzmaschine, die
Filme statt Metallzeilen erzeugt. Die seit drei Jahrzehnten ange-
strebte Erfindung des photomechanischen Setzverfahrens ist durch
die UHERTYPE-Lichtsetztechnik einwandfrei gelöst.

word and uncovering the second. We see the second word in the window
move a little to the left. The movement is effected by an ingenious
device which forms the essential part of the machine. Of this justifying
device outwardly little is visible except the crank which the operator
turned at the start. It measures the blank space at the end of the un-
justified line, mechanically divides it by the number of word intervals
and causes the image of every word following the first to move to the
left an even fraction of the blank space before it is projected. The
second word is projected. The third word is uncovered and projected
and so on word by word until the line now spaced to the proper length,
is completed. The depression of a lever on the left hand side of the
machine brings a new line into position for justifying and rotates the
film in holder (3) the required distance, and we are ready to go on.

(위) 첫 번째로 나온 우헤르타이프
브로슈어(1933년)에 실린 글. '우헤르타이프 표준
그로테스크'로 조판됐다. 처음 출시된 디자인에서는
소문자 'g'의 오른쪽 귀가 없었음을 알 수 있다.

(아래) 워터로우&선스가 제작한 안내 책자
『조판법의 낡음과 새로움』 개정판(1938년). 첫
번째 버전의 교정쇄를 본 후 치홀트는 소문자 'g'에
확실히 귀가 필요함을 깨달았다. 우헤르타이프에서
텍스트 정렬 방식을 설명하는 내용이다.

산세리프 소문자 'g' 드로잉. 제작되지는 않았다.
세 번째로 디자인한 이 버전에서 치홀트는
아랫부분의 틈을 막았다.

우헤르타이프 산세리프체 견본집 볼드체. 1935년.
31.2×23cm.

DREIVIERTELFETTE GROTESK

48 Punkt Kompress

ABCDEFGHIJKL
MNOPQRSTUVW
XYZÄÖÜ123456

60 Punkt Kompress

ABCDEFGHIJ
KLMNOPQRS

72 Punkt Kompress

ABCDEFG
HIJKLMNO

84 Punkt Kompress

ABCDEF
GHIJKLM

STANDARD GROTESQUE

20 point.

Turning over the leaves of a printed b
TURNING OVER THE LEAVES OF A

36 point.

Turning over the leav
TURNING OVER THE

게오르크 트룸프, 시티체 활자 견본집 표지와 본문.
1930년.

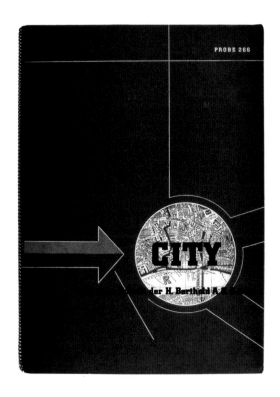

나중에 우헤르타이프 람세스로 발전한
슬래브세리프체 드로잉. 1929년.

슬래브세리프 서체 드로잉.
1929년경. 중간 줄을 보면
치홀트가 줄기와 곡선이
만나는 부분을 덧칠로 채운
흔적을 볼 수 있다. 이렇게
하면 시티 레귤러체의 특징과
매우 유사해진다.

람세스 레귤러체 드로잉. 1933년.
줄을 그은 소문자 'g'는 채택되지 않았다.
V는 놀랄 만큼 진한 검정 잉크를 사용했다.

우헤르타이프 견본에 실린 람세스 레귤러체.
1935년. 31.2×23cm.

RAMSES HALBFETT

abcdefghijklmnopqrsßtuvwxyz äöü
ABCDEFGHIJKLMNOPQRSTUVWXYZÄÖ
ɛt.,-–:;!?'„''((+×«— /£$⁰/₀ 1234567890

BEI AUSFÜHRUNG DER AKZIDENZAR-
BEIT WERDEN DIE IN DIESEM SATZ-

2o Punkt Durchschuss 4 Punkt

abcdefghijklmnopqrsßtuvwxyz äö
ABCDEFGHIJKLMNOPQRSTUVW
XYZÄÖÜ 1234567890

BEI AUSFÜHRUNG DER AKZIDE

24 Punkt Durchschuss 4 Punkt

abcdefghijklmnopqrsßtuvwx
ABCDEFGHIJKLMNOPQRST
UVWXYZÄÖÜ 1234567890

BEI AUSFÜHRUNG DER AK

28 Punkt Durchschuss 4 Punkt

abcdefghijklmnopqrsß
tuvwxyz äöü 123456789
ABCDEFGHIJKLMNOP
QRSTUVWXYZÄÖÜ

36 Punkt Durchschuss 4 Punkt

람세스 볼드체 드로잉. 1933/4년.

우헤르타이프 견본에 실린 람세스 볼드체.
1935년. 31.2×23cm.

RAMSES FETT

48 Punkt Kompress

ABCDEFGHIJKL
MNOPQRSTUVW
XYZÄÖÜ1234567

60 Punkt Kompress

ABCDEFGHIJ
KLMNOPQRS

72 Punkt Kompress

ABCDEFGH
IJKLMNOP

84 Punkt Kompress

ABCDEFG
HIJKLMN

우헤르타이프의 문자 세트 표.
『조판법의 낡음과 새로움』에서 발췌(1938년).

드베르니&페뇨의 '프랑스 로만체'를 치홀트가 다시
그린 드로잉. 레귤러, 볼드, 이탤릭. 1934년.

(위) 제목용 서체 드로잉. 1935년. 이것이
우헤르타이프를 위한 아이디어인지는 확실치
않지만 당시는 그 회사를 위해 강도 높은 작업을
하던 시기였다.

(아래) 우헤르타이프를 위한 (특이한) 고딕
이탤릭체와 로만체 스케치.

UHERTYPE

Trade Mark

Lichtsetzmaschinen und Lichtsetzmaterial

Uhertype Aktiengesellschaft Glarus Schweiz Bureau: Zürich, 15 Talstrasse Telegramme: Uhertype Telephon: 39.243

Herr Jan Tschichold,
Fasanenstrasse 64
B a s e l .

Zürich, 15 Talstrasse,

W. 22.2.35.

Mit separater Post sandten wir Ihnen gestern die Bleche mit den
Akzentbuchstaben, welche noch einer Aenderung bedürfen. Wir ersuchen
Sie, diese Korrekturen baldmöglichst durchzuführen.

Bruchzahlen: Von Ihren beiden letzten Schreiben haben wir Kenntnis
genommen; es ist uns aber im Moment leider nicht möglich, dazu
Stellung zu nehmen. Wir dürfen Sie aber vielleicht bitten, vorläufig
diejenigen Bruchzahlen, die Sie uns gratis nachliefern wollten, aus-
zuführen und dabei das gebräuchlichste von den 8 Alphabeten zu
berücksichtigen.

Wir werden mit einem Nächsten auf die weitern Fragen zurückkommen
und begrüssen Sie inzwischen

mit vorzüglicher Hochachtung

UHERTYPE A.G.GLARUS
Büro Zürich:

Uhertype Lichtsatz

우헤르타이프를 위해 디자인한 레터헤드.
1934년. A4.

우헤르타이프 견본집 표지. 1935년. 31.2×23cm.
치홀트가 디자인에 관여했는지는 확실치 않다.

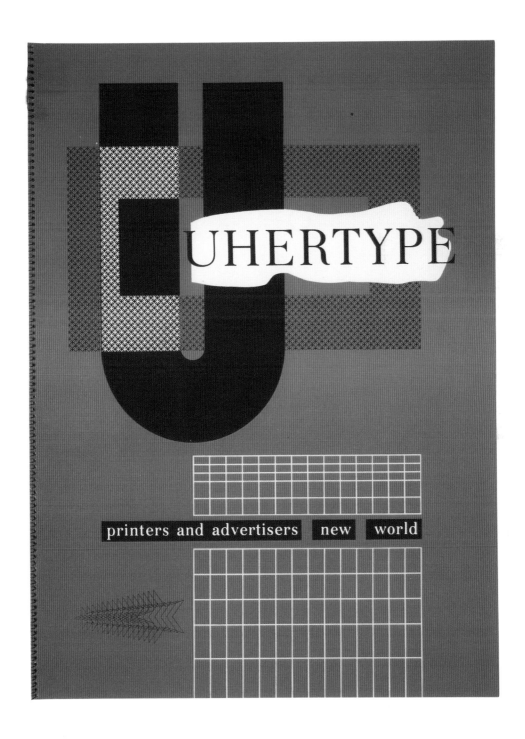

우헤르타이프 견본집 본문. 1935년. 31.2×23cm.
치홀트가 디자인에 관여했는지는 확실치 않다.
실려 있는 사례는 임레 라이너가 디자인한 것이다.

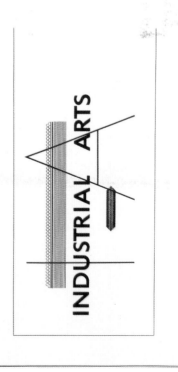

우헤르타이프 견본집에 실린 임레 라이너의 작업. 1935년. 31.2×23cm.

치홀트가 디자인한 세 가지 굵기의 산세리프체 전부와 다시 그린 로만체 숫자들이 사용되었다.

ADLER

TECHNISCHES

FAHRGESTELL

Rahmen mit Karosserie kombiniert, dadurch bisher unerreichte Verwindungssteifigkeit. Alle 4 Räder achslos aufgehängt, vorn an zwei Querfedern 45x1190, hinten an in Gummi gelagerten Schwingarmen mit Viertelfedern 45x760.

Motor vierfach gummigelagert. Kraftstoffbehälter an der Spritzwand, 31 Liter fassend. Schmierung des Maschinenaggregates durch Daueröler. Raum-Scheibenräder, Sicherheits-tiefbettfelge, Ballonreifen 4,75x17.

MOTOR

Normal: Vierzylinder, Zylinder in einem Block gegossen, Bohrung 71 mm, Hub 95 mm, Hubvolumen 1494 ccm, Verdichtungsverhältnis 1:5,3, Effektivleistung 32 PS, größte Drehzahl 3400 Umdrehungen je Minute, oder gegen Mehrberechnung: Bohrung 74,25 mm, Hub 95 mm, Hubvolumen 1645 ccm, Verdichtungsverhältnis 1:5,4, Effektivleistung 37 PS, größte Drehzahl 3400 Umdrehungen je Minute, Vorderachsuntersetzung 4,85:1, abnehmbarer Zylinderkopf, einseitig stehend angeordnete Ventile, zweifach gelagerte Nockenwelle. Nockenwellenantrieb durch Duplexrollenkette. Kurbelwelle vollständig ausbalanciert, 3 besonders stark dimensionierte Kurbelwellenlager, Leichtmetall-Kolben neuester Konstruktion, Motorschmierung durch Druckumlauf von Zahnradpumpe, Batteriezündung, sparsamer Vergaser mit Einrichtung für schnellste Beschleunigung und sicheres, rasches Anlassen, Thermosyphon-Wasserkühlung und Ventilator.

KUPPLUNG

Trocken arbeitende Einscheibenkupplung, Zahnrad-Getriebe. Sämtliche Räderpaare mit Ausnahme des Rücklaufrades sind in dauerndem Eingriff. Zwei Radpaare spiralverzahnt. Getriebewellen laufen auf Kegel-Rollenlagern. 4 Vorwärts-, 1 Rückwärtsgang. Schaltung unter dem Handrad. Getriebe mit Motor verblockt.

ANTRIEB

Kraftübertragung durch zwei Edelstahl-Achswellen über je zwei staub- und wasserdicht gekapselte Spezialgelenke. Kegelradausgleichgetriebe in Triebwerksgehäuse eingebaut auf Kegelrollenlager laufend, Tellerrad und Antriebsritzel spiralverzahnt. Vorderachsuntersetzung 5,2:1. Schubübertragung durch Federn.

Furtwangia 3

ORIGINALZIFFERN 2 - 10 mm

ZIFFERN- UND BUCHSTABENSTEMPEL

Außerordentlich beliebt durch vielseitige Arbeitsleistung und umfassende Verwendungsmöglichkeit ist **Furtwangia Nr. 3**. Er vermag allen Wünschen, die die Bezifferung von Mustern, Etiketten, Auszügen usw. betreffen, kurz allen Fragen wirtschaftlicher Betriebsorganisation gerecht zu werden. Praktisch und formschön konstruiert, sind nur nur beste Rohmaterialien zur Herstellung verwendet. Das Einfärben der Ziffern erfolgt automatisch durch **Unterschlagfärbung**, und bietet jede Gewähr für einwandfreie Abdrucke. Die Ziffernräder werden mit einem Holzstift auf die gewünschte Zahl gestellt. Das massive Gestell ist in einem Stück aus bestem Messingguß angefertigt, **die Ziffernräder sind aus Stahl und graviert**. Die Nullen sind nicht versenkbar. Die Ausführung kann in 2 - 8 1/2 mm Ziffern- und Buchstabengröße, mit Bruchziffern, Bruchstrich, Punkt, Komma, kleinen und großen Buchstaben, jeweils nach besonderen Wünschen geliefert werden, denn der Grundgedanke der Konstruktion des **Furtwangia Nr. 3** ist umfassende Verwendungsmöglichkeit.

PREIS DES STEMPELS MIT ZIFFERNRÄDERN

Zifferngröße	mit 6 Ziffernrädern	mit 7 Ziffernrädern	mit 8 Ziffernrädern
2 bis 4 1/2 mm	30.—	32.—	34.—
5 bis 6 mm	31.—	33.—	35.—
6 1/2 bis 7 1/2 mm	34.—	37.—	40.—
8 bis 8 1/2 mm	38.—	42.—	46.—

Buchstaben, Bruchzahlen usw. an Stelle von Ziffern werden berechnet.

1 bis 5 Buchstaben pro Rad graviert = 1 Ziffernrad
6 bis 10 Buchstaben pro Rad graviert = 2 Ziffernräder
1 bis 5 Bruchziffern pro Rad graviert = 1 Ziffernrad
6 bis 10 Bruchziffern pro Rad graviert = 2 Ziffernräder

2 mm 1234567890
2 1/2 mm 1234567890
3 mm 1234567890
3 1/2 mm 1234567890
4 mm 1234567890
4 1/2 mm 1234567890
5 mm 1234567890
5 1/2 mm 1234567890
6 mm 1234567890
6 1/2 mm 1234567890
7 mm 1234567890
7 1/2 mm 1234567890
8 mm 1234567890
8 1/2 mm 1234567890
9 mm 1234567890
9 1/2 mm 1234567890
10 mm 1234567890

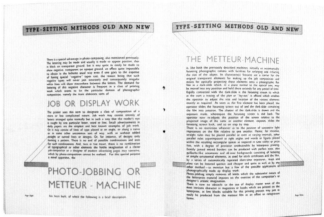

워터로우&선스가 제작한 소책자 표지와 본문.
1938년. 이 페이지에 실린 모든 책자의 크기는
25.4×20.3cm.

워터로우&선스가 우헤르타이프를 활용해 (대각선과
곡선 글줄을 포함해) 어떤 효과들을 낼 수 있는지
보여주기 위해 제작한 사례들이다.

치홀트의 서체가 사용되었지만 그가 디자인한
것은 하나도 없다. 몇몇 페이지는 새로운
타이포그래피의 장식적 해석을 보여준다.

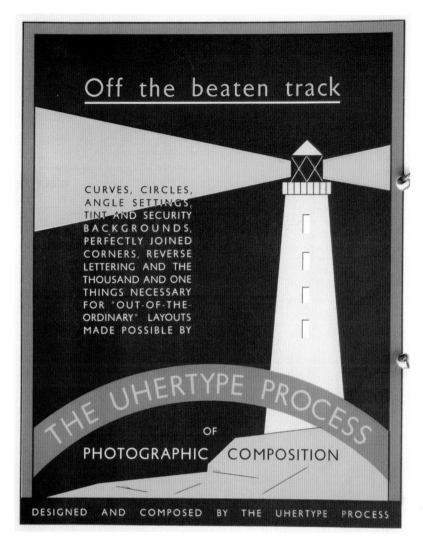

워터로우&선스가 제작한 우헤르타이프
산세리프체 조판 사례(치홀트 디자인 아님).
1938년. 25.4×20.3cm.

32 point.

Turning over the leaves
TURNING OVER THE L

워터로우&선스가 만든 우헤르타이프 서체
견본집에 실린 모던 페이스 로만체. 1938년.
이 서체는 의문투성이다.

치홀트는 이런 서체를 의뢰받은 적이 없기 때문에
그가 제안한 '디도 스타일' 로만체는 아닌 것 같다.
그가 그렸다 해도 놀랍기는 마찬가지다. 본문에
사용하기에는 너무 얇기 때문이다.

5 망명

바젤 미술공예박물관에서 열린 '목적 있는 광고'전
도록 표지와 치홀트의 글이 실린 부분. 1934년.
A5. 표지에는 소문자만 썼지만 본문은 그렇지
않다. 반대쪽 위에 실린 광고는 헤르베르트 마터가
디자인한 것이다. 반대쪽 아래에는 "표준화와
디자인이 되지 않은 평범한" 편지 서식과
"표준화되지는 않았지만 '현대적인' 서식"을
비교해놓았다. 치홀트는 후자가 그나마 전자보다
낫다고 여겼다.

A 5 — 148 × 210

gewerbemuseum basel ausstellung 8. april – 6. mai 1934

A 6 — 105 × 148

planvolles werben

vom briefko pf bis zum werbefilm

A 7 — 74 × 105

A 8 — 52 × 74

Die Gestaltung der Werbemittel Jan Tschichold

Planmäßiges Werben erschöpft sich nicht in der Aufstellung und
Verteilung des Werbeetats und in der Lösung organisatorischer Auf-
gaben. Man muß nicht nur wissen, wieviel man für Werbung ausgeben
will, wann und wo man werben, sondern auch **wie** man werben soll.
Unsere Ausstellung hebt aus dem Gesamtgebiet der Werbung einen
besonders wichtigen Teil, die optische, heraus.

Firmenmarke, Briefpapier, Rechnung, Geschäftskarte, Werbedruck-
sache, Hauszeitschrift, Inserat, Plakat, Kinodiapositiv, Werbefilm,
Lichtreklame, Schaufenster, Packungen, Einwickelpapier, Etiketten,
Kassabon, Auto sind optische Werbemittel, die optischen Gesetzen
folgen.

Planmäßig werben heißt, zwischen all diesen optisch wahrnehm-
baren Werbemitteln ein Verbindendes schaffen. Dieses kann nur opti-
scher Natur sein. Als bestes Werbemittel hat sich das **Firmenzeichen,**
der Firmenname oder ein anderes Stichwort in einer spezifischen
graphischen Form erwiesen. Man darf jedoch Monogramme oder unles-
bare Buchstabenverschlingungen nicht als brauchbare Firmenmarken
ansehen. Die Erfindungskraft eines Laien kann kaum wirklich gute
und einprägsame Marken schaffen. Das ist Sache eines Graphikers.
Hat man erkannt, daß die bisher geführte Marke den Anforderungen
der Gegenwart nicht mehr entspricht, so entschließe man sich zur
Umformung oder Neubildung, die durch einen Fachmann erfolgen
soll. Eine gute Marke muß einfach und von höchster Einprägsamkeit
sein. Sie muß nun auf allen Werbesachen gezeigt werden. Allmählich
wird sie in der Vorstellung des «Kunden» zu einem Begriff und zu
einer Erfahrung. Bei der Einführung eines neuen Warenzeichens kann
man für dieses selbst werben.

Gleichartige Schrift wird ebenfalls als optisches Erinnerungs-
mittel gebraucht. Man ist dann jedoch auf eine oder wenige Drucke-
reien angewiesen, die gerade diese Schrift haben, und der Wechsel
der Moden kann sich leicht unangenehm auswirken. Andererseits
kann eine bestimmte Form am besten von der gleichen Hand variiert
werden, und darum empfiehlt es sich, bei der gleichen Druckerei zu
bleiben. Die Grotesk als die Hauptschrift der Gegenwart führt leicht
zu einer Aehnlichkeit zwischen Drucksachen verschiedener Firmen.
Gleichartige Schrift und Farbenstellung als optische Leitmotive eignen

Firma Habliützel & Co.

Streuplan für Anzeigen 1933/34

	7. April	11. April	21. April	28. April	5. Mai	8. Mai	16. Mai	22. Mai	8. Juni	12. Juni	10. Nov.	17. Nov.	21. Nov.	5. Dez.	12. Dez.	19. Dez.	5. März	12. März	20. März
Basler Nachrichten	1	3	2	red.	5	7	8			9			10	11		2	3	2	1
National-Zeitung	3	2	1	2	5 red.	7	8			9	9	12	11	10	1	2	3	1	
Basler Volksblatt	1	2	3	6	7	5 red.		8				9	10	12	3	1	2		
Basler Haushalt		1		5								9	10						

Anzeigenschlüssel

1 Werdende Mütter
2 Wickeln und Betten
3 Torfmull-Bauschbert
4 Habliützis neuer …
5 Habliützis hat eine …
6 Bettendienst
7 Wissen Sie
8 Stören
9 Stoppstecken
10 Entspannung
11 Guter Schlaf
12 Typenbetten

sich daher mehr für die Werbung von Klein- und Mittelbetrieben durch gleichartige Geschäftspapiere (Brief, Rechnung, Postkarte, Geschäftskarte). Wendet man die Grotesk an, so bedarf es hier besonders einer geübten, womöglich der gleichen Hand in allen Arbeiten, um Aehnlichkeit zu erzielen. Die Beigabe geeigneter Attribute (Photo) kann die Aufgabe erleichtern. Sicherer wirkt die Verwendung anderer Schriften und Schriftmischungen. Auch alte Schriften können zu moderner Wirkung gebracht werden. Je weniger bekannt eine Type ist, umso geeigneter ist sie (prinzipiell) für die Werbung, weil sie charak-

terisiert und erinnert. Sie darf aber nicht Zeiten angehören, die die Gegenwart niedrig einschätzt, etwa die Zeit zwischen 1880—1908. Der empfindlichere Mensch assoziiert hier: veraltete Schrift — veralteter Betrieb.

Bestimmte Formideen sind ein weiteres Mittel kontinuierlicher Werbung. Die Formenwelt eines bestimmten Künstlers kann in den Dienst der Werbung für bestimmte Dinge gestellt werden. Selbst die Photographie kann, so neutral sie scheint, eigentümlich-neu wirken. In der Werbung für den Kurort Engelberg hat Herbert Matter eine aus-

Kur- Sport
Heizbares alpines Schwimmbad
1933 Reduzierte Hotelpreise

sommerfroh in

engelberg

Anzeige von Herbert Matter

18

Die Normung der Papierformate bringt Vorteile

für den Verbraucher:
Die Papierbeschaffung wird vereinfacht und verbilligt.
Die Aufbewahrung von Schriftstücken und Drucksachen wird erleichtert und zweckmäßiger.
Die Ordnungsmittel werden praktischer und besser ausgenutzt und, da Massenanfertigung mehr als bisher möglich, wesentlich billiger.

für den Drucker:
Die Papierbeschaffung wird erleichtert.
Dinformate erlauben gleichzeitigen Druck verschieden großer Drucksachen und damit bessere Ausnützung der Druckmaschinen als bisher.
In der Setzerei und im Maschinensaal wird Zeit und Material gespart.
In der Buchbinderei wird Mehrleistung erzielt durch immer wiederkehrenden, gleichen Beschnitt.

für den Händler:
Unnötige Kapitalanlage für wenig gangbare Formate fällt weg.
Die Lagerhaltung wird vermindert, Preislisten werden vereinfacht.

für den Erzeuger:
Die Zahl der Rohbogengrößen und Rollenbreiten wird vermindert.
Herstellung wird verbilligt, Lagerhaltung vereinfacht. Auch in stillen Zeiten kann auf Lager gearbeitet werden.
Preislisten werden kürzer und übersichtlicher, u. a. m.

19

Bamberger, Leroi & Co. A.G.

FABRIK SANITÄRER EINRICHTUNGEN
GUSS- U.ARMATURENWERK' MARNE 'BELCO'

Frankfurt a/M.

Üblicher, ungenormter und ungestalteter Briefkopf
Original in schwarz und rot. Quartformat.
Mangelnde Übersichtlichkeit der Gruppe links.
Ansätze zu funktioneller Gestaltung: Wichtige Einzelteile sind durch rote Schrift hervorgehoben. Zwar ist ein Platz für die Fensteranschrift vorhanden, doch keiner für Beerbeitungsvermerke.

gezeichnete Reihe ganz verschiedenartiger, dennoch deutlich zusammengehöriger Werbesachen mit Photos geschaffen, von denen wir ein Beispiel abbilden. Sie belegen die (oft bezweifelten) Variationsmöglichkeiten eines photographischen Motivs.

Hat man sich für eine bestimmte Form oder für einen bestimmten Künstler entschieden, so bleibe man bei ihm. Eine im Augenblick verblüffende andersartige Werbeidee wird mehr schaden als nützen.

Beim Durchführen eines Werbeplans, der nach der Beschaffung eines guten Firmenzeichens in der Regel mit dem Auftrag auf Briefbogen, Rechnungen, Geschäftskarten usw. beginnt, muß man zweierlei beachten. Man soll zunächst die **Normformate** durchführen, die mehr und mehr die früheren Formate verdrängen. Normung der Papierformate verbilligt, erleichtert, vereinfacht den Papierverbrauch für Verbraucher, Drucker, Händler und Erzeuger. Insbesondere wird die

20

DEUTSCHE STUNDE IN BAYERN G·M·B·H
VERKEHRSMINISTERIUM MÜNCHEN

MÜNCHEN

Ungenormter «moderner» Briefkopf (Blau auf Weiß, Quartformat)
Nicht besser, sondern eher schlechter als der vorhergehende, da die zunächst bestechende Ordnung rein äußerlich ist.
Ganz verschiedenartige, gar nicht zusammengehörige Angaben sind in der vielzeiligen, viel zu dicht und relativ zu lang gesetzten Gruppe vereinigt.
Nur mit großer Mühe findet man das Gesuchte.
Unpraktisch auch durch das Fehlen der Felder für die Fensteranschrift und für die Bearbeitungsvermerke.

Aufbewahrung von Schriftstücken erleichtert und zweckmäßiger. Prospekte im Normformat lassen sich leichter aufbewahren und ordnen und werden daher lieber als andere aufbewahrt *.

Ueber die bloßen Formate hinaus gibt es eine **Norm** für die Einteilung des **Geschäftsbriefs** (SNV 10131), die man zu eigenem Vorteil gebrauchen sollte. Ihre Anwendung ist noch nicht häufig, die Häufigkeit aber wünschenswert, da Briefe mit gleichartiger Einteilung leichter zu bearbeiten sind. Die Gleichartigkeit besteht nicht etwa in einer uniformen Gestalt; es sind lediglich die Plätze für die immer wiederkehrenden Angaben, wie Telegrammadresse, Telephon, Postscheck-

* Hier sei auch verwiesen auf: **Die Norm** in Industrie, Gewerbe, Handel und Haushalt (Führer des Gewerbemuseums Basel durch die gleichnamige Ausstellung). Ferner auf **Die Arbeitspraxis.** Schweiz. Zeitschr. f. wirtsch. Arbeiten. Herausg. Eugen Storrer, Basel. Verlag Emil Birkhäuser & Cie., Basel. Jg. I, Nr. 4 (Briefkopfnormung), Jg. I, Nr. 2 (Normalformate, Din-Briefbogen, Fensterbriefe, Farbnormung), Jg. I, Nr. 6 (Formatnormung), Jg. III. Nr. 1 (Geschäftsbrief).

21

'목적 있는 광고'전 도록 본문. 바젤 미술공예박물관. 1934년. A5. 아래 오른쪽에는 "읽을 마음이 들지 않는 더 이전의 (대칭적) 타이포그래피"를 보여주며 "훌륭한 역사적 서체(개러몬드)조차 그 자체로는 좋은 타이포그래피를 낳지 않는다"라고 썼다.

그 옆쪽에 실린 (고딕 활자를 쓴) 대비되는 사례에 대해서는 "서체 자체만 따지면 더 역사적이지만 전체적으로 보면 훨씬 현대적이다"라고 언급했다.

FRITZSCHE HAGER A.G.
BUCHBINDEREI · KATALOG · ALBUM-MAPPEN-FABRIK

Genormter, aber nicht gestalteter Briefkopf (Original in grün und schwarz)
Vorzüge: Normformat; die allen Briefen wiederkehrenden Angaben: Postanschrift, Drahtwort, Fernruf usw. an der durch das Normblatt Din 676 festgelegten Plätzen; Felder für Fensteranschrift und Bearbeitungsvermerke.
Nachteile: Trotz der Norm ist das Ganze sehr unübersichtlich und formlos. Mischung von Symmetrie und Asymmetrie. Schlecht lesbare (= häßliche) Schrift. Ein Kompromiß zwischen «Kunst» und Zweckmäßigkeit. Die grüne Farbe der Streifen tritt als dekoratives Mittel, nicht als Funktion auf.

Gegenüber: Genormter und gestalteter Geschäftsbrief, Format A 4 (nach DIN 676; nach der Schweizerischen Norm SNV 10131 müßte die Adresse des Empfängers rechts stehen).
Vorzüge: Normformat; genormte Stellung der auf allen Briefen wiederkehrenden Angaben: Adresse, Telephon, Bank, Postscheck; Klarheit und Übersichtlichkeit; Billigkeit durch Einfachheit; gegenwärtig mit größter Zweckmäßigkeit.

konto, für die Adresse undsoweiter festgelegt. Im übrigen bestehen keine Vorschriften für die Formgebung. Auch ein Normbrief läßt viele Variationen der formalen Gestaltung zu.

Daß indessen Normung und Gestaltung zweierlei ist, zeigt die hier abgebildete Reihe von Briefköpfen. Es genügt nicht, einen alten Briefkopf durch einen moderneren zu ersetzen, und auch nicht, den Brief bloß zu normen. Von größerer Wichtigkeit fast ist Sorgfalt bei der graphischen Gestaltung des Briefes und aller anderen Werbemittel.

22

Paul Schulze | Antiquar

Akademischer Verlag
Dr. Fritz Wedekind & Co.
Stuttgart
Kaserenstraße 56

Betrifft: Maschinenschrift auf Dinbriefbögen

Alle Zeilen (auch „Hochachtungsvoll") beginnen an der stummen Senkrechten, die durch den Anfang der gesetzten Zeilen angedeutet wird.

Die Empfängeranschrift wird am besten wie oben geschrieben. Der Deutlichkeit halber unterstreicht man den Stadtnamen mit einer zusammenhängenden einfachen (nicht einer durchbrochenen oder ornamentierten) Linie. Die Anschrift so zu schreiben, ist übersichtlicher und weniger umständlich als die übliche Art, da der Wagen nur nach rechts geschoben wird und dann sofort, ohne Blindtasten, fortgeschrieben werden kann.

Die Zeichen und Tagangaben setzt man unter, seit neben die Leitworte, um wiederholtes genaues Einstellen der Schreibmaschine zu vermeiden. Aus demselben Grunde wird die Jahreszahl bei der Tagangabe nicht vorgedruckt.

Die Maschinenschrift füllt nur ½ des sonst benötigten Raumes und wirkt geschlossener, wenn man sie „undurchschossen", also eng, schreibt. Die Rückseiten der Briefblätter werden besser nicht benutzt. Einzüge am Beginn der Abschnitte sind überflüssig und seitraubend. Beginnt ein neuer Abschnitt, so läßt man eine Zeile frei. Die Schlußmarke gibt das Zeichen aufzuhören, bzw. auf dem Fortsetzungsblatt (siehe DIN 676 Seite 2) fortzufahren.

Unterschrift

Gut gesetzter und gut beschriebener Normbrief. Gute Maschinenschrift trägt wesentlich zum guten Aussehen der Geschäftsbriefe bei. Aus «Typographische Entwurfstechnik» von Jan Tschichold, Stuttgart 1932.

Ein geeigneter Graphiker oder ein gut geleitete Druckerei geben im allgemeinen Gewähr für brauchbare und schöne (übersichtliche, klare) Drucksachengestaltung. Die Zeit, in der man alles auf Mitte setzte und eine Drucksache der andern ähnelte, weil alles auf äußere Dekoration abgestellt war, ist vorbei. Die neue Typographie bietet lebhaftere, dabei feinere Kontraste, einen viel höheren Grad von Lesbarkeit, geistvolle Anordnung, lebendigere Harmonien als die frühere. Sie beschränkt sich heute nicht mehr unbedingt auf die Groteskschrift und ihre Variationen. Auch mit anderen, selbst mit ausgesprochen historischen Schriften (die natürlich allen Zwitterbildungen vorzuziehen sind) lassen sich überraschend moderne Wirkungen bilden. Die Wahl geeigneter Schriften und Anordnungen erlaubt die subtilste

Beispiel der früheren Typographie (Anzeige): Mittelachse, Rahmen. Häufige Form, daher eine große Wirkung. Reizt nicht zum Lesen. Auch eine gute historische Schrift, wie die hier verwendete Garamond-Antiqua, bringt nicht ohne weiteres gute Typographie mit sich. Die Schriften des gegenüberstehenden Beispiels wirken an sich noch historischer, das Ganze jedoch bedeutend moderner.

GALERIE DR. RAEBER

Gemälde
alter und moderner Meister
Impressionisten
Handzeichnungen, Plastik

FREIE STRASSE 59 IV · BASEL

24

Anpassung an den Warencharakter. Obwohl die neue Typographie den ornamentalen Formalismus der früheren ablehnt, fordert ihr Gebrauch nicht weniger als die alte Typographie künstlerischen Takt, der vor der leider nicht seltenen Entgleisungen bewahrt. Der Briefbogen auf Seite 23 gibt ein Beispiel für die Satzweise in Grotesk (welche, wie man sieht, Feinheit und Differenziertheit nicht ausschließt); die Anzeige auf dieser Seite zeigt, daß auch außergewöhnliche Formkontraste möglich sind. Beide zusammen stellen der Schrift nach die Pole dar, zwischen denen sich die gegenwärtige Typographie bewegt.

Das formale Motiv, sei es Wortmarke, Firmenzeichen oder Schriftart und Schriftkombination, muß auf allen Werbesachen mindestens

Beispiel zeitgemäßer Typographie (Anzeige): Asymmetrie, offen. Darüber hinaus in diesem Beispiel Kontrast aus zwei bisher nicht nebeneinander verwendeten Schriften, der feiner als das bloße Groß-Klein des Gegenbeispiels ist und dennoch kühner, stärker und seltener wirkt. Die Wahl der Schriften ist auf den Geschäftscharakter abgestimmt.

Galerie Dr. Raeber

Gemälde alter und moderner Meister
Impressionisten
Handzeichnungen, Plastik

Basel, Freie Straße 59. 4

(위) 치홀트가 디자인한 바젤 미술공예박물관 전시 '서체 5000년' 도록 본문. 1936년. A5. 1938년 발행된 『타이포그래피 디자인』 네덜란드어판에 통째로 실린 모습. 대칭적이지만 관습적이지 않은 방식(좌우 바깥 여백 쪽으로 치우친)의 활자 배치는 치홀트가 「서적 조판」에서 책 역시 현대적으로 보이게 할 수 있는 방법으로 제안한 특징 중 하나였다.

(아래) 바젤 미술공예박물관 전시 초청장 첫 쪽과 세 번째 쪽. A6. 『타이포그래피 디자인』(1935년)에 실린 모습. 네덜란드어판에 다른 버전이 실려 있다(618쪽 참조).

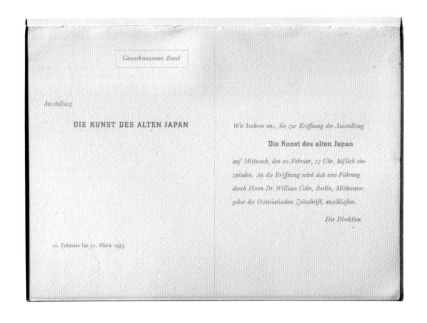

치홀트가 정한 스타일에 따라 디자인된 바젤
미술공예박물관 전시 도록 표지와 본문.
1937~40년. A5.

Gewerbemuseum Basel

Ausstellung

**Schweizerische Werkkunst
der Gegenwart**

13. Dezember 1936 bis 17. Januar 1937

Gewerbemuseum Basel

Ausstellung

Die Warenpackung

Ihre Entwicklung – Ihre Gestaltung

29. September bis 10. November 1940

sowohl eine immer prägnantere Formung der Packung als auch eine Intensivierung der graphischen Werbung (vgl. « Arten der Werbung»; Schrift, Bild).

Von den wenigen erhaltenen Warenpackungen aus der Zeit vor der Industrialisierung mit ihrem feinen und sorgsamen Empfinden für das Essentielle sind einige Beispiele den heutigen der gleichen Warengattung zu Seiten gestellt (vgl. Packung und Werbung). Da aber bis dahin die Packung im Detailhandel nur eine untergeordnete Rolle spielte, weil ihre Funktion der bleibende, stets wieder aufgefüllte Behälter einnahm, wurde diesem, gleichsam vorbereitend, eingangs der Ausstellung der Platz eingeräumt. Soweit im Engroshandel auf die alten Packungsarten als Vorläufer der modernen zu verweisen war, sind sie in der Abteilung «Material, Arten und Formen der Packung» berücksichtigt.

Behälter als Vorform der Packung

Älter als die Packung ist der für die Aufbewahrung bestimmte Behälter. Aus ihm hat sich die Packung erst allmählich entwickelt, seine Formen – sei es Gefäß oder Flasche, Dose oder Schachtel – beibehaltend, abwandelnd und umgestaltend, je nach dem Zweck, dem es nun zu dienen galt.

Bei den Primitiven finden sich noch heute die Anfangsformen des Behälters, Naturgebilde, wie ausgehöhlte Kokosnüsse, Kürbisse, Stücke des Bambusrohrs, vom Ast geschälte unversehrte Rindenzylinder oder beckenartige Gürteltierpanzer. Auch das Pulverhorn des Abendlandes gehört hierher. Von solchen reinen Naturformen führt kulturgeschichtlich eine Stufe weiter zu den vom Menschen frei geschaffenen Formen, noch unter Verwendung des naturgegebenen, unbearbeiteten oder kaum bearbeiteten Materials, zu Beuteln aus Palmenblättern, Körben aus Ruten oder Rinde, Schläuchen aus ungegerbtem Leder. Wird das Blatt, die Rinde zu Bast verarbeitet, so entstehen mit der Verfeinerung des Materials freiere Verwendungsmöglichkeiten, wie sie zierliche Taschen und Täschchen zeigen, und werden die Formen unabhängiger. Man kombiniert endlich verschiedene

Materialien, Strohgeflecht etwa, das mit Harz überzogen, Funktion und endgültige Form des Wasserbehälters gewinnt.

Aber erst seit der Mensch neue Werkstoffe fand, die er sich selbst bereiten mußte, wie Tonerde und Metall, oder Stoffe erfand, die in der Natur nicht vorkommen, wie Glas und Papier, ergab sich mit stetig entwickelterem Werkzeug die volle Souveränität der Gestaltung.

Eine Frühform der Warenpackung bedeutet bereits die römische Amphore aus Augst, die zwar vorwiegend Gefäß und Behälter, an ihrem Hals durch die Aufschrift gewissermaßen eines Frachtbriefs als Packung gekennzeichnet ist. Auch heute noch dienen ja Flaschen als Behälter und Packung für Flüssigkeiten gleichzeitig. Diese Gleichzeitigkeit der Funktion dauerte auch für Anderes bis weit in die Neuzeit, etwa für Korn- und Mehlsäcke. Die Verpackung beschränkte sich auf Transport und Engrosverkauf, sonst ließ man die Ware in die einmal erworbenen Behälter nachfüllen. Beispiele dafür sind Gewürzbüchse und Tabatière oder die Kassette mit den Flacons der Hausapotheke. Als Frühform der reinen Packung kann man die Bündelung bezeichnen. Seit jeher für Garben und Wellen gebräuchlich, fand dieses Verfahren gelegentlich auch bei kleineren Gegenständen Anwendung, beispielsweise bei Zigarren. Aus dem zusammenhaltenden Band oder Streifen entstand allmählich die ganz umschließende Hülle, das bedruckte Papierblatt, das die Ware umschloß. Aber erst die Industrialisierung der abendländischen Kultur seit der zweiten Hälfte des 19. Jahrhunderts bringt die Packung als etwas Selbständiges, Vollwertiges. Diese tritt nunmehr vielfach sogar an die Stelle des Behältnisses.

Material, Arten und Formen der Packung

Säcke und Ballen aus Hanf, Jute und Bastgeflecht bilden seit alters eine bewährte Verpackung von Waren aller Art, wobei namentlich die Ballen, vernäht und umschnürt, das ganze Mittelalter hindurch und noch lange nachher dem Warentransport das Gepräge gaben. Während aber der Sack als unentbehrlich und

Gewerbemuseum Basel

Ausstellung

Der Tisch

**Die Geschichte seiner Konstruktion
und seines Gebrauchs**

12. Dezember 1937 bis 23. Januar 1938

Gewerbemuseum Basel

Ausstellung

Unsere Musikinstrumente

Die Entwicklung ihres Baues und ihrer Funktion

17. Dezember 1939 bis 18. Februar 1940

Grundton der betreffenden Pfeife noch die erste Oktave und die zweite Quint, somit die drei ersten Töne der harmonischen Tonreihe mit den Schwingungszahlen, n, 2n, 3n, 4n, 5n etc. ... vorkommen. Die Tafel zeigt in einfacher Weise, daß es gelingt, die Klangkurve einer hölzernen Lippenpfeife auf mathematischem Wege synthetisch darzustellen.

Klänge hölzerner Orgelpfeifen. Klangkurven (Kathodenoszillogramme)

460 Schw. pro Sek.

1050 Schw. pro Sek.

Zerlegung der Klangkurve b in die Teiltöne G. O. Q.

G = Grundschwingung
O = erste Oktave
Q = zweite Quint
Resultante (Kreuzrohre) = obige Kurve b

Mittels eines vom Schreiber dieser Zeilen modifizierten Gerätes werden auch Klanganalysen, d. h. Zerlegungen hörbarer Klänge in die Reihe ihrer Obertöne vorgeführt, wobei man

die Klänge nicht nur hören, sondern die Klangkurven gleichzeitig auch sehen kann. Hier tritt der Aufbau von Klängen aus reinen Tönen wohl am deutlichsten zu Tage.

Da in letzter Zeit von verschiedenen Seiten ganz neue Musikinstrumente geschaffen worden sind, die unter Zuhilfenahme der von der modernen Elektroakustik entwickelten Geräte wie Röhrenverstärker, Tongeneratoren und Lautsprecher eine nicht uninteressante Bereicherung an klanglichen Möglichkeiten gebracht haben (wir erinnern an die Bemühungen von Stokowski, von Artur Honegger gemeinsam mit Martenot, von Givelet-Coupleux, von Hammond u. A.) so wurde auch ein Modell der Elektronenorgel aufgestellt, an dem man zeigen kann, wie es heute auf rein elektrischem Wege mit Röhrengeneratoren, elektrischen Siebkreisen, Verstärkern und Lautsprechern gelingt, die Klänge der Orgelregister aufs täuschendste nachzuahmen. Angeblasene Orgelpfeifen dienen dabei als Vergleichsobjekte.

Schließlich ist den Ausstellungsbesuchern auch Gelegenheit geboten, die Klangkurven ihrer eigenen Stimmen bei Gesang und Sprache selbst anzusehen, auch werden nach einem neuen Verfahren die schönen Figuren vorgeführt, auf die der berühmte Akustiker Chladni schon 1784 hingewiesen und auf die beim Bau der Streichinstrumente und der Klaviere besonders geachtet werden muß.

Die akustische Forschung unserer Tage, von denen der Ausschnitt in der Ausstellung nur einen verschwindend kleinen Bruchteil zeigt, ist wohl imstande, der künstlerisch betriebenen Musikausübung Anregungen mancher Art zu geben, vielleicht ihr sogar neue Wege zu eröffnen.

Prof. Dr. Hans Zickendraht

Entstehung und erste Entwicklung

Instrumentum heißt Werkzeug. Wie der eigene Körper dem Menschen die ersten Werkzeuge lieferte, die hohle Hand zum Schöpfen, die Faust zum Schlagen, so gab er ihm auch seine ersten musikalischen oder besser Geräusch-Werkzeuge. Diese ersten Musik- oder Geräuschinstrumente sind die Gliedmaßen des menschlichen Körpers. Klatschen, Schlagen mit den Hän-

8

9

586

『타이포그래피 디자인』(1935년)에 실린 바젤
미술공예학교 연례 보고서 표지와 본문. A5.

(위) 바젤 미술공예박물관과 미술공예학교를 위한 연례 보고서 가운데 학생 수를 나타내는 표와 숫자. 역시 『타이포그래피 디자인』(1935년)에 실린 모습이다. A5.

(아래) 학생들에게 바젤 미술공예학교를 소개하는 포스터. 『타이포그래피 디자인』 네덜란드어판(1938년)에 실리면서 A5 크기로 많이 축소됐다.

1933/4년 겨울 인쇄교육연합 루체른 지부에서
치홀트가 했던 타이포그래피 드로잉 수업에 대한
『TM』의 기사.

Der Winterkurs 1933 34 des Typographischen Klubs Luzern

Wie in den vergangenen Jahren, veranstaltete die Luzerner Ortsgruppe des Bildungsverbandes der Schweizerischen Buchdrucker auch im letzten Winter einen Fachkurs an der Gewerbeschule Luzern, der diesmal von Kollege Jan Tschichold in Basel, früherem Fachlehrer in München, geleitet wurde. Er hatte einerseits die Ausbildung im werkgerechten Skizzieren, andererseits die fachliche Fortbildung im Aufbau von Drucksachen aller Art zum Ziele. Als Lehrmittel wurde das Buch des Kursleiters «Typographische Entwurfstechnik» von allen Teilnehmern benutzt. Da das richtige Skizzieren von Drucksachen keineswegs allgemein gebräuchlich ist, ihm heute dagegen eine ganz besondere Bedeutung zukommt, begann die Kursarbeit mit dem Üben der Darstellung einfacher Buchdrucktypen mit dem Bleistift. Mit diesem Werkzeug wurden fast alle Aufgaben bewältigt, ausgenommen diejenigen, deren Wirkung der ausgeführten Arbeit ganz besonders nahegeführt werden sollte. Die unvermeidlich etwas monotonen «Fingerübungen» (Darstellen bestimmter, größerer und kleinerer Typen zum Zweck einer hochgradig genauen Wiedergabe, welche allein die Grundlage einer genau ausführbaren Satzskizze ist) wurden von den Teilnehmern mit Geduld überwunden. Ohne sie wäre es nicht möglich gewesen, dem Kurs weiter zu folgen und einwandfreie Arbeiten zu erzeugen. Zwischen den Übungen gab der Kursleiter methodisch Erläuterungen der modernen Satzweise, die durch einen relativ freien Zeilenfall, Vermeidung alles Sperrens, sehr geringe Anwendung von Versalienzeilen,

Dr. Brunner Zahnarzt

Xaver Birrer

Baumschulen Jos. Werk

Galerie Dr. Raeber

La Charmille
Sanatorium für innere Krankheiten und diätetische Kuranstalt
von Prof. Dr. A. Jacquet in Riehen bei Basel

Zeitschrift für Maschinenbauen.
Reklame im Wandel der Zeiten
Zeitschrift für Maschinenbau
Reklame im Wandel der Zeiten
Die Reform deutscher amtlicher
Rechtschreibung wird immer
dringlicher von weiten Volkskreisen gefordert. Die Rechtschreib

DEUTSCHE TEXTILINDUSTRIEN
DEUTSCHE TEXTILINDUSTRIEN

NEUE STRÖMUNGEN IN DER PHOTOGRAPHIE
NEUE STRÖMUNGEN IN DER PHOTOGRAPHIE

leichtigkeit und Asymmetrie gekennzeichnet wird. Die von ihm entwickelten Satzre-
geln lassen sich sowohl im Handsatz wie im Maschinensatz anwenden. Durch ihren
Gebrauch wird Zeit gespart, die nunmehr einem überlegteren Aufbau und besserer
Gliederung zugute kommt. — Fast alle Arbeiten wurden ausführlich durchgesprochen
und in der Regel eine neue Fassung hergestellt. Textänderungen waren streng ver-
boten. Nacheinander wurden Anzeigen, Geschäftspapiere verschiedener Art, Pro-
spekte, Kleinplakate und schließlich ein Zeitschriftenumschlag als Themen behan-
delt. Der Umschlag für eine Fachzeitschrift für uns selbst stellt sicher eine der schwer-
ten Aufgaben für einen Setzer dar. Auch hier kommt es darauf an, mit einfachen
Mitteln, die dem Setzkasten entnommen sein sollten, eine Wirkung zu erreichen,
die den Betrachter gefangen nimmt und in ihm das Gefühl der Klarheit und Ord-
nung, aber auch das des Erfindungsreichtums und der Harmonie hinterläßt. Ein-
facher Tonplattenschnitt und Rasterflächen durften als Hilfsmittel herangezogen wer-
den, doch mußte auf jeden Fall als Schrift eine Buchdrucktype verwendet werden.
Bildsatz war nicht gestattet. Wir glauben, daß der größte Teil der gefertigten Ar-
beiten auch vor gestrengsten Augen bestehen kann. Die abgebildeten, stark verklei-
nerten Arbeiten stellen natürlich nur einen sehr kleinen Teil der Gesamtarbeit dar.
Links unten sehen wir Übungsblätter; darüber Anzeigenskizzen von verschiedenen
Händen, davon die untere mit Tusche ausgeführt. Unter den Umschlägen auf dieser
Seite befinden sich sowohl manuelle Entwürfe wie aus gesetzten Zeilen und bun-
tem Papier montierte. Auf die wichtige Farbe mußte hier leider verzichtet werden,

1 Kleine Zeile und Ziffer rot, das übrige schwarz.
 Weißer Grund.
2 Roter Grund mit weißem Ausschnitt und weißer
 Ziffer. Übrige Schrift schwarz.
3 Grauer Grund, Hauptzeile, Linie und »Inhalt des
 Heftes« rot, das übrige graublau.
4 Große Schrift und Linie schwarz, das übrige rot.
 Weißer Grund.
5 Schwarzer Druck auf weißem Papier. Unten Raster
 in der Druckfarbe.
6 Senkrechte Gruppe rot, das übrige schwarz.
 Weißes Papier, unten Raster.

1935년 1월 인쇄교육연합 바젤 지부에서 치홀트가
했던 타이포그래피 드로잉 수업에 대한 『TM』의
기사. 기사 오른쪽에는 치홀트의 논평과 함께
초청장 디자인의 전개 양상을 보여주고 있다.

Skizzierkurs Basel Winter 1934-35 *(Kursleiter Jan Tschichold)*

Die hier gezeigten Beispiele sind aus einer Anzahl von Skizzierarbeiten für diesen Zweck ausgewählt worden. Die beiden ersten Skizzen sprechen für sich. Übersichtlichkeit und Klarheit, einwandfreie Satzstellung zu den Bildern kennzeichnen diese als hervorragende Qualitätsarbeiten. (Bitte die Angaben unter den jeweiligen Skizzen beachten.) Bei der Serie der Einladungskarte « Der neue Montag » gerät man in Versuchung, das Ganze als Spielerei zu betrachten, aber gemach, ein Vergleich ergibt die Folgerichtigkeit in der Lernmethode des Kursleiters. Die Skizze 6 wird unschwer als beste von jedem Setzer zu erkennen sein. In der Praxis sollten natürlich höchstens zwei Skizzen angefertigt werden müssen.

Beste Schulung bleibt immer noch die Gegenüberstellung von Beispielen in alter und neuer Fassung. Die Geschäftskarte der Basler Eisenmöbelfabrik in Sissach weist bei ihrer alten Ausführung und der Größe der Karte geradezu ein Kunterbunt von Schriften und Schriftgraden auf gegenüber der einfachen, realistischen Satzgliederung in der neuen Ausführung. Auch die Inserate « Fortuny-Stoffe » und « Glenk-Worch » (Normalgröße des Satzspiegels 33×49 Cicero) erfahren durch ihre Neugestaltung eine frappierende Belebung.

Man begegnet, besonders bei älteren Kollegen, häufig Äußerungen : die neue Satzweise ist zu nüchtern, zu schmucklos, und über kurz oder lang werde der Schmuck und Zierat seinen Einzug wieder halten. Die neue Satzart ist zwar nicht ganz schmucklos, das Linienmaterial wurde doch beibehalten und wird bei zweckmäßiger Anwendung gute Helferdienste leisten. Zur Bereicherung einer Arbeit trägt natürlich eine Photo bei entsprechendem Sujet viel bei; auch ein Schnitt in Blei oder Linol, sofern sie einwandfrei ausgearbeitet sind.

Wenn auch bereits Unkenrufe im Ausland hörbar sind, wie : Der Zierat kommt wieder ! so ist vorläufig wenig davon zu halten. Neues wurde sozusagen nichts geschaffen in letzter Zeit, auch ist anzunehmen, daß in den Druckereien

Gesetztes Plakat, Format A4. Bildgröße gegeben, Schrift rot, Bild und Linie schwarz.

Gesetztes Plakat, Format A4. Bildgröße gegeben. Schrift blau.

Wiedergabe der beiden Bilder nach Photos aus dem « Deutschen Lichtbild 1935 ».

1. 첫 번째 줄이 너무 강조되었다. 활자를 맨 위 사각형 안에 맞추는 것은 피해야 한다. 아랫부분이 약해지고 배치도 불안정해진다.
2. 활자가 원래 너무 크다.
3. 'Der neue Montag'가 너무 크고 'Goldene Berge'는 너무 작다. 위의 두 그룹이 너무 왼쪽으로 치우쳐 오른쪽 위가 휑해 보인다.

4. 아래 세 줄은 행간을 줄여 더 강하게 묶어주고 오른쪽과 아래 여백은 더 넓어져야 한다.
5. 'bringt'란 단어 다음에 줄을 바꿔야 할 이유가 없다.
6. 시각적으로 올바르고 활자 크기도 글의 내용에 맞춰 선택되었다. 줄 바꿈이 의미에 따라 적절히 이뤄졌으며 명확하고 조화롭게 그룹이 나눠졌다.

noch genug alter Schmuck und Zierat vorhanden ist, der gar oft nicht rentierte. Ob unter solchen Umständen Lust zu Neuanschaffungen in Schmuck besteht, der heute doch zu einem kurzlebigen Modeartikel würde, ist sehr fraglich. Die neue Typographie ist ein Zeitkind, mit andern aufgewachsen (Archi-

tektur, Malerei, Bildhauerei usw.); hoffen wir, daß es recht lange bei uns bleibt.

Über die Anwendungsmöglichkeit der neuen Typographie in der Praxis macht man nicht immer die besten Erfahrungen. Reklame«berater», Akquisiteure und auch bald jeder

Entwicklung des Satzes einer einfachen Einladungskarte, in halber flächiger Größe nach den Skizzen gesetzt

1 Die erste Zeile drängt sich vor. Der Blocksatz oben soll vermieden werden. Unterster Teil schwach und in der Stellung unsicher.

2 Schrift im Original zu groß.

3 «Der neue Montag» zu groß, «Goldene Berge» zu klein. Obere zwei Gruppen zu weit links; oben rechts zu leer.

4 Die drei unteren Zeilen müssen durch weniger Durchschuß stärker gebunden, der untere und der rechte Rand breiter gemacht werden.

5 «bringt» braucht nicht auf einer eigenen Zeile zu stehen.

6 Sinngemäße, optisch richtig wirkende Gradwahl; sinngemäßer Bruch der Zeilen und klar gegliederte, harmonische Gruppierung.

취리히로 근거지를 옮긴 뷔허길데 구텐베르크가
주최한 로고 공모전에 응모하기 위한 치홀트의
스케치. 1934년. A4. 아래쪽에 고딕 활자처럼
보이는 스케치는 우헤르타이프를 염두에 두고 그린
것으로 보인다.

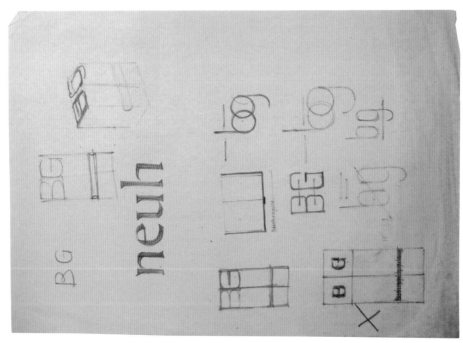

『TM』에 실린 응모작들(1935년 3권 3호). 치홀트가 최종으로 응모한 작품이 오른쪽 아래 실렸다. 심사 위원 평은 이렇다. "아이디어와 실행의 정확성에도 불구하고 모종의 효과가 부족하다. 가운데 글자들은 획 사이에 굵기 대비가 좀 더 필요하다." 다른 사람들의 작품은 그 자체로 완성된 레터링인데 반해 치홀트의 스케치는 명백하게 조판을 염두에 둔 것이었음에도 그런 세부 사항을 지적하는 것은 어딘지 불공정해 보인다.

594

장정 디자인. 1934/5년경. 21.6×13.8cm.
산세리프체로 중앙 정렬된 흥미로운 사례. 치홀트는
1935년 발표한 중앙 정렬에 대한 글에서 때로는
이렇게 하는 것에 정당성을 부여했다(219쪽 참조).

스위스 교사협회가 모은 『좋은 아동책』 표지와 속표지,
본문. 1934년. 21.6×13.8cm. 표지와 속표지에 쓰인
융어 프락투어체와 명확한 목록을 위해 사용된 단단한
로만체의 조합이 훌륭하다.

우엘리의 『라벤나의 모자이크』 재킷과 표지,
본문(바젤: 벤노 슈바베, 1934년). 여기에 실린 것은
1939년에 발행된 제2판이다. 28×19.5cm. 질감
있는 표지를 사용했으며 폴리필루스체로 조판된
텍스트는 코팅되지 않은 미색 종이에, 도판 부분은
코팅된 종이에 인쇄한 전통적인 디자인이다.

DIE MOSAIKEN VON RAVENNA

VON ERNST UEHLI

Im 5. Jahrhundert nach Christus, in der bewegten Zeit der Völkerwanderung, war Ravenna
die Zufluchtsstätte des sinkenden römischen Imperiums und erlebte unter ihm eine hohe kul-
turelle Blüte. Damals entstanden in Grabmälern und Taufhäusern Mosaiken, die in aller
Frische und in unvergänglicher Schönheit den Geist des Urchristentums atmen. Von ihnen
ging eine tiefe Wirkung noch auf die großen Italiener Leonardo, Michelangelo und Raffael
aus. Ernst Uehli versucht zu den inneren Quellen dieser Mosaiken vorzudringen; in geistvoller
Analyse und aus einer philosophischen Schau des Urchristentums heraus erkennt er als erster
die wahre Bedeutung der Bilderreihen, die die oberste Zone im Apollinare nuovo bilden. Eine
Reihe vorzüglicher Abbildungen ergänzt den Text auf das Wertvollste.

MIT 44 ABBILDUNGEN AUF DREISSIG TAFELN

BENNO SCHWABE & CO · VERLAG · BASEL

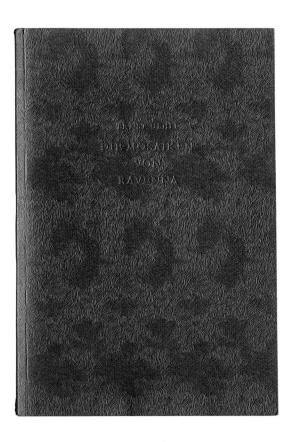

ERNST UEHLI

DIE MOSAIKEN VON RAVENNA

MIT VIERUNDVIERZIG ABBILDUNGEN

ZWEITE AUFLAGE

BENNO SCHWABE & CO · VERLAG

BASEL

DIE MOSAIKEN VON S. VITALE

Die letzte große Schöpfung ravennatischer Mosaikkunst (außer Apollinare in Classe) ist diejenige des Altarraumes von S. Vitale. Der Bau wurde unter dem Erzbischof Ecclesius im Jahre 526, dem Todesjahr Theoderichs, begonnen; er ist das Werk desselben Baumeisters Julianus Argentarius, der auch Apollinare in Classe gebaut hat. Der Kaiser Justinian ließ dem Bau seine Umgestaltung zukommen; im Jahre 547 wurde die Kirche durch den Erzbischof Maximian geweiht.

S. Vitale ist ein Oktogon mit Kuppel und Umgang. Im Osten weitet sich das Achteck zu einem halbrund abgeschlossenen Altarraum. Dieser allein ist mit Mosaiken geschmückt (Tafeln 24 und 25).

Dieser Zentralbau ist älter als die Hagia Sophia, welche 558 bis 563 entstanden ist. Das Vorbild von S. Vitalis wird vermutet (Strzygowski) in einem damals noch vorhandenen, seither jedoch zerstörten oktogonalen Bau in Antiochien. Wie dem auch sei, in Kuppelbau von S. Vitalis spricht sich östliche Baugesinnung aus, die in den edelsten Proportionen- und Raumesverhältnissen ihren Ausdruck findet.

Der Altarraum ist erhöht und empfängt sein Licht durch ein großes, von Säulen geteiltes Fenster; die halbrunde Abschluß ist niedriger, rechts und links sind runde Kapellen angebaut.

Der Innenraum ist in große Nischen und zwei einander liegende Säulenordnungen gegliedert; die Säulen tragen herrlich geschmückte Kapitelle. Die Raumwirkung ist von wundervoller Harmonie. Man fühlt, ein anderes Verhältnis zum Christentum spricht sich in Kuppelbau aus als im Richtungsbau. Das Oktokentrum ist getragen von kultischer Stimmung, es will die Seelen zu den kosmischen Höhen des Christentums emporführen. Der im lateinischen Kreuz stehende Richtungsbau will der Menschenseele mehr den aus kosmischen Höhen sich herabneigende Gnadenwirkung zuteil werden lassen. Die Baugesinnung ist eine völlig verschiedene, weil die kultischen Grundlagen verschieden sind.

Unverkennbar ist in S. Vitalis die Anziehungskraft, welche die schimmernde Pracht der Mosaiken des Altarraumes ausübt. An welcher Stelle des Kuppelraumes man sich stehen mag, sie zwingen den Blick auswärts.

Die Gurtbögen vor dem Altarraum sind mit Porträts von Christus und den Aposteln geschmückt. Der erhöhte Teil des Altarraumes weist rechts und

links über den Arkaden zwei große Bogenfelder auf, deren Mosaikbilder aufeinander abgestimmt sind.

Das Bogenfeld zur Rechten umschließt eine urbildliche Landschaft. Der Himmel in farbig schimmernden Wolkenstreifen, die Erde lichtes Grüngold mit Rosen und Lilien. In der Mitte ein Altar, darauf ein Pokal und zwei Brote mit Kreuzschnitt, darüber die aus den Wolken sich herabsenkende Hand des Vatergottes. Von rechts tritt Melchisedek an den Altar, in purpurviolettem Mantel und goldenem Nimbus. Hinter ihm ein tempelartiges Gebäude: Salem. Von links tritt Abel an den Altar, er trägt ein geflecktes Fell und einen roten Mantel. Hinter ihm ein Gebäude, sein Haus darstellend (Tafel 26).

Im Zwickel, hinter Melchisedek, findet man Jesaja, den Propheten der Christusverkündigung. In dem großen Felde hinter Abel den Moses am Berge Horeb, die Schafe Jethros hütend. Flämmchen zucken überall aus dem Gestein; Moses zieht die Schuhe aus, denn er steht auf heiligem Boden, darüber ein Himmel mit zartigen, farbigen Wolken.

Das Gegenbild im Bogenfeld der entgegengesetzten Wand stellt einen Höhepunkt in Abrahams Leben dar. Man sieht den Hain Mamre als urbildliche Landschaft. Über dem lichtgrünen Rasen, den Rosen und Lilien erhebt sich ein großer Baum mit stark verzweigter Krone, die ganz in goldgrünen und grüngoldenem Licht schwimmt, darüber die leuchtenden Streifen des Wolkenhimmels. Neben dem Baum ein Tisch, darauf drei Brote mit Kreuzschnitt. Am Tisch sitzen die drei Engel, welche von Abraham bewirtet werden. Über dem dritten Engel rechts leuchtet es in den herrlichsten Farben himmelwärts. Links, im Torbogen ihres Hauses, steht Sarah in violetter Tunika; Abraham, in olivgrüner Tunika, ist im Begriff die zubereitete Speise den Engeln zu bringen. Rechts von den Engeln sieht man, wie Abraham im Begriff ist, seinen Sohn Isaak zu opfern. Die Hand des Weltenvaters, welche aus den Wolken erscheint, gebietet ihm Einhalt.

Im Bogenzwickel über Sarah steht Jeremias, der Prophet der Klage. Im Bogenfeld über Abraham und Isaak der Berg Sinai und Moses, am Fuße des Sinai Aron mit einer Gruppe von Juden, die nach dem goldenen Kalb verlangen.

Diese Bilder, welche die zwei großen, den Altarraum beherrschenden Wandflächen schmücken, stammen aus den wichtigsten und führenden Überlieferungen des Christentums; denn das Osterchristentum hat in Kult und Kunst die Erinnerungen an das Paradies am stärksten bewahrt; es hat sich

Heilung des Gelähmten (514)

Der ungläubige Thomas (515)

20

74

7*

75

헤디거의 『중부 유럽의 뱀』 재킷과 표지, 본문
(바젤: 벤노 슈바베, 1937년). 24×17cm. 주제에
걸맞게 길고 완만한 캘리그래피가 보이는 기분
좋은 재킷이다. 표지에는 흰색 프레임이 있는
빨간색 라벨을 재킷과 같은 위치에 붙였다. 본문
서체는 보도니.

Ungefährlich: *keine Subocularschilder*

Gefährlich: *mit Subocularschildern*

8

Abb. 1. Auge in direktem Kontakt mit den Oberlippenschildern; ohne Giftzähne, harmlos (Kopf einer Ackelnatter). (Photo: Gerber und Hediger, Basel.)

Abb. 2. Auge getrennt von den Oberlippenschildern durch einfache oder doppelte Schuppenreihe: mit Giftzähnen, gefährlich (Kopf einer Juraviper). (Photo: Gerber und Hediger.)

9

tlock (vgl. Abb. 28), dessen Spitze nach vorn gerichtet ist. Unterseits gelblich oder rötlich. Kehle hell, gegen hinten oft schwärzlichwartig gefleckt. Am unteren Augenrand treten gelegentlich Subocularschildchen auf (vgl. Abb. 27), die aber niemals — wie bei den Viperiden — das Auge vollständig von den Supralabialia trennen. Weitere Unterscheidungsmerkmale gegenüber Viperiden bietet die Beschuppung der Kopfoberseite (vgl. Abb. 20 und Abb. 28).

Verbreitung in Mitteleuropa: Deutschland (Mosel- und Rheingebiet), Südschweiz, Nordftalien, Österreich.

Biotop und Biologisches: Nur in der Nähe von Wasser. Schwimmt und taucht ausgezeichnet. Vorwiegend Fischfresser.

Giftgehrit: Hat eine Giftdrüse, deren Sekret sich nach Phisalix von dem der Ringelnatter nicht unterscheidet.

7. Natrix viperina – Vipernatter

Ergänzende Beschreibung: Erreicht nicht 1 m Länge. Oberseite grau, grünlich, braun oder zätlich mit alternierenden dunklen Flecken, die zu einem Zickzackband zusammentreten können (daher Vipernatter). Seitlich schwarze Flecken, oft in Form von Ocellen, d. h. mit hellen Zentren. Unterseite gelb, dunkel gefleckt oder schwarz.

Verbreitung in Mitteleuropa: Frankreich, Südschweiz, Nordwestitalien.

Biotop und Biologisches: Nur an und in stehenden und langsam fließen-

Abb. 13. Natrix viperina, Vipernatter. (Photo: Stemmler-Morath.)

24

den Gewässern. Steht oft wie ein abgebrochener Schilfstengel ↑ senkrecht im Wasser, den Kopf wenig über die Oberfläche erhoben. Frißt Amphibien und Fische.

Giftgehrit: Auch das Gift dieser Natter ist dem der Vipera aspis sehr ähnlich; es wird ebenfalls in der Parotis erzeugt.

ANHANG

Die Blindschleiche (Anguis fragilis)

Die Erfahrung zeigt, daß die Blindschleiche (vgl. die Abb. unten) gelegentlich mit Schlangen verwechselt wird. Sie ist aber in Wirklichkeit eine gänzlich harmlose und nützliche Echse mit rückgebildeten Gliedmaßen. Lediglich dieses Fehlen der Extremitäten bedingt das schlangenartige Aussehen.

Abb. 14. Blindschleiche, keine Schlange! (Photo: Dr. Hediger.)

25

Abb. 19. Vipera aspis, Jura- oder Aspisviper, Kopf seitlich. Zwischen Auge und Oberlippenschildern eine doppelte Schuppenreihe. Schuppen schwärzlich gelb aufgeworfen. In die geöffnete Mundspalte ist unter dem Auge die Tasche sichtbar, in der die Giftzähne sitzt.

Abb. 20. Vipera aspis, Jura- oder Aspisviper, Kopf von oben. Mit Ausnahme der beiden Supraorbitalschildchen bedecken kleine Schuppen die ganze Kopfoberseite.

40

Abb. 21. Vipera ammodytes, Sandviper, Kopf seitlich. Zwischen Auge und Oberlippenschildern eine doppelte Schuppenreihe. Das Schuppenhorn ist mit Schuppen bedeckt. Aus der zum Teil geöffneten Mundspalte ist die eine Spitze sichtbar.

Abb. 22. Vipera ammodytes, Sandviper, Kopf von oben. Mit Ausnahme der beiden Supraorbitalschildchen bedecken kleine Schuppen die ganze Kopfoberseite. Das ↑ ist ziemlich eudartig.

41

그라버(편)의 『젊은 들라크루아』 재킷과 표지,
본문(바젤: 벤노 슈바베, 1938년). 24×17.8cm.
편지와 일기를 비롯한 들라크루아의 기록들이 실려
있다. 본문 서체는 보도니.

그림은 본문 종이와 거의 같은 색을 띤 코팅된
종이에 인쇄되어 중간중간 삽입되었다. 이러한
디자인은 19세기 화가의 삶을 다룬 전기 시리즈에
사용되었다.

Frauen! Diese Grazie, diese Haltung, alle diese göttlichen Dinge, die ich sehe und die ich sie besitzen werde, erfüllen mich mit Verdruß und mit Vergnügen zugleich . . . – Ich möchte mich gern wieder mit Klavier- und Violinspiel beschäftigen . . .

Am selben ›Abend um halb zwei Uhr‹. – Eben sehe ich inmitten schwarzer Wolken und bei gewittrigem Wind den Orion einen Augenblick am Himmel glänzen. Zuerst dachte ich an meine Nichtigkeit im Vergleich zu diesen im Universum schwebenden Welten. Dann dachte ich an die Gerechtigkeit, an die Freundschaft, an die ins Herz der Menschen gegrabenen göttlichen Gefühle, und da fand ich im Universum nichts anderes Großes mehr als ihn und sein und seinen Schöpfer. Dieser Gedanke beschäftigt mich stark. Wäre es möglich, daß (der Schöpfer) nicht existierte? Wie, der Zufall hätte aus der Vereinigung der Elemente die sittlichen Kräfte, Reflexe einer unbekannten Größe, entspringen lassen? Wenn der Zufall das Universum geschaffen hätte, was bedeuteten dann ›Gewissen‹, ›Reue‹ und ›Aufopferung‹? Ach, wenn du aus allen Kräften deines Seins an den Gott, der das Pflichtgefühl ersonnen hat, glauben kannst, dann wird deine Unsterblichkeit besiegt sein. Denn, gesuche es ein, es ist immer das Leben – die Angst darum oder um das Wohlergehen – das Unruhe in deine nach verfliegenden Tage bringt, die friedlich dahinfließen, wenn du aus Ziele den Schoß deines göttlichen Vaters siehst, bereit dich aufzunehmen!
Ich muß aufhören und zu Bett gehen: doch hing ich mit großer Lust meinen Gedanken nach.
– Ich sah es etwas wie einen Fortschritt in meiner Pferdestudie.

92

Detail aus dem ›Massaker von Chios‹

Samstag, 19. – Cogniet und das Bild von Géricault[1] gesehen. Die Constable gesehen. Das waren zuviele Dinge an einem Tag. Dieser Constable tut mir sehr gut[2] . . .

Sonntag, 20. Juni. – Meine Platte fertiggestellt . . .

Montag, 21. Juni. – Meine Platte zum Drucker gebracht. – Die beiden ›Toten Pferde‹ angelegt[3]. – Mayer gesehen. – Sie wollen alle mehr Effekt: das ist ja einfach . . .

Freitag, 25. Juni. – Bei Durcy[4] gewesen, um die Studien Géricaults anzusehen. – Bei Cogniet. – Die Constable wieder gesehen . . .

Mittwoch, 30. Juni. – Bei Herrn Auguste[5]. Wundervolle Malereien nach den alten Meistern gesehen: Kostüme, besonders Pferde, wunderbar, viel besser als sie Géricault je machte. Es wäre von großem Vorteil, von diesen Pferdestudien zu haben und sie zu kopieren, desgleichen die gleichsächsischen, persischen, indischen etc. Kostüme.
Bei ihm auch Malerei nach Haydon[6] gesehen. Sehr großes Talent. Aber, wie Edouard sehr richtig sagte, Mangel einen absolut festen eigenen Stils. Zeichnung in der Art von West[7].

[1] Das ›Floß der Medusa‹.
[2] Die drei Landschaften Constables für den Pariser ›Salon‹ von 1824 waren im Juni bei Arrowsmith an der Rue St. Marc ausgestellt.
[3] Das Bild wurde angestochen.
[4] Julie Malvesi Aumerie, Zweiter Bildhauer, deren Freund Géricaults. . . .
[5] B. R. Haydon. Englischer Maler.
[6] Benjamin West. Englischer Maler.

146

Ich vergaß die schönen Studien von Herrn Auguste nach den Marmorskulpturen Elgins[1]. Haydon hat eine beträchtliche Zeit darauf verwendet, sie zu kopieren. Es ist ihm nichts davon geblieben . . . Die schönen männlichen und weiblichen Schenkel! Welche Schönheit ohne Übertreibung! Unrichtigkeiten, die unbemerkt bleiben[2] . . .

Mittwoch, 7. Juli. – Heute kam Herr Auguste in mein Atelier: er ist von meinem Gemälde sehr entzückt. Sein Lob hat mich neu belebt. Die Zeit eilt. Ich werde morgen Kostüme bei ihm holen . . .

Donnerstag, 8. Juli. – Herr de Forbin kam in mein Atelier mit Grenet[3] . . .

Montag, 19. Juli. – Mein Bild stark gefördert, obwohl ich nur bis vier Uhr blieb.

Dienstag, 20. Juli. – Herr de Forbin, der mich mit aller denkbaren Güte behandelte . . . Herr d'Houdetot[4]. Seine Malerei hat mir den größten Eindruck gemacht: an sie denken . . .
– Viel an die Zeichnung und den Stil des Herrn d'Houdetot gedacht. Viele Skizzen machen und sich Zeit lassen: darin vor allem habe ich nötig, Fortschritte zu machen. Im Hinblick darauf muß man schöne Stiche nach Poussin haben

[1] Die Parthenonskulpturen, die Lord Elgin nach England brachte.
[2] Es existiert eine Lithographie von Delacroix nach einem der Parthenonpferde.
[3] Maler. Prestige Forbins.
[4] Verwaltungsbeamter, Politiker und Maler.

147

und sie studieren. Das Entscheidende ist, die höllische Bequemlichkeit der Pinselführung zu vermeiden. Mach lieber die Materie schwer zu bearbeiten als Marmor: das wäre vollkommen neu. – Die Materie widerspenstig machen, um sie mit Geduld zu besiegen.

19. August. – Herrn Gérard im Museum getroffen. Die schmeichelhaftesten Lobesprüche[1]. Er lädt mich für morgen auf sein Landgut zum Essen ein . . .
Heute mit Horace Vernet[2] und Scheffer gegessen. Einen wichtigen Grundsatz von Horace Vernet kennengelernt: eine Sache fertigmachen, wenn man sie fest hält. Das einzige Mittel, um viel hervorzubringen.

Montag, 4. Oktober. – Die Galerie der alten Meister wieder besichtigt. – Studien in der Reitschule gemacht mit Herrn Auguste dasiert. Seine wundervollen Zeichnungen nach den neapolitanischen Grabmälern gesehen. – Er spricht vom neuartigen Charakter, den man religiösen Motiven verleihen könnte, wenn man sich an den Mosaiken aus der Zeit Konstantins inspirierte. – Bei ihm die Zeichnung Ingres' nach seinem Harrelfest[3] und seine Komposition ›Befreiung Petri aus dem Gefängnis‹ gesehen.

*

[1] Sie dürften sich auf die ›Massaker von Chios‹ bezogen haben. Das ›Salon‹ wurde zwar erst am 25. August eröffnet, doch befand sich das Bild am 19. August bereits im Louvre.
[2] Maler.
[3] Nach dem Baurelief von Auguste.

148

Faust und Mephisto im Harzgebirge. 1826/27.

『TM』에 실린 치홀트의 글 「15세기 독일 목판화」,
1935년 3월. 30×22.5cm. 이 시기 치홀트가
역사적 자료에 관심을 키웠음을 보여준다. 저자
이름이 없는데 이는 본문이 고딕체로 조판되어서
의도적으로 뺀 것으로 보인다. 1972년 자신이 쓴
글 목록을 작성할 때 치홀트는 자신이 이 글을
썼다고 주장했다.

새로운 타이포그래피와 비구상예술의 관계를
다룬 치홀트의 글. 『TM』3권 6호. 1935년 6월.
30×22.5cm.

TYPOGRAPHISCHE MONATSBLÄTTER

zur Förderung der Berufsbildung

Herausgegeben vom Schweizerischen Typographenbund, Bern

Heft **6** Juni 1935 3. Jahrgang

Photo
Typo
Graphik
Druck

Die gegenstandslose Malerei und ihre Beziehungen zur Typographie der Gegenwart

Sicher wird es nicht wenige Leser dieser Zeitschrift geben, die von vornherein leugnen werden, daß zwischen Malerei und Typographie überhaupt Beziehungen bestünden. Solange man an die gegenständliche Malerei denkt, ist das auch richtig. Wenn auch die Gebiete optischer Gestaltung aus derselben Zeitspanne niemals ganz beziehungslos sind, so wäre es doch übertrieben, von lebhaften Beziehungen zwischen der gegenständlichen Malerei und der früheren Typographie zu spre-

chen. Die ältere Typographie ist viel stärker an die Fassadenarchitektur der Renaissance und der von ihr abhängigen Stilperioden als an deren Malerei gebunden. Das soll nicht heißen, daß sich früher der Setzer etwa bemühte, mit einem gesetzten Buchtitel den Eindruck einer Kirchenfassade zu erwecken: so wörtlich sind die gegenseitigen Beziehungen nicht zu nehmen. Aber die innere Verwandtschaft zwischen Renaissancefassaden und dem üblichen Buchtitel ist unverkennbar.

Piet Mondrian · Komposition B (72×50 cm) 1934/35. Rot, schwarz
und weiß.
Klischee aus dem Katalog der Ausstellung «These — Antithese — Synthese» des Kunstmuseums Luzern, 1935.

새로운 타이포그래피와 비구상예술의 관계를
다룬 치홀트의 글.『TM』3권 6호. 1935년 6월.
30×22.5cm.

치홀트는 캡션에서 왼쪽에 실린 교과서(아마도
치홀트 디자인) 디자인과 오른쪽에 있는
리시츠키의 프룬이 "형태값의 그라데이션과 분포에
있어 일종의 유사성"을 띤다고 지적했다.

Josef Albers: Segment, 1934.
Aus der Zeitschrift »il Milione«, Bulletin della Galleria di Milano, Milano, Via Brera 21.

Barbara Hepworth: Skulptur. Aus der Zeitschrift »Axis« a quarterly review of contemporary abstract painting and sculpture«, Editor: Myfanwy Evans, London, W. 1).

Ben Nicholson: Geschnitztes Relief in Holz, 1935.

lichkeit nur sehr wenig zu schaffen. Einem guten Maler ist daher der Gegenstand ziemlich unwichtig; ihn zu malen, ist ihm vielmehr bloß ein Anlaß, schöne Farb- und Formverhältnisse zu bilden.

Die Gegenständlichkeit unserer Umwelt interessiert uns sehr – abzubilden, darzustellen, braucht es heute nicht mehr; sie sehr, abzubilden, braucht es heute nicht mehr notwendig den Maler. Der Photograph kann eine solche Aufgabe besser und schneller lösen. Will man auch die Farbe,

so kann man einem Sonnenuntergang Kunst? Nein. Eine Anzahl von Malern, eben die Abstrakten, sind der Auffassung, man solle die Abbildung der Gegenständlichkeit dem Photographen überlassen. Denn seit die Photographie erfunden, sei die Aufgabe der Malerei, sich ausschließlich ihrer legitimen Mittel, der Farben und Formen auf der Fläche, zu bedienen. Diese sollen nicht mehr nachbildend im Dienste

naturalistischer Illusionen stehen, sondern nur sich selbst darstellen. Seit etwa 1910 hat die neue Kunst selbst einen langen, aber äußerst wichtigen Weg von der Gegenständlichkeit zur Abstraktion zurückgelegt, den man in kunstgeschichtlichen Werken verfolgen mag. Wir sprechen hier nur vom prägen Sand dieser Kunst, die zuerst etwa 1920 allgemein bekannt wurde und seitdem einen bedeutenden Einfluß und indirekt auf viele andere Schaffensgebiete ausgeübt hat. Sie ist unverändert aktuell und nicht im mindesten »passé«, wie uns manche glauben machen möchten oder nicht aus dem 19. Jahrhundert herausgetreten sind oder dorthin zurückkehren möchten.

Ein Bild wie das auf Seite 185 von Lissitzky zeigt nichts als reine Formen, die nur sich selbst darstellen. Sie stehen nicht für eine Menschenfigur, die Sonne oder sonst etwas, sondern bedeuten nichts außer sich selbst. Durch die Kunst des Malers werden aber die Elemente des Bildes so gestaltet und zueinander in spannungsvolle Beziehung gesetzt, daß ein lebendiges Werk entsteht, dessen Wirkung zwar nicht schnell ausgelöst wird, dafür aber um so nachhaltiger ist. Der Betrachter soll das Bild längere Zeit auf sich wirken lassen und sich mit ihm auseinandersetzen. So ist das neue Bild also weit weniger als ein gegenständliches, ein Genußmittel, sondern sozusagen ein Instrument der seelischen Beeinflussung, ein Sinnbild der Harmonie. Und wenn ein solches Bild von einem wirklichen Künstler gemalt ist, so wird die Beeinflussung immer größer, je länger es vor ihm hängt. Das gilt insbesondere von den Bildern Mondrians (Seite 181), so wenig der Laie das zuerst glauben mag. Die elementare und doch subtile Kraft der Verhältnisse dieser Flächen zueinander sind einem dauernden Aufruf zu Harmonie und Ausgleich der Spannungen zu vergleichen. Obwohl oder weil Mondrian nur Weiß, Schwarz und die drei Grundfarben benützt, sind

Ferdenbergo-Gildmayer: Komposition.
Aus der Zeitschrift »Campo Grafico«, Via Bugabella 9, Milano

kunstsalon wolfsberg
zürich 2
bedererstrasse 109

wandschmuck fürs schweizerhaus

같은 기사. 오른쪽 페이지에서 치홀트는 (판 두스뷔르흐의 구체 미술과 빌의 구체 미술 사이의 직접적 연결고리였던) 엘리옹이 그린 그림의 "전체 효과"를 자신의 '정, 반, 합' 전시 도록 표지에 비유했다. 도록 원본은 회색 표지에 인쇄되었다(점선은 접힌 자국).

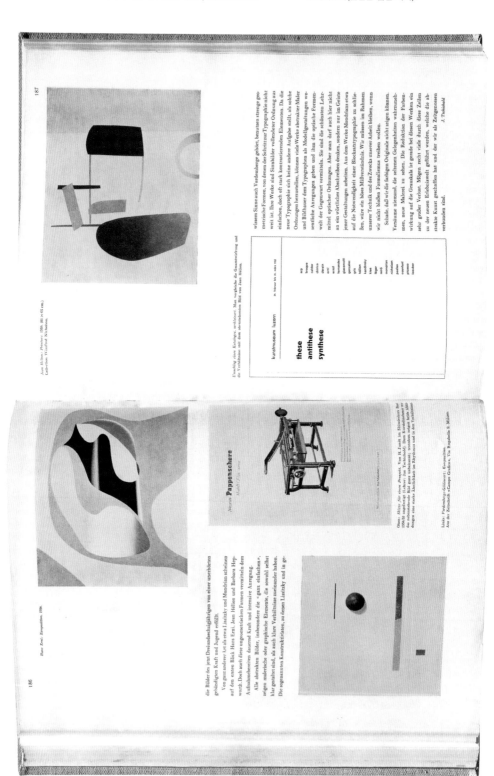

'구성주의자들' 전시 포스터. 벤노 슈바베 인쇄.
1937년. 90.5×63.5cm.

vom 16. januar bis 14. februar 1937

kunsthalle basel

konstruktivisten

van doesburg
domela
eggeling
gabo
kandinsky
lissitzky
moholy-nagy
mondrian
pevsner
taeuber
vantongerloo
vordemberge
u. a.

프란티셰크, 『텔레호르』 표지와 본문. 1/2호. 1936년.
일종의 속표지처럼 삽입된 표제지에는 "새로운 비전을
위한 국제 리뷰"라는 잡지 슬로건이 쓰여 있다.

(위) 모호이너지의 작업을 다룬 『텔레호르』
창간호이자 마지막 호 본문.

(아래) 『텔레호르』에 실린 『타이포그래피 디자인』
광고.

『타이포그래피 디자인』 속표지와 차례. 특히
속표지는 당시 치홀트가 지지했던 '활자 혼용'의
정수를 보여준다.

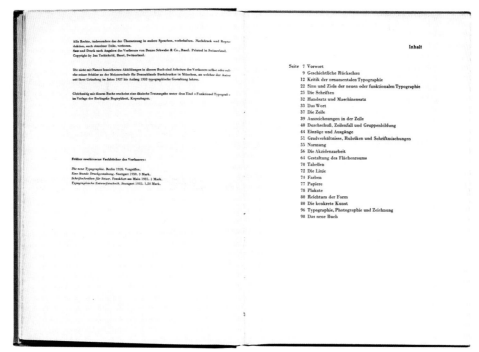

『타이포그래피 디자인』 서문과 본문. 첫머리에 실려 있는 괴테의 인용구는 다음과 같다.

"갈망하며 돌아볼 과거는 없다, 오직 과거에서 뻗어나와 형성된 영원한 새로움만이 있을 뿐이다. 순수한 갈망은 새롭고 더 나은 것을 창조하며 끊임없이 결실을 맺어야 한다." 본문에 사용된 서체는 보도니.

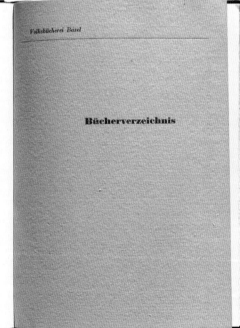

38

gunsten einer bestimmten Breite auf Kosten richtigen Ausschlusses ist verwerflich; selbst kleine Reste sind zu weitem Ausschluß vorzuziehen.

Kurze Zeilen von weniger als etwa fünf Wörtern lassen sich nicht mehr gut ausschließen; Zeilen von mehr als zwölf Wörtern kann man nicht mehr gut lesen, zumal wenn sie schwach oder gar undurchschossen sind. Diese Grundregel sollte man möglichst immer, auch im Akzidenzsatz, beachten und vorwiegend Zeilen von 8 bis 10 Wörtern setzen.

Sehr kurze Zeilen setzt man besser gedichtsatzartig mit festem Ausschluß, statt sie mit allzu engen oder allzu weiten Wortzwischenräumen oder gar mit Spatieren zu voller Satzbreite auszutreiben.

Als Trennung zwischen Wortgruppen einer Zeile können im Akzidenzsatz Gevierte oder auch engere und weitere Leerräume gebraucht werden.

Duveen Brothers

Paintings Tapestries Porcelains Objets d'Art

Paris . New York

Anzeige, verkleinert. Schriften der Bauerschen Gießerei, Frankfurt am Main.

39

Auszeichnungen in der Zeile

Auszeichnungen in der Zeile haben den Sinn, ein Wort oder mehrere hervorzuheben. Das kommt sowohl im Werksatz wie in Akzidenzen vor. Grundsätzlich soll der Grad der Zeile nicht verlassen werden, damit man nicht zu unterlegen braucht.

Im Werksatz zeichnet man je nach dem Sinne der Hervorhebung mit Kursiv (leichte Betonung), mit Halbfetter (stichwortartige, deutliche Hervorhebung) oder zuweilen mit beiden zusammen aus. *Sperren soll vermieden werden.*

Wechsel von halbfetter und gewöhnlicher Schrift in der Zeile fordert eine leichte Verstärkung des Ausschlusses an der Übergangsstelle.

Auch in der Zeitung sollte man sich das Sperren abgewöhnen und Kursiv zur leichten Hervorhebung benutzen. Sperren ist immer unschön. Notfalls muß man vor leichte Hervorhebungen verzichten. Geht es garnicht anders, dann sperre man die Gewöhnliche mit Minimalspatien; halbfette und gar fette Schriften darf man überhaupt nicht sperren; man hebt damit ihre Wirkung auf.

In England hat man neben der Kursiv noch Kapitälchen, die in der älteren Typographie oft vorteilhaft zu verwenden sind. Sie fordern jedoch Versalien in den Überschriften. Dafür benutzen die Engländer die Halbfette bis jetzt nur selten.

Auch im Akzidenzsatz, wo die neue Typographie gerne zeilenmäßige Zusammenhänge statt buchtitelhafter Abstufungen bringt, ist die Auszeichnung in der Zeile oft nötig. Auch hier kann man Kursiven und Halbfette zur Hervorhebung benutzen; sehr häufig braucht man dazu die Fette, da sie auffälliger ist. Der Grad soll dabei nicht gewechselt werden. Unterscheiden sich jedoch die Bilder des n beider Schriften in ihrer Größe (was bei nicht ursprünglich zusammengehörigen Schriften vorkommt), so ist Gradwechsel vorzuziehen.

Nur in Titelzeilen erster Ordnung kann man zur Auszeichnung eines Wortes den Grad verlassen. Dabei ist ein lebhafter Gradunterschied zu wünschen; auch kann das hervorzuhebende Wort aus einer kräftigeren Schrift gesetzt werden. Sehr wichtig ist, daß Grade genau Linie halten. Da diese Satzweise immer umständlich ist, soll sie nur selten gebraucht werden. Mehr als zwei Kegel sollten in einer Zeile nicht vorkommen.

Im Rahmen der später beschriebenen Regeln über Schriftmischungen kann auch eine zweite Schriftart in besonderen Fällen zur Auszeichnung in der Zeile herangezogen werden.

40

Durchschuß, Zeilenfall und Gruppenbildung

So wie der Abstand zwischen den Wörtern erkennbar größer sein muß als der Zwischenraum zwischen den Buchstaben, muß auch der sichtbare Abstand zwischen den Zeilen größer oder doch nicht kleiner sein als der Ausschluß zwischen den Wörtern. *Guter Satz muß also durchschossen sein.* (Ausnahmen bilden nur die gotischen Schriften, Fraktur- und allzu enge der meisten Mediäval-Antiqua-Schriften.) Kompresser Satz erscheint uns unklar. Besonders die Grotesk gewinnt durch kräftigen Durchschuß, während sie kompreß gesetzt schwer lesbar ist. 8-Punkt-Grotesk sieht zum Beispiel mit 3-Punkt-Durchschuß am besten aus. Der Durchschuß richtet sich dazu nach dem umgebenden Weiß und nach der angestrebten Grauwirkung.

Der Zeilenfall von Überschriften, kleineren Bemerkungen und Ähnlichem richtet sich in erster Linie nach den *Sprech- und Sinngruppen,* wobei die nachfolgende Zeile unter dem Ausgangspunkt der ersten beginnt. Die Formregeln über den axialen Zeilenfall gelten für die neue Typographie nicht. Die erste Zeile darf ebenso gut länger wie kürzer als die zweite sein. Trennungen sind zu vermeiden. Blocksatzartige Wirkungen, die gelegentlich zufällig entstehen, beseitige man durch leichte Änderungen des Ausschlusses in einer Zeile. Sie sind unerwünscht und auf keinen Fall anzustreben.

Bei der Untereinanderordnung gleichwertiger, aber verschieden langer Zeilen (wie bei *Aufzählungen*) ist es nicht freigestellt, die Zeilen entweder links oder rechts anzurücken. Derartige Zeilen müssen gedichtsatzartig links an einer Linie beginnen. Das Gegenteil ist falsch. Unsere Schrift ist nämlich rechtsläufig; wir kehren mit dem Auge am leichtesten zu dem Ausgangspunkt der gelesenen Zeile zurück. Beginnt die neue Zeile nicht unter ihm, so empfinden wir das als Störung, die gehäuft besonders unangenehm ist.

Nicht alle Schriften laufen wie die unsrige: so lasen die Türken bis vor kurzem waagrecht von rechts nach links; die Chinesen und Japaner (die beide dieselbe Bilderschrift benutzen) lesen abwärts und von rechts nach links, können aber ihre Bildzeichen, deren jedes einen Begriff bezeichnet, in Ausnahmefällen auch von rechts nach links waagrecht anordnen.

Wir sind weder Türken noch Chinesen und haben keine Freiheit, Zeilen der erwähnten Art so oder so anzuordnen. Es ist durchaus kein Zufall, daß Gedicht-

Auf den nachfolgenden zwei Seiten / Erste und vierte Seite einer Zirkulars. Originalgröße. Klischee: Meisterschule für Deutschlands Buchdrucker, München. Futura der Bauerschen Gießerei, Frankfurt am Main.

bild und schrift

wettbewerb des kreises münchen im bildungsverband der deutschen buchdrucker

『타이포그래피 디자인』본문. A5. 몇몇 도판은
책을 위해 따로 만들거나, 혹은 적어도 책에 맞춰
다시 디자인한 것으로 보인다.

일례로 크림색 종이에 인쇄된 아래 도판은 다른
곳에 비슷한 버전이 있다.

Gegenüber: Herbert Bayer: Umschlag eines Prospektes. Um 1931. Originalgröße.

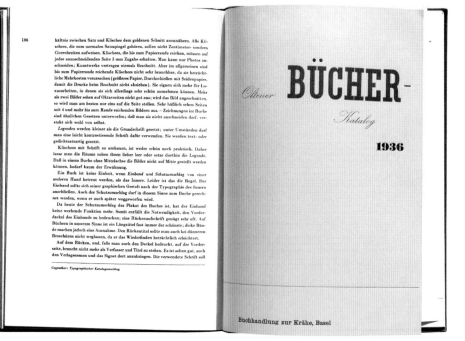

hältnis zwischen Satz und Klischee dem goldenen Schnitt anzunähern. Alle Klischees, die zum normalen Satzspiegel gehören, sollen nicht Zentimeter- sondern Cicerobreiten aufweisen. Klischees, die bis zum Papierrande reichen, müssen auf jeder anzuschneidenden Seite 3 mm Zugabe erhalten. Man kann nur Photos anschneiden; Kunstwerke vertragen niemals Beschnitt. Aber im allgemeinen sind bis zum Papierrande reichende Klischees nicht sehr brauchbar, da sie beträchtliche Mehrkosten verursachen (größeres Papier, Durchschießen mit Seidenpapier, damit die Drucke beim Beschnitt nicht abziehen). Sie eignen sich mehr für Luxusarbeiten, in denen sie sich allerdings sehr schön ausnehmen können. Mehr als zwei Bilder sehen auf Oktavseiten nicht gut aus; wird das Bild angeschnitten, so wird man am besten nur eins auf die Seite stellen. Sehr häßlich sehen Seiten mit 4 und mehr bis zum Rande reichenden Bildern aus. – Zeichnungen im Buche sind ähnlichen Gesetzen unterworfen; daß man sie nicht anschneiden darf, versteht sich wohl von selbst.

Legenden werden kleiner als die Grundschrift gesetzt; unter Umständen darf man eine leicht kontrastierende Schrift dafür verwenden. Sie werden text- oder gedichtsatzartig gesetzt.

Klischees mit Schrift zu umbauen, ist weder schön noch praktisch. Daher lasse man die Räume neben ihnen lieber leer oder setze dorthin die Legende. Daß in einem Buche ohne Mittelachse die Bilder nicht auf Mitte gestellt werden können, bedarf kaum der Erwähnung.

Ein Buch ist keine Einheit, wenn Einband und Schutzumschlag von einer anderen Hand betreut werden, als das Innere. Leider ist das die Regel. Der Einband sollte sich in seiner graphischen Gestalt nach der Typographie des Innern anschließen. Auch der Schutzumschlag darf in diesem Sinne zum Buche gerechnet werden, wenn er auch später weggeworfen wird.

Da heute der Schutzumschlag das Plakat des Buches ist, hat der Einband keine werbende Funktion mehr. Somit entfällt die Notwendigkeit, den Vorderdeckel des Einbands zu bedrucken; eine Rückenaufschrift genügt sehr oft. Auf Büchern in unserem Sinne ist ein Längstitel fast immer der schönste; dicke Bände machen jedoch eine Ausnahme. Den Rückentitel sollte man auch bei dünneren Broschüren nicht weglassen, da er das Wiederfinden beträchtlich erleichtert.

Auf dem Rücken, und, falls man den Deckel bedruckt, auf der Vorderseite, braucht nicht mehr als Verfasser und Titel zu stehen. Es ist selten gut, auch den Verlagsnamen und das Signet dort anzubringen. Die verwendete Schrift soll

Gegenüber: Typographischer Katalogumschlag

『타이포그래피 디자인』 본문. 발터 시리악스가 디자인한 장미 포토몽타주는 도판들을 책에 맞춰 어떻게 수정했는지 보여주는 사례다. 원래 이 몽타주에 있는 텍스트는 굵은 로만체가 아닌 산세리프체였다.

또한 다른 나라에서 출간된 『타이포그래피 디자인』에는 그 나라 언어로 조판되어 있다.

『타이포그래피 디자인』맨 마지막 페이지(아래)에
실린 광고는 확실히 치홀트의 디자인이다.

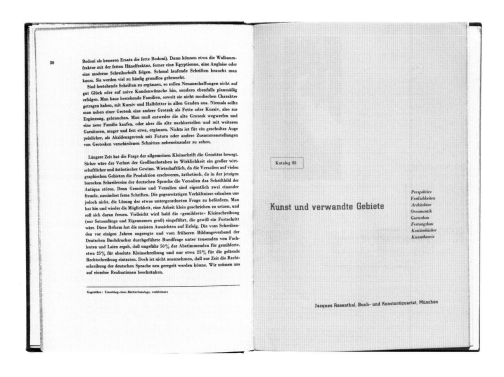

(위) 『타이포그래피 디자인』 덴마크어판 표지와
본문. 1937년. A5. 치홀트가 디자인했다.

자신이 소유한 몬드리안의 그림 캡션은 다음과
같다. "하얗게 비어 있는 부분을 노란색 수채화
물감으로 칠하시오."

(아래) 의학 콘퍼런스를 위한 안내문. 왼쪽은
『타이포그래피 디자인』에 실린 것이고
오른쪽은 네덜란드어판에 영어로 다시 조판되어
실린 것이다. A5.

『타이포그래피 디자인』 네덜란드어판. 1938년.
A5. 다른 버전의 초청장 디자인(위)이 583쪽에
실려 있다. 몬드리안의 그림이 이번에는 90도
회전해서 컬러로 실려 있다.

『타이포그래피 디자인』 네덜란드어판. 1938년.
A5. 본문에 실린 카탈로그 표제지는 헤르만
아이덴벤츠의 디자인이다.

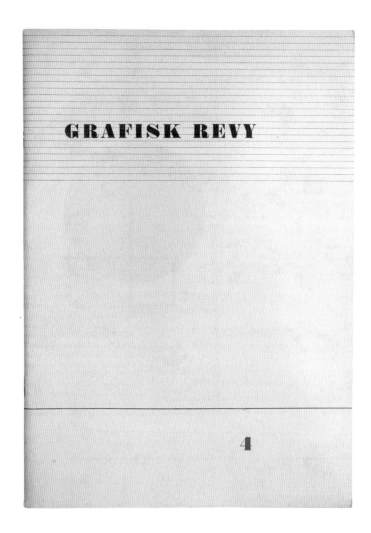

『튀포그라피셰 미타일룽겐』에 해당하는
스칸디나비아 인쇄 저널 표지. 1936년. 33×23.6 cm.

『TM』에 실린 치홀트의 글「올바른 중앙 정렬 조판」(3권 4호, 1935년 4월). 30×22.5cm.

벤노 슈바베에서 나온 책(왼쪽)을 보여주며 치홀트는 표제지에 쓴 활자와 같은 크기를 본문에 사용할 것을 추천했다.

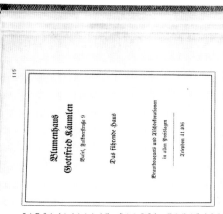

「올바른 중앙 정렬 조판」 본문. 오른쪽 도판에 적힌 캡션은 다음과 같다. "책의 표제지. 산세리프체로 조판됐다. 광고와 다르게 책 안의 거의 모든 타이포그래피는 중앙 정렬이기 때문에 그에 따랐다.

빡빡한 본문의 특성과 달리 무언가 고요한 인상을 주기 위해 한 가지 서체 굵기를 사용했다. 의미와 형태에 따라 글꼴을 바꿈으로써 같은 길이가 하나도 없는 좋은 형태를 달성할 수 있음을 보여주는 사례이다."

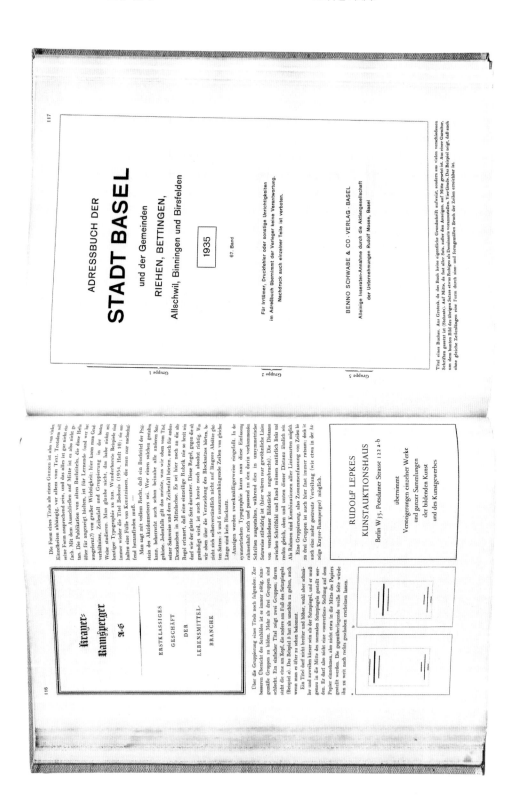

인쇄 지침이 적힌 치홀트의 레이아웃. 반대쪽
도판으로 실린 출판물의 1934년판 작업이다.
각 요소를 다른 종이에 작업해서 풀로 붙여
레이아웃을 완성하기 전에 이리저리 움직여 최고의
위치를 잡을 수 있게 했다.

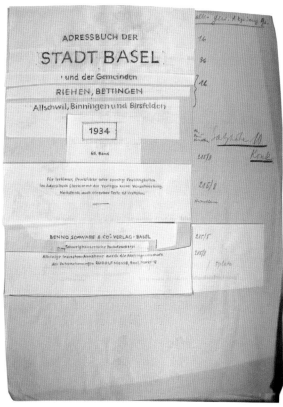

LUND, HUMPHRIES & CO. LTD.
12 Bedford Square, W.C.1

Typographical Work of Jan Tschichold

From 27th November until 16th December 1935
Open Daily 10-6, Saturdays 10-1

PREFACE

Mr. Jan Tschichold's comments on typography have been translated from his German manuscript; rather inadequately in places because of the difficulty of giving the exact equivalents in English of ideas that are essentially technical and specialised. Moreover, we feel that not even the most perfect translation would be quite understandable without reference to the actual specimens of his work. It is for this reason that you are advised to refer back to Mr. Tschichold's comments after ending a visit to this Exhibition.

Although we have gladly given an opportunity to Mr. Tschichold to hold this Exhibition, we do not therefore imply that we dogmatically abide by his principles of typography. We simply are anxious to let his work, which we believe to be of outstanding merit, speak for itself.

LUND, HUMPHRIES AND CO. LTD.

These are the fundamental ideas of my typography:

To-day the production and use of printed matter have increased enormously, yet anyone who publishes anything, whether an announcement, a prospectus, or a book, expects that it shall be read. Not only the buyer, but still more the reader of printing, unconsciously demands that it should be printed clearly and in an orderly fashion. For he is not at all willing to read everything. At best he does not read what is uncomfortable, and he prefers printing which looks orderly. He is pleased when something is set suitably and clearly, because his effort to understand what is printed is less than would otherwise be the case. Therefore the important parts must be brought out clearly; the unimportant must fall into the background. The resulting contrasts of black and white are not possible within the confines of the old laws of typography. These laws demand an appearance of more or less even grey: hence bold and extra bold types which primarily make possible a clear arrangement appear ugly in a traditional setting. Also, the sentence must be concentrated centrally, which is not always the best form, and does not always give an appearance which is easily understandable. Moreover, it has a tendency to make for a sameness in treating subjects which by their nature and purpose are different, and which therefore demand a difference in layout and treatment.

I attempt, therefore, to cultivate an asymmetrical form of make-up and setting, and believe this form is capable of improving present-day typography considerably. An asymmetrical style gives scope for greater variety and is better suited to the practical and aesthetic requirements of modern mankind.

This present age of speed demands that the technique of typography comes into line with it. We can only afford to spend a fraction of the time over a letter-heading or other jobbing work which was spent on this subject in the 'nineties'. We therefore need new rules to work to, simpler than the old, which none the less result in an efficient layout. The number of these rules must be reduced and the new ones must offer, in spite of their simplicity, possibilities comparable with the old. These rules must harmonise exactly with the technique of machine composition, which to-day is gaining in importance in the setting of jobbing work. The old hand-setting and the modern machine work must be used in co-operation, for any variation of typographical technique between the two would only make for discord. Primarily, the rules must allow for machine setting throughout all jobbing work. I do not, however, belong to those who advocate machine setting unconditionally; I am convinced that really 'finished' hand-set work can never be entirely displaced by machine setting, because the finest 'shades' of typographical layout are so far unobtainable in machine setting. Modern methods of production are, however, bound up with machine setting, and to deny this technique of setting would be to oppose modern ideas.

Layout for me becomes a matter of logical page construction suited to the individual problem rather than the opportunist's realisation of any preconceived ideas on the subject. The problem is, therefore, to obtain a clearly organised layout by technical methods which shall be proof against criticism. These methods are created by the practical limitations of the subject—such factors as the length and meaning of the copy and the purpose in view—but, realising these limitations, we must make our decisions as to the final nature of the job, from both visual and aesthetic points of view. Not only should a typographical job be practical and easy to produce, it also should be a thing of beauty. As a plastic form, therefore, typography comes into line with present-day graphic art and painting. Five decades of interest in the layout of printed matter have raised considerably the general level of typography. Contemporary feeling demands that we enrich typography as a means of expression, and also fit it to the visual sensibilities of modern requirements by orderly layout combined with the emphasis of contrast. By freeing printed work from useless ornament, we make all its elements effective in a new way, and the mutual visual relationship of these elements, which previously we seldom noticed, has an important influence on the general appearance. The visual effect of these elements differs in every job and gives to each an individuality resulting from the purpose and intention of the task undertaken. This effect replaces that adventitious interest obtained by ornaments and similar frills.

JAN TSCHICHOLD

Translated from the German

PERSONAL DATA

Born 3rd April, 1902, in Leipzig.

1920-1924 Assistant Lecturer at the Staatliche Akademie für Graphische Künste and Buchgewerbe at Leipzig.

1927-1933 Lecturer in Typography at the Meisterschule für Deutschlands Buchdrucker in Munich.

1932 Called to Berlin as Lecturer in the Typographical Department of the Höhere Graphische Fachschule der Stadt Berlin.

April 1933 Dismissed from Munich.
Since 1933 in Basle (Switzerland).

The following books by Jan Tschichold have appeared—

Elementare Typographie. Leipzig 1925. Out of print.
Die neue Typographie. Leipzig 1928. Out of print.
Foto-Auge (Photo-eye). Stuttgart 1929. 4.50 marks. (in conjunction with Franz Roh.)
Eine Stunde Druckgestaltung. Stuttgart 1930. 5 marks.
Schriftschreiben für Setzer. Frankfurt-am-Main 1931. 1 marks.
Typographische Entwurfstechnik. Stuttgart 1932. 1.50 marks.
Typographische Gestaltung. Basle 1935. 8 francs.
Funktionel Typografi. Kopenhagen 1935. 3 crowns.

Further numerous articles have appeared, mostly in German, but also in English (Commercial Art), French, Czechoslovakian, Jugoslavian, Hungarian, Polish, Danish and Swedish periodicals.

LUND HUMPHRIES LONDON

룬트 험프리스에서 열린 치홀트의 전시 소책자(치홀트 디자인 아님). 런던. 1935년. 21.2×14cm. 본문은 길 산스.

다음은 "마케팅, 포장, 제품의 소개와 배포"에 관한 잡지라고 적힌 『셀프 어필』 17쪽에 실린 익명의 전시 기사이다(1935년 12월). "32세의 타이포그래퍼 얀 치홀트의 전시가 지난 12월 룬트 험프리스에서 개최되었다. 그는 리시츠키와 함께 (막 닳기 시작한) '모던' 타이포그래피의 창시자로 알려져 있다. 산세리프체에 대한 선호, 비대칭으로 조판된 제목, 활자와 사진의 절묘한 혼합 등 장식이 별로 없는 그의 디자인은 다소 삭막해 보이지만 이제 광고와 북 디자인에 일상적으로 침투하고 있다. 브래드포드 광장에 전시된 그의 타이포그래피 책들이 하나도 영어로 번역되지 않았다는 사실은 슬픈 일이다."

『타이포그래피』의 편집자 로버트 할링이
치홀트에 대해 쓴 글. 『프린팅』. 1936년.
30.4×23cm. 읽을 가치가 있다.

What is this "Functional" Typography?

The Work of Jan Tschichold

By ROBERT HARLING

IN 1960 copies of *Die Neue Typographie* or *Funktionel Typografi* will appear at Sothebys or Hodgsons, and bidding will suddenly become brisk, perhaps very brisk, for by that time Tschichold will be accepted.

Time will once more have triumphed over tempers.

The recent exhibition at Lund, Humphries in Bedford Square shows us how the work of Tschichold is far ahead of even the most advanced of the modern school (if there is any school worthy of the term) in England.

Yet it is not so much a distance of technique as a distance of mind.

Logical Solutions

The logical solution to a problem is the rarest thing we are offered. To the problems of living in towns or sailing the seas we evolve such solutions as 20th century London or "Queen Mary." And gentlemen, I ask you!

When we see, therefore, a man solving a problem in a logical manner the processes of thought involved may seem at first a little strange to us. We are not accustomed to the logical *selective* mind at work. And when that mind begins to deal with something we had always accepted—pleasant age-old patterns of pages and margins—we are apt to be,

Specimen of Tschichold's typographical design

first, suspicious, then antagonistic and/or interested. It probably depends on your glands.

But it doesn't really matter whether you give prize or prejudice to Tschichold. He is already here, for keeps. Already he is the greatest contemporary figure in typography. Certainly his is the dominant voice in Continental typography, and that dominance is likely to increase, for his voice is deadly serious, quiet, insidious and *logical*.

What then is there about Tschichold's work which makes it too definitely a *new* voice?

Chiefly it is the fact that it is a machine-made voice. Everything in Tschichold's technique, apart from its classical purity, is derived from the machine. I have dealt elsewhere with this background to Tschichold's work. Here I am more concerned with that which we see.

Austerity—and why

Our first thoughts on seeing these typographical exercises is that they are austere. Then we see that they are only austere because everything has been considered. The logical disposition of the type on the page may at first seem cold, but it certainly does not distract; the shedding of unnecessary things does not offend.

Then we examine the types that Tschichold uses and we find that he is not eternally preoccupied with the sans-serif as so many self-styled modernists are. He uses Futura, Gill, Erbar, but only when it would be difficult for the designer to use a serif letter. On suitable occasions you will find him using Baskerville, Bembo, Weiss, Bodoni, Walbaum.

If he has a typographical preoccupation I would say that it is rather with the Bodoni and Walbaum types; types which we designate, somewhat loosely, as "modern."

There is, of course, no desecration in the traditional sense in Tschichold's work. There is perhaps a symbol or a house mark in what we know as the Germanic manner, but apart from this there is nothing. There are type rules certainly, but no typographer calls a 1-point rule a decoration; yet one of the most interesting features of Tschichold's work is his supreme ability to introduce a 1-point rule into a page and give it the classical, inflexible beauty of a Grecian column.

He uses the 1-point rule, too, for

"boxes" in the most daring fashion. Other typographers have tried such a use but it just looked dull or didn't come off; Tschichold does it amazingly well. It is all a question of balance; a "box" in a Tschichold page has a definite part to play and the single rule looks anything but dull.

But types and rules are not the most important things about Tschichold's work. We come back once again to the intangible something behind the actuality before us. We call it a quality of mind, or an outlook, or some such thing. And it is that. Whatever we call it we cannot escape that simple explanation: the man is *different*.

Page Construction

"Layout for me," says Tschichold, "becomes a matter of logical page construction suited to the individual problem rather than the opportunist's realisation of any preconceived ideas on the subject."

But this, says the designer with an *ego* to be expressed, means that every job is alike. We shall have a book jacket looking like an engineering catalogue. To which Tschichold replies: "By freeing printed work from useless ornament, we make all its elements effective in a new way, and the mutual visual relationship of these elements, which previously we seldom noticed, has an important influence on the general appearance. The visual effect of these elements differs in every job and gives to each an individuality resulting from the purpose and intention of the task undertaken."

Compositors Must "Modernise"

MR. DOUGLAS C. McMURTRIE, Director of Typography, Ludlow Typograph Company, speaking recently to Chicago printers, urged the importance of fitness to purpose in the planning of printing, of putting a "tone of voice" into typography, of greater vitality on noncentred layouts, and a new and higher regard than ever before for ease of reading.

He recommended closer spacing than is usual in machine composition, but warned against setting lines so tight that spaces between words were not clearly recognisable.

He favoured introduction of a normal word space only following periods at the end of sentences.

로버트 할링, 『타이포그래피』 2, 3호 표지, 1937년.
27.9×23.3cm. 2호에는 치홀트의 영향이 뚜렷이
보인다.

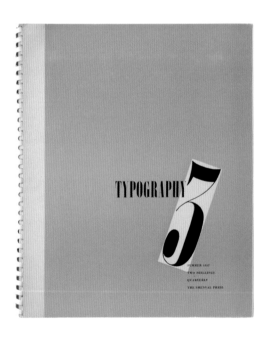

Jan Tschichold

is one of the foremost typographers on the continent

and the author of

several books and articles on typographical layout

which have had a profound effect upon continental designers.

In this article he discusses the historical background

and provides some practical examples, designed by himself, of

Type mixtures

BY A TYPE MIXTURE we understand the combination of two widely differing type faces. Their juxtaposition is, in the main, for two objects: for emphasis in straight composition such as bookwork or for displaying titles, or headlines. An additional use has recently been applied to type mixing, for novel and little-known mixtures are now used to give novelty to publicity matter of all kinds.

Historical

Type mixtures are no novelty. For the *Mainz Indulgences* Gutenberg used a *Bastarda* text type (half Gothic) with *Textura* (Gothic type) for the headlines. A little later many books were set in *Schœnbacher*, with *Textura* for the headlines. After the introduction of *Fraktur* (1525) *Schwabacher* (a German semi-gothic type) was used for emphasizing important words in the text, until the year 1800 when Unger recommended the letter-spacing of the words themselves, as is still done for emphasis in *Fraktur* setting. There was also, of course, the combination of large and small sizes of roman which is equally a type mixture in a contemporary sense, for, with a fine sense of proportion, the old punchcutters engraved the large sizes of roman relatively bolder than the small, so that in types of the Classical School, such as *Baskerville, Didot* and *Walbaum*,

Contrast this 12-point Caslon with the colour

of this 24-point Caslon

2

we find strong contrasts in weight between large and small sizes. In the same tradition are the lively and gay contrasts of *Baroque* title-pages with their title-lines written and cut on wood.

Towards the end of the eighteenth century, however, this typographical virtuosity entirely disappeared; typography became 'abstract', and began to resemble in many of its tendencies the typography of the future. In straight composition, except for the use of the related italics and small capitals for emphasis, no extraneous type faces were introduced. The title-pages were set wholly in upper-case. The *Rondes, Bâtardes* and *Scripts* that were originally cut for special purposes, were in use from the beginning of the nineteenth century for enlivening advertising matter, title-pages, and occasionally for use in chapter headings and running headlines, and were the first type mixtures, as we understand them, in modern jobbing printing, but they had no place in responsible bookwork.

At about the same time as the birth of the Industrial Revolution, the first advertising display faces in the modern sense originated in England. From the year 1800 'fat faces' were in evidence. The first Sanserif made its appearance in 1832. Robert Thorne brought out his *Egyptian*, which Hansard lumped together with the 'fat faces' and *Italians*, in his *Typographia* (1825) an 'typographical monstrosities'. In his book *Type Designs*, A. F. Johnson says that these types were used for the printed matter of the state lotteries that were popular in those

Double Pica Black

Black letter, cut in England c. 1820, and shown in Hansard's *Typographia,* 1825

Modern Antique

Egyptian, cut by Thorne, c. 1824

ARBRE BEAU

Expanded Italian, from the 1858 Specimen of René et Cie, Paris

times; and for the broadsides of the Drury Lane Theatre. To-day we can no longer unconditionally accept Hansard's judgment of these types. Only the *Italian* no longer meets with approval, although an expanded *Italian* of French origin (above), which is not very legible, exercises a peculiar optical charm. Thorne's *Egyptian* (above) has a distinction of its own, but is not very handsome.[1]

The appearance of bold-faced publicity types occurs at the same time as the disappearance of typesetting in the classical manner. Since 1850 these 'modern' designs have been used both in books and newspapers. They heralded the romantic style of setting, and the efforts of punchcutters were now directed towards the invention of new and uncommon display types. Often they were only cut in a single size. Distorted, shaded, emaciated, fantastically decorated, slanting backwards (like a reversed italic), adopting the form of small tiles, or taking sail on water so that their form was mirrored, these degenerate jobbing types thrown until the 'eighties and 'nineties, when the Arts and Crafts movement, under the leadership of William Morris, introduced a new typographical consciousness. This new tendency in design was exemplified by the expression 'harmony of type'.

Typography was still subject to a trade custom, unintelligible to us, which must have originated about 1850. In title-pages, jobbing printing, newspaper advertisements, each line of display was set in a different type face. In 1870, for example, it was considered good-class work to

[1] Indeed, only two or three of to-day's fashionable designs deserve this epithet, and of these I give highest place to *Gŷ* (Berthold). Nearly all the new *Egyptians* are too widely set, and thus mix badly with roman for body types, which, however, should be their best possible use. Also most new *Egyptians* do not develop the characteristic of angularity with sufficient determination; most of them have something unpleasantly weak about them. At present, however, the *Egyptian* is undergoing an extraordinary revival, so Hansard's opinion is only interesting in that prevailing at the time of its introduction.

set the names of twenty different products on a letterheading in twenty different type faces of the same body size, producing a lamentable lack of typographical discipline and complete confusion. Not until the early part of the twentieth century was this note of typographical harmony, introduced by the amateurs, to have any influence in the improvement of jobbing and general commercial bookwork.

'Harmony of type' was in effect a return to earlier standards, but applied equally to display work: a job was to be set in *one* type face only. In the case of books the rule applied to the text, title-page, and headlines. In the case of display, too, everything was to be set in the same type face, without black faces, and where possible without sparing out words needing emphasis. It was necessary, therefore, to introduce a second colour in order to achieve this effect, a method which had the advantage of automatically engendering unity in the work, but also the disadvantage of making it difficult to do justice to every claim for typographical differentiation.

This rule is now acceptable to us only in so far as it suggests the use of one type face in its different sizes, its accompanying italic and its bold or extra-bold versions. 'Type harmony' to-day, then, means the setting of the job in one range of types. (Condensed and expanded count, of course, as separate ranges.)

This style is the simplest and best for beginners to adopt, but not all jobs set in this way are good: the choice of types is only one of the problems of typography. Once acquired such a style soon inevitably lead to monotony, which is contrary to the aim of many pieces of printing. The great stress on quick comprehension and recognition essential to printed matter to-day, encourages lively contrasts, which may be attained by variation in size or weight such as bold or extra bold, or by strong contrasts such as bold roman and script. But just as one has to learn to use the simplest styles of setting with skill so there are good and bad, crude and subtle variations in type mixtures. We cannot remain altogether unconcerned about the juxtaposition which we introduce. The right instinct can only be developed gradually and by persistent practice.

Type Mixtures of To-day

It is necessary to differentiate between type mixtures in body matter and those for display lines. The necessity for type mixtures in solid composition arises when words or special passages in the text must be stressed. Here italics should be used. Perhaps a catchword must be emphasized. Use the bold. Perhaps a quick and easy recognition of names is essential. Here small capitals are best. Such are the points to be considered in this technique. There are others: substitution of letter-spacing for italics in text-work is to be deprecated. This is too emphatic an intrusion.

3

Galerie **Thannhauser**

München . Luzern

• Adresse München:

Moderne Galerie Thannhauser, Theatinerstrasse 7

• Adresse Luzern:

Galerie Thannhauser, Haldenstrasse 11

antike möbel vom 15. bis zum 18. jahrhundert

tapiszerien . plastik . gemälde . porzellane

altes hochwertiges kunstgewerbe jeder art

l. malmede barcelona 68 paseo de gracia

Two typical Tschichold layouts. Above in Copperplate Script, Ultra Bodoni and Bodoni. Below in three weights of Gill and italic

6

ROMAN CAPITALS

we mix, of course, with lower-case letters
in the same typographical family

Large lower-case italics

can be mixed with Roman,
but never mix old style or modern

Extra Bold Sans

can be used with medium
or light weights of the same family

Fat-face types

can be used with modern types
but not with old style

Bolder Egyptian

with lighter Egyptian types
in small quantities

Fat-face italics

can be used with modern types such as
Walbaum, Bodoni or Scotch Roman

Copperplate Scripts

can be used with Typewriter type
or with lighter Egyptian types

Parisian Ronde

can be mixed with modern types:
Walbaum or Scotch Roman

Condensed Sans types

should only be used with smaller
or lighter variations of the same family

Bold face is not used very often in books, but there is no reason why books set in a pronounced modern style should not have these bold variations introduced into the body matter for emphasis.

Types for title-pages of books can be the same as that used for the body matter. If one has confined oneself to roman and italic, one will set the title-page, or at least the main line, in letter-spaced capitals, which are at once pleasing aesthetically and easy to read. Or they can contrast with the body type, which is not so frequently done: for example, *Old Black* for the title-page and *Garamond* for the body.

Already in books of modern character, where headlines are not centred but ranged left or right, a suitable *Egyptian* can be used for the headlines and title in conjunction with the roman text and its accompanying italic. Not more than one entirely different fount should be used with the text types. For example: a medium bold *Egyptian*, in no more than two sizes, would be in order with *Garamond* roman and italic as text type. When a display face is being set, account must be taken of the nature of the copy; but in spite of this, there is no necessity to fix the choice of type in every case to the literary content of the book.

This rule should also be observed in advertisement and jobbing setting. But here far more contrasting mixtures can be used than in books. The examples of type mixtures accompanying this article show a variety of possible combinations. They are only a small selection from an abundance of possibilities; they show, above all, types that are congenial to contemporary taste.

Type mixtures have an important bearing on the development of contemporary typography: they suggest a number of new possibilities which are individual to each printing office, since each office has different types. Type mixing has also in these days an increasing significance, because with its aid, interesting effects can be obtained in one-colour jobs, and the task of designing single-colour jobs comprises, as any typographer knows, the greater part of contemporary printing.

The kind of contrast required is decisive in the choice of a type mixture in publicity matter. A lively yet carefully chosen mixture is refreshing. *Gill* light with *Old Black*, for instance, is quite pleasing in its contrast between two types of different shape. Many contrasts have historical precedents, but we need not look for such a precedent in our type mixtures. *Old Black* and *Script*, or bold *Egyptian* and italic, when combined under certain conditions can work out in a thoroughly modern way.

All the type mixing possibilities considered apply equally to symmetrical or asymmetrical settings. Nevertheless there is a danger of 'traditionalism' in their use in centred layouts. In asymmetrical settings the danger of 'traditionalism' is far less great even for type mixtures with historical precedence.

7

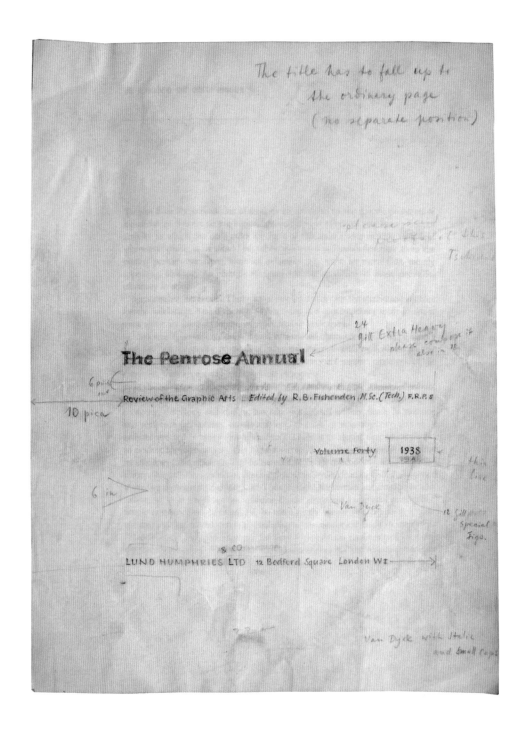

『펜로즈 연감』 표제지를 위한 치홀트의 레이아웃과
지침. 1938년.

629

<div style="text-align:right">ben nicholson</div>

axis

vierteljahrsschrift für zeitgenössische abstrakte malerei und skulptur
herausgegeben von *myfanwy evans*

mit zahlreichen einfarbigen und bunten reproduktionen . bisher erschienen artikel von *herbert read, paul nash, wassily kandinsky, jean hélion, anatole jakovski, geoffrey grigson, john piper, b. wescher* und anderen . in englischer sprache . nummer 5 (juli 1935) ist der zeitgenössischen skulptur gewidmet . bezugspreis jährlich 10 s, halbjährlich 5 s 4 d

● anfragen und subskriptionen richte man an
myfanwy evans, fawley bottom farm house, nr henley-on-thames, oxon, england

telehor

internationale zeitschrift für optische kultur
schriftleitung fr. kalivoda

film · theater
fotografie · typografie
architektur · alle mechanischen
malerei · künste
plastik · usw.

texte deutsch, französisch und englisch . jährlich vier hefte zu 64 seiten und eine programmnummer . format a 4 . in jedem heft eine anzahl farbenillustrationen . ein heft sfrs 6.—, der jahrgang sfrs 24.— . senden sie bitte ihre abonnementsanmeldung an die administration telehor, 37 plotni, brno-brünn, čsr

l. moholy-nagy:
illnographie

『타이포그래피 디자인』에 실린 『액시스』 광고.
위쪽에 벤 니컬슨의 부조 작품이 보인다.

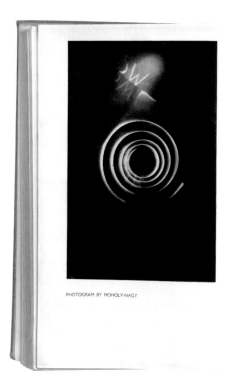

PHOTOGRAM BY MOHOLY-NAGY

NEW TYPOGRAPHY

By Jan Tschichold

THE new typography aims at a clear presentation of typographical images by immaculate technique and by the use of forms which correspond to the new feeling for space. Every deviation from tradition is by no means new typography in our sense of the word. We demand also that the resultant form should be beautiful—thus it would be wrong to designate the new typography as anti-aesthetic. But we consider the use of ornament and rules in the manner of earlier styles as disturbing and contrary to the contemporary spirit. The form should arise clearly and unequivocally out of the requirements of the text and pictures only, and according to the functions of the printed matter. New traditionalism in typography demands exactly the same. Yet in spite of the great austerity and purity of its manner as well other qualities its products are characterized by a certain sterility because these works proceed from an earlier feeling of space. Even this can exercise a certain charm on the man of today, but it corresponds to the charm that emanates from an *old* work of art. It seems to us that the attempt to create from the contemporary feeling of space is more worth while.

In the technical sense the new typography cannot claim any essential progress. Fundamentally, types are set today as they were 500 years ago. Machine-setting only imitates hand-setting and is hardly in a condition to create anything formally better or even a legitimate form of its own. The potentialities of the modern setting-technique (speaking purely technically) must anyway be regarded as perfect. Our efforts, too, at employing as simple a technique as possible in planning the layout coincides with the methods of the early printers and therefore need not be especially emphasized. The real value of the new typography consists in its efforts towards purification and towards simplicity and clarity of means. From this comes the partiality for beautiful sans such as the Futura and the Gill Sans.

249

『서클』(런던: Faber & Faber, 1937년). 25.8×20cm.
표지와 치홀트의 「새로운 타이포그래피」가 실린 부분.

TABLE

NEW TRADITIONALISM	NEW TYPOGRAPHY

Common to both

Disappearance of ornament
Attention to careful setting
Attempt at good proportional relations

Differences

Use of harmonious types only, where possible the same	Contrasts by the use of various types
The same thickness of type, bolder type prohibited	Contrasts by the use of bolder type
Related sizes of type	Frequent contrasts by the use of widely differentiated types
Organization from a middle point (symmetry)	Organization without a middle-point (asymmetry)
Tendency towards concentration of all groups	Tendency towards arrangement in isolated groups
Predominant tendency towards a pleasing appearance	Predominant tendency towards lucidity and functionalism
Preference for woodcuts and drawings	Preference for photographs
Tendency towards hand-setting	Tendency towards machine-setting

『서클』에 실린, 새로운 타이포그래피와
신전통주의를 비교한 표.

바젤 미술공예박물관 전시 포스터. 1938년.
63.5×90.5cm.

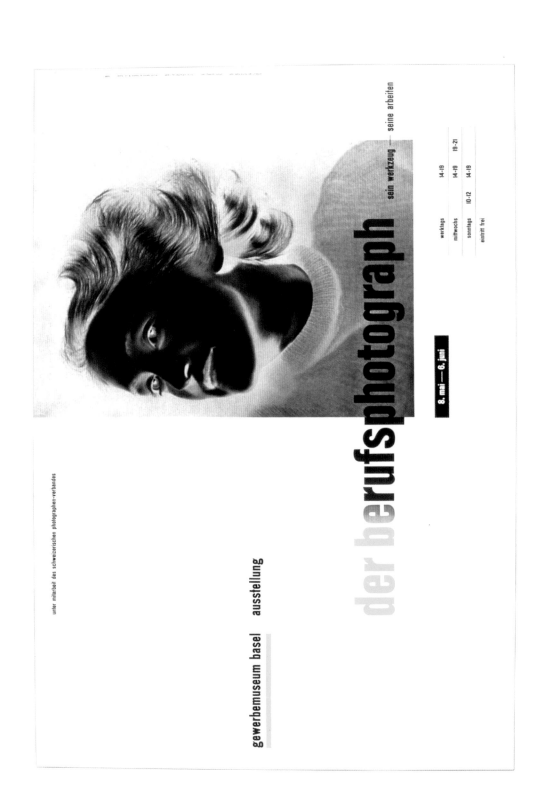

(위) 같은 전시 도록 표지와 본문. A5.
텍스트가 양쪽 가장자리에 치우쳐 있다.

(아래) 도록에 실린 광고.
명백히 치홀트의 디자인이다.

ausstellung

der berufsphotograph

sein werkzeug · seine arbeiten

unter mitarbeit des schweizerischen photographen-verbandes

gewerbemuseum basel 6. mai - 6. juni 1938.

Max P. Linck, SWB, Zürich
Wilhelmine Marthaler, Einsiedeln
Germaine Martin, Lausanne
E. Meerkämper, Davos-Platz
Hans Meiner, Zürich
A. Pedrett, St. Moritz
Otto Pfeifer, Luzern
Egon Priesnitz, Zürich
Claire Roessiger, Basel
C. Schödknecht, St. Gallen
C. Schmid, Basel
Ed. Schmid, Basel
Franz Schneider, Luzern
S. Schnurrenberger, Lenzburg
Gustav Sommer, Samaden
Robert Spreng, SWB, Basel
Albert Steiner, St. Moritz
A. Tschopp, Wil (St. Gallen)
Jacques Weiß, Basel

14

Die Aufgaben des Berufsphotographen
Von Robert Spreng

Nach vielen Umwegen und Irrwegen ist man erst in den letzten
Jahren, beinah 100 Jahre nach der Erfindung der Photographie,
dazugekommen, die spezifischen Möglichkeiten, die dieser Er-
findung zugrunde liegen, wieder zu erkennen.

Als zu Beginn des 19. Jahrhunderts, – eine der Folgen der fran-
zösischen Revolution – das »sich porträtieren lassen« aufhörte,
ein Privileg der oberen Schichten zu sein, sondern sich durch
der breiteren Massen des Bürgertums bemächtigte, vergrößerte
sich die Nachfrage nach Porträts so stark, daß die bisherigen
Mittel nicht mehr genügten. Das ist einer der Gründe, der die
Erfindung der Photographie gefördert hat. Wenn die Photo-
graphie gerade auf dem Gebiet des Porträts Aufgaben über-
nommen hat, die bisher allein der Malerei oblagen, so kann man
sie dennoch nicht, wie das bisweilen behauptet wurde, als Feind
der Kunst bezeichnen. Vielleicht hat sich die Malerei nach Er-
findung der Photographie sogar freier entwickelt. Jedenfalls ist
die Photographie ein Mittel der Bilderstellung, das von durch-
aus eigenen Gesetzen bestimmt wird.

Sehr bald ist die Photographie, dieses Kind der modernen
Wissenschaft und der modernen Technik, über das Stadium
des interessanten Experiments hinausgetreten und ein eigent-
liches Gewerbe geworden. Sie ist fast ausschließlich in der
Hand des Berufsphotographen geblieben, bis die Erfindung der
Kleinkamera in den 80er Jahren des letzten Jahrhunderts das
Photographieren für den Eigenbedarf, ohne gewerbliche Ab-
sicht, in immer breitere Kreise trug.

Die Möglichkeiten der Liebhaberphotographie sind von denen
der Berufsphotographie durchaus verschieden, und es liegt im
Interesse beider Teile, daß diese Unterschiede klar erkannt
werden. Im Gegensatz zum Berufsphotographen, der das Pho-
tographieren gewerblich ausübt und dessen Arbeiten durch
konkrete Aufträge der Praxis festgelegt sind, kann der Lieb-
haberphotograph seine Objekte völlig frei wählen. Ihm dient die
Photographie hauptsächlich dazu, Dinge und Ereignisse seines
persönlichen Lebenskreises zur Erinnerung im Bilde festzuhal-

15

'스위스의 새로운 미술' 전시 도록 표지와 본문.
1938년. 첫 번째 전시는 스위스의 미술가 그룹
알리안츠가 기획했다.

제2차 세계대전이 끝난 후 막스 빌, 리하르트
파울 로제 등이 참여한 후속 전시의 표지도 같은
양식으로 조판됐다. 아래쪽 본문에 실린 부조는
아르프의 부인 소피 토이베르의 작품이다.

(위) 연하장. 1938년. A6.

(아래) 아르프가 개인적으로 발행한 『조개와
우산』 표제지와 본문. 1939년. 22.5×15.4cm.
소피 토이베르 드로잉. 치홀트 디자인.
체코슬로바키아에서 인쇄.

Ein gutes neues Jahr

Une bonne et heureuse année

A Happy New Year

Et glædeligt Nytaar

Gott nytt år

p. f. do nového roku

Boldog új esztendőt kíván

1938

Jan und Edith Tschichold

9 Steinenvorstadt Basel Schweiz

hans arp muscheln und schirme

die taschen sind mit kinderköpfen gefüllt
die drachen und die kinder springen über die stöcke

5
sie tragen zylinder aus spiegelglas
sie tragen hüte aus eisen
sie tragen stöcke aus eisen
sie tragen nüsse aus eisen
sie trommeln gegen eiserne türen
aus ihren taschen steigen wolken
sie sind gross
sie sind magnetisch
sie haben kinderdrachen an den hinterköpfen

6
die wolken trommeln auf den gläsernen hüten
aus den eisernen türen rollen die gläsernen nüsse
vor den spiegeln grüssen die hüte die hüte
die eisernen kinder tragen die gläsernen kinder

치홀트의 글 「중앙 유럽에서의 새로운
타이포그래피 전개」(1937/8년).

헤르베르트 마터가 디자인한 프레츠 인쇄소의
안내서가 실려 있다(원래는 빨강과 검은색 인쇄).

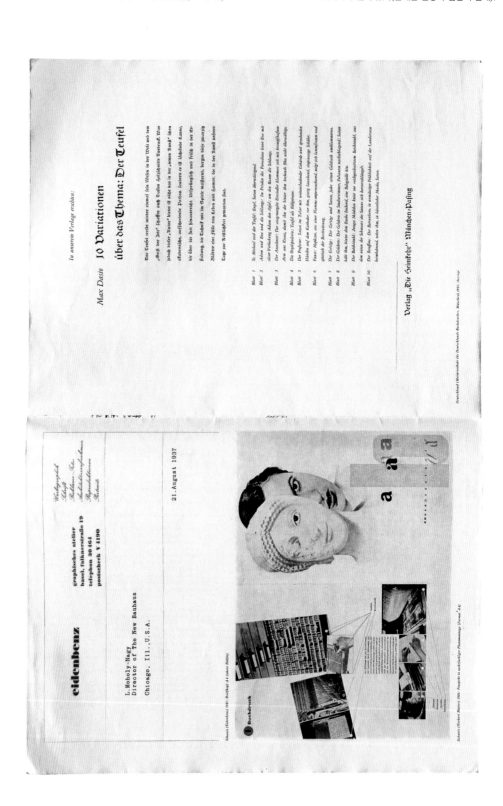

Während die »neue« Typographie des Dritten Reiches nur eine unerparbarbare Abweichung von der ursprünglichen darstellt, hat in den demokratischen Ländern Mitteleuropas die Auswahl vor zwölf Jahren wertvolle Früchte getragen. Sie bestehen in einer anspruchsvollen Verfeinerung des Gefühls für Grad- und Kontrastverhältnisse, einem gekleckerten Empfinden für die Beziehungen zwischen historischen Schriften neben guten Groteskschriften der der besten historischen Schriften und unbedruckten Raum und der Benützung der neuen Typographie eng verknüpft, hat in der vergangenen Zeit manche schöne Arbeit hervorgebracht; besonders ist die Entwicklung farbig gehälter und überhaupt kolorierter Photomontagen zu erwähnen. — Die nachfolgende Erwähnung der verschiedenen Länder kann selbstverlicherweise nur summarisch sein; auch ließen sich hier leider nicht mehr Abbildungen in nützlicher Größe unterbringen.

Die Niederlande und die Tschechoslowakische Republik (über es sei hier nur an Piet Zwart und Paul Schuitema in Holland, Zdenek Rossmann, Ladislav Sutnar und Karel Teige in der Tschechoslowakei erinnert. Merkwürdigerweise haben die Niederlande seither nicht erheblich an der eigentlichen Entwicklung teilgenommen. Die dürftige neue Typographie ist kaum anders als vor zehn Jahren, doch mehren sich die Zeichen, daß auch dort manches Verständnis nachgebolt wird. Junge Kräfte sind Henry Cohn und Hijo Rost. Des Verfassers Buch »Typographische Gestaltung« wird im Winter im Haag in holländischer Sprache erscheinen.

Von der Schweiz, einem Lande mit hohem Lebensstandard und vielen tüchtigen Graphikern, sind Eingeweihten längst die großen

teils außerordentlich schönen Reiseprospekte (St. Moritz, Davos, Engelberg u. a. m.) bekannt, die in der Regel nach musterlichen Gesichtspunkten gestaltet und tadellos gedruckt sind. Die Photomontagen Herbert Matters, eines der besten schweizerischen Graphiker, der vor einiger Zeit nach Amerika gegangen ist, gehören zum Schönsten, was in dieser neuen Form der Graphik hervorgebracht worden ist. Die Fortbildungskurse der Schweiz haben seit einigen Jahren neuen Auftrieb erhalten, und Städte wie Luzern und Zürich weisen in ihren Druckarbeiten eine überdurchschnittliche Qualität auf.

In Dänemark haben drei Vorträge des Verfassers im Sommer 1935 fruchtbar gewirkt, wovon die dänische Fachzeitschrift »Grafisk Teknik« mit ihren Artikeln und ihren gediegenbarkeiten Illustraten Zeugnis ablegt. Auch Schweden, wo, wie in Dänemark kürzlich das oben erwähnte Lehrbuch in einer Übersetzung erschien, hat sich den neuen Bestrebungen geöffnet. Das der Schweiz benachbarte Elsaß ist lebhaft bemüht, die Druckausgestaltung einen höheren Standard abzuwringen, wie unsre beiden Beispiele aus der jungen Straßburger Fachzeitschrift »Vers notre but« in schöner Weise belegen.

Gerade sie zeigen an deutlichsten auf, worin das Ziel wirklich neuer Typographie zu suchen ist: in der klaren, unvorgenommmenen Lösung der Aufgabe. nudeerer, technisch einfacher Satzweise, leichter Übersichtlichkeit, der Benützung klarer und schöner Schriften und einer harmonischen, phantasievollen Gestaltung aus kontrastierenden Elementen, die der Grazie nicht entbehrt. Ihr Sterben, das falsche und in jedem Falle unangebrachte Pathos zu vermeiden, ist zugleich ein Bekenntnis zu brüderlicher Bescheidenheit, Menschlichkeit und Gesittung.

Jan Tschichold

Organiserede Arbejdere [laxer]

Den social-demokratiske Presse

udgivet

af Fagorganisationerne og
Social-Demokratiet

Udgiver over hele Landet

schriften kommen für reinen Fraktur-satz die Breitkopf-, Luthersche oder Dürer-Fraktur, die Walbaum- oder die Unger-Fraktur in Betracht). Vor allem sollten, in die Reihenfolge dieser Aufzählung die Manuskript-Gotisch, die Alte Schwabacher und jene WalbaumFraktur, die Fette Hänel-Fraktur vorhanden sein. Dieser Bestand überlebte sich auch nicht, läßt alle schönsten Wirkungen zu und kann vortrefflich mit den klassischen Antiqua-Schriften (etwa der Garamond- und der Walbaum-Antiqua) gemischt werden, die den Grundbestand jeder ordentlich geleiteten Druckerei bilden sollten. Wertvoll in diesem Sinne ist das abgebildete Beispiel aus der Münchner Meisterschule, an der auch heute noch die beste Typo

graphie in Deutschland gelehrt wird. Die Leipziger Meisterschule, sowohl seit vielen Jahren typographisch im Schleppzeug der Münchner, kann sich trotz vielen ordentlichen Arbeiten noch immer nicht ganz von einer gewissen Sterilität in ihren Anordnungen befreien. Das gefällige Ideal des Blocksatzes und gleichlanger Zeilen ist dort anscheinend unausrottbar.

Das Bild der deutschen Typographie ist ohne die Erwähnung der traditionalistischen Bemühungen nicht vollständig. Hier ist der unumschränkte Gebrauch der Fraktur weit weniger angebracht als in Akzidenzdrucksachen in modernem Sinne. Doch überschreitet ihre Besprechung den Rahmen dieses Berichts.

출판사 벤노 슈바베를 위한 레터링 작업과 실제
인쇄된 모습. 1942년.

(위) 바젤 미술공예박물관 전시회 도록 표지를 위한 캘리그래피. 1940년. 23×16cm.

(아래) 저널 표지 디자인 레이아웃과 결과물, 1942년.

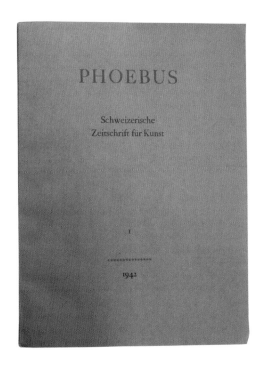

각각 대칭과 비대칭으로 작업한 표제지 시안.
1944년경. 종이에 생긴 얼룩은 붙일 때 사용한 풀
때문이다. 치홀트가 가르쳤던 바젤 미술공예학교
학생들의 작업일 가능성도 있다.

어쨌든 이때에도 그가 여전히 두 가지 접근법을
모두 즐겼음을 보여준다. 중앙 정렬된 『파우스트』
시안(아래)은 반대쪽에 실린 실제 결과물과 매우
비슷하다.

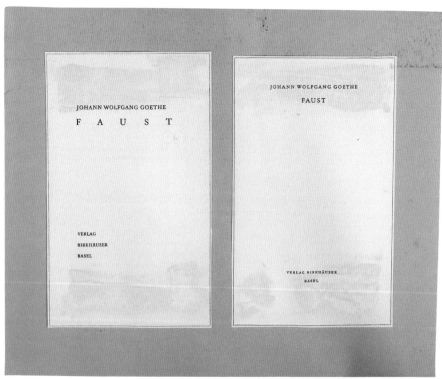

비르크호이저에서 출간된 『파우스트』 본문.
1944년. 19.5×12.3cm. 서체는 모노타이프
폴리필루스.

nicht! – Jammer! Jammer! von keiner Menschenseele zu fassen,
daß mehr als ein Geschöpf in die Tiefe dieses Elendes versank, daß
nicht das erste genugtat für die Schuld aller übrigen in seiner win-
denden Todesnot vor den Augen des ewig Verzeihenden! Mir
wühlt es Mark und Leben durch, das Elend dieser einzigen; du
grinsest gelassen über das Schicksal von Tausenden hin!

MEPHISTOPHELES. Nun sind wir schon wieder an der Grenze
unsres Witzes, da, wo euch Menschen der Sinn überschnappt.
Warum machst du Gemeinschaft mit uns, wenn du sie nicht
durchführen kannst? Willst fliegen und bist vorm Schwindel
nicht sicher? Drangen wir uns dir auf, oder du dich uns?

FAUST. Fletsche deine gefräßigen Zähne mir nicht so entgegen! Mir
ekelt's! – Großer herrlicher Geist, der du mir zu erscheinen wür-
digtest, der du mein Herz kennest und meine Seele, warum an
den Schandgesellen mich schmieden, der sich am Schaden wei-
det und am Verderben sich letzt?

MEPHISTOPHELES. Endigst du?

FAUST. Rette sie! oder weh dir! Den gräßlichsten Fluch über dich
auf Jahrtausende!

MEPHISTOPHELES. Ich kann die Bande des Rächers nicht lösen,
seine Riegel nicht öffnen. – Rette sie! – Wer war's, die sie ins
Verderben stürzte? Ich oder du?

FAUST (blickt wild umher).

MEPHISTOPHELES. Greifst du nach dem Donner? Wohl, daß er
euch elenden Sterblichen nicht gegeben ward! Den unschuldig
Entgegnenden zu zerschmettern, das ist so Tyrannenart, sich in
Verlegenheiten Luft zu machen.

FAUST. Bringe mich hin! Sie soll frei sein!

MEPHISTOPHELES. Und die Gefahr, der du dich aussetzest? Wisse,
noch liegt auf der Stadt Blutschuld von deiner Hand. Über des
Erschlagenen Stätte schweben rächende Geister und lauern auf
den wiederkehrenden Mörder.

FAUST. Noch das von dir? Mord und Tod einer Welt über dich
Ungeheuer! Führe mich hin, sag ich, und befrei sie!

MEPHISTOPHELES. Ich führe dich, und was ich tun kann, höre!
Habe ich alle Macht im Himmel und auf Erden? Des Türners
Sinne will ich umnebeln; bemächtige dich der Schlüssel und

führe sie heraus mit Menschenhand! Ich wache! die Zauberpferde
sind bereit, ich entführe euch. Das vermag ich.

FAUST. Auf und davon!

NACHT, OFFEN FELD

Faust. Mephistopheles, auf schwarzen Pferden daherbrausend.

FAUST. Was weben die dort um den Rabenstein?

MEPHISTOPHELES. Weiß nicht, was sie kochen und schaffen.

FAUST. Schweben auf, schweben ab, neigen sich, beugen sich.

MEPHISTOPHELES. Eine Hexenzunft.

FAUST. Sie streuen und weihen.

MEPHISTOPHELES. Vorbei! Vorbei!

KERKER

FAUST (*mit einem Bund Schlüssel und einer Lampe, vor einem eisernen
Türchen*).

Mich faßt ein längst entwohnter Schauer,
Der Menschheit ganzer Jammer faßt mich an.
Hier wohnt sie hinter dieser feuchten Mauer,
Und ihr Verbrechen war ein guter Wahn!
Du zauderst, zu ihr zu gehen!
Du fürchtest, sie wiederzusehen!
Fort! Dein Zagen zögert den Tod heran!
(*Er ergreift das Schloß. Es singt inwendig.*)
Meine Mutter, die Hur,
Die mich umgebracht hat!
Mein Vater, der Schelm,
Der mich gessen hat!
Mein Schwesterlein klein
Hub auf die Bein
An einem kühlen Ort;
Da ward ich ein schönes Waldvögelein;
Fliege fort, fliege fort!

FAUST (*aufschließend*). Sie ahnet nicht, daß der Geliebte lauscht,
Die Ketten klirren hört, das Stroh, das rauscht. (*Er tritt ein.*)

16

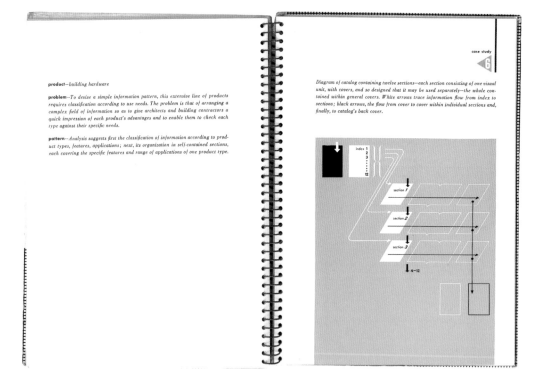

product—building hardware

problem—*To devise a simple information pattern, this extensive line of products requires classification according to use needs. The problem is that of arranging a complex field of information so as to give architects and building contractors a quick impression of each product's advantages and to enable them to check each type against their specific needs.*

pattern—*Analysis suggests first the classification of information according to product types, features, applications; next, its organization in self-contained sections, each covering the specific features and range of applications of one product type.*

case study
6

Diagram of catalog containing twelve sections—each section consisting of one visual unit, with covers, and so designed that it may be used separately—the whole contained within general covers. White arrows trace information flow from index to sections; black arrows, the flow from cover to cover within individual sections and, finally, to catalog's back cover.

라디슬라프 수트나르, 『카탈로그 디자인』 표지와
본문(뉴욕: 스위트 카탈로그 서비스, 1944년).
20.8×14.8cm.

『고대인』 표지. 1950년. 18×22.2cm. 치홀트가 손가락 끝으로 산세리프체 제목을 썼다. 『식자공을 위한 서법』을 보면 아래에 쓴 작은 산세리프 글자체가 어디서 나왔는지 알 수 있다(470쪽 참조).

(644~645쪽 위)『작업 중의 미술가』재킷과 표지. 18.7×23.5cm. 이 책은 1951년에야 출간됐지만 저자와 논의가 시작된 건 1942년부터였다. (전시 자료에 근거한) 뒤죽박죽으로 된 타자 원고가 도착한 것이 1947년 6월이고, 그때부터 치홀트가 디자인에 관여했다. 저자의 원고 수정과 기술적 문제가 겹쳐 출간은 치홀트가 펭귄을 떠난 뒤까지 연기되었고, 그의 후임 한스 슈몰러가 몇몇 세부를 손봤다. 표지는 펭귄 모던 화가 시리즈 디자인의 비대칭 변용이다.

(644~645쪽 아래)『작업 중의 미술가』본문. 린턴 램은 이 책의 디자인에 대해 다음과 같이 언급했다. "치홀트는 다뤄야 하는 재료의 성격상 다시금 '고전' 타이포그래피를 깨부쉈다. 덕분에 정말 잘 디자인된 이 책에서 양식은 태도가 아니라 기능이 되었다." 램, 「펭귄북스 – 스타일과 대량생산」, 41쪽.

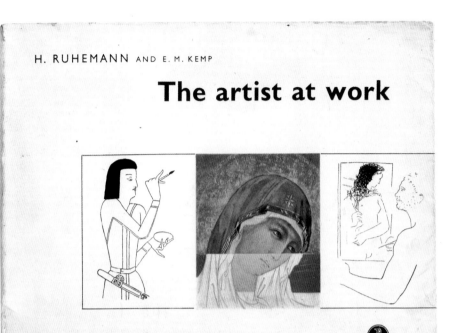

H. RUHEMANN AND E. M. KEMP

The artist at work

Penguin Books Ltd

The Work of Art: **Optical Principles**

The Turbid Medium Effect

The art of painting depends on a number of optical factors. For instance in this disc the principal colours are shown in the order of the rainbow. Those in opposite segments are called contrasting or 'complementary' colours. Mixed together, opposite pairs result in grey. Put side by side, they appear intensified (*contrast effect*).

Complementary or nearly complementary colours are said to give more satisfying combinations than neighbouring colours. However, the many schemes for finding the 'correct' colour harmony are practically useless in painting a picture, because too much depends on such imponderables as size, number, distance, texture, degree of thickness or transparency, and even the meaning of a given patch of colour.

On the right are the *cool* (bluish), on the left the *warm* (yellowish) colours.

Smoke appears cool (bluish) against a dark background, and warm (brownish) against a light one. Dark hills seen through mist appear blue. The setting sun, seen through an increasing thickness of hazy atmosphere, appears orange and finally red. Light seen through the white gristle of the ear appears red; red veins look blue through the turbid medium of the skin. Paint, like smoke, is translucent except when very thick. So, in the same way, it appears cooler than it is in itself when painted thinly over a dark ground, and warmer when painted over a light one.

WARM

COOL

68. *Colour Circle.*

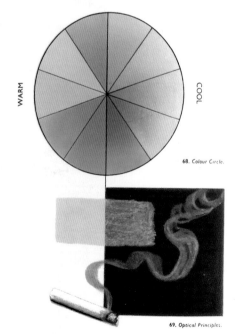

69. *Optical Principles.*

H. Ruhemann and E. M. Kemp

The artist at work

PENGUIN BOOKS

Warm and cool tones

Many old masters made use of the semi-transparent quality of paint, in various ways, e.g. to produce the contrast of *cool* and *warm* shades which the sensitive eye observes in nature.

The sphere and the head on the left are modelled by adding darker paint of the same (flesh) colour for the shadows. They lack all the living qualities of the sphere and the head on the right obtained by rendering the cool highlights, the warm general light tone, the cool middle tone, and the warm shadow. This alternation of warm and cool is not only truer to nature, but also more satisfying. The *physiological* make-up of the eye demands contrast and variety (see also page 42).

Of many other possible examples of 'Quality in the making' this has been chosen because it shows why one particular way of painting can be better than another, if only in craftsmanship. Few will deny that the instances on the right are clearer, more varied, determined and sensitive, and therefore more beautiful than those on the left, which at least are duller and less intelligently observed. This distinction between warm and cool shades was observed by all great colourists from Giotto to Titian, Rembrandt to Cézanne.

However, where inspiration is lacking the most conscientious observance of these principles, and for that matter of any principle, will not make a great work of art.

70. *Colour Sphere.*

72. *Sphere.*

71. *John Hayls (?–1679).*

73. *Peter Paul Rubens (1577–1640).*

『작업 중의 미술가』 본문.

Caravaggio (Naples, 1569–1610), greatly influenced the evolution of art throughout Western Europe. He reaches the peak of proficiency in giving the illusion of the third dimension, which he enhances by the use of concentrated light sources and by forceful perspective foreshortening, such as in the hand (Fig. 124) that seems to protrude beyond the frame.

He seems to paint largely with thick, comparatively dry oil-paint, directly on dark brown grounds, which he leaves exposed or only thinly covered for many of the shadow areas. The deepest accents are black and heavy.

124. Michelangelo da Caravaggio. Detail from Fig. 123.

123. Michelangelo da Caravaggio.

Rubens (Flanders, 1577–1640). Rubens achieved his enormous output by employing numerous assistants, and perhaps also by an ingenious method that allowed for exceptional speed. Like most great painters, he developed his technique and varied it to suit the subject and size of his painting. His most interesting process, used mainly on panel pictures, containing many nudes, was roughly this: on a brilliantly white priming he applied an irregular grey striping (see forehead of Fig. 128), then made a bold undermodelling in transparent brown. These underlayers were probably done in a quick-drying medium. A plain flesh colour was now applied in fluid oils. Where it became thinner – in the shadow parts – the darkness of the grey striping and the undermodelling shines through and produces automatically those bluish middletones that give Rubens's flesh paint its famous mother-of-pearl effect (see page 18). A few thick highlights, some translucent brown-red accents for the scant shadows, and a dash of stronger colour here and there rapidly complete the flesh passage. A similar method was used for the other colours.

Rubens and many other 17th-century masters of the northern countries often go back to the use of panels for their smaller pictures.

127. Peter Paul Rubens.

128. Peter Paul Rubens. Reconstruction detail from Fig. 127.

l Greco (Spain, 1545–1614), of Greek ex-
raction, trained in Venice, and matured in
pain, combines Byzantine unrealistic con-
eption with Venetian technique and
panish gravity.

He uses brown primings or undermodel-
ng and sketchy grey underpaint.

The dramatic colour harmonises in his
nspired religious compositions show many
eculiar 'shot' effects. His 'handwriting' is
ost spirited, and attains an airy looseness
 his last works.

In the flesh paint he obtains colourful
ffects with nothing but white, yellow and
ed ochre, and black. Only the deep accents
re made with a transparent mixture of
lack and carmine. (See also page 14.)

An analysis of a small painting by Greco
evealed definite signs of heightening in
empera, with oil glazes.

25. El Greco.

126. El Greco. Detail from Fig. 125.

Velazquez (Spain, 1599–1660). Velazquez'
olour is restrained; but his greys and
rowns are limpid and precise. His fluent
andling, the unattained ideal of many a slick
ineteenth-century portraitist, is sensitive
nd fresh, always to the point, and never
stentatious. His forms depend on the most
ubtle modulations. Unlike Rembrandt's,
is light portions are not particularly light,
or are his shadows very dark. He seems to
ave worked mostly on fawn primings,
airly directly, with a scant grey under-
ainting here and there.

29. Diego Velazquez.

130. Diego Velazquez. Detail (original size) from Fig. 129.

이 브로슈어 표지는 치홀트가 왼끝맞추기로 조판한
극히 드문 사례 가운데 하나이다. 1960년. A4.

Angina pectoris
ohne ständige Anfallsdrohung

in der Therapie

Ein neues Prinzip

TERSAVID

Indem ‹Tersavid› den Patienten von der ständigen Anfallsbedrohung befreit,
erlaubt es ihm, sich in einen ruhigen Lebensrhythmus einzugewöhnen,
der dem jeweiligen Leistungsvermögen seines Myokards entspricht.
 ‹Tersavid› bewahrt den Kranken vor dem bedrückenden Gefühl,
jeden Augenblick mit einem Anfall rechnen und ihn mit Sofortmaßnahmen
bekämpfen zu müssen.
 Für solche Patienten, die gleichzeitig Glykoside, Antikoagulantien oder
kurz wirkende Medikamente wie Vasodilatatoren und Xanthinderivate
erhalten, eignet sich ‹Tersavid› im Sinne einer optimalen Basis-Therapie,
da es ohne weiteres gleichzeitig verabreicht werden kann.

(왼쪽) 치홀트가 디자인한 호프만 라 로슈의 패키지
라벨. 1960년대. 8.5×7.3cm.

(오른쪽) 파란색 반투명 플라스틱에 인쇄한 책갈피.
1960년. 21×6.9cm.

F. Hoffmann-La Roche & Co. Ltd.,
Basle, Switzerland

Dry Vitamin A
Acetate

'ROCHE'

500/60

500,000 I.U. per gram

Batch No.
Type: Potency per gram:

Made in Switzerland

F. Hoffmann-La Roche & Co. Ltd.,
Basle, Switzerland

Rovimix*
E 10

'ROCHE'

100 I.U. Vitamin E per gram

Batch No.

*Trade Mark Made in Switzerland

Für Vitamine
gibt es
keinen Ersatz

SUPRADYN

TRADE MARK

sicl ert die
Kontinuität des Stoffwechsels
bei starker Beanspruchung
11 Vitamine. 5 Mineralier.
und 5 Spurenelemente

Kapseln:
10, 30 und 100

F. Hoffmann-La Roche & Co. A.G., Basel

1960 - 265 - 30671

라 로슈 사보 표지, 표제지, 본문. 1964년.
27.6×19.7cm. 호마다 다른 별색을 사용했다.

ROCHE

1964/4

Roche-Zeitung

1964/4

• Die Personenkorridore in den einzelnen Stockwerken befinden sich nicht, wie etwa im Hochhaus, im Zentrum des Turmes, sie werden vielmehr den Glaswänden entlang geführt. Diese Lösung — es gibt (vorläufig) keine Geländer — besticht nicht nur durch ihre architektonische Kühnheit, sie ist auch funktionell sinnvoll: Die Außenkorridore wirken als isolierendes Luftpolster. Die Temperaturen in den Arbeitsräumen und Laboratorien müssen daher weit weniger stark korrigiert werden, als wenn sie sich direkt an die Außenwände anschlössen. Diese Überlegung hat Gültigkeit, wenn man voraussetzt, daß die Temperaturen in den Korridoren oder Wandelgängen im Sommer etwas wärmer und im Winter kühler als in den Arbeitsräumen sein dürfen. Ein ästhetischer Planpunkt kommt noch hinzu: Da keine Sonnenstoren, Verdunklungs- oder Beleuchtungsflecke die gläserne Wand zu einem unruhigen Muster aufrastern, bleibt die Schönheit der wuchtigen Fläche zu jeder Tages- und Jahreszeit erhalten.

• Die Plazierung der Korridore an der gläsernen Außenhaut erlaubt eine flexible Raumgestaltung. Da die unterschiedlichsten Labortypen eingerichtet werden müssen, da zudem auch die Bibliothek mit ihren Servicediensten sowie die Forschungsadministration und die Patentabteilung den Turm beziehen werden, ist Flexibilität in der Raumgestaltung das A und O der inneren Gliederung.

• Die Klimatisierung eines Forschungsgebäudes dieser Größenordnung stellt besondere Probleme, da viel größere Mengen Luft umgewälzt und verbraucht werden als in einem Verwaltungshochhaus gleicher Dimension. Die für die Klimatisierung notwendigen Kälteanlagen fanden in den Kellergeschossen keinen Platz und wurden deshalb außerhalb des Turmes in einem besonderen Gebäude untergebracht. Die Kapazität dieser Anlage würde ausreichen, um 300 Einzelhäuser zu klimatisieren.

Es ist unmöglich, alles, was der Erwähnung wäre, zu erwähnen, etwa die Versuche, denen das

Diese Skulptur des amerikanischen Bildhauers James Wines — hier die Modellaufnahme — wird sich vor dem Entré des Research Tower in einem Wasserbecken spiegeln; sie entspricht in ihrer Modernität dem Geiste, der in diesem gläsernen Turm der Wissenschaften herrschen wird.

Glas unterworfen werden mußte, um dessen Sog- und Druckfestigkeit auf Hurricane-Sicherheit (160 km/h) zu prüfen, oder die Erstellung eines mock up, einer Attrappe eines Stockwerkes in natürlicher Größe, an der man Fragen der Gestaltung, Beleuchtung, Farbgebung und Anordnung studierte. Deshalb sein die streckbrieflichen Angaben hiermit abgeschlossen.

Das «Innenleben» des Research Tower

Das wichtigste am Turm ist natürlich dessen «Innenleben», sind die Arbeitsgruppen, die hier in Zukunft unter besten Bedingungen ihre Ziele verfolgen werden. Noch zwei, drei Monate werden ins Land gehen, bis die Kantine den Betrieb aufnehmen kann. Sommer 1965 wird es werden, bis der Turm bezugsbereit sein wird.

Vom Research Tower werden nicht nur die Abteilungen profitieren, die in ihm arbeiten werden, sondern ebenso auch jene zurückbleibenden Gruppen, die — infolge des großen Auszugs — Raum gewonnen. An dieser Stelle die ganze Umzugsbewegung genauestens zu verfolgen, dürfte keinen großen Sinn haben, da ja nur ein verschwindend kleiner Teil der Roche-Zeitungsleser mit Nutleys Fabrikgeographie vertraut ist. Darum beschränken wir uns darauf, jene Abteilungen oder Einrichtungen aufzuführen, die — voraussichtlich — in den einzelnen Stockwerken zu finden sein werden.

Die für die Klimatisierung notwendigen Kälteanlagen fanden in den Kellergeschossen keinen Platz; hier die Skizze des Separatbaues für die Kälteanlagen.

라 로슈 사보 표지, 표제지, 본문. 1966년. 27.6×19.7cm. 치홀트가 디자인한 이 사보 디자인은 1970년까지 바뀌지 않고 그대로 사용됐다.

에필로그

Rentsch AG

Offset

Tiefdruck

Buchdruck

Kartonagen

렌치 인쇄소 폴더 표지. 1969년. A4.

사봉 드로잉. 세리프, 이탤릭, 그리고 산세리프.
1960년.

부록

근원적 타이포그래피 1925년

『튀포그라피셰 미타일룽겐』 특집, 22권 10호, 1925년
10월, 198~200쪽. 영어 번역은 로빈 킨로스.

1. 새로운 타이포그래피는 목적을 지향한다.
2. 모든 타이포그래피 작업의 목적은
(보여주는 방식을 통한) 의사소통이다.
의사소통은 가장 간결하고, 단순하고, 긴박한
형태로 나타나야 한다.
3. 타이포그래피가 사회적 목적에
부합하기 위해서는 재료의 내적 조직(내용
정리)과 외적 조직(서로 연관되어 구성된
타이포그래피 수단)이 필요하다.
4. 내적 조직을 위한 근원적 타이포그래피
수단은 활자상자와 조판 기계에 있는 글자,
숫자, 기호, 선으로 제한한다.

현재처럼 시각적 감수성이 높은
세계에서는 사진 역시 근원적 타이포그래피의
수단에 속한다.

근원적 글자형태는 산세리프체이다.
라이트, 미디엄, **볼드**, 장체나 평체 등을
다양하게 사용할 수 있다.

특정 부류의 양식에 속하거나
민족적 색채가 강한 글자형태(텍스투라체,
프락투어체, 교회슬라브어체)는 근원적으로
디자인되지 않았으며 국제적 의사소통의
가능성을 어느 정도 제한한다. 대다수
사람들을 위한 가장 일반적인 형태의 서체는
메디에발-안티크바체(올드 스타일 로만체)다.
근원적으로 디자인되지는 않았지만, 계속
이어지는 본문을 조판할 경우에는 이 서체가
많은 산세리프체들보다 여전히 가독성이
높다.

철저히 근원적이고 본문에서 가독성

또한 높은 서체가 없는 이상 (산세리프체
대신) 시대나 개인적 특성이 가장 덜 눈에
띄는 무난한 형태의 메디에발-안티크바체를
선호하는 것이 적절하다.

모든 대문자를 제거하고 소문자만
전용한다면 경제성을 크게 높일 수 있다.
이는 이 분야에서 모든 혁신가가 추천하는
쓰기 및 조판 형태다. 포르스트만 박사의
『언어와 문자』(보이트 출판사, 베를린 SW19,
보이트슈트라세 8. 가격: 5.25마르크) 참고.
우리 문자는 소문자만 써도 전혀 상관없다.
오히려 가독성이 높아지고, 배우기도 쉽고,
근본적으로 더 경제적이다. 예를 들어 왜
하나의 소리에 'A'와 'a'라는 두 가지 기호가
필요한가? 하나의 소리에 하나의 기호. 왜
절반의 기호만으로 같은 효과를 얻을 수
있는데 하나의 단어에 두 가지 알파벳을, 즉
두 배나 많은 기호를 쓰는가?

과거의 미적 태도를 무시하고, 뚜렷하게
구별되는 크기와 형태의 서체를 활용하면
인쇄된 글의 논리적 배열을 시각적으로
드러낼 수 있다.

지면에서 인쇄되지 않는 영역 역시
시각적으로 드러나는 형태만큼이나 중요한
디자인 수단이다.
5. 외적 조직이란 (반드시 내용의 경중에
따라) 서로 다른 모양, 크기, 굵기의 활자를
활용해 강한 대비를 만들어내는 것이며,
인쇄된 부분과 인쇄되지 않은 부분 사이의
관계를 창조하는 것이다.
6. 근원적 타이포그래피 디자인은 주어진
작업에 맞춰 글자와 단어, 글 사이에 논리적인
시각 관계를 창조한다.
7. 새로운 타이포그래피는 긴박감을 더하기
위해 수직선과 대각선 역시 내적 조직의
수단으로 채택할 수 있다.
8. 근원적 디자인은 어떤 종류의 장식('멋'을

부리거나 기타 장식적인 선 역시)도
배제한다. 내재적으로 근원적 형태(사각형,
원, 삼각형)와 선들의 배치는 전체 구성에서
설득력이 있어야 한다.

본질적으로 근원적 형태를 장식적,
예술적, 공상적으로 활용하는 것은 근원적
디자인과 맞지 않는다.

9. 새로운 타이포그래피에서 요소들은
독일 산업표준위원회(NDI)가 정한 표준
종이 규격(DIN)에 따라 정리되어야 한다.
이것만으로도 모든 타이포그래피 디자인에서
포괄적인 조직이 가능하다(포르스트만 박사의
『DIN 판형과 그 실질적 활용』, 디노름
자비 출판, 베를린 NW7, 조머슈트라세 4a.
3마르크 참고).

특히 DIN A4 판형(210×297mm)은
업무용을 비롯한 모든 다른 편지지 서식의
근간이 되어야 한다. 업무용 편지지 자체도
역시 DIN 676번 '상업 편지'로 표준화되었다.
이는 베를린 SW19 보이트슈트라세 8번지에
있는 보이트 출판사에서 0.4마르크에 구입할
수 있다. DIN 규격 '종이 판형'은 476번이다.
DIN 판형은 최근에야 실용화되었기
때문에 이번 특집에 실린 도판 가운데 이를
의식적으로 활용한 작업은 하나밖에 없다.

10. 다른 분야와 마찬가지로
타이포그래피에서 근원적 디자인은
절대적이거나 최종적이지 않다. 사진에서
보듯, 타이포그래피 디자인에 활용할 수 있는
새로운 수단을 창조하는 발견이 이뤄지면
근원적 요소들도 변할 것이다. 따라서 근원적
디자인의 개념은 계속해서 변할 수밖에 없다.

서적 '예술'? 1927년

『문학세계』 39권 29호, 1927년 7월, 3쪽(317쪽 도판 참조).

1890년 무렵, 영국 미술공예운동의 아버지
윌리엄 모리스는 북 디자인으로 관심을
돌려 '서적 예술'을 확립했다. '서적 예술'은
1914년경 전성기를 맞았으며 (적어도)
오늘날에는 발전이 끝난 것으로 여겨야
한다. 올해 라이프치히에서 열린 국제
도서미술전람회는 사람들에게 전쟁 전의
영혼을 다시 한 번 상기시켰지만, 통찰력
있는 관찰자들은 전람회의 모든 장관에서
이 흥미로운 에토스의 무력함과 가망 없는
미래를 보았을 뿐이다.

오늘날 우리는 모리스가 잘못된
전선에서 싸우고 있었음을 알고 있다. 그는
원칙에 입각해 어떤 기계 작업도 거부함으로써
자연스러운 발전의 길을 차단했다. 상점에서
키치의 형태로 팔리는 일종의 미술공예품에
대해서도 일말의 책임이 있다.

우리는 중세의 (혹은 이국적) 방식이나
양식을 다시 도입하려는 거짓된 낭만주의가
우리를 구할 수 없다는 점을 종국에는
깨달아야 한다. 이는 기계를 통한 품질
향상이라는 현재를 긍정해야 가능한 일이다.
전선은 다른 곳으로 이동했다. '미술공예'라는
말은 이제 거의 다소 공포스럽게 들린다. 모든
역사적, 이국적 양식의 빈곤한 모방과 대면한
사람이라면 적어도 미술공예와 결별해야
함을, 모든 미술(모리스와 그 모방자들의
맥락에서 모든 장식)은 기계로 생산되는
오늘날의 사물에서 멀리 떨어져야 한다는
통찰을 얻을 수 있다. 기술자들의 작업에서

자라난 우리 같은 사람들에게 아름다움은 그 자체가 목적(장식)이 아닌 올바른 구축의 결과다. 이는 (적어도 산업적 형태의) 목적에 맞는 속성으로부터 나온다. 우리는 이제 알고 있다. 근원적 형태에서 도출한 구성, 정확성, 최소로 제한한 재료, 동시대 수단의 사용, 수작업이 아닌 현대의 기술 등 우리 시대의 형태를 만듦에 있어 우리는 기술자들이 이미 표시해놓은 길을 밟아야 한다.

소수의 분야에서 이러한 깨달음은 확립되었지만 아직도 대다수 산업 제품의 경우 여명기에 있다. 서적 예술의 황혼은 여전히 멀기만 하다.

라이프치히 전람회를 조직한 도서 미술 전문가들은 오늘날 모리스의 전철을 밟고 있다. 모리스처럼 그들은 지극히 훌륭했던 과거 시대로 거슬러 올라간다. 모든 책들이 잘 만들어지던 그때로 말이다(그리고 그것으로 생계를 꾸려나가지 못한다. 왜냐하면 그 책들은 모두 그저 장인이 디자인한 것이기 때문이다). 어떤 책은 로코코를 사랑하고 어떤 책은 고딕을 선호한다. 이를 위해 그들은 1914년으로, 1890년으로, 그리고 여전히 과거로 (끝도 없이) 거슬러 올라간다.

책을 구입하는 대중 대부분은 은둔한 애서가로 이뤄지지 않는다. 그들은 책의 형태에 일시적인 관심 이상을 거의 갖지 않는다. 스스로를 속이지 말자. 도서 미술가들이 만든 서체의 99퍼센트가 전통주의적, 다른 말로 역사적이다. 이러한 수단을 사용해서 정말로 동시대의 책을 만들 수 있다고 믿는가? '선도자들'이 만든 책의 형태가 정말 우리 시대에 상응하는가? 자동차나 비행기를 탄 여자가 괴테 시대에나 만들어졌을 법한 책을 읽는 것을 정말 문화라고 부를 수 있을까?

국제 도서미술전람회에 출품된, 적어도 독일에서 출품된 대다수의 책들은 단연코 완전히 비동시대적 서적 예술을 보여줄 뿐이다. 선도자들은 우리 시대의 요구를 통찰할 능력이 부족했으며, 여전히 부족하다. 만약 전적으로 통찰력 부족의 문제가 아니라면 거기에 형태를 부여하는 능력이나 투지가 부족했을지도 모른다.

진정한 발전이란 사람의 발길이 닿지 않는 곳에서 이뤄지는 법이다.

1909년 이탈리아 미래주의자 마리네티는 낡은 타이포그래피에 맞서 선언문을 발표했으며 동시대 타이포그래피 디자인이 처음으로 모습을 드러낸 시들을 출판했다. "나는 타이포그래피 혁명을 일으킨다. 회고주의와 단눈치오 스타일을 숭상하는 자들이 쓴 책에 담긴 썩어빠진 관념에 대항하기 위해서이다. 그들은 17세기경에 투구, 미네르바, 아폴로, 붉은 머리글자, 식물, 신화 속 두루마리, 비문, 로마숫자 등을 총동원해서 수제 종이 위에 장식적 테두리를 새겼다."[1]

1919년 무렵부터 존 하트필드는 말릭 출판사에서 동시대 책 표지의 원형에 해당하는 뛰어난 장정을 디자인해왔다.

1. 여기에 실린 마리네티의 글은 치홀트의 언급과 달리 『피가로』에 실린 「미래주의 창립과 선언」(파리, 2월 20일, 1909년)이 아니라 『라체르바』에 실린 「구문 파괴-조건 없는 상상-자유 언어」(피렌체, 1913년 6월 15일)에 먼저 발표되었다. 『새로운 타이포그래피』에서 치홀트는 마리네티의 글을 엮어 프랑스어로 출간한 『미래주의의 자유 언어』(밀라노, 1919년)에 대해 언급하며 같은 글에서 훨씬 많은 부분을 인용했다. 치홀트는 책에 실린 참고 문헌에는 제대로 적어놓고 글에서는 잘못된 날짜로 표기했다(『새로운 타이포그래피』 54쪽, 영어와 프랑스어로 번역되면서 약간 수정되었다). 아마 똑같이 잘못된 날짜가 적힌 허버트 스펜서의 『모던 타이포그래피의 선구자들』을 출처로 삼았기 때문으로 보인다. 치홀트의 번역은 그리 믿을 만하지 않아서 여기 실린 발췌문은 R. W. 플린트가 번역한 영어 판본을 따랐다(*역주: 한국어 번역은 『그래픽 디자인 들여다보기 3』 38쪽에 실린 이지원의 번역을 따랐다. 마이클 베이루트 외 엮음, 서울: 비즈앤비즈, 2010년).

능동적 도서: 얀 치홀트와 새로운 타이포그래피

1923년 러시아인 롯첸코는 책의 삽화로서 처음으로 포토몽타주를 채택했다.

같은 해 출판된 리시츠키의 『목청을 다하여』는 타이포그래피 발전에 있어 중요한 자료다.

오늘날 거의 모든 나라에서 소수의 사람들이 동시대 타이포그래피와 책의 형태를 다룬 작업을 하고 있다. 독일의 바우마이스터, 바이어, 부르하르츠, 덱셀, 피셔, 하트필드, 모호이너지, 몰찬, 슈비터스, 체코슬로바키아의 로스만, 스티르스키, 타이게, 토옌, 폴란드의 스추카 등 많은 사람들이 있다.

'서적 예술'은 그저 '응용미술'을 에두른 표현이다. 잘 만든 경우가 있는가 하면 그렇지 못한 책들도 있다. 개인적 양식의 서적 예술이 강요하는 거만함보다 프랑스 소설책에서 흔히 볼 수 있는 수수함에 훨씬 공감이 간다. 전자는 단지 내용의 자유와 편견 없는 기능을 방해할 뿐이다. 책이란 내용을 운반하는 물건에 지나지 않으며, 가능한 한 명확한 형태로 내용을 전달하는 것이야말로 타이포그래피에게 주어진 유일한 과제다.

지나간 개인주의 시대는 수많은 예술가 서체를 낳았다. 우리는 책에서 이들을 볼 수 있긴 하지만, 예외 없이 본문 서체로 사용할 수가 없다. 순수한 기본 형태를 개인적으로 변형한 모든 서체는 (특히 책에서) 결코 모습을 드러내면 안 되는 하인이라는 타이포그래피의 본성에 모순된다.

또한 근래 들어 다시 유행하는 (발바움이나 디도, 웅어와 같은) '신고전주의' 서체 역시 그 완성도에도 불구하고 오늘날의 본문 활자로 부적합하다. 그들은 낭만주의와 관계된 효과를 불러일으켜 독자에게 특정 느낌이 들게 하기 때문이다. 서체는 (전형적으로) 텍스트에 대응해야 한다는 이론은 별 볼일 없는 거짓이다. 가까운 과거는 역사로부터 독립하여 개인주의가 책에 영향을 미치는 것을 허락한다. 바야흐로 지금은 역사와 결별하고 동시대 책이 우리에게 요구하는 바를 명백히 의식해야 할 때다.

활자: 본문 서체로서 당분간은 (소르본, 노르딕 안티크바, 혹은 프랑스 안티크바처럼) 역사적이지 않으면서 비인격적인 좋은 로만체, 미래에는 ('레귤러' 굵기의) 가독성 좋은 산세리프체.

타이포그래피: 도식적인 골칫거리인 가운데 정렬에서 벗어나 내용에서 끌어낸 질서를 활자에 부여한 표제지와 본문. 다양한 활자 크기와 굵기로 광학적 효과의 가능성을 실험. 강한 흑백 대비(색조값뿐 아니라 정렬 방향에 있어서도). 수평-수직-(대각선). 극단적 객관성.

장정과 재킷: 동시대적 수단, 무엇보다도 타이포그래피와 포토몽타주를 활용한 구성. 수제 장정이 아닌 품질 좋은 기계 생산!

결론: 기능적으로 구상되고, 디자이너 개인이 목적 뒤로 완전히 후퇴하도록 디자인된 책. 순수한 독서를 가능하게 하는, 내용이 완벽히 자유롭게 기능하는 책.

새로운 타이포그래피란 무엇이며 무엇을 위한 것인가? 1930년

『한 시간의 인쇄 디자인』의 서문이며 영어로는 로빈 킨로스가 번역했다. 요약한 영어 번역본은 「인쇄에서의 새로운 삶」이란 제목으로 처음 출판됐다(1930년). 이 글은 여러 언어로 번역되었다. (덴마크어) 'Vad är och vad vill "Den nya Typografien"?', *Nordisk Boktryckarekonst*, Aarg. 31, Hefte 8, August 1930, (프랑스어) 'Qu'est-ce que la nouvelle typographie et que veut elle?', *Arts et métiers graphiques*, no.19, September 1930, pp.46~52, (헝가리어) 'Miről állés mit akar az új tipográfia', *Magyar Grafika*, 1930, pp.203~205, (폴란드어) 'Nowe drukarstwo', *Europa*, no.9[6], 1930, pp.272~275, (세르보크로아티어어) 'Nova tipografija', *Grafička Revija*, God.9, Broj 2, 1931, pp.33~37.

주로 독일, 소련, 네덜란드, 체코슬로바키아, 그리고 스위스와 헝가리의 몇몇 젊은 디자이너들의 노고가 '새로운 타이포그래피'라는 하나의 용어 아래 모이고 있다. 독일에서 시작된 이러한 노력은 전쟁 전으로 거슬러 올라간다. 우리는 창시자들이 개인적으로 작업한 결과물에서 새로운 타이포그래피의 존재를 찾아볼 수 있다. 나는 그들을 시대가 실질적으로 요구한 운동의 주창자로 여기는 것이 더 올바르다고 생각한다(이는 결코 창의적 성과를 뜻하지 않으며 지엽적인 혁신의 발의자는 평가 절하되어야 한다).

그 운동이 현재의 실용적 요구에 맞지 않았다면 아마 지금처럼, 논란의 여지없이, 중앙 유럽에 퍼지지 않았을 것이다. 새로운 타이포그래피는 무엇보다도 주어진 과제와 상관없이 타이포그래피를 편견 없이 적용하길 요청한다는 점에서 이례적인 방식으로 이런 요구를 충족시켰다.

짧게나마 전쟁 이전의 타이포그래피 발전 단계를 설명할 필요가 있을 것이다. 1880년의 양식적 혼돈 이후, 영국에서 발현한 미술공예 운동(모리스, 1892년)에서 적어도 지배적인 타이포그래피는 본질적으로 대개 (초기 인쇄술 시대를 모방한) 역사주의를 따랐다.

그 후 (1900년 무렵) '유겐트슈틸'은 모든 역사적 모델로부터 디자인 작업을 자유롭게 하려고 시도했지만 지속적인 성공을 거두지 못했다. 유겐트슈틸은 자연적 형태를 본떴다는 오해를 받다가(에크만) 종국에는 갱신된 비더마이어양식으로 여겨지며(뷔인크) 새로운 역사주의로서 끝을 맺고 말았다. 하지만 역사적 모델들은, 비록 더 나은 이해를 갖추긴 했지만 다시금 발견되고 모방되었다(독일의 서적 예술, 1911~1914~1920년). 훨씬 강렬했던 이 연구는 역사적 형태에 대한 새로운 숭배를 낳았고 결과적으로 창조적 자유를 억압하는 길을 밟은 끝에 마비되고 말았다. 예상과 달리 당시 이뤄진 가장 중요한 성과는 옛 서체들(발바움, 웅어, 디도, 보도니, 개러몬드 등등)의 재발견이었다. 이들 서체는 당분간 그들의 '선구자', 실제로는 모방자들에게 올바르게 선호되었다.

어디 한번 전쟁 전 타이포그래피들이 따랐던 원칙을 살펴보자. 장엄한 역사적 모델은 오직 한 가지 조판법만 알고 있을 뿐이다. 가운데 축과 그에 따른 정렬, 가장 명확한 예가 표제다. 신문이든 브로슈어든 편지지든 광고든, 작업의 성격과 상관없이 모든 종류의 타이포그래피가 이 방법을 따르고 있다. 검은 비밀이 폭로된 것은 전쟁이 끝난 후였다. 실제로 요구되는 바가 매우 다른 다양한 작업들은 창조적으로 해결될 수 있는 것이었다.

새로운 타이포그래피는 이런 전쟁 전의 뻣뻣한 타이포그래피에 대한 자연스러운 반응이다. 이는 주어진 작업에 맞춰 디자인 방법론을 느슨하게 했다.

어떤 타이포그래피 작업도 두 부분으로 구분할 수 있다. 하나는 실제적 요구의 인식과 수행이며 다른 하나는 시각적 디자인이라는 심미적 문제다(이 용어를 피하기를 바라는 것은 부질없다).

타이포그래피는 건축과 매우 다르다. 많은 경우 새로운 집의 시각적 형태는 완벽하게 그에 대한 실질적 요구에서, 그리고 최고의 건축에서 나온다. 하지만 소수의 예외를 제외하고 타이포그래피에서 디자인 프로세스의 심미적 차원이 분명하게 드러난다. 이런 환경은 타이포그래피를 건축보다는 (회화나 그래픽 미술처럼) 공간적으로 '자유로운' 디자인의 영역에 가깝게 만든다. 타이포그래피와 자유로운 그래픽, 혹은 회화는 항상 공간 디자인과 관계된 문제이다. 혹자는 이로부터 왜 새로운 화가(추상화가)들이 새로운 타이포그래피를 발견해야 했는지 이해할 수 있을 것이다. 여기서 새로운 회화에 대한 설명을 덧붙여 돌려 말할 필요는 없을 것이다. 일단 추상회화 전시를 보면 이 회화와 새로운 타이포그래피 사이의 관계를 명백히 알 수 있다. 이는 추상회화를 이해하지도 못하는 사람들이 생각하듯 형식적인 것이 아니라 유전적인 관계다. 추상회화는 '목적에 얽매이지 않고' 문학적 혼합 없이 순수하게 색과 형태의 관계를 디자인하는 것이다. 타이포그래피는 공간상에 주어진 요소들(=실질적 요구, 활자, 이미지, 색 등)의 시각적(혹은 심미적) 질서를 뜻한다. 회화와 타이포그래피의 차이는, 단지 회화에서는 요소들의 선택이 자유에 맡겨지고 결과적으로 나온 그림이 실제 목적에 봉사하지 않는다는 점이다. 타이포그래퍼는 추상회화가 공간 디자인에서 발견한 집약적인 연구를 받아들이는 것이 최선이다.

또한 현대의 의사소통은 더 큰 경제성을 위해 텍스트의 양을 최대한 정확히 계산할 것을 강요한다. 타이포그래피는 중앙 정렬된 표제지 디자인보다 더 단순하고 명확한 형태를 찾아야 한다. 그리고 동시에 시각적으로 더욱 고무적이고 더욱 다양한 방식으로 이들을 디자인해야 한다. 프랑스 기욤 아폴리네르의 『칼리그람』, 이탈리아 마리네티의 『미래주의의 자유 언어』(1919년), 독일 다다이스트들은 모두 타이포그래피의 새로운 발전에 자극을 주었다. 다다이즘은 그 운동의 동기를 연구하는 수고를 들이지 않는 많은 사람들에게 여전히 순수한 광기로 여겨진다. 하우스만, 하트필드, 그로스, 휠센베크를 비롯한 사람들이 행한 선구적 작업의 의미는 후세에 이르러서야 비로소 제대로 평가받을 수 있을 것이다. 다다이스트들이 (전쟁 시기부터) 행사 때마다 만든 팸플릿과 글들은 독일 새로운 타이포그래피의 초기 기록들이다. 1922년 무렵, 몇몇 추상화가들이 타이포그래피 실험을 하면서 이 운동은 넓어졌다. 필자가 1925년 편집한 『튀포그라피셰 미타일룽겐』 특집호 「근원적 타이포그래피」(2만 8000부 인쇄)는 처음으로 이런 노력들을 한곳에 모아 수많은 식자공들에게 소개함으로써 더 넓은 영향을 미치는 데 기여하였다. 처음에 새로운 타이포그래피의 목적은 거의 모든 방면에서 강한 공격을 받았다. 하지만 지금은 일부 고약한 사람들을 제외하면 아무도 새로움에 대해 논쟁할 생각을 하지 않는다. 새로운 타이포그래피가 만연한 것이다.

만약 새로운 타이포그래피와 이전 타이포그래피를 구분한다면, 그 주요한 특징은 역사화를 부정한다는 데 있다. 정확히 반대로 역사를 지향하는 새로운 타이포그래피의 경쟁자들은 이러한

부정적인 면모를 비난한다. 사실 새로운 타이포그래피는 반(反)역사적이라기보다 비(非)역사적이다. 정형화된 모방을 알지 못하기 때문이다. 역사의 수갑에서 해방되면서 새로운 타이포그래피는 수단을 선택하는 데 완전한 자유를 얻었다. 타이포그래피 디자인을 풍요롭게 하기 위해 모든 종류의 역사적, 비역사적 활자를 사용할 수 있고, 모든 종류의 공간 조직과 모든 방향의 선을 활용할 수 있다. 목적은 오직 디자인, 즉 합목적성과 시각 요소의 창의적 질서일 뿐이다. 따라서 활자의 통합을 요구한다든지, 활자의 혼용을 허락하거나 금지하는 따위의 제한들은 끌어온 것이 아니다. 외견상의 평온함을 디자인의 유일한 목적으로 제안하는 것 역시 잘못이다. 디자인된 불안 역시 존재한다.

비역사적 성격뿐 아니라 새로운 기술을 선호하는 점 역시 새로운 타이포그래피의 특징이다. 따라서,

그려진 글자가 아닌	활자
손 조판이 아닌	기계 조판
드로잉이 아닌	사진
목판이 아닌	사진제판
수제 종이가 아닌	기계 생산 종이
수동 인쇄기가 아닌	동력 인쇄기

등.

그리고 또한,

개인화가 아닌	표준화
비싼 한정판이 아닌	값싼 대중판
수동적 가죽 장정이 아닌	능동적 도서

새로운 타이포그래피는 자신의 디자인 방법론을 통해 조판이라는 좁은 분야가 아닌 전체 인쇄 영역을 아우른다. 일례로 우리는 사진을 활용함으로써 누구에게나 열린 객관적인 그래픽 복제 프로세스를 획득한다. 사진은 활자와 함께 시각언어의 또 다른 수단이다.

새로운 타이포그래피의 방법론은 목적과 그것을 달성하기 위한 최선의 길을 명확히 일치시키는 데 있다. 만약 아름다움을 위해 형태라는 목적을 희생시킨다면, 아무리 아름다운 현대 타이포그래피라 해도 새롭지 않다. 형태는 작업의 결과이지 외부의 형식적 구상을 실현한 것이 아니다. 사이비 모더니스트들은 죄다 이런 필연적인 진실을 자각하지 못하고 있다. 새로운 타이포그래피는 목적에 가장 근접한 성과를 요구한다. 따라서 모든 장식적 부가물을 걷어내야 함은 자명하다. 그리고 진실로 좋은 가독성 역시 목적의 일부이다(이는 아무리 강조해도 모자라다). 너무 짧은 글줄, 너무 긴 선, 너무 좁은 행간은 읽기 어려우므로 처음부터 피해야 한다. 새롭고 다양한 인쇄 프로세스를 올바르게 적용한다면 늘 명확한 형태를 얻을 수 있다. 이는 타이포그래퍼가 인지하고 디자인해야 할 과업의 하나이다. 좋은 타이포그래피는 기술적 조건에 대한 철저한 지식 없이 그저 생각만으로 나오지 않는다.

개인과 관련된, 종종 상당한 부분을 차지하는 인쇄물의 양은 표준화된 규격을 적용할 것을 요구한다.

활자의 기본 레퍼토리로서 단순한 디자인과 좋은 가독성을 갖춘 그로테스크(산세리프)체는 새로운 타이포그래피와 가장 가깝다. 새롭다는 의미에서 다른 가독성 좋은 서체나 역사적 서체 역시 사용 가능하다. 만약 그 글자형태가 현재의 다른 서체와 대조해 평가된 것이라면,

즉 그들 사이의 시각적 긴장이 디자인된 것이라면 말이다. 따라서 많은 인쇄물의 경우 그로테스크체가 가장 적절한 선택일지라도 <u>모든 것을</u> 그로테스크체로 조판할 필요는 없다. 그로테스크 서체에서도 선택할 수 있는 글자형태는 다양하며(라이트, 세미볼드, 볼드, 가는체, 장체, 평체, 자간이 넓은 것 등) 이들을 나란히 사용하면 풍부하고 다양한 대비 효과를 거둘 수 있다. 로만 서체(이집티엔느, 발바움, 개러몬드, 이탤릭 등)를 함께 쓰면 또 다른 종류의 대비가 생기는데, 이런 특정 효과를 사용하는 데 반대할 이유는 없다(또 다른 매우 특수하고 효과적인 글자형태로 타자기 서체가 있다).

타이포그래피 디자인이란 올바른 활자 크기를 선택하고 최대한 글의 논리적 구조 내의 위상(이는 과장할 수도 있고 작게 취급할 수도 있다)에 따라 배치하는 활동이다. (활자, 그리고 가끔은 두껍거나 얇은 선, 혹은 선들의 무리를 통한) 의식적인 운동성과, 시각적으로 판단된 대비(크고 작은, 두껍고 얇은, 좁고 넓은) 역시 추가로 활용할 수 있는 디자인 수단이다. 흑백과 컬러, 기울기와 수평, 제한되거나 열린 그룹 등도 마찬가지다. 이들은 타이포그래피 디자인의 '심미적' 측면을 대변한다. 우리는 실용적 목적과 논리적 구조에서 끌어낸 명확한 경계 내에서도 매우 다른 방법들을 취할 수 있으며, 여기서부터는 타이포그래퍼의 시각적 감각이 결정적으로 작용한다. 이는 몇 명의 디자이너에게 똑같은 일을 맡겼을 때 명확해진다. 디자이너의 수만큼이나 매우 다른 해결책이 존재하며, 각 해결책의 장점도 거의 같을 수 있다. 본질적으로 하나의 수단은 엄청나게 많은 수의 다른 가능성과 마주친다. 이러한 예는 곧잘 오해하듯 현대적 수단이 빈약한 표현을 낳지 않음을 의미한다. 반대로

본질적으로 그 결과물은 훨씬 다양하며 무엇보다도 전쟁 전 시기 타이포그래피보다 훨씬 독창적이다.

색상 역시 서체와 마찬가지로 또 다른 레퍼토리의 일부를 이룬다. 어떤 의미에서 색은 인쇄되지 않은 공간과 나란히 보인다. 이에 대한 발견은 타이포그래피에 있어 신진들의 성과로 돌릴 수 있다. 흰 여백은 수동적인 배경이 아니라 능동적인 요소로 여겨야 한다. 쓸 수 있는 색 중 일반적인 검정과 가장 큰 대비를 이루는 빨간색이 선호된다. 샛노란 색과 새파란 색 역시 명확하고 단순하기 때문에 상위에 속한다. 색은 장식이나 추가로 '꾸미기' 위해 사용하는 것이 아니라 효과를 강화하거나 약화시키는 정신물리학적 속성을 가진 수단으로 사용해야 한다.

이미지는 사진에 의해 생산된다. 이러한 방식을 통해 사물은 최대한 객관적으로 복제된다. 사진은 '예술'이 될 수도 있고 아닐 수도 있지만, 이는 중요하지 않다. 활자 및 공간과 사진의 관계는 예술이 될 수 있다. 여기서의 기준은 순전히 구조적 대비와 시각적 관계에 있다. 많은 사람들이 손으로 그린 이미지를 불신한다. 과거 시대에 종종 잘못 그려진 드로잉들은 더 이상 설득력이 없으며 그들의 개인적 태도 역시 더 이상 매력적이지 않다. 몇몇 이미지들을 나란히, 동시에 보여줌으로써 여러 가지를 대비하려는 바람은 <u>포토몽타주</u>의 창안으로 이어졌다. 타이포그래피에서와 똑같은 일반적인 방법론이 여기서도 적용된다. 타이포그래피와 함께 사진들의 총합은 전체의 일부가 된다. 따라서 여기서도 결과적으로 조화로운 디자인이 되도록 관계를 올바르게 판단해야 한다. 타이포그래피와 사진(혹은 포토몽타주)을 나란히 병치시킨 디자인을

타이포포토라 한다. 또한 타이포그래피에서 드물지만 매우 풍부한 가능성을 가진 것으로 포토그램이 있다. 포토그램은 카메라를 사용하지 않고 단순히 사물을 (다소 투명하거나 그렇지 않은) 감광 표면(종이, 필름, 혹은 판)에 올려놓아서 만든다.

어떤 목적도 수용할 수 있는 놀라운 적응성은 새로운 타이포그래피를 우리 시대의 본질적 현상으로 만들었다. 이는 유행의 문제가 아니며 차라리 미래의 모든 타이포그래피 작업에 사용할 수 있는 토대라 할 것이다.

카렐 타이게(프라하)는 새로운 타이포그래피의 주요 특징을 다음과 같이 요약했다.

구성주의 타이포그래피*의 의미와 요구는 다음과 같다.

1. 전통과 편견으로부터의 해방: 고(古)문체 및 전통주의의 극복 및 모든 장식주의의 제거. 시각적 토대에 도움이 되기는커녕 단순히 고지식한 형태(황금 비율, 활자 통일)에 불과한 학구적이고 전통적인 규칙 경시.

2. 완벽하게 뚜렷한 가독성과 간결하고 기하학적 디자인, 활자의 정신에 대한 이해를 갖춘 서체를 선택하고 이를 텍스트의 본성에 따라 사용. 내용을 더욱 강조하기 위한 타이포그래피 재료들의 대비.

3. 주어진 목적의 완전한 달성. 이는 특정 요구에 따라 달라진다. 멀리서도 읽혀야 하는 포스터가 요구하는 바는 과학책과 다르며, 이는 다시 시가 요구하는 바와도 다르다.

4. 시각적으로 객관적 원칙에 따른 지면 및 활자 영역의 조화로운 균형. 이해할 수 있는 구조와 기하학적 구성.

5. 현재와 미래의 기술적 발견이 제공하는 모든 가능성 개발. 타이포포토를 통한 이미지와 활자의 통합.

6. 그래픽 디자이너와 인쇄소 직공들의 긴밀한 협업. 이는 건축가와 건설업자, 혹은 고용주와 일을 수행하는 사람들 사이의 관계와 마찬가지로 바람직하다. 여기에는 전문화와 분업화 그리고 긴밀한 관계가 필요하다.

황금 비율에 대한 것만 빼면 여기에 별로 덧붙일 말은 없다. 다른 확고한 측정 비율과 마찬가지로 황금 비율은 일시적 관계보다 종종 기억할 만하며, 완전히 배제시켜서는 안 된다.

*원주: 새로운 타이포그래피를 위한 용어.

오늘날 우리는 어디에 서 있나?
1932년

『튀포그라피셰 미타일룽겐』 29권 2호, 1932년 2월, 24~25쪽.

「근원적 타이포그래피」 특집(1925년)과
『새로운 타이포그래피』(1928년)가 나온 이후
새로운 타이포그래피 이론은 현실과 맞서야
했다. 이 이론은 활자 및 구조와 관계된
요구들을 통합했다.

a) 활자. 원래 산세리프체가 현재를
위한 유일한 서체로 선언되었지만 현재로서는
산세리프체 단독으로 유지할 수 없음이 판명
났다. 그것이 우리 시대의 전형적 서체라는
데는 의심의 여지가 없다. 이는 절대로
단순한 유행이 아니며, 우리 의도에 부합하는
가장 분명한 표현이다. 지금껏 그래왔듯이
이해관계자들의 끈덕진 주장에도 불구하고
이는 케케묵은 것이 되지 않을 것이다.
아직 산세리프체를 위한 시기가 무르익지
않았다는 사려 깊은 주장도 가능하지만 '더욱
현대적인' 서체가 이를 대신할 거라는 생각은
별로 들지 않는다. 마찬가지로 산세리프체의
형태 변화도 단시간 내에 예견하기 힘들다.
새로워진다 한들 옛날 산세리프체와
비교해 본질적으로 새롭지 않을 것이다.
고딕체가 중세 후기의 서체인 것처럼, 혹은
새로운 건물이 우리 시대의 건축인 것처럼
산세리프체는 현재의 서체다.

(어떤 산세리프체가 좋은지는
부수적이고 그리 중요하지 않다. 새로운
서체 가운데에도 현대적이지 않은 형태가
많고, 더 오래됐다고 해서 흠잡을 데가 없지
않다. 우리는 효과라는 측면에서 개인적

형태를 너무 진지하게 받아들여서는 안 된다.
전체 구조야말로 식자공의 진정한 과제이기
때문이다. 좋은 식자공은 나쁜 산세리프체
활자로도 뛰어난 작업을 만들 수 있지만 나쁜
식자공은 좋은 산세리프체를 거의 활용하지
못할 것이다.)

우리 곁에 넘쳐나는 인쇄물 가운데는
그러나, 한 가지 서체로 조판된 것들이
지나치게 많다. 당분간 독특한 서체로서
산세리프체의 성취를 가로막는 순수한
기술적 요인들은 몇 년 안에 극복될 것이다.
하지만 가까운 미래에 해결될 것 같지는
않다. 오늘날 모든 목적에 하나의 서체만
사용하는 것은, 결국 너무 지루하다. 예컨대
한 가지 서체로 조판된 항목별 광고란은 (비록
다른 굵기와 다양한 크기로 조판된다 해도)
'매력적'이지 않다. 충분히 다양하지 않기
때문이다. 이는 읽기 어렵거나 전혀 읽히지
않을 것이다. 재능 있는 타이포그래퍼라면
아마 산세리프체만으로도 매우 기발한
방식으로 광고란을 디자인할 수 있을 것이다.
하지만 작업에 비해 너무 많은 노력이
필요하다. 구조 자체는 별도로 치더라도
작업의 일부 역시 다양한 방식으로 디자인할
수 있다. 오늘날 사진은 내용을 풍성하게
하는 요소로서 거대한 가능성을 선사한다.
하지만 적합한 사진을 항상 사용할 수 있는
것은 아니다. 만들어내기가 종종 너무 힘들고
복제 비용도 너무 비싼 경우가 많다. 또한
색상은 문서에 자연스럽게 다른 외관을
부여할 수 있다. 그럼에도 불구하고 조판을
위한 원칙적 수단은 활자다. 다양한 양식의
활자! 아무리 아름다운 서체라 해도 너무
자주 사용하면 독자에게나 식자공에게나 모두
피곤하다. 지루한 광고는 명백한 실패작이다.
프랑크푸르트암마인에 있는 상점 간판이
하나의 사례다. 확실히 여러 색으로 칠하고

크기도 다양하게 사용했지만 산세리프체로만 된 이 간판은 끔찍하게 지루하다. 나 역시 프랑크푸르트에서 일어난 새로운 건축 활동에 경의를 표하는 사람이지만 이런 사실은 직시해야 한다. 물론 우리는 우리가 좋아하는 서체를 사용해야 한다. 이런 이유로 항상 디자인을 하기 전에 '가장 아름다운' 서체에 대한 조사가 있어야 한다. 모든 시대는 선호하는 바가 다르다. 하지만 오늘날 우리가 선호하는, 10년 혹은 그보다 오래전에는 드물게 활자상자로 흘러들었던 서체들은 일백 년 전의 그것과 본질적으로 다르지 않다. 이집션체나 팻페이스 서체가 지금 다시 출현한다 해도 그것이 곧 산세리프체보다 더 현대적임을 뜻하지 않는다! 이들 옛날 서체는 우리에게 산세리프체만큼이나 중성적이고 비인격적으로 보인다. 이들을 사용하면 구조 안에서 새로움을 강조할 수 있다(중성적 형태로부터 나온 개인적 구조). 또한 본문을 산세리프체로 조판하고 이들을 제목용 활자로 사용하면 더 강한 효과를 낼 수 있다. 이런 방식으로 그들의 역사적 악취를 제거할 수 있다. 그들은 다양성을 더해준다. 산세리프체를 강화시켜주고, 반대로 산세리프체 역시 옛날 서체 특유의 성격을 강조해준다.* 제우스와 사스키아조차도 산세리프체보다 '더 현대적'이지 않다. 그들은 단지 다양한 가능성을 제공할 뿐, 어떤 방식으로도 실용적인 의미가 그들에게 득이 되는 것은 아니다(한편, 나는 필기체 활자의 유행은 파악할 수가 없다).

서체를 바꿔야 할 필요성은 확실히 부분적으로 자본주의에서 기인한다. 자본주의 광고가 멈춘다면 소련의 예에서 보듯 모든

광고는 (과학적) 의사소통으로 변할 것이다. 그리고 의사소통을 위해서라면 예외 없이 산세리프체로 훌륭하게 조판할 수 있다. 눈에 띄기 위한 서로의 경쟁이 그친다면 자본주의 광고의 극적인 과장은 의미를 잃을 것이다. 의사소통을 위한 문서에 무엇보다 필요한 것은 활자 형태와 구조의 명확성이기 때문에 중성적인 산세리프체는 여기서 제목을 비롯해 모든 용도에 관례적인 것이 될 수 있다(책은 예외다. 다른 것 없이 그것만 사용할 수는 없다). 신문 사설, 과학 및 계몽 문학, 교과서, 어린이 책이 그 예다. 책에서는 일반적으로 제목이나 헤드라인용으로만 사용된다. 하지만 이것만으로도 외부로 드러나는 구조의 이미지를 결정할 수 있다. 덧붙여 현저히 현대적인 것을 광고하거나 새로움을 알리는 책과 신문은 오직 산세리프체로만 디자인할 수 있다. 새로운 건축(그로피우스, 미스 반데어로에, 카를 슈나이더)에 관한 책의 제목을 이집션체로 조판할 수는 없는 것이다. 여기서는 산세리프체만 사용하는 것도 적절하다(물론 로만체도 본문 서체가 될 수 있다).

산세리프체를 절대적인 활자 양식으로 선전한 역사적인 목적은 십분 인정할 만하지만, 이제는 그런 역할을 덜어야 한다. 이를 통해 우리는 공기를 정화했다. 사람들로 하여금 다시 보는 법을 배우게 하기 위해서였다. 근원적 형태로 작업하면서 우리는 새로운 타이포그래피 구조를 위한 감각을 형성할 수 있었다. 이전과 마찬가지로 산세리프체는 초심자를 위한 실습 서체이며 새로운 것을 위한 유일한 서체이다. 그것은 신성하면서 동시에 세속적이다. 패키지 라벨을 위한 것만큼이나 똑같이 헌법을 위해서도 최고의 서체이다(만약 산세리프체로 모든 것을 조판할 수 있다면 말이다!).

*원주: 필자가 디자인한 포토테크 시리즈, 특히 1권(모호이너지)에 실린 광고 섹션을 참조하시오(클린크하르트&비어만, 베를린 W10).

치홀트가 주에서 언급한 포토테크 1권에 실린 광고 지면, 1930년. 25x17cm. (원문에는 도판이 실리지 않았다.)

b) **구조.** 그렇지만 활자 형태는 타이포그래피에서 요점이 아니며, 그보다 차라리 읽히는 것이 목적이다. 이를 위해 서체보다는 전적으로 타이포그래피적 외관을 정의하는 구조가 수반되어야 한다.* 논쟁의 여지없이 바로 여기, 근본적으로 새롭고 더 단순한 타이포그래피 구조에 지난 10년간 일어난 발전의 핵심이 있다. 이러한 변화는 근본적이다. 1923년에서 1925년에 발행된 인쇄 저널들을 오늘날 나오는 『튀포그라피셰 미타일룽겐』과 비교해보기만 해도 기억이 새록새록 떠오를 것이다.

과거에 식자공들이 효과를 주는 주요 수단이었던 장식은 완전히 사라졌다. 나는 당분간 이것이 되돌아가지 않을 거라고 믿는다. 장식을 하려면 최선의 경우에서라도 식자공은 조금의 요소를 덧붙일 수 있다. 그 대신 활자 크기와 지면 사이의 매우 정제된 균형이 발생했다. 이것이야말로 창조적 작업 그 자체다. 그 혜택은 누구도 쉽게 평가 절하하지 못할 것이다.

과거의 타이포그래피가 형태에 있어 유사한 본성을 채택한 반면, 타이포그래피 디자인에 있어 새로운 구성은 형태의 대비를 드러낸다. 옛날 타이포그래피는 (최고의 경우만 따졌을 때) 형태를 해결하려는 경향이 있는 반면, 새로운 타이포그래피는 그 관계에서 출발한다. 형태의 흑/백 값과 공간적 디자인을 위한 새롭고 활기 넘치는 느낌이 개발되어왔다. 우리는 항상 지면 전체를 보고 있지만, 그 이전에 먼저 여백을 빼야 한다. 비대칭 구조의 여러 가능성들은 축을 중심으로 지나치게 단순화된 대칭을 대체했다.

모든 징후는 타이포그래피에서 완전히 급진적인 변화가 일어났음을 드러내고 있다. 오늘날의 과제는 새로운 정신 속에서 예외 없이, 모든 타이포그래피 분야를 일궈나가는 것이다.

* 원주: 인쇄물의 전체 모습에서 서체 디자인은 결정적으로 중요한 비중을 차지하지 않는다. 『새로운 타이포그래피』, 78~79쪽(저자 주: 이 부분은 직접 인용이 아닐뿐더러 페이지 번호도 원서는 178~179쪽이다. 오타로 보인다).

참고 문헌 및 자료

얀 치홀트 저작 목록

여기에는 본문에 인용되거나 본문과 관계된 저작들만 실려 있다. 지금까지 출간된 가장 완벽한 목록은 『저작집』 2권 443~459쪽에 실려 있다(아래 목록 참조). 『저작집』에 실린 것들은 가능한 한 본문에 표기했으며, 그 외에는 원래의 출처에서 가져온 것이다. + 표시가 된 목록은 이전에 한 번도 치홀트가 쓴 글의 저작 목록에 포함된 적이 없는 것들이다.

편집자(객원 저자)로 참여한 저작

「근원적 타이포그래피」
Elementare Typographie (Sonderheft), *Typographische Mitteilungen*, Jg.22, H.10, October 1925, pp.191~214. 영인본은 Mainz: Hermann Schmidt, 1986

책(연대순)

『새로운 타이포그래피』
Die neue Typographie: ein Handbuch für zeitgemäss Schaffende. Berlin: Bildungs-verband der Deutschen Buchdrucker, 1928. 재출간은 Berlin: Brinkmann & Bose, 1987

『포토-아우게』
Foto-Auge / œil et photo / photo-eye. Stuttgart: Wedekind, 1929

『한 시간의 인쇄 디자인』
Eine Stunde Druckgestaltung: Grundbegriffe der neuen Typografie in Bildbeispielen für Setzer, Werbefachleute, Drucksachenverbraucher und Bibliofilen. Stuttgart: Wedekind, 1930

『식자공을 위한 서법』
Schriftschreiben für Setzer. Frankfurt a.M.: Klimsch, 1931

『타이포그래피 레이아웃 기법』
Typografische Entwurfstechnik. Stuttgart: Wedekind, 1932. 매클린이 번역한 영어판 영인본은 *How to draw layouts*. Edinburgh: Merchiston, 1991

『타이포그래피 디자인』
Typographische Gestaltung. Basel: Benno Schwabe, 1935. 덴마크어판 제목은 Funktionel

typografi, 1937; 네덜란드어판 제목은 Typografische vormgeving, 1938

『좋은 글자형태』
Gute Schriftformen. Basel: Lehrmittelverlag des Erziehungsdepartments, 1941~46

『식자공을 위한 서체학, 쓰기 연습, 그리고 스케치』
Schriftkunde, Schreibübungen und Skizzieren für Setzer. Basel: Holbein, 1942. 개정판은 *Schriftkunde, Schreibübungen und Skizzieren*. Berlin: Druckhaus Tempelhof, 1951

『비대칭 타이포그래피』
Asymmetric typography. Toronto: Cooper & Beatty / London: Faber & Faber, 1967. 매클린이 『타이포그래피 디자인』(1935)을 영어로 번역한 판본이다.

『타이포그래퍼 얀 치홀트의 삶과 작업』 (본문에는 '삶과 작업'으로 표기)
Leben und Werk des Typographen Jan Tschichold. 초판은 Dresden: veb Verlag der Kunst, 1977; 개정판은 Munich: Saur, 1988

『저작집』 전2권
Schriften 1925~1974. 2 vols. Berlin: Brinkmann & Bose, 1991/2

『책의 형태: 좋은 디자인의 도덕성에 관한 에세이들』
The form of the book: essays on the morality of good design. Edited by Robert Bringhurst. London: Lund Humphries, 1991. 하요 하델러가 『책의 형태와 타이포그래피에 대한 선집(*Ausgewählte Aufsätze über Fragen der Gestalt des Buches und der Typographie*)』(Basel:

Birkhäuser, 1975)을 번역한 책이다.

『새로운 타이포그래피: 현대 디자이너를 위한 핸드북』
The New Typography: a handbook for modern designers. Berkeley: University of California Press, 1995. 매클린이 『새로운 타이포그래피』(1928)를 영어로 번역한 판본이다.

글(알파벳순)

「추상미술과 새로운 타이포그래피」
'Abstract painting and the New Typography', *Industrial Arts*, vol.1, no.2, summer 1936, pp.157~164

「독일 상점들의 광고」
'Advertising the German store', *Commercial Art*, vol.10, April 1931, pp.168~170

「알프레드 페어뱅크」
'Alfred Fairbank' (1946), *Schriften*, 1, pp.301~303

+「앰퍼샌드: 그 기원과 발전」
'The ampersand: its origin and development', *British Printer*, January 1958, pp.56~62

+「서적 '예술'?」
'Buch-"Kunst"?', *Die literarische Welt*, Jg.39, Nr 29, 22 July 1927, p.3

「옹기장이 손의 찰흙」
'Clay in the potter's hand', *Penrose Annual*, vol.43, 1949, pp.21~22

「합성사진과 광고에서의 그 위치」
'The composite photograph and its place in advertising', *Commercial Art*, vol.9, December 1930, pp.237~248

「'구성주의자' 엘 리시츠키」
'The "Constructivist" El Lissitzky', *Commercial Art*, vol.11, October 1931, pp.149~150

「역동적 힘을 가진 디스플레이」
'Display that has dynamic force: exhibition stands designed by El Lissitzky', *Commercial Art*,

vol.10, January 1931, pp.21~26

「새로운 타이포그래피에서 장식 조판을 위한 몇 가지 실용적 규칙들」
'Einige zweckmäßige Regeln für den Akzidenzsatz in neuer Typographie', *Grafische Berufsschule*, Jg.1930/1, H.3/4, pp.42~3; + (덴마크어 번역) 'Regler för framställning av modärn accidenssats', *Grafisk Revy*, Aarg.4, Hefte 2, 1933, pp.29~32

「북 디자인에 대한 몇 가지 노트」
'Einiges über Buchgestaltung' (1932), *Schriften*, 1, pp.113~117

+「엘 리시츠키(1890~1941)」
'El Lissitzky (1890~1941)', in Lissitzky-Küppers, *El Lissitzky: life, letters, texts*, pp.388~390; (도판과 함께 실린 원래의 독일어는) *Typographische Monatsbläter*, Jg.89, H.12, 1970, pp.1~24

「근원적 타이포그래피」
'Elementare Typographie', *Elementare Typographie* (1925), pp.198~200

「국내외 새로운 타이포그래피의 전개」
'Die Entwicklung der neuen Typographie im Inund Auslande' (1930), Schriften, 1, pp.82~84

+「중앙 유럽에서의 새로운 타이포그래피 전개」
'Die Entwicklung der neuen Typographie in den mitteleuropäischen Ländern' (1937/8, 인쇄됐지만 미발행) pp.125~132

+「새로운 회화의 전개 과정」
'Entwicklungslinie der neuen Malerei', *Volksfreund Recklinghausen* (newspaper). 29 October 1925. 「새로운 디자인」의 도입부 단락을 다시 쓴 글이다.

「유럽 서체 2000년」
'Europäische Schriften aus zweitausend Jahren' (1934), *Schriften*, 1, pp.139~168

「귓속의 속삭임」
'Flöhe ins Ohr' (1970), *Schriften*, 2, pp.357~366

「사진과 타이포그래피」
'Fotografie und Typografie' (1928), *Schriften*, 1, pp.41~1; + *Hand und Maschine*, Jg.1, Nr 11, February 1930

+「보편적인 '소문자체'를 위하여」
'Für die allgemeine "Kleinschrift"', *Dichtung und Wahrheit*, Sächsische Volksblatt, 8 October 1929

「제목에 안티크바체와 꺾인 서체 사용하기」
'Gebrochene Schrift als Auszeichnung zur Antiqua' (1939), *Schriften*, 1, pp.221~226

「비구상예술과 현대 타이포그래피의 관계」
'Die gegendstandslose Malerei und ihre Beziehungen zur Typographie der Gegenwart', *Typographische Monatsblätter*, Jg.3, H.6, June 1935, pp.181~187

+「광고물 디자인」
'Die Gestaltung der Werbemittel', *Planvolles Werben: vom Briefkopf bis zum Werbefilm*. 바젤 미술공예박물관 전시 도록, 1934, pp.17~27

「믿음과 현실」
'Glaube und Wirklichkeit' (1946), *Schriften*, 1, pp.310~328; (영어 번역) 매클린의 『얀 치홀트: 타이포그래퍼』 131~139쪽을 'Belief and reality'라는 제목으로 번역, *Typography Papers*, 4, 2000, pp.71~86; + (스웨덴어 번역) 'Jan Tschichold och den nya typografien', *Svensk Typograf-Tidning*, Aarg.61, 1948, pp.67~72

「그래픽과 서적 예술」
'Graphik und Buchkunst' (1946), *Schriften*, 1, pp.298~300

「위기에 빠진 좋은 타이포그래피」
'Gute Typographie in Gefahr' (1962), *Schriften*, 2, pp.269~287

+「좋은 광고 타이포그래피, 나쁜 광고 타이포그래피」
'Gute und schlechte Reklametypographie', *Württemburgische Industrie*,

Jg.10, Nr 16, 1929, pp.213~216

「얀 치홀트: 타이포그래피 스승」
'Jan Tschichold: praeceptor typographiae' (1972), *Leben und Werk des Typographen Jan Tschichold*, pp.11~29

「일본 타이포그래피, 깃발과 기호」
'Japanische Typographie, Flaggen und Zeichen' (1928), *Schriften*, 1, pp.38~39

「도서 인쇄 활자 활용을 위한 분류」
'Klassifizierung der von uns gebrauchten Buchdruckschriften', *Schweizer Reklame*, no.2 1951, pp.4~7

+「구체 회화」
'Konkrete Malerei', *A bis Z*, Folge 3, Nr 28, November 1932, p.109

+「사진과 인쇄 디자인」
'Lichtbild und Druckgestaltung', *Monatsschrift für Photographie und Kinematographie*, Jg.25, Nr 4, April 1929, pp.127~129

+「새로운 이미지 포스터」
'Das neue Bildplakat', *Süddeutsche Graphischer Anzeiger*, Jg.5, Nr 8, August 1930, pp.2~3

「통계 표현의 새로운 형태」
'Neue Formen der statistischen Darstellung', *Grafische Berufsschule*, Jg.1931/2, H.3, pp.26~8. 처음에는 다음에 익명으로 실렸다. + *Klimschs Druckerei-Anzeiger*, Jg.58, Nr 58, 1931, pp.935~937; *Typographische Monatsblätter*, Jg.4, H.2, February 1936, pp.37~39에 재수록된 영어 제목은 '그림 통계(Statistics in pictures)'

「새로운 디자인」
'Die neue Gestaltung', *Elementare Typographie* (1925), pp.193~195

「새로운 포스터」
'Das neue Plakat', *Neue Werbegraphik* (바젤 미술공예박물관 전시 도록, 1930); *Offset: Buch und Werbekunst*, Jhg.7, H.7, 1930, pp.233~236의 영어 제목은 '포스터 작업의 새로운 길(New paths in poster work)'

+「새로운 타이포그래피」
'Die neue Typographie',
Kulturschau, H.4, (spring) 1925,
pp.9~11

+「새로운 타이포그래피」
'Die neue Typographie',
Graphische Revue, Jg.30, H.1,
1928, pp.1~5. 1927년에 했던
강연 원고다.

+「최신 프랑스 타이포그래피」
'Neuere Typografie in Frankreich',
Die Form, Jg.6, H.10, 1931,
pp.382~384

「인쇄에서의 새로운 삶」
'New life in print', *Commercial
Art*, vol.9, July 1930, pp.2~20

「포스터 작업의 새로운 길」
'New paths in poster work'
(1931), *Schriften*, 1, pp.95~100

「새로운 타이포그래피」
'New Typography', *Circle:
international survey of
constructive art*. London: Faber
& Faber, 1937, pp.249~255;
Schriften, 1, pp.219~220

「또 다른 새로운 문자」
'Noch eine neue Schrift: Beitrag
zur Frage der Ökonomie der
Schrift' (1930), *Schriften*, 1,
pp.74~81

+「정기간행물의 규격화와
타이포그래피 디자인」
'Normung und typographische
Gestaltung der Zeitschriften',
*Zeitschrift für Deutschlands
Buchdrucker und verwandte
Gewerbe*, Nr 17, February 1928,
p.134

「벤 니컬슨의 부조에 대하여」
'On Ben Nicholson's reliefs', *Axis*,
no.2, 1935, pp.16~18

「비대칭 타이포그래피의 비례」
'Proportionen in unsymmetrischer
Typographie' (1940), *Schriften*, 1,
pp.245~250

+「새로운 타이포그래피의 비례」
'Proportionerne i den ny
typografi', *Grafisk Revy*, Aarg.6,
Hefte 4, 1936, pp.5~16

「합성사진을 위한 쉽고 빠른 방법」
'A quick and easy method

of lettering for composite
photographs', *Commercial Art*,
vol.9, 1930, p.249. 독일에서도
다음과 같은 제목으로 실렸다.
'Leicht und schnell konstruierbare
Schrift' in: + *Offset: Buch- und
Werbekunst*, Jg.7, H.7, 1930,
p.239; + *Börsenblatt für den
Deutschen Buchhandel*, Nr 183,
9 August 1930; + *Papier-Zeitung*,
Nr 53, 1930, p.1576; + *Neue
Dekoration*, Jg.1, Nr 5, 1930; +
Das neue Bild (서지 사항 미상);
Die Form, Jg.8, H.2, 1933, p.57;
Schriften, 1, p.85

「대체 언제까지……」
'Quousque Tandem...' (1959),
in McLean, *Jan Tschichold:
typographer*, pp.155~158;
Schriften, 2, pp.314~318

「서적 조판」
'Der Satz des Buches' (1933),
Schriften, 1, pp.121~138

+「포토몽타주를 위한 서체」
'Schriften für Photomontagen',
Klimschs Druckerei-Anzeiger,
Jg.58, Nr 15, 1931, pp.231,
233. 「합성사진을 위한 쉽고 빠른
방법」을 부연한 글이다.

「활자 혼용」
'Schriftmischungen' (1935),
Schriften, 1, pp.169~177

「그림 통계」
'Statistics in pictures: a new
method of presenting facts',
Commercial Art, vol.11,
September 1931, pp.113~117

「옹기장이 손의 찰흙」
'Ton in des Töpfers Hand' (1949),
Schriften, 2, pp.26~29

+「치홀트」
'Tschichold' in Baudin & Dreyfus
(ed.), *Dossier A~Z 73* (Andenne:
Rémy Magermans, 1973) p.62

「활자 혼용」
'Type mixtures', *Typography*,
no.3, summer 1937, pp.2~7

+「타이포그래피는 그 자체로
예술이다」
'Typographie ist eine Kunst
für sich', *Typographische

Monatsblätter, Jg.92, No.4, April
1973, pp.281~284

+「타이포지그네트」
'Das Typosignet', *Schweizer
Graphische Mitteilungen*,
Jg.46, H.1, 1928, p.9; *Klimschs
Druckerei-Anzeiger*, Jg. 55, Nr 8,
1928, p.162

「엘 리시츠키에 대하여」
'Über El Lissitzky' (1932),
Schriften, 1, pp.106~112

「타이포그래피에 대하여」
'Über Typographie',
Typographische Monatsblätter,
Jg.71, H.1, 1952, pp.21~23

+「공고문 조판과 작은 소식지 조판에
대하여」
'Vom Anzeigenumbruch und
vom Satz kleiner Anzeigen',
Bundesblatt (Monatliche
Mitteilungen des Bundes der
Meisterschüler), Jg.4, Nr 10, May
1932, pp.1~5 (쪽번호 없음)

「15세기 독일 목판화」
'Vom deutschen Holzschnitt des
fünfzehnten Jahrhunderts' (저자
이름은 없음), *Typographische
Monatsblätter*, Jg.3, H.3, 1935,
pp.69~73

「올바른 중앙 정렬 조판」
'Vom richtigen Satz auf
Mittelachse' (1935), *Schriften*, 1,
pp.178~85; 매클린의 『얀 치홀트:
타이포그래퍼』 126~131쪽에 'The
design of centred typography'라는
제목으로 번역되었다.

「좋은 타이포그래피와 나쁜
타이포그래피」
'Von schlechter und guter
Typographie' (1937/8), *Schriften*,
1, pp.207~218

「고티슈 이전의 세밀화」
'Vorgotische Buchmalereien',
Grafische Berufsschule,
Jg.1931/2, H.3, pp.25~26

「새로운 서체를 구입할 때 무엇을
고려해야 하나」
'Was bei der Anschaffung neuer
Schriften zu bedenken ist',
Schweizer Reklame, Nr 2, May
1951, pp.8~21

+「타이포그래피의 미개척지로의 길」
'Wege ins Neuland der
Typographie' (장인학교 조판
작업이 실린 부록에 딸린 글),
Deutscher Drucker, Jg.38, H.10,
July 1932, pp.432~434
+「타이포그래피 스케치에 있어서의
주안점」
'Das wichtigste über die
Herstellung typographischer
Skizzen', *Scherls Informationen*,
Nr 90~3, February~May 1933,
pp.6~9. 『타이포그래피 레이아웃
기법』에서 뽑은 내용을 연재한
글이다.
「주요한 역사적 서체」
'Die wichtigsten geschichtlichen
Druckschriften', *Grafische
Berufsschule*, Jg.1930/1, H.3/4,
pp.35~39
「포토-아우게는 어떻게 시작됐나」
'Wie das Buch Foto-Auge (1929)
entstand' (1974), *Schriften*, 2,
pp.413~415
「사회 정치적 상황이 타이포그래피에
영향을 미치나?」
'Wirken sich gesellschaftliche
und politische Umstände in der
Typographie aus?' (1948/50),
Schriften, 2, pp.20~5; + (스웨덴어
번역) 'Typografi och politik',
Svensk Typograf-Tidning,
Aarg.61, 1948, p.433
「오늘날 우리는 어디에 서 있나?」
'Wo stehen wir heute?' (1932),
Schriften, 1, pp.102~105
「최신 우표」
'Zeitgemäße Briefmarken'
(1931), *Schriften*, 1, p.101
「타이포그래피와 비구상예술」
'Zur Typographie der Gegenwart'
(1957), *Schriften*, 2, pp.255~265

참고 문헌

본문에 인용하거나 언급한 책들뿐 아니라 저술하는 동안 발견한 유용한 자료들을
포함시켰다(역주: 본문에 언급된 책과 한글로 번역된 책들만 한국어 제목을
병기했다).

그레스티&레비슨(편), 『폴란드
구성주의 1923~36』 Gresty,
Hilary & Jeremy Lewison (ed.),
*Constructivism in Poland 1923 to
1936*. Cambridge: Kettle's Yard,
n.d
그레이, 『러시아 실험 예술』 Gray,
Camilla, *The Russian experiment
in art*. London: Thames &
Hudson, 1971
그리브, 『아이소콘』 Grieve, Alastair,
Isokon. London: Isokon Plus,
2004

노네슈미트&로에브 『요스트 슈미트:
바우하우스 작업과 가르침
1919~32』 Nonne-Schmidt,
Helene & Heinz Loew, *Joost
Schmidt: Lehre und Arbeit am
Bauhaus 1919~32*. Düsseldorf:
Marzona, 1984
노이만 Neumann, Eckhard, *Functional
graphic design in the 1920s*. New
York: Reinhold, 1967
뉜델 Nündel, Ernst, *Schwitters*.
Hamburg: Rowohlt, 1981
니스벳(편), 『엘 리시츠키 1890~1941』
Nisbet, Peter (ed.), *El Lissitzky,
1890~1941*. Cambridge, Mass.:
Harvard University Art Museums,
1987

데이(편), 『미국과 유럽의 도서
타이포그래피 1815~1965』 Day,
Kenneth (ed.), *Book typography
1815~1965: in Europe and
the United States of America*.
London: Ernest Benn, 1966
되데, 「얀 치홀트」, 『새로운
타이포그래피 부록』 Doede,
Werner, 'Jan Tschichold',
Beiheft die neue Typographie,
pp.5~32. 1987년에 나온 『새로운

타이포그래피』 영인본에 딸린
부록이다.
들루호슈&슈바하(편), 『카렐 타이게
1900~51: 체코 현대 아방가르드의
앙팡 테리블』 Dluhosch, Eric &
Rostislav Švácha (ed.) *Karel Teige
1900~1951: l'enfant terrible of
the Czech modernist avant-garde*.
Cambridge, Mass: MIT Press,
1999

라빈, 『그래픽 디자인의 두 얼굴』,
강현주·손성연 옮김, 시지락,
2006년. Lavin, Maud, *Clean
new world: culture, politics and
graphic design*. Cambridge,
Mass./ London: MIT Press, 2001
라슈, 『시선 포착』 Rasch, Heinz &
Bodo, *Gefesselter Blick: 25 kürze
Monografien und Beiträge über
neuer Werbegestaltung*. Stuttgart:
Zaugg, 1930. 재출간은 Baden:
Lars Müller, 1996
램, 「펭귄북스 – 스타일과 대량생산」
Lamb, Lynton, 'Penguin books
– style and mass production',
Penrose Annual, vol.46, 1952,
pp.39~42
럽튼&코헨 Lupton, Ellen & Elaine
Lustig Cohen, *Letters from the
avant garde: modern graphic
design*. New York: Princeton
Architectural Press, 1996
레너, 『문화적 볼셰비즘?』 Renner,
Paul, *Kulturbolschewismus?*
Zurich, Eugen Rentsch, 1932
—. 「현대적 타이포그래피에 대해」
'Über moderne Typografie',
*Schweizer Graphische
Mitteilungen*, Jhg.67, H. 3,
March 1948, pp.119~120; 영어
번역은 'On modern typography'
in *Typography Papers*, 4, 2000,

pp.87~90

레일링(편),『혁명의 목소리』Railing, Patricia (ed.) *Voices of revolution*, London: The British Library & Artists Bookworks, 2000.『목청을 다하여』영인본 번역이다.

로더,『러시아 구성주의』Lodder, Christina, *Russian constructivism*. London: Yale University Press, 1983

로스차일드 외 Rothschild, Deborah, Ellen Lupton & Darra Goldstein, *Graphic design in the mechanical age: selections from the Merrill C. Berman Collection*. New Haven & London: Yale University Press, 1998

(롯첸코),『롯첸코: 글과 자전적 노트, 편지, 회고록』(Rodchenko, Alexander), Rodtschenko: *Aufsätze, autobiographische Notizen, Briefe, Erinnerungen*. Dresden: Verlag der Kunst, 1993

루이들,「뮌헨－검은 예술의 메카」Luidl, Philipp, 'München – Mekka der schwarzen Kunst' in Christoph Stölzl (ed.), *Die Zwanziger Jahre in München*. Munich: Schriften des Stadtmuseums 8, 1979, pp.195~209

—. (편)『J.T.』(ed.), *J.T.: Johannes Tzschichhold / Iwan Tschichold / Jan Tschichold*. Munich: Typographische Gesellschaft München, 1976

르쿨트르&퍼비스 Le Coultre, Martijn F. & Alston W. Purvis, *Jan Tschichold: posters of the avant-garde*. Basel / Boston / Berlin: Birkhäuser, 2007

리드,「1930~40년의 영국 미술」Read, Herbert, 'British Art 1930~40', introduction to *Art in Britain 1930~40 centred around Axis, Circle, Unit One*. London: Marlborough Fine Art, 1965

—.「서적 공예의 위기」'The crisis in bookcraft', *Penrose annual*, vol.43, 1949, pp.13~18

리시츠키,『프룬과 강철 구름』Lissitzky, El, *Proun und Wolkenbügel: Schriften und Dokumente*. Dresden: veb Verlag der Kunst, 1977

리시츠키&아르프,『미술 사조』Lissitzky, El & Hans Arp, *Die Kunstismen / Les ismes de l'art / The isms of art*. Zurich, Munich & Leipzig: Eugen Rentsch, 1925. (재출간 Baden: Lars Müller, 1990).

리시츠키-퀴퍼스,『엘 리시츠키: 삶, 편지, 글』Lissitzky-Küppers, Sophie, *El Lissitzky: life, letters, texts*. London: Thames & Hudson, 1968

마골린,『유토피아를 위한 투쟁』Margolin, Victor, *The struggle for Utopia: Rodchenko, Lissitzy, Moholy-Nagy 1917~46*. Chicago & London: Chicago University Press, 1997

매클린,『얀 치홀트: 타이포그래피 속의 삶』McLean, Ruari, *Jan Tschichold: a life in typography*. London: Lund Humphries, 1997.

—.『얀 치홀트: 타이포그래퍼』*Jan Tschichold: typographer*. London: Lund Humphries, 1975

—.『활자에 충실한』*True to type*. New Castle, Del.: Oak Knoll Press & Werner Shaw, 2000

멜리스,『바이마르공화국의 출판 공동체』Melis, Urban van, *Die Buchgemeinschaften in der Weimarer Republik: mit einer Fallstudie über die sozialdemokratische Arbeiterbuchgemeinschaft Der Bücherkreis*. Stuttgart: Hiersemann, 2002

모런,『더블크라운클럽』Moran, *The Double Crown Club: a history of fifty years*. Westerham: Westerham Press, 1974

—.「룬트 험프리스 전시에 대한 회고」'Lund Humphries' exhibitions: a retrospect', *British Printer*, June 1963, pp.88-92

모호이너지,「근원적 북 테크닉」,

『프레사: 공식 도록』Moholy-Nagy, László, 'Elementare Buchtechnik', *Pressa: amtlicher Katalog*, Cologne, 1928, pp.60~64

—.「최신 타이포그래피」'Zeitgemäße Typographie – Ziele, Praxis, Kritik', *Gutenberg Festschrift*, 1925, pp.307~317. Fleischmann, *Bauhaus*에 재수록.

모호이너지,『모호이너지: 통합성에서의 실험』Moholy-Nagy, Sibyl, *Moholy-Nagy: experiment in totality*. New York: Harper & Bros, 1950

몬구치,「피트 즈바르트: 타이포그래피 작업 1923/1933」Monguzzi, Bruno, 'Piet Zwart: the typographical work 1923/1933', *Rassegna*, no.30, 1987

뮌헨 타이포그래피 단체, 『타이포그래피 100년』Typographische Gesellschaft München, *Hundert Jahre Typographie; Hundert Jahre Typographische Gesellschaft München: eine Chronik*. Munich: tgm, 1990

뮌히,「현대 필름 조판의 기원」Münch, Roger, 'The origins of modern filmsetting', *Journal of the Printing Historical Society*, new series no.3, 2001, pp.21~39

바커 Barker, Nicolas, *Stanley Morison*. London: Macmillan, 1972.

바트럼 Bartram, Alan, *Bauhaus, modernism and the illustrated book*. London: British Library, 2004

반스(편), 『얀 치홀트: 회고와 재평가』Barnes, Paul (ed.), *Jan Tschichold: reflections and reappraisals*. New York: Typoscope, 1995

버크 Burke, Christopher, 'The authorship of Futura', *Baseline*, no.23, 1997, pp.33~40

—.『파울 레너: 타이포그래피 예술』, 최성민 옮김, 워크룸 프레스, 2011년. *Paul Renner: the art of*

능동적 도서: 얀 치홀트와 새로운 타이포그래피

typography. London: Hyphen
Press, 1998

버크&코르도바 Burke, Christopher &
Patricia Córdoba, 'Technics and
aesthetics: Czech modernism of
the 1920s and 30s', Baseline,
no.28, 1999, pp.33~40

베런(편),『퇴폐 미술: 나치 독일
아방가르드의 운명』Barron,
Stephanie (ed.), 'Degenerate
art': the fate of the avant-garde
in Nazi Germany. Los Angeles
County Museum of Art / New
York: Abrams, 1991

베르크한,『현대 독일: 20세기 사회,
경제, 그리고 정치』Berghahn, V.
R., Modern Germany: society,
economy and politics in the
twentieth century. 2nd edn.
Cambridge: Cambridge University
Press, 1987

베르토, 하네부트벤츠, 라이하르트,
『20세기 인쇄 서체』Bertheau,
Philipp, Eva Hanebutt-
Benz & Hans Reichardt,
Buchdruckschriften im 20.
Jahrhundert: Atlas zur Geschichte
der Schrift. Darmstadt:
Technische Hochschule
Darmstadt, 1995

베이루트 외 엮음,『그래픽 디자인
들여다보기 3』, 이지원 옮김,
비즈앤비즈, 2010년. Bierut,
Michael, Jessica Helfand, Steven
Heller & Rick Poynor, Looking
Closer 3: classic writings on
graphic design. New York:
Allworth Press, 1999

베인스,『펭귄 북디자인』, 김형진 옮김,
북노마드, 2010년. Baines, Phil,
Penguin by design: a cover story,
1935~2005. London : Allen
Lane, 2005

베커&홀리스『아방가르드 그래픽
1918~34』Becker, Lutz &
Richard Hollis, Avant-garde
graphics 1918~1934. London:
Hayward Gallery, 2004

베트치히(편),『서체 핸드북』Wetzig,
Emil (ed.), Handbuch der
Schriftarten. Leipzig: Seemann

Verlag, 1925

벤슨(편),『세계들 사이』Benson,
Timothy O. (ed.), Between
worlds: a sourcebook of Central
European avant-gardes,
1910~1930. Cambridge, Mass./
London: MIT Press, 2002

—.『중앙 유럽 아방가르드』Central
European avant-gardes: exchange
and transformation 1910~1930.
Los Angeles County Museum of
Art, 2002

벤턴&샤프(편),『형태와 기능:
1890~1939년 건축과 디자인 역사
자료집』Benton, Tim & Charlotte,
and Dennis Sharp (ed.), Form
and function: a source book for
the history of architecture and
design 1890~1939. London:
Crosby Lockwood Staples, 1975

보즈코 Bojko, Szymon, New graphic
design in revolutionary Russia.
London : Lund Humphries, 1972

(부그라) (Bugra) Internationale
Ausstellung für Buchgewerbe und
Graphik Leipzig 1914. Amtlicher
Katalog

뷔인크,「요하네스의 변화」Wieynck,
'Die Wandlungen des Johannes',
Gebrauchsgraphik, Jg.5, H.12,
1928, pp.77~79

—. 'Leitsätze zum
Problem zeitgemäßer
Druckschriftgestaltung',
Gebrauchsgraphik, Jg.8, H.2,
1931, pp.70~71

—.「새로운 타이포그래피」'Neue
Typographie', Gebrauchsgraphik,
Jg.5, H.7, 1928, pp.28~29

—.「최신 타이포그래피 방법론」
'Neueste Wege der Typographie',
Archiv für Buchgewerbe und
Gebrauchsgraphik, Band 63, H.6,
1926, pp.373~382

뷘네만, 프리드리히 Bühnemann,
Michael & Thomas Friedrich,
'Zur Geschichte der
Buchgemeinschaften der
Arbeiterbewegung in der
Weimarer Republik' in Wem
gehört die Welt: Kunst und

Gesellschaft in der Weimarer
Republik. Berlin: Neue
Gesellschaft für Bildende Kunst,
1977, pp.363~397

브레타크,「광조판 기계의 문제 –
우헤르의 문제는 해결되었나?」
Bretag, Wilhelm, 'Das Problem
der Lichtsatzmaschine – hat Uher
das Problem gelöst?', Deutscher
Drucker, Jhg.39, H.3, December
1932, pp.81~83

브로스&헤프팅,『네덜란드 그래픽
디자인』Broos, Kees, & Paul
Hefting, Dutch graphic design.
London: Phaidon, 1993

브뤼닝(편),『바우하우스의 정수』
Brüning, Ute (ed.), Das A und O
des Bauhauses. Berlin: Bauhaus-
Archiv; Edition Leipzig, 1995

블라시코프,『프랑스 그래픽 디자인
이야기』Wlassikoff, Michel, The
story of graphic design in France.
Corte Madera: Gingko Press,
2005

비데만,「디자이너 프로필: 얀 치홀트」
Weidemann, Kurt, 'Designer's
profile: Jan Tschichold', British
Printer, vol.11, no.4, 1963,
pp.24~29

—.「얀 치홀트: 비극적 해석에
대한 논평」'Jan Tschichold:
Anmerkungen zu einer tragischen
Interpretation', Börsenblatt
für den Deutschen Buchhandel
(Frankfurter Ausgabe), Nr 26, 30
March 1979, pp.A114~115

빌,「타이포그래피에 대하여」Bill, Max,
'Über Typografie', Schweizer
Graphische Mitteilungen, Jg.65,
H.5, 1946, pp.193~200; 영어
번역은 'On typography' in
Typography Papers, 4, 2000,
pp.62~70

빌베르크 Willberg, Hans Peter, Schrift
im Bauhaus / Die Futura von
Paul Renner. Neu Isenburg:
Wolfgang Tiessen, 1969

빙글러(편),『미술학교 개혁 1900~33』
Wingler, Hans M. (ed.),
Kunstschulreform 1900~1933.
Berlin: Gebr. Mann Verlag, 1977

『'새로운 광고 디자이너' 동우회: 1931년 암스테르담 전람회』 Ring 'neue werbegestalter': die Amsterdamer Ausstellung 1931. Wiesbaden: Landesmuseum, 1990

샤우어 Schauer, Georg Kurt, 'Die Herkunft von Linearschriften', *Börsenblatt für den Deutschen Buchhandel* (Frankfurter Ausgabe), Nr 22a, 19 March 1959, pp. 294~298

—. 「얀 치홀트: 비극적 존재에 대한 논평」 'Jan Tschichold: Anmerkungen zu einer tragischen Existenz', *Börsenblatt für den Deutschen Buchhandel* (Frankfurter Ausgabe), Nr 95, 28 November 1978, pp.A421~423

—. 'Meister und Mittler: zum 70. Geburtstag von Jan Tschichold', *Philobiblon*, Jhg.16, H.2, 1972, pp.79~91

—. 「얀 치홀트는 누구인가」 'Wer war Jan Tschichold', *Börsenblatt für den Deutschen Buchhandel* (Frankfurter Ausgabe), Nr 43, 29 May 1979, pp.A189~190

쉬테, 『뵐페』 Schütte, Wolfgang U., *Die Wölfe: auf den Spuren eines leipziger Verlages der 'goldenen' zwanziger Jahre*. Leipzig: Connewitzer Verlagsbuchhandlung, 1999

슈나이더 Schneider, Kirsten, 'Worker's literature meets the New Typography', *Baseline*, no.37, 2002, pp.5~12

슈몰러 Schmoller, Hans. *Two titans: Mardersteig & Tschichold, a study in contrasts*. New York: Typophiles, 1990

슈미트-퀸제뮐러, 『윌리엄 모리스와 새로운 서적 예술가』 Schmidt-Künsemüller, Friedrich Adolf, *William Morris und die neuere Buchkunst*. Wiesbaden: Otto Harrassowitz, 1955.

(슈비터스), 『타이포그래피는 때로 예술이 될 수 있다』 (Schwitters, Kurt) *'Typographie kann unter Umständen Kunst sein'. Kurt Schwitters: Typographie und Werbegestaltung*. Wiesbaden: Landesmuseum, 1990

—. *Wir spielen, bis uns der Tod abholt: Briefe aus fünf Jahrzehnten*. Frankfurt a.M.: Ullstein, 1974

슈튀어체베허(편), 「막스가 마침내 옳은 길로 들어서다」 Stürzebecher, Jörg (ed.), *'Max ist endlich auf dem richtigen Weg'. Max Burchartz 1887~1961: Kunst, Typografie, Fotografie, Architektur und Produktgestaltung, Texte und Kunstlehre*. Frankfurt a.M.: Deutscher Werkbund / Baden: Lars Müller, 1993

슈티프 Stiff, Paul, 'Tschichold's stamp: specification and the modernization of typographic work', *Printing Historical Society Bulletin*, no.38, winter 1994, pp.18~24

슐레거 Schleger, Pat, *Zéro: Hans Schleger – a life of design*. Aldershot: Lund Humphries, 2001

슐레머(편), 『오스카 슐레머의 편지와 일기』 Schlemmer, Tut (ed.), *The letters and diaries of Oskar Schlemmer*. Evanston: Northwestern University Press, 1990

스펜서, 『모던 타이포그래피의 선구자들』 Spencer, Herbert, *Pioneers of modern typography*. London: Lund Humphries, 1969

—. 『가시적 말』 The visible word. 2nd edn – London: Royal College of Art, 1969

스하위테마 Schuitema, Paul, 'New typographical design in 1930', *Neue Grafik / New Graphic Design / Graphisme Actuel*, no.11, December 1961, pp.16~19

아라우시, 「치홀트 대(對) 완전한 타이포그래피」 Arrausi, Juan Jesús, 'La tipografía integral versus Tschichold', *Tipográfica*, 67 (no.3, 2005), pp.16~23

『아이디어』 321호, *Idea*, no.321 (vol.55, issue 2): 'Works of Jan Tschichold 1902~74'. Tokyo: Seibundo Shinkosha, 2007

알베르트, 「사진제판 식자 기법의 문제점」 Albert, Karl, 'Zum Problem der photomechanischen Setztechnik: die Uhertype Lichtsetzmaschine', *Deutscher Drucker*, Jg.37, H.3, December 1930

애즈, 『포토몽타주』(시공아트 32), 이윤희 옮김, 시공아트, 2003년. Ades, Dawn, *Photomontage*. London: Thames & Hudson, 1986

앤델 Andel, Jaroslav, *Avant-garde page design 1900~1950*. New York: Delan Greenidge, 2002

「에디트 치홀트 인터뷰」(Tschichold, Edith), 'Interview mit Edith Tschichold in Berzona am 16.8.1979', *Die Zwanziger Jahre des Deutschen Werkbunds*. Berlin: Deutscher Werkbund und Werkbund-Archiv, 1982

에를리히, 『새로운 타이포그래피와 현대적 레이아웃』 Ehrlich, Frederic, *The new typography and modern layouts*. London: Chapman & Hall, 1934

에번스 Evans, Bertram, 'A note on modern typography' in John C. Tarr, *Printing to-day*. Oxford: Oxford University Press, 1945

—. 『대륙의 모던 타이포그래피』 *Modern typography on the continent*. London: Royal Society of Arts; Cantor Lectures, 1938

—. 'Typography in England, 1933: frustration or function', *Penrose's Annual*, vol.36, 1934, p.59

에인슬리 Aynsley, Jeremy, 'Art Deco graphic design an typography' in Benton, Charlotte & Tim, and Ghislaine Wood (ed.), *Art Deco 1910~39*. London: V&A, 2005

—. 'Gebrauchsgraphik as an early graphic design journal, 1924~1938', *Journal of Design*

History, vol.5, no.1, 1992, pp.53~72

—.『독일 그래픽 디자인 1890~1945』 *Graphic design in Germany 1890~1945*. London: Thames & Hudson, 2000

엘르가르드 프레데릭센 Ellegaard Frederiksen, Erik, 'In correspondence with Colin Banks', *Information Design Journal*, vol.1, no.3, 1980, pp.149~152. 펭귄에서의 치홀트에 대한 글이다.

엠케 Ehmcke, F.H., *Schrift: ihre Gestaltung und Entwicklung in neuerer Zeit*. Hanover: Günther Wagner, 1925

오빙크,「얀 치홀트 1902~74」 Ovink, G.W, 'Jan Tschichold 1902~74: Versuch zu einer Bilanz seines Schaffens', *Quaerendo*, vol.8, no.3, 1978, pp.187~220

—.「얀 치홀트의 영향」'The influence of Jan Tschichold', *Typos*, 2, n.d, pp.37~45. 위의 글을 축약한 번역본이다.

와드먼,「좌익 레이아웃」 Wadman, Howard, 'Left wing layout', *Typography*, no.3, summer 1937, pp.25~33

윌렛,『새로운 절제』 Willett, John, *The new sobriety 1917~1933: art and politics in the Weimar period*. London: Thames & Hudson, 1978

—. *The Weimar years: a culture cut short*. London, Thames & Hudson, 1984

윌크스 Wilkes, Walter, 'Twentieth-century fine printing in Germany', *Fine Print*, vol.12, no.2, April 1986, pp.87~99

(장인학교),『독일 인쇄장인학교 25년』 (Meisterschule) *Fünfundzwanzig Jahre Meisterschule für Deutschlands Buchdrucker München 1927 / 1952*. Munich, 1952

잭맨&보든(편) Jackman, Jarrell C. & Carla M. Borden (ed.), *The muses flee Hitler: cultural transfer and adaptation*. Washington dc: Smithsonian Institution, 1983

제임스,「현대의 상업 타이포그래피」 James, Philip, 'Modern commercial typography', *Typography*, no.1, November 1936, p.32

젠터,「영국에서의 모호이너지」 Senter, Terence, *Moholy-Nagy in England*. Unpublished PhD thesis: University of Nottingham, 1975

—.「모호이너지: 과도기」'Moholy-Nagy: the transitional years', in Achim Borchardt-Hume (ed.), *Albers and Moholy-Nagy: from the Bauhaus to the new world*. London: Tate, 2006. pp.85~91

—.「모호이너지의 영국 사진」 'Moholy-Nagy's English photography', *Burlington Magazine*, vol.73, no.944, November 1981, pp.659~670

지젝케,「구성주의의 전사」 Giesecke, Albert, 'Ein Verfechter des Konstruktivismus', *Offset: Buch- und Werbekunst*, Jg.2, H.11, 1925, pp.735~739

—.「지난 30년간 독일의 서체 개발에 대한 회고」'Rückblick auf das Schriftschaffens Deutschlands in den letzten 30 Jahren', *Gebrauchsgraphik*, Jg.5, H.7, 1928, pp.19~25

지코프스키&티만(편),『타이포그래피와 애서가』 Sichowsky, Richard von, & Hermann Tiemann (ed.), *Typographie und Bibliophilie*. Hamburg: Maximilian-Gesellschaft, 1971

『체코슬로바키아 아방가르드 미술 1918~38』 *The art of the avant-garde in Czechoslovakia 1918~1938*. Valencia: IVAM Centre Julio González, 1993

카터,「우리 시대를 위한 인쇄」 Carter, Harry, 'Printing for our time', *Design for To-day*, vol.1, no.2, 1933, pp.60~62

—. 'Sanserif types', *Curwen Miscellany*. London: Curwen Press, 1931

카퍼(편) Kapr, Albert (ed.), *Traditionen Leipziger Buchkunst*. Leipzig: Fachbuchverlag, [1989]

카플리슈『레너, 치홀트, 그리고 트룸프의 서체들』 Caflisch, Max, *Die Schriften von Renner, Tschichold und Trump*. Munich: Typographische Gesellschaft München 1991

커쇼,『히틀러 I: 의지 1889~1936』, 이희재 옮김, 교양인, 2010년. Kershaw, Ian, *Hitler 1889~1936: hubris*. London: Penguin Books, 2001

코스텔라네츠(편),『모호이너지』 Kostelanetz, Richard (ed.), *Moholy-Nagy*. London: Allen Lane, 1971

코헨 Cohen, Arthur A., *Herbert Bayer: the complete work*. Cambridge, Mass.: MIT Press, 1984

크라카우어,『칼리가리에서 히틀러까지』 Kracauer, Siegfried, *From Caligari to Hitler*. London: Dobson, 1947

킨델,「스텐실 글자를 회고하며」 Kindel, Eric, 'Recollecting stencil letters', *Typography Papers*, 5, 2003, pp.65~101

킨로스,『앤서니 프로스하우그: 타이포그래피와 텍스트 / 삶의 기록』 Kinross, *Anthony Froshaug: typography & texts / documents of a life*. London: Hyphen Press, 2000

—.「허버트 리드의 예술과 산업: 역사」 'Herbert Read's Art and Industry: a history' in *Journal of Design History*, vol.1, no.1, pp.35~50

—.『현대 타이포그래피: 비판적 역사 에세이』, 최성민 옮김, 스펙터 프레스, 2009년. *Modern typography: an essay in critical history*. 개정판 London: Hyphen Press, 2004

—. Introduction to Tschichold, *The new typography* (Berkeley: University of California Press,

1995)

—.『맞추지 않은 글: 타이포그래피에 대한 관점들』Unjustified texts: perspectives on typography. London: Hyphen Press, 2002

타이게,「현대 활자와 현대 타이포그래피」Teige, 'Moderní typo' & 'Moderne Typographie', Typografia, roč.34, číslo 7~9, 1927, pp.189~207

터프신,『엘 리시츠키: 추상적 캐비닛을 넘어』Tupitsyn, Margarita, El Lissitzky: beyond the abstract cabinet. New Haven & London: Yale University Press, 1999

트와이먼,『아이소타이프를 통한 그래픽 커뮤니케이션』Twyman, Michael, Graphic Communication through Isotype. 2nd edn. Reading: Department of Typography & Graphic Communication, 1981

퍼로프&리드(편),『엘 리시츠키의 자리: 비테프스크, 베를린, 모스크바』Perloff, Nancy & Brian Reed (ed.), Situating El Lissitzky: Vitebsk, Berlin, Moscow. Los Angeles: Getty, 2003

퍼비스 Purvis, Alston W., H.N. Werkman. London: Laurence King, 2004

(포르템베르게),『포르템베르게-길데바르트: 타이포그래피와 광고 디자인』Vordemberge-Gildewart: Typographie und Werbegestaltung. Wiesbaden: Landesmuseum, 1990

푀셸,「기계화에 반대하고 개인을 찬성하며」Poeschel, Carl Ernst, 'Gegen Mechanisierung – für die Persönlichkeit: ein offener Brief', bound insert to Archiv für Buchgewerbe und Gebrauchsgraphik, Jg.70, H.4, April 1933

푸홀,「얀 치홀트와 모던 타이포그래피」Pujol, Josep M., 'Jan Tschichold y la tipografía moderna', introduction to Tschichold, La

nueva tipografía (Valencia: Campgràfic, 2003)

풀 Pool, Albert-Jan, 'FF DIN, history of a contemporary typeface' in Jan Middendorp & Erik Spiekermann (ed.), Made with FontFont: type for independent minds (Amsterdam: bis, 2006) pp.66~73

프리들&슈타인(편) Friedl, Friedrich, Nicolaus Ott & Bernard Stein (ed.), Typography: when / who / how. Cologne: Könemann, 1998

프리들,「'근원적 타이포그래피' 특집에 대한 반향 및 반응」Friedl, Friedrich, 'Echo und Reaktionen auf das Sonderheft »elementare Typographie«' in the reprint (Mainz: Hermann Schmidt, 1986)

—.『발터 덱셀: 새로운 광고』Walter Dexel: neue Reklame (Düsseldorf: Marzona 1987)

플라이슈만(편),『바우하우스: 인쇄물, 타이포그래피, 광고』Fleischmann, Gerd (ed.), Bauhaus: Drucksachen, Typografie, Reklame. Düsseldorf: Marzona, 1984

—.「수염이 덥수룩한 조종사를 상상할 수 있는가?」'Können Sie sich einen Flieger mit Vollbart vorstellen?', Beiheft Die neue Typographie, pp.33~46

하르트라우프,「광고로서의 미술」Hartlaub, Gustav, 'Kunst als Werbung', Das Kunstblatt, Jg.22, June 1928, pp.170~6

하링 Harling, Robert, 'What is this "functional" typography?: the work of Jan Tschichold', Printing, (London) vol.4, no.38, January 1936, p.4

하크,「얀 치홀트: 인물과 작업」Hack, Bertold, 'Jan Tschichold: zu Person und Werk', Börsenblatt für den Deutschen Buchhandel (Frankfurter Ausgabe), Nr 46, 8 June 1979, pp.b100~105

해리슨&우드(편)『미술 이론

1900~2000』Harrison, Charles & Paul Wood (ed.) Art in theory 1900~2000. 개정판. Oxford: Blackwell, 2003

헤스켓,『독일 디자인 1870~1918』Heskett, John, Design in Germany 1870~1918. London: Trefoil, 1986

헬러 Heller, Merz to Emigre and beyond: avant-garde magazine design of the twentieth century. London & New York: Phaidon, 2003

호훌리,『스위스 북 디자인』Hochuli, Jost, Book design in Switzerland. Zurich: Pro Helvetia, 1993

홀리스,『그래픽 디자인의 역사』, 문철 옮김, 시공사, 2000년. Hollis, Richard, Graphic design: a concise history. London: Thames & Hudson, 1994

—.『스위스 그래픽 디자인』, 박효신 옮김, 세미콜론, 2007년. Swiss graphic design. London: Laurence King, 2006.

홀슈타인(편),『눈길을 끄는 것』Holstein, Jürgen (ed.) Blickfang: Bucheinbände und Schutzumschläge Berliner Verlage 1919~1933. Berlin: Holstein, 2005

휘트포드 Whitford, Frank, Bauhaus. London: Thames & Hudson, 1984

웹 사이트
http://wiedler.ch/felix/bookslist.html

자료 출처

게티(Getty)

Getty Research Institute, 1200 Getty Center
Drive, Suite 1100, Los Angeles, CA 90049-1688.
특별 컬렉션 중 '얀&에디트 치홀트의 서류들'에
대부분의 편지들이 보관되어 있다. 발터 덱셀, 엘
리시츠키, 프란츠 로, 라디슬라프 수트나르, 피트
즈바르트를 비롯한 유럽 모더니즘 시기 인사들에 대한
자료도 소장되어 있다.

라이프치히 국립도서관 / 독일 서적서체박물관
(DNB Leipzig / DBSM)

Deutscher Platz 1, D-04103 Leipzig, Germany.
치홀트의 컬렉션(Arbeitsmaterial Jan Tschichold)이
있다. 치홀트를 비롯해 여러 디자이너들이 디자인한
인젤 출판사 책들도 소장하고 있다.

로슈(Roche)

The Roche Historical Collection and Archive, Bau 21/
098, Grenzacherstraße 124 CH-4070 Basel.
호프만 라 로슈 사를 위해 치홀트가 디자인한 자료들을
망라한다.

베케시 아카이브(Békés Archive)

Békés Megyei Levéltár, 5700 Gyula, Petőfi tér 2,
Hungary.
치홀트와 임레 크네르가 주고받은 편지들이 보관되어
있다.

세인트 브라이드 인쇄도서관(St Bride)

St Bride Library, Bride Lane, Fleet Street
London EC4Y 8EE.
R.B. 피셴든의 자료 가운데 우헤르타이프와 관련된
문서 및 활자 견본들이 섞여 있다.

하우스호퍼 아카이브(Haushofer Archive)

파울 레너에 대한 기록을 찾아볼 수 있다.

웨스테르달 아카이브(Westerdahl Archive)

Archivo Westerdahl, Santa Cruz de Tenerife
주로 그가 만든 잡지 『가세타 데 아르테』 관련 기록이
소장되어 있다. 치홀트가 보낸 편지도 조금 있다.

테이트(Tate)

Hyman Kreitman Research Centre, Tate Library and
Archive, Tate Britain, Millbank, London SW1P 4RG.
치홀트와 벤 니컬슨이 주고받은 편지가 일부 소장되어
있다.

MAN

Historisches Archiv und Museum,
MAN Aktiengesellschaft, Heinrich-von-Buz-
Straße 28, D-86153 Augsburg.
치홀트가 우헤르타이프를 위해 디자인한 서체 관련
편지와 자료들이 소장되어 있다.

도판 출처

아래의 목록 외에 개인이 소장한 자료들도 많다.
이미지를 제공하거나 자료를 빌려준 로빈 킨로스, 폴 반스,
펠릭스 비들러, 노르베르트 뢰더부슈, 앤 필러, 마이클 트와이먼,
한스 라이하르트, 한스 디터 라이헤르트에게 감사드린다.

38쪽		DNB Leipzig / DBSM
67쪽	위	Luidl, *J.T.*
	아래	Nündel, *Schwitters*
100쪽		DNB Leipzig / DBSM
138쪽		DNB Leipzig / DBSM
150쪽		치홀트 가족 / *Idea*, no.321 (vol.55, issue 2)
196쪽		DNB Leipzig / DBSM
208쪽	아래 양쪽	DNB Leipzig / DBSM
218쪽		DNB Leipzig / DBSM
272~276쪽		DNB Leipzig / DBSM
280~288쪽		DNB Leipzig / DBSM
289쪽	위	DNB Leipzig / DBSM
	아래	『TM』, 1972년 4월
290~292쪽		DNB Leipzig / DBSM
301쪽		DNB Leipzig / DBSM
305쪽		Merrill C. Berman Collection
306쪽		DNB Leipzig / DBSM
307쪽		Luidl, *J.T.*
308~309쪽		DNB Leipzig / DBSM
310~312쪽		DNB Leipzig / DBSM
314쪽	아래	DNB Leipzig / DBSM
315쪽		DNB Leipzig / DBSM
316쪽	위	DNB Leipzig / DBSM
	아래	Luidl, *J.T.*
319쪽		DNB Leipzig / DBSM
320~321쪽		Basler Plakatsammlung
322쪽		Merrill C. Berman Collection
323~325쪽		Basler Plakatsammlung
326쪽		DNB Leipzig / DBSM
327~328쪽		Basler Plakatsammlung
329~330쪽		Merrill C. Berman Collection
332쪽		*Gebrauchsgraphik*, Jg.5, 1928
333쪽		Digital image © 2007 The Museum of Modern Art / Scala, Florence
334쪽		Merrill C. Berman Collection
335~336쪽		Basler Plakatsammlung
337쪽		Tschichold, *Leben und Werk*
338쪽		DNB Leipzig / DBSM
349쪽		DNB Leipzig / DBSM
350쪽		Merrill C. Berman Collection
352쪽	위	Stichting H.N. Werkman, Groninger Museum
	아래	Klingspor-Museum, Offenbach a.M.
366~369쪽		DNB Leipzig / DBSM
371쪽	위	Nündel, *Schwitters*
373쪽	오른쪽	Tschichold, *Leben und Werk*
	아래	DNB Leipzig / DBSM
377쪽		Merrill C. Berman Collection
381쪽		DNB Leipzig / DBSM
387쪽		DNB Leipzig / DBSM
395쪽		DNB Leipzig / DBSM
397쪽		DNB Leipzig / DBSM
400~403쪽		Otto and Marie Neurath Isotype Collection, Department of Typography & Graphic Communication, © University of Reading
404쪽	위	*Baseline*, no.28, 1999
406쪽		*Baseline*, no.28, 1999
407쪽		DNB Leipzig / DBSM
412~413쪽		DNB Leipzig / DBSM
416~418쪽		DNB Leipzig / DBSM
420쪽		Typographische Gesellschaft München, *Hundert Jahre Typographie*
421~425쪽		DNB Leipzig / DBSM
430~433쪽		DNB Leipzig / DBSM
435쪽		DNB Leipzig / DBSM
436~437쪽		Klingspor-Museum, Offenbach a.M.

각 장의 앞에 사용된 치홀트의 사진 출처와 설명

찾아보기

'N'은 주(note)를 가리킨다.
즉 '187N'은 187쪽의 각주를 뜻한다.

능동적 도서: 얀 치홀트와 새로운 타이포그래피

능동적 도서: 얀 치홀트와 새로운 타이포그래피

능동적 도서: 얀 치홀트와 새로운 타이포그래피

능동적 도서:
얀 치홀트와 새로운 타이포그래피

크리스토퍼 버크 지음
박활성 옮김

초판 1쇄 발행.
2013년 10월 7일

발행.
워크룸 프레스
출판등록.
2007년 2월 9일
(제300-2007-31호)

110-034
서울시 종로구
자하문로10길 11, 2층
전화. 02-6013-3246
팩스. 02-725-3248
이메일. workroom@wkrm.kr

www.workroompress.kr
www.workroom.kr

편집.
김뉘연

디자인.
워크룸

인쇄 및 제책.
인타임

ISBN 978-89-94207-28-5 03600

이 도서의 국립중앙도서관
출판시도서목록(CIP)은
서지정보유통지원시스템
홈페이지(seoji.nl.go.kr)와
국가자료공동목록시스템
(www.nl.go.kr/kolisnet)에서
이용하실 수 있습니다.
CIP제어번호: CIP2013017230